Jean-François Millet
(1814-1875)

Grand Palais
17 octobre 1975 - 5 janvier 1976

Jean-François Millet

For René and Geoffrey
Bob Herbert
1976

Secrétariat d'Etat à la Culture
Editions des Musées Nationaux

Cette exposition a été réalisée par la Réunion des Musées Nationaux
avec le concours des services techniques du Musée du Louvre
et des Galeries nationales d'exposition du Grand Palais.
Une partie de l'exposition sera ensuite transférée à la Hayward Gallery, Londres,
pour y être présentée du 20 janvier au 7 mars 1976.

Commissaires:
Robert L. Herbert
Professeur à l'Université de Yale

Roseline Bacou
Conservateur en chef au Cabinet des Dessins
du Musée du Louvre

Michel Laclotte
Conservateur en chef du Département des Peintures
du Musée du Louvre

avec la collaboration de Nathalie Volle
Conservateur des musées

Conservateur en chef des Galeries nationales d'exposition du Grand Palais:
Reynold Arnould

Nos remerciements s'adressent à tous ceux qui nous ont permis la réalisation de cette exposition :

Aux collectionneurs privés qui nous ont apporté leur aide : M.A. Bromberg, the Hon. Alan Clark, M.P., the Hon. Vere Harmsworth, l'IBM Corporation, la Provident National Bank, le Dr et Mme Erwin Rosenthal, la collection Shoshana, Mrs. Herbert N. Straus, Mr George L. Weil et tous ceux qui ont préféré garder l'anonymat.

Aux responsables des collections publiques : en Algérie : du musée national des Beaux-Arts à Alger, du musée municipal à Oran ; en Allemagne : des Kunsthalle à Brême et à Hambourg, de la Staatsgalerie à Stuttgart ; en Autriche : de l'Albertina et du Kunsthistorisches Museum à Vienne ; en Belgique : des musées royaux des Beaux-Arts à Bruxelles ; au Canada : de la Galerie Nationale du Canada à Ottawa ; aux Etats-Unis : de l'University of Michigan Museum à Ann Arbor, du Maryland Institute College of Art et de la Walters Art Gallery à Baltimore, de l'Indiana University Art Museum à Bloomington, du Museum of Fine Arts à Boston, de l'Albright-Knox Art Gallery à Buffalo, du William Hayes Ackland Memorial Art Center à Chapel Hill, de l'Art Institute à Chicago, de l'Art Museum à Cincinnati, du Museum of Art à Cleveland, de l'Academy à Deerfield, de l'Art Museum à Denver, du Tweed Museum of Art à Duluth, du Museum of Art à Indianapolis, de la Public Library à Malden, de l'Institute of Arts à Minnéapolis, de la Yale University Art Gallery à New-Haven, du Metropolitan Museum of Art à New York, du Chrysler Museum à Norfolk, du Smith College Museum of Art à Northampton, du Paine Art Center and Arboretum à Oshkosh, du Museum of Art et de la Pennsylvania Academy of the Fine Arts à Philadelphie, de l'Art Museum, Princeton University à Princeton, du North Carolina Museum of Art à Raleigh, de la Memorial Art Gallery of the University à Rochester, de l'Art Museum à St-Louis, du Museum of Art à Toledo, de la Corcoran Gallery of Art et la Phillips Collection à Washington, de l'Art Museum of the Palm Beaches à West Palm Beach, du Sterling and Francine Clark Art Institute à Williamstown ; en France : du musée de Picardie à Amiens, du musée des Beaux-Arts à Bordeaux, du musée de l'Ain à Bourg-en-Bresse, du musée Thomas-Henry à Cherbourg, des musées des Beaux-Arts à Dijon, Lille et Marseille, du musée Grobet-Labadié à Marseille, du musée Fabre à Montpellier, de la Bibliothèque Nationale, Cabinet des Estampes, du musée du Louvre, Département des Peintures et Cabinet des Dessins à Paris, du musée Saint-Denis à Reims, des musées des Beaux-Arts à Rouen et Saint-Lô ; en Grande-Bretagne : du Fitzwilliam Museum à Cambridge, du National Museum of Wales à Cardiff, du British Museum à Londres, de l'Ashmolean Museum à Oxford, de l'Art Gallery à Perth, de la City Art Gallery à Plymouth ; en Hongrie : du musée des Beaux-Arts à Budapest ; aux Pays-Bas : du Rijksmuseum H.W. Mesdag à La Haye, du Rijksmuseum Kröller-Müller à Otterlo, du musée Boymans-van Beuningen à Rotterdam.

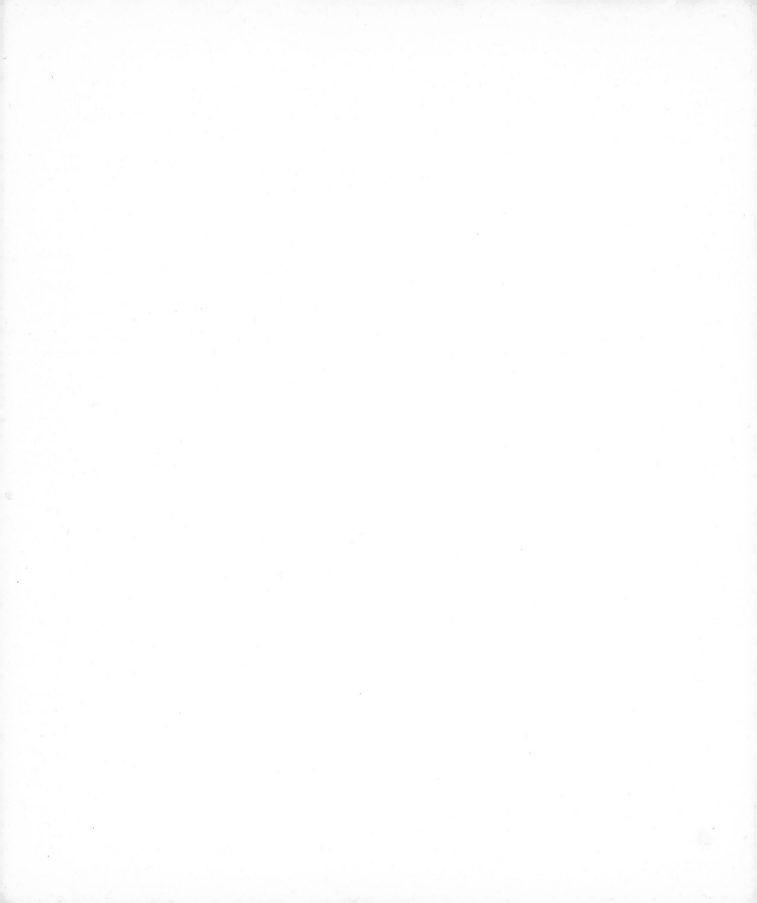

Avant-Propos

Le centenaire de la mort de Millet est marqué par une série d'expositions conclue par celle que nous présentons ici. La première, au début de l'année, révélait aux visiteurs du musée de Dijon les 27 peintures, pastels et dessins de l'artiste réunis par Pierre et Catherine Granville, et qui constituent l'un des points forts de l'admirable collection donnée par eux à ce musée; impossible désormais de bien connaître Millet sans faire étape à Dijon. Vint ensuite, à Barbizon, une exposition d'œuvres dues aux grands et petits maîtres composant l'«école de Barbizon», et suggérant ce que fut au temps de Millet ce lieu devenu légendaire largement grâce à lui. Au musée de Cherbourg enfin, où l'on souhaitait évidemment donner un éclat tout particulier à la commémoration, mais où Lucien Lepoittevin avait déjà organisé assez récemment deux expositions exclusivement consacrées à Millet, Françoise Guéroult prit judicieusement le parti d'évoquer son rayonnement en illustrant, grâce à des œuvres célèbres mais aussi à un choix remarquable de pièces moins connues ou inédites, son thème d'inspiration majeur, celui du paysan, tel qu'il figure dans son œuvre et plus généralement dans la peinture française de la seconde moitié du XIXe siècle. Ces hommages débordent nos frontières puisque nos amis de l'Arts Council, fidèles à une vraie tradition (Millet ne trouva-t-il pas en Grande-Bretagne certains de ses premiers admirateurs?), ont voulu s'y associer en participant à l'organisation de l'exposition parisienne, dont une très large partie sera montrée en janvier prochain à Londres.

De telles manifestations ne répondent pas au seul désir de célébrer à tout prix un anniversaire. La manie commémorative ne donne souvent lieu qu'à de stériles cérémonies sans lendemain si quelque ferveur réparatrice ne s'y mêle. Or, pour Millet, c'est bien de cela qu'il s'agit. Le peintre, l'un des plus littéralement *populaires* de l'histoire de la peinture par les images qui répandirent à travers le monde certaines de ses compositions, — et souvent dans des foyers ignorant toute autre forme d'art —, ce peintre qui, après la misère et l'injure, connut à la fin de sa vie la notoriété et dont l'œuvre, jusqu'aux premières années de ce siècle, fit l'objet des plus folles spéculations, ce peintre universellement célèbre, écrasé par sa fortune posthume et les malentendus qui l'expliquent, est devenu un méconnu, presque un oublié. Au moment, entre les deux guerres, où critiques et amateurs élaborent une vision du XIXe siècle pictural qui exalte les personnalités indépendantes et héroïse l'avant-garde, Millet n'est admis qu'avec

les plus grandes réserves, et seulement grâce à la caution de Daumier et de Courbet, dans le nouveau Panthéon des maudits. N'est-il pas significatif que la plupart des expositions organisées alors en Europe (par exemple à Londres en 1936 ou à Amsterdam en 1938) à la gloire du XIX^e siècle français le négligent ou le représentent parcimonieusement; frappant qu'il soit encore absent de la prodigieuse exposition «De David à Lautrec» (Orangerie, 1955) illustrant les ressources des collections américaines, qui justement conservent plus de la moitié de son œuvre peint?

Certes la révélation de ses portraits de jeunesse, la publication (1921) du grand livre d'E. Moreau-Nélaton, l'émerveillement permanent suscité par ses dessins (exposition à la Galerie Brame en 1938), la clairvoyance de certains historiens et collectionneurs maintenant leur admiration à rebours de mode, avaient constitué, durant cette longue éclipse, autant de facteurs de survie, mais seulement perceptibles par les initiés. Le moment est aujourd'hui venu d'une franche réhabilitation touchant le plus large public, réhabilitation heureusement préparée depuis une quinzaine d'années (c'est-à-dire depuis la mémorable exposition organisée au Cabinet des Dessins du Louvre par Roseline Bacou et le fameux "Barbizon Revisited" de Robert L. Herbert), par diverses publications et des expositions révélant certains aspects de l'art de Millet (Cherbourg, 1974, 1971; Paris, musée Jacquemart-André, 1964) ou des œuvres peu connues (Londres, galerie Wildenstein, 1969; Japon, 1970, on sait que les Japonais lui vouent un véritable culte). Souhaitons seulement que cette redécouverte se fasse sans équivoque. Millet n'est ni Gérôme, ni Meissonnier. Bénéficiant inévitablement de la vague qui ressuscite sans trop de discrimination les oubliés jadis notoires du XIX^e siècle, il serait malséant pour autant qu'on l'associe à un quelconque académisme. Rien dans son œuvre n'autorise la lecture «au second degré» (pour utiliser le jargon du critique pressé) qui attribue aujourd'hui des mérites réels mais le plus souvent imprévus à tant d'artistes du XIX^e siècle. C'est une interprétation directe, sans préjugés ni complaisances, qui s'impose si l'on veut retrouver Millet et le remettre à sa vraie place, au premier rang des plus grands artistes du XIX^e siècle.

Pour proposer au public une image convaincante de l'œuvre de Millet grâce à une exposition aussi complète que possible, il fallait identifier d'abord puis regrouper ses créations les plus importantes dispersées dans le monde entier, certaines bien connues mais d'autres oubliées en de lointains musées ou cachées dans l'ombre discrète, voire secrète, de collections privées. Tâche de détection et de sélection fort difficile, en l'absence d'un catalogue raisonné de l'œuvre du peintre, que seul pouvait accomplir le professeur Robert L. Herbert dont on connaît les travaux magistraux sur la peinture française du XIX^e siècle et notamment sur Millet. Etudiant notre peintre depuis quinze ans en vue d'un ouvrage qui sera, à n'en pas douter, fondamental, il a mis son érudition et son enthousiasme au service de l'entreprise, fidèle à la tradition d'amitié qui lie entre eux les historiens d'art français et ceux de Yale depuis qu'Henri Focillon y enseigna. Notre grati-

tude à son égard se double de celle due à l'Université de Yale qui lui a libéralement accordé un congé spécial pour la préparation de l'exposition et la rédaction du catalogue.

L'exposition présentée au Grand Palais, la seule de cette importance depuis la rétrospective de l'Ecole des Beaux-Arts en 1887, se propose donc de montrer un choix des œuvres les plus significatives de Millet, illustrant à la fois les étapes de sa carrière, l'évolution de son style, les thèmes divers de son inspiration et les techniques qu'il pratiqua (huile, pastel, dessin, gravure), afin de donner une juste vue de son art, sans en souligner abusivement, comme on le fit volontiers durant sa période de purgatoire, les aspects les plus singuliers, en sous-estimant ce qu'il tenait lui-même pour l'essentiel. Moins massive que celle de 1887, cette démonstration est, semble-t-il, mieux équilibrée (meilleure part y est faite par exemple aux portraits de jeunesse et au dessin, forme d'expression majeure de l'artiste); elle comprend plusieurs œuvres-clé (tels *Le vanneur* ou *Le semeur*) parties pour les Etats-Unis avant 1887 et qui manquaient à l'Ecole des Beaux-Arts. Certes on aurait souhaité un développement plus spectaculaire de la miraculeuse série des pastels; encore faut-il se réjouir, sachant les difficultés causées par leur transport, que la confiance de nos collègues nous permette d'en exposer une trentaine. Parmi les peintures inaccessibles, une seule vraiment irremplaçable, *La Mort et le bûcheron* dont les règlements de la Ny Carlsberg Glyptotek de Copenhague interdisent le prêt.

Une des raisons qui devraient conduire le visiteur à jeter un regard vraiment neuf sur Millet tient tout simplement au fait qu'il verra effectivement pour la première fois un bon nombre des œuvres réunies au Grand Palais; près d'un tiers n'en a pas été exposé en public depuis quarante ans ou bien davantage (parmi lesquelles des pièces capitales perdues de vue par les spécialistes même, tel le fameux *Vanneur* de 1848 resurgi récemment alors qu'on le croyait détruit); plus de la moitié des peintures et des pastels n'était pas revenue en France depuis le xixᵉ siècle.

L'art de Millet est le fruit de l'expérience et de la méditation. Une telle exposition fournit l'occasion unique d'éclairer sa démarche créatrice et sa méthode de travail en confrontant entre elles ses variations sur un même thème (la *Tondeuse*, le *Départ pour le travail*, la *Leçon de tricot*, la *Bouillie*, les *Fagotteuses revenant de la forêt*) ou sur une même composition (le *Vanneur*, le *Semeur*, le *Repas des Moissonneurs*, la *Baratteuse*, l'*Automne*, l'*Eté*), aussi bien qu'en rapprochant certains tableaux de leurs dessins préparatoires (par exemple les *Couturières*, nᵒ 54; le *Greffeur*, nᵒ 63; la *Lessiveuse*, nᵒ 74; le *Fendeur de bois*, nᵒ 77; la *Famille de paysans*, nᵒ 23) plusieurs paysages ou des gravures de même sujet. Il nous a paru utile de développer l'expérience pour trois tableaux, les *Glaneuses*, la *Précaution maternelle*, les *Deux bêcheurs*, en composant autour de chacun un «dossier» réunissant un ensemble important de dessins et variantes. D'autre part on a pu heureusement regrouper certaines séries dispersées, telle la suite de dessins pour les *Pionniers américains* et surtout le cycle des quatre *Saisons*, ultime chef-d'œuvre

par lequel Millet clôt sa carrière, comme le fit Poussin sur le même thème.

S'il est juste de remercier dans leur ensemble les musées et collectionneurs du monde entier dont la collaboration a permis de donner à cette exposition l'ampleur nécessaire à une efficace démonstration, on se doit d'insister sur l'importance des envois américains (une forte majorité des peintures et pastels) et de souligner la générosité du Museum of Fine Arts de Boston qui ne nous a pas confié moins de 23 peintures, pastels et dessins comptant parmi les chefs-d'œuvre de Millet, prêt exceptionnel qui reflète opportunément la précoce admiration pour le peintre (William M. Hunt se lia d'amitié avec lui dès 1851) et la perspicacité des amateurs bostoniens (tels Martin Brimmer et surtout Quincy Adams Shaw) qui devaient doter leur musée du plus bel ensemble existant au monde de tableaux et de pastels de l'artiste. Il faut ajouter que 24 tableaux venus des Etats-Unis et du Canada, dont 7 de Boston, ont été spécialement restaurés pour l'exposition parisienne (1). Sachons gré à nos collègues, convaincus par R. L. Herbert, de s'être ainsi associés à notre effort pour dévoiler Millet sous son vrai jour: on analysera mieux, devant ces toiles débarrassées des vernis jaunis qui les plombaient, la subtilité de ses recherches de matière et ses dons, si souvent niés, de coloriste.

Michel Laclotte

(1) Un dernier mot de gratitude confraternelle pour nos amis des musées de Chicago, de New York, de Northampton et de Boston qui ont accepté d'assurer le regroupement de divers convois venus d'autres villes des Etats-Unis, allégeant d'autant nos charges.

Le naturalisme paysan de Millet hier et aujourd'hui

Nous avons traité le même sujet.
Mais j'ai fait un paysan au bord d'un ruisseau;
Millet a fait un homme au bord d'un fleuve.

Decamps

La réputation faite à un artiste empêche de jeter sur son œuvre un regard neuf. Millet a souffert de cela plus que la plupart des peintres de son siècle. Sa notoriété, en effet, a été forgée, en partie, par la génération des années qui ont suivi sa mort, en 1875. Dans l'ensemble de ses œuvres, si discutées durant sa vie, collectionneurs et critiques ont retenu les tableaux ou dessins répondant à l'image qu'ils souhaitaient donner de lui: le père d'une nombreuse famille, le simple paysan peignant parmi d'autres paysans, l'artiste dont l'attitude hautement morale coïncidait avec les valeurs bourgeoises pronées par le XIX\ siècle finissant. Ainsi, la *Grande bergère* (voir nᵒ 63), qui est tout simplement en train de tricoter, est mentionnée à la fin du siècle, comme une «Bergère priant». Les historiens ont basé leur jugement sur des œuvres dûment sélectionnées, et sans cesse reproduites, en sorte que le renom de Millet, pour notre siècle, s'est finalement établi à partir d'une cinquantaine de peintures sur les cinq cents qu'il a faites et de cent dessins, aquarelles ou pastels environ, parmi les trois mille existant.

Pour redécouvrir le véritable Millet, il nous faut regarder au-delà de l'image ainsi façonnée, en considérant l'ensemble de son œuvre et aussi la manière dont elle a été comprise de son vivant. C'est pourquoi les textes commentant chacune des œuvres exposées les présentent dans le contexte du moment et proposent une interprétation qui tente de redresser les distorsions intervenues par la suite. Cette interprétation doit permettre aussi d'éviter une autre distorsion, celle qu'a pu déterminer la prédilection du XXᵉ siècle pour un art de «forme pure», au dépens des sentiments personnels et de la portée sociale ou symbolique qu'on leur prêtait. Chaque notice fait donc une large place aux lettres de Millet lui-même et aux témoignages de ses contemporains; à travers eux, le lecteur découvrira le «romantisme» de Millet, dont les souvenirs de jeunesse interviennent en surimpression dans les conjonctures diverses de sa maturité. Le résultat de ce dialogue personnel

entre le passé et le présent est le naturalisme paysan qui a fait sa célébrité. Mais ce naturalisme n'est pas du tout une simple représentation de la vie rurale: il est une création complexe dans laquelle les souvenirs de jeunesse se greffent sur la connaissance qu'il avait de la littérature et des arts européens du passé, brusquement «actualisés» par les événements de 1848. En un sens, il faut, pour comprendre Millet, admettre que les circonstances de sa vie personnelle peuvent se trouver transposées dans une œuvre à portée sociale et historique.

Le naturalisme paysan auquel, à juste titre, son nom est associé, s'est affirmé en 1848, après une longue période de maturation au cours des vingt années précédentes. La poussée révolutionnaire de 1830 avait incité les réformistes et les critiques d'art libéraux à demander aux peintres de représenter des types régionaux français plutôt que les figures classiques traditionnelles. Dans son *Salon* de 1833, par exemple, Laviron écrivait: «Nous demandons avant toute chose l'actualité parce que nous voulons qu'il agisse sur la société et qu'il la pousse au progrès; nous lui demandons de la vérité parce qu'il faut qu'il soit vivant pour être compris.» Le courant radical sous-jacent durant la Monarchie de Juillet, et qui devait amener la Révolution de 1848, insistait constamment sur la nécessité d'un art lié à la vie contemporaine. En 1840, dans son *Esquisse d'une philosophie*, Lamennais disait aux artistes qu'ils devaient «descendant au fond des entrailles de la société, recueillir en eux-mêmes la vie qui y palpite... Le vieux monde se dissout, les vieilles doctrines s'éteignent; mais, au milieu d'un travail confus..., on voit poindre des doctrines nouvelles, s'organiser un monde nouveau; la religion de l'avenir projette ses premières lueurs sur le genre humain...: l'artiste doit en être le prophète.»

Millet fut l'un de ces prophètes, dans les mutations qui suivirent 1848. Son *Vanneur* (voir n° 42) en 1848 et son *Semeur* (voir n° 56) en 1850, comme les *Casseurs de pierre* de Courbet (autrefois à Dresde) et l'*Enterrement à Ornans* (Louvre) devinrent des flambeaux pour les propagateurs des idées nouvelles en matière d'art, qui furent associées aux nouvelles aspirations de la société. A première vue, le paysan peut sembler moins approprié que le travailleur d'usine à symboliser les profondes transformations qu'apportait la révolution urbaine et industrielle. En fait, le paysan était l'incarnation idéale du changement artistique et social parce qu'il était le point de rencontre entre l'actualité et la tradition artistique.

Le paysan constituait une figure-clé de l'actualité parce que la dépopulation des campagnes, à l'aube de la révolution industrielle, le plaçait au cœur des bouleversements sociaux. Beaucoup des nouveaux travailleurs venus peupler les «cités-champignon» (la population de Paris doubla entre 1830 et 1860) étaient des paysans qui avaient abandonné leur terre. La situation devint si grave que des douzaines de livres et plusieurs enquêtes officielles furent consacrées à la dépopulation des campagnes et à la condition paysanne. Dans son *Histoire des paysans* Eugène Bonnemère écrit en 1856: «Vous multiplierez les écoles, vous rendrez l'enseignement gratuit; mais vous n'aurez rien fait, rien, tant que vous n'aurez pas changé les

conditions de l'existence de cet homme qui, courbé et abruti sur son sillon à toutes les heures de tous les jours de toute sa vie, arrive à la fin de sa carrière aussi ignorant et à peu près aussi misérable qu'au début.» Conservateurs et libéraux pouvaient donc associer à l'art de Millet des textes tels que celui-ci et considérer *L'homme à la houe* (voir n° 161) comme un manifeste social soulignant la misère de la vie paysanne.

Durant ces mêmes années, des critiques de gauche comme Castagnary et Thoré-Bürger, défendant Millet et Courbet, affirmaient que la tradition du naturalisme, issue du XVIIᵉ siècle hollandais, était une tradition qui privilégiait l'individu et les valeurs démocratiques, plus que l'autorité du gouvernement et de la religion. Cette conception, extrêmement répandue, opposait la peinture de la vie rurale et du paysage à celle des sujets historiques ou religieux. Elle revenait à identifier les valeurs de choix personnel, de liberté, de travail en plein air, avec la liberté même de l'artiste et à lier au conformisme officiel les sujets traditionnels des «Beaux-Arts» et les méthodes de travail en atelier.

Il est singulier que Millet se soit trouvé associé aux courants progressistes, car il n'était pas militant par nature: individualiste, certes, rebelle à l'enseignement officiel, et cherchant donc sa voie hors des sentiers battus, mais non pas réformiste politique: sa conception de la paysannerie était plutôt conservatrice. Il pensait que l'homme est condamné pour toujours à porter son fardeau et faisait, par conséquent du paysan la victime d'une inéluctable fatalité qui le maintenait dans le cycle immuable du travail et du repos insuffisant, le cycle qui avait été son lot depuis des temps immémoriaux.

Comment, dès lors, son art devint-il un point de ralliement pour tous ceux qui aspiraient à une réforme sociale? La réponse est de deux ordres, l'un extérieur à l'artiste, l'autre essentiellement lié à son comportement personnel. La nouvelle place faite à l'homme du commun par les événements de 1848 donnèrent aux paysans de Millet une signification que celui-ci n'avait pas tout à fait voulue. Son art établissait un dialogue entre l'homme et son destin implacable. Profondément pessimiste, il pensait que le destin et l'histoire sont des forces apolitiques, maintenant le paysan dans sa pénible condition. Mais les réformistes libéraux qui commentaient ses œuvres croyaient, eux, que le destin et l'histoire sont les armes de l'autorité établie et qu'il fallait donc lutter contre eux: le dialogue établi par l'artiste entre l'homme et son destin devenait ainsi pour les réformistes le débat entre l'homme et les forces oppressives de la société.

Millet, au contraire de tant de ses défenseurs, ne croyait guère aux réformes, sans être, pour autant, un réactionnaire opposé au changement. Il comprenait et acceptait l'usage qui était fait de son art, bien qu'il soit suffisamment sceptique pour douter de son efficacité. Il faut rappeler à ce propos qu'il ne manquait jamais de remercier, directement ou par son ami Sensier, ceux qui interprétait son œuvre en ce sens. Quand le socialiste utopiste Sabatier-Ungher désignait *Le semeur* comme «le Démos moderne», Millet écrivait à Sensier: «L'extrait d'article de la Démocratie dont vous

m'avez envoyé copie m'a fait beaucoup de plaisir, c'est bien là le fond de ce que j'ai voulu rendre.» Quelques années plus tard, lorsque *L'homme à la houe* fut l'objet de violentes attaques, il disait encore à Sensier: «On peut bien croire qu'un homme qui met une telle constance à vouloir exprimer toujours le même fonds d'idées, qui le fait en sachant les inimitiés que cela suscite, puisque c'est un peu troubler les heureux dans leur repos, qui le fait quoique pauvre, on peut bien croire que cet homme trouve en lui-même ce qui donne cette constance.»

On n'a pas assez prêté attention à cette volonté de Millet de «troubler les heureux dans leur repos». Après les remous et les controverses suscités par *Les glaneuses* (voir n° 65), il ne revint pas en arrière, ne songea pas à panser ses blessures, mais créa au contraire *La Mort et le bûcheron* (Copenhague, Ny Carlsberg Glyptotek), mieux fait encore pour susciter les controverses et que le jury refusa en 1859, puis la *Femme faisant paître sa vache* (voir n° 67), accepté la même année, mais attaqué par toute la presse. *Tobie ou l'attente* (Nelson-Atkins Gallery) fut très critiqué au Salon de 1861, ce qui n'empêcha pas Millet d'exposer, deux ans plus tard, le tableau le plus violemment contesté de toute sa carrière, *L'homme à la houe* (voir n° 161). Millet était donc plus combatif qu'il ne l'admettait et, s'il ne croyait guère aux réformes sociales, il concevait pourtant son rôle comme celui d'un artiste profondément ému par la condition humaine et s'attachant à créer une œuvre qui pourrait émouvoir les autres.

Avec le recul du temps, les figures des tableaux de Millet, entre 1848 et 1864, apparaissent comme une réponse aux contestations sociales mises à l'ordre du jour par les événements de 1848. Son œuvre participait à un processus complexe qui faisait accéder l'homme à la dignité de sujet historique. En supprimant toute référence explicite à l'histoire ou à la religion dans nombre de ses œuvres, il contribuait à la disparition des sujets classiques et bibliques, supports de l'art traditionnel, supports aussi de l'autorité déclinante de la théocratie et de la monarchie. Il faut préciser cependant qu'il ne s'agissait pas d'une rupture soudaine et totale avec la tradition. Derrière sa dévotion manifeste à la vie des champs et au paysage, les références au passé demeurent. Son *Greffeur,* par exemple (voir n° 63) est une évocation délibérée de Virgile et son *Berger indiquant à des voyageurs leur chemin* (voir n° 94) transpose le thème des pèlerins d'Emmaüs. En cherchant à rattacher les sujets classiques et bibliques à la vie rurale contemporaine, Millet interprétait l'histoire à la lumière du présent et la rendait ainsi accessible aux artistes des générations futures.

A partir de 1865, Millet cède à un attrait grandissant pour le paysage, bien qu'il ne délaisse jamais complètement la figure humaine. En fait, le paysage naturaliste des dix dernières années de sa vie est en accord avec les sentiments personnels comme avec les idées sociales qu'exprimaient auparavant ses tableaux à figures. Car ses paysages ne sont pas seulement des compositions «passives». Ils représentent la lutte de l'homme avec son destin, qui est ici la nature (*L'hiver aux corbeaux,* voir n° 192, ou *Le coup de vent,* voir n° 241). Ce sont des paysages moralisants parce qu'ils ont un

rôle de persuasion et nous incitent à considérer que l'environnement familier de la Normandie ou de Barbizon est digne d'être célébré dans une œuvre d'art. Ces environnements sont, naturellement, très personnels à Millet, mais ceci n'exclue pas leur portée sociale. Au contraire, en faisant du paysage le véhicule d'une expression personnelle, il se rattache à la tradition du paysage néerlandais que ses amis, les critiques Castagnary et Thoré-Bürger liaient à l'essor de la démocratie.

Pour les défenseurs de Millet, comme pour ceux des Impressionnistes un peu plus tard, l'individualisme de l'artiste n'était pas seulement le signe de l'indépendance sociale, mais la garantie même de sa créativité. La nature, à ses yeux, est un répertoire de formes qui reste neutre jusqu'au moment où il est animé par les sentiments de l'artiste. Un tableau de paysage n'est pas seulement le souvenir de ce que l'on a vu, ni un reflet inerte, mais le résultat d'une dialectique entre l'artiste et la nature, dans laquelle la nature est transformée par les expériences et les sentiments personnels de l'artiste travaillant selon les conventions de son métier. L'imagination et la créativité interviennent dans cette transformation et le spectateur est ainsi élevé à un plus haut niveau de conscience. L'artiste demande à l'homme de communier avec la nature plutôt qu'avec Dieu, par cette remarquable substitution dans laquelle Ruskin voyait la condition tragique de l'homme moderne.

Le dialogue avec la nature doit donc être un dialogue personnel, car c'est le moyen pour l'artiste de dépasser les conventions de la peinture traditionnelle qui avaient étouffé les forces créatrices. Comme Ruskin et bien d'autres au milieu du siècle, Millet pensait que le déclin de l'art avait commencé à la fin de la Renaissance, quand l'artifice avait peu à peu remplacé l'observation directe de la nature. Son aversion pour la virtuosité et les formules toutes faites était si fortes qu'il recopiait souvent dans les œuvres de Grimm, de Buffon et de Montaigne, de Madame de Stael, des sœurs Brontë ou d'autres, les passages condamnant l'adresse ou l'ingéniosité et célébrant la sincérité naïve de la vision qu'il prônait lui-même. Millet trouvait cette sincérité à la fois dans l'art ancien, spécialement dans l'art considéré comme «primitif», et dans les souvenirs de sa jeunesse normande. Son dialogue avec la nature était bien un dialogue personnel, mais il exprimait une rencontre entre sa propre jeunesse et la «jeunesse» de l'art européen. C'est pourquoi Breughel avait tant d'importance pour lui à la fin de sa vie et pourquoi il collectionnait les gravures de l'Europe du Nord, des XVIe et XVIIe siècles. Leurs qualités «primitives» le touchait parce qu'elles représentaient à ses yeux une imagination artistique directement liée à la vie naturelle et par conséquent libre de l'artifice qui lui paraissait caractériser la *grande tradition*.

Vers la fin de sa vie, quand ses lettres prennent un ton plus confidentiel, la nostalgie de sa jeunesse en Normandie devient le plus puissant ressort de sa créativité. Pareil aux héros de tant de romans du XIXe siècle, il avait été un jeune paysan quittant la campagne pour la ville, et il repensait à sa jeunesse comme à une autre époque arcadienne à laquelle son art pouvait le ramener. Durant ses séjours successifs à Vichy, en 1866,

1867 et 1868, il recherchait les paysages qui lui rappelaient la Normandie; parmi les costumes, les métiers, les outils qu'il représentait, il choisissait les plus anciens, ceux qui appartenaient à l'artisanat manuel plutôt qu'aux formes récentes du travail et de la vie des champs. Il considérait que sa mission était, pour une part, de préserver dans son art ce qu'était en train de détruire la marée envahissante du modernisme.

Cette transposition des thèmes historiques dans un naturalisme contemporain était, par essence, un réflexe conservateur, mais cela n'apparaissait pas tout d'abord. Les défenseurs libéraux de Millet et de l'art paysan ont fait de lui une figure de l'opposition jusqu'en 1865 environ. Mais à partir de ce moment, la vie rurale devint un thème courant dans la peinture de Salon, en même temps que s'apaisaient, avec le temps, les craintes suscitées dans la bourgeoisie par la Révolution de 1848. Lentement d'abord, puis de plus en plus facilement dans les années qui suivirent sa mort, les paysans de Millet furent acceptés par un public sans cesse élargi. Et ceci parce que les résonnances historiques ou bibliques, tout d'abord étouffées par l'aspect polémique lié à l'actualité, devenaient de plus en plus apparentes. Il était plus facile désormais de reconnaître dans le paysan l'héritier du passé classique et biblique; il pouvait même personnifier ce précepte vital de la classe moyenne, la vertu du travail. Les paysans de Millet devenaient l'incarnation de cette vertu qui anime les aspirations bourgeoises du XIXᵉ siècle. Travailler durement et se tailler une place dans la société au prix d'un effort personnel était le véritable «credo» enseigné par les livres de morale dont se nourrissait l'époque.

Mais comment, dira-t-on, le paysan, plutôt que le travailleur des villes ou le petit artisan a-t-il été choisi pour incarner la vertu du travail? Pour la simple raison que le paysan, s'il n'était pas l'image directe du travail urbain en était une image au second degré et constituait par cette relation indirecte, une personnification plus acceptable des valeurs nouvelles. Cette relation voilée s'appuyait sur les nombreuses associations avec la vie rurale et avec la tradition historique. Ainsi, le critique libéral Pierre Pétroz dans sa revue du Salon de 1850 défendait *Le semeur* (voir nº 56) et *Les botteleurs* (voir nº 57) en disant de l'artiste: «Il sait donner aux plus simples travaux de la campagne une grandeur biblique... Les personnages ne posent pas; ils travaillent avec ardeur, et de manière à nous faire regarder le travail humain avec vénération.» D'un radicalisme inadmissible en 1850, ce jugement sur l'art de Millet était, vingt-cinq ans plus tard, l'expression même du point de vue bourgeois. De plus, le paysan et son environnement évoquaient un passé prémoderne, préurbain, dont la nature mythique avait un écho profond dans la nouvelle société industrielle, celle des magnats qui étaient, à la fin du siècle, les principaux collectionneurs de Millet. Le monde du peintre était un monde de labeur, de repos dûment gagné, qui permettait à la bourgeoisie des villes de s'évader dans l'évocation d'un passé apparemment intact. Il n'y a donc pas de contradiction dans le fait que l'art de Millet se trouve incarner à la fois le travail urbain et l'aspiration du citadin à la détente de la vie pastorale.

L'aspect le plus progressiste de l'héritage artistique laissé par Millet se trouve paradoxalement dans les idéaux interdépendants d'un recours direct à la nature et d'une aspiration passionnée aux formes primitives de la vie et de l'art. Van Gogh est son héritier le plus immédiat, non seulement parce qu'il a copié de nombreuses compositions de Millet mais parce qu'il a, lui aussi, élaboré un art basé sur un dialogue personnel avec la nature et sur un désir insatiable d'assimiler les valeurs du passé préindustriel. Van Gogh, Pissarro, Gauguin, chacun à sa manière, sont redevables à Millet. Ils partageaient sa préférence instinctive pour les sabots, les outils faits à la main, la pierre ou le bois brut, pour les environnements dans lesquels l'homme demeure en contact avec la nature, et pour les êtres dont la vie, quel qu'en soit le prix, est libre des aspects mécanisés, artificiels, et bien réglés de la vie urbaine. A certains points de vue, passéistes sinon réactionnaires, ces aspirations se sont avérées d'une singulière puissance dans l'art. Pissarro a pu, sans anachronisme, illustrer la couverture des *Temps Nouveaux* de Pierre Kropotkin avec l'image d'un paysan labourant son champ parce que les tendances anarchistes du moment exaltaient les idéaux de santé, de probité laborieuse et de dignité de la vie rurale par opposition au travail dégradant de la cité industrielle. Si cela peut sembler démodé, dépassé par le triomphe du marxisme, il ne faut pas oublier pourtant que les grands remous du XXᵉ siècle ont été des révoltes paysannes, en Russie, en Chine, à Cuba, en Afrique... Rappelons nous aussi que les mouvements de jeunesse occidentaux, depuis vingt ans, ont adopté les vêtements, le style de vie des populations rurales et non industrialisées: ceux des Indiens d'Amérique, des paysans apalaches, ou des adeptes des philosophies orientales.

Robert L. Herbert

Dans le choix des œuvres et la rédaction du catalogue, j'ai bénéficié de l'assistance de nombreux collègues. M. Michel Laclotte, conservateur en chef du Département des Peintures et Mlle Roseline Bacou, conservateur en chef au Cabinet des Dessins, ont apporté une contribution essentielle à la conception et à la présentation de l'exposition. La traduction de mes textes a été faite par Mlle de La Coste-Messelière avec beaucoup de soin et d'exactitude. M. Daniel Marchesseau, Mlle Anne de Groër et Mme Nathalie Volle ont largement contribué par leurs recherches à nourrir et à compléter les notices du catalogue.

Pour leurs nombreuses contributions, en ce qui concerne les informations qu'ils m'ont fournies sur certaines œuvres, leur assistance dans l'obtention des prêts, et le temps qu'ils m'ont généreusement consacré, je suis heureux d'offrir mes sincères remerciements à tous ceux dont les noms suivent: au Louvre, à Mme Sylvie Béguin, Mlle Marie-Claude Chaudonneret, Mlle Marie-Thérèse de Forges, M. Jacques Foucart, Mme Geneviève Lacambre, M. Jean Lacambre, M. Pierre Rosenberg, Mlle Hélène Toussaint, et M. Jacques Vilain; à Paris, à M. Jean Adhémar, conservateur en chef du Cabinet des Estampes de la Bibliothèque Nationale, M. Pierre Angrand, M. Claude Aubry, Mme Jacqueline Bellonte, M. Philippe Brame, Mme Madeleine Fidell-Beaufort, M. Pierre Granville, feu M. Philippe Huisman, M. Bernard Lorenceau, et M. Carlos Van Hasselt, directeur de la Fondation Custodia; à Cherbourg, à M. Lucien Lepoittevin, et plus récemment à Mlle Françoise Guéroult, conservateur du musée Thomas-Henry; à Vichy, à Mme Kunst, bibliothécaire du Centre Valéry-Larbaud; en Grande-Bretagne, à mes collègues de l'Arts Council, Miss Joanna Drew, Director of Exhibitions, et Miss Janet Holt, Exhibition Organiser, ainsi qu'à Mr. Ernest Johns, Mr. Francis Simpson and Mr. William Wells, Keeper of the Burrell Collection in Glasgow. Aux Etats-Unis et au Canada, je suis particulièrement reconnaissant envers Mr. Jacob Bean, Curator of Drawings of the Metropolitan Museum, Mr. Anthony Clark, ancien Chairman of the Department of European Paintings of the Metropolitan Museum, Mrs. Lucretia Giese du Boston Museum of Fine Arts, Professor Bruce Laughton de la Queen's University à Kingston, Professor Kenneth Lindsay de la State University of New York à Binghampton, Miss Laura Luckey du Boston Museum of Fine Arts, Mr. Joseph Rishel, Curator of European Painting of the Philadelphia Museum, Mr. G. Allen Smith, de Philadelphie et envers les membres des Vose Galleries de Boston.

Catalogue

rédigé par Robert L. Herbert
traduit par Marie-Geneviève de la Coste-Messelière

Avertissement au lecteur

La description de chaque œuvre dans le catalogue mentionne les cachets de la vente de l'atelier Millet (Drouot, 10-11 mai 1875) et de la vente de sa veuve (Drouot, 24-25 avril 1894). Mais ces ventes ne sont pas mentionnées à nouveau dans les Provenances, sauf si leurs numéros dans l'un ou l'autre catalogue, sont précisément connus. (Des centaines de dessins qui ont été estampillés en 1875, pour constituer une sorte d'inventaire, n'ont cependant pas été inclus dans la vente.)

Toutes les lettres échangées par Millet et Sensier qui sont citées dans les différentes parties du catalogue appartiennent, sauf mention contraire, au Fonds Moreau-Nélaton, au Louvre.

Les bibliographies distinctes données dans les notices de chaque œuvre d'art sont aussi complètes qu'elles peuvent l'être pour rester aisément utilisables; les titres cités le plus fréquemment sont donnés en abrégé: on les retrouvera, en lettres capitales, dans la bibliographie générale. Le numéro des pages est indiqué seulement si l'œuvre y est explicitement mentionnée; ainsi la mention «repr.» sans indication de page, signifie que l'œuvre est seulement reproduite. (On constatera que la plupart des publications sur Millet reproduisent ses œuvres les plus célèbres sans un mot de commentaire).

Les notices de chaque œuvre comportent la liste, aussi complète que possible, des expositions où elles ont figuré. Ici encore, on a utilisé des abréviations pour les expositions le plus fréquemment citées, qu'on retrouvera, en lettres capitales, dans la liste générale des expositions.

Les bibliographies et les listes d'exposition comportent certaines références incomplètes. Elles ont été retenues chaque fois qu'elles viennent d'une source sûre (comptes rendus dans la presse contemporaine, etc.), même si les titres précis ou les références de pages sont invérifiables.

La chronologie de la vie de Millet mentionne toutes les expositions auxquelles on sait qu'il a participé, grâce à ses propres lettres, à des comptes rendus de l'époque ou à des témoins directs, même si ces informations ne donnent pas toujours des références complètes.

La liste des expositions postérieures à la mort de Millet est une sélection. Toutes les expositions monographiques sont citées mais parmi celles où ne figuraient qu'une ou plusieurs œuvres de Millet, on s'est limité aux plus importantes, soit par l'intérêt qu'elles ont en elles-mêmes, soit parce qu'elles comportaient des œuvres de Millet sur lesquelles on ne possède aucune autre référence.

La bibliographie générale est également une sélection, visant à guider le lecteur, non à énumérer toutes les publications sur l'artiste. Les monographies sur Millet sont toutes citées, même si elles sont de peu d'intérêt. Parmi les livres généraux comportant des passages sur Millet, on n'a retenu que les plus significatifs. Les articles sur Millet se comptent par milliers: seuls figurent ici ceux qui apportent une contribution positive dans l'interprétation ou dans les faits, à notre connaissance du peintre. Les comptes rendus de livres ou d'expositions ont été écartés (les principaux critiques du Salon sont mentionnés dans les notices individuelles des tableaux). En principe, les livres sont cités dans leur première édition; les rééditions ou les éditions en langues étrangères sont mentionnées si elles comportent des révisions ou des mises au point importantes, ou si elles sont plus connues que l'édition originale. De même, les tirés-à-part d'articles figurent dans notre liste lorsqu'ils sont plus accessibles sous cette forme (les tirés-à-part sont d'ailleurs répertoriés dans les bibliothèques comme des publications autonomes).

Chronologie de la vie de Millet

1814 4 octobre: Naissance à Gruchy de Jean-François, fils de Jean-Louis Nicolas et d'Aimée-Henriette-Adelaïde Henry Millet. Gruchy est un hameau au bord de la mer, dépendant de la commune de Gréville, à 17 km à l'est de Cherbourg. Les parents de Millet sont des paysans aisés et respectés.

1833 Les dons de Millet ont été remarqués dans son entourage et on l'envoie à Cherbourg pour travailler avec un peintre local, spécialisé dans les portraits, Mouchel; il retourne souvent chez lui, pour prendre part aux travaux de la ferme.

1835 Il se consacre désormais uniquement à la peinture, à Cherbourg, près de L. Langlois, un élève de Gros. Cette même année, la collection de Thomas Henry, qui comprend des tableaux espagnols, hollandais et français est ouverte au public (elle constituera, peu après, le musée de Cherbourg).

1837 Janvier: Millet arrive à Paris, avec une bourse de la ville de Cherbourg.
Mars: il entre dans l'atelier de Delaroche à l'Ecole des Beaux-Arts.

1839 Avril: il concourt, sans succès, pour le «Prix de peinture» et quitte probablement l'Ecole peu après. En décembre, la ville de Cherbourg lui supprime sa bourse.
Salon: *Sainte Anne instruisant la Vierge*, refusé.

1840 Salon: *Portrait de M. L.F.* (Lefranc), accepté (Coll. Nathan, Zurich). *Portrait de M. M...* (Marolle) refusé (Localisation inconnue.)

1841 Hiver 1840-41 à Cherbourg. La ville lui commande le portrait posthume de son ancien maire, le colonel Javain, mais le tableau (aujourd'hui au musée Thomas Henry) est refusé par le Conseil municipal. Millet peint d'autres portraits à Cherbourg.
Il retourne à Paris à la fin de l'hiver.
Novembre: retour à Cherbourg, pour épouser Pauline-Virginie Ono; il repart pour Paris avec elle.

1843 Salon: *Maria Robusti* (disparu) et un pastel, *Portrait de M. A.M.* (Marolle) refusés tous les deux. (Le pastel est actuellement en dépôt au Fogg Art Museum.)

1844 Avril: Pauline Ono-Millet meurt de consomption. Millet retourne à Cherbourg. Sa «manière fleurie» va caractériser son art jusqu'en 1846.
Salon: *La laitière*, et un pastel *La leçon d'équitation* (Localisations inconnues) acceptés; un autre pastel, *Le récit* (non identifié), refusé.

1845 Avec sa compagne, Catherine Lemaire (née en 1827 à Lorient), une servante qu'il a connue à Cherbourg, Millet part pour Le Havre où il passe plusieurs mois. Il peint des portraits et divers tableaux, notamment des idylles pastorales.
Décembre: il arrive à Paris, après avoir fait une vente publique de ses œuvres au Havre.

1846 Il rencontre Troyon et se lie avec Diaz, qui l'aide à placer ses tableaux chez Durand-Ruel et d'autres marchands, mais à des prix très bas. Sa «manière fleurie» commence à évoluer. Les nus, peints avec une remarquable vigueur sculpturale, prennent une grande place dans son œuvre.
Juillet: naissance de son premier enfant, Marie.

> Salon: *La tentation de saint Jérôme* refusé; Millet découpe le tableau et utilise une partie de la toile pour *Œdipe* (voir n° 36).

1847 Il se lie avec Alfred Sensier, un fonctionnaire, et avec des artistes comme Jacque, Daumier, Barye, Rousseau, etc. Ses tableaux désormais traitent souvent des sujets paysans, qui gardent quelques traits de la «manière fleurie».
Juillet: naissance de son second enfant, Louise.

> Salon: *Œdipe détaché de l'arbre* (voir n° 36) vaut à Millet les premières bonnes critiques de la presse; le tableau est apprécié par Gautier et Thoré, qui lui reprochent toutefois son «impasto».

1848 On ignore ce que fut l'attitude de Millet pendant la révolution de février, mais tous ses amis étaient républicains.

> Salon: *Le vanneur* (voir n° 42) et *La captivité des Juifs à Babylone* (disparu); *Le vanneur* est généralement apprécié mais *La captivité* condamné par la critique.

Ledru-Rollin, poussé probablement par Jacque et Jeanron, ardents républicains, rend visite à Millet et achète *Le vanneur*. Millet prend part, sans succès, au concours de peinture pour *La République*. Sa peinture est alors caractérisée par une palette assombrie, une plus grande sobriété d'exécution et des sujets dont la gravité reflète la tension des années 1848-49.
Juin: Millet est appelé par la conscription mais on ignore quelle activité il exerce sous les drapeaux.
Juillet: grâce à ses amis républicains entrés dans le nouveau gouvernement, Millet reçoit la commande d'un tableau (1 800 F) et commence *Agar et Ismaël* (voir n° 45).

1849 Janvier ou février: naissance de François, son troisième enfant, et son premier fils.
Avril: il laisse inachevé son tableau d'*Agar* et s'acquitte de la commande de l'Etat avec *Le repos des faneurs* (Louvre).

> Salon: *Paysanne assise* (non identifiée), une petite toile qui passe à peu près inaperçue.

Juin: grâce à la somme reçue de l'Etat, Millet s'installe à Barbizon, où il restera jusqu'à sa mort.

1850 Sensier conclut un accord avec Millet, aux termes duquel il lui fournit des toiles des couleurs et, éventuellement, de l'argent, en échange de peintures et de dessins. Il devient pour Millet un véritable agent, vendant ses dessins et ses tableaux à des petits marchands et à des clients occasionnels. Le prix moyen est de 50 F pour les peintures, et de 5 F pour les dessins.
Octobre: naissance de son quatrième enfant, Marguerite.

> Salon (décembre-janvier): *Le semeur* (voir n° 56) et *Les botteleurs de foin* (voir n° 57). Les deux tableaux sont généralement appréciés et *Le semeur* obtient un vrai succès auprès des républicains et des critiques de gauche.

1851 Mai: Sensier envoie à Londres *La broyeuse de lin* (Walters Art Gallery); c'est la première œuvre de Millet exposée hors de France; il s'agit peut-être de *La paysanne normande (Peasant Woman of Normandy)* qui figure à l'exposition de Litchfield House, 13 St Jame's Square, "General Exhibition of Pictures by Living Painters of the School of all Countries."

Mai: la grand-mère de Millet meurt, ayant toujours ignoré l'existence de Catherine Lemaire et de leurs enfants. Millet ne va pas à son enterrement.

1852 Janvier: Millet fait une lithographie du *Semeur,* pour *L'Artiste,* et exécute lui-même le dessin sur la pierre. Mais lui et Sensier s'oppose à la diffusion de la planche après avoir vu les tirages.

L'Illustration publie chaque mois une série de gravures de A. Lavieille d'après Charles Jacque qui a basé ses dessins sur des compositions de Millet, dont le nom n'est pas mentionné. Il ne figure pas davantage quand les douze *Mois* sont publiés en album en 1855: cette omission entraîne une rupture définitive entre Millet et Jacque.

Le frère de Millet, Jean-Baptiste, arrive à Barbizon pour étudier la peinture avec lui.

Sensier accroche *Les couturières* (voir n° 54) dans son bureau du ministère pour obtenir une commande officielle à Millet. Il y parvient en novembre. Millet ne s'en acquittera qu'en 1859 (voir n° 67).

1853 Février: *L'Illustration* publie dix gravures de A. Lavieille que Millet a dessiné directement sur bois. En 1855, elles sont publiées en album, sous le titre *Les travaux des champs.*

 Salon: *Le repas des moissonneurs* (voir n° 59), *Une tondeuse de mouton* et *Un berger, effet de soir.* Millet reçoit une médaille de 2e classe; ses *Moissonneurs* sont particulièrement appréciés par les critiques, qui déplorent toutefois l'aspect brutal de ses paysans.

W. M. Hunt, un jeune peintre américain, cherche à faire la connaissance de Millet, y parvient et achète deux des tableaux du Salon; son ami de Boston, Martin Brimmer achète *Les Moissonneurs* (les trois tableaux sont aujourd'hui au musée de Boston). Outre W. M. Hunt, W. Babcock se lie avec Millet, qui entretiendra par la suite des relations amicales avec plusieurs peintres et collectionneurs bostoniens. La cote de Millet commença alors à monter; une petite peinture se vend en moyenne 200 F.

Avril: mort de la mère de Millet. Il retourne à Gruchy pour la première fois depuis 1844.

Septembre: Hunt, Babcock, Rousseau et Lavieille sont témoins au mariage de Millet et de Catherine Lemaire.

1854 Millet a maintenant un certain nombre de clients, aux moyens modestes, auxquels il vend des petits tableaux et des dessins, généralement par l'intermédiaire de Sensier, mais aussi grâce à Diaz, Rousseau et d'autres amis.

Millet et sa famille passent tout l'été à Gruchy. Il fait de nombreux dessins et commence des compositions qu'il achèvera à Barbizon.

 Boston, Atheneum: *Les moissonneurs (Harvesters)* (voir n° 59) figurent à la "Twenty-seventh exhibition".

1855 Exposition universelle des Beaux-Arts: *Un paysan greffant un arbre* (voir n° 63) est accepté, mais *Un faiseur de fagot* (voir n° 77) et *Femme brûlant des herbes* (Louvre) sont refusés.

Rousseau achète *L'homme répandant du fumier* (voir n° 60) et *Le greffeur* (voir n° 63) pour des prix importants, et sous un faux nom.

Millet se met à la gravure et produira, dans les deux années suivantes ses œuvres les plus célèbres (voir n° 125-129).

Octobre: E. Wheelwright, un ami de Hunt, s'installe pendant neuf mois à Barbizon pour travailler avec Millet; il écrira par la suite une relation de ce séjour, avec d'intéressantes observations sur les méthodes et les compositions de Millet.

1856 Mars: naissance de sa fille Emilie.

> Londres, The Gallery, 121 Pall Mall. *Les ramasseurs de fèves (The Bean Gatherers)* (non identifié) figurent à la "Third Annual Exhibition of the French School of Fine Arts".

Décembre: les œuvres de Millet atteignent des prix très peu élevés à la vente qui suit la mort de son ami Campredon.

1857 Juin: naissance de son fils Charles.

Millet dessine *Phœbus et Borée* (Localisation inconnue) en vue d'une édition illustrée de La Fontaine à laquelle collaborent Rousseau, Diaz, Daumier, Barye, etc. mais le projet n'aboutit pas.

> Salon: *Les glaneuses* (voir n° 65), très attaqué par les critiques conservateurs et chaleureusement défendu par les libéraux, notamment Castagnary, qui devient l'un des «champions» de Millet.
>
> Boston, Athenaeum: *Les laveuses (Washerwomen)* (voir n° 78) figurent à la "Thirtieth exhibition".

1859 Mars: naissance de sa fille Jeanne.

> Salon: *Femme faisant paître sa vache* (voir n° 67) accepté, mais *La Mort et le bûcheron* (Copenhague) refusé. La toile fait l'objet d'une exposition publique dans l'atelier de C. Tillot; elle est défendue dans la *Gazette des Beaux-Arts* et par Alexandre Dumas dans *L'Indépendance belge*. Le tableau du Salon est violemment attaqué par les critiques conservateurs et Gautier lui-même se retourne maintenant contre Millet.
>
> Boston, Athenaeum: *Les moissonneurs (The Harvester)* (voir n° 59) exposé à la "Thirty-third exhibition" et à la "Thirty fourth exhibition".
>
> Marseille: *Une bergère assise* (non identifiée) et le tableau du dernier Salon (voir n° 67) figurent à l'«Exposition de la Société artistique des Bouches-du-Rhône». L'un et l'autre reçoivent un accueil réservé.

Décembre: *L'angélus,* commandé par un amateur américain en 1857 et commencé alors est finalement terminé et vendu 1 000 F. Il ne sera pas exposé avant 1865. Millet reçoit désormais 400 à 600 F en moyenne pou ses petits tableaux.

1860

> 26, boulevard des Italiens: dans des salles aménagées par Martinet commencent une série d'expositions auxquelles participent d'autres marchands (Petit, Blanc) et qui présentent des œuvres contemporaines. De janvier à avril, un certain nombre d'œuvres de Millet y figurent, notamment *Les glaneuses* (voir n° 65), *Une faneuse* (voir n° 79), *Un berger ramenant son troupeau* (voir n° 154) et *La Mort et le bûcheron*.

Mars: Millet signe un contrat avec E. Blanc et Alfred Stevens (frère du peintre Arthur) par lequel il s'engage à livrer 25 tableaux, au prix de 1 000 à 2 000 F pour des toiles de format moyen. Certains malentendus s'ensuivent et le contrat

devient pour Millet une très lourde charge. Il s'en acquittera seulement en 1866. Blanc et Stevens qui étaient Belges, trouvent immédiatement des débouchés à Bruxelles (clients et expositions).

 Bruxelles, août: *La grande tondeuse* (voir n° 153) et *La Mort et le bucheron* sont exposés.

Septembre: Millet passe trois semaines en Franche-Comté avec Rousseau, mais ne fait aucun tableau et très peu de dessins.

Millet décide Sensier à acheter des photographies d'œuvres d'art pour les faire vendre en Amérique par son frère Pierre (celui-ci, grâce à Hunt, vient de partir pour l'Amérique où il passera une grande partie des années suivantes) y compris des photos de ses propres peintures et de celles de Rousseau. Sensier et Millet commencent à collectionner pour eux-mêmes des photos d'œuvres d'art.

1861

Salon: *La grande tondeuse* (voir n° 153), *La bouillie* (voir n° 157) et *Tobie ou l'attente* (Nelson-Atkins Gallery). La *Tondeuse* vaut à Millet, pour la première fois, une approbation unanime de la presse.

Nantes: Blanc envoie *La Mort et le bûcheron* et *La becquée* (voir n° 155) à l'«Exposition des Beaux-Arts». Toutes les œuvres de Millet figurant à des expositions en province, y étaient envoyées par des marchands, non par l'artiste lui-même.

Octobre: naissance de son fils Georges.

1862

Galerie Martinet: Blanc organise des expositions périodiques d'œuvres de Millet; on peut y voir, en février *La becquée* (voir n° 155) et *La paysanne revenant du puits* (voir n° 158).

Cercle de l'Union Artistique: Petit organise sous ce titre une exposition de groupe où figurent plusieurs Millet, notamment *Les planteurs de pommes de terre* (voir n° 159) et *Le sommeil de l'enfant* (voir n° 83).

1863

Salon: *Un berger ramenant son troupeau* (voir n° 154), *L'homme à la houe* (voir n° 161) et *Une femme cardant de la laine* (voir n° 162). *L'homme à la houe* est l'objet de violentes critiques; Millet en autorise la diffusion sous forme de carte postale, avec un texte de Montaigne en légende.

Bruxelles, fin du printemps et été: grâce à ses relations avec Blanc et Stevens, Millet expose ses trois tableaux du Salon, ainsi que son paysage, *L'hiver aux corbeaux* (voir n° 192).

Lyon: Blanc envoie une peinture ancienne de Millet, *Une paysanne donnant la provende aux poules* (commerce d'art, New York) à l'«Exposition de la Société des amis des arts».

Millet envisage une série d'illustrations d'après Théocrite, mais ne réalise que quelques croquis. Comme Rousseau, il collectionne les albums japonais («livres» et «cahiers»).

Novembre: naissance de sa fille Marianne, neuvième et dernier enfant.

Décembre: il achève de graver *Le départ pour le travail* (voir n° 135), édité en souscription par dix de ses amis.

1864

Avec l'aide de Ph. Burty, de Sensier et d'autres amis, Millet acquiert un certain nombre de dessins de Delacroix, pendant et après la vente de l'atelier, qui a lieu en février.

Grâce à l'architecte E. Feydeau, l'un de ses premiers clients, Millet reçoit la commande d'une série des *Quatre Saisons* (voir nº 165) pour l'hôtel Thomas. Commencées en avril, les quatre peintures ne seront achevées et mises en place qu'en 1865.

Cercle de l'Union Artistique, rue de Choiseul: les expositions d'artistes contemporains organisées par plusieurs marchands se poursuivent; la *Paysanne revenant du puits* (voir nº 158) et au moins deux autres peintures de Millet y figurent en mars.

Salon: *Bergère gardant ses moutons* (voir nº 163) et *La naissance du veau* (voir nº 164). Médaille de 1re classe. Le *Veau* est unanimement condamné: c'est la dernière peinture de Millet à susciter une véritable polémique. *La bergère* est tellement appréciée qu'elle contribue à favoriser les spéculations sur la cote de Millet qui s'élève rapidement.

1865

Cercle de l'Union Artistique, février: *L'angélus* (voir nº 66) est exposé pour la première fois, en même temps qu'une toile récente, *Le retour du laboureur* (coll. part., U.S.A.) et une toile ancienne, *La lessiveuse* (voir nº 74).

Bordeaux, mars-avril: l'exposition de la «Société des amis des arts» comprend *La grande tondeuse* (voir nº 153).

Stimulé par l'activité littéraire de Sensier (qui donne des comptes rendus du Salon et commence des livres sur Millet et Rousseau), Millet copie de longs extraits de Montaigne, Grimm, Buffon, Piccolpasso, Palissy, etc. Il donne aussi à Sensier des conseils inspirés par ses lectures de Poussin, Vasari et de différents textes sur l'art.

Millet augmente sa collection de gravures des Ecoles du Nord (Dürer, Breughel, Rembrandt, Holbein...); il collectionne des poteries régionales, des sculptures médiévales, quelques médailles et sculptures antiques. Il demande à ses amis partant pour l'Italie de rapporter des photographies: peintures italiennes — de Cimabue à Michel-Ange — fresques romaines, figures populaires prises sur le vif (il rassemble, d'autre part, des photos de types régionaux français).

Emile Gavet, un architecte parisien, commence à lui commander des pastels; il en achètera des douzaines au cours des années suivantes.

1866

Février: rapide séjour à Gruchy, où il assiste à la mort de sa sœur.

Salon: *Le bout du village de Gréville* (voir nº 193), premier de ses grands paysages exposés au Salon.

Bordeaux, mars, «Société des amis des arts»: *La bouillie* (voir nº 157).

Boston: la première exposition de l'Allston Club comprend plusieurs peintures de Millet, dont *Le semeur (The Sower)* (voir nº 55) et *Les moissonneurs (The Harvesters)* (voir nº 59).

Juin: Millet part pour Vichy avec sa femme, dont la santé nécessite cette cure. Il fait de nombreux dessins à l'encre sur les hauteurs dominant Vichy; il passe ensuite une semaine dans les environs de Clermont et du Mont-Dore, avant de regagner Barbizon au milieu de juillet. Il rapporte une centaine d'aquarelles et et de dessins à l'encre; ce voyage accentue l'orientation de son œuvre vers le paysage.

1867

L'Exposition universelle, en avril, consacre à Millet une véritable rétrospective, qui consolide sa réputation: on peut y voir *La récolte des pommes de terre* (voir nº 64), *Les glaneuses*

(voir n° 65), *L'angélus* (voir n° 66), *La grande tondeuse* (voir n° 153), *Un berger* (voir n° 154), *Les planteurs de pommes de terre* (voir n° 159), *La grande bergère* (voir n° 163), ainsi que *La Mort et le bûcheron* et *Le parc à mouton* (Walters Art Gallery).

Salon: *L'hiver aux corbeaux* (voir n° 192) et *Les oies* (New York, commerce d'art).

Boston: *Le semeur (The Sower)* (voir n° 55) figure à la seconde exposition de l'Allston Club.

Juin: Millet et sa femme retournent à Vichy pour trois semaines. Millet, de nouveau, fait des dessins à l'encre dans la région.

Décembre: Millet achève *Les voleurs et l'âne* (disparu) pour un album illustré des Fables de La Fontaine.

Décembre: Millet et sa femme assistent à la mort de Rousseau, qu'ils ont entouré de soins depuis le mois d'août; il avait été, à partir de 1852, l'ami le plus intime de Millet parmi les peintres de son entourage.

1868 Janvier: le principal mécène de Rousseau, F. Hartmann, demande à Millet d'achever plusieurs tableaux de Rousseau; Millet acceptre et continue, jusqu'en 1873, à retoucher des peintures de Rousseau pour Hartmann.

Avril: Millet est nommé membre d'honneur de la Société libre des Beaux-Arts de Bruxelles: c'est la première distinction étrangère d'importance à lui être décernée.

Avril: Hartmann commande à Millet une suite de peintures illustrant *Les quatre saisons* (voir n°s 244-247) pour 25 000 F. Il y travaille lentement et n'achèvera jamais *L'hiver*.

Juin: Millet et sa femme séjournent de nouveau à Vichy. Mais Millet souffre de violentes migraines et dessine très peu.

Août: Millet est fait chevalier de la Légion d'Honneur, grâce notamment à l'intervention du critique T. Silvestre.

Septembre: Millet fait avec Sensier un bref voyage dans les Vosges et passe quelques jours en Suisse (Zurich, Berne, Lucerne, Bâle — où il étudie Holbein), mais il fait peu de dessins. C'est le seul voyage connu de Millet hors de France.

Le Havre: la publication d'un album de caricatures, *L'Epatouflant, Salon du Havre*, 1868, chez Stock, prouve que deux portraits anciens de Millet y étaient exposés, *Deleuze* (voir n° 7) et un autre, probablement *Charles Langevin* (musée du Havre).

1869 Salon: *La leçon de tricot* (voir n° 169).

Le musée de Marseille achète *La bouillie* (voir n° 157), qui est probablement le premier tableau de Millet acquis par un musée français.

Millet achète un tableau du Greco, appelé aujourd'hui *Saint Ildefonse* (National Gallery, Washington); la veuve de Millet conserva la peinture qui fut acquise à sa vente, en 1894, par Degas (qui acheta également plusieurs Millet).

Hartmann pousse le photographe Braun à quitter l'Alsace pour Paris. Avec Sensier, il insiste auprès de Millet pour que celui-ci autorise Braun à photographier ses œuvres les plus représentatives. (Depuis 1860, un certain nombre de ses dessins et de ses peintures avaient déjà été photographié.)

1870 Salon: *La baratteuse* (voir n° 170) et *Novembre* (détruit); dernier Salon de Millet.

Août: Millet fuit la guerre, et s'installe près de Cherbourg pour six mois. Durand-Ruel, auquel il envoie des peintures, est installé à Londres et devient son principal soutien ; il restera ensuite le principal marchand de Millet.

1871 Avril: Millet oppose un refus irrité à la demande qui lui est faite d'entrer dans la Fédération des artistes de la Commune.

> Londres "Annual International Exhibition": *Une étude (A Study)* de Millet, probablement proposée par Durand-Ruel.
>
> Londres, Durand-Ruel, printemps, "The Second Annual Exhibition...": *Les fendeurs de bois (Wood Cutters)* (Victoria and Albert Museum) et la *Lessiveuse* (voir n° 74).

La becquée (voir n° 155) est donnée au musée de Lille.

Novembre: Millet retourne à Barbizon, après avoir passé la plus grande partie de l'été à Gréville.

1872 Sensier publie ses *Souvenirs sur Th. Rousseau;* beaucoup d'éléments ont été fournis par Millet, mais l'auteur le mentionne rarement.

> Paris, Durand-Ruel, février-avril: Durand-Ruel, qui est désormais le principal marchand de Millet, expose en permanence des œuvres de lui, notamment *Œdipe* (voir n° 36), *L'angélus* (voir n° 66), *Une bergère assise* (voir n° 234) et bien d'autres.

Les œuvres majeures de Millet atteignent 15 00-20 000 F en ventes publiques.

> Bruxelles, «Exposition générale des Beaux-Arts»: *Berger assis sur une roche* (non identifié).
>
> Londres, Durand-Ruel, "Third exhibition of the Society of French Artists" *Le retour du travail (Returning Home)* (coll. part., U.S.A.), *L'hiver (Winter)* (identification incertaine).
>
> Londres, Durand-Ruel, mai, "Summer exhibition of the Society of French Artists": *La lingère (The Sempstress)* (non identifiée), *Le porteur d'eau (The Water Carrier)* (identification incertaine).
>
> Londres, Durand-Ruel, novembre, "Fifth exhibition of the Society of French Artists": *La Mort et le bûcheron (Death and the Woodcutter)* (Copenhague), *La toilette (The Toilette)* (non identifié), *Côteau sur la côte normande près de Granville (A Hill-Side by the Coast of Normandy, near Granville)* (voir n° 221)), *Le semeur (Sowing)* (voir n° 56).

1873 Sensier publie son *Étude sur Georges Michel.*

Sensier vend à Durand-Ruel la plus grande partie de son énorme collection de Millet, notamment *Le semeur* (voir n° 56), *Les botteleurs* (voir n° 57) et *Le départ pour le travail* (voir n° 70).

> Vienne, Exposition universelle: sans tenir compte de l'avis de Millet, Durand-Ruel envoie *Le semeur* (voir n° 56) et *La Mort et le bûcheron* (Copenhague).
>
> Londres, Durand-Ruel, "Sixth exhibition of the Society of French Artists", été: *Lessiveuse (Washing at home)* (voir n° 74), *Le rouet (The Spinning Wheel)* (non identifié), *Gardeuse d'oies (The Gooseherd)* (voir n° 80).
>
> Londres, Durand-Ruel, "Seventh exhibition of the Society of French Artists", automne: *Novembre (November)* (détruit), *Le faneur (The Haymaker)* (non identifié).

1874 Mai: Chennevières commande à Millet des scènes de la vie de sainte Geneviève pour le Panthéon. Millet, dont la santé décline rapidement exécute seulement quelques dessins.

Londres, The French Gallery, "Twenty-First Annual exhibition in London of Pictures, the Contributions of Artists of the Continental Schools": *La broyeuse de lin (The Flax Crusher)* (Walter Art Gallery).

Londres, Durand-Ruel, printemps, "The Eight exhibition of the Society of French Artists": *La jeune mère (The Young Mother)* (non identifié).

Londres, Durand-Ruel, décembre, "Ninth exhibition of the Society of French Artists": *La vieille maison de Nacqueville (The Old Stone House)* (voir n° 222) et treize dessins ou pastels, dont *La charité (Charity)* (voir n° 95) et *Les voyageurs (The Wayfarers)* (voir n° 94).

1875 3 janvier: Millet, alité depuis Noël, épouse religieusement sa femme.
20 janvier: mort de Millet.
23 janvier: Millet est enterré dans le cimetière de Chailly, près de Théodore Rousseau.
10-11 mai: vente de l'atelier de Millet; le musée du Luxembourg achète *L'église de Gréville* (voir n° 225), *Les baigneurs* (voir n° 29) et plusieurs dessins.
11-12 juin: vente des 95 pastels de la collection réunie par Emile Gavet.

Les portraits
1841-1854

La carrière de Millet, dans ses premières années, est occupée essentiellement par les portraits. Le fait est révélateur de ce qu'étaient alors les conditions de vie d'un artiste en province. Ses maîtres à Cherbourg, Mouchel et Langlois, vivaient en peignant des portraits: mis à part, à l'occasion, un tableau religieux, ce sont les seules commandes qu'ils pouvaient attendre de la bourgeoisie provinciale. Même s'il avait aspiré à la peinture d'histoire ou de genre, leur élève était tenu de continuer dans la même voie, la seule qui pouvait lui assurer les faveurs d'une société locale férue de sa propre image, et lui valoir une position flatteuse dans ce milieu fermé. La plupart des premiers modèles de Millet appartenaient à la famille aisée dans laquelle il était entré par son mariage, la famille Ono Biot Roumy, dont nous connaissons quinze portraits.

Ceux des années 1844-45, la merveilleuse *Antoinette Hebert* notamment (voir n° 8) ou *M. Ouitre* (voir n° 9), reflètent l'orientation de Millet vers d'autres thèmes. Rompant avec la société normande, il rompt avec la peinture de portrait. Les sujets pastoraux, l'idylle classique, le nu féminin, dont il se préoccupe désormais, lui apportent une sensualité plus grande: ses portraits traduisent l'éveil d'un naturalisme nouveau, et, après 1845, il n'en peindra presque plus à l'huile. Il donne, par contre, une très belle série de crayons durant les dernières années qu'il passe à Paris — 1847-49 — puis abandonne à peu près complètement toute forme de portrait. Plus tard, les membres de sa famille apparaîtront encore dans ses toiles: Millet y retrouvera la sève robuste de son adolescence normande, mais ce ne sont pas des portraits: les figures perdent leur individualité pour composer une image anonyme de la vie quotidienne.

1
Autoportrait

1841
Toile. H 0,73; L 0,60.
Musée Thomas Henry, Cherbourg.

L'intensité du regard suffit à nous faire sentir que nous sommes devant un autoportrait. Après avoir travaillé à Paris dans l'atelier de Delaroche, et connu la gloire d'exposer un portrait (*M. Lefranc,* coll. Nathan, Zurich) au Salon de 1840, Millet était revenu à Cherbourg. Il n'était plus le jeune paysan arrivant de son hameau perdu — Gruchy —, mais un personnage important dans la société de la ville, qui lui offre le poste de professeur d'art. Ses portraits allient le néo-classicisme attardé de Delaroche à la simplicité des portraitistes provinciaux dans un style qui convient à la représentation d'une bourgeoisie provinciale. C'est le style qu'il adopte dans sa propre image, mais seulement pour un temps: les yeux perçants trahissent la passion qui allait le pousser à renoncer aux succès faciles de Cherbourg pour affronter Paris.

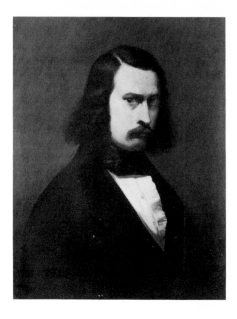

Provenance
Famille Ono-Biot; don Ono au musée Thomas Henry, 1915.

Bibliographie
Moreau-Nélaton, 1921, I, p. 45, fig. 17; Vaillat, 1922; anon., «Deux tableaux», *La Presse de la Manche,* 13 janv. 1954, p. 3, repr.; Gaudillot, 1957, repr.; Lepoittevin, 1961, repr.; Lepoittevin, 1971, n° 51, repr.

Expositions
Paris, Charpentier, 1954, «Célébrités françaises», n° 138; Moscou et Leningrad, 1956, «Peinture française du XIXe siècle», p. 124, repr.; Varsovie, 1956, n° 69, repr.; Londres, 1959, n° 252; Douvres la Délivrande, 1961, «Réalistes et impressionnistes normands», n° 106, repr.; Cherbourg, 1964, n° 33; Paris, 1964, n° 3, repr.; Cherbourg, 1971, n° 22; Cherbourg, 1975, n° 1, repr.

Œuvres en rapport
Un *Autoportrait* légèrement postérieur, Boston, Museum of Fine Arts (Toile, H 0,635; L 0,470). Deux *Autoportraits* dessinés (voir n°s 11 et 12).

Cherbourg, musée Thomas Henry.

2
Pauline Ono en bleu, première femme de l'artiste (1821-1844)

1841-42
Toile. H 0,73; L 0,60.
Musée Thomas Henry, Cherbourg.

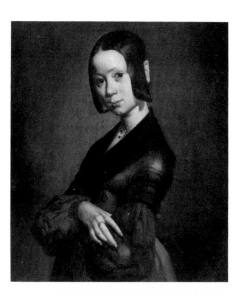

Provenance
Famille Ono-Biot; don Ono au musée Thomas Henry, 1915.

Bibliographie
Moreau-Nélaton, 1921, I, p. 45, fig. 18; Vaillat, 1922; Gay, 1950, repr.; R. Sallé, *Venez avec moi dans la Hague,* Cherbourg, 1955; Gaudillot, 1957, repr.; Lepoittevin, 1961, repr.; J. Vergnet-Ruiz et M. Laclotte, *Petits et grands musées de France,* Paris, repr.; anon., *Cherbourg et ses environs,* Paris, 1964, repr.; J.-P. Babelon, *Musées de province,* Paris, 1966, repr.; Lepoittevin, 1971, n° 63, repr.

Expositions
Paris, Charpentier, 1949-50, «Cent portraits de femmes», n° 69b; Bruxelles, Palais des Beaux-Arts, 1953, «La femme dans l'art français», n° 90, repr.; Varsovie, 1956, n° 68, repr.; Copenhague, Glyptothek Ny Carlsberg, 1960, «Portraits français», n° 35; Douvres la

Délivrande, 1961, «Réalistes et impressionnistes normands», n° 107, repr.; Cherbourg, 1964, n° 34; Munich, Haus der Kunst, 1964, 1965, «Französische Malerei des 19 Jh. von David bis Cézanne», n° 179, repr.; Lisbonne, 1966, «Un seculo de pintura francesa», n° 96, repr.; Minneapolis, Minnesota, Institute of Arts, 1969, «The Past Rediscovered: French Painting 1800-1900», n° 58, repr.; Cherbourg, 1971, n° 23; Moscou et Leningrad, 1956, «Peinture française du XIXᵉ siècle», p. 126, repr.

Œuvres en rapport
Un portrait en buste, légèrement antérieur, Boston, Museum of Fine Arts (Toile, H 0,415; L 0,325). Un autre portrait très proche du n° 2 (Toile, H 0,730; L 0,603; Londres, 1969, n° 4, repr.): le modèle porte le même costume, un collier identique et tient un châle de laine dans la main droite. L'exécution en est cependant moins finie. Vient ensuite le merveilleux portrait de 1843 (voir n° 4). La *Femme lisant*, dessin conservé au musée Boymans-van Beuningen (H 0,323; L 0,266) ne représente pas Pauline Ono, comme on l'a cru jusqu'à présent.

Cherbourg, musée Thomas Henry.

3
Madame Marescot

1840-41
Toile. H 0,71; L 0,58.
Collection particulière, France.

Les plans clairement modelés du visage, comme sculptés dans le bois, expriment les vertus domestiques plus appréciées en province que les fioritures et les frivolités parisiennes. Millet s'attache aussi à rendre le costume normand, qui lui permet de jouer sur les effets de tissu sans esquiver les contraintes d'une géométrie traditionnelle: l'hexagone de la coiffe surmonte la pyramide blanche du linge empesé et forme un cadre architectural isolant la tête fortement modelée. La disposition du châle est également symétrique et sa richesse est fidèlement rendue par la broderie de fils d'or visible dans les angles inférieurs du tableau.

Provenance
Famille Marescot, transmis par héritage à l'arrière-petit-fils du modèle, le R.P. Marc Leblond; collection particulière, France.

Expositions
Cherbourg, 1964, h. c.; Paris, 1964, n° 19.

Bibliographie
Lepoittevin, L'Œil, 1964, repr.; Lepoittevin, 1971, n° 62, repr.

France, collection particulière.

4
Pauline Ono en déshabillé

1843
Toile. H 1,00; L 0,80. S.c.g.: *F. Millet.*
Musée Thomas Henry, Cherbourg.

Les différences entre ce portrait et celui de *Pauline Ono en bleu* (voir n° 2) ne sont pas seulement celles qui distinguent une fiancée d'une jeune épouse: revenu à Paris après deux ans de succès à Cherbourg, Millet commence à tempérer l'austérité de sa palette. Son goût pour le style du XVIIIᵉ siècle français, et pour l'art espagnol, apparaît ici dans la franchise des surfaces qui donne au modèle une élégance attachante: les plis flottants du déshabillé dessinent des plans chatoyants qui s'inscrivent dans le triangle symétrique de la silhouette, surmontée par une coiffure dont le ton s'oppose à celui du vêtement. Le brio de la mise en page contraste avec l'expression timide et le visage pâle de la jeune femme, déjà marquée peut-être par la maladie de poitrine qui devait l'emporter en avril 1844.

Provenance
Famille Ono-Biot, don Ono au Musée
Thomas Henry, 1915.

Bibliographie
Moreau-Nélaton, 1921, I, p. 46, fig. 23; Vaillat,
1922, repr.; Gay, 1950, repr.; R. Sallé, *Venez avec
moi dans la Hague*, Cherbourg, 1955, repr.; Gaudillot,
1957, repr.; anon., *Cherbourg et ses environs*,
Paris, 1964, repr.; A. Le Maresquier, «La Hague»,
La Manche, Paris, 1971, p. 50-51, repr.;
Lepoittevin, 1971, n° 72, repr.

Expositions
Paris, 1887, n° 5; Paris, Charpentier, 1949-50,
«Cent portraits de femmes», n° 69c; Douvres
la Délivrande, 1961, «Réalistes et impressionnistes
normands», n° 113; Cherbourg, 1964, n° 36;
Paris, 1964, n° 11, repr.; Moscou, Leningrad,
1968-69, «Le romantisme dans la peinture
française», n° 82, repr.; Cherbourg, 1971, n° 27.

Œuvres en rapport
Voir n° 2.

Cherbourg, musée Thomas Henry.

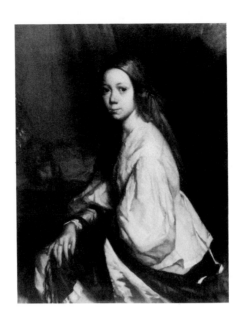

5
Armand Ono, beau-frère de l'artiste (l'homme à la pipe)

1843
Toile. H 1,00; L 0,81. S.b.d.: *J. F. Millet.*
Musée Thomas Henry, Cherbourg.

Deux ans plus tôt, Millet avait peint son beau-frère (la toile
est également au musée de Cherbourg) dans le style austère
qui était le sien à son retour de Paris: cheveux très courts,
lévre glabre, redingote noire. Cette fois, nous avons sous les
yeux l'ami d'un artiste, le cou négligemment entouré d'un
élégant foulard et bourrant tranquillement sa pipe. La mous-
tache et les cheveux longs montrent qu'Armand Ono, tout
comme Millet, avait désormais abandonné certaines contrain-
tes de la vie bourgeoise et que son allure dégagée n'est pas
due seulement à une attitude délibérée du peintre (bien que
le tableau ait été considéré souvent comme un autoportrait).
Cette attitude pourtant est en train de se modifier, par rapport
même au portrait de la sœur du modèle (voir n° 4) exécuté
quelques mois plus tôt. Ici, le modelé des mains et du visage
est plus dense, construit dans une gamme de tons rougeâtres
et gris-vert qui donne une intensité plus grande à la toile.
Les manches font penser à Fragonard: elles sont traitées en
plans mouvèmentés suggérant le volume par des juxtaposi-
tions qui abolissent les contours.

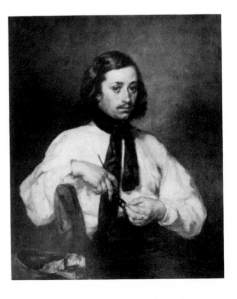

Provenance
Famille Ono-Biot; don Ono au musée
Thomas Henry, 1915.

Bibliographie
D. C. Thomson, 1889, repr.; T. de Wyzewa,
«Le mouvement des arts en Allemagne et en
Angleterre», GBA, III, 3, mars 1890, p. 269,
repr.; Gensel, 1902, repr. frontis.; Cain, 1913,
repr.; Moreau-Nélaton, 1921, I, p. 47, fig. 22;
Vaillat, 1922; Gaudillot, 1957, repr.; Lepoittevin,
1964, repr.; Lepoittevin, L'Œil, 1964, repr.;
L. Lepoittevin, «Jean-François Millet, cet inconnu»,
Art de Basse Normandie, 22, été 1964, p. 9-15,
repr.; anon., Cherbourg et ses environs, Paris, 1964,
repr.; Paris, 1964, repr.; C. Moreau-Vauthier,
L'homme et son image, Paris, s.d., repr.; Durbé,
Courbet, 1969, repr. coul.; Lepoittevin, 1971,
n° 73, repr.

Expositions
Paris, 1887, n° 4; Paris, Charpentier, 1952, «Cent
portraits d'hommes», n° 66; Douvres la Délivrande,
1961, «Réalistes et impressionnistes normands»,
n° 114; Paris, Musée des Arts Décoratifs,
déc. 1961-janv. 1962, «Le tabac dans l'art»,
n° 308; Cherbourg, 1964, n° 37; Paris, 1964,
n° 12, repr.; Londres, 1969, n° 5, repr.; Cherbourg,
1971, n° 28.

Œuvres en rapport
Un portrait en buste dit d'Armand Ono au musée
de Cherbourg (Toile, H 0,735; L 0,600; don Ono,
1915) peint vers 1840-41: malgré l'identification
du modèle par la famille, il est difficile d'y
reconnaître le beau-frère de Millet.

Cherbourg, musée Thomas Henry.

6
Madame Simon de Vaudiville et sa mère, Madame Deslongchamps

1843-44
Toile. H 0,80; L 1,00.
Musée Thomas Henry, Cherbourg.

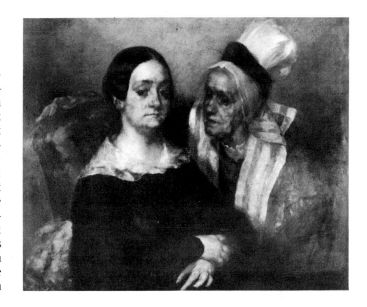

Ce curieux double portrait — peint sans doute en 1844, lors-
que Millet retourne à Cherbourg après la mort de sa femme —
montre une évolution dans sa technique picturale. Si l'on
compare le visage de la femme âgée à celui de Mme Marescot
(voir n° 3), on constate que les plans larges et clairement
définis ont fait place à une accumulation de coups de pin-
ceaux irréguliers qui donne aux traits un modelé plus sen-
suel. Mais l'acuité de l'observation demeure: le visage de la
jeune femme, la mollesse de la bouche et du menton, sont
traités presque cruellement. La frontalité conventionnelle
des premiers portraits cède à un jeu plus élégant de diago-
nales. Pourtant, la composition dans son ensemble traduit
une sorte de malaise dû à l'expression de la plus âgée des
femmes, qui semble quêter passionnément l'affection de sa
fille. On peut supposer que Millet commença par faire le
portrait de Mme de Vaudiville seule et qu'on lui demanda
ensuite d'ajouter sa mère.

Provenance
Acquis en Belgique par le musée Thomas Henry,
1939.

Bibliographie
Gaudillot, 1957, p. 34; Lepoittevin, 1971, n° 74,
repr.

Expositions
Cherbourg, 1964, n° 35; Paris, 1964, n° 9;
Cherbourg, 1971, n° 29.

Œuvres en rapport
Dans le commerce à Paris, un portrait du
Docteur de Vaudiville (Toile, H 0,503; L 0,408),
que Millet a peint une nouvelle fois en 1865
pour ses héritiers, et qui a appartenu plus tard
à Mme Bonorel-Leduc. A la Bibliothèque
Municipale de Cherbourg, des dessins anonymes
d'après quatre dessins de Millet vendus par
M. Davenay en 1939, représentant le Docteur
de Vaudiville, sa femme, son fils Désiré et
sa belle-mère.

Cherbourg, musée Thomas Henry.

7

Jean-Philippe Deleuze ?

1843-45
Toile. H 1,00; L 0,81. S.b.g.: *F. Millet*.
Kunsthalle, Brême.

Provenance
M. «H. B.»; Peter Pearson; Kunsthalle, Brême.

Bibliographie
P. V. Stock, *L'Epatouflant, Salon du Havre*, Paris,
1868, n° 847 (caricature); Lepoittevin, 1971,
n° 92 (ref. erronée), repr.; cat. musée, 1973.

Expositions
Le Havre, 1868, «Exposition maritime inter-
nationale», n° 847; Paris, 18 rue de la Ville-
l'Evêque, 1922, «Cent ans de peinture française»,
n° 113 (prêté par M. «H. B.»).

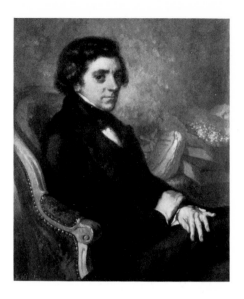

L'identification du modèle est basée sur le titre
du livre posé près de lui: «Deleuze. Magnétisme
animal». Or Jean-Philippe-François Deleuze, né
en 1753, mourut à Paris, à un âge très avancé,
en 1835. Fervent adepte du mesmérisme durant
toute sa vie, il fut aussi un naturaliste distingué
et occupa comme tel des postes importants (il
était, vers la fin de sa vie, bibliothécaire au
Museum). Il est enfin l'auteur d'une *Histoire criti-
que du magnétisme animal* (2 vol., 1813 et 1819)
et d'une *Instruction pratique sur le magnétisme ani-
mal* (1830). Le tableau serait donc un portrait
posthume: le cas n'est pas rare au XIXe siècle et
Millet lui-même en avait fait un de l'ancien
maire de Cherbourg, M. Javain (Musée de Cher-
bourg). Toutefois avant d'admettre cette hypo-
thèse, nous devons tenir compte de l'âge du
modèle: il semble avoir entre 45 et 55 ans.
Deleuze serait donc représenté tel qu'il était vers
1800. Mais comment la famille aurait-elle pu
fournir à Millet les éléments qui lui auraient
permis d'évoquer le personnage à une époque si
lointaine? Et pourquoi aurait-elle voulu le faire
représenter au moment où il n'était pas encore
célèbre et n'avait pas acquis la dignité de l'âge
mûr? Autant de questions qui contredisent la
théorie du portrait posthume. Le caractère même
de la peinture, d'autre part, suggère le modèle
vivant. Si ce n'est pas Deleuze, il faut chercher
qui aurait pu se faire représenter avec le livre
du grand naturaliste et des minerais ferreux asso-
ciés au mesmérisme. Nous proposons deux solu-
tions, entre lesquelles des recherches biographi-
ques ultérieures permettront de choisir. Le modèle
peut être soit un fils ou un descendant de De-
leuze ayant embrassé la même profession (ce qui
est le plus vraisemblable), soit un adepte du
mesmérisme habitant Le Havre (où le portrait a
été peint, semble-t-il) qui a placé près de lui un
ouvrage faisant autorité sur le sujet pour expli-
quer la présence des minerais représentés avec
tant d'insistance.

Brême, Kunsthalle.

8

Antoinette Hébert devant le miroir

1844-45
Toile. H 0,98; L 0,78. S.h.g.: *F. Millet*.
Collection particulière, Etats-Unis.

C'est l'un des plus beaux portraits d'enfant qui ait jamais été
peints, le type même de tableau qui, mieux connu, aurait
suffi à assurer la renommée de son auteur. On a souligné
depuis longtemps le rapport entre cette petite fille et l'*Infante
Marguerite* de Velazquez, que Millet avait pu voir à Paris.
Mais son admiration pour l'art espagnol apparaît moins dans
des emprunts précis que dans les coups de pinceau déliés,
bien apparents, et dans la richesse des gris. La palette, par
exemple, est peut-être plus proche de J.F. de Troy que de
Velazquez. A ce stade de sa carrière, Millet adopte la tradi-
tion de Corrège, de Véronèse, de Titien, de l'art espagnol et
du XVIIIe siècle français, de Prud'hon et de Diaz, pour affir-
mer son opposition au néo-classicisme dépassé de Langlois
et Delaroche, près desquels il avait débuté.
Les rideaux gris et bruns à droite, si semblables aux pre-
mières peintures de Cézanne, et la surface gris-bleuâtre
du miroir, dominent l'accord subtil des nuances intermé-
diaires, dont la complexité défie l'analyse. Le mouchoir de
l'enfant est d'un rose qui tend au pourpre; son reflet est plus
gris, comme il se doit. Sous la ceinture bleu-vert, la jupe
est faite de rose et de lavande, avec des verts éclatants et des
gris-vert qui s'opposent délicatement aux tons dominants. La
ceinture tombe jusqu'au divan de velours rouge vif et le
contraste des couleurs devient franchement agressif. En bas

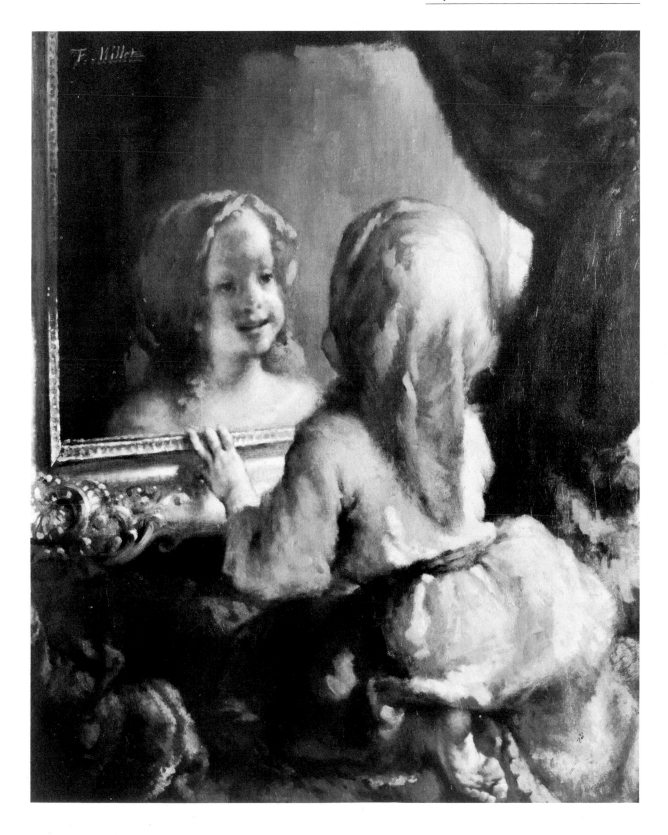

à gauche, sur la robe, Millet juxtapose un ton fauve et son complément, un pourpre clair. L'or du miroir met des accents brillants dans la gamme de tons lavande et gris-bleu de l'en-semble. Le plaisir de la fillette devant son image est aussi celui du peintre, qui joue sur les reflets miroitants de ces textures moelleuses et douces.

Provenance
Félix-Bienaimé Feuardent; Alexander M. Byers, Pittsburgh (acquis en 1898); collection particulière, Etats-Unis.

Bibliographie
Sensier, 1881, p. 82, repr.; Michel, 1887, p. 14; Cartwright, 1896, p. 70; Rolland, 1902, repr. frontis.; Gensel, 1902, p. 22, repr.; Cain, 1913, p. 23-24, repr.; Marcel, 1903, éd. 1927, p. 23; Moreau-Nélaton, 1921, I, p. 49-50, fig. 25; Gsell, 1928, p. 19; Moreau-Vauthier, *Les portraits de l'enfant*, Paris, s. d., p. 341; H. Saint-Gaudens, «The Alexander M. Byers Collection», *The Carnegie Magazine*, V, janv. 1932, p. 227-32, repr.; anon., «The Byers Paintings», *The Carnegie Magazine*, 5, mars, 1932, p. 313, repr.; Gay, 1950, repr.; L. Réau, «Velazquez et son influence sur la peinture française du XIXe siècle», *Velazquez, son temps, son influence, Actes du colloque... 1960*, Paris, 1963, p. 100, 107; Lepoittevin, 1971, no 78.

Expositions
Paris, 1887, no 6; Pittsburgh, Carnegie Institute, 1932, «The Alexander Byers Collection».

Etats-Unis, collection particulière.

9
Monsieur Ouitre

1845
Toile. H 0,990; L 0,805. S.b.g.: *F. Millet.*
Collection particulière, Etats-Unis.

Il semble difficile de reconnaître un petit paysan de Gréville en cet élégant jeune homme, dont Millet a bien rendu l'allure un peu britannique, mais nous avons l'identification de Sensier: «Ouitre, son camarade de village, était alors (1845) au Havre: Millet peignit aussi son portrait que nous avons vu depuis chez un marchand et qu'on voulait faire passer pour celui de Chopin le pianiste». Millet a mis à l'honneur son ami d'enfance en faisant d'après lui l'un des plus beaux portraits français du XIXe siècle. Au-dessus du fauteuil de l'atelier, sur lequel repose son bras, l'arrière-plan s'élève comme une mandorle profane qui donne un aspect angélique au visage androgyne. La main droite froisse un ravissant gilet gris-bleu, la main gauche sort de la manche de velours dans un geste affecté et langoureux qui ne s'accorde guère aux origines paysannes du modèle: on le verrait plutôt tenant compagnie à la *Femme à la fenêtre* (voir no 20).

Provenance
Edwards, Paris (Drouot, 24 fév. 1881, no 47); Kapferer, Paris; anonyme (Sotheby, 4 déc. 1968, no 8, repr. coul.); collection particulière, Etats-Unis.

Bibliographie
Sensier, 1881, p. 84; Soullié, 1900, p. 59; Lepoittevin, 1971, no 75.

Expositions
Paris, Ecole des Beaux-Arts, 1883, «Portraits du siècle», no 343.

Etats-Unis, collection particulière.

10
Portrait d'un officier de marine

1845
Toile. H 0,815; L 0,655. S.b.g.: *F. Millet.*
Musée des Beaux-Arts, Rouen.

Selon des recherches effectuées au musée de Rouen, ce lieu-tenant de vaisseau est vêtu d'un uniforme qui fut porté seulement entre 1837 et 1842, mais le style de la peinture prouve qu'il a été peint en 1845, pendant le séjour de Millet au Havre. On peut supposer que le modèle ayant pris sa retraite tint à être représenté dans sa gloire révolue ou bien qu'il était encore en service actif, mais qu'il a voulu évoquer une période antérieure, pour commémorer une distinction ou un événement particulier. Par rapport aux portraits pré-cédents, celui-ci montre une plus grande rigueur qui convient à la dignité du modèle mais constitue aussi une transition vers la manière contenue qui sera celle de Millet en 1846-47, à Paris. La facture du visage cependant demeure sensuelle. Sur un fond brun-vert foncé, Millet pose en frottis ses lie-de-vin profonds qu'il laisse apparents sur la saillie des pom-mettes, puis, sur cette couche intermédiaire, pose des petites touches de différents tons chair.

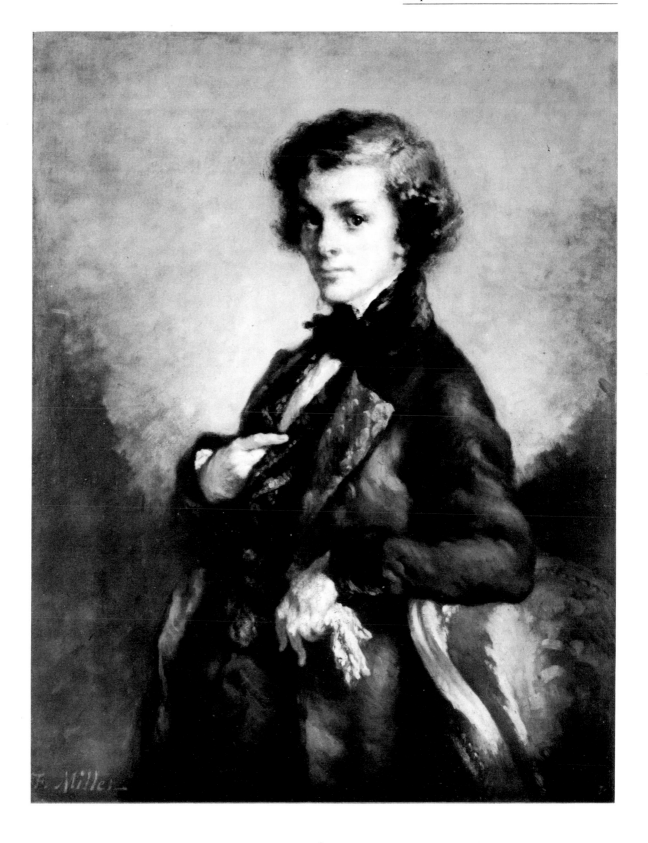

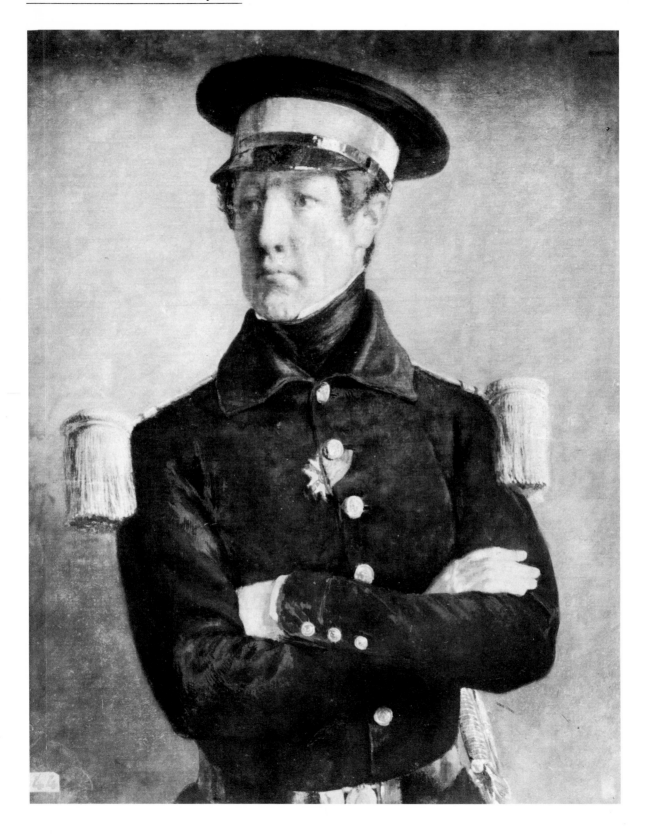

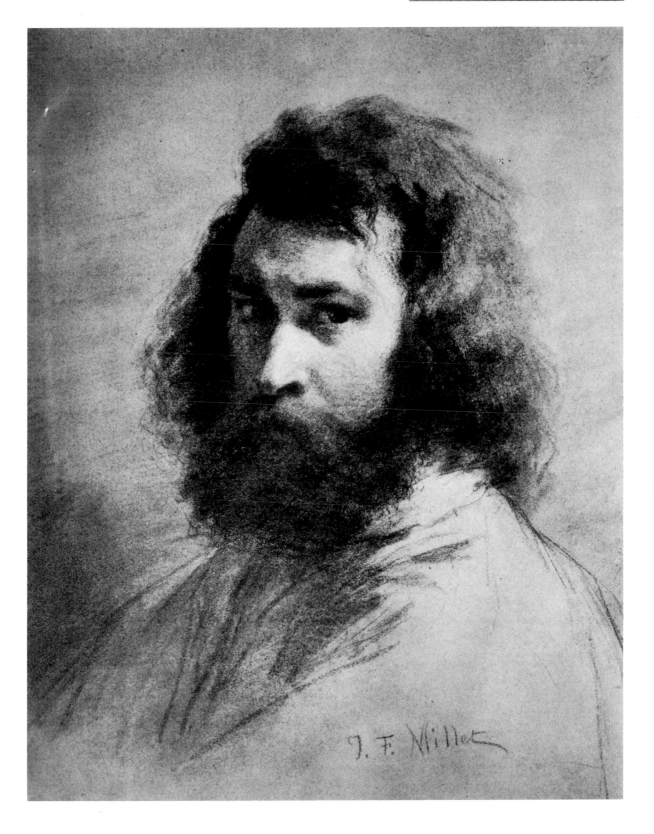

Provenance
Acquis du marchand rouennais Soclet par le
Musée des Beaux-Arts, 1893.

Bibliographie
Sensier, 1881, p. 87; P. Lafond, «A propos d'un
portrait de Millet au Musée de Rouen», *Revue
de l'art anc. et mod.*, IV, 1898, p. 167-70, repr.;
L. Gonse, *Les chefs-d'œuvre des musées de France*,
Paris, 1900, p. 294, repr.; C. Saunier, *La peinture
au XIXe siècle*, Paris, s.d., II, repr.; cat. musée,

1911; Cain, 1913, repr.; W. Sickert, «On the
Conduct of a Talent», *The New Age*, 11 juin 1914,
in *A Free House*, Londres, 1947, p. 331; M. Nicolle,
«Musée de Rouen», *Memoranda*, Paris, 1920, p. 54;
Moreau-Nélaton, 1921, I, p. 51, fig. 27; Focillon,
1928, repr.; Gsell, 1928, repr.; Rostrup, 1941,
repr.; Lepoittevin, 1971, n° 83, repr.

Expositions
Londres, 1932, n° 380, repr.; Venise, Biennale,
1934, «Mostra internazionale del ritratto del

secolo XIX», n° 156; Belgrade, Musée du Prince
Paul, 1939, «La peinture française au XIXe siècle»,
n° 78, repr.; Buenos Aires, 1939, n° 70, repr.;
Nice, 1960, «Le Second Empire».

Œuvres en rapport
De la même époque, le portrait d'un *Officier de
marine* au Musée de Lyon (Toile, H 0,81; L 0,65).

Rouen, musée des Beaux-Arts.

11
Autoportrait

1845-1846
Dessin. Fusain, estompe et crayon noir, sur papier gris-bleu.
H 0,562; L 0,456.
Cabinet des Dessins, Musée du Louvre.

Sensier vit cet autoportrait quand il rencontra Millet pour la première fois au début de 1847; nous pouvons donc le situer au moment du retour définitif du peintre à Paris, en décembre 1845, après un séjour de quelques mois au Havre. La vigoureuse architecture du front, des yeux et du nez, est la même que sur l'autoportrait à l'huile de ses débuts (voir n° 1), mais au lieu de vouloir rivaliser avec les bourgeois de Cherbourg, Millet cherche désormais à s'identifier à ceux que caractérise, à ce moment, le port de la barbe, artistes, écrivains, philosophes ou dignitaires écclésiastiques.

Provenance
Don de Millet à son ami Charlier; Marguerite
Sensier; Peytel, don au Musée du Louvre, 1914.
Inv. R. F. 4232.

Bibliographie
Sensier, 1881, p. 99, repr.; Hitchcock, 1887, repr.;
Paris, 1887, repr. frontispice (pas exp.);
D. C. Thomson, 1889, repr.; Mollett, 1890, repr.
frontispice; C. Frémine, *Au pays de J. F. Millet*,
Paris, s. d., repr. frontispice; Bénézit-Constant,
1891, repr.; D. C. Thomson, 1891, repr.; Muther,
1895, éd. 1907, repr.; Roger-Milès, 1895, repr.;

Cartwright, 1896, p. 78, repr.; Warner, 1898,
repr.; Masters, 1900, repr.; Gensel, 1902,
p. 27-28, repr.; Rolland, 1902, repr.; Studio,
1902-03, repr.; Peacock, 1905, repr. frontispice;
Smith, 1906, repr.; Laurin, 1907, repr.; Diez,
1912, repr. couv.; Cain, 1913, p. 19-20, repr.;
Hoeber, 1915, repr.; Moreau-Vauthier, *L'homme
et son image*, Paris, s.d., repr.; R. Wickenden,
«A Jupiter in Sabots», *Print Collector's Quarterly*,
6, 1916, repr.; *Millet Mappe*, Munich, 1919, repr.
frontispice; Moreau-Nélaton, 1921, I, p. 66-67,
fig. 39; III, p. 133-34; Gsell, 1928, repr.;
GM 10285, repr.; A. Billy, «Millet à Barbizon»,

Jardin des Arts, 127, juin 1965, repr.; Londres,
1969, repr. couv. (pas exp.); Japon, 1970, repr.
(pas exp.); Lepoittevin, 1971, n° 100, repr.

Expositions
Paris, Bibliothèque nationale, 1948, «La révolution
de 1848», n° 580; Washington, Cleveland,
St. Louis, Harvard University, Metropolitan
Museum, 1952-53, «French drawings», n° 139.

Paris, Louvre.

12
Autoportrait à la casquette de laine

1847-48
Fusain sur papier brun. H 0,49; L 0,31.
Musée Thomas Henry, Cherbourg.

Avec ce portrait, la transition est achevée: Millet est devenu l'homme qu'il restera toute sa vie. Son intégration au milieu artistique parisien — qui allait bientôt être immortalisé dans la *Vie de Bohême* — lui a permis de retrouver la vérité de ses origines paysannes: une relative pauvreté, le manque de succès, rançon du mérite personnel, les vêtements et les manières de paysan: tout cela s'oppose radicalement aux valeurs superficielles de la vie bourgeoise. Un autoportrait comme celui-ci nous fait pressentir déjà Pissarro et Cézanne.

Provenance
Gustave Robert (Drouot, 10-11 fév. 1882, n° 53);
Marguerite Sensier; collection particulière, Paris;
musée Thomas Henry, 1974.

Bibliographie
Sensier, 1881, repr.; Soullié, 1900, p. 145;
Rolland, 1902, repr.; Moreau-Nélaton, 1921,
I, p. 66, fig. 38; Rostrup, 1941, p. 15, repr.;
Washington, Cleveland, St. Louis, Harvard
University, Metropolitan Museum, 1952-53,
«French Drawings», cité n° 139; Lepoittevin,
1971, n° 113.

Expositions
Paris, Brame, 1938, «J. F. Millet dessinateur»,
n° 61, repr. couv.; Cherbourg, 1975, n° 14, repr.

Cherbourg, musée Thomas Henry.

13
Catherine Lemaire, deuxième femme de l'artiste (1827-1894)

1848-49
Dessin. Crayon noir avec rehauts de blanc, sur papier gris-bleu.
H 0,558; L 0,428. S.b.g.: *J. F. Millet.*
Museum of Fine Arts, Boston, gift of Mrs. H. L. Higginson.

Millet donne ici à sa compagne l'aspect d'une véritable matrone, bien qu'elle n'ait guère plus de vingt ans à cette époque (née en 1827, elle a treize ans de moins que Millet). Ils avaient commencé à vivre ensemble à Cherbourg l'année qui suivit la mort de Pauline Ono: cette liaison que désapprouvait certainement la famille de Millet et la société de Cherbourg, décida peut-être de leur départ pour Le Havre en 1845. Au moment où Millet exécute ce dessin, Catherine Lemaire avait déjà deux enfants, et elle devait en avoir plu-sieurs autres avant leur mariage civil, en 1854. (Le mariage religieux ne fut célébré qu'à la veille de la mort de Millet, en 1875). Comparé à l'autoportrait de Millet, exécuté à peu près trois ans plus tôt (voir n° 11), le modelé de ce dessin apparaît construit davantage sur l'emploi direct du crayon, et moins sur les accords de gris obtenus par des frottis ou à l'estompe. Vers la même époque, Millet exécute une série de dessins d'après des artistes qui étaient devenus ses amis durant les années 1846-49 (Barye, Bodmer, Diaz, Dupré...): c'est la dernière période durant laquelle il s'intéresse encore au portrait — et seulement au portrait dessiné. Catherine Lemaire, par contre, apparaîtra souvent au cours des années suivantes: transposée dans un registre naturaliste, elle incarnera la jeune mère vaquant aux soins de sa maison.

Provenance
Probablement H. Atger (Drouot, 12 mars 1874,
n° 78); probablement Barbedienne (Drouot,
27 avril 1885, n° 78); Henry L. Higginson, Boston;
Mrs. Henry L. Higginson, don au Museum of
Fine Arts, 1921.

Bibliographie
Sensier, 1881, repr.; D. C. Thomson, 1890, repr.;
Cartwright, 1896, p. 72; Soullié, 1900, p. 204;
Moreau-Nélaton, 1921, I, p. 82, fig. 54;
W. G. Constable, «A Portrait by Jean-François Millet of his First Wife», Museum of Fine Arts
Bulletin, 43, fév. 1945, p. 2-4, repr.; Londres,
1969, repr.; Japon, 1970, repr.; Lepoittevin,
1971, n° 101, repr.

Expositions
Washington, Phillips Gallery, 1956, «Drawings
by J. F. Millet», s. cat.; Wellesley, Massachusetts,
Jewett Art Center, 1967, «Nineteenth-
century drawings».

Boston, Museum of Fine Arts.

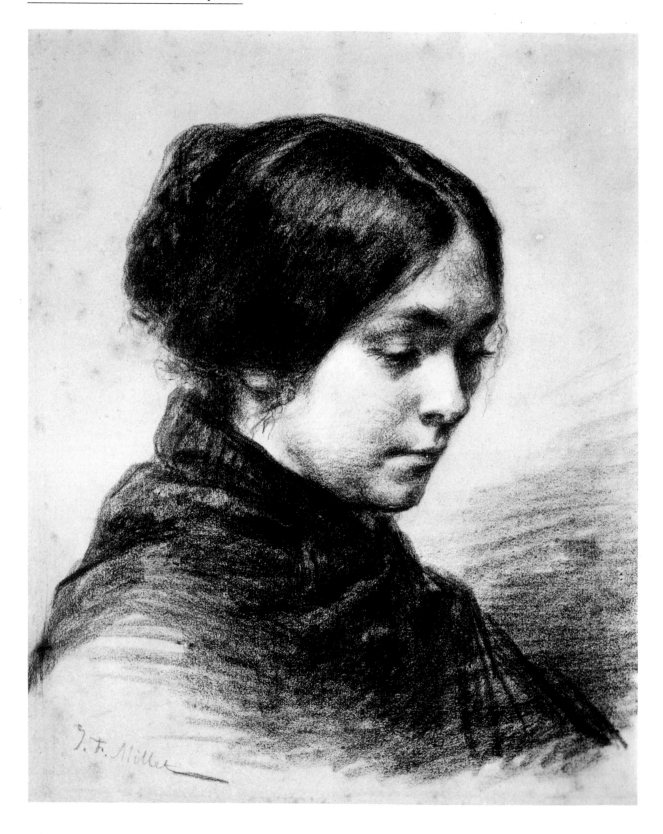

14
Emélie Millet assise, sœur de l'artiste (1816-1866)

1854
Dessin. Crayon noir. H 0,240; L 0,184. S.b.g.: *J. F. Millet.*
Graphische Sammlung Albertina, Vienne.

Lorsque Millet retourne dans son village natal pour un long
séjour, durant l'été 1854 — après la mort de sa mère et de
sa grand'mère — il s'était tourné déjà vers un naturalisme
qui s'exprimait dans des sujets rustiques, non dans les por-
traits, qu'il abandonne presque complètement après 1849.
Les dessins représentant sa sœur et son frère (voir n° 15)
sont des exceptions et reflètent d'ailleurs le naturalisme
adopté désormais par le peintre. Le visage de sa sœur garde
quelque chose de la frontalité et de la simplicité domestique
qui caractérisaient ses premiers tableaux à l'huile dans
une atmosphère évoquant Rembrandt et l'art hollandais. La
vérité sans apprêt, la «présence» du modèle annoncent un
courant de l'art du XIXᵉ siècle qui mène à Pissarro, à Van
Gogh et à Cézanne *(La femme à la cafetière,* Louvre, Jeu de
Paume). Ce courant n'est pas seulement le fait d'une recher-
che de style: il s'affirme parce que l'artiste s'identifie lui-
même aux paysans.

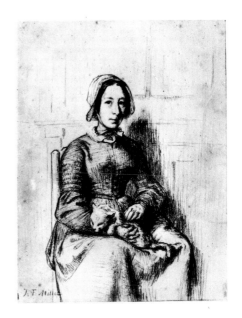

Provenance
Inconnue.

Expositions
Zurich, 1937, n° 275, repr. Vienne, Albertina.

15
Auguste Millet, frère de l'artiste (né en 1825)

1854
Dessin. Crayon noir estompé, sur papier beige.
H 0,284; L 0,229. Cachet Veuve Millet b.g.: *J. F. Millet.*
Cabinet des Dessins, Musée du Louvre.

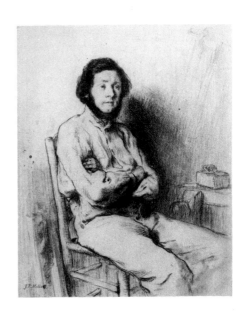

Provenance
Vente Veuve Millet 1894, n° 60; E. Moreau-
Nélaton, don au musée du Louvre, 1907. Inv.
R.F. 3394.

Expositions
Paris, 1907, n° 180; Paris, 1951, n° 39; Paris,
1960, n° 18.

Bibliographie
Soullié, 1900, p. 205; Moreau-Nélaton, 1921, II,
p. 12-13, fig. 98; GM 10286; Lepoittevin, 1971,
n° 119, repr.

Paris, Louvre.

Scènes pastorales et nus
1838-1850

Entre les premières années de sa carrière, vouées surtout au portrait, et la période environnant 1848, caractérisée par un naturalisme croissant, Millet exécute un grand nombre de dessins, pastels et tableaux à l'huile représentant des nus et des scènes pastorales. La seule œuvre qu'il exposa au Salon de 1844 était un très grand pastel (malheureusement perdu), *La leçon d'équitation*, représentant un enfant nu à califourchon sur le dos d'un autre enfant et soutenu par une très jeune fille. Alfred Sensier, le premier biographe de Millet, qualifie de «manière fleurie» le style de ces peintures. Elles apparaissent en même temps que les sujets de genre en 1847-49 mais sont rapidement abandonnées et deviennent extrêmement rares après l'installation du peintre à Barbizon en 1849. Leur apport à l'élaboration de l'art de Millet réside dans la maîtrise de la forme humaine: beaucoup de dessins ultérieurs représentant des paysannes et des bergères laisseront deviner le contour du corps nu sous les vêtements.

Millet, à ses débuts, ne s'était évidemment pas consacré exclusivement au portrait. Il avait peint aussi des sujets légers, notamment plusieurs variations au pastel et à l'huile sur le thème de *Vert-Vert* et du *Lutrin vivant* de Gresset. Nous connaissons aussi par des photographies un certain nombre de *Fêtes galantes* au pastel, exécutées avant son arrivée au Havre en 1845. C'est durant ce séjour au Havre que Millet, tout en continuant à peindre des portraits, va multiplier les pastorales et les sujets sensuels. Sensier nous donne les titres de ces œuvres aujourd'hui perdues: *Jeune homme faisant boire une jeune fille près de la statue de Bacchus; Deux amoureux devisant; Jeune fille chassant les mouches du visage de son bien-aimé endormi; Sacrifice à Priape; Bacchante ivre.* Un certain nombre de compositions analogues ont été conservées, telles l'*Offrande à Pan* du musée Fabre ou la *Suzanne* du musée de Melbourne. Il existe aussi quelques dessins franchement érotiques, mais ils ne semblent pas avoir été très nombreux.

Après son retour à Paris en 1846, Millet paraît avoir modifié à la fois son style et le choix de ses sujets. Le modelé, dans le *Retour des champs* par exemple (voir n° 22), devient plus ferme, et la touche plus fondue; la palette se réduit, bien qu'elle retienne encore quelque chose de celle de Diaz et d'un certain rococo attardé. Les pastorales sont moins «antiquisantes» semble-t-il; elles tendent davantage vers un climat purement rustique. A la même époque, Millet peint ou dessine un grand nombre de nus, auxquels il ajoute seulement quelques vagues notations d'arbres et d'étangs, mais sans référence littéraire précise, et détachés de toute anecdote. Ce sont des nus «purs», des femmes qui s'essuient ou, tout simplement, se reposent: on connaît vingt-cinq peintures sur ce thème, et une cinquantaine de dessins. Si Millet était mort avant d'avoir peint *Le semeur* (1850), il serait considéré aujourd'hui comme l'un des meilleurs «petits maîtres», excellant surtout dans la représentation du nu féminin.

16
Lapidation de Saint Etienne

1837-40
Toile. H 0,325 ; L 0,410.
Musée Thomas Henry, Cherbourg.

Provenance
Famille Ono-Biot; donation Ono au musée
Thomas Henry, 1915.

Bibliographie
A. Boime, *The Academy and French Painting
in the Nineteenth Century,* Londres, 1971,
p. 113, repr.

Expositions
Cherbourg, 1964, n° 5; Paris, 1964, n° 20;
Cherbourg, 1971, n° 36.

Cherbourg, musée Thomas Henry.

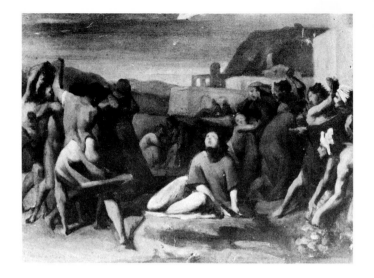

17
Académie d'homme

1837-38
Toile. H 0,81 ; L 0,65.
Musée des Beaux-Arts, Saint-Lô.

Provenance
Eugène Poullain, don au musée des Beaux-Arts.

Bibliographie
Cat. musée, 1904, n° 160; cat. musée (provisoire),
1974, n° 32.

Œuvres en rapport
Une autre académie de la même date au musée
de Cherbourg (Toile, H 0,81 ; L 0,65). Deux
académies dessinées, l'une au musée de Montréal
(Fusain, H 0,57 ; L 0,45), et l'autre dans une
collection particulière, Paris (Fusain, H 0,300;
L 0,342). Vraisemblablement de la même époque,
l'*Ecorché* sous le paysage du Smith College
(voir n° 189).

Saint-Lô, musée des Beaux-Arts.

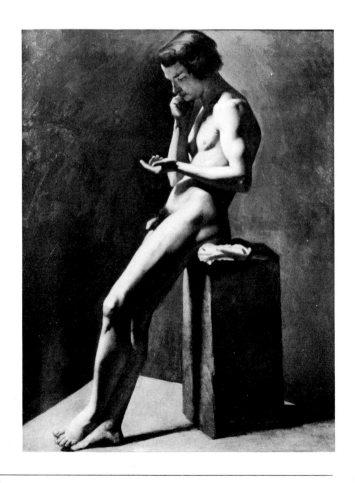

18
Femme jouant du luth

1843-45
Toile. H 0,411; L 0,325. S.b.d.: *J.F.M.*
William Hayes Ackland Memorial Art Center, University
of North Carolina, Chapel Hill.

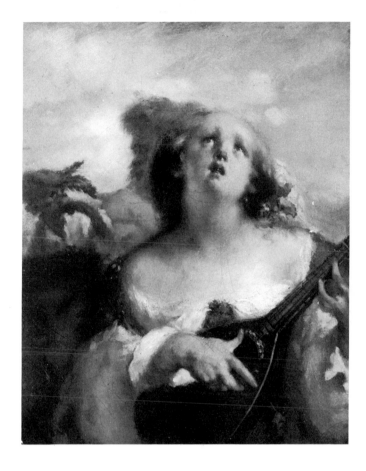

La première série de peintures «à sujet» de Millet comprend
des œuvres empreintes d'une certaine volupté, dont la palette
délicate et la touche libre expliquent le terme de «manière
fleurie» employé par Sensier à leur propos. Elles dominent
les années 1844-47, entre la simplicité des premiers por-
traits et l'austérité plus sombre des années 1848-49. Le
visage de cette joueuse de luth est soigneusement modelé
et son attitude figée la situe assez tôt dans cette période,
mais elle laisse pressentir la sensualité plus grande encore
de la *Femme à la fenêtre* (voir n° 20), et, par la palette et
la touche, le portrait de *M. Ouitre* (voir n° 9). Près d'elle,
sans doute un faune, et un enfant, qui évoque ceux du
pastel perdu exposé au Salon de 1844, *La leçon d'équitation*
(Moreau-Nélaton, 1921, I, fig. 24). Le sujet et la manière
font penser à Narcisse Diaz (celui-ci d'ailleurs voulut connaî-
tre Millet quand il découvrit cette «parenté»). Par là égale-
ment, l'œuvre se rattache à la tradition qui, à travers Prud'hon,
remonte au Corrège.

Provenance
Walter P. Chrysler, Jr.; Dr. et Mrs. Lunsford Long
Jr., don au William Hayes Ackland Memorial
Art Center.

Bibliographie
Cat. musée, 1962, n° 21, repr.; cat. musée, 1971,
n° 69, repr.

Œuvres en rapport
Plusieurs pastels et tableaux dans le même esprit,
perdus de vue, et une *Famille de faunes* dans une
collection particulière au Japon (Toile,
H 0,400; L 0,305).

Chapel Hill, William Hayes Ackland Memorial
Art Center.

19
Femme nue couchée

1844-45
Toile. H 0,33; L 0,41. S.b.g.: *F. Millet.*
Musée du Louvre.

C'est la plus ancienne peinture à l'huile de Millet représen-
tant un nu féminin qui ait été conservée. Il y adopte la
manière du XVIIIᵉ siècle, qui avait persisté en sourdine à tra-
vers le néo-classicisme, chez des artistes comme J.F. Schall

(1752-1825). Au temps de Millet, Narcisse Diaz (1808-76) et
Octave Tassaert (1800-74), plus âgés que lui de quelques
années, avaient à leur tour élaboré ce produit hybride du
Romantisme et du Rococo.

Provenance
H. Ribot, don au Musée du Louvre, 1923. Inv.
R.F. 2409.

Bibliographie
Cat. musée, 1924, nº 3121; R. Huyghe, *Millet et
Rousseau*, Genève, 1942, repr.; cat. musée, 1960,
nº 1317, repr.; L. Lepoittevin, «Millet peintre et
combattant», *Arts*, 19 nov. 1964, p. 10, repr.;
cat. musée, 1972, p. 268; Clark, 1973, p. 288,
repr.

Expositions
Lyon Palais municipal, 1938 - 39,
«D'Ingres à Cézanne», nº 39; Cherbourg, 1964,
nº 18; Paris, 1964, nº 30.

Œuvres en rapport
Plusieurs tableaux de nus féminins vus de dos
dont l'un, adoptant la même pose, se trouvait
dans l'ancienne collection A. Spencer (*Studio*,
1902-03, nº M-28, repr.).

Paris, Louvre.

20
Femme à la fenêtre

1844-45
Toile. H 0,521; L 0,624.
Art Institute of Chicago, Potter Palmer Collection.

Ici, les bruns-rouges, les tons chauds des blancs crémeux, les gris-bleu clairs, et les verts sonores sont, dans une gamme atténuée, ceux du portrait de *M. Ouitre* (voir nº 9). Les sujets de ce genre remplacent peu à peu les portraits, qui deviennent rares après 1845. Le tableau rappelle Narcisse Diaz, auquel d'ailleurs les critiques du temps comparaient Millet. De fait, par la palette et la touche, l'œuvre est proche de la fameuse *Descente des Bohémiens* de Diaz (Boston, Museum of Fine Arts), exposé au Salon de 1844. Depuis 1831, Diaz exposait des Orientales, des nymphes, des bohémiennes, traitées dans un style qui prolongeait celui des scènes galantes du XVIIIe siècle. Sa manière élégante, caractéristique du romantisme naissant, trahit son admiration pour Prud'hon et pour la tradition picturale issue du Corrège. La *Femme à la fenêtre* montre la même prédilection, avec une référence aussi au XVIIe siècle espagnol et hollandais par le sujet même de la jeune femme regardant par la fenêtre. Diaz peignait généralement des femmes en groupe, tandis que la demi-figure monumentale de Millet révèle son intérêt pour la forme humaine plus que pour la petite scène d'illustration.

Provenance
Collection Potter Palmer, don à l'Art Institute
of Chicago, 1922.

Bibliographie
Art Institute of Chicago, *Bulletin*, 18, oct. 1924,
p. 87; cat. musée, 1961, p. 312, repr.; Herbert,
1966, p. 36, repr.; Bouret, 1972, repr.

Expositions
Art Institute of Chicago, «A Century of Progress
exhibition», 1933, nº 251, et 1934, nº 197;
Winnipeg, 1954, nº 44, repr.

Chicago, Art Institute.

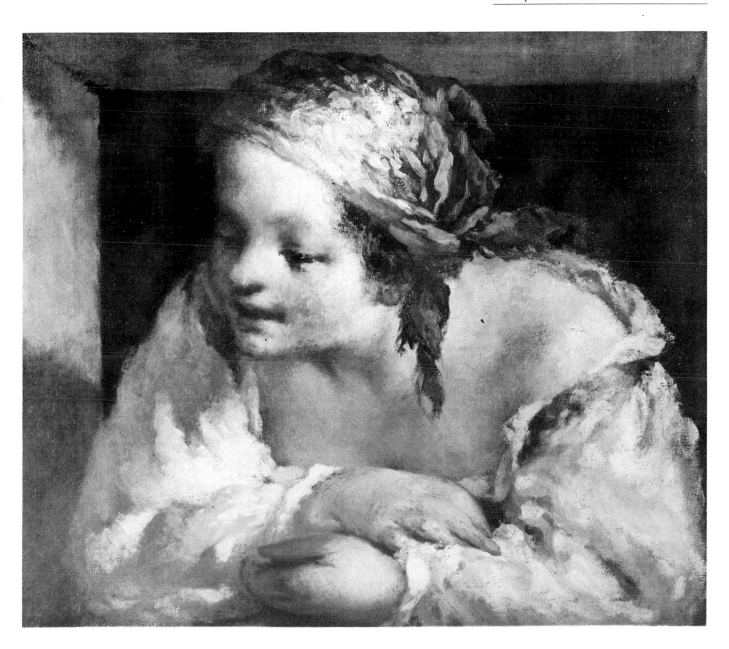

21
Education d'un faune

1844-45
Dessin. Crayons brun et noir. H 0,210; L 0,169.
Cachet vente Millet b.d.: *J.F.M.*
Cabinet des Dessins, Musée du Louvre.

Ce dessin se rattache, au moins par son esprit, à la poésie d'André Chénier, si populaire parmi les «petits romantiques» des années 1830 et 1840. Sensier note qu'en 1845, au Havre, Millet avait peint «la *Leçon de flûte,* inspirée de Chénier.

C'était une charmante toile, pleine d'innocence et de candeur». Le tableau pour lequel le présent dessin est une étude se trouve aujourd'hui au Japon. Les idylles pastorales de Chénier semblent bien, comme le dit Sensier, avoir inspiré celles de Millet, qui aimait Chénier, comme il aimait Béranger: dans ce dernier cas, nous avons même la preuve d'une inspiration directe: ses *Etoiles filantes,* l'extraordinaire petite peinture du Musée de Cardiff (1848-49) qui appartint à Dumas fils, a pour point de départ un poème de Béranger.

Provenance
Vente Millet, 1875, n° 113; E. Moreau-Nélaton, don au Musée du Louvre, 1907. Inv. R.F. 3395.

Bibliographie
GM 10447.

Expositions
Paris, 1907, n° 175; Paris, 1951, n° 42; Paris, 1960, n° 3.

Œuvres en rapport
Il s'agit d'une étude pour un tableau de la «manière fleurie» de 1845, *Famille de faunes* (Japon, coll. part.; H 0,400; L 0,305) dans lequel on trouve en plus une femme et trois enfants sur la gauche; le bras allongé d'un des enfants apparaît sur la feuille du Louvre, en bas à gauche. Il existe deux autres variantes dessinées de la même composition: l'une dans l'ancienne collection Dollfus (Drouot, 4 mars 1912, n° 93, repr.; H 0,23; L 0,18) et l'autre dans une collection particulière aux Etats-Unis (Mine de plomb, forme ovale, H 0,133; L 0,100).

Paris, Louvre.

22
Le retour des champs

1846-47
Toile. H 0,457; L 0,381. S.b.d.: *J. F. Millet.*
Cleveland Museum of Art, Mr. and Mrs William H. Marlatt Fund.

Mentionnant ce tableau, Sensier, l'ami de Millet, souligne ses affinités avec la tradition de Fragonard. L'œuvre rappelle des peintures comme *L'Enfant chéri* de Marguerite Gérard et Fragonard (Fogg Art Museum), sur un sujet à peu près identique. La

matière picturale, toujours posée en touches délicates, commence pourtant à s'éloigner de la «manière fleurie». Le modelé est plus affirmé que celui de Diaz. Ces «paysanneries» introduisent dans l'œuvre de Millet les thèmes campagnards qui vont s'élaborer — et prendre toute leur portée — après plusieurs années de dialogues avec l'art du passé. On sent qu'il suffira d'une transposition mineure pour que la silhouette masculine devienne celle du *Vanneur* (voir n° 42).

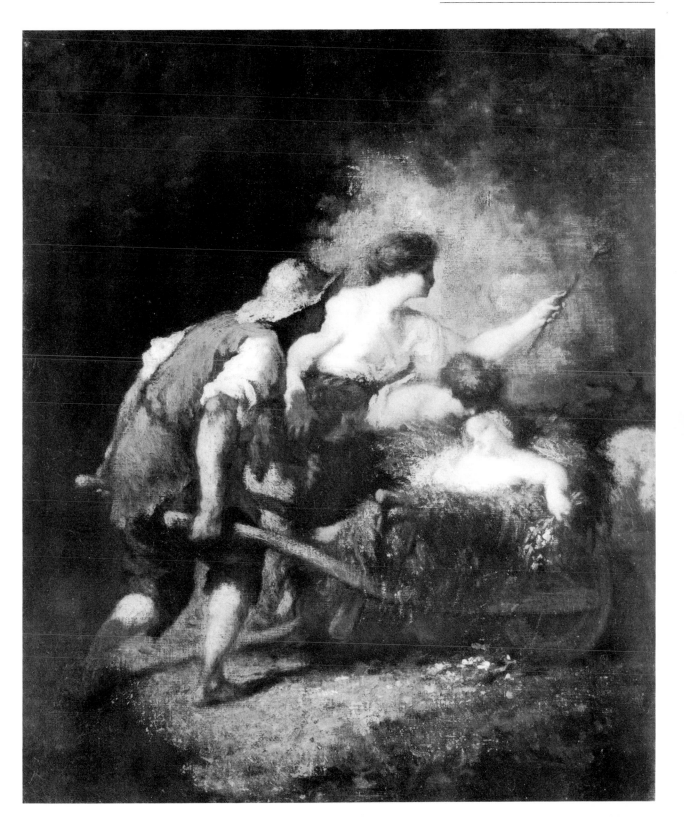

Provenance
John W. Wilson, Paris (Drouot, 27-28 avril 1874,
n° 113); Frédéric Hartmann, Munster (Drouot,
11 mai 1876, n° 24); W. A. Coats, Ecosse,
(Christie's, 10 juin 1927, n° 74); Howard Murray,
Montréal (Parke-Bernet, 23 oct. 1941, n° 34,
repr.); Cleveland Museum of Art.

Bibliographie
Sensier, 1881, p. 92, 98; Soullié, 1900, p. 28;
cat. coll. Coats, 1904, n° 83, repr.; C. Thomson,
Barbizon House Record, Londres, 1928, n° 13, repr.;
Cleveland, 1973, repr. coul.; G. Pillement, *Les pré-
impressionnistes*, Zoug, 1974, repr. coul.

Expositions
Glasgow, 1901, «International exhibition»,
n° 1323.

Œuvres en rapport
Une belle feuille préparatoire au musée de Bâle
(Crayon, H 0,210; L 0,295) provenant de
l'ancienne collection H. Rouart et comportant
deux études, pour la femme demi-nue et, pour
le buste de la *Fagoteuse et son enfant* (Toile,
H 0,48; L 0,39; Hofstra University). Dans le même
esprit, le *Retour du troupeau* du Louvre (Inv.
R.F. 1947-37).

Le feuillet de Bâle est l'une des très rares études
connues pour un tableau des débuts de Millet.
Il comporte des esquisses pour le *Retour des
champs* mais aussi pour le tableau Hofstra, toile
d'un tout autre esprit, montrant une vieille
fagoteuse fuyant avec un enfant sous un ciel
d'orage. La manière de Millet, sa touche même,
sont très différentes dans les deux compositions,

et ceci montre comment le peintre sait adapter
son style au sujet. Cette rencontre de deux
manières distinctes est importante à signaler
car on a généralement admis que le naturalisme
romantique du tableau Hofstra était postérieur
au rococo attardé du *Retour des champs*, ce qui
a fait naître une certaine confusion dans la
chronologie de Millet.

Cleveland, Museum of Art.

23
Christ à la colonne

1846-48
Dessin. Crayon noir, sur papier gris-bleu. H 0,320; L 0,135.
Cachet vente Millet b.g.: *J.F.M.*
Cabinet des Dessins, Musée du Louvre.

Provenance
Gustave Robert (Drouot, 10-11 fév. 1882, n° 59);
don anonyme au musée du Louvre, 1967. Inv.
R.F. 31765.

Bibliographie
Soullié, 1900, p. 165; W. Shaw-Sparrow, *The
Gospels in Art*, London, 1904, repr.

Exposition
Paris, 1968, n° 35, repr.

Œuvres en rapport
On date plusieurs dessins de Christ des années
1860, y compris le *Christ flagellé* du Louvre
(GM 10453); mais l'œuvre exposée ici semble
unique dans la période de jeunesse de l'artiste.

Paris, Louvre.

24
Confidences

1846-48
Dessin. Crayon noir. H 0,114; L 0,203.
Cachet vente Veuve Millet b.d.: *J.F.M.*
Galerie Nationale du Canada, Ottawa.

Provenance
Carfax; acquis par la Galerie Nationale du
Canada, 1912.

Bibliographie
Herbert, 1962, p. 297-98, repr.; cat. musée, IV,
1965, nº 258, repr.

Expositions
Paris, Louvre, 1969-1970, «De Raphaël
à Picasso, dessins de la Galerie Nationale du
Canada», nº 58.

Œuvres en rapport
Voir le nº suivant.

Ottawa, Galerie Nationale du Canada.

25
Confidences

1846-48
Dessin. Crayon noir sur papier brun. H 0,182; L 0,322.
Annoté au verso, à la plume: *Dessin de Millet donné par Arthur
Stevens à ma (?) belle-sœur Marie Collau, artiste peintre.*
Cabinet des Dessins, Musée du Louvre.

Ce dessin est réuni à son étude pour la première fois depuis
la mort de Millet. Dans l'étude, l'artiste affirme sa science du
nu, sur un type qui lui est familier (voir nº 30). Sur le dessin
achevé, la meule et le mouton donnent à la scène un carac-
tère rustique, les figures sont plus élancées, mais elles parais-
sent plus proches de modèles empruntés à l'art que de vrais

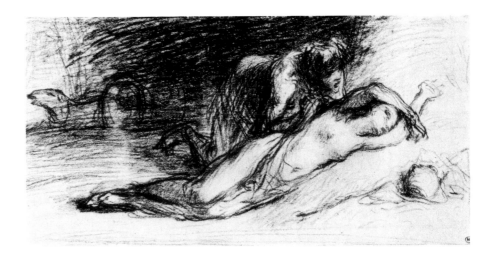

paysans. Elles évoquent vaguement des sujets connus: on songe à *Jupiter et Antiope* gravé par Rembrandt, dont la composition a servi de prototype à celle de Millet, ou au thème plus champêtre de *Daphnis et Chloé*, mais Millet évite généralement les références précises. Les idylles de ce genre sont contemporaines des premières études directes de la vie rurale — *La Tondeuse* par exemple (voir n° 38) — qui élimineront peu à peu le nu pastoral.

Provenance
Arthur Stevens; Marie Collau; Pierre Baudin (Drouot, 16 mars 1921, n° 34, repr.), acquis par le musée du Louvre. Inv. R.F. 5226.

Bibliographie
GM 10469, repr.; Lepoittevin, *L'Œil*, 1964, repr.

Expositions
Londres, Tate Gallery, 1959, «The Romantic Movement», n° 425; Paris, 1960, n° 12.

Œuvres en rapport
Voir le n° précédent.

Paris, Louvre.

26
Femme nue, debout, vue de dos

1846-48
Dessin. Crayon noir, estompé, sur papier beige. H 0,319; L 0,238. Cachet vente Millet b.d.: *J.F.M.*
Cabinet des Dessins, Musée du Louvre.

Provenance
Henri Rouart (Manzi-Joyant, 16-18 déc. 1912, II, n° 243), acquis par la Société des Amis du Louvre. Inv. R.F. 4163.

Bibliographie
Frantz, 1913, p. 107; P. Leprieur, «Peintures et dessins de la collection H. Rouart entrés au Musée du Louvre», *Bulletin des Musées de France*, 1913, p. 20; Gsell, 1928, repr.; GM 10493, repr.; R. Huygue et P. Jaccotet, *Le dessin français au XIXᵉ siècle*, Lausanne, 1946, n° 62, repr.; Gay, 1950, repr.; L. Lepoittevin, «Jean-François Millet, cet inconnu», *Arts de Basse-Normandie*, 22, été 1961, p. 11, repr.

Expositions
Paris, 1889, n° 418; Londres, 1932, n° 924, repr.; Paris, 1937, n° 696; Lyon, Palais municipal, 1938, «D'Ingres à Cézanne», n° 41; Paris, Orangerie, 1947, «Cinquantenaire des Amis du Louvre», n° 148; Berne, Musée des Beaux-Arts, 1948, «Dessins français du Louvre», n° 94; Londres, 1956, n° 10, repr.; Paris, 1960, n° 5, repr.; Paris, 1964, n° 46; Paris, 1968, n° 25.

Paris, Louvre.

27
Femme se peignant (la Madeleine)

1847-48
Bois. H 0,235; L 0,175. S.b.d.: *J. F. Millet*.
Deerfield Academy, Deerfield, Mass.

Le tableau est peut-être celui que Sensier, l'ami de Millet, mentionne dans une lettre du 8 février 1848 comme *La peigneuse:* le titre est plus conforme à ceux dont Millet usait d'habitude, alors que *La Madeleine* correspond au genre d'apellations souvent attribués aux œuvres du peintre longtemps après sa mort et qui ont parfois nui à sa réputation. Les nus de Millet, dont les premiers datent de 1846-47, ont une puissance, une vigueur, qui n'ont pas d'égales à cette époque chez ses contemporains: il faut attendre les Daumier des années suivantes pour trouver des formes aussi largement conçues. Comparée aux pastorales avec des figures nues de 1844-46, *La Madeleine* offre une palette plus retenue: le corps est modelé en larges plans simples. Le corps lourd, le mouvement des épaules puissantes font penser à Michel-Ange. Malgré l'effet d'équilibre créé par la draperie, les coudes déportent le poids du buste vers la gauche du tableau, par une mise en page inhabituelle, analogue à celle qu'aimeront plus tard Degas et Rodin. Sur un feuillet du Louvre compor-

tant plusieurs études pour ce tableau, l'un des dessins montre le bras plus relevé: en l'abaissant, Millet atténue l'accent de volupté qu'aurait donné la poitrine offerte; il atténue aussi la référence explicite aux Sybilles de la chapelle Sixtine.

Provenance
Mrs. Josiah Bradlee, avant 1906 (AAA, 2-21 fév. 1927, nº 120, repr.); Francis D. McCauley, Denver; Francis McCauley, Cambridge; Miss Lucia Russel, Greenfield, legs à la Deerfield Academy, 1957.

Bibliographie
Moreau-Nélaton, 1921, I, p. 58, fig. 35; Sloane, 1951, p. 144.

Expositions
Boston, Museum of Fine Arts, 1906, 1907, 1916, 1919-20 (prêté par Mrs. Bradlee); Northampton, Mass, Smith College Museum of Art, 1959, «Paintings from Smith alumnae collections», nº 15, repr.

Œuvres en rapport
Une feuille d'études préparatoires au Louvre (GM. 10571; H 0,246; L 0,184) évoquant les nus antiques sans pour autant s'en inspirer directement.

Deerfield, Academy.

28
L'amour vainqueur

1847-48
Bois. H 0,394; L 0,242.
Collection particulière, Angleterre.

Le sujet est proche des idylles de 1844-46, mais traité en plans plus lourds et plus lisses qui s'éloignent de la «manière fleurie», comme si Millet avait évolué de l'art du XVIIIe siècle tardif à celui de la génération précédant la sienne et à Prud'hon. La résistance de la nymphe a parfois été mise en relation avec le prétendu renoncement de Millet à la peinture de nu, à la veille de son départ pour Barbizon; hypothèse toute gratuite: d'autres nus, postérieurs à celui-ci, montrent qu'il n'a nullement abandonné l'étude libre et directe du corps féminin.

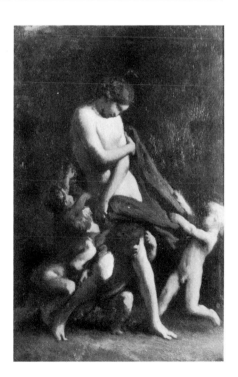

Provenance
James Staats-Forbes, Londres; Sir W. Cuthbert Quilter (Christie's, 9 juil. 1909, nº 45, repr.); A. T. Hollingsworth (Christie's, 19 avril 1929, nº 155, repr.); collection particulière, Angleterre.

Bibliographie
D. C. Thomson, 1890, p. 215; Cartwright, 1896, p. 77-78, 370, 373; Londres, 1956, cité p. 20; Paris, 1960, cité p. 15; Reverdy, 1973, p. 22; T. J. Clark, Politics, 1973, p. 81, repr.

Expositions
Paris, Petit, 1892, «Cent chefs-d'œuvre», nº 121; Londres, Grafton Galleries, 1905, «Exhibition of a Selection from the Collection of the late James Staats-Forbes», nº 142; Londres, 1969, nº 27, repr.

Œuvres en rapport.
Le même modelé et un emploi analogue de la brosse caractérisent l'Amour endormi daté avec certitude de 1848 (Bois, H 0,16; L 0,22; Moreau-Nélaton, 1921, I, fig. 42). On retrouve ce motif d'une Nymphe entraînée par les amours dans un tableau terminé en 1851 (Moreau-Nélaton, 1921, I, fig. 72; localisation inconnue).

Angleterre, collection particulière.

29
Deux baigneurs

1848
Bois. H 0,28; L 0,19. S.b.g.: *J. F. Millet.* Cachet vente Millet
au revers.
Musée du Louvre.

C'est à Daumier que nous fait penser ce beau couple, bien
qu'à cette date le lithographe de «La Caricature» et du «Cha-
rivari» n'ait pas encore abordé la peinture. Dans la série du
Premier Bain, postérieure de quelques années (cf. notamment
l'exemplaire de la collection Reinhardt, à Winterthur), le
père est une répétition du baigneur de Millet, dont il dérive
peut-être. L'immense admiration que le xxᵉ siècle a vouée à
Daumier fait de lui la référence majeure de notre jugement
sur Millet. La relation principale que nous établissons entre
eux est leur amour commun pour Michel-Ange, Poussin et
Delacroix en tant que peintre du corps humain. En 1848,
Millet ne s'est pas encore voué totalement au naturalisme et
ses tableaux, dans une certaine mesure, relèvent toujours de
l'art d'atelier. Le bain est un prétexte acceptable, quasi natu-
raliste, à la représentation du nu et permet d'esquiver les
références littéraires précises. La composition devient plus
claire si l'on s'aperçoit que la femme s'abandonne entre les
bras de l'homme sans qu'il en supporte encore le poids. La
beauté de ces nus montre la maîtrise de Millet dans la repré-
sentation du corps humain qui, plus tard, donnera leur den-
sité aux scènes paysannes: l'homme placé à gauche dans *Les
ramasseurs de fagots* (voir n° 71) «descend» directement de ce
baigneur.

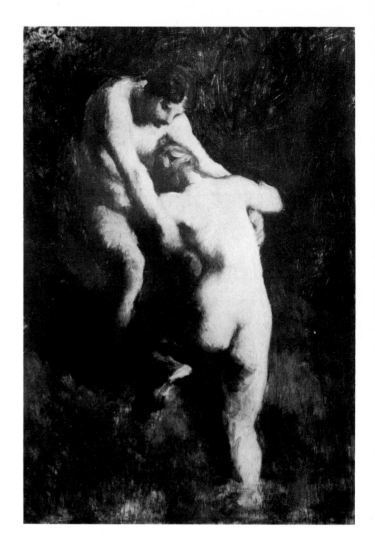

Provenance
Vente Millet 1875, n° 2, acquis pour le Musée
du Luxembourg. Inv. R.F. 141.

Bibliographie
«Fait divers», *L'Art*, 2, 1875, p. 239; Sensier, 1881,
p. 350; Soullié, 1900, p. 33; Smith, 1906, repr.;
cat. musée, 1924, n° 642; Focillon, 1928, p. 21;
Gsell, 1928, p. 23; Gay, 1950, repr.; cat. musée,
1960, n° 1319, repr.; cat. musée, 1972, p. 266;
Clark, 1973, p. 288, repr.

Expositions
Cherbourg, 1964, n° 17; Paris, 1964, n° 32.

Œuvres en rapport
Le pastel du même sujet du Musée de Lille
(H 0,43; L 0,33) est douteux; c'est peut-être une
composition commencée par Millet, mais
«terminée» par un autre. Au Museum of Fine Arts,
Boston, un dessin représentant un couple de
baigneurs sortant de l'eau (Crayon, H 0,155;
L 0,119) semble être une étude pour le tableau.
Sur le marché d'art anglais, un faux d'après
le pastel de Lille.

On trouve une amusante allusion à cette peinture
dans une lettre de Sensier à Millet, datée du
24 juin 1860. Sensier entreposait un certain
nombre de tableaux du peintre dans son
appartement, à Paris, pour les montrer à
d'éventuels clients; il reçut un jour la visite d'un
certain Père Odry, qui avait connu Millet
plusieurs années auparavant: «C'est un de mes
enfants, m'a-t-il dit, je l'ai vu naître pour l'art,
je connais tout ce qu'il fait, lui et les siens.
Tenez, a-t-il continué en montrant vos deux
Baigneurs dont les biceps et les omoplates sont
assez virils... Tenez, vous voyez bien, c'est de lui,
ça! et c'est sa petite femme qui est sur son lit».

Paris, Louvre.

30
Femme nue couchée

1846-49
Dessin. Crayon noir. H 0,155; L 0,285.
S.b.d.: *J.F.M.*
Collection particulière, Paris.

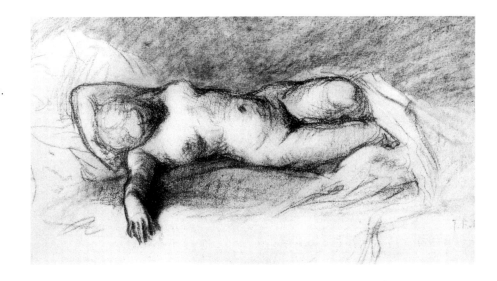

Provenance
Henri Rouart (Manzi-Joyant, 16-18 déc. 1912,
n° 235, repr.); Ernest Rouart; collection
particulière, Paris.

Bibliographie
Frantz, 1913, p. 107; Moreau-Nélaton, 1921, I,
p. 57, fig. 33; Gay, 1950, repr.; François Daulte,
Le dessin français de David à Courbet, Lausanne,
1953, n° 40, repr.; Bouret, 1972, repr.

Expositions
Paris, 1887, n° 148; Londres, 1932, n° 913;
Bâle, 1935, n° 102; Paris, 1937, n° 691; Paris,
Brame, 1938, «J. F. Millet dessinateur», n° 4;
Bruxelles, Rotterdam, Paris, 1949-50, «Le
dessin français de Fouquet à Cézanne», n° 165;
Washington, Cleveland, Saint-Louis, Harvard
University, Metropolitan Museum, 1952-53,
«French Drawings», n° 141; Hambourg, Cologne,
Stuttgart, 1958, «Französische Zeichnungen
von den Anfangen bis zum Ende
des 19 Jh.», n° 163, repr.; Rome, Milan, 1959-60,
«Il disegno francese da Fouquet a Toulouse-
Lautrec», n° 161; Barbizon Revisited, 1962, n° 60,
repr.

Œuvres en rapport
Une feuille d'études dans la donation Granville
au musée des Beaux-Arts de Dijon (Crayon,
H 0,092; L 0,125) représente un nu dans la
même position, avec un deuxième personnage
vu de dos.

Paris, collection particulière.

31
Femme se lavant les pieds

1847-48
Dessin. Fusain. H 0,302; L 0,323. Cachet vente Millet b.d.:
J.F.M.
Musée de Picardie, Amiens.

Provenance
Alfred Sensier; Marguerite Sensier; Charles Tillot
(Drouot, 14 mai 1887, n° 37); Jules Boquet;
Mme Jules Boquet, legs au Musée de Picardie,
1942.

Bibliographie
Sensier, 1881, repr.; Soullié, 1900, p. 199; Studio,
1902-03, repr.

Œuvres en rapport.
Etude pour le tableau (H 0,321; L 0,245)
longtemps prêté à l'Art Institute of Chicago
(Herbert, 1966, p. 56, repr.), aujourd'hui dans
une collection particulière aux Etats-Unis.

Amiens, musée de Picardie.

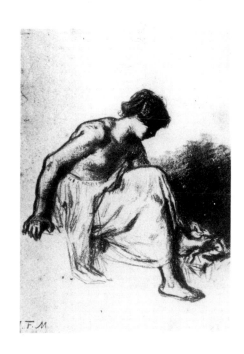

32
Les amants

1848-50
Dessin. Crayon noir, estompé, sur papier jaunâtre. H 0,324;
L 0,220. Cachet vente Millet b.d.: *J.F.M.*; monogramme *C.D.*
(Charles Deering) b.d.
Art Institute of Chicago, Charles Deering Collection.

Peu avant 1882, Jules Clarétie vit un dessin de Millet «représentant un homme et une femme enlacés qui semblait la copie d'un bas-relief antique exécuté au crayon par Prud'hon». Clarétie ne dit pas où il l'avait découvert et on serait tenté de penser que Rodin le vit aussi, tant ces *Amants* offrent d'analogies avec le fameux *Baiser*. Le style de Millet était très apprécié des sculpteurs à la fin du XIXᵉ siècle: Rodin, Jules Dalou et Constantin Meunier ont tous manifesté leur admiration pour lui et Degas lui-même possédait un certain nombre d'œuvres du maître de Barbizon, notamment quel-

ques-uns de ses premiers dessins de nus. Il suffit de comparer le *Nu assis* (voir nº 33) à la *Femme nue accroupie* de Rodin pour sentir que Millet a transmis à la jeune génération ce que lui-même avait emprunté à la plastique du XVIᵉ et du XVIIᵉ siècles. Le dessin des *Amants* est sculptural à un double point de vue: d'une part il est traité comme un relief antique (gemme, intaille ou médaillon), d'autre part il sacrifie les détails particuliers à la densité des volumes. Le sujet même est un écho des XVIᵉ et XVIIᵉ siècles, qui avaient vu se répandre les thèmes de l'amour partagé, spécialement en Italie et aux Pays-Bas. On pense à *Vénus et Adonis* de Véronèse (Vienne), à *Angélique et Médor* de B. Spranger (Munich), ou à la gravure représentant *Judith et Tamar* de Lastman. Millet a suffisamment dépersonnalisé le thème pour que l'on songe aussi à *Daphnis et Chloé* dont le site champêtre et le bâton de berger suggèrent l'évocation.

Provenance
James S. Inglis; Mrs. J. Inglis; Charles Deering, legs à l'Art Institute of Chicago, 1927.

Bibliographie
J. Clarétie, *Peintres et sculpteurs contemporains*, Paris, 1882, p. 77; Herbert, 1962, p. 298, repr.; Lepoittevin, L'Œil, 1964, repr.; Herbert, 1966, p. 36, repr.; T. J. Clark, Politics, 1973, p. 81.

Exposition
Barbizon Revisited, 1962, nº 62, repr.

Œuvres en rapport
Sensier (1881, p. 87) parle d'une composition de *Deux amoureux devisant ou dormant*, probablement un tableau plutôt qu'un dessin, faite au Havre en 1845. Des couples amoureux et des sacrifices à Priape datent aussi de l'époque havraise, mais

Millet a continué à peindre ce genre d'idylles jusqu'en 1850-51.

Chicago, Art Institute.

33
Nu assis, les mains au genou

1848-49
Dessin. Fusain, sur papier gris. H 0,195; L 0,157. Cachet vente
Millet b.d.: *J.F.M.*; au verso, études de nu pour *Agar* (voir
nº 45).
Kunsthalle, Brême.

Provenance
Henri Rouart (Manzi-Joyant, 16-18 déc. 1912, nº 251); F. C. Logemann; Dr. Wendland, Lugano; acquis par la Kunsthalle, 1952.

Bibliographie
Brême, Kunsthalle, *Die Schönsten Handzeichnungen von Dürer bis Picasso*, 1964, nº 158, repr.

Expositions
Brême, Kunsthalle, 1969, «Von Delacroix bis Maillol», nº 198, repr.

Brême, Kunsthalle.

34
Buste de femme nue

1849-50
Dessin. Crayon noir, estompé, sur papier beige. H 0,197;
L 0,158. Cachet vente Millet b.d.: *J.F.M.*
Cabinet des Dessins, Musée du Louvre.

La peinture perdue pour laquelle ce dessin est une étude
traite le même thème que le n° 28, mais avec une composi-
tion différente et un tout autre esprit. Dans la peinture la plus
ancienne, la nymphe qui repousse l'Amour a une expression
de gravité, mais on ne peut dire que l'atmosphère soit grave.
Dans le dessin au contraire, le contraste entre le corps et la
tête suscite une impression singulière. La nymphe ne cherche
pas à dissimuler sa superbe poitrine, mais comme une Beth-
sabée avertie de son destin, elle sait l'attrait fatal qu'exerce
sa beauté, et son visage exprime une sorte de conscience
tragique de l'amour.

Provenance
Marguerite Sensier; Félix Feuardent; P. Mathey;
Walter Gay, don au Musée du Louvre, 1913.
Inv. R.F. 4183.

Bibliographie
Sensier, 1881, repr.; D. C. Thomson, 1890, repr.;
P. Leprieur, «Le don de M. Walter Gay au Musée
du Louvre», *Bulletin des Musées de France*, 1913,
p; 36-37, repr.; GM. 10295, repr.; Clark, 1973,
p. 288, repr.

Expositions
Copenhague, Stockholm, Oslo, 1928, exposition
de peinture française de David à Courbet; Paris,
Orangerie, 1935, «Portraits et figures
de femmes», n° 115; Bruxelles, Palais des
Beaux-Arts, 1936-1937, «Dessins français du
Louvre», n° 88, repr.; Zurich, 1937, n° 267;
Bruxelles, Rotterdam, Paris, 1949-50, «Le dessin
français de Fouquet à Cézanne», n° 164; Londres,
1956, n° 12; Paris, 1960, n° 10; Copenhague,
Statens Museum for Kunst, 1967, «Hommage à
l'art français», n° 13, repr.; Paris, 1968, n° 26.

Œuvres en rapport
Etude pour la *Nymphe entraînée par les amours*,
tableau vendu en 1851 mais commencé à une
date antérieure (Moreau-Nélaton, 1921, I, fig. 72)
et disparu depuis 1906 (alors coll. Staats-Forbes,
Londres).

Paris, Louvre.

Les premiers sujets naturalistes

1846-1851

C'est *Le Semeur* (voir n° 56), exposé durant l'hiver 1850-51, qui valut à Millet son premier vrai succès. Où faut-il chercher l'origine de ce tableau? Sûrement pas, à première vue, dans les nus et les pastorales des dix années précédentes. On sent pourtant que le naturalisme assez déclamatoire du *Semeur* est encore proche du romantisme tardif des années 1840, et qu'il se dégage très lentement de l'atmosphère rustique de cette première période. En même temps que les idylles, Millet avait représenté des vieux fagoteurs, des familles de pêcheurs attendant anxieusement le retour du père, ou des sujets moins dramatiques comme la *Baratteuse* (musée de Montréal) que le père de Moreau-Nélaton acheta en 1847. L'état d'esprit a changé au cours des années 40, qui mènent à la Révolution: les sujets légers semblent de moins en moins naturels, les sujets graves prennent de plus en plus d'importance. Lorsque Millet travaillait à son *Vanneur* pour le Salon de 1848, ni lui ni personne ne prévoyait les événements de février, mais quand survint la Révolution, la monumentale figure de ce paysan reçut des événements une soudaine consécration.

Aux approches de 1848, les sujets populaires et les sujets de genre avaient pris une portée nouvelle, donnant une dimension quasi héroïque à l'homme du commun. On commençait à parler des frères Le Nain, alors presque oubliés. En 1847, Th. Thoré leur comparaît Millet et, en 1848, la nouvelle direction du Louvre mettait leur œuvre en vedette dans les salles du musée. La littérature offre des exemples analogues de cet intérêt pour les thèmes campagnards, avec les romans de George Sand ou les ballades de Gustave Mathieu et Pierre Dupont. Dans la préface de ses *Chants et Chansons* de 1851, Dupont déclare: «Mes chants rustiques ont trouvé des échos et ont ouvert le passage aux refrains sociaux ou politiques...» et faisant allusion aux journées de février, il écrit: «Mes chants qui lui sont antérieurs et qui le pressent, n'ont fait que traduire l'impression laissée dans tous les esprits par le spectacle des événements».

Dupont et Millet n'étaient pas seuls à représenter cette tendance. Bien que son évolution ne soit pas vraiment parallèle à celle de Millet, Gustave Courbet passe lui aussi des sujets pré-naturalistes à l'*Après-dîner à Ornans* (musée de Lille), exposé en 1849: à l'époque même où Millet quittait Paris pour s'établir à Barbizon et travaillait au *Semeur*, Courbet s'en allait à Ornans pour commencer les *Casseurs de pierre* et l'*Enterrement à Ornans*, qui devaient rejoindre le *Semeur* au Salon de 1850.

Il faut insister sur la véritable nature de l'évolution de Millet à l'époque de la Révolution. La palette colorée des années 1845-46, les tons évanescents et la touche franche, les sujets sensuels sont délibérément écartés, les compositions deviennent plus sombres, plus monumentales, comme si, de Boucher et de Fragonard, le peintre était remonté à Poussin et à Michel-Ange. C'est effectivement ce qu'il fait, et bien que son art, à la fin des années quarante, ne soit pas proprement «classique», il reprend certaines attitudes du néo-classicisme, qui dénonçait la corruption morale du Rococo et soumettait à des règles strictes l'expression des préoccupations sociales ou de la vertu personnelle, pour lui conférer la dignité morale de la grande tradition.

35
Le vieux bûcheron

1845-47
Dessin. Crayon noir, sur papier beige. H 0,400; L 0,286.
Cachet vente Millet b.g.: *J.F.M.*
Cabinet des Dessins, Musée du Louvre.

Cette feuille est le premier dessin connu de Millet sur un grand thème paysan. Il présente des références à l'art ancien: il était normal que, dans le lent développement de son naturalisme campagnard, Millet ait assimilé les conventions du passé. Le visage presque caricatural et le corps déjeté rappellent Breughel l'ancien — dont Millet par la suite devait acquérir plusieurs œuvres — ou, d'une façon générale, la tradition des Métiers et des Cris de Paris, issue d'Holbein, de Breughel et du XVIe siècle. Millet possédait également des sculptures gothiques: or on trouve des formes comme celles-ci dans les Miséricordes des XVe et XVIe siècles. Plus tard, Millet devait reprendre le thème du fagoteur, dont ce dessin indique la double origine: d'une part la tradition du gothique tardif (pour qui l'idée de la mort est toujours présente), d'autre part le propre tempérament du peintre, hanté par la conscience des conditions pénibles de l'existence humaine.

Provenance
Gustave Robert; Templaëre; P.A. Chéramy
(Petit, 5-7 mai 1908, nᵒ 390); E. Moreau-Nélaton,
legs au musée du Louvre, 1927. Inv. R.F. 11349.

Bibliographie
Sensier, 1881, repr.; Gensel, 1902, repr.; Rolland,
1902, repr.; Studio, 1902-03, repr.; *Le Gaulois
artistique*, 2, 26 nov. 1927, repr. couv.; Brandt,
1928, p. 222, 228, repr.; GM. 10744, repr.;
J. Rewald, *History of Impressionism*, New York,
1961, repr.; Durbé, Courbet, 1969, repr.

Expositions
Paris, 1887, nᵒ 141.

Paris, Louvre.

36
Œdipe détaché de l'arbre

1847
Toile. H 1,360; L 0,775. S.b.g.: *J. F. Millet*.
Galerie Nationale du Canada, Ottawa.

L'*Œdipe* de Millet qu'il avait peint symboliquement sur le *Saint Jérôme* refusé au Salon l'année précédente, attira pour la première fois sur lui une réelle attention de la part du public au Salon de 1847. Dans l'ensemble, les critiques libéraux l'apprécièrent, tout en lui reprochant son incompréhensible «mortier». Théophile Gautier écrivait que l'œuvre était marquée par «une audace et une furie incroyables, à travers une pâte épaisse comme du mortier, sur une toile rapeuse et grenue, avec des brosses plus grosses que le pouce, et dans les ténèbres d'effroyables ombres». «Le tableau», disait-il, «dépasse en barbarie et en férocité les plus farouches esquisses du Tintoret et de Ribera». Son cadet, Théophile Thoré (qui devint par la suite «Thoré-Burger»), ami intime de Th. Rousseau, dont Millet avait rejoint le cercle, mêlait lui aussi éloges et critiques: «Mais il y a dans cette fantasmagorie un brosseur audacieux et un coloriste original.» Le tableau porte en effet l'empreinte du XVIe et du XVIIe siècle, bien mise en évidence par la remarquable restauration dont il a fait l'objet en vue de la présente exposition. On y trouve des échos de Jouvenet, de Lesueur, de Lebrun, et des réminiscences plus discrètes de Michel-Ange et de Poussin, tandis que la composition transpose la mise en page traditionnelle de la Descente de croix. D'autre part, le contraposto, le type physique des personnages et, dans une certaine mesure, leur coloris même attestent l'admiration de Millet pour Delacroix. Thoré indique l'orientation future de Millet dans la conclusion de son compte rendu: «Nous avons vu des tableaux de Millet qui rappellent à la fois Decamps et Diaz, un peu les Espagnols et beaucoup les Lenain, ces grands et naïfs artistes du XVIIe siècle, auxquels la postérité n'a pas encore accordé leur place légitime parmi les meilleurs peintres de l'école française.»

Provenance
Karl Bodmer, de 1847 à 1869; E. Faure (26, boulevard des Italiens, 7 juin 1873, nº 25, repr.); Edouard Otlet, Bruxelles; G. N. Stevens (Christie's, 14 juin 1912, nº 52, repr.); acquis par la Galerie Nationale du Canada, 1914.

Bibliographie
Salons de Cham, Th. Gautier, A. Houssaye, P. Mantz, T. Thoré; Sensier, 1881, p. 91-92, 94-98, 128, 160, repr.; Piedagnel, 1888, p. 109; Stranahan, 1888, p. 367; Eaton, 1889, p. 92; Breton, 1890, éd. angl., p. 188-89; D. C. Thomson, 1890, p. 222, repr.; Bénézit-Constant, 1891, p. 23-26, 73-75, 97; Cartwright, 1896, p. 76-77, 340; Naegely, 1898, p. 47, 48; Breton, 1899, p. 78, 116, 138, 225; Soullié, 1900, p. 60-62; Gensel, 1902, p. 24-25; Studio, 1902-03, repr.; Marcel, 1903, éd. 1927, p. 24; A. Tomson, 1905, repr.; E. Michel, 1909, p. 178; Cain, 1913, p. 31-32, repr.; Hoeber, 1915, repr.; E. Brown, «Studio talk», *Studio*, 64, 1915, p. 206; Moreau-Nélaton, 1921, I, p. 55, 61-63, 67, 88, fig. 40; II, p. 100; III, p. 85, 91; Focillon, 1928, p. 21-22; cat. musée, 1936, nº 882; Tabarant, 1942, p. 99; Sloane, 1951, p. 144, repr.; cat. musée, III, 1959, p. 36, repr.; cat. musée, 1972, nº 44, repr.; T. J. Clark, Politics, 1973, p. 73-74; Cleveland, 1973, p. 260-61, repr.; Reverdy, 1973, p. 22, 23, 24, 27, 128 (erreurs importantes); Lindsay, 1974, repr.; B. Laughton, «Millet's Saint Jérôme Tempted», Galerie Nationale du Canada, *Bulletin*, sous presse.

Expositions
Salon de 1847, nº 1193; Paris, Durand-Ruel, 1873 (Sensier à Millet, 5.3.1873 et 9.4.1873); Paris, 1887, nº 8; Paris, 1889, nº 514; Londres, Goupil, 1896, «Twenty Masterpieces of the Barbizon School of Painting», nº 14; Dublin, 1907, «Irish International Exhibition»; Montréal, Art Association, 1916; Toronto, Art Museum et Pittsburgh, Carnegie Institute, 1919, «Exhibition of Paintings from the National Gallery of Canada», nº 53, nº 58; Ottawa, Toronto, Montréal, 1934, «French Paintings», nº 74; Winnipeg, 1954, nº 45; Hamilton, Ontario, Art Gallery, 1964, «50th Anniversary Exhibition», nº 20, repr.

Œuvres en rapport.
Peint sur un morceau de son *Saint Jérôme* refusé au Salon de 1846; un fragment du tableau de 1846, *Nature morte au crâne*, se trouve dans la collection Hüber, Zurich (H 0,34; L 0,60). Sont perdus de vue une esquisse peinte (H 0,460; L 0,265; anc. coll. Alexander Young), et un dessin (Studio, 1902-03, repr.; anc. coll. Morley Pegge). Dans le commerce à Londres, une feuille de croquis comportant plusieurs motifs, dont l'*Œdipe* (H 0,267; L 0,435). Gravé par E. Hédouin pour la vente Faure, 1873.

Ottawa, Galerie Nationale du Canada.

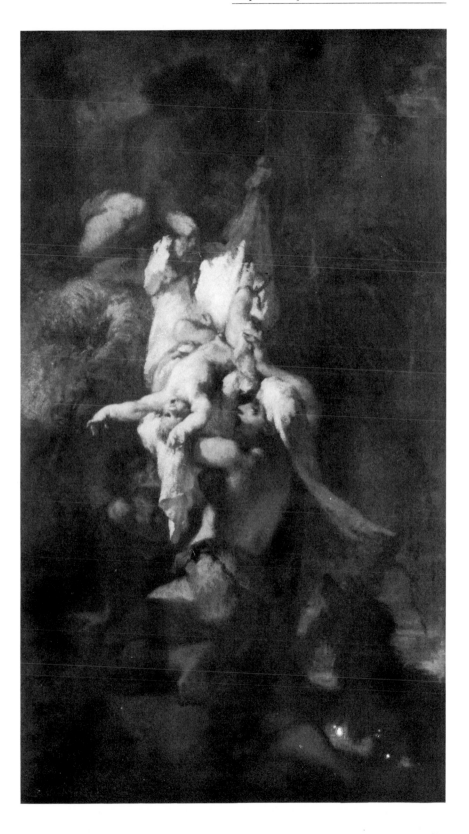

37
Terrassiers occupés aux éboulements de Montmartre

1846-47
Toile inachevée. H 0,74; L 0,60. Cachet vente Millet b.d.:
J. F. Millet; cachet vente Millet au verso.
Toledo Museum of Art, Toledo, Ohio.

Le sujet est identifié par Sensier qui date cette toile de 1847:
l'analogie entre le personnage de gauche et celui qui apparaît
en haut dans l'*Œdipe* suffirait d'ailleurs à confirmer une telle
datation. Les figures de cette esquisse vigoureuse montrent
l'énergie dans les raccourcis et dans la tension des formes qui
marque beaucoup des premiers sujets naturalistes de Millet.
Parmi ses contemporains, c'est encore à Daumier que l'on
pense: le paysage est assez semblable à celui des *Deux nym-
phes poursuivies par des satyres* (musée de Montréal) qui est
de la même époque — et l'une des premières peintures de
Daumier — tandis que la figure à califourchon sur la barre
ressemble à celle, beaucoup plus tardive de *L'homme à la
corde* (Galerie Nationale du Canada).

Provenance
Vente Millet 1875, nº 3; Daniel Cottier, Paris;
Ichabod T. Williams, New York (Plaza Hotel,
3-4 fév. 1915, nº 100, repr.); Arthur J. Secor,
don au Toledo Museum of Art, 1922.

Bibliographie
Wheelwright, 1876, p. 263; Sensier, 1881, p. 104;
Soullié, 1900, p. 43; *Toledo Museum News,* 41,
avril 1922, repr.; Brandt, 1928, p. 229; *Toledo
Museum News,* 70, mars 1935, repr.; *Art Digest,*
9, 1er mai 1935, repr.; cat. musée, 1939, p. 176,
repr.; Canaday, 1959, p. 123, repr.; de Forges,
1962, p. 37, repr.; éd. 1971, repr.; M. Brion,
Art of the Romantic Era, Londres, New York,
1966, repr.; Bouret, 1972, repr.; Clark, 1973,
p. 290, repr.; T. J. Clark, Politics, 1973, p. 74,
78, repr.; Lindsay, 1974, repr.

Expositions
Buffalo, Albright Art Gallery, 1932, «The
Nineteenth Century: French Art in Retrospect
1800-1900», nº 5, repr.; Londres, 1959, nº 253;
Barbizon Revisited, 1962, nº 59, repr. coul.;
New York, 1966, nº 57, repr.

Toledo, Museum of Art.

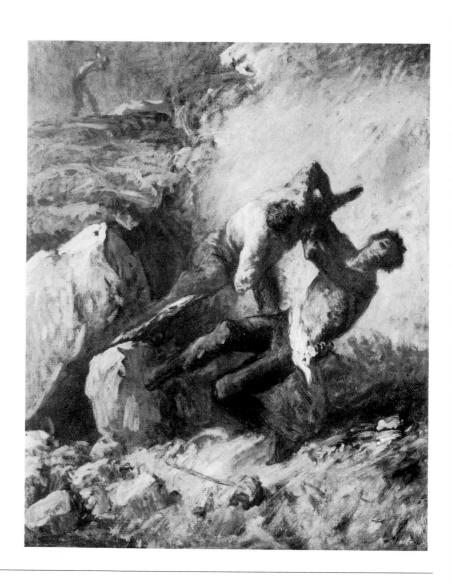

38
La tondeuse

1846-48
Dessin. Crayon noir, sur papier beige. H 0,300; L 0,355.
S.b.d.: *J. F. Millet.* Au revers, deux croquis du même groupe.
City Art Gallery, Plymouth.

Provenance
Alfred Lebrun, Paris; James Staats-Forbes,
Londres; Alfred A. de Pass, Falmouth, don à la
City Art Gallery, 1926.

Bibliographie
Sensier, 1881, repr.; Bénédite, 1906, repr.;
Moreau-Nélaton, 1921, I, fig. 84; Herbert, 1973,
p. 59, détail repr.

Expositions
Staats-Forbes, 1906, n° 66; Cherbourg, 1964,
n° 50.

Œuvres en rapport
Voir les n°s 92 et 153.
Il existe un faux d'après
ce dessin (Herbert, *op. cit.*).

Plymouth, City Art Gallery.

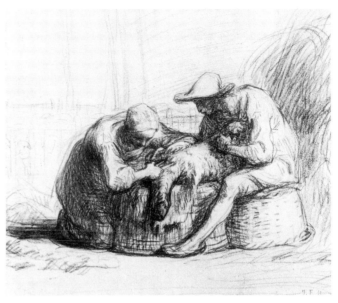

39
Jeune paysanne assise sur un talus (La délaissée)

1847-48
Toile. H 0,355; L 0,265. S.b.d.: *J. F. Millet.*
Paine Art Center and Arboretum, Oshkosh, Wisconsin.

L'évolution de Millet vers le naturalisme qui marquera les
dix années suivantes est jalonnée de tableaux comme celui-
ci, dont les figures sont empruntées aux scènes pastorales de
la «manière fleurie» mais transposées dans un registre plus
grave. Cette peinture garde la sérénité heureuse de certaines
idylles, et la palette est à peu près la même, avec des cou-
leurs simplement atténuées. L'air pensif de la jeune femme
reflète le romantisme tardif auquel Millet adhère désormais
(voir le nu n° 34); il se modifiera presque insensiblement
dans les représentations de bergères au repos qu'il donnera
par la suite (voir n° 91).

Provenance
Alfred Sensier (Drouot, 10-12 déc. 1877, n° 63);
Tapy de Beaucourt; Louis Royer, Paris; L. M. Flesh,
Ohio; Mr. et Mrs. Nathan Paine, don au Paine
Art Center and Arboretum, 1946.

Bibliographie
Sensier, 1881, p. 104 (réf. incertaine); Soullié,
1900, p. 15.

Expositions
Oshkosh, Paine Art Center, 1970, «The Barbizon
Heritage», non num., repr.

Œuvres en rapport
Un croquis de l'ensemble au Museum of Fine
Arts, Boston (Crayon, H 0,211; L 0,127), et une
étude fragmentaire des pieds, dans le commerce
à Londres (Crayon, H 0,124; L 0,161).

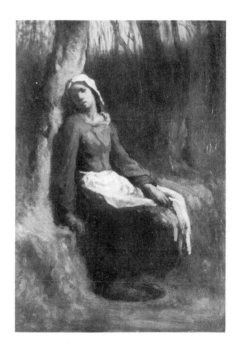

Oshkosh, Paine Art Center and Arboretum.

40
Jeune mère préparant le repas (la bouillie)

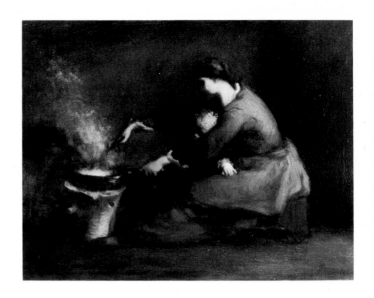

1847-49
Bois. H 0,175; L 0,230. S.b.d.: *J. F. Millet.*
Tweed Museum of Art, University of Minnesota, Duluth.

Nulle part Millet n'est plus proche de Delacroix que dans
cette merveilleuse petite peinture. La belle jeune fille un peu
frêle est, jusque dans son visage, du même type que celles de
Delacroix. Comme pour lui, la couleur est ici pour Millet la
véritable justification du tableau dont il fait un bel exercice
sur le problème des trois couleurs: le jaune sourd du foyer,
le rouge éteint de la jupe, le bleu lumineux de la chemise.
Le sujet constitue une nouvelle approche de Millet vers le
naturalisme. Les figures ont une beauté qui tient sans doute
plus de l'art que de la nature, mais la simplicité de la scène
évoque la vie précaire ou misérable de tous les pauvres gens
qui envahissaient alors Paris. Deux contemporains de Millet,
Octave Tassaert (1800-1874) et François Bonvin (1817-1887)
ont peint l'un et l'autre des tableaux sur le thème de la
jeune mère.

Provenance
Barbedienne (Durand-Ruel, 2-3 juin 1892, n° 74,
repr.); Louis Sarlin (Petit, 2 mars 1918, n° 60,
repr.; la collection entière avait été achetée avant
la vente par Hansen); Hansen, Copenhague;
Henry Reinhardt (?); Mr. et Mrs. George Tweed,
Duluth; Mrs. Alice Tweed Tuohy, don au Tweed
Museum of Art.

Bibliographie
Soullié, 1900, p. 3-4; R. Shoolman et C. Slatkin,
Six Centuries of French Master Drawings in America,
New York, 1950, p. 158.

Œuvres en rapport
Voir le n° 41.

Duluth, Tweed Museum of Art.

41
Jeune mère préparant le repas (La bouillie)

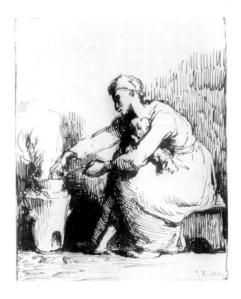

1847-49
Dessin. Encre brune, sur papier beige. H 0,209; L 0,169.
S.b.d.: *J. F. Millet.*
Galerie Nationale du Canada, Ottawa.

Ce dessin semble avoir été fait d'après la peinture précédente
et ne pas être une étude préliminaire. Les traits noirs opa-
ques font supposer que Millet envisageait la possibilité
d'une reproduction; en outre, la précision de la structure
n'est pas celle de l'improvisation. La manière rappelle les
gravures — italiennes et nordiques — du début du XVIe siècle,
que le peintre aimait particulièrement et dont il avait réuni
une énorme collection à la fin de sa vie.

Provenance
Alfred Sensier (Drouot, 11-12 déc. 1877, nº 271);
Moreda; W. Pitcairn Knowles; acquis par la
Galerie Nationale du Canada, 1912.

Bibliographie
Yriarte, 1885, repr.; Soullié, 1900, p. 230; Studio,
1902-03, repr.; R. Shoolman et C. Slatkin, *Six
Centuries of French Master Drawings in America*, New York, 1950, p. 158, repr.; cat. musée, IV, 1965, nº 259, repr.

Expositions
Winnipeg, 1954, nº 48; Londres, Colnaghi, 1969, «European Drawing from the National Gallery of Canada, Ottawa», nº 52, repr.; Florence, Uffizi, 1969, «Da Dürer a Picasso, mostra di disegni della Galleria Nazionale del Canada», nº 52, repr.; Paris, Musée du Louvre, 1969-1970, «De Raphaël à Picasso, dessins de la Galerie Nationale du Canada», nº 57, repr.

Œuvres en rapport
Voir le nº 40.

Ottawa, Galerie Nationale du Canada.

42
Le vanneur

1847-48
Toile. H 1,03; L 0,71. S.b.g.: *J. F. Millet.*
Collection particulière, Etats-Unis.

Cette peinture n'a pas été exposée en public depuis la Révolution de 1848 et l'histoire de sa redécouverte il y a trois ans en Amérique, dans un grenier, paraît tirée d'un livre de contes sur les trésors perdus. Le *Vanneur* connut un bref moment de gloire en 1848, puis on perdit sa trace: seules demeuraient deux variantes, assez différentes, et beaucoup plus tardives, souvent confondues avec l'original. Celui-ci apparut au Salon de 1848, qui ouvrit en mars, quelques semaines après les journées de février, en même temps que la *Captivité des Juifs à Babylone* (recouvert par la suite d'une autre peinture). Ce dernier tableau fut critiqué à l'unanimité mais le *Vanneur* valut à Millet le même genre d'éloges que jadis *Œdipe*. Dans sa langue imagée, Gautier donne le ton: «La peinture de M. Millet a tout ce qu'il faut pour horripiler les bourgeois à menton glabre, comme disait Petrus Borel, le licanthrope; il truelle sur de la toile à torchons, sans huile ni essence, des maçonneries de couleurs qu'aucun vernis ne pourrait désaltérer. Il est impossible de voir quelque chose de plus rugueux, de plus farouche, de plus hérissé, de plus inculte; et bien! ce mortier, ce gâchis épais à retenir la brosse est d'une localité excellente, d'un ton fin et chaud quand on se recule à trois pas. Ce vanneur qui soulève son van de son genou déguenillé, et fait monter dans l'air au milieu d'une colonne de poussière dorée, le grain de sa corbeille, se cambre de la manière la plus magistrale.» Le républicain Clément de Ris pressait Millet de réduire ses empâtements pour mieux affirmer les remarquables qualités de son art, et F. de Lagenevais, soulignant ce que cette peinture grasse devait à Diaz jugeait ainsi le *Vanneur:* «L'indécision de la forme, le ton terreux et pulvérulent du coloris, conviennent à merveille au sujet. On peut se croire dans l'aire de la grange, quand le vanneur secoue le grain, fait voler les paillettes, et que l'atmosphère se remplit d'une poussière fine à travers laquelle on entrevoit confusément les objets». Courbet partagea sans doute l'admiration de l'avant-garde pour le tableau, car dans les *Casseurs de pierre* (autrefois au musée de Dresde) commencé l'année suivante, il semble avoir adapté la figure de Millet à son usage personnel.

Aucun des comptes rendus du Salon ne donne une interprétation politique du tableau de Millet et c'est à nous de restituer sa relation probable au climat social de 1848. Dans l'évolution personnelle de Millet, le choix des deux tableaux qu'il expose cette année là est parfaitement logique: la *Captivité* est une peinture d'histoire, susceptible d'attirer les commandes dont un artiste a besoin pour vivre, le *Vanneur* est une forme monumentale, convenant à une exposition publique, et dérivée des paysanneries auxquelles le peintre travaillait depuis le dernier Salon. Les sujets paysans s'étaient multipliés au cours des dix années précédentes, ils n'étaient plus du tout exceptionnels. De même, il n'est pas nécessaire d'évoquer la Révolution pour expliquer la coiffure rouge du *Vanneur:* en fait, le tableau est une peinture «en trois couleurs», les deux autres tons primaires étant le bleu des jambières, le jaune de la chemise et de la balle lumineuse du grain.

Et pourtant, il y a bien un rapport avec la Révolution! En effet, au cours des années précédant février 48, la figure de l'homme du peuple avait acquis une signification idéologique plus évidente, et pas seulement à gauche. Louis-Napoléon avait publié *L'extinction du paupérisme*. Le chansonnier Pierre Dupont associait paysans et travailleurs des villes dans des couplets séditieux dont lui-même et Baudelaire affirmèrent plus tard qu'ils avaient préparé la Révolution. George Sand, avec ses romans, apportait une contribution capitale à ce changement d'esprit qui transformait l'illustration pittoresque en drame social. Ainsi, l'évolution de Millet entre le *Retour des champs* (voir nº 22) — ou les scènes à la Fragonard — et le grand *Vanneur* n'est pas seulement une évolution personnelle: elle est liée aux mutations sociales du moment. Il est très probable que le jury, en pla-

çant le tableau dans la grande salle de l'exposition, voulait souligner l'actualité du sujet.

Quoiqu'il en soit — que Millet ait ou non modifié sciemment son orientation pour soutenir les idées nouvelles, il en a certainement bénéficié. Nous savons peu de choses de ses convictions politiques à cette époque, mais il devait être républicain: tous ses amis l'étaient, notamment des artistes comme Charles Jacque et Jeanron (nommé directeur du Louvre par Ledru-Rollin). Ceux-ci, par ailleurs, sont à l'origine d'un fait important: ils surent convaincre Ledru-Rollin — l'un des hommes les plus en vue du régime nouveau — que Millet méritait d'être aidé et l'amenèrent chez lui en avril. Encouragé peut-être par les jugements favorables des critiques républicains, Ledru-Rollin acheta le *Vanneur* pour 500 frs, c'est-à-dire dix fois le prix moyen auquel Millet vendait généralement ses toiles. Plus tard, Alfred Sensier, ami de longue date de Millet, entra dans le gouvernement: il aida sans doute Jeanron à obtenir pour Millet une commande officielle de 1800 frs, qui permit l'installation du peintre à Barbizon en 1849.

Provenance
Ledru-Rollin, acheté à l'artiste en 1848; Robert Lofton Newman, acheté en 1854; A. B. Barrett, Etats-Unis; collection particulière, Etats-Unis.

Bibliographie
Salons de L. Clément de Ris; E. Delécluze; Th. Gautier; P. Haussard; L. Jan; F. de Lagenevais; F. Pillet; P. Burty, «J. F. Millet», 1875, in *Maîtres et petites maîtres*, Paris, 1877, p. 284; Piedagnel, 1876, p. 59, éd. 1888, p. 47; Sensier, 1881, p. 105-07; Stranahan, 1888, p. 368; D. C. Thomson, 1890, p. 223-24; Bénézit-Constant, 1891, p. 27-31, 50, 75, 147, 150, 151, 159, 160; Cartwright, 1896, p. 83-84; Naegely, 1898, p. 47, 72; Studio, 1902-03, p. M-8; Marcel, 1903, éd. 1927, p. 27-28; Muther, 1903, éd. angl. 1905, p. 13; E. Michel, 1909, p. 178-79; Turner, 1910, p. 55; Cain, 1913, p. 33-34 (réf. erronée); Hoeber, 1915, p. 20-21; Moreau-Nélaton, 1921, I, p. 69-71; II, p. 121, 137; Gsell, 1928, p. 22-23; Brandt, 1928, p. 220-21; Tabarant, 1942, p. 120, 140; Londres, 1956, cité p. 15; Kalitina, 1958, p. 220; Herbert, 1970, p. 46; Nochlin, 1971, p. 112-13; Clark, 1973, p. 290-92; T. J. Clark, Politics, 1973, p. 74; Lindsay, 1974, p. 239-45, repr.

Expositions
Salon de 1848, n° 4229.

Œuvres en rapport
Deux variantes peintes au Louvre: celle de la collection Thomy-Thiéry (Inv. R.F. 1440, Bois, H 0,385; L 0,290) date de la période 1853-57, et l'autre (voir n° 166) de 1866-68. Le croquis du Louvre (GM 10572, H 0,243; L 0,232) étant pour le tableau Thomy-Thiéry, il n'y a que deux dessins connus pour le premier *Vanneur*: le beau dessin des anciennes collections Knowles et Lutz (H 0,37; L 0,27), et l'étude de tête de profil droit, dont il n'existe qu'une vieille photographie. Le motif d'un homme portant son van sur l'épaule a été employé dans plusieurs dessins de la période 1850-55. Au sujet des faux inspirés du *Vanneur* de 1848, voir Herbert, 1973, et Lindsay, 1974.

Lorsqu'on redécouvrit le *Vanneur* en 1972, aucun doute ne s'éleva sur son authenticité, confirmée d'ailleurs par le numéro du Salon de 1848 encore étiqueté au dos du tableau. Le travail de détective accompli par le professeur Lindsay et son collaborateur R. Fischer leur a permis de retracer l'essentiel de son histoire. Vendue en 1854 par Ledru-Rollin alors en exil, la toile fut achetée par R.L. Newman, jeune artiste américain qui connaissait le premier et le meilleur des amis bostoniens de Millet, William Morris Hunt, et qui avait été voir le peintre avec lui. Un an avant l'achat de Newman, trois des tableaux exposés par Millet au Salon, en 1853, avait été acquis par des Bostoniens: le fait est significatif du rôle joué par les Américains dans sa carrière. C'est certainement parce que Newman était un ami de Hunt qu'une confusion s'est produite quant à la destruction présumée de la peinture. Dans un article de 1875 sur Millet, Ph. Burty écrivait à propos du *Vanneur*: «C'était son drapeau qu'il plantait, Ledru-Rollin le lui acheta. Malheureusement le tableau, revendu aux enchères après le coup d'état, passa en Amérique et brûla, il y a quelques années, à Boston...»

Etats-Unis, collection particulière.

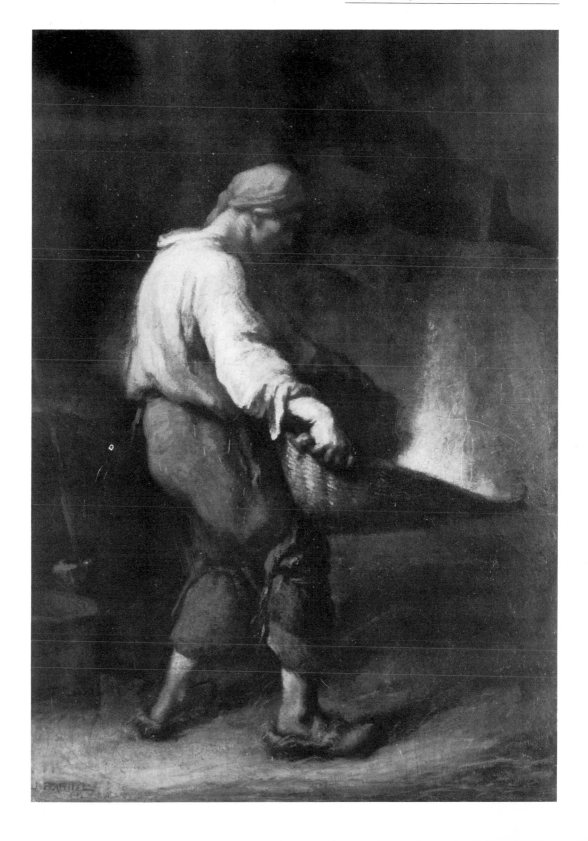

43
Femme donnant à manger à ses enfants

1848
Bois. Dim. avec cadre, H 0,32; L 0,23.
Musée Municipal, Oran.

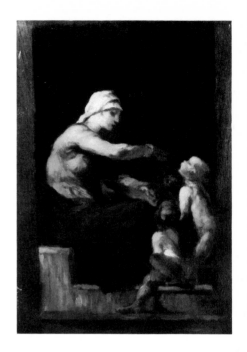

Provenance
Inconnue.

Bibliographie
T. J. Clark, Politics, 1973, p. 68, repr.

Nous savons par Sensier (1881, p. 107-08) que Ledru-Rollin quand il rendit visite à Millet en avril 1848 et acheta *Le Vanneur* (voir n° 42), trouva l'artiste travaillant à une *Charité* en même temps qu'à une étude en vue du concours pour la *République*. Aucune œuvre conservée ne correspond à la description que Sensier donne de l'étude mais une photographie non identifiée (don Moreau-Nélaton, Cabinet des Estampes, Bibliothèque Nationale) montre une peinture dans le genre de Daumier représentant une femme allaitant deux robustes bébés, qui est peut-être l'un des projets de Millet pour *La République*. Il est possible que le panneau d'Oran soit *La Charité* que vit Ledru-Rollin. Quoiqu'il en soit, le tableau est bien dans l'esprit de 1848; d'autre part, la dérivation évidente de Michel-Ange et du plafond de la Sixtine montre que Millet a conçu *La Charité* comme une œuvre importante, destinée à une exposition publique.

Oran, Musée Municipal.

44
Fraternité

1848
Dessin. Crayon noir. H 0,217; L 0,177. Annoté b. c.: *FRATERNITE* et b. d.: *J. F. Millet à A. Sensier* de la main de l'artiste. Au revers, plusieurs croquis pour une *Egalité*.
Collection particulière, Paris.

Ce dessin suit de près le type de représentation de la *Fraternité* adopté pendant la Révolution de 1789, comme les divers dessins sur le thème de la *Fraternité,* de l'*Egalité* ou de la *République*. Millet l'a probablement exécuté dans l'espoir de le vendre, soit pour la reproduction, soit comme simple dessin. Les quelques ventes privées que pouvaient faire parfois Millet étaient certainement devenues plus rares et plus difficiles encore au printemps 1848 et le peintre devait chercher un moyen de gagner de l'argent. Il était vraisemblablement favorable à la République mais l'existence de tels dessins ne suffit pas à prouver l'ardeur de ses convictions.

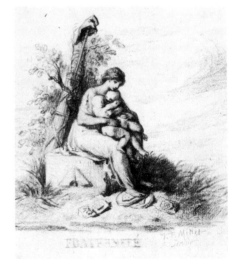

Provenance
Alfred Sensier, Paris; Marguerite Sensier; collection particulière, Paris.

Œuvres en rapport
Les croquis au revers préparent *L'égalité* (Crayon, H 0,205; L 0,130; musée de Reims). On connaît deux *Républiques* de composition différente, perdues de vue (Moreau-Nélaton, 1921, I, fig. 50 et 51), et une troisième autrefois dans la collection Dollfus (Drouot, 4 mars 1912, n° 85). Il existe une photographie d'une *République* peinte, inconnue par ailleurs, qui ne correspond cependant pas à la description donnée par Sensier (1881, p. 108), du tableau du concours de 1848.

Paris, collection particulière.

45
Agar et Ismaël

1849
Toile. H 1,45; L 2,33.
Rijksmuseum H. W. Mesdag, La Haye.

Cette extraordinaire et émouvante peinture n'a pas été exposée en 1848-49, mais elle reflète le climat de ces années-là et la réaction de Millet aux événements qu'il vécut alors. Il avait commencé le tableau pour satisfaire une commande du gouvernement obtenue en juillet 1848 grâce aux amis qu'il avait dans l'administration des Beaux-Arts. Pourtant, lorsqu'en mai 1849, il reçut le dernier paiement (qui lui permet de s'installer à Barbizon), il avait abandonné *Agar* et c'est *Le repos des faneurs* qu'il remit à l'Etat, sans exposition publique (la toile, aujourd'hui au Louvre a été largement repeinte après l'incendie des Tuileries). Le seul tableau de Millet exposé au Salon de 1849 était une petite *Paysanne assise* difficile à identifier. Par certains détails, *Agar* paraît inachevé: peut-être Millet a-t-il simplement livré à sa place un tableau déjà en train, qu'il pouvait terminer rapidement pour toucher plus vite l'argent dont il avait besoin. De plus,

la substitution d'un sujet profane à une composition biblique permet de penser qu'il a préféré poursuivre dans la voie du naturalisme rural qu'avait ouverte le *Vanneur* afin de s'imposer dans ce genre-là; l'orientation dominante qu'il donnera par la suite à son œuvre autorise cette hypothèse.
Si l'on admet que le tableau est inachevé, il est difficile de dire comment Millet aurait pu le compléter. T.J. Clark a brillamment montré comment l'ambiguïté de l'espace exprime l'aridité même du désert. Le corps d'Agar semble tordu par une force extérieure, le mouvement de la main et des épaules montre qu'elle cherche à se porter en avant, mais le poids du corps, l'autre bras inerte, sans force, l'empêchent d'avancer. On pense aux corps torturés des Daces sur les reliefs de la colonne Trajane et, parmi les modèles plus récents, au *Bara* de David ou aux victimes des massacres peints par Delacroix. Sensier avait perçu le rapport entre l'Agar chassée et le sort de nombreux Français en 1848 et 1849: c'est la crainte du choléra qui poussa Millet à quitter Paris en juin 1849.

Provenance
Mme veuve Millet; Daniel Cottier, Paris (Durand-Ruel, 27-28 mai 1892, n° 97, repr.); H. W. Mesdag; Rijksmuseum H. W. Mesdag.

Bibliographie
Sensier, 1881, p. 122; Bénézit-Constant, 1891, p. 32; Cartwright, 1896, p. 88-89; Naegely, 1898, p. 48; Soullié, 1900, p. 62; Studio, 1902-03, p. M-13; P. Zilcken, «Le Musée Mesdag à la Haye», *Revue de Hollande*, 1, 1915, p. 445-52; Hoeber, 1915, p. 24; Moreau-Nélaton, 1921, I, p. 75-76, fig. 46; cat. musée, 1964, n° 262, repr.; T. J. Clark, *Politics*, 1973, p. 75-77, repr.

Expositions
Paris, 1887, n° 7; La Haye, Pulchri Studio, 1892, «J. F. Millet», n° 15; Londres, Wildenstein, 1969, «French Paintings from the Mesdag Museum», n° 22, repr.

Œuvres en rapport
Un dessin mis au carreau de la tête et du buste d'Agar (coll. part., Paris). Au dos du *Nu assis* de Brême (voir n° 33), un dessin du corps d'Ismaël. Dans une collection japonaise se trouve le petit panneau (H 0,175; L 0,255) de même sujet autrefois dans les collections Sensier et A. Young; il date de 1847-48, mais c'est une œuvre indépendante et non une étude, malgré le geste analogue d'Agar.

La Haye, Rijksmuseum H. W. Mesdag.

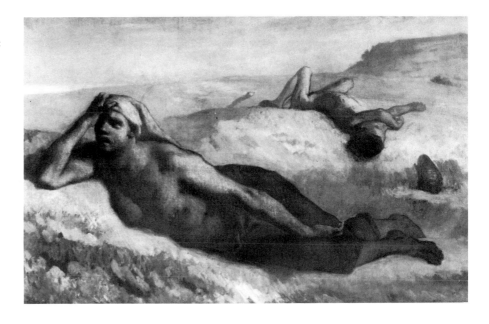

46
Les errants

1848-49
Toile, H 0,495; L 0,381. S.b.d.: *J. F. Millet.*
Denver Art Museum, gift of Horace Havemeyer in memory
of William D. Lippitt.

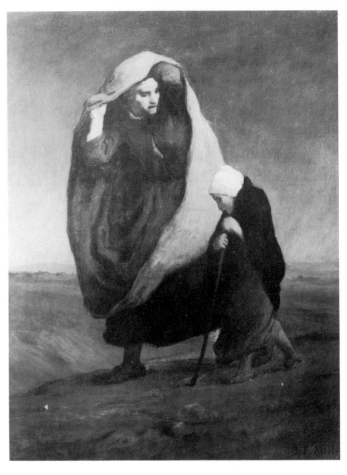

Comme *Agar,* cette peinture offre un écho des bouleverse-
ments survenus en 1848 et 1849 dans la région parisienne,
dont la population devait doubler entre 1830 et 1860. Les
habitants des campagnes venaient en foule y chercher du
travail, accroîssant la misère suscitée par la crise de 1847
et les événements des deux années suivantes. Les sans-abri
sont légions dans la littérature et l'imagerie populaire du
temps, notamment dans les illustrations du *Juif errant* d'Eu-
gène Sue. Il existe d'ailleurs dans l'œuvre de Millet — à
l'époque même de ses idylles pastorales — des antécédents à
ce tableau poignant, peint au moment de la Révolution. Une
toile de 1845-46 (Hofstra University) montre une vieille
fagoteuse traînant un enfant sous l'orage dans un paysage
désolé; d'autres peintures des années 45-48 représentent des
femmes de pêcheurs angoissées attendant vainement dans la
tempête le retour de leurs maris. *Les Errants* relèvent du
«naturalisme romantique» précédant le naturalisme plus
«concret» des dix années à venir. La pâte épaisse, la touche
large, les formes solides évoquent encore une fois Daumier,
tant dans ses toiles contemporaines comme *Le meunier, son
fils et l'âne* que dans ses peintures plus tardives comme la
Blanchisseuse (Louvre). On pense aussi à Goya, et plus spécia-
lement à son œuvre graphique.

Provenance
Horace O. Havemeyer, don au Denver Art
Museum, 1934.

Bibliographie
Durbé, Barbizon, 1969, repr. coul.; Washington,
1975, cité p. 144.

Expositions
Barbizon Revisited, 1962, n° 61, repr.; Peoria,
Illinois, Lakeview Center, 1966, «Barbizon»,
non num., repr.

Denver, Art Museum.

47
Une bergère au repos

1849
Dessin. Crayon noir, sur papier brunâtre.
H 0,300; L 0,194. Cachet vente Millet b. d.: *J. F. M.*
Fitzwilliam Museum, Cambridge.

Le tableau à l'huile de 1849 pour lequel cette feuille est une
étude (Coll. Burrell, Glasgow) a appartenu à Sensier et sem-

ble bien être celui qu'il mentionne dans ses lettres comme
La voyageuse. Sur le tableau, la femme est pieds nus, et il
n'y a pas de mouton, en sorte qu'elle peut aussi bien repré-
senter une vagabonde qu'une bergère. La gravité de son
expression confirme cette interprétation, car, après les évé-
nements de 1848, Millet abandonne le ton léger des pre-

mières pastorales. Le petit visage émergeant de la capuche
est traité selon l'un des procédés favoris de Millet qui trans-
forme une jeune femme pensive en une image hors du temps
(voir n° 91).

Provenance
Alfred Sensier, Paris; Marguerite Sensier;
Gustave Robert, Paris (Drouot, 10-11 fév. 1882,
n° 56); A. Bellino (Drouot, 20 mai 1892, n° 47);
G. Van den Eynde (Drouot, 18-19 mai 1897,
n° 50, repr.); Alexander Young, Ecosse; Louis
C. G. Clarke (en 1907), legs au Fitzwilliam
Museum, 1960.

Bibliographie
Sensier, 1881, repr.; Soullié, 1900, p. 156; Studio,
1902-03, repr.; G. Reynolds, *Nineteenth Century
Drawings*, Londres, 1949, n° 4, repr.; *The Times*,
17 juil. 1956, repr.

Expositions
Londres, 1932, n° 938; Londres, 1956, n° 4a;
Londres, 1969, n° 19, repr.

Œuvres en rapport
C'est un dessin préparatoire au tableau de la
collection Burrell, Glasgow (Bois, H 0,300;
L 0,165).

Cambridge, Fitzwilliam Museum.

48
Une baratteuse

1847-50
Dessin. Crayon noir. H 0,397; L 0,249. S.b.d.: *J. F. Millet*.
Musée des Beaux-Arts, Budapest.

Il existe un grand nombre de dessins comme celui-ci, dans
lesquels les lignes parallèles assez précises créent un fort
clair-obscur et se substituent aux traits souvent hachés des
dessins antérieurs à 1848. On reconnaît ici une sœur du
Vanneur et la recherche d'une forme paysanne monumentale
qui semble venir de Chardin.

Provenance
P. Majovsky; Budapest, Musée des Beaux-Arts.

Bibliographie
D. Rozsaffy, «Une exposition de dessins français
du xvᵉ au xxᵉ siècle au Musée des Beaux-Arts
de Budapest», *Le bulletin de l'art ancien et moderne*,
35, 1933, p. 382; E. Hoffman, «A Majovszky
gyüjtemeny», *Europa*, 1943, p. 152; cat. musée,
dessins, 1959, n° 24, repr.; Herbert, 1962,
p. 377-78, repr.

Expositions
Budapest, Musée des Beaux-Arts, 1933, «Dessins
français du xvᵉ au xxᵉ siècle»; Budapest, 1956,
«Les plus beaux dessins du Musée des Beaux-
Arts», n° 105; Vienne, Albertina, 1967,
«Meisterzeichnungen aus dem Museum der
Schönen Künste in Budapest», n° 108; Leningrad,
Ermitage, 1970, «Les plus beaux dessins du Musée
des Beaux-Arts de Budapest», n° 61.

Œuvres en rapport
Une étude pour ce dessin dans une collection
particulière, Paris (fusain, rehauts de blanc, sur
papier beige, H 0,36; L 0,23). Pour le sujet, voir
les n°ˢ 125, 170 et 179.

Budapest, musée des Beaux-Arts.

49
Paysannes au repos

1849-50
Dessin. Crayon noir, sur papier beige.
H 0,355 ; L 0,305. Cachet vente Millet b. g. : *J. F. M.*
City Art Gallery, Plymouth.

Beaucoup de dessins de Millet, entre 1848 et 1850, représentent de belles jeunes femmes comme celles-ci, plus proches des modèles d'atelier que des paysannes qu'il allait dessiner à Barbizon. Le visage de la femme debout dont les yeux, le nez et la bouche sont indiqués par un simple coup de crayon foncé, est caractéristique de cette période. Il a la même structure que celui d'*Agar* ou de la mère dans les *Errants.* Comme celles-ci, la femme est placée dans un paysage qui rappelle Saint-Ouen plus que la campagne. Nous savons par Sensier que beaucoup des sujets champêtres représentés alors par Millet lui étaient inspirés par ses promenades dans les faubourgs du nord de Paris.

Provenance
Alfred A. de Pass, Falmouth, don à la City
Art Gallery, 1926.

Bibliographie
Lepoittevin, 1968, repr. couv.

Expositions
Cherbourg, 1964, n° 63, repr.

Plymouth, City Art Gallery.

50
Homme appuyé sur sa bêche

1848-50
Dessin. Crayon noir. H 0,308; L 0,214. Cachet vente Millet
b. g.: *J. F. M.*; cachet ovale vente Millet au revers.
Musée Boymans-van Beuningen, Rotterdam.

L'attitude des femmes dans le dessin précédent est plus natu-
relle que celle de cet homme qui semble sorti d'un recueil
de modèles à sujets paysans. Il apparaîtra à nouveau, bien
des années plus tard dans le célèbre *Homme à la houe* (voir
nº 161). Ici toutefois, Millet ne parvient pas encore à créer
autour de lui une ambiance psychologique convaincante.
Sur la peinture dont ce croquis est la préparation, on recon-
naît le paysage des *Errants* (voir nº 46), mais ce dernier
tableau n'offre pas de figure analogue à celle de cet homme
dont le regard nous sollicite sans que nous sachions ce qu'il
attend de nous. Peut-être Millet a-t-il voulu inconsciemment
légitimer son naturalisme en donnant au personnage une
attitude fréquente chez Lesueur ou Restout, qui montrent les
saints croisant les bras pour suggérer la mélancolie et le
renoncement.

Provenance
L. Godefroy, Paris; Franz Kœnigs; Musée
Boymans-van Beuningen.

Bibliographie
Cat. musée, dessins, 1968, nº 196, repr.

Expositions
Amsterdam, Rijksmuseum, 1946, «Teekeningen
van Fransche meesters, 1800-1900», nº 139.

Œuvres en rapport
Etude pour le tableau (H 0,425; L 0,335) vendu
avec la collection E. Burke (Parke-Bernet,
6 nov. 1963, nº 56, repr.). Il y a un croquis de
l'ensemble au Louvre (GM 10739, H 0,096;
L 0,150), et un dessin du corps de l'homme au
Musée Bonnat (H 0,257; L 0,164). Le paysage
se retrouve avec de très légères différences, dans
l'eau-forte de même titre datant de 1851-52
(Delteil, 1906, nº 3); le bêcheur y est représenté

presque de profil. L'homme appuyé est un motif
de prédilection chez Millet; on le rencontre
souvent et avec de nombreuses variantes, dans
l'*Homme à la houe,* par exemple (voir nº 161).

Rotterdam, musée Boymans-van Beuningen.

51
Les fendeurs de bois

1848-51
Dessin. Crayon noir. H 0,400; L 0,279.
Lent by the Visitors of the Ashmolean Museum, Oxford.

Peut-être parce que Millet représente généralement les
hommes en pleine activité, cette figure nous attire plus que
la précédente, dont elle est sans doute contemporaine. Avec
son corps fléchi et son genou plié, le personnage est assez
proche du *Vanneur* et se situe probablement encore dans la
période parisienne de Millet. Le dessin suivant, par contre,
nous transporte dans les champs plats de Barbizon, durant
les premiers mois que l'artiste y passa. L'action est plus réelle
que celle suggérée par le corps incliné du fendeur, qui semble
répugner à laisser retomber son maillet.

Provenance
Peut-être James Staats-Forbes, Londres; Percy
Moore Turner, legs à l'Ashmolean Museum,
1951.

Expositions
Peut-être Staats-Forbes, 1906, nº 47, «Le
frappeur»; Londres, 1956, nº 63.

Oxford, Ashmolean Museum.

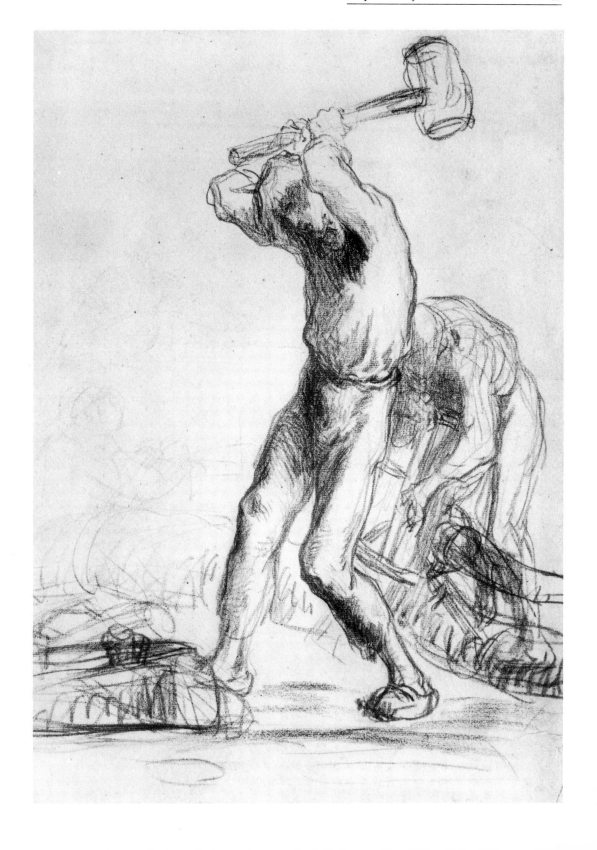

52
Un faneur vu de dos

1850-51
Dessin. Crayon noir, sur papier beige. H 0,322; L 0,261.
Cabinet des Dessins, Musée du Louvre.

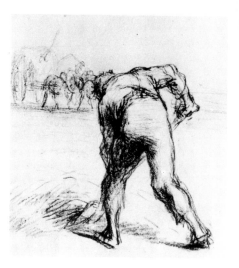

Provenance
Moreau-Nélaton, legs au Musée du Louvre, 1927.
Inv. R.F. 11350.

Bibliographie
GM 10726, repr.

Expositions
Londres, 1932, n° 926; Paris, 1951, n° 37; Paris,
1960, n° 17, repr.; Paris, 1968, n° 28.

Paris, Louvre.

53
Les couturières

1848-50
Dessin. Crayon noir. H 0,25; L 0,18. Monogramme
J. F. M. b. d., d'une autre main.
Perth Art Gallery, Perth.

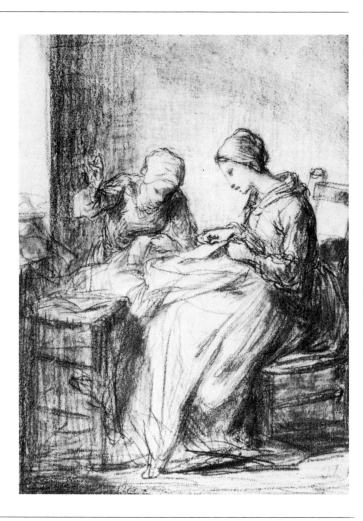

Provenance
Probablement Alfred Sensier (Drouot, 10-12 déc.
1877, n° 233); anon. (Drouot, 2 avril 1912,
n° 109); C. Viguier (Petit, 27 mai 1920, n° 89,
repr.); Robert Brough, Perth, don à la Perth Art
Gallery, 1933.

Bibliographie
Soullié, 1900, p. 165; C. Thomson, *Barbizon House
Record,* 1925, n° 23, repr.

Expositions
Londres, 1956, n° 7; Glasgow, Scottish Arts
Council, 1967, «A Man of Influence: Alex Reid,
1854-1928», n° 29.

Œuvres en rapport
Etude pour le tableau suivant.

Perth, Art Gallery.

54
Les couturières

1848-50
Bois. H 0,33; L 0,24. S.b.d.: *J. F. Millet*.
Collection Shoshana, Londres.

Cette charmante peinture appartint à Sensier et de toutes les œuvres de Millet, c'est celle dont il parle le plus souvent. On partage volontiers son admiration. La beauté des jeunes femmes semble hors des atteintes du temps: elles viennent d'un passé indéterminé dont la douce lumière dorée joue sur des formes délicates que le labeur n'a pas alourdies ni marquées. Par son esprit, le tableau est assez proche des idylles pastorales antérieures, mais la retenue de la touche et la sobriété du décor plaident pour une date plus tardive. La plus jeune des femmes, sa tête surtout, rappellent Chardin par ses tonalités et par le traitement attentif du visage, vu à travers un voile de lumière scintillante. Les vêtements de la femme de droite créent un accord sur les trois couleurs primaires: marmotte bleue (le bleu sonore que nous avons déjà associé à Delacroix), fichu rouge et blouse jaune. Le tissu qu'elles travaillent est une étude tonale d'une merveilleuse virtuosité: à partir du blanc-jaune soutenu au centre, il tombe vers le bas et en arrière en zones successives de tons fauves et de gris, auxquels se mêlent les gris-lavande, les bleus-gris et toute une gamme de nuances subtiles.

Provenance
Alfred Sensier, acquis en 1850; Laurent-Richard (Drouot, 23-25 mai 1878, n° 51, repr.); Lévy-Crémieu (vente en 1886); Mrs. W. A. Slater, Washington; Frank D. Stout, Chicago; Mrs. August Kern, Chicago (Sotheby, 28 juin 1972, n° 1, repr.); collection Shoshana, Londres.

Bibliographie
Sensier, 1881, p. 133, 187-88; Bénézit-Constant, 1891, p. 60-61; Roger-Milès, 1895, repr.; Cartwright, 1896, p. 115-17; Soullié, 1900, p. 14; Mauclair, 1903, repr.; Moreau-Nélaton, 1921, I, p. 85, 90, fig. 60; II, p. 3; Londres, 1956, cité p. 17; Reverdy, 1973, p. 122.

Œuvres en rapport
Voir le n° précédent. Millet a traité à nouveau ce thème vers 1853, dans *La veillée* du Museum of Fine Arts, Boston (Toile, H 0,35; L 0,27) et dans un dessin analogue conservé au Worcester Art Museum (H 0,32; L 0,25). L'eau-forte très noire (Delteil, 1906, n° 14) d'après cette deuxième composition est peut-être de 1855-56. On connaît deux faux d'après le n° 54, dont l'un, longtemps dans diverses collections particulières à Détroit, a souvent été confondu avec l'original. Gravé par Ch. Courtry pour la vente Laurent-Richard (1878) et lithographié par Mouilleron avec légende «Collection de M. Sensier».

Nous savons que Sensier acheta ce tableau à Millet en 1850, mais le dessin de Perth (voir n° 53) montre qu'il avait été commencé deux ans plus tôt. Durant l'hiver 1850-51, soucieux d'aider son ami, Sensier accrocha le petit tableau dans son bureau du Ministère des Beaux-Arts. Il attirait l'attention sur lui et finit par obtenir une commande pour Millet au mois de mai 1852 (voir n°ˢ 67 et 89).

Londres, collection Shoshana.

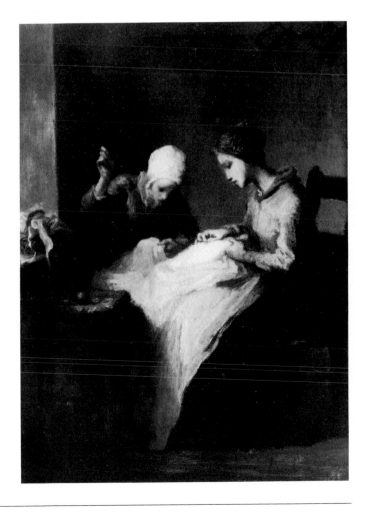

L'épopée des champs
1850-1859

La Révolution de 1848 avait signifié pour les jeunes artistes la fin du Romantisme et les dix années qui suivent seront celles du naturalisme et du réalisme. En élevant la vie du peuple à une dignité jusque-là méconnue, la Révolution avait apporté le stimulant qui allait permettre à Millet, à Courbet et à d'autres d'exalter les temps nouveaux par des images de la vie rurale. Le fait peut sembler paradoxal, car les impulsions vers le changement étaient venues du monde industriel urbain et on aurait attendu plutôt des représentations de manufactures, de machines, de travailleurs des villes. Mais comme l'écrivait le critique Castagnary, ami de Courbet et de Millet dans son *Salon de 1857*, les sujets paysans symbolisaient les aspirations du moment précisément parce qu'ils se situaient hors des polémiques les plus aiguës et par là même prenaient une portée plus haute. Castagnary savait que l'action de l'artiste est souvent indirecte et que dans sa quête des vérités nouvelles, il devait revenir à la nature comme à la source d'un idéal susceptible d'abolir la dégradation urbaine, donc revenir non pas à l'histoire mais à l'homme naturel pour exprimer pleinement l'ère nouvelle de l'individualisme. Les critiques conservateurs ne pouvaient évidemment partager cette manière de voir. Prendre comme sujets les paysans contemporains impliquaient deux attitudes également inadmissibles. C'était d'une part donner au paysan une place dans le monde supérieur de l'art, au moment précis où il était associé aux courants politiques radicaux, aux revendications abusives et à la pauvreté qu'entraînait la dépopulation des campagnes que leurs habitants désertaient pour les villes. C'était d'autre part renoncer à la peinture religieuse et à la peinture d'histoire, donc renier les grands réservoirs de la pensée occidentale que sont l'histoire et la littérature classique. C'était enfin, du même coup, renier aussi tout le mécanisme de l'enseignement artistique traditionnel et du mécénat, lié à ce genre de peinture.

Pourtant l'homme héroïsé qui surgit dans les peintures de Millet exposées en 1850 n'a rompu, en fait, ni avec l'histoire, ni avec la religion. Son *Semeur* (voir n° 56) dérive des représentations des travaux champêtres qui remontent au Moyen Age; ses *Moissonneurs* (voir n° 59) ont leurs origines dans le thème biblique de *Ruth et Booz*, et la dette envers Poussin qu'exprime le tableau est encore un lien avec l'histoire. Pour le *Greffeur* (voir n° 63), Millet s'est inspiré d'un vers fameux de Virgile et les *Glaneuses* (voir n° 65) sont plus proches des sculptures du Parthénon que bien des peintures classiques de ses contemporains.

Ainsi, la présence de la grande tradition dans les tableaux de Millet est facile à déceler. Elle est particulièrement sensible dans les toiles qu'il envoyait

aux expositions publiques et qui sont groupées dans la présente section de cette rétrospective. L'importance des Salons était énorme pour les artistes. Ils leur permettaient d'atteindre le public comme ne pouvaient le faire les petites expositions ou les ventes privées. Ils donnaient aussi aux peintres le sentiment de se rattacher à l'histoire, c'est-à-dire de rivaliser avec les grands maîtres du passé. On ne doit donc pas s'étonner de trouver des réminiscences florentines dans le *Semeur,* et Poussin dans les *Moissonneurs.* A l'époque du *Greffeur* et des *Glaneuses,* le poussinisme de Millet avait atteint son plein développement, et les plaines de la Brie ont remplacé la campagne romaine.

55
Le semeur

1850
Toile. H 1,010; L 0,825. S.b.g.: *J. F. Millet.*
Museum of Fine Arts, Boston, gift of Quincy A. Shaw
through Quincy A. Shaw, Jr., and Marion Shaw Haughton.

Provenance
William Morris Hunt, acheté à l'artiste en 1853;
Quincy Adams Shaw, Boston (en 1874); famille
Shaw, don au Museum of Fine Arts, 1917.

Bibliographie Sommaire
Sensier, 1881, p. 123-28; Durand-Gréville, 1887,
p. 68, 253-54; W. Whitman, *Specimen Days,* 1892,
éd. 1963, p. 267-69; Cartwright, 1896, p. 110-12,
370; H. Knowlton, *The Art Life of W. M. Hunt,*
Boston, 1899, p. 10, 98; Hurll, 1900, p. 65,
repr.; Staley, 1903, p. 54-55, 66; Muther, 1903,
éd. angl. 1905, p. 29-30; Cain, 1913, p. 37-38;
Hoeber, 1915, p. 39, 41; Museum of Fine Arts
Bulletin, 16, avril 1918, p. 12, 14, repr.; cat.
Shaw, 1918, nº 1, repr.; Moreau-Nélaton, 1921,
I, p. 85-87, fig. 61; III, 115-16; M. Shannon,
Boston Days of W. M. Hunt, Boston, 1923,
p. 34-37; cat. musée, reproductions, 1932, repr.;
Rostrup, 1941, repr.; Sloane, 1951, repr.;
J. Rewald, *Post-Impressionism,* New York, 1956,
repr.; Kalitina, 1958, p. 220-23, 243, repr.;
H. W. Janson, *History of Art,* New York, 1962,
p. 485, repr.; Durbé, Barbizon, 1969, repr. coul.;
Herbert, 1970, repr.; Nochlin, 1971, p. 115, 258,
repr.; Bouret, 1972, repr. coul.; Clark, 1973,
p. 298, repr.; T. J. Clark, *Politics,* 1973, p. 79,
82-96, 181, repr.

Expositions
Boston, Allston Club, 1866, nº 23; Boston, Allston
Club, 1867, nº 89; Boston, Copley Society, 1897,
«100 Masterpieces», nº 62; Portland, Oregon, Art
Association, 1967-1968, «Seventy-fifth
Birthday Exhibition»; Japon, 1970, nº 1, repr.
coul.; Washington, 1975, p. 22-24, 79, 147, nº 8,
repr.

Œuvres en rapport
Le premier des différents *Semeurs* de Millet est le
tableau de 1846-47 du musée de Cardiff (H 0,94;
L 0,60) qui a, *grosso modo,* la même composition.
On connaît pour le tableau de Boston, un dessin
mis au carreau, dans le commerce en Suisse
(Mine de plomb, H 0,475; L 0,310), et un croquis
du bras allongé au revers d'un dessin du Louvre
(GM. 10574, H 0,090; L 0,119). Succédant au
tableau de Boston, il y a celui de Philadelphie

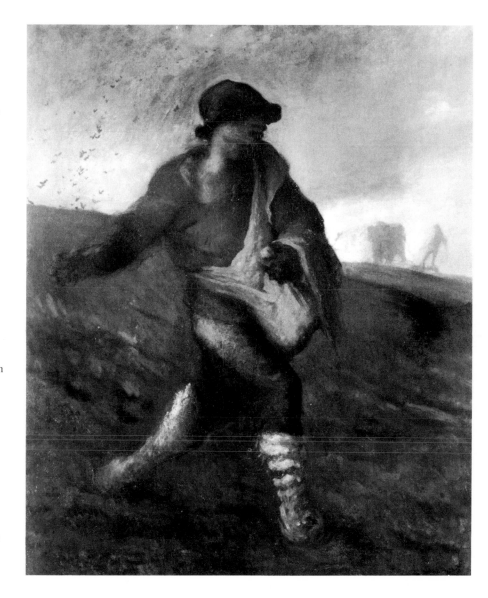

(voir n° 56), puis la lithographie (Delteil, 1906, n° 22). On a toujours dit que le tirage de cette lithographie était posthume, mais dans la correspondance Millet-Sensier de janvier 1852 on apprend que cette dernière a été tirée par *l'Artiste,* mais que ceux-ci l'ont faite supprimer, la trouvant médiocre. Viennent ensuite le dessin du Museum of Fine Arts, Boston (H 0,228; L 0,160) que l'on peut situer vers 1855-58, et celui des années 1858-62, à l'encre, provenant de l'ancienne collection A. Rouart et aujourd'hui dans une collection particulière à Paris (H 0,270; L 0,215, dim. visibles). De date incertaine (1852-58 ?), un dessin en largeur (H 0,36; L 0,47) a été vendu avec la collection Bergaud (Drouot, 28 fév. 1936, repr.). Des années

1860, se situent trois superbes pastels, l'un en hauteur (H 0,455; L 0,355; Pittsburgh, coll. part.) et deux en largeur (H 0,35; L 0,41; Londres, coll. Radev et H 0,41; L 0,51; Baltimore, Walters Art Gallery). Le mieux connu, celui de Londres (Moreau-Nélaton, 1921, II, fig. 208), a été souvent gravé et reproduit en fac-similé. Pour cette suite de pastels, il existe deux croquis au Louvre parfois associés aux tableaux de 1850, GM. 10580 (H 0,167; L 0,170) et GM. 10581 (H 0,049; L 0,066). Les variantes les plus mystérieuses sont deux grandes compositions, un dessin sur papier (H 1,04; L 0,81) vendu avec la collection Bernheim (Charpentier, 7 juin 1935, n° 11, repr.), et le tableau inachevé au Carnegie Institute, Pittsburgh (H 1,07; L 0,86).

Ce dernier, dont l'authenticité a parfois été mise en doute à cause de sa surface aplatie, est documenté par une lettre de Sensier à Millet (4.10.1872) où il écrit: «Débarrassez-vous de la grande toile pour *un Semeur à venir* en la faisant remiser dans ma maison». Ce grand dessin et ce tableau inachevé datent des années 1850, mais Millet a continué à y travailler par la suite. Il faut enfin citer pour l'analogie de sujet, sinon de composition, le *Semeur* d'Oxford (voir n° 186) et sa variante de la collection Granville au musée des Beaux-Arts de Dijon.

Boston, Museum of Fine Arts.

56
Le semeur

1850
Toile. H 1,010; L 0,807. S.b.d.: *J. F. Millet.*
Provident National Bank, Philadelphie.

Pourquoi le *Semeur* est-il devenu l'une des peintures majeures des temps modernes? La réponse est dans la peinture elle-même et dans les idées sociales qui y sont attachées.

Un jour d'automne, au coucher du soleil, un jeune paysan descend la pente d'un coteau, il avance en oblique vers la droite et semble poussé par la lumière du soleil qui vient de gauche, cernant sa joue, sa main, sa taille et ses hanches. Cette définition de la forme, cette puissance de la lumière sont équilibrées par le mouvement du bras et de la jambe tendus en arrière (parallèlement, pour donner une stabilité géométrique à la figure) et, au fond à droite, par la herse que les gros bœufs tirent dans le soleil: c'est la zone la plus éclairée du tableau et notre œil est attiré vers ces bœufs, qui jouent un rôle essentiel dans la composition; ils contre-balancent en effet, dans le même angle spatial, la diagonale dessinée par le semeur, équilibrant le «poids» visuel de son bras tendu avec lequel il forme une grande croix dont le corps est l'élément vertical. Le soleil déclinant donne au ciel des riches tonalités roses, lavande, et gris-bleu qui, par contraste, font paraître plus sombre encore le visage du semeur. Et ce contraste fait naître en même temps les idées opposées à celle que suggère la lumière: l'approche de l'hiver, la nuit qui monte, la fatalité. Le ciel même porte une autre menace, les corbeaux, symboles de ténèbres qui plongent vers la terre pour attraper le grain.

Tout cela fut ressenti par les contemporains de Millet, mais interprété dans un sens politico-social. Le monde rural était devenu une force radicale, ou passait pour l'être et le souvenir des vieilles révoltes paysannes accentuait l'inquié-

tude suscitée par les souffrances qu'entraînait la dépopulation des campagnes. Les critiques conservateurs condamnaient le tableau, parce qu'ils ne tenaient pas à ce qu'on leur rappelle les problèmes sociaux, et surtout pas avec une telle force, avec un tel pessimisme. Auguste Desplace, dans *L'Union* déclarait qu'il avait vu lui-même des semailles et que ce rituel d'espérance n'avait nullement l'aspect sinistre et désolé que lui donnait Millet: «Il n'est rien là de violent et de lugubre, rien qui attriste le regard, rien qui assombrisse la pensée, et je regrette que M. Millet nous ait ainsi calomnié le semeur.» Et dans *L'Indépendance belge,* un chroniqueur signant «N», écrivait: «Quant à M. Millet, il applique le genre lâche, indécis, *flou,* comme dit l'argot, à toutes sortes de crapules qu'il appelle paysan...»

Pour ces esprits conservateurs, le paysan ne valait pas d'être peint parce que, à leurs yeux, il ne pouvait incarner les nobles idéaux qu'avaient représentés les figures traditionnelles de la littérature et de la religion. Pour les critiques libéraux, c'est l'inverse qui était vrai. La nouvelle littérature, le nouvel art célébraient le paysan comme un symbole des opprimés qui commençaient alors à briser leurs liens. Les *Casseurs de pierres* de Courbet (autrefois à Dresde) et son *Enterrement à Ornans* (Louvre) étaient exposés au même Salon que le *Semeur* et, du jour au lendemain, les deux artistes devinrent les héros de l'avant-garde.

Le militant utopique Sabatier-Ungher écrivait dans *Démocratie pacifique:*

«Va, sème, pauvre laboureur, jette à pleines mains le froment à la terre! La terre est féconde, elle produira, mais l'année prochaine, comme celle-ci, tu seras pauvre et tu travailleras à la sueur de ton front, car les hommes ont si bien fait que le travail est une malédiction, le travail qui sera le seul

véritable plaisir des êtres intelligents dans la société régénérée. Le geste a une énergie tout michel-angelesque et le ton une puissance étrange...; c'est une construction florentine... C'est le Démos moderne...»

Ce qu'aucun critique ne perçut à l'époque, c'est la relation entre le *Semeur* et Millet lui-même. «Le Démos moderne», oui, mais ce ne sont pas les champs plats de Barbizon qu'il parcourt. Il descend les collines de Gréville, terre natale du peintre: il est son double et prend ainsi une dimension privilégiée.

Au cours des années suivantes, le *Semeur* fut éclipsé par d'autres tableaux; il ne retrouva sa célébrité qu'à la fin de la vie de Millet, lorsque les deux variantes furent exposées et reproduites en gravures. Les copies de Van Gogh sont les plus fameuses parmi les nombreuses œuvres qu'il inspira. Les mouvements socialistes et les révolutions agraires qui ont si profondément secoué le monde au cours de notre siècle se sont emparés du *Semeur*. Sa silhouette transposée a surgie sur des affiches, traversant l'horizon de son pas ferme, à Moscou, à Pékin, à Cuba. On ne peut cependant voir en lui uniquement l'expression des aspirations aux réformes sociales, car le *Semeur* est devenu aussi l'emblème d'une banque et plus généralement le symbole du culte du travail plus que de l'agi-

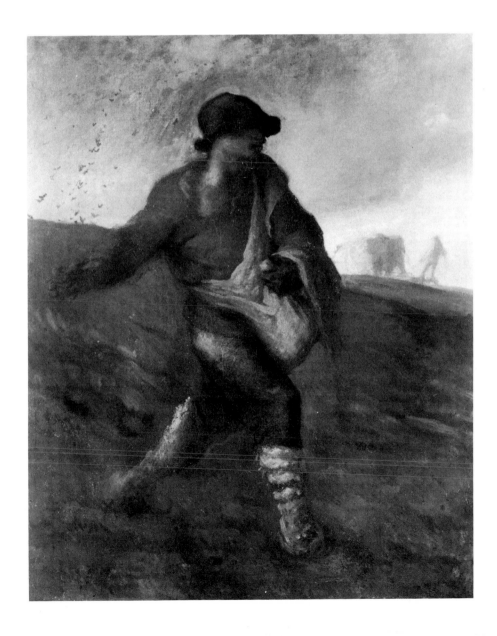

tation politique. Ce double arrière-plan s'explique par le pouvoir de Millet en tant que créateur de formes et par le fait qu'il a retrouvé un véritable archétype; depuis le temps du duc de Berry et des *Très Riches Heures,* le semeur, dans cette attitude même, a assumé tout un symbolisme dans les évocations des mois, des saisons, du labeur de l'homme et des paraboles bibliques de la semence. Pourtant, il y a dans le personnage peint par Millet une allusion à un autre archétype encore: l'*Apollon du Belvédère.*

Dans la critique du Salon faite par l'un des contemporains de Millet, Albert de la Fizelière, nous trouvons l'écho de cette multiplicité d'idées qui ont suscité par la suite les différentes interprétations de cette figure: le semeur est le fier paysan, celui qui triomphe des maux engendrés par l'industrie naissante, celui qui accomplit un acte sacré, et aussi un acte politique. Il est bon, écrit-il, que «dans une époque où toutes les croyances s'amoindrissent, ou l'industrie nous durcit et nous retient le cœur, de faire l'apo-théose de ce modeste, de ce rude, de ce noble jouteur qui remue la terre depuis des siècles pour nourrir le monde. Je ne vois pas dans la guerre, dans la politique, dans les sciences, de plus belle physionomie que celle de cet homme au regard profond et mélancolique, qui va religieusement de sillon en sillon, confier à la terre le trésor de ses labeurs, l'espoir de l'avenir, la prospérité de la patrie. Son regard est profond parce qu'il sait l'importance de l'acte qu'il accomplit, mélancolique, parce que les jours du présent ne peuvent le rassurer sur les destinées de ce germe qui est pour lui l'emblème de l'avenir. Il connaît les misères d'une année stérile... la récolte a déjà manqué. Seul au milieu d'un sol nu et fraîchement remué, comme il paraît comprendre la grandeur de sa mission, comme celui qui passerait serait petit et inutile à côté de cet homme qui, ministre du ciel, tient dans sa main et jette au vent, avec la foi de l'apôtre, les richesses de la terre; et puis là-bas, sous ce nuage, ce vol d'oiseaux rapaces qui glapissent comme une ironie, comme une menace».

Provenance
Alfred Sensier, jusqu'en 1873; William H. Vanderbilt, New York; Cornelius Vanderbilt (Parke-Bernet, 18-19 avril 1945, n° 58, repr.); Provident National Bank, Philadelphie.

Bibliographie sommaire
Salons de J. Arnoux, L. Clément de Ris, A. Dauger, E. Delécluze, T. Delord, A. Desplaces, A. Dupays, A. de la Fizelière, Th. Gautier, L. de Geofroy, P. Haussard, F. Henriet, P. Mantz, P. Pétroz, P. Rochéry, F. Sabatier-Ungher; anon., «The Society of French Artists», *Pall Mall Gazette,* 8, 28 nov. 1872, p. 11; Couturier, 1875, p. 6; J. W. Carr, *Essays on Art,* Londres, 1879, p. 193-95; Sensier, 1881, p. 123-28, 156, 159, 176; Durand-Gréville, 1887, p. 253-54; Hitchcock, 1887, repr.; C. Cook, *Art and Artists of our Time,* New York, 1888, I, p. 247, repr.; Stranahan, 1888, p. 367, 371-72, 373; D. C. Thomson, 1889, p. 398; anon., «The William H. Vanderbilt Collection», *The Collector,* 2, 1ᵉʳ avril 1890, p. 85; Mollet, 1890, p. 24, 116, 119; D. C. Thomson, 1890, p. 226, 251, 262; Bénézit-Constant, 1891, p. 48-51, 75, 89, 134, 147, 151, 154; Muther, 1895, éd. 1907, p. 380; Cartwright, 1896, p. 110-12, 119, 362, 363, 370, 390, repr.; Naegely, 1898, p. 73, 109-11, 139, 160; Warner, 1898, repr.; Breton, 1899, p. 138-39; Masters, 1900, p. 32-33, repr.; Gensel, 1902, p. 37-38; Studio, 1902-03, p. M-11; Staley, 1903, p. 54-55, 66; Marcel, 1903, éd. 1927, p. 35, 96-97; Turner, 1910, p. 64; Diez, 1912, p. 24-26; Cain, 1913, p. 37-38; Cox, 1914, p. 57-59, repr.; Bryant, 1915, p. 83-84, repr.; Hoeber, 1915, p. 39-40, 72; Moreau-Nélaton, 1921, I, p. 85-88, fig. 62; II, p. 67, 121, 137; III, p. 116, 133; R. Peyre, «La peinture française pendant la seconde moitié du XIXᵉ siècle», *Dilecta,* n° 21, supplément, 1921, p. 1144-45; Brandt, 1928, p. 223; Gsell, 1928, p. 26-27, repr.; Venturi, 1939, p. 184; Rostrup, 1941, p. 18, 41; Sloane, 1951, p. 102, 144; Londres, 1956, cité p. 9, 40; Canaday, 1959, p. 121-22, repr.; Barbizon revisited, 1962, cité p. 150; de Forges, 1962, éd. 1971, repr.; Herbert, 1966, p. 33-34, 46; Herbert, 1970, p. 47, 48, 49; T. J. Clark, Courbet, 1973, p. 145; T. J. Clark, Politics, 1973, p. 79, 82-96, 181, repr.

Expositions
Salon de 1850; Londres, Durand-Ruel, nov. 1872, «Fifth Exhibition of the Society of French Artists», n° 72; Vienne, 1873, «Exposition universelle de Vienne, France, œuvres d'art», n° 499; New York, Metropolitan Museum, 1886-1903 (collection Vanderbilt); New York, 1966, n° 58, repr.

Œuvres en rapport
Voir le n° précédent. Le tableau de Philadelphie a suscité au XIXᵉ siècle toute une série de copies et d'imitations, grâce essentiellement aux gravures de Le Rat pour Durand-Ruel (1873), de T. Cole (1880) et de Matthew Maris. Les plus connues sont celles de Van Gogh, notamment le dessin de 1881 de la Fondation Van Gogh, Amsterdam (Hammacher-de la Faille, p. 333) et le tableau de 1889 du musée Kröller-Müller (Hammacher-de la Faille, p. 271), tous deux d'après la gravure de Le Rat. Il faut encore citer le bronze de Constantin Meunier (Brandt, 1928, II, repr., p. 271) et le tableau de Hans Thoma (Brandt, 1928, II, repr. p. 303).

Philadelphie, Provident National Bank.

57
Les botteleurs

1850
Toile. H 0,545; L 0,650. S.b.d.: *J. F. Millet*.
Musée du Louvre.

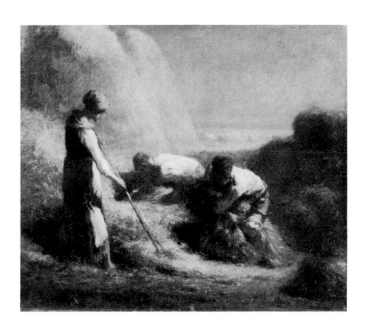

Exposé au Salon avec le *Semeur*, ce tableau suscita presque autant d'intérêt; les contemporains y trouvaient le même pessimisme, et la même sauvagerie. On notait la chaleur brutale de midi, le ciel bas et l'orage menaçant qui rendait inutile le travail des botteleurs. L'emportement des hommes acharnés sur les gerbes, auquel nous ne pouvons pas ne pas prêter aujourd'hui un arrière-plan sexuel, était compris à l'époque comme l'expression de la lutte titanesque de l'homme contre la nature. Certains critiques évoquaient les pages les plus attachantes de George Sand. Sabatier-Ungher écrivait : «Cette pauvre fille maigriale qui ratelle avec une triste résignation depuis le grand matin a je ne sais quoi de touchant qui rappelle le sublime Claude...» et, pour lui, les trois personnages étaient engagés «dans une rude lutte avec la peine». Un autre homme de gauche, P. Rochéry, dans *La politique nouvelle* voyait ici l'héritage chrétien se transformer en un appel à l'action. Il comparait Millet à George Sand en même temps qu'à Courbet: «Comme aux premiers temps du christianisme, la plainte des esclaves, recueillie et traduite par les meilleurs hommes de notre âge, tient le vieux monde attentif. N'est-ce pas là un signe, entre mille, que l'affranchissement des opprimés est l'œuvre promise à notre siècle? Le tableau de M. Millet est certainement fait sur nature comme celui de M. Courbet, mais on y reconnaît bien plus de naïveté et de profondeur dans les impressions, un amour plus vrai de la vie et des hommes de la campagne. Dans ce rude travail de la fenaison, ses botteleurs déploient la vigueur alerte d'hommes rompus à la fatigue, et la jeune fille qui ramasse d'un air distrait, à l'aide d'une fourche, l'herbe échappée aux mains des travailleurs, s'y prend avec une grâce maladroite très-rustique et très naturelle».

II, 1968, p. 35, repr.; cat. musée, 1972, p. 266; T.J. Clark, Politics, 1973, repr.

Expositions
Salon de 1850, nº 2222; Le Caire, Palais des Beaux-Arts, 1928, «Art français», nº 70; Amsterdam, Stedelijk Museum, 1938, «Hondered jaar Fransche kunst», nº 167, repr.; Marseille, Lycée Thiers, 1948, «L'époque 1848 à Marseille et dans les Bouches-du-Rhône», nº 9; Fontainebleau, 1957, «Cent ans de paysage français de Fragonard à Courbet», nº 78; Agen, Grenoble, Nancy, 1958, «Romantiques et réalistes du XIXᵉ siècle, nº 31; Paris, 1964, nº 35; Cherbourg, 1975, nº 7, repr.

Œuvres en rapport
Sur le marché d'art londonien, en 1961, un dessin de la râteleuse à mi-corps (H 0,287; L 0,144). Pour le botteleur de la série *Les travaux des champs* gravée par Adrien Lavieille (*L'Illustration*, 5 fév. 1853, p. 92), Millet a repris le personnage du tableau. C'est cette gravure qui a inspiré la copie peinte de Van Gogh (Amsterdam, Fondation Van Gogh). On peut citer aussi le pastiche de Léon Lhermitte à l'eau-forte vers 1872, *Les foins*. Le tableau a été gravé par L. Le Couteux pour Goupil en 1881, avec la légende «M. Le Vicomte Daupias». Il en existe une copie peinte anonyme au Cincinnati Art Museum (H 0,545; L 0,660). Citons enfin deux faux: un tableau sur le marché d'art en Grande-Bretagne (H 0,400; L 0,525) et un dessin du botteleur de droite par Charles Millet dans une collection particulière en Angleterre (H 0,184; L 0,191).
Paris, Louvre.

Provenance
Alfred Sensier (jusqu'en 1873); Vicomte Daupias (en 1881); Thomy-Thiéry, legs au musée du Louvre, 1902. Inv. R.F. 1439.

Bibliographie
Salons de J. Arnoux, L. Clément de Ris, A. Dauger, E. Delécluze, T. Delord, A. Desplaces, A. Dupays, A. de la Fizelière, Th. Gautier, L. de Geofroy, P. Haussard, F. Henriet, P. Mantz, P. Pétroz, P. Rochéry, F. Sabatier-Ungher; Sensier, 1881, p. 126-28; Mollett, 1890, p. 119; Bénézit-Constant, 1891, p. 48-50, 75, 151; Cartwright, 1896, p. 112; Naegely, 1898, p. 73; *Les Arts*, II, 1903, p. 16; cat. Thomy-Thiéry, 1903, nº 2892; Guiffrey, 1903, p. 20, repr.; Marcel, 1903, éd. 1927, p. 35; Muther, 1903, éd. angl. 1905, repr.; Turner, 1910, repr. coul.; Gassies, 1911, p. 12-14; Cain, 1913, p. 39-40, repr.; J. F. Raffaëlli, *Mes promenades au Musée du Louvre*, Paris, 1913, p. 99, repr.; Moreau-Nélaton, 1921, I, p. 86-88, 90, fig. 59; II, p. 121, 137; III, p. 133; cat. musée, 1924, nº T. 2892; Gsell, 1928, repr.; Venturi, 1939, p. 184; Gurney, 1954, repr.; Londres, 1956, cité p. 7, 17-18; cat. musée, 1960, nº 1321, repr.; M. E. Tralbaut, «Récolte de blé dans la plaine des Alpilles», *Bulletin des Archives internationales de Van Gogh*,

58
Le repas des moissonneurs

1850-1851
Pastel, huile, aquarelle et crayon noir, sur papier beige.
H 0,480; L 0,862. Cachet vente Veuve Millet, b.g.: *J. F. Millet.*
Au verso, à la pierre noire, de la main du frère de l'artiste:
«dessin de mon frère J. F. Millet donné à W. P. Babcock par
J. B. Millet.»
Cabinet des Dessins, Musée du Louvre.

Sensier aimait beaucoup ce pastel, qui prépare la grande
peinture de 1853 et Millet lui-même y tenait particulièrement.
Il refusa de le vendre à Sensier, auquel il écrit, le 6 décembre

1852: «Je m'y oppose formellement». On y trouve l'ébauche
de la composition définitive, mais les modifications de détail
sont passionnantes à analyser sur les douzaines de croquis
— quelques-uns d'après nature — exécutés entre le pastel et
la toile. Il est intéressant, notamment, de voir que le paysan
assis de dos a été d'abord représenté le torse nu: il y a un
écho des plus anciennes traditions. La figure de Booz est plus
belle, plus énergique, dans le pastel que dans le tableau.
Ruth, par contre, assez effacée et guindée ici, manifeste une
réticence plus convaincante dans le tableau et la façon dont
Booz la tire par le bras accentue sa charmante gaucherie.

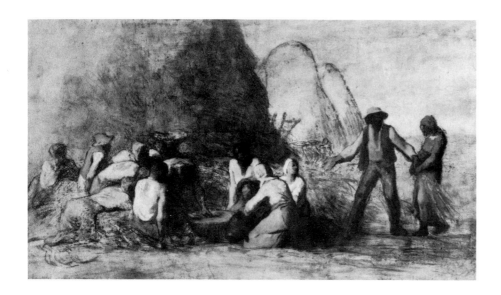

Provenance
Don de J. B. Millet à W. P. Babcock; mis par
Babcock à la vente Veuve Millet (Drouot,
24-25 avril 1894, n° 1, repr.); acquis par Walter
Gay, don au Musée du Louvre, 1913, Inv. R.F.
4182.

Bibliographie
Soullié, 1900, p. 34; *Société de reproductions des
dessins de maîtres,* 3, 1911, facsimilé coul.; Cain,
1913, p. 43-44, repr.; P. Leprieur, «Le don de
M. Walter Gay au Musée du Louvre», *Bulletin
des Musées de France,* II, 1913, p. 34-35, repr.;
Moreau-Nélaton, 1921, I, p. 110-12, fig. 88;
III, p. 124-25; cat. musée, 1924, n° 3119; Dorbec,
1925, p. 178; Gsell, 1928, repr.; GM 10306,
repr.; cat. musée, pastels, 1930, n° 66; Gay,

1950, repr.; cat. musée, 1960, n° 1323, repr.;
de Forges, 1962, p. 42, repr. coul.; éd. 1971,
repr. coul.; Bouret, 1972, repr. coul.; T. J. Clark,
Politics, 1973, p. 79, 96-98, repr.

Expositions
Paris, 1937, n° 688, repr.; Bogota, Biblioteca.
nacional, 1938, «Dibujos franceses, siglos XII
a XX», n° 52; Paris, Orangerie, 1949, «Pastels
français», n° 87; Paris, 1960, n° 11; Cherbourg,
1964, n° 68; Paris, 1964, n° 54.

Œuvres en rapport
Voir le n° suivant.

Paris, Louvre.

59
Le repas des moissonneurs

1851-53
Toile. H 0,69; L 1,20. S.d.d.: *J. F. Millet 1853.*
Museum of Fine Arts, Boston, gift of Mrs. Martin Brimmer.

C'était le plus important des trois tableaux envoyés par Millet au Salon de 1853. La *Tondeuse de moutons* et *Un berger, effet de soir* (achetés l'un et l'autre par des Bostoniens et aujourd'hui au musée de Boston) furent mentionnés incidemment par la critique, mais des louanges unanimes accueillirent les *Moissonneurs* et le tableau valut à Millet une médaille de 2ᵉ classe. Ses ennemis même se trouvèrent désarmés. Paul de Saint-Victor écrit que le tableau «est une idylle d'Homère traduite en patois. Les rustres assis à l'ombre des meules de foin qui pyramident dans la plaine, sont d'une laideur superbe, brute, primitive, pareille à celle des statues Eginétiques et des figures des Captifs sculptées sur les panneaux égyptiens.» Les partisans de Millet, comme Th. Gautier, soulignent eux aussi le primitivisme des figures. Après avoir noté leurs «nez camards, lèvres épaisses, pommettes saillantes», il reconnaît qu'il y a dans la toile «une force secrète, une robustesse singulière, une rare science de ligne et d'agencement, un sacrifice intelligent des détails, une simplicité de

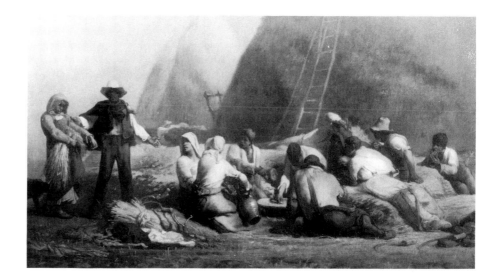

ton local, qui donnent à ces rustres on ne sait quoi de magistral et de fier; certains de ces patauds couchés étalent des tournures florentines et des attitudes de statues de Michel-Ange».
Plus que les tableaux exposés jusque-là par Millet, celui-ci semblait le rattacher à la grande tradition, dont ses contemporains reconnaissaient les échos avec satisfaction (on le compara même à Baccio Bandinelli). Plutôt que Michel-Ange, c'est Poussin qui nous vient aujourd'hui à l'esprit: *La Cène* — de la seconde série des *Sacrements* (Lord Ellesmere), offre le prototype des moissonneurs assis en cercle, notamment celui des hommes de l'extrême-droite. Des figures comme celle du centre, vue de dos apparaissent, souvent, au premier plan, dans les peintures du XVIᵉ et du XVIIᵉ siècle et le couple debout a l'attitude de bien des figures de promeneurs qu'on trouve chez Dürer (sa gravure intitulée «Promenade» par exemple) comme chez Rubens. La femme, elle, semble empruntée à une œuvre plus proche de l'époque de Millet: la fameuse *Arrivée des Moissonneurs* de Léopold Robert, qui date de 1831 (Musée du Louvre).
Le sujet est également lié à la tradition, celle du Nord et de Breughel: le cercle des moissonneurs vient de sa grande *Moisson* (Metropolitan Museum). Millet cependant avait d'abord pris *Ruth et Booz* comme sujet de sa composition. En changeant le titre pour le public, il n'entendait pas supprimer la référence à la Bible, que les critiques ne manquèrent pas de mentionner; il voulait au contraire souligner le fait que les sujets bibliques gardaient leur sens dans le présent et que la vie rurale conservait les mœurs décrites par les anciens textes.

Provenance
Acheté au Salon de 1853 par Martin Brimmer, Boston; Mrs. Martin Brimmer, don au Museum of Fine Arts, 1906.

Bibliographie
Salons de J. Arnoux, L. Clément de Ris, H. Delaborde, Th. Gautier, P. de Saint-Victor, C. Tillot; Couturier, 1875, p. 13-14; Wheelwright, 1876, p. 261, 266; Shinn, 1879, p. 81; Sensier, 1881, p. 119, 133, 141-45; H. Knowlton, *William Morris Hunt's Talks on Art*, 2e série, Boston, 1884, p. 89, 92; Durand-Gréville, 1887, p. 67; Stranahan, 1888, p. 374; Breton, 1890, éd. angl., p. 224-25; Mollett, 1880, p. 29, 115; D. C. Thomson, 1890, p. 226; Bénézit-Constant, 1891, p. 61-65, 151; Cartwright, 1896, p. 104, 124-25, 137, 191, 370; Naegely, 1898, p. 73; Breton, 1899, p. 150-52; 224; Gensel, 1902, p. 38; Marcel, 1903, éd. 1927, p. 36; Studio, 1902-03, p. M-11; Peacock, 1905, p. 73-75; A. Tomson, 1905, p. 64, 68; Cain, 1913, p. 43-44; Wickenden, 1914, p. 22; Bryant, 1915, p. 42-43, repr.; Moreau-Nélaton, 1921, I, p. 99, 100, 104-05, 110-14, 116, fig. 86; II, p. 1, 122; III, p. 115; Gsell, 1928, p. 32; cat. musée, reproductions, 1932, repr.; Tabarant, 1942, p. 200; Londres, 1956, cité p. 7, 9; anon., «Peasant painter», *M D* (revue), août 1964, p. 160-67, repr.; Jaworskaja, 1964, p. 93; Herbert, 1966, p. 36; Herbert, 1970, p. 50; W. Whitehill,

Museum of Fine Arts, Boston, a Centennial History, Cambridge, 1970, I, p. 370; Bouret, 1972, p. 177, repr. coul.

Expositions
Salon de 1853, no 857; Boston, Athenaeum, 1854, «Twenty-seventh Exhibition», no 120; Boston, Athenaeum, 1859, «Thirty-third Exhibition», no 166; Boston, Athenaeum, 1859, «Thirty-fourth Exhibition», no 71; Boston, Allston Club, 1866, «First Exhibition», no 21; Andover, Mass., Addison Gallery, 1945, s. cat.; Fort Worth, Texas, 1949, «Fort Worth Centennial», no 5, repr.; Los Angeles County Fair Association, 1950, «Masters of Art 1790-1950», non num., repr.; Houston, Texas, Museum of Fine Arts, 1959, «Corot and his Contemporaries»; Hartford, Connecticut, Wadsworth Atheneum, 1963, «Harvest of Plenty»; Japon, 1970, no 2, repr. coul.

Œuvres en rapport
Voir le no précédent. *Le repas des moissonneurs* est un des tableaux les mieux documentés: on lui connaît trente-neuf dessins préparatoires. Parmi les plus beaux citons *l'Homme assis, vue de dos*, au musée Bonnat (Crayon, H 0,204; L 0,163); *la Jeune paysanne debout*, à la Fondation Custodia, Paris (Crayon, H 0,310; L 0,155); *l'Etude des vêtements* à la Yale University (Crayon, H 0,197; L 0,313); et la *Femme vue de dos* du premier

plan, vendue chez Sotheby (anon., 29 juin 1967, no 31; Moreau-Nélaton, 1921, I, fig. 89).

Il est tentant, mais probablement abusif, de donner de cette toile une interprétation directement politique. La pauvre femme conduite vers le repas commun pourrait être un symbole de la réconciliation suivant le coup d'état. Mais l'interprétation inverse est également vraisemblable: le sujet peut être compris comme un plaidoyer sur la nécessité de nourrir les pauvres. D'autre part, le tableau a été commencé en 1851, peut-être même plus tôt à en juger par le style des nombreux dessins préparatoires. Dans une lettre à Millet, datée du 14 octobre 1851, Sensier fait allusion aux croquis déjà exécutés à cette date. Millet lui répond quatre jours plus tard: en raison du beau temps, dit-il, «Je ferai effectivement pas mal de croquis et de morceaux d'après nature pour mon tableau de Ruth et Booz...» A la fin de l'hiver 1851-52, il annonce à Théodore Rousseau: «Mon tableau commence à se faire d'ensemble, mais je crains les accrocs». Cette dernière phrase trahit sa crainte de n'être pas prêt pour le Salon de 1852: ce fut effectivement le cas, Millet n'exposa rien cette année-là.

Boston, Museum of Fine Arts.

60
Paysan répandant du fumier

1854-55

Toile. H 0,81; L 1,12. S.b.d.: *J. F. M.*
North Carolina Museum of Art, Raleigh.

Millet travaillait à ce tableau durant l'hiver 1854-55, espérant l'achever pour l'Exposition Universelle. Il ne parvint pas à le finir en même temps que *Le greffeur* (voir no 63) auquel il consacra tout son temps quand approcha la date de l'exposition. On connaît le geste généreux de Th. Rousseau achetant la peinture inachevée en 1854, et on est tenté de penser qu'il la considérait, en artiste, comme une œuvre «achevée»

au meilleur sens du terme. Le paysage est loin d'avoir la complexité que Millet aurait pu lui donner, mais il préserve, picturalement, la réalité même du fumier et, dans la simplicité de sa structure, construit un espace admirable. Cet espace est, enfin, celui de la vaste plaine de Barbizon: c'est la première des grandes compositions de Millet où elle apparaît. Dans des tableaux antérieurs comme les *Moissonneurs* (1853) ou les *Botteleurs* (1850), les meules ferment l'espace et elles éludent ainsi le problème de situer la forme humaine devant les larges horizontales de la terre et du ciel.

Provenance
Th. Rousseau, acheté à l'artiste, 1855; Frédéric Hartmann, Munster (18 rue de Courcelles, 7 mai 1881, no 8, repr.); Francis L. Higginson, Boston; Mrs. Jacob H. Rand, Brooklyn; North Carolina Museum of Art, 1952.

Bibliographie
Sensier, 1881, p. 161; Stranahan, 1888, p. 369;

Soullié, 1900, p. 52; Hoeber, 1915, p. 48-49; Moreau-Nélaton, 1921, I, p. 93; II, p. 21; III, p. 46; cat. musée, 1956, no 156.

Expositions
Colorado Springs Fine Arts Center, 1947, «Twenty-one Great Paintings», no 15, repr.; Decature Art Center, Illinois, 1948, «Masterpieces of the Old and New World», no 3; Raleigh,

North Carolina Museum of Art, 1973, «Robert
F. Phifer Collection», p. 54, repr.

Œuvres en rapport
Une variante au Japon ayant fait autrefois partie
de la collection A. Belmont (Moreau-Nélaton,
1921, I, fig. 71, H 0,375; L 0,560) pour laquèlle
on connaît deux croquis, l'un au Louvre
(GM 10582, H 0,088; L 0,124) et l'autre dans le
commerce à Londres (H 0,291; L 0,346). Un
autre dessin, vers 1851, est perdu de vue depuis
la vente Sensier de 1877, et préparé par un
croquis (Gay, 1950, p. 3, repr.).

Raleigh, North Carolina Museum of Art.

61
Le greffeur

1854
Dessin. Crayon noir, sur papier crème. H 0,186; L 0,155.
Cachet vente Millet b.d.: *J. F. M.*
Cabinet des Dessins, Musée du Louvre.

Provenance
E. Moreau-Nélaton, don au Musée du Louvre,
1907. Inv. R.F. 3430.

Bibliographie
GM 10326; de Forges, 1962, p. 50, repr.; éd.
1971, p. 96, repr.

Expositions
Paris, 1907, n° 176; Paris, 1960, n° 23, repr.;
Paris, 1968, n° 30.

Œuvres en rapport.
Voir le n° 63.

Paris, Louvre.

62
Deux têtes de femmes, études pour «Le greffeur»

1854
Dessin. Crayon noir. H 0,226; L 0,173. Cachet vente
Millet b.d.: *J. F. M.*
Cabinet des Dessins, Musée du Louvre.

Provenance
E. Moreau-Nélaton, legs au Musée du Louvre,
1927. Inv. R.F. 11211.

Bibliographie
GM 10598, repr.; Moreau-Nélaton, 1921, III,
p. 125, fig. 319.

Expositions
Paris, 1960, n° 24

Œuvres en rapport
Voir le n° 63.

Paris, Louvre.

63
Un paysan greffant un arbre

1855
Toile. H 0,81; L 1,00. S.b.d.: *J. F. Millet.*
Collection particulière, Etats-Unis.

Comme *Le semeur, Le repas des moissonneurs* et quelques autres toiles, *Le greffeur* est revenu d'Amérique en France pour l'exposition. C'est l'une des peintures de Millet sur lesquelles il est le plus facile de jeter un regard neuf: elle recèle une beauté que n'atteignent pas bien des œuvres exécutées par Millet en vue d'expositions publiques. Elle est peinte sur un fond de chaude lumière qui exalte les pigments relativement minces, et les zones d'ombre, faites de jaune de Naples, sont en réalité chaudes et embrasées. La marmotte gris-pourpre de la femme contraste avec le bonnet jaune de son enfant, son corsage est d'un rose vif, son jupon d'un bleu profond, sa robe faite d'accents gris-brun lumineux et changeants. L'homme offre un composé des trois couleurs primaires où dominent le rouge et le bleu (le jaune étant limité au revers de la veste) et les deux figures se détachent sur la toile de fond que compose le merveilleux gris-bleu de la maison.

Les belles couleurs modulées de ces vêtements délavés et passés à l'usage, donnent aux personnages une stature proprement sculpturale. Si les *Moissonneurs* évoquent la Bible, *Le greffeur*, lui, évoque Virgile. «*Insere, Daphne, piros; carpent

tua poma nepotes.*» («Greffe ton poirier, Daphnis, et tes descendants en cueilleront le fruit.») Sensier, le premier attira l'attention sur cette source virgilienne, que Millet, semble-t-il lui avait indiquée lui-même: il écrit en effet au peintre, le 31 janvier 1870, pour lui parler du *Greffeur* et lui demander le vers latin: «Vous en avez le souvenir présent, je crois, à propos du travail rustique que le père fait en songeant que ses enfants en profiteront». Ainsi, le fruit de la greffe de l'homme est mis en parallèle avec l'acte du paysan. Le groupe de la mère et l'enfant acquiert une dimension supplémentaire par ses antécédents historiques: on y trouve un amalgame de types familiers, matrones romaines, Vierges à l'Enfant des sculptures médiévales tardives, mères et enfants des tableaux de Poussin (par exemple *Les aveugles de Jéricho,* musée du Louvre). Les études pour le visage de la femme (voir n° 62) pourraient venir de la Renaissance et la distance entre ces études (voir n° 61) et la peinture rend sensible la volonté d'aboutir à une vision véritablement sculpturale.

Les critiques de Millet en 1855, étaient unanimes: son tableau relevait de la grande tradition de l'art occidental (on citait Andrea del Sarto et Raphaël). Ses défenseurs pensaient que *Le greffeur* désarmerait les ennemis du peintre parce que les formes contemporaines qui les choquaient tellement apparaissaient ici comme une transposition actualisée des valeurs

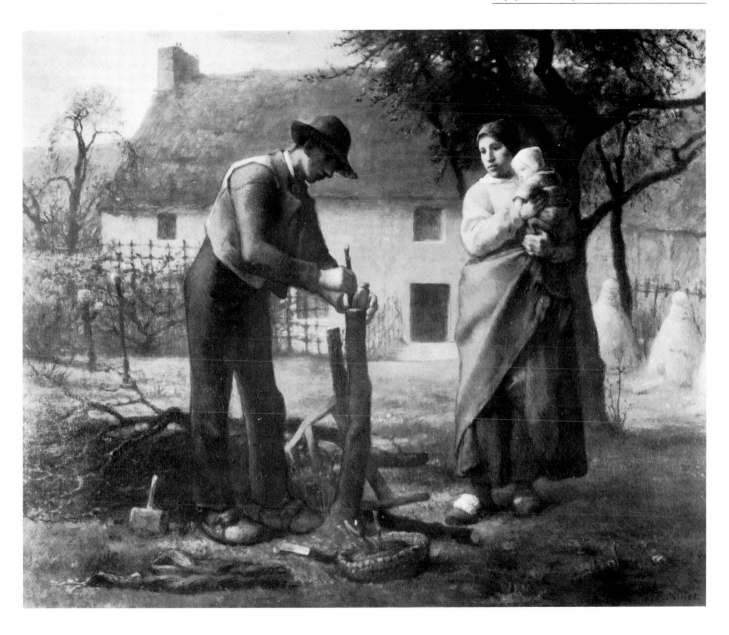

traditionnelles. Dans son feuilleton de *La Presse*, Pierre Pétroz écrivait: «Les paysages, les scènes de la vie rustique, considérés pendant longtemps comme appartenant à un genre secondaire, ont, dans l'école contemporaine, une importance égale, sinon supérieure, à celle de la peinture historique ou religieuse. Loin d'être un signe de décadence, cette modification des idées reçues, ce renversement de la hiérarchie, indiquent un progrès, un retour vers la vérité. Quelques esprits d'élite ont compris que, pour être dans des conditions normales d'existence et de durée, l'art doit se soumettre aux idées philosophiques, aux tendances sociales du siècle où il est pratiqué».

Le romantisme, ajoutait-il, n'avait proposé aucun guide et ce guide, aujourd'hui, se révélait être la nature même. «Elle devait remplacer les croyances éteintes, suppléer une doctrine non encore formulée». Pétroz fait de Millet l'un des pionniers du nouveau mouvement: «M. Millet a ouvert une voie nouvelle à l'art qui, comme l'a si bien dit Balzac, n'est autre chose que la nature concentrée».

Provenance
Théodore Rousseau, acheté à l'artiste, 1855;
Frédéric Hartmann (18 rue de Courcelles, 7 mai
1881, n° 3, repr.); William Rockefeller (avant
1886); James H. Clarke, Philadelphie, acquis en
1926; collection particulière, Etats-Unis.

Bibliographie
Revues d'expositions d'A. Dupays, Th. Gautier,
P. Mantz, P. Pétroz; Sensier, Rousseau, 1872,
p. 226-28, 229; Couturier, 1875, p. 15-16;
Piedagnel, 1876, p. 60, éd. 1888, p. 47; Sensier,
1881, p. 141, 158-60, repr.; Durand-Gréville,
1887, p. 75; Stranahan, 1888, p. 369; Eaton,
1889, p. 103; Mollet, 1890, p. 24-25, 39, 115,
119; D. C. Thomson, 1890, p. 133, 228, repr.;
Bénézit-Constant, 1891, p. 71-79, 90-91, 152,
repr.; P. Millet, «The Story of Millet's Early Life»,
Century, 45, janv. 1893, p. 385; Muther, 1895,
éd. 1907, p. 377-78, repr.; Cartwright, 1896,
p. 138-40, 362, 370; Naegely, 1898, p. 139; Soullié,

1900, p. 49-50; Gensel, 1902, p. 40; Rolland,
1902, p. 84; Studio, 1902-03, p. M-11, 12; Marcel,
1903, éd. 1927, p. 38, repr.; Mauclair, 1903, repr.;
Muther, 1903, éd. angl. 1905, p. 30, 61; Staley,
1903, p. 67; André Girodie, Jean-François Millet,
s.d., p. 14; Saunier, 1908, p. 262; E. Michel, 1909,
p. 191, repr.; Turner, 1910, p. 63-64; Cox, 1914,
p. 62-63, repr.; Hoeber, 1915, p. 45-48; Moreau-
Nélaton, 1921, II, p. 17-21, 67, 79, 122, fig. 107;
III, p. 46, 111, 116; Roger Peyre, «La peinture
française pendant la seconde moitié du XIXᵉ siècle»,
Dilecta, 21, supplément, p. 1144-45; Focillon,
1928, p. 23, repr.; Gsell, 1928, p. 29-30; The
Grafter by Jean-François Millet, Collection of James
H. Clarke, Philadelphie, s.d., p. 1-6, repr.; Venturi,
1939, p. 160; Tabarant, 1942, p. 216; Sloane,
1951, p. 148; Londres, 1956, cité p. 7 et n° 25;
Herbert, 1966, p. 36-37; Herbert, 1970, p. 49, 50.

Expositions
Exposition universelle, 1855, n° 3683; New York,
1889, n° 628.

Œuvres en rapport
Voir les deux nᵒˢ précédents. On retrouve le motif central sur deux feuilles d'études de sujets divers datables de 1853-54 (Louvre, GM 10712, H 0,205; L 0,135; et le verso du GM 10588, H 0,185; L 0,138). Au Louvre aussi, une série de six croquis, GM 10321 à 25, et 10327. Dans le commerce à Londres, il y a deux croquis des mains et des bras de la mère, l'un au crayon (H 0,160; L 0,248) et l'autre à la mine de plomb (H 0,066; L 0,126). Le tableau a été gravé par V. Focillon, par Gaujean pour la vente Hartmann (1881) et par Cavallo-Peduzzi pour Bénézit-Constant (1891). Sur le marché d'art circule, ces dernières années, un tableau faux reprenant le motif de la mère et de l'enfant (Bois, H 0,350; L 0,275).

Etats-Unis, collection particulière.

64
La récolte des pommes de terre

1854-57
Toile. H 0,54; L 0,65. S.b.d.: *J. F. Millet.*
Walters Art Gallery, Baltimore.

Exposé en 1867 seulement, ce tableau fut peint à l'époque des *Glaneuses* et fait partie des tableaux à thèse des années 1850. En noir et blanc, les formes immobiles paraissent rigides, mais les couleurs, sur la toile, les rendent vivantes. La nature, ici encore, est menaçante, les nuages d'un gris rougeâtre bouchent le ciel jaune crème. L'homme au premier plan, est fait de bleus éclatants et de bleus-vert. La marmotte de la femme est d'un bleu lavande qui, en s'harmonisant aux tons voisins des nuages pourpres, contribue à faire reculer sa forme dans l'espace. Par contraste, l'éclat de l'étoffe rouge-orange ceignant ses hanches la projette en avant mais s'accorde en même temps au ton écru de sa blouse de laine et à la nuance brunâtre du jupon, entre le rouge brique et le lie de vin.

Provenance
Papeleu (avant 1863); Baron Goethaels (avant 1867); W. T. Walters (avant 1884); Walters Art Gallery.

Bibliographie
Wheelwright, 1876, p. 264; Sensier, 1881, p. 301; D. C. Thomson, 1896, p. 241; Staley, 1903, p. 67; cat. Walters, 1903, n° 60; cat. musée, 1920, n° 115; Moreau-Nélaton, 1921, III, p. 19, 116, fig. 243; Londres, 1956, cité p. 36, 50; cat. musée, 1965, n° 3, repr.

Expositions
Exposition universelle, 1867, n° 478; New York, 1889, n° 534; Houston, Museum of Fine Arts, 1959, «Corot and his Contemporaries».

Œuvres en rapport
Premières ébauches sur deux feuilles de croquis divers des années 1853-54 (Louvre, GM 10712, H 0,205; L 0,135 et le verso du GM 10588, H 0,185; L 0,138). Deux études pour les paysans au fond, également au Louvre (GM 10430, H 0,100; L 0,155 et GM 10432, H 0,053; L 0,095). Enfin, un très beau dessin comportant en plus un cheval sur la droite dans le commerce à Washington (Fusain, rehauts de blanc et de bleu, H 0,362; L 0,463). Le Whitworth Institute, Manchester, possède la pierre d'une fausse lithographie du tableau exposé, tirée en 1920 à 200 exemplaires.

Baltimore, Walters Art Gallery.

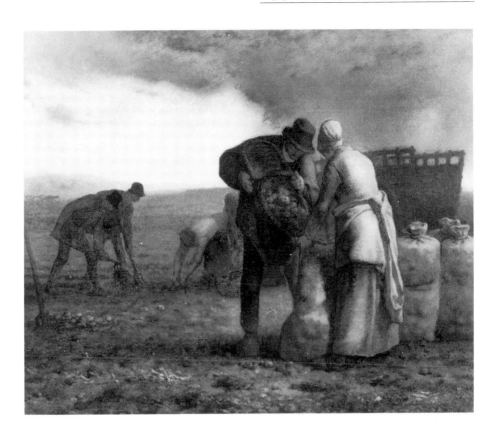

65
Les glaneuses

1857
Toile. H 0,835; L 1,110. S.b.d.: *J. F. Millet.*
Musée du Louvre.

L'apreté des attaques lancées par les critiques conservateurs contre *Les Glaneuses* au Salon de 1857 n'a d'égale que celle dont *L'Homme à la houe* devait être l'objet en 1863. Millet était en droit d'escompter un meilleur accueil: *Les Moissonneurs* en 1853, et, deux ans plus tard, *Le Greffeur* avaient été dans l'ensemble, jugés favorablement (bien que du bout des lèvres, il faut le reconnaître, par le critique moyen). Dans *Le Figaro* Jean Rousseau écrivait: «Derrière ces trois glaneuses se silhouettent dans l'horizon plombé, les piques des émeutes populaires et les échafauds de 93». Ceci montre bien que les compositions de Millet éveillaient la crainte des luttes sociales; on considérait qu'il plaidait la cause de la misère des campagnes au moment où le gouvernement affirmait que cette misère avait été abolie. Son tableau gênait aussi la classe moyenne, dont Paul de Saint-Victor se fait le porte-parole dans *La Presse*: «Tandis que M. Courbet nettoie et corrige sa manière, M. Millet est en train de guinder la sienne. Ses trois *Glaneuses* ont des prétentions gigantesques; elles posent comme les trois Parques du paupérisme. Ce sont des épouvantails en haillons...»

Le tort de Millet était de montrer les glaneuses pauvres, celles que la commune de Chailly autorisaient à passer dans les champs après la moisson. Bien qu'elles se rattachent, nous le savons, au thème de l'été (voir le Dossier des Glaneuses, nos 99-106), les trois femmes sont, ici, exclues de l'abondante moisson qui se déroule à l'arrière-plan et qui, par contraste, rend plus sensible le poids de leur pénible existence. Le principal défenseur de Millet fut le critique Castagnary. L'essentiel, pour lui, était que Millet montrait la vie des champs dans un registre naturaliste, mais il était sensible également à son insistance sur la pauvreté; des critiques de gauche, comme lui, contribuaient certainement à persuader les critiques de droite qu'il y avait bien une implication politique

dans le tableau. Reprenant l'idée exprimée par Pierre Pétroz à propos du *Greffeur*, Castagnary, dans son Salon, annonce l'apparition d'un art nouveau: «La peinture religieuse et la peinture historique ou héroïque se sont graduellement affaiblies, à mesure que s'affaiblissaient comme organismes sociaux, la théocratie et la monarchie auxquelles elles se réfèrent; leur élimination, à peu près complète aujourd'hui, amène la domination absolue du genre, du paysage, du portrait, qui relèvent de l'individualisme: dans l'art comme dans la société, l'homme devient de plus en plus homme.

[L'artiste moderne] a acquis cette conviction qu'un mendiant sous un rayon de soleil est dans des conditions de beauté plus vraies qu'un roi sur son trône; qu'un attelage marchant au labour sous un ciel clair et froid du matin, vaut, comme solennité religieuse, Jésus prêchant sur la montagne; que trois paysannes courbées, glanant dans un champ moissonné, tandis qu'à l'horizon les charrettes du maître gémissent sous le poids des gerbes, étreignent le cœur plus douloureusement que tout l'appareil des tortures s'acharnant sur un martyr. Cette toile, qui rappelle d'effroyables misères, n'est point, comme quelques-uns des tableaux de Courbet, une harangue politique ou une thèse sociale: c'est une œuvre d'art très belle et très simple, franche de toute déclamation. Le motif est poignant à la vérité; mais, traité comme franchise, il s'élève au-dessus des passions de parti, et reproduit, loin du mensonge et de l'exagération, une de ces pages de la nature vraies et grandes, comme en trouvaient Homère et Virgile».

La référence de Castagnary à l'antiquité est justifiée car les trois femmes évoquent les sculptures du Parthénon, et leurs mouvements sont calculés avec une précision mathématique. Leur lourdeur sculpturale est essentielle à leur valeur expressive: elle traduit le labeur parce que c'est la fatigue qui rend de plus en plus pesants les corps, si habitués à se courber qu'il leur devient pénible de se redresser (on le sent dans la plus grande des figures). Le caractère quotidien de leur tâche est souligné par le parallélisme des silhouettes que reprennent, comme par dérision, selon la même diagonale, au fond la charette et les meules. Ce deuxième axe, qui n'apparait pas à première vue, est l'une des clefs du tableau. Il commence aux épaules de la femme penchée à droite et se prolonge en oblique jusqu'aux meules, associant des rythmes proches et des rythmes lointains. Par rapport à cet axe, l'attitude des deux autres glaneuses décrit un angle droit et leur progression vers la gauche est marquée par leurs coiffures bleu et rouge, bien différenciées du fichu couleur paille de la glaneuse de droite. Cette tonalité, accordée à celle de la paille au fond, maintient la tête dans l'axe opposé; en plaçant la ligne d'horizon au ras de cette tête, Millet, du même coup, exclue la femme du ciel et l'intègre à la grande horizontale de la moisson que le contre-maître dans le lointain surveille du haut de son cheval.

Provenance
Binder; Paul Tesse, Paris, 1865; Ferdinand Bischoffsheim, de 1867 à 1889; Mme Pommery, don au musée du Louvre sous réserve d'usufruit, 1890 (entré au Louvre en 1890), Inv. R.F. 592.

Bibliographie sommaire
Salons d'E. About, Castagnary, A. Fremy, J. Rousseau, P. de Saint-Victor; Piedagnel, 1876, éd. 1888, p. 47, 109; Sensier, 1881, p. 166, 178-81, 239, 301; J. A. Barbey d'Aurevilly, *Sensations d'art*, Paris, 1887, p. 118-19; Stranahan, 1888, p. 373; P. Mantz, «Exposition universelle de 1889», *G.B.A.*, II, nov. 1889, p. 515-16; D. C. Thomson, 1889, p. 398; Breton, 1890, éd. angl. p, 233; Mollett, 1890, p. 38, 39-40, 115, 119, repr.; D. C. Thomson, 1890, p. 266, 229, 241, 249, 251-52, repr.; Bénézit-Constant, 1891, p. 85-95, 101, 120, 134, 153, repr.; Muther, 1895, éd. 1907, p. 377, 378, repr.; Roger-Milès, 1895, repr.; Cartwright, 1896, p. 175-78, 179, 363, 365, 369, repr.; Naegely, 1898, p. 73, 140, 154, 162; Warner, 1898, repr.; Mrs. A. Bell, *Representative painters of the nineteenth century*, Londres, 1899, p. 85, repr.; Breton, 1899, p. 157, 222-24; Hurll, 1900, p. 66, repr.; Masters, 1900, p. 34-35, repr.; Gensel, 1902, p. 42-44; Rolland, 1902, repr.; Studio, 1902-03, p. M-12; Marcel, 1903, éd. 1927, p. 39-40, repr.; Muther, 1903, éd. angl. 1905, p. 31, 37, 43, 51-52, repr.; Staley, 1903, p. 57-59; A. Beaunier, *L'art de regarder les paysages*, Paris, 1906, repr.; Fontainas, 1906, éd. 1922, p. 160-61;

Smith, 1906, repr.; Laurin, 1907, p. 29, repr.; Saunier, 1908, p. 259; Bénédite, 1909, p. 91, repr. coul.; D. C. Eaton, *A Handbook of Modern French Painting*, New York, 1909, p. 174-75, repr.; W. Knight, *Nineteenth Century Artists*, Chicago, 1909, p. 14, repr.; Krügel, 1909, repr.; E. Michel, 1909, p. 197-98, repr.; Turner, 1910, p. 64, 70, repr. coul.; Gassies, 1911, p. 6-9; Diez, 1912, p. 26, repr.; Cain, 1913, p. 53-54, repr.; J. J. Raffaëlli, *Mes promenades au Musée du Louvre*, Paris, 1913, p. 100, repr.; Cox, 1914, p. 59-60, repr.; Wickenden, 1914, p. 18-20; Hoeber, 1915, p. 50-51; *Millet Mappe*, Munich, 1919, repr.; Moreau-Nélaton, 1921, II, p. 34, 41-43, 66, 67, 70, 78, 79, 122, 123, 137, fig. 136; III, p. 18, 19, 25, 117, 120; R. Peyre, «La peinture française pendant la seconde moitié du XIXe siècle», *Dilecta*, 21, 1921, supplément, p. 1145-46; L. Bénédite, *Notre art, nos maîtres*, Paris, 1923, repr.; cat. musée, 1924, nº 644; Dorbec, 1925, p. 176; H. Gardner, *Art through the ages*, New York, 1926, éd. 1959, p. 657-58, repr.; E. Waldmann, *Die Kunst des Realismus und des Impressionismus*, Berlin, 1927, p. 406; Brandt, 1928, p. 224-25, 229, repr. coul.; Focillon, 1928, p. 23; Gsell, 1928, p. 34-36, 45-46, repr.; Terrasse, 1932, repr. coul.; Vollmer, 1938, repr. coul.; Rostrup, 1941, p. 22, 41, repr.; Tabarant, 1942, p. 242-43, 273; Sloane, 1951, p. 127, 148, repr.; Gurney, 1954, repr. coul.; Londres, 1956, p. 7, 29-32 (cité); G. Bazin, *Trésors de la peinture au Louvre*, Paris, 1957, p. 264, repr.; Kalitina, 1958, p. 227-31,

244, repr.; F. Bérence, «Millet, chantre du paysan», *Jardin des arts*, 61, nov. 1959, p. 46, repr.; Canaday, 1959, p. 122, repr.; cat. musée, 1960, nº 1328, repr.; W. Hofmann, *Das erdische Paradies*, 1960, éd. angl. 1961, p. 194, 282, 372, repr.; de Forges, 1962, p. 7, repr. coul.; éd. 1971, repr. coul.; Herbert, 1962, p. 295-96; Hiepe, 1962, repr. coul.; Jaworskaja, 1962, p. 188-89; J. Leymarie, *La peinture française, le XIXe siècle*, Genève, 1962, p. 129, repr.; Jaworskaja, 1964, p. 94, repr.; Herbert, 1966, p. 46, 47; Herbert, 1970, p. 47-48, 49, repr.; M. Laclotte, *Musée du Louvre, peintures*, Paris, 1970, p. 53, repr.; Nochlin, 1971, p. 117-19, 258, repr.; cat. musée, 1972, p. 266; Bouret, 1972, p. 184, repr. coul.; Clark, 1973, p. 296, repr.; T. J. Clark, Politics, 1973, p. 73, 80; Reverdy, 1973, p. 24, 123 (erreurs importantes).

Expositions
Salon de 1857, nº 1936; Paris, 26 boulevard des Italiens, 1860, «Tableaux tirés de collections d'amateurs», nº 267; Exposition Universelle, 1867, nº 474; Paris, Petit, 1883, «Cent chefs-d'œuvre des collections parisiennes», nº 68; Paris, 1887, nº 44; Paris, 1889, nº 518; Sao Paolo, 1913, nº 710; Londres, 1949-50, nº 201, repr.; Varsovie, 1956, nº 70, repr.; Moscou et Leningrad, 1956, «Peinture française du XIXe siècle», p. 128, repr.; Genève, Musée d'art et d'histoire, 1957, «Art et travail», nº 31, repr.; Cherbourg, 1964, nº 54; Munich, Haus der Kunst, 1964-65,

«Französische Malerei des 19 Jh., von David bis Cézanne», n° 180, repr.; Lisbonne, Fondation Gulbenkian, 1965, «Un secolo de pintura francesa: 1850-1950», n° 97, repr.; Tokyo, Musée national, 1966, «Le grand siècle dans les collections françaises», n° 47, repr.; Montréal, Exposition internationale des Beaux-Arts, 1967, «Terre des hommes», n° 42, repr.; Cherbourg, 1975, n° 8, repr.

Œuvres en rapport
Voir le dossier des *Glaneuses*, nᵒˢ 99 à 106. La première reproduction du tableau fut une photographie de Richebourg, dépôt légal du 19 nov. 1858. L'œuvre a été gravée plusieurs fois par: A. Masson pour *l'Artiste*, déc. 1858; B. Damman, 1883; V. Focillon; anon. pour Lemercier, 1890; Léo Gausson pour Bénézit-Constant, 1891; G. Fuchs pour P. Dupont, 1896; chromolithographie anon. pour J. Goossens de Lille, 1899. Dans une collection particulière à Atlanta, une excellente copie anonyme (Toile, H 0,82; L 1,09).

L'histoire des *Glaneuses* et celle de l'*Angélus* sont, d'une certaine manière, opposées: les *Glaneuses* ont figuré dans d'importantes expositions et suscité d'importants commentaires dès l'achèvement du tableau, tandis que l'*Angélus* attendit plusieurs années avant d'être montré au public — et encore dans une exposition de moindre importance que le Salon. Les *Glaneuses* ne passèrent pas de mains en mains alors que les changements successifs de collection contribuèrent à donner une célébrité particulière à l'*Angélus*. Dans la peinture du XIXᵉ siècle, les tableaux de *Glaneuses* sont beaucoup plus nombreux que les *Angélus* et la toile de 1857 avait un contexte pictural plus vaste que l'*Angélus* mais elle subit une éclipse au XXᵉ siècle. L'*Angélus* connut une carrière inverse et c'est au XXᵉ siècle qu'il inspira les caricaturistes. Les transpositions satiriques des glaneuses ne manquent pas (le cartoonist Jim Beaman, en 1966, leur a mis entre les mains des clubs de golf) mais c'est dans la peinture du XIXᵉ siècle

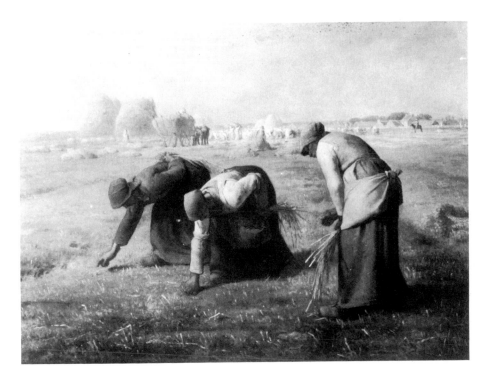

qu'on trouve les dérivations les plus intéressantes. La première apparition du sujet dans une œuvre importante se situe en 1855, à l'Exposition universelle, avec les *Glaneuses* de Jules Breton; sa composition est sans rapport avec la gravure de Millet publiée cette année-là. Mais les *Sarcleuses* que Breton envoya au Salon de 1861 (version réduite au Metropolitan Museum) sont certainement inspirées par la toile de Millet. En 1858, les *Glaneuses* d'Edouard Hédouin témoignent de la popularité rapidement acquise par le thème. Durant les années suivantes, on vit au Salon beaucoup de tableaux sur le sujet,

inspirés pour la plupart (selon les comptes-rendus) de la célèbre composition de Millet: Ch. Moreau et T.F. Salmon en 1863, Claire Thomas en 1868. Mais il existe aussi des transpositions du tableau par des artistes de premier plan: les *Deux glaneuses* peintes par Seurat au début de sa carrière (New York, Musée Guggenheim) et *Le Croquet* de Renoir (localisation inconnue) qui, vers 1892, transporte la figure centrale de Millet dans le climat d'un réalisme de banlieue.

Paris, Louvre.

66
L'Angélus

1855-57
Toile. H 0,555; L 0,660. S.b.d.: *J. F. Millet.*
Musée du Louvre.

Il est presque impossible au spectateur d'aujourd'hui de regarder cette peinture fameuse sans un sentiment de malaise, sans penser aux innombrables boîtes à musique, tapisseries, assiettes à gâteaux et autres bibelots de foire qui l'ont intégrée à l'inconscient collectif. Salvador Dali a puisé dans *L'Angélus*

les images obsessionnelles qui reviennent dans son œuvre depuis le début des années 30, mais rares sont ceux qui reconnaissent la grandeur de cette peinture, tout en admettant le pouvoir de fascination qui s'en dégage.
Dans une lettre adressée en 1865 à son ami Siméon Luce, Millet écrivait: «L'*Angélus* est un tableau que j'ai fait en pensant comment, en travaillant autrefois dans les champs, ma grand'mère ne manquait pas, en entendant sonner la cloche,

de nous faire arrêter notre besogne pour dire l'Angélus *pour ces pauvres morts,* bien pieusement et le chapeau à la main.» L'attitude quasi funèbre du couple est donc délibérée: Millet a voulu que son tableau rappelle les *pauvres morts.* Mais la véritable clé pour en comprendre le sens est dans les différences entre l'homme et la femme qui prie. L'homme, lui, ne prie pas: il tourne son chapeau entre ses doigts en attendant que sa femme ait fini. A Chailly comme dans tous les villages de France, c'étaient plutôt les femmes et les enfants qui remplissaient l'église le dimanche, tandis que les hommes restaient à discuter sur la place ou dans les cours de ferme. Millet lui-même ne pratiquait pas. Sa mère et sa grand'mère étaient mortes quelques années avant qu'il ne commence *L'Angélus,* ignorant qu'il vivait avec Catherine Lemaire et avait d'elle plusieurs enfants: quatre étaient nés avant qu'il ne l'épouse civilement et le mariage religieux se fit seulement quelques jours avant sa mort.

Le tableau de Millet n'est donc pas l'exaltation d'un sentiment religieux personnel, mais simplement du fait que, dans la vie rurale, le rôle de la femme est lié à la religion. C'est elle, et non l'homme, qui est représentée à côté de l'église de Chailly, dont la cloche répète le message reçu par Marie, le même message qu'Emma Bovary, dans le roman de Flaubert, entendait tinter à travers les champs et monter jusqu'à sa fenêtre. Ce n'est pas l'homme qui reçoit la lumière, dans le tableau de Millet. Elle vient au contraire de derrière lui et tombe par devant sur la femme pour l'isoler et la glorifier. Les autres éléments de la peinture répondent aussi à cette opposition entre le rôle de la femme et celui de l'homme. De son côté à lui, il y a seulement une fourche, symbole du labour, mais de l'autre côté, Millet a

accumulé les objets symbolisant la fonctions de la femme, qui est de recueillir pour sa famille les fruits de ce labeur. Dans un document peu connu — une lettre de 1873, réimprimée par *L'Echo de Paris* le 11 juin 1889, Gambetta propose une interprétation sociale de *L'Angélus.* Il l'avait vu à Bruxelles, dans la collection Wilson. Le tableau, disait-il, oblige le spectateur à «méditer sur l'influence encore toute-puissante de la tradition religieuse sur les populations rurales. Avec quelle minutie et quelle largeur tout ensemble ces deux grandes silhouettes du laboureur et de sa servante se dressent sur la glèbe encore chaude !

La tâche est terminée, la brouette est là, pleine de la récolte de la journée, ils vont regagner la chaumière pour le repos de la nuit. La cloche a sonné le couvre-feu du travail, et tout à coup ces deux animaux noirs, comme dirait La Bruyère, se dressent sur leurs pieds, et, immobiles, ils attendent, comptant les coups de la cloche, comme ils l'ont fait hier, comme ils le feront demain, dans une attitude trop naturelle pour n'être pas coutumière, que le rite soit accompli pour reprendre le sentier qui mène au village.

Le ciel cotonneux et mélancolique qui surplombe le paysage participe lui-même du recueillement général qui domine dans le tableau. La scène est admirable et vise plus loin que le sujet; on sent que l'artiste n'est pas seulement un peintre, mais que, vivant ardemment au milieu des passions et des problèmes de son temps, il sait en prendre sa part et en transporter la portion qu'il a saisie sur sa toile.

La peinture ainsi comprise cesse d'être un pur spectacle, elle s'élève et prend un rôle moralisateur, éducateur; le citoyen passe dans l'artiste et avec un grand et noble tableau nous avons une leçon de morale sociale et politique».

Provenance

Papeleu, en 1860; Van Praët, Bruxelles, en 1860, cédé à Paul Tesse en 1864 contre *La grande bergère* (voir n° 163); Emile Gavet, Paris, en 1865; John W. Wilson, Bruxelles, en 1872 (Paris, 3, av. Hoche, 14-16 mars 1881, n° 170); acquis par Secrétan (Christie's, 1er juil. 1889, n° 63); American Art Association, vendu en 1890 à Alfred Chauchard; legs Chauchard au musée du Louvre. Inv. R.F. 1593.

Bibliographie sommaire

Burty, 1875, p. 435; Wallis, 1875, p. 12; Piedagnel, 1876, éd. 1888, p. 25, 109; Sensier, 1881, p. 166, 190-191, 202, 204, 282, 301, 314; J. A. Barbey d'Aurevilly, *Sensations d'art,* Paris, 1887, p. 118-19; Durand-Gréville, 1887, p. 68; Hitchcock, 1887, repr.; Stranahan, 1888, p. 373, 374; Eaton, 1889, p. 94; D. C. Thomson, 1889, p. 383-84, 398, 402-04, repr.; A. Trumble, *The painter of "The angelus", Jean-François Millet,* New York, 1889, repr.; Bartlett, 1890, p. 739, 740, 741, 747; L. Besson, «Chronique d'un indifférent», *L'Evénement,* 22 août, 1890; Mollett, 1890, p. 37, 40, 42, 114, 118; D. C. Thomson, 1890, p. 226, 229, 231, 239, 241, 251-56, repr.; Bénézit-Constant, 1891,

p. 96-97, 137-38, 154, 155, 163, repr.; Muther, 1895, éd. 1907, p. 378, 387, repr.; Roger-Milès, 1895, repr.; Cartwright, 1896, p. 179-82, 201, 203, 204-05, 264, 323, 337, 355, 362, 363, 365-69, 373, 374; Low, 1896, p. 511; Naegely, 1898, p. 123, 135; Warner, 1898, repr.; Breton, 1899, p. 224; N. Peacock, "Millet's model", *Artist,* 25, juil. 1899, p. 129-34; Hurll, 1900, p. 38, repr.; Masters, 1900, p. 33-34, repr.; Souillé, 1900, p. 36-38; Lanoë et Brice, 1901, p. 227; Gensel, 1902, p. 44-46; Studio, 1902-03, p. M-12-13; Marcel, 1903, éd. 1927, p. 43-44; repr.; Staley, 1903, p. 57-59, repr.; Muther, 1903, éd. angl. 1905, p. 31, 37, 57, 62, 64, repr. frontispice; A. Girodie, *Jean-François Millet,* Paris, s.d., p. 15; Fontainas, 1906, éd. 1922, p. 161; Smith, 1906, repr.; Laurin, 1907, repr.; Bénédite, 1909, p. 91, repr.; D. Eaton, *A Handbook of Modern French Painting,* New York, 1909, p. 172-74, repr.; Krügel, 1909, repr.; E. Michel, 1909, p. 197; cat. Chauchard, 1910, n° 102; Turner, 1910, p. 17-20, 28, 64-65; Gassies, 1911, p. 3-6; Diez, 1912, p. 26-28, repr.; Cain, 1913, p. 55-56, repr.; Frantz, 1913, p. 97-98; J. F. Raffaëlli, *Mes promenades au Musée du Louvre,* 1913, p. 103, repr.; L. Dimier, *Histoire de la peinture française au XIXe siècle,*

Paris, 1914, p. 153; Hoeber, 1915, p. 64, 67-68, 72; *Millet Mappe,* Munich, 1919, repr.; Moreau-Nélaton, 1921, II, p. 44, 69, 80-82, 122, 144, 162, 169, 170, 171, fig. 144; III, p. 19, 85, 112, 117-20, 130, 132-33; R. Peyre, «La peinture française pendant la seconde moitié du XIXe siècle», *Dilecta,* n° 21, 1921, supplément p. 1140-41; cat. musée, 1924, n° CH 102; Dorbec, 1925, p. 178, 180; B. Thomson, *Jean-François Millet,* Londres et New York, 1927, p. 60-62, repr.; Brandt, 1928, p. 225, 230; Gsell, 1928, p. 35-36, repr.; Terrasse, 1932, repr. coul.; Vollmer, 1938, repr. coul.; Venturi, 1939, II, p. 183; Rostrup, 1941, p. 28-32, repr.; Tabarant, 1942, p. 403; André Billy, *Les beaux jours de Barbizon,* Paris, 1947, p. 49-50; Guy Breton, «Pour les «Barbes de Bisons» peindre l'Angélus n'était pas si cloche», *Noir et blanc,* 19 oct. 1953; Gurney, 1954, repr. coul.; Londres, 1956, cité p. 8, 11, 25; G. Bazin, *Trésors de la peinture au Louvre,* Paris, 1957, repr.; Kalitina, 1958, p. 252; Canaday, 1959, p. 122, repr.; cat. musée, 1962, n° 1329, repr.; de Forges, 1962, p. 6, repr.; éd. 1971, repr. coul.; Hiepe, 1962, repr. coul.; Jaworskaja, 1962, p. 190; S. Dali, *Le Mythe tragique de l'Angélus de Millet,* Paris, 1963; R. Gimpel, *Journal d'un collectionneur*

marchand de tableaux, Paris, 1963, p. 62, 70, 145; Jaworskaja, 1964, p. 94; G. Schurr, «J. F. Millet, une cote en dents de scie», La galerie des arts, 21, déc. 1964-jan. 1965, p. 56, repr.; A. Billy, «Millet à Barbizon», Jardin des arts, 127, juin 1965, p. 8; M. Sakamoto, Corot, Millet, Courbet, Tokyo, 1967, repr.; Durbé, Courbet, 1969, repr. coul.; Nochlin, 1971, p. 88, repr.; cat. musée, 1972, p. 267; Bouret, 1972, repr.; Rolland, 1972, repr.; Clark, 1973, p. 298-300, repr.; T. J. Clark, Politics, 1973, p. 80, 81, 94; L. Lepoittevin, J. F. Millet, l'ambiguïté de l'image, Paris, 1973, p. 22, 53, 90, 101, 133, 145, 165, 189, 190, 196-199, repr.; Reverdy, 1973, p. 22-24; 121; J. Rewald, «The van Gogh, Goupil and the impressionists», Gazette des Beaux-Arts, 6, 81, jan. 1973, p. 42; Washington, 1975, cité p. 81, 85, repr.

Expositions
Paris, rue de Choiseul, fév. 1865 (Sensier à Millet, 7.2.1865); Exposition Universelle, 1867, n° 480; Paris, Durand-Ruel, mars 1872 (Sensier à Millet, 5.3.1872); Londres, Durand-Ruel, été 1872, «Summer exhibition of the Society of French Artists», h.c.; Paris, Durand-Ruel, 1878, «Exposition rétrospective de tableaux et dessins de maîtres modernes», n° 235; Paris, 1887, n° 20; Paris, sous les auspices de l'American Art Association, exposition unique, 8-9 juil. 1889; New York, 1889, n° 618; Sao Paulo, 1913, n° 713; Copenhague, Stockholm, Oslo, 1928, exposition de peinture française de David à Courbet; Nantes, 1947, «Paysans de France dans la peinture française de Le Nain à la Patellière», n° 62; Bruxelles, Palais des Beaux-Arts, nov. 1947 à jan. 1948, «De David à Cézanne», n° 62; Moscou et Leningrad, 1956, «Peinture française du XIXe siècle», p. 130, repr.; Varsovie, 1956, n° 71, repr.; Paris, Musée Jacquemart-André, 1957, «Le Second Empire de Winterhalter à Renoir», n° 207, repr.

Œuvres en rapport
L'exécution du beau dessin au crayon noir de la Walters Art Gallery, Baltimore (H 0,316; L 0,450) a pu suivre celle du tableau, car on le date plutôt vers 1860 qu'avant. Vers 1865, une variante au pastel (coll. part., Ecosse, H 0,35; L 0,44; Moreau-Nélaton, 1921, II, fig. 159). Il y a pour le tableau lui-même assez peu de dessins. Au Louvre, la tête de l'homme, à deux reprises, sur une belle feuille, au crayon noir (GM 10490, H 0,288; L 0,191), et deux minuscules croquis aux versos des GM 10691 et 10713. Encore un petit croquis de l'ensemble dans une collection particulière, Paris (H 0,050; L 0,085). Les deux silhouettes d'homme reproduites par Moreau-Nélaton (II, figs. 160 et 161) sont perdues de vue. Parmi les très nombreuses gravures, on peut citer les suivantes: anon., pour Durand-Ruel, 1873; E. Vernier, pour Lemercier, 1881; Ch. Waltner, pour E. Savary et Knoedler, 1881; F. Jacque, 1889 pour Delâtre et en 1891 pour Bénézit-Constant; L. Margelidon, l'ensemble et la femme seule, 1889; E. Piridon, pour Lemercier, 1889; Léo Gausson, pour Drisse, 1890; Klinkicht, pour D. C. Thomson, 1890; Rodriguez, pour A. Clément,

1890; anon., chromolithographie pour J. Goossens de Lille, 1899.

Millet commença L'Angélus pendant l'été de 1857, à la demande expresse d'un peintre américain de passage, Thomas G. Appleton. Appleton était un ami de William M. Hunt et de W. P. Babcock, autres peintres américains, qui étaient liés avec Millet depuis plusieurs années. Le 15 juillet 1857, Millet écrivait à Babcock (Moreau-Nélaton, 1921, II, p. 81): «Obligez-moi de dire au Monsieur américain qui est venu il y a quelques mois et qui m'a demandé de terminer pour lui un tableau représentant l'Angélus, que mon tableau va être terminé un de ces jours et sera, par conséquent, à sa disposition aussitôt que cela lui conviendra.» Mais Appleton était de tempérament versatile: il ne vint jamais chercher le tableau, qui fut laissé de côté jusqu'à la fin de 1859. En décembre de cette année-là, Millet l'emporta dans l'atelier de Diaz, où on lui avait préparé un cadre. La réputation de Millet commençait à grandir et le Belge Alfred Stevens avait manifesté l'intention d'acheter la peinture. Mais il hésitait encore et ce fut Papeleu qui l'obtint pour 1.000 frs. Il la céda très vite à Stevens, qui, à son tour la revendit, en 1860, au collectionneur belge Van Praët. L'Angélus n'était pas encore connu du public quand Van Praët l'échangea

avec Paul Tesse contre la Grande Bergère, exposée en 1864. A cette époque, les marchands et les collectionneurs commençaient leurs vertigineuses spéculations sur les œuvres de Millet, encouragés par les éloges unanimes qui avaient accueilli la Bergère au Salon. Tesse vendit L'Angélus au marchand Georges Petit qui l'exposa pour la première fois, rue de Choiseul, en février 1865. La presse en parla peu, mais les artistes et les connaisseurs l'apprécièrent énormément. Petit le vendit à Emile Gavet, qui était sur le point d'entreprendre sa campagne de commandes à Millet, dont il allait acquérir des pastels par douzaine. Prêté par Gavet, le tableau fut présenté pour la seconde fois au public, à l'Exposition Universelle de 1867, avec d'autres tableaux du peintre. Une fois encore, il ne fut guère remarqué par les journalistes. Vers 1869, Durand-Ruel, de plus en plus lancé dans le commerce des Millet, acheta la toile à Gavet pour 30.000 francs, somme énorme pour une œuvre du peintre. Il s'employa à en faire monter la valeur par des expositions: en mars 1872 à Paris et, (ce que l'on sait moins) au début de l'été suivant à Londres. Il la vendit alors au Belge John W. Wilson, pour 38.000 francs. La montée en flèche de la célébrité de Millet après sa mort en 1875 explique le prix très élevé atteint par L'Angélus à la vente Wilson, en 1881: Secrétan l'acheta pour 160.000 francs.

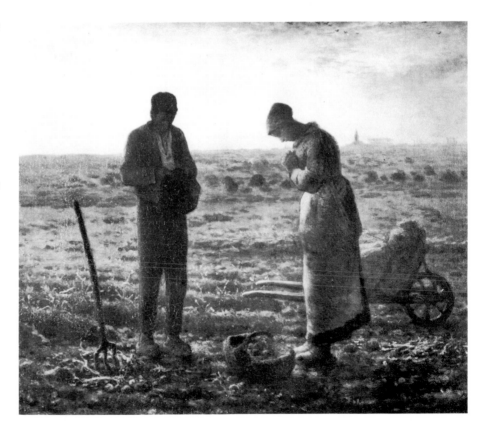

Des spéculations effrénées commencèrent alors. Le jeu des circonstances, des rivalités, de la concurrence, amena Secrétan à céder le tableau à Petit pour 200.000 francs, puis à le racheter 300.000 francs.

L'épisode suivant dans l'histoire de *L'Angélus* — sa vente avec la collection Secrétan, le 1er juillet 1889 — eut un retentissement international. Cette vente, à elle seule, aurait suffi à rendre la toile célèbre et elle contribua certainement au renom particulier qu'eut toujours le tableau. Pendant des semaines, les plus grands journaux de Paris et de New York en relatèrent les péripéties sensationnelles. On avait fait pour *L'Angélus* une affiche, et un catalogue spécial. Les principaux enchérisseurs étaient J. Sutton, pour l'American Art Association (AAA) de New York, Antonin Proust, la Corcoran Gallery de Washington et le Kunstkring de Rotterdam. Antonin Proust agissait au nom de 28 Français, Russes et Danois qui voulaient faire entrer le tableau au Louvre, si l'Etat pouvait compléter les sommes déjà réunies. Finalement, Sutton et Proust poussèrent les enchères à 553.000 francs, et l'Américain se désista en faveur de la France, à ce qu'il croyait du moins. Le ministre Fallières demanda les fonds nécessaires au gouvernement. Un débat passionné s'ensuivit. La Chambre refusa de voter les crédits. On ouvrit une souscription publique: elle échoua, et le 17 juillet, *Le Temps* publiait une lettre d'Antonin Proust annonçant que le tableau avait été cédé à l'AAA (pour 580.650 francs avec les frais). A grand tapage, l'AAA consentit à ce que le tableau soit exposé à Paris pendant deux jours, les 8 et 9 juillet. Et, pour finir, *Le Temps* annonça le 3 août que les douanes américaines renonçaient à percevoir les droits habituels de 30 %, pour honorer le geste de l'AAA qui faisait entrer un tel chef-d'œuvre aux Etats-Unis.

La blessure infligée à l'amour propre des Français suscita de nombreuses réactions. Une lettre au *Temps* publiée le 25 juillet proposait qu'on charge l'illustre Dagnan-Bouveret d'exécuter une copie du tableau pour le Louvre. Trois jours plus tard, le même journal informait ses lecteurs qu'en raison de l'immense intérêt manifesté par le public, il avait conclu un accord avec Georges Petit pour diffuser la gravure de Charles Waltner d'après *L'Angélus* au prix de 20 francs. D'autres reproductions étaient prévues. On y joignait un bon-prime d'abonnement à *L'Echo de Paris* qui ajoutait à cette «magnifique gravure» quatre sonnets autographiés de Théodore de Banville, Catulle Mendès, Armand Silvestre et Mikhaël.

L'Angélus arriva sans encombre à New York: il y fut le clou de la retentissante exposition destinée à réunir des fonds pour l'érection d'un monument à un ami de Millet, le sculpteur Barye. Le tableau fut ensuite exposé, seul, dans plusieurs villes des Etats-Unis et connut un triomphe. Très vite pourtant, l'orgueil américain céda à la séduction de l'or: après une vaine tentative de quelques mécènes pour acheter la toile et la faire entrer au Metropolitan Museum, *L'Angélus* fut vendu, pour 800.000 francs, à Alfred Chauchard, directeur des Magasins du Louvre. L'acquisition fut saluée par la presse française comme un geste patriotique et, effectivement, le tableau — passant du magasin au musée — entra au Louvre avec le legs Chauchard en 1909. L'énorme publicité qui avait entouré ces transactions successives eut d'autres répercussions. *Le Temps* fit savoir, le 17 juillet 1889, que le groupe réuni autour d'Antonin Proust en vue d'acheter *L'Angélus* allait utiliser les fonds recueillis pour offrir au Louvre la *Remise de chevreuils* de Courbet. Le prix était de 79.800 francs (les donateurs l'avaient emporté sur le «Musée de Washington»). Le 29 septembre suivant, le journal annonça que Mme Veuve Pommery, de Reims, avait acheté *Les Glaneuses* à Bischoffsheim pour 300.000 francs, dans l'intention d'offrir le tableau au Louvre, et que Bischoffsheim avait accepté ce prix malgré une offre plus élevée des Américains. La lettre de Mme Pommery, qui fut publiée, spécifiait qu'elle voulait compenser ainsi la perte de *L'Angélus*. Dès l'année suivante — Mme Pommery étant morte —, *Les Glaneuses* entraient au Louvre. Entre temps, en avril et mai 1890, les journaux avaient signalé l'exposition à Rouen, par un certain Vandermaessen, d'un faux *Angélus*, présenté comme «le véritable *Angélus* de Millet, retour d'Amérique». Un certain nombre de Rouennais payèrent pour voir cette merveille avant que Vandermaessen ne soit arrêté. Il reconnut avoir commandé six copies à un certain Prepiorski, à Paris, pour 1.200 francs: c'était à coup sûr la fraude la plus audacieuse, mais non la dernière, tentée à propos de *L'Angélus*. La gloire de Millet pâlit après 1910, lorsque le tableau entra au Louvre et son histoire, dès lors, est faite des innombrables altérations et transpositions qu'il connut, spécialement par les caricatures. *L'Angélus* subit aussi des atteintes matérielles: en 1932, il fut lacéré à coups de couteau par un ingénieur en chômage (les réparations sont restées visibles jusqu'à la restauration effectuée pour la présente exposition).

Plus que celle des *Glaneuses*, l'histoire de *L'Angélus* reste incomplète si l'on n'y mentionne pas certaines des dérivations qu'il a inspirées. Le sujet lui-même est assez courant au XIXe siècle (en France comme en Angleterre) mais les personnages y sont généralement représentés près d'une église, ou à l'intérieur. C'est le cas du plus fameux des *Angélus* à peu près contemporain de celui de Millet: *L'Angélus* d'Alphone Legros exposé au Salon de 1859: on y voit un groupe de femmes et d'enfants (une fois de plus, la religion est tenue pour une affaire de femmes!) agenouillés dans une église; Baudelaire consacre un passage fameux de son Salon à faire l'éloge de la «grandeur morale» exprimée par le tableau. La puissance des images de Millet est telle que *L'Angélus* a suscité de multiples échos. Ainsi, *Le pauvre pêcheur* de Puvis de Chavanne, peint en 1881 (musée du Louvre) semble une réincarnation du paysan de Millet. Parmi les dérivations plus directes, on peut citer le dessin de Van Gogh (Rijksmuseum Kröller-Müller) qui date de 1881, et le bronze exécuté par Charles Jacquot d'après la femme de *L'Angélus*, qui figura au Salon de 1888 (Oberlin Museum, Ohio). Au tournant du siècle, le peintre américain A. J. Fournier emprunta au fils du peintre les vêtements dont celui-ci s'était servi pour ses études de *L'Angélus* et présenta au Nouveau Théâtre, à Paris, un tableau vivant d'après la peinture (A. J. Fournier, *The Homes of the Men of 1830*, New York, 1910, p. 6-10). Le dessin de Dali, «Réminiscence archéologique de *L'Angélus* de Millet» est l'une des nombreuses œuvres que le tableau lui a inspiré. Parmi les caricatures mentionnons celles publiées par Chaval dans *Noir et Blanc* en 1953 et celles de Bosc en 1971 à l'exposition de la Bibliothèque Nationale, «Le Dessin d'Humour» (n° 173). Mais la plus belle de toutes les caricatures est peut-être la lithographie-collage de Saul Steinberg, *Millet 1814* pour laquelle l'artiste a exécuté, d'après les deux personnages, un tampon en caoutchouc qu'il a imprimé plusieurs fois dans une composition pleine d'esprit. Il est aussi des hommages d'un autre ordre à *L'Angélus:* une étiquette de vin, où sont représentées les célèbres figures, pour le «Château L'Angélus» et, naturellement, l'appellation de «*plaine de l'Angélus*» donnée à la grande plaine qui s'étend entre Barbizon et Chailly, périodiquement menacée par un projet d'autoroute.

Paris, Louvre.

67
Femme faisant paître sa vache

1858
Toile. H 0,73; L 0,93. S.b.d.: *J. F. Millet.*
Musée de l'Ain, Bourg-en-Bresse.

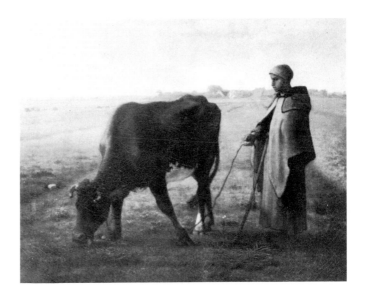

Sur l'immense plaine de *L'Angélus* et des *Glaneuses,* deux silhouettes colossales dominent le premier plan, s'opposant aux lignes convergentes du champ qui conduisent notre œil vers le lointain au prix d'un effort presque physique. La figure de la paysanne est construite de manière à évoquer la sculpture à plusieurs titres: le modelé, qui rappelle les statues bourguignonnes, la solennité de l'attitude, le visage impassible qui semble presque non-européen. La vache forme une masse extraordinaire et si proche qu'elle paraîtrait presque menaçante si, comme des citadins en promenade, nous nous trouvions brusquement devant elle. L'impression est toute différente de celle que donnent les animaux peints par Paul Potter ou Albert Cuyp. Leurs tableaux sont faits pour inspirer au spectateur le sentiment d'être un riche propriétaire terrien, fier du bétail dont ses gens prennent soin. Chez Millet au contraire, la proximité de la bête a quelque chose d'inquiétant et donne à la peinture un accent quasi sacerdotal. Au Salon de 1859, Millet avait envoyé également *La Mort et le Bûcheron* (Ny Carlsberg Glyptothek, Copenhague), que le jury refusa. Millet se contenta de voir accepter sa *Femme faisant paître sa vache,* mais ses amis s'indignèrent. Ed. Hédouin grava le tableau refusé pour accompagner un article de Paul Mantz dans la nouvelle *Gazette des Beaux-Arts,* qui lui donna plus d'importance que le tableau exposé; le peintre Charles Tillot le montra au public dans son atelier parisien et Alexandre Dumas écrivit une fameuse brochure pour défendre la toile.
Le bruit que fit l'incident, et les violentes attaques soulevées par *Les Glaneuses* au précédent Salon, incitèrent de nombreux critiques à chercher un contenu moralisant dans la femme et sa vache. Baudelaire, qui couvrit d'éloges *Les petites mouettes* de Penguilly-l'Haridon et *L'Angélus* de Legros, reprochait à Millet d'élever sa paysanne au-dessus de sa condition (on perçoit ici un jugement de classe) en lui faisant prôner la noblesse de sa tâche. «Dans leur monotone laideur, tous ces petits parias ont une prétention philosophique, mélancolique et raphaëlesque». Les critiques les plus virulents (E. et B. de Lapinois) comparaient la paysanne aux aliénés de la Salpêtrière. Les défenseurs de Millet déniaient le plaidoyer paysan mais ils l'admettaient tacitement en soulignant la dimension

monumentale que le peintre donnait aux vérités simples de la vie rurale. Ernest Chesneau le comparait à Michelet: «derrière ses *Glaneuses* comme derrière la *Femme faisant paître sa vache,* on n'aperçoit pas l'artiste disant «Voyez comme ces femmes sont malheureuses.» Il s'en tient à la stricte vérité, à la reproduction exacte du fait et des physionomies indifférentes. Il évite tout effet dramatique parce qu'il serait faux. Et si ces femmes sont malheureuses, c'est nous qui devons tirer cette conclusion; elles l'ignorent elles-mêmes... Cependant on emporte de cette rencontre une singulière émotion, et on songe à ces pages de M. Michelet sur le peuple où il définit si bien l'amour du paysan pour la terre.»
Castagnary, le plus ardent défenseur de Millet, allait plus loin dans l'interprétation du message portée par la paysanne. Il insistait sur le fait que Millet lui avait ôté toute individualité (en faisant, selon les adversaires du peintre, une brute ou une aliénée) précisément parce que son manque de développement intellectuel aurait rendu absurde la moindre tentative de montrer au spectateur un quelconque «mouvement de passion». Elle appartient, écrivait-il, «au monde fatal et inconscient. Elle y est retenue et opprimée. Elle ne s'en dégagera jamais, jamais elle n'arrivera à la conscience, à la liberté». Cette peinture, ajoutait-il, «est un nouveau pas fait par M. Millet dans l'interprétation de la vie rustique, de ses aspects silencieux et navrés, des impitoyables églogues et des terribles idylles qui en constituent la formidable trame».

Provenance
Commande de l'Etat en 1852, payée en 1858, une fois le tableau achevé et attribuée aussitôt au Musée de l'Ain, Bourg-en-Bresse.

Bibliographie
Salons de Z. Astruc, C. Baudelaire, Castagnary, E. Chesneau, A. Dumas, H. Dumesnil, Th. Gautier, A. Houssaye, L. Leroy, P. Mantz, P. de Saint-

Victor; Piedagnel, 1876, p. 60, éd. 1888, p. 48; Sensier, p. 186-88, 191, 196, 199, 200; C. Cook, *Art and Artists of our Time,* New York, 1888, I, p. 247-48, repr.; Bartlett, 1890, p. 740; Mollett.

1890, p. 37-38, 117; D. C. Thomson, 1890, p. 231; Bénézit-Constant, 1891, p. 61, 100-05; Cartwright, 1896, p. 193-94, 198-99; Marcel, 1903, éd. 1927, p. 44-45; Turner, 1910, p. 65; Cain, 1913, p. 59-60, repr.; Moreau-Nélaton, 1921, II, p. 53-54, 63-64, 66, 122, fig. 142; III, p. 134; Rostrup, 1941, p. 24-25, repr.; Tabarant, 1942, p. 259, 265; Sloane, 1951, p. 145, repr.

Expositions
Salon de 1859, nº 2183; Marseille, 1859, «Exposition de la société artistique des Bouches-du-Rhône», h.c.; Paris, 1887, nº 53; Londres, 1949, nº 198; Belgrade, Musée Umetnicki, 1950, «Delacroix, Courbet, Millet, Corot, Th. Rousseau», nº 15; Varsovie, 1956, nº 72, repr.; Fontainebleau, 1957, «Cent ans de paysage français de Fragonard à Courbet», nº 79; Vichy, 1961, «D'Ingres à Renoir»; Cherbourg, 1964, nº 53; Paris, Petit Palais, 1968-1969, «Baudelaire», nº 498; Séoul, Corée, 1972, nº 1, repr.

Œuvres en rapport
Un dessin de 1852 (voir nº 89) est à l'origine de la commande mais non de la composition définitive. Cinq croquis préparatoires au tableau, de 1857-58; trois sont au Louvre: GM 10366 (H 0,086; L 0,142), GM 10367 (H 0,053; L 0,093) et GM 10368 (H 0,110; L 0,156), un à l'Art Institute of Chicago (H 0,078; L 0,110) et le cinquième dans le commerce à Londres (H 0,227; L 0,036).

La première pensée pour le tableau est un dessin de 1852 (voir nº 89) représentant une paysanne assise et tricotant pendant que sa vache broute derrière elle. Sensier espérait obtenir pour Millet une commande du gouvernement pour un tableau basé sur ce dessin, mais lorsque la commande fut passée officiellement, en septembre 1858, Millet avait passablement modifié son premier projet. La paysanne, dans la grande plaine proche de Barbizon, a pris le caractère des œuvres majeures peintes depuis 1855. On peut penser que, lorsque la commande officielle se précisa, l'artiste souhaita réaliser une composition plus monumentale. Il voulut aussi la rendre plus impitoyablement brutale par une transformation analogue à celle qu'il avait fait subir aux *Glaneuses* en substituant les misérables figures du tableau de 1857 à la joyeuse scène de moisson envisagée tout d'abord.

Le 8 août 1858, Millet écrivait à Sensier que la peinture était «en train»; elle devait être déjà assez avancée puisque le 27 septembre il annonçait qu'elle était finie. Le 9 janvier de l'année suivante, Sensier lui apprenait qu'elle était accrochée dans le cabinet du Secrétaire général du Ministère d'Etat. Millet demanda l'autorisation de l'exposer au Salon, ce qui lui fut accordé. Il écrivit alors à Sensier (le 2 avril) qu'il souhaitait la voir placée assez bas sur le mur: effectivement, le contraste entre la profonde perspective du champ et les figures du premier plan est plus frappant lorsque la toile est au niveau des yeux ou un peu au-dessous. On serait tenté de penser que *La femme, la vache et la brebis* de Renoir (Coll. Sykes, Fitzwilliam Museum) qui date de 1887, doit quelque chose au tableau peint par Millet en 1859.

Bourg-en-Bresse, musée de l'Ain.

Scènes de la vie rurale

1850-1860

L'idée que nous avons de Millet est dominée par les tableaux qu'il exposa au Salon entre 1850 et 1860, en grande partie parce que les polémiques soulevées autour de lui dans les commentaires de l'époque ont nourri les études postérieures sur son œuvre. Il était pourtant un peintre étonnament prolifique et ces mêmes dix années sont caractérisées par une activité très diversifiée dont une seule section de cette exposition n'aurait pas suffi à rendre compte: très nombreux dessins, pour lesquels il avait toute une clientèle, peintures parmi lesquelles on compte une étonnante quantité de tableaux à l'huile de petites dimensions.

Ils offrent des rapports évidents avec les tableaux de Salon; on peut remarquer notamment que, comme les grandes peintures, ils ne représentent souvent qu'un seul personnage, ou un couple, occupant tout l'espace de la toile.

La plupart des peintres de genre du xvii^e et du xviii^e siècles, que Millet avait étudiés, donnaient une plus grande importance que lui au cadre dans lequel ils situaient leurs figures et multipliaient les détails anecdotiques. Ils représentaient plusieurs personnages à une échelle plus petite que ceux de Millet, pour créer un microcosme de la société de leur temps. D'autre part, le spectateur, souvent, était un observateur de classe moyenne, non un égal; il ne participait pas à la vie telle qu'elle était représentée et dont il se sentait exclu par sa condition modeste. Dans l'art de Millet, si petit que soit le tableau, les paysans sont peints à grande échelle. Ils n'appartiennent pas à une société grégaire. Ce sont des êtres seuls, qui se reposent ou accomplissent leur tâche de telle façon que le spectateur peut s'identifier à leur état d'esprit, sinon à leur personne. En réduisant au minimum les détails anecdotiques, Millet leur donne en quelque sorte une valeur emblématique qui nous les fait percevoir simultanément dans leur double fonction d'accessoire et de symbole.

Les compositions plus petites ont une beauté particulière qui tient à leur caractère intime. Les tableaux de Salon nous suggèrent immanquablement l'idée d'une puissance, d'une importance proportionnées à leurs dimensions, et seul *Le Greffeur* offre les qualités visuelles de la «beauté» dans son acception sensuelle. Avec les petites peintures, nous sommes placés littéralement tout près de la surface: libérés de l'obligation de les considérer comme «importantes», nous découvrons la vitalité de la touche et de la couleur. Par rapport à la grandeur épique du *Semeur* ou des *Glaneuses*, ces petits tableaux sont les églogues de Millet, des poèmes visuels qui se situent dans un univers magique, entre l'observation du présent et l'évocation bucolique du passé.

68
L'homme à la brouette

1848-52
Toile. H 0,378; L 0,454. S.b.d.: *J. F. Millet.*
Indianapolis Museum of Art,
James E. Roberts Fund, and gift
of the Alumni Association
of the John Herron Art School.

Provenance
C. J. Morrill, Boston; Miss A. W. Morrill;
Frederick T. Haskell, Chicago; Indianapolis
Museum of Art, 1949.

Bibliographie
Bénézit-Constant, 1891, p. 55; Moreau-Nélaton,
1921, I, 107-08, fig. 63; R. Cole, «Peasant with
a Wheelbarrow, by Millet», *Bulletin of the Art
Association of Indianapolis*, 37, 1, avril 1950,
p. 4-6, repr.; cat. musée, 105 Paintings, 1941,
n° 32, repr.; cat. musée, 1970, p. 167-169, repr.

Expositions
Boston, Museum of Fine Arts, 1905-06, prêté par
Miss Morrill; Omaha, Nebraska, Joslyn Art
Museum, 1956-1957, «Notable Paintings, from
Midwestern Collections»; Notre Dame, Indiana,
University of Notre Dame, 1959, «The Great
Century: France, 1800-1900»; New York,
1966, n° 60, repr.; Wichita, Kansas, Wichita
Art Museum, 1971-1972.

Œuvres en rapport
Reprise du même motif dans l'eau-forte, *Paysan
rentrant du fumier* (voir n° 126).

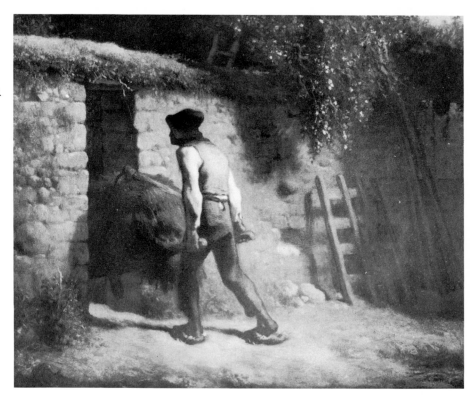

En 1852, Millet prépara ce tableau pour le vendre,
mais il l'avait commencé vers 1848. C'est l'une
des nombreuses œuvres qui reflètent son
évolution entre les peintures pastorales comme
le *Retour des champs* (voir n° 22) et les grands
thèmes paysans des années 50. Ecrivant à Millet
à propos du tableau, le 22 octobre 1852, Sensier
le dit «embu et couvert de poussière». C'est donc
l'une des nombreuses toiles que Millet avait
laissées chez Sensier à Paris, avant de partir pour
Barbizon. Lorsque Sensier trouvait des clients,
elles étaient renvoyées à Barbizon, retravaillées
par Millet, puis renvoyées à Paris et vendues.
Dans le cas de *L'homme à la brouette*, la vente
ne se fit pas, et on ne sait pas où se trouvait
la peinture au XIXe siècle. Un tableau intitulé
La Brouette (coll. part., New York) et représentant
un homme dans la même attitude, mais un peu
plus courbé, a été longtemps attribué à Daumier.
Toutefois, l'importance probable des repeints
rend aujourd'hui son attribution hasardeuse.

Indianapolis, Museum of Art.

69
Le tonnelier

1848-52
Toile. H 0,465; L 0,390. S.b.g.: *J. F. Millet.*
Museum of Fine Arts, Boston, gift of Quincy A. Shaw through
Quincy A. Shaw, Jr. and Marion Shaw Haughton.

Le tonnelier est représenté traditionnellement dans cette
attitude, au moment critique où il resserre les cordes qui
maintiennent les douves de la barrique. C'est la pose que
lui donne C.A. Andrieux dans son illustration de la bal-
lade-poème de Pierre Dupont, *Le Tonnelier* (publiée en 1853,
mais composée plus tôt). Dans l'ère pré-moderne, l'art du
tonnelier était d'une importance vitale, car son tonneau ne
servait pas seulement à mettre le vin, mais toutes sortes de
vivres. Le tonnelier est une figure à la fois rurale et urbaine.
Il est significatif que, dans l'œuvre de Millet comme dans
celle de Dupont, il passe de l'art populaire traditionnel — la
description des métiers — au monde des artisans et des tra-
vailleurs qui allaient bientôt prendre une importance nou-
velle avec la Révolution de 1848.

Provenance
Constant Troyon (Paris, Drouot, 22-27 janv. 1866,
n° 564); Quincy Adams Shaw, Boston; famille
Shaw, don au Museum of Fine Arts, 1917.

Bibliographie
Soullié, 1900, p. 26; cat. Shaw, 1918, n° 17, repr.;
Moreau-Nélaton, 1921, II, p. 124, fig. 181; cat.
musée, reproductions, 1932, repr.; Kalitina,
1958, p. 232.

Œuvres en rapport.
Deux belles sanguines, au musée Bonnat (H 0,29;
L 0,17), et dans l'ancienne collection Inglis
(H 0,16; L 0,11), et deux croquis, l'un dans le
commerce à Londres (mine de plomb, H 0,363;
L 0,460), et l'autre au Louvre, au verso d'une
Baigneuse (GM 10601; encre brune, H 0,242;
L 0,188).

On a différentes raisons de dater cette peinture
de 1848, bien que la surface semble indiquer
qu'elle a été achevée plus tard. Le traitement
de la figure est assez proche de celui du *Vanneur*
(voir n° 42), notamment par la torsion
caractéristique de la jambe et le visage de
l'homme, avec les coups de pinceau bien marqués
de la bouche et du nez, rappelle d'autres tableaux
exécutés vers 1848. Mais la preuve essentielle
est donnée par les dessins. Il y en a un au
revers d'une baigneuse qu'on peut situer vers
1848. Quant à l'admirable sanguine du musée
Bonnat, elle a bien l'énergie du trait, le style
et l'esprit de 1848. L'œuvre appartint au peintre
Constant Troyon qui en possédait plusieurs
autres, datant toutes des années 1846-55,
c'est-à-dire de l'époque où il était lié avec Millet.

Boston, Museum of Fine Arts.

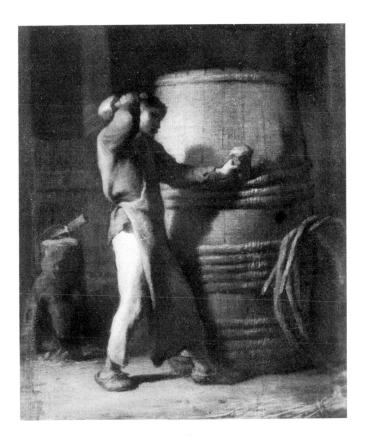

70
Le départ pour le travail

1851-53
Toile. H 0,56; L 0,46.
Cincinnati Art Museum, bequest of Mary M. Emery.

On ressent à travers ce tableau l'émerveillement et la détente
éprouvés par Millet lors de son installation à Barbizon; après
les années difficiles qu'il avait vécues à Paris, dans les
contraintes de la vie citadine et du monde de l'art, il retrou-
vait la campagne de sa jeunesse; ses lettres sont pleines de
cette redécouverte de la forêt et des champs. «Si vous voyiez
comme la forêt est belle!» écrit-il à Sensier le 29 janvier
1851. «J'y cours quelquefois à la fin du jour, après ma jour-
née, et j'en reviens, à chaque fois, écrasé. C'est d'un calme,
d'une grandeur épouvantables: au point que je me surprends
ayant véritablement peur.» Ses deux jeunes paysans qui s'en
vont travailler dans les champs expriment cette innocence
retrouvée et le fait qu'on trouve dans le tableau un écho de
L'expulsion du Paradis de Masaccio rappelle que le sens de
l'homme dans la nature chez Millet est lié à la morale, à la
conscience du travail pénible et nécessaire. L'impression d'un
monde primitif et intact naît du sol nu (assez semblable à
celui des *Errants,* voir n° 46) — comme s'il n'avait pas encore
été travaillé par l'homme —, de la lumière de l'aube qui
éclaire doucement les figures par derrière, de leur belle et
vigoureuse jeunesse. En imaginant le geste de la femme qui
abrite sa tête sous son panier de pommes de terre, Millet lui
donne un caractère d'icône accentué par le regard dont elle
nous enveloppe, alors que son compagnon demeure indiffé-

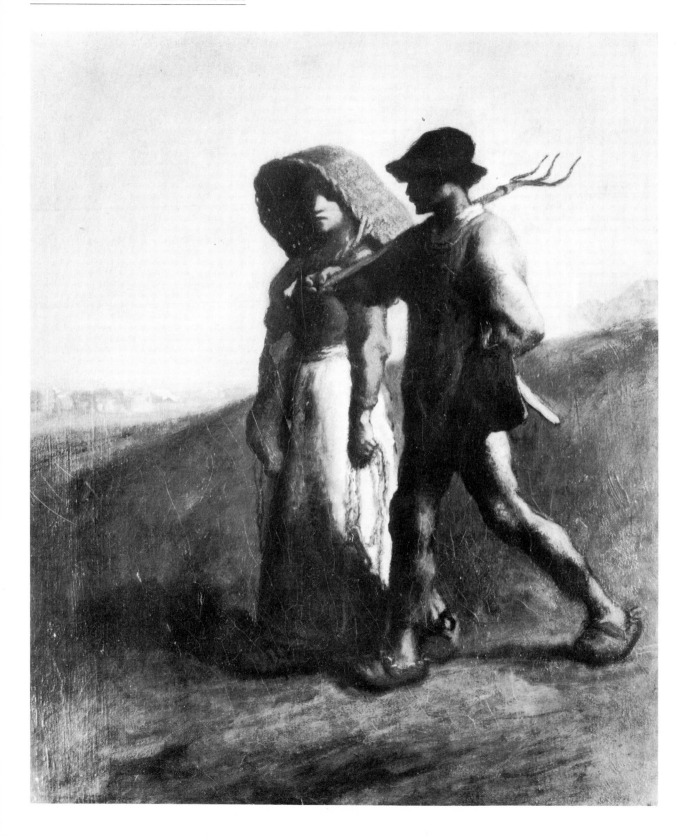

rent. Il semble, lui, surgir du XVIe siècle et des gravures où figurent des hommes marchant ainsi à grands pas (*Cavalier et soldat* de Hans Wechtlin, par exemple).

Millet mentionne le tableau dans l'une de ses lettres les plus fameuses. Il écrit à Sensier, le 1er février 1851 qu'il va lui envoyer trois tableaux à vendre: celui-ci, les *Ramasseurs de fagots* (voir no 71) et une *Femme broyant du lin* (Walters Art Gallery, Baltimore). Sensier le pressait de terminer des tableaux à sujet rustique pour les offrir à d'éventuels clients car on commençait à les apprécier, et Millet aurait voulu ne pas être obligé de compter seulement sur la vente de ses baigneurs ou d'autres tableaux plus anciens: «... Car je vous avouerai, au risque de passer pour encore plus socialiste, que c'est le côté humain, franchement humain, qui me touche le plus en art; et, si je pouvais faire ce que je voudrais, ou tout au moins le tenter, je ne ferais rien qui ne fût le résultat d'impressions reçues par l'aspect de la nature, soit en paysage, soit en figures. Et ce n'est jamais le côté joyeux qui m'apparaît; je ne sais où il est; je ne l'ai jamais vu. Ce que je connais de plus gai, c'est ce calme, ce silence dont on jouit si délicieusement ou dans les forêts, ou dans les endroits labourés, qu'ils soient labourables ou non. Vous m'avouerez que c'est toujours très rêveur, et d'une rêverie triste, quoique bien délicieuse. Vous êtes assis sous les arbres, éprouvant tout le bien-être, la tranquillité dont on puisse jouir; vous voyez déboucher d'un petit sentier une pauvre figure chargée d'un fagot. La façon inattendue et toujours frappante dont cette figure vous apparaît vous reporte involontairement vers la triste condition humaine, la fatigue. Cela donne toujours une impression analogue à celle que La Fontaine exprime dans sa fable du bûcheron:

«Quel plaisir a-t-il eu depuis qu'il est au monde?
Est-il un plus pauvre homme sur la machine ronde?»

Provenance
Alfred Sensier; Perreau; John T. Martin, Brooklyn, avant 1887 (New York, Mendelssohn Hall, 15-16 avril 1909, no 96, repr.); H. S. Henry (AAA, 4 fév. 1910, no 18, repr.); Mary M. Emery, don au Cincinnati Art Museum, 1927.

Bibliographie
Sensier, 1881, p. 128-29; cat. Martin, 1887, no 86; Bénézit-Constant, 1891, p. 51; Cartwright, 1896, p. 105-06, 114-15; Hurll, 1900, p. 5, repr.; Soullié, 1900, p. 36; Moreau-Nélaton, 1921, I, p. 90-92, 98, fig. 66; Brandt, 1928, p. 22; Venturi, 1939, II, p. 184; Herbert, 1970, p. 49, repr.; Reverdy, 1973, p. 22.

Œuvres en rapport
Voir les nos 135 et 171. Il est apparu lors d'un examen aux rayons-X effectué au cours de la restauration du tableau en vue de l'exposition, que celui-ci avait été peint par-dessus un *Portrait d'homme*. La toile presque identique du musée de Glasgow (H 0,56; L 0,46) qui a été souvent confondue avec la variante de Cincinnati est en fait la première en date: elle avait été peinte pour Collot (dont le Louvre possède le portrait aussi par Millet, R.F. 2267); elle est passée avant 1886 en Ecosse (coll. J. Donald); en rapport avec elle, trois dessins: deux au Louvre, GM 10293

(H 0,225; L 0,360) et GM 10578 (H 0,307; L 0,233), et le troisième dans la vente Viau (Drouot, 11 déc. 1942, no 26, repr.; H 0,40; L 0,30). Le dessin reproduit par Bénédite (1906) est faux. En 1863 Millet a repris le même thème pour l'eau-forte (voir no 171), pour laquelle il existe sept dessins préparatoires. Enfin, vers 1868-70, Millet a fait un pastel du même sujet (coll. part., Boston; H 0,46; L 0,39).

La clé permettant de distinguer l'histoire de ce tableau et celle de la version conservée à Glasgow se trouve dans les lettres de Sensier à Millet. Il est vrai qu'il en parle souvent en l'appelant le *Retour des champs*. Mais d'autres l'ont fait aussi, qui ont pris le soleil couchant pour le soleil levant et qui auraient pu remarquer que le couple a déjà planté ses pommes de terre, puisque le panier est vide et non qu'il s'apprête à le faire. La toile de Glasgow a certainement été peinte d'abord et nous savons qu'elle a été vendue à Collot en 1851. La version que Millet exécuta ensuite pour Sensier — sur un portrait en buste non terminé — offre une surface beaucoup plus simple et lisse. Dans une lettre du 12 février 1854, Sensier la cite parmi les tableaux qu'il a promis de ne jamais vendre (comme *Les Couturières* (voir no 54), *Les Botteleurs* (voir no 57) et quelques autres). Sensier demandait souvent à

Millet de retravailler les toiles en sa possession; il lui écrit le 26 novembre 1866: «Faites-moi penser à vous montrer ici votre tableau analogue à votre grande eau-forte: l'homme et la femme partant au travail, afin de savoir s'il est bon de le dévernir et de le libérer de saletés mises avec préméditation dans le vernis. Il faut une consultation de vous pour cela.» Sensier vernissait généralement lui-même les toiles de Millet, mais il doit faire allusion ici au fait que le peintre mélangeait des couleurs au vernis pour obtenir une sorte de glacis que Th. Rousseau appréciait particulièrement. En 1873, Sensier vendit le tableau, avec des douzaines d'autres, à Durand-Ruel, qui lui consacre une mention particulière dans ses mémoires (Venturi, 1939, II, p. 184) sous le titre de *Retour des champs*. Mais l'identification ne fait pas de doute car Durand-Ruel spécifie que la toile passa ensuite dans la collection de John Martin. Bénézit-Constant (1891, p. 51) affirme que Charles Jacque en posséda une version. Mais Charles Jacque lui-même nous apprend que le livre est des plus mal informés, et cette troisième version supposée n'a jamais reparu.

Cincinnati, Art Museum.

71
Les ramasseurs de fagots

1850-51
Toile. H 0,38; L 0,46. S.b.g.: *J. F. Millet*.
Art Museum of the Palm Beaches, Inc., West Palm Beach, Floride.

L'étonnante figure de l'homme, à gauche, suggère une comparaison avec Daumier, le seul autre peintre capable d'exprimer l'énergie en représentant seulement un dos voûté et une jambe pliée, sans montrer la tête ni les bras. La femme, près

de lui, est son contraire: nous la voyons de face; ses pieds n'apparaissent pas parce que sans importance, son bras levé s'oppose au vigoureux mouvement de l'homme vers le bas. La femme de droite assume un rôle intermédiaire entre les deux autres: elle complète un cycle de travail correspondant

à l'espace circulaire qu'ils forment ensemble. Les figures d'une telle force, vues ainsi en raccourci, sont fréquentes chez Millet au début des années 50 mais deviennent ensuite exceptionnelles. Le tableau est l'un des trois que mentionne la lettre citée dans la notice précédente.

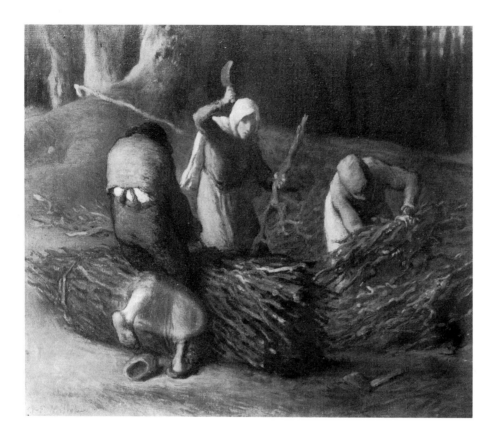

Provenance
S. Goldschmidt, Paris (Petit, 14-17 mai 1898, n° 30); Sir Horatio Davis, Londres; Elbert H. Gary (AAA, New York, 20 avril 1928, n° 22, repr.); Wiley R. Reynolds, Sr. (en 1928); Mrs. Wiley R. Reynolds, don à la Norton Gallery, Art Museum of the Palm Beaches, 1963.

Bibliographie
Sensier, 1881, p. 128-30; Cartwright, 1896, p. 105-06; Soullié, 1900, p. 20; Moreau-Nélaton, 1921, I, p. 90-92, fig. 64; Marcel, 1903, éd. 1927, p. 79-80; Gsell, 1928, repr.; *Norton Gallery and School of Art Bulletin*, déc. 1964, repr.; Herbert, 1970, p. 46-47, repr.

Œuvres en rapport
Les fagoteurs sont nombreux dans l'œuvre de Millet, mais une seule œuvre s'apparente à ce tableau: le dessin d'une tête de femme repr., par Sensier (1881, p. 353) et disparue depuis.

West Palm Beach, Art Museum of the Palm Beaches.

72
Paysanne enfournant son pain

1853-54
Toile. H 0,55; L 0,46. S.b.d.: *J. F. Millet*.
Rijksmuseum Kröller-Müller, Otterlo.

Après avoir vu ce tableau à la vente Letrône, en 1859, Philippe Burty écrivit qu'il lui rappelait «le bas-relief ninivite». Il pensait sans doute non seulement au caractère sculptural de

l'ensemble, mais au mouvement des bras vers la gauche et la droite, qui plaque le corps tout entier sur le plan de la toile. L'effet est accentué par la forte lumière qui détache la femme sur l'obscurité de l'arrière-plan. Millet donne ainsi à la figure une force qui s'accorde à la poussée latérale de la planche à pain. La tête est décalée par rapport à la colonne vertébrale, procédé audacieux que l'on perçoit mieux en plaçant sa main

de manière à cacher la tête. La couleur, assombrie sur le sol et les murs, s'éclaire de la lueur du four qui vient rougir le visage de la femme et garde sa vivacité sur les autres parties du corps (autre exemple d'accord à partir des trois couleurs primaires) et sur les paniers que viendront remplir les pains. Un tableau comme celui-ci fait penser aux Hollandais, plus particulièrement à Esaias Bourse et à Nicolas Maes, mais la figure de Millet a une toute autre puissance, comme un Breughel qui aurait recueilli un peu de la force de Michel-Ange.

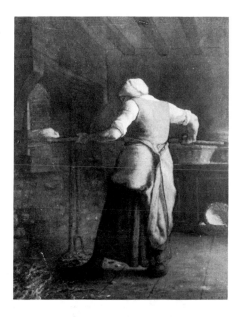

Provenance
Letrône, Paris, en 1854 (Drouot, 14 janv. 1859, n° 34); Edwards, Londres (Drouot, 7 mars 1870, n° 31); Verstolk van Soelen; Preyer, La Haye; P. Langerhuizen (Muller, Amsterdam, 29 oct. 1918, n° 71, repr.); acquis par Mme Kröller-Müller, 1918; Rijksmuseum Kröller-Müller.

Bibliographie
P. Burty, «Mouvement des arts et de la curiosité», *GBA*, I, fév. 1859, p. 185; Couturier, 1875, p. 22-23; Sensier, 1881, p. 152; Bartlett, 1890, p. 739; Cartwright, 1896, p. 193; Soullié, 1900, p. 39; *Les Arts*, 22, 1903, repr.; cat. Kröller-Müller, 1931, n° 408; H. Kröller-Müller, *Beschouwingen over problemen in de ontwikkeling der moderne schilderkunst*, Maastricht, 1925, p. 68-69; *Elsevier's geillustreerd Maandschrift*, 7, 1927, p. 17, repr.; cat. musée, 1956, n° 509, repr.; Durbé, Courbet, 1969, repr. coul.

Expositions
La Haye, 1904, Collection Preyer; Rotterdam, Musée Boymans, 1935-1936, «Franse schilderijen uit de 19e eeuw benevens Jongkind, Vincent van Gogh», n° 38; Arnhem, Gemeente Museum, 1936, «Franse schilderijen

uit de 19e eeuw uit de Kröller-Müller stichting», n° 44, repr.

Œuvres en rapport
Un beau dessin, très complet, est peut-être à l'origine du tableau (prêt anonyme au Fogg Art Museum, Harvard University; crayon noir, H 0,370; L 0,305), ainsi que deux croquis, l'un au Louvre, au verso du GM. 10588 (crayon, H 0,185; L 0,138), et l'autre dans une collection particulière, Paris (crayon noir, sur papier bleu, H 0,375; L 0,260).

Le 19 janvier 1854, Millet annonçait à Sensier qu'il avait vendu le tableau à M. Letrône pour un prix particulièrement élevé: 800 francs. Il mit quelques touches finales à la peinture qui était prête un mois plus tard. La cote de Millet ne monta guère jusqu'en 1860, et en 1859, à la vente Letrône, Surville put acquérir le tableau pour 425 francs seulement (Sensier à Millet, 16.1.1859). Le succès vint enfin au cours des années suivantes et *L'Enfourneuse* atteignit 4.000 francs quand elle fut vendue, en 1870, avec la collection Edwards.

Otterlo, Rijksmuseum Kröller-Müller.

73
La lessiveuse

1853-54
Dessin. Crayon noir (crayon lithographique?) et estompe, avec rehauts de blanc, sur papier gris-bleu. H 0,435; L 0,325.
S.b.d.: *J. F. Millet*.
Princeton University, Art Museum.

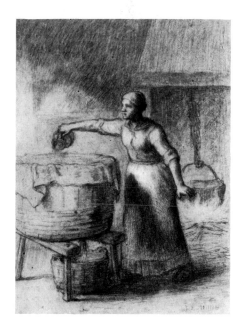

Provenance
H. Atger; Defoer (Petit, 22 mai 1886, n° 50, repr.); F. O. Matthiessen (AAA, New York, 2 avril 1902, n° 107); Joseph Pulitzer (AAA, New York, 10 janv. 1929, n° 10, repr.); G. W. Eccles; Frank Jewett Mather, Jr., Princeton, don à l'Art Museum, 1940.

Bibliographie
Roger-Milès, 1895, repr.; Soullié, 1900, p. 133; Gensel, 1902, repr.; Studio, 1902-03, repr.; Hoeber, 1915, repr.

Expositions
Princeton, The Art Museum, 1972, «19th and 20th Century French Drawings from The Art Museum, Princeton University», n° 64.

Œuvres en rapport
Voir le n° 74.

Princeton, Art Museum.

74
La lessiveuse

1853-1854
Bois. H 0,44; L 0,33. S.b.d.: *J. F. Millet.*
Musée du Louvre.

La fermeté de cette peinture montre ce que Millet emprunte à Chardin dans les scènes d'intérieur qu'il exécute après 1850. Chardin connaissait alors un renouveau de célébrité: ses sujets autant que son style s'accordaient à l'importance que l'on donnait désormais aux thèmes «démocratiques» traités sur un mode naturaliste. On trouve de nombreuses

réminiscences de Chardin dans l'œuvre d'un contemporain de Millet, François Bonvin (1817-1887). La lessiveuse de Millet a quelque chose, elle aussi, de la monumentalité que le maître du XVIIIe siècle donnait à ses évocations des travaux domestiques mais elle a un aspect plus fruste et son énorme cuve donne une impression menaçante, étrangère à l'univers paisible de Chardin. Les rapports les plus directs avec lui sont dans la lumière et dans la couleur, notamment dans le jaune ocre du linge sortant de la cuve, et le gris-bleu de la buée qui s'en échappe.

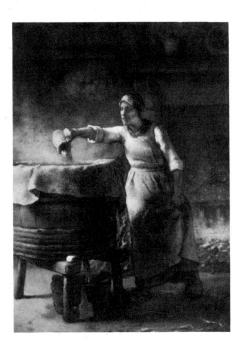

Provenance
Cachardy; Marmontel, Paris (Drouot, 11-14 mai 1868, n° 56); Laurent-Richard, Paris (Drouot, 7 avril 1873, n° 40, repr.); Monjean, Paris; Clapisson; Baron Ury de Günzburg; Defoer, Paris (Petit, 22 mai 1886, n° 28, repr.); Thomy Thiéry, legs au musée du Louvre, 1902, Inv. R.F. 1438.

Bibliographie
P. Burty, «J. F. Millet» (1875), *Maîtres et petits maîtres*, Paris, 1877, p. 294; Piedagnel, éd. 1876, repr.; Sensier, 1881, p. 311, 358; Yriarte, 1885, repr.; Cartwright, 1896, p. 309, 337; Soullié, 1900, p. 26; cat. Thomy Thiéry, 1903, n° 2891; Guiffrey, 1903, p. 20; Marcel, 1903, éd. 1927, repr.; Fontainas, 1906, éd. 1922, p. 162-63; Moreau-Nélaton, 1921, II, p. 122-23, fig. 180; III, p. 89-90, 133; cat. musée, 1924, n° T 2891; Focillon, 1928, repr.; Gsell, 1928, p. 42; R. Huyghe, *Millet et Rousseau*, Genève, 1942, repr. coul.; Canaday, 1959, p. 122-23, repr.; cat. musée, 1960, n° 2027, repr.; J. Leymarie, *La peinture française au XIXe siècle*, Genève, 1962, p. 129, repr.; cat. musée, 1972, p. 266; Reverdy, 1973, p. 122.

Expositions
Paris, rue de Choiseul, fév. 1865; Londres, Durand-Ruel, printemps 1871, «The Second Annual Exhibition in London... the Society of French Artists», n° 114; Londres, Durand-Ruel, été 1873, «Sixth Exhibition of the Society of French Artists», n° 2; Paris, Petit, et New York, Knoedler, 1883, «Cent chefs-d'œuvre des collections parisiennes», n° 73, repr.; Paris, 1887, n° 43.

Œuvres en rapport
Voir le n° précédent. Dans le commerce à Londres, une étude des bras de la femme (Mine de plomb, H 0,310; L 0,201), et dans l'ancienne collection Louis Rouart, un dessin de l'ensemble. Gravé par E. Saint-Raymond (1876), par C. Courtry, et par Martin d'après un dessin d'E. Yon. Un tableau faux, copie assez maladroite (H 0,380; L 0,275), est passé dans plusieurs collections américaines à partir de 1900.

Paris, Louvre.

75
La fileuse

1850-55
Toile. H 0,46; L 0,39; S.b.d.: *J. F. Millet.*
Museum of Fine Arts, Boston, gift of Quincy A. Shaw through Quincy A. Shaw, Jr., and Marion Shaw Haughton.

Cette composition, elle aussi, fait penser à Chardin, plus encore peut-être que la *Lessiveuse* parce que la femme est plus jeune, plus belle, et sans aucune gaucherie dans l'attitude. La lessiveuse est assaillie par l'odeur du linge et

par la vapeur brûlante de la cuve qui l'écrase de sa masse. Il y a, au contraire, ici une harmonie entre la fileuse et son rouet, avec lequel elle forme une grande pyramide. Son bras étendu et le fil qu'elle tient prolonge la courbe de la roue, créant un rythme interne qui nous fait participer à son travail de fileuse. Millet savait bien que les machines avaient depuis longtemps remplacé les rouets, et la nostalgie des anciens usages que l'on sent dans ce merveilleux petit tableau contribue à lui donner sa beauté.

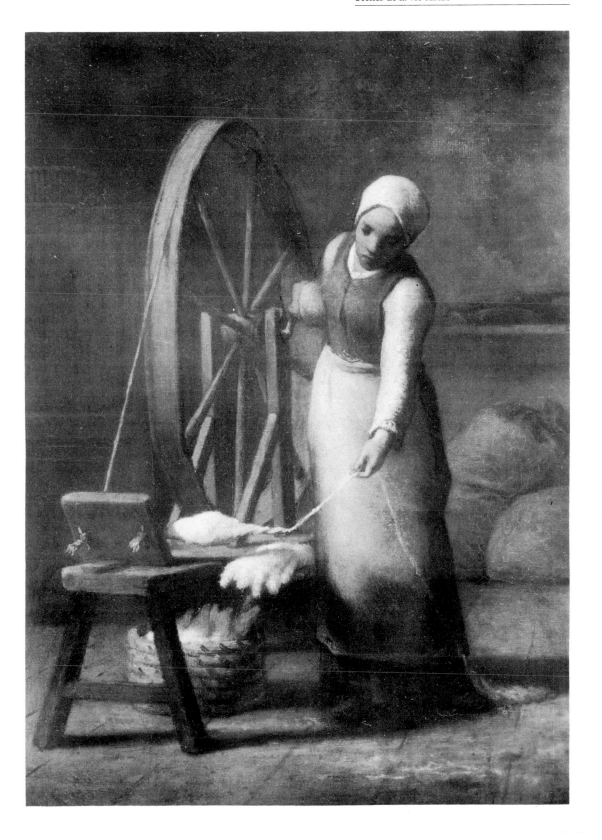

Provenance
J. W. Wilson, Paris (Drouot, 27-28 avril 1874, n° 114); Quincy Adams Shaw, Boston; famille Shaw, don au Museum of Fine Arts, 1917.

Bibliographie
Soullié, 1900, p. 33; cat. Shaw, 1918, n° 14, repr.; Moreau-Nélaton, 1921, II, 121-23, fig. 174; cat. musée, reproductions, 1932, repr.

Exposition
Barbizon Revisited, 1962, n° 65, repr.

Œuvres en rapport
Nombreux dessins, indiquant l'importance du tableau dans l'œuvre de l'artiste: dessin de l'ensemble, où l'on aperçoit une deuxième pièce à droite, au musée Grobet-Labadié, Marseille (Crayon, H 0,15; L 0,10); croquis du même personnage, mais vu de dos, au Louvre (GM. 10318; H 0,910; L 0,057); très beau dessin, avec la deuxième pièce à droite, vendu avec la collection Haviland (Petit, 2-3 juin 1932, n° 34, repr.; H 0,370; L 0,275); croquis de l'ensemble, sans la pièce de droite, au Louvre (GM. 10319,

H 0,141; L 0,098); beau croquis de la femme seule, au Louvre (GM. 10320, H 0,256; L 0,119); diverses études sur la même feuille pour la composition finale, dans le commerce à Londres (Crayon, H 0,350; L 0,532); dessin d'un modelé léger mais très soigné, reproduit par Sensier (1881, p. 15), ancienne collection H. Rouart (Mine de plomb, H 0,240; L 0,095).

Boston, Museum of Fine Arts.

76
Le fendeur de bois (Le bûcheron)

1853-54
Dessin. Crayon noir, estompé, sur papier brun clair. H 0,381; L 0,298. S.b.d.: *J. F. Millet*. Au revers, annoté: *Wery* et croquis fragmentaire.
Metropolitan Museum of Art, gift of Sam A. Lewisohn.

Provenance
Peut-être Legoux (Sensier à Millet, 14.1.1866); Jean Dollfus (Drouot, 4 mars 1912, n° 82, repr.); Adolph Lewisohn, New York; Sam A. Lewisohn, don au Metropolitan Museum, 1943.

Bibliographie
Cat. A. Lewisohn, 1928, n° 58, repr.

Expositions
Paris, 1900, «Exposition centennale de l'art français, 1800 à 1889», n° 1194; San Francisco,

Palace of the Legion of Honor, 1947, «Nineteenth Century French Drawings», n° 47; Washington, Phillips Gallery, 1956, «Drawings by J. F. Millet», s. cat.; Paris, Musée du Louvre, 1973-74, «Dessins français du Metropolitan Museum, de David à Picasso», n° 64, repr.

Œuvres en rapport
Voir le n° 77.

New York, Metropolitan Museum of Art.

77
Le fendeur de bois (Le bûcheron)

1853-54
Toile. H 0,380; L 0,295. S.b.d.: *J. F. Millet*.
Musée du Louvre.

Le naturalisme de Millet, au cours des années cinquante, est basé à la fois sur l'observation de la vie à Barbizon et sur la tradition artistique. Depuis le Moyen Age, le ramassage des fagots est le symbole de l'automne et de l'hiver: le spectateur sent ici que le moment représenté n'est pas seulement saisi dans le présent mais qu'il se relie à tout un passé. (C'est seulement à la génération des Impressionnistes que les artis-

tes tiendront à fixer des instants hors de toute histoire.) Millet, naturellement, étudiait la vie à Barbizon et sa peinture est la fusion d'une observation directe et de conventions artistiques qui plongent dans l'histoire. Comparé avec *Les ramasseurs de bois* (voir n° 71) ou *Les fendeurs de bois* (voir n° 51), cette figure marque une évolution vers les attitudes plus monumentales et plus calmes de la seconde moitié des années 50. La torsion du corps et des membres a disparu, la puissance du geste est rendue par le raccourci du bras qui en souligne la force contenue.

Provenance
Probablement Alfred Feydeau, Paris; Baron C. (prête-nom?), vendu le 9 mars 1857; Baron P. (prête-nom?), vendu le 17 fév. 1859; peut-être Constant Troyon (Drouot, 22-27 janv. 1866, n° 566); Thomy Thiéry, legs au musée du Louvre, 1902. Inv..R.F. 1442.

Bibliographie
Soullié, 1900, p. 17; Muther, 1895, éd. 1907, repr.; cat. Thomy Thiéry, 1903, n° 2895; *Les Arts*, II, 1903, p. 18; Guiffrey, 1903, p. 20, repr.; Fontainas, 1906, éd. 1922, p. 162; Turner, 1910, repr. coul.; Moreau-Nélaton, 1921, II, p. 123-24, fig. 179; Gsell, 1928, repr.; cat. musée, 1924, n° T. 2895; Rostrup, 1941, p. 21, repr.; cat. musée, 1960, n° 1326, repr.; cat. musée, 1972, p. 267; Bouret, 1972, repr.

Expositions
Rhodésie, Salisbury Museum, 1957, «Inaugural Exhibition», n° 138, repr.; Cherbourg, 1975, n° 6, repr.

Œuvres en rapport
Voir le n° 76. On s'aperçoit, dans un dessin du Louvre, que Millet avait d'abord pensé à un bûcheron prêt à lever son bras droit encore

baissé (GM 10599, H 0,378; L 0,231). Au musée Bonnat, un dessin pour la pose définitive (H 0,352; L 0,245).

Le tableau est probablement l'*Hiver* de la série des *Quatre saisons* commandée par Alfred Feydeau en 1853 (voir la notice du n° 102). Le *Printemps* est *Le vigneron* (aujourd'hui au musée de Boston) et l'*Eté,* les petites *Glaneuses* (voir n° 102). Des indications indirectes dans la correspondance Millet-Sensier, permettent de conclure que l'*Automne* aurait été la *Brûleuse d'herbes* du Louvre (R.F. 1437). Millet commença sans doute le *Fendeur de bois* en 1853 et le termina à la fin de l'année suivante. Lorsqu'il vit qu'il ne pourrait achever *L'homme répandant du fumier* (voir n° 60) pour l'Exposition Universelle de 1855 — *Le Greffeur* (voir n° 63) ayant absorbé tout son temps — il décida au dernier moment de soumettre au jury deux toiles plus petites, *Femme brûlant des herbes* et *Un faiseur de fagot*. Elles sont enregistrées aux Archives Nationales sous la cote F²¹2793 (renseignement dont je remercie M. Pierre Angrand) sous les n°s d'enregistrement 4444 et 4445: l'une et l'autre avaient été refusées.

Paris, Louvre.

78
Les lavandières

1853-55
Toile, H 0,42; L 0,52; S.b.d.: *J. F. Millet.*
Museum of Fine Arts, Boston, bequest of Mrs. Martin Brimmer.

C'est l'une des nombreuses peintures de Millet à peu près inconnues du public, et que l'on découvre avec ravissement. Elle offre deux qualités dont chacune, à elle seule, aurait suffi à lui donner sa beauté. C'est d'abord l'admirable groupe formé par les deux femmes dont la signification n'apparaît ni par les détails, ni par l'expression des visages, mais par la vérité des silhouettes auxquelles Millet fait exprimer l'essence même de leur travail. L'autre qualité de la toile est la subtilité de la lumière. Les lueurs du couchant, où dominent

les roses, brillent plus fort à droite pour faire ressortir les figures. La rive est, en fait, un long bandeau gris-bleu dont la perspective se perd dans la clarté pâlissante, mais vu de plus loin, le reflet du bord dans la rivière paraît plus léger. Ailleurs, sur l'eau, les reflets du ciel tournant au lavande vers le premier plan, au bleu irisé plus près de nous. A l'extrême droite, le soleil couchant garde son éclat et dissout presque la forme de la troisième figure qui le traverse. La composition est audacieuse: la partie gauche est dominée par les couleurs vaporeuses du couchant, et, à l'exception du dragueur de sable, elle est à peu près vide d'éléments secondaires. Ceux-ci se multiplient au contraire dans la partie droite où les évocations de l'activité diurne de l'homme semblent repoussées hors du cadre par le calme de la nuit qui monte.

Provenance
Martin Brimmer, Boston (en 1857); Mrs. Martin Brimmer, don au Museum of Fine Arts, 1906.

Bibliographie
Shinn, 1879, III, p. 81; Durand-Gréville, 1887, p. 67; Londres, 1956, cité p. 35.

Expositions
Boston, Athenaeum, 1857, «Thirtieth Exhibition»,

n° 249; Springfield, Mass., Museum of Art, 1938, «Barbizon Painters», n° 6; Boston, St. Botolph Club, 1940; Colorado Springs, Fine Arts Center, 1940; Norfolk, Museum of Arts and Sciences, 1942; New York, Rosenberg, 1950, «the Nineteenth Century Heritage».

Œuvres en rapport
La première idée du tableau est esquissée dans un beau dessin vers 1851, au Musée Khalil du Caire

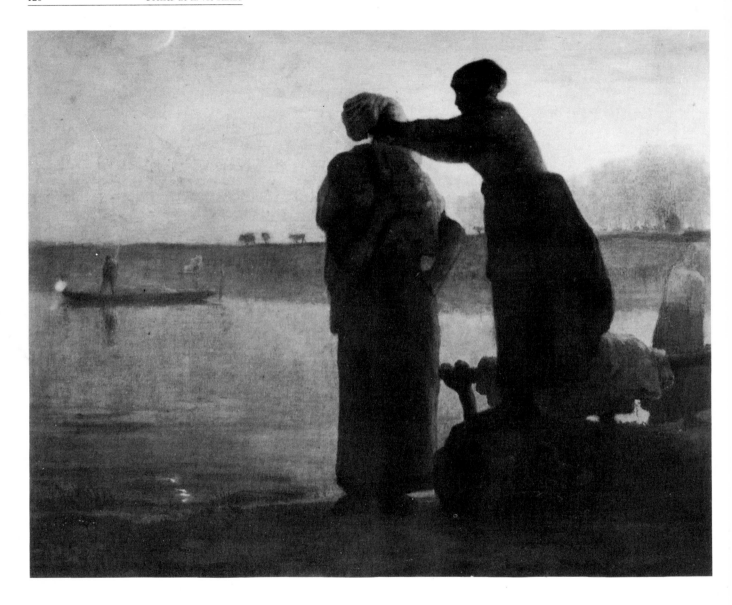

(Crayon, rehauts, H 0,320; L 0,455); un croquis préparatoire à ce dessin dans la donation Granville au musée des Beaux-Arts de Dijon, et un autre perdu depuis Cartwright (1904-05, repr. p. 61). Pour le tableau lui-même, dix dessins, quatre au Louvre (GM 10336, 10558, 10631, 10632), les autres au musée Boymans-van Beuningen, au British Museum, à l'Ashmolean Museum, au musée Bonnat, et au Museum of Fine Arts, Boston. Le dessin très poussé qui a inspiré le tableau, se trouve à Melbourne (Australie), dans une collection particulière (Crayon, H 0,33; L 0,42; Moreau-Nélaton, 1921, II, fig. 130). Vers 1857-58, Millet a détaché les deux lavandières pour deux dessins très importants, de format vertical: l'un dans la collection Nathan à Zürich (Crayon, rehauts, H 0,43; L 0,36; Moreau-Nélaton, 1921, II, fig. 118), l'autre à la Memorial Art Gallery, University of Rochester (Crayon, rehauts, H 0,430; L 0,305).

Boston, Museum of Fine Arts.

79
Une faneuse (La râteleuse)

1854-57
Toile. H 0,397; L 0,343; S.b.d.: *J. F. Millet.*
Metropolitan Museum of Art, gift of Stephen C. Clark, 1938.

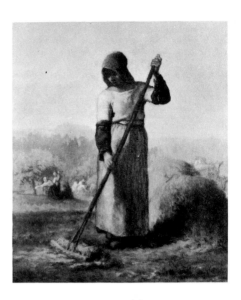

Provenance
Alfred Feydeau; anon. (Drouot, 8 mai 1867, n° 41); Mr. and Mrs. Adolph E. Borie, Philadelphie; Erwin Davis, New York (Ortgies, New York, 19-20 mars 1889, n° 140); Stephen C. Clark, don au Metropolitan Museum, 1938.

Bibliographie
Z. Astruc, *Le Salon intime*, Paris, 1860, p. 68; Shinn, 1879, I, p. 156; Sensier, 1881, p. 205; Cartwright, 1896, p. 204; Moreau-Nélaton, 1921, II, p. 70, 78; J. Allen, «The Gift of a Painting by Millet», Metropolitan Museum Bulletin, 33, 1938, p. 147, repr.: *Apollo*, 28, 1938, p. 140-41, repr.; cat. musée, 1966, p. 89-90, repr.

Expositions
Paris, 26, boulevard des Italiens, 1860, «Tableaux... tirés de collections d'amateurs...», n° 269; Baltimore Museum of Art, 1938, «Labor in Art», n° 70; Louisville, Madison, Colorado Springs, 1948-49, «Old Master Paintings» (appartenant au Metropolitan Museum); Detroit Institute of Arts,

1950, «French Paintings from David to Courbet», n° 110; New York, Metropolitan Museum, 1973-1974, «Van Gogh as Critic and Self-critic», n° 21.

Œuvres en rapport
L'origine de la composition est le dessin sur bois, gravé par Adrien Lavieille, dans la série des *Travaux des champs*, reproduits dans l'*Illustration* (5 fév. 1853, p. 92-93) et mis en album Claye en 1855; cette série, la *Râteleuse* notamment, a inspiré à Van Gogh plusieurs copies peintes (Hammacher — de la Faille, p. 273). Il y a au Louvre des croquis préparatoires au bois, GM 10371 (H 0,134; L 0,084) et le verso du GM 10583 (H 0,182; L 0,080). Le musée de l'Amherst College, Mass., possède une variante de 1858-60 (Bois, H 0,385; L 0,260) pour laquelle on connaît deux croquis, l'un au Minneapolis Institute of Arts (Crayon noir, H 0,200; L 0,115) et l'autre dans une collection particulière, Saint-Louis (Mine de plomb, H 0,13; L 0,10). Un dessin des deux petites faneuses de gauche, de

1851-52, dans la collection Lady Avon, Londres (Cartwright, 1904-05, repr.; H 0,14; L 0,20). Un pastel faux autrefois dans une coll. particulière à New York.

New York, Metropolitan Museum of Art.

80
Gardeuse d'oies à Gruchy

1854-56
Toile. H 0,305; L 0,229. S.b.d.: *J. F. Millet.*
National Museum of Wales, Cardiff.

La beauté pastorale de cette peinture doit un peu de son pouvoir à notre propre nostalgie d'une vie rurale abolie par les cités industrielles qui dominent notre culture. Nous sentons que la même nostalgie a inspiré Millet: il avait eu une enfance de petit paysan, mais il avait passé à Paris la plus grande partie des années 1837-1849. Quand il était allé s'installer à Barbizon, en 1849, il n'avait pas revu sa Normandie natale depuis cinq ans et ne devait y retourner qu'en 1853. Ses tableaux de Barbizon, le fameux *Semeur* par exemple (voir n° 56), étaient marqués par ses souvenirs de Normandie avant même qu'il n'y soit retourné et les réminiscences se

feront plus sensibles encore après le séjour qu'il y fera pendant l'été 1854. C'est alors qu'il peindra le paysage représentant son village natal, Gruchy, vu de la mer (voir n° 189) en même temps sans doute qu'il commençait la *Gardeuse d'oies*. Dans le premier tableau, le point de vue, par rapport à celui-ci, est pris plus à gauche, plus près de la haie située ici à gauche de la tête de la jeune fille. Derrière nous, le sol tombe en à-pic vers la mer et le fossé a été creusé au fil du temps par le ruisseau qui donne de l'eau aux oies. Les verts et les bleus du champ, qui rappelle par ses tonalités et son caractère, les paysages de Palma Vecchio, font ressortir les chaudes couleurs des vêtements de la jeune fille: fichu gris-lavande, corsage brun-fauve, caraco bleu vif, jupe terre cuite et jupon brun.

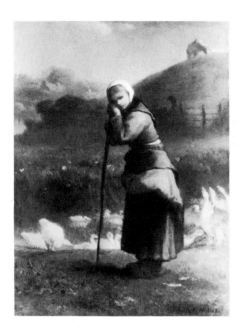

Provenance
Gustave Couteaux, Bruxelles (vente en 1857, nº 37); peut-être Alfred Sensier (Sensier à Millet, 8.3.1860); Wolf, Bruxelles (vente en 1877); J. McGavin, Glasgow (en 1878); Sir John C. Day, Glasgow (Christie's, 13 mai 1909, nº 103, repr.); Miss Gwendoline E. Davies, Montgomeryshire, don au National Museum of Wales, 1952.

Bibliographie
Yriarte, 1885, repr.; Soullié, 1900, p. 11; A. Tomson, 1905, repr. frontis.; cat. musée, Davies coll., 1967, p. 50, repr.

Expositions
Londres, Durand-Ruel, été 1873, «Sixth Exhibition of the Society of French Artists», nº 31; Glasgow, 1878, nº 14; Cardiff et Bath, 1913, «Loan Exhibition», nº 42; Londres, Barbizon House, 1931, «Nineteenth Century French Art»; Aberystwyth, National Library of Wales, (expositions d'œuvres des collections de Gregynog), 1947, nº 43, 1948, nº 77, et 1951, nº 19; Londres, Agnew, 1956, «Some Pictures from the National Museum of Wales», nº 44, repr.; Cardiff et Swansea, Arts Council of Great Britain, Welsh Committee, 1957, «Daumier, Millet, Courbet», nº 16.

Œuvres en rapport
Dessin de la paysanne seule, d'un modelé très sculptural, connu uniquement par une vieille photographie, et un croquis de la composition entière, avec reprise de la paysanne, au dos d'un dessin représentant un homme appuyé, au musée Bonnat (H 0,251; L 0,126).

Il est souvent difficile de remonter au-delà d'une certaine date l'histoire des petites peintures de Millet, qui n'ont pas été exposées de son vivant. Dans le cas présent, nous avons un repère sûr: la vente Couteaux, en 1857. Nous savons que Sensier achetait des Millet en vente publique à la fois par goût et pour soutenir les cours. Le 8 mars 1860, il mentionne avec attendrissement dans une lettre à Millet «deux petits tableaux en hauteur: *Les Vaches* et *La Gardeuse de dindons*»: le premier n'a pas été identifié mais le second est certainement celui-ci. En 1873, Sensier vendit tout un lot de peintures à Durand-Ruel: le tableau en faisait certainement parti puisqu'il figurait à l'exposition organisée par Durand-Ruel à Londres au cours de cette même année.

Cardiff, National Museum of Wales.

81
Une bergère assise sur un rocher

1856
Dessin. Crayon noir, avec rehauts de blanc, sur papier gris.
H 0,368; L 0,279. S.b.d.: *J. F. Millet.*
Collection particulière, Angleterre.

Provenance
H. A. Budgett (Sotheby, 20 janv. 1947, nº 167); collection particulière, Angleterre.

Expositions
Probablement Paris, 1887, nº 166; Londres, Leicester Galleries, 1948, «New Year Exhibition», nº 8; Londres, 1956, nº 30; Hambourg, 1958, nº 161; Londres, 1969, nº 34, repr.

Œuvres en rapport
Voir le nº suivant.

Angleterre, collection particulière.

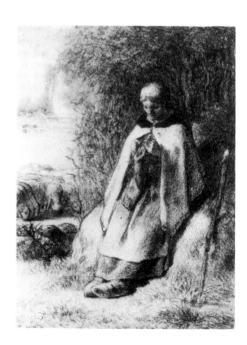

82
Une bergère assise sur un rocher

1856
Toile. H 0,355; L 0,280. S.b.d.: *J. F. Millet.*
Cincinnati Art Museum, gift of Emilie L. Heine in memory of Mr. and Mrs. John Hauck.

En octobre 1855, un jeune peintre américain, Edward Wheelwright, vint s'installer à Barbizon pour profiter des conseils de Millet. Il y resta jusqu'au mois de juin de l'année suivante. La longue relation qu'il a faite de ce séjour est le meilleur et le plus sûr des témoignages sur la vie de Millet à Barbizon. Il contient en outre l'une des rares descriptions que nous ayons de la manière dont progressaient les tableaux du maître.

«J'avais beaucoup aimé une petite toile sur laquelle je l'avais vu travailler par moment — une paysanne, portant la robe blanche particulière à Barbizon, se reposant contre un rocher ombragé par des arbres et tricotant pendant que son troupeau de moutons broute autour d'elle. Au loin, on voyait la Plaine et des hommes au travail dans les champs. Le tableau me plaisait par la fraîcheur de ses tons froids, évoquant le printemps, la saison dans laquelle nous étions précisément et le paysage représentait plusieurs des endroits que mes promenades quotidiennes m'avaient rendus familiers. Je dis à Millet mon désir d'emporter avec moi un tableau de lui, et lui avouais que j'aimerais beaucoup un sujet analogue à celui-ci. Le tableau, me dit-il, n'était plus disponible. Mais,

puisqu'il me plaisait tant, il m'en ferai volontiers une réplique. Millet se mit aussitôt au travail et, en quelques jours, la répétition, de format identique, était presque aussi avancée que l'original. Il se mit alors à travailler sur les deux toiles alternativement, avançant l'une, puis l'autre, en la poussant un peu plus loin, et, de cette façon, les rendant, disait-il, meilleures l'une et l'autre qu'elles n'auraient été sans cette rivalité.

Au bout d'une quinzaine de jours, elles en était à un point où Millet déclara qu'il leur fallait un cadre. Il y attachait une grande importance. Une peinture, disait-il, doit toujours être finie dans son cadre. On ne pouvait jamais savoir d'avance l'effet que ferait sur elle la bordure dorée. Elle peut avoir besoin d'être retouchée pour lui, elle doit toujours être en harmonie avec son cadre, comme avec elle-même. Dans le cas présent, parmi quelques changements, il éclaircit tout le ciel quand le cadre fut arrivé.

Deux mois après que je lui ai parlé de cela pour la première fois, il signait les deux tableaux et les déclarait terminés. Il était très difficile de les distinguer, et plus difficile encore de dire quel était le meilleur. En plusieurs endroits, une touche qui, à première vue semblait un accident, un coup de pinceau dévié, se retrouvait exactement dans les deux peintures: il s'agissait donc non pas d'une négligence, mais d'une intention délibérée. Millet me laissa choisir entre les deux toiles mais ne voulut pas m'aider à prendre une décision. Elles étaient, disait-il, «exactement aussi bonnes l'une que l'autre». J'hésitais longtemps, mais finalement je pris, sans m'en rendre compte sur le moment, celle qui avait été commencée la première».

Provenance
Edward Wheelwright, acheté à l'artiste, 1856; Mrs. Edward Wheelwright, don au Museum of Fine Arts, Boston, 1913; vendu par le musée, 1939; Emilie L. Heine, don au Cincinnati Art Museum, 1940.

Bibliographie
Wheelwright, 1876, p. 273-74; Cartwright, 1896, p. 166-67; Moreau-Nélaton, 1921, II, p. 30, fig. 109.

Expositions
Museum of Fine Arts, Boston, 1879-82 (prêté par E. Wheelwright); American Federation of Arts, exp. circulante, 1950-51, «Masters of the Barbizon School»; American Federation of Arts, exp. circulante, 1963-64, «The Road to Impressionism».

Œuvres en rapport
Voir le n° précédent. Un autre beau dessin préparatoire à la National Gallery of Scotland, Edinbourg (Crayon, rehauts de couleur, H 0,237; L 0,151). La variante proche dont parle Wheelwright (Bois, H 0,355; L 0,280) est perdue de vue depuis la vente W. S. Wells (AAA, 12-13 nov. 1936, n° 42, repr.).

Cincinnati, Art Museum.

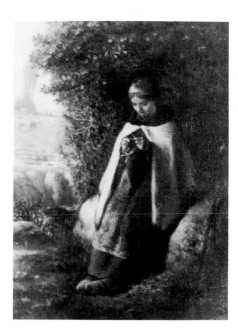

83
Le sommeil de l'enfant

1854-56
Toile. H 0,465; L 0,375; S.b.d.: *J. F. Millet*.
Chrysler Museum, Norfolk, Virginie, gift of Walter P. Chrysler, Jr.

Un jour où Millet était absent, le peintre Wheelwright se trouvait dans son atelier avec Pierre Millet lorsque Diaz entra avec quatre ou cinq amis. Ils insistèrent pour voir les tableaux de Millet, qui étaient entassés contre le mur, et les mirent l'un après l'autre sur un chevalet.
«Finalement, on tira de son coin une peinture représentant l'intérieur d'une maison de paysan. Une jeune femme était assise, tricotant ou cousant, pendant que, de son pied, elle balançait le berceau dans lequel son enfant était endormi. Pour préserver l'enfant de la lumière qui entrait par la fenêtre ouverte, une couverture était posée à la tête du berceau, tempérant et tamisant la lumière comme un verre dépoli. Cette couverture très éclairée et à demi transparente créait une sorte de nimbe autour de la tête de l'enfant. Son petit corps, dont il avait dans son sommeil écarté les draps, reposait dans l'ombre, mais une ombre doucement éclairée de lueurs et de reflets. Je crois qu'on a rarement peint quelque chose d'aussi merveilleux que cet enfant endormi. Par la fenêtre ouverte, le regard plongeait dans le jardin où l'on apercevait, de dos, un homme au travail. Toute la scène donnait l'impression d'une chaude journée d'été; on pouvait presque deviner la vibration de l'air brûlant, au dehors, on pouvait presque sentir le parfum lourd des fleurs, entendre le bourdonnement des abeilles et on ressentait réellement la quiétude et le repos absolu, le silence solennel qui imprégnait toute la composition. C'est du moins ce qu'éprouvèrent tous ceux qui virent le tableau ce dimanche-là. Le calme se fit brusquement dans notre groupe joyeux et bruyant. Tous restaient debout ou assis devant le chevalet, sans parler, presque sans respirer. Le silence qui était pour ainsi dire peint sur la toile semblait en émaner et remplir l'air autour de nous. A la fin, Diaz dit très bas, d'une voie enrouée d'émotion: «Eh bien! ça, c'est biblique.»

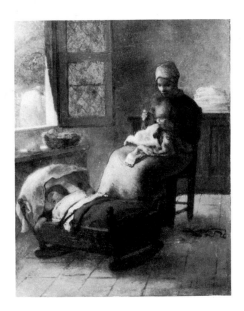

Provenance
Probablement Alfred Sensier, Paris; S. F. Barger; C. C. John S. et Robert S. Allen, Kenosha, Wisconsin; Walter P. Chrysler, Jr. Chrysler Museum.

Bibliographie
Wheelwright, 1876, p. 272-73; Bartlett, 1890, p. 740; Bénézit-Constant, 1891, repr.; Cartwright, 1896, p. 166-67, 201; Muther, 1905, p. 59-60; Moreau-Nélaton, 1921, II, p. 27-28, 103, 108, fig. 108.

Expositions
Probablement Paris, rue de Choiseul, mai 1862 (Sensier à Millet, 8.5.1862); Dayton, Ohio, Art Institute, 1960, «French Paintings 1879-1922 from the Collection of Walter P. Chrysler, Jr.», n° 28, repr.; Palm Beach, Florida, Society of the Four Arts, 1962, «Painting of the Barbizon School», n° 40.

Pour établir l'histoire de ce tableau après l'époque du récit fait par Wheelwright, il faut scruter attentivement la correspondance Millet-Sensier. Plusieurs tableaux de femmes avec des enfants y sont mentionnés. Mais celui-ci est le seul sur lequel la femme soit effectivement en train de balancer le berceau. On peut donc lui rapporter les indications suivantes: le 25 septembre 1859, Millet écrit à Sensier qu'il a vendu, apparemment à Alfred Stevens, plusieurs tableaux y compris «le vôtre, *La Femme qui berce son enfant*, 1.500 francs». Le 10 mai 1860, Sensier écrit à son tour que Paul Tesse voudrait acheter à Stevens et à son associé Blanc «*La Femme qui berce son enfant* (celle qui fût à moi)» qui, disait-il, figurait sur la liste du contrat Stevens-Blanc pour un prix de 1.000 ou 1.200 francs. Le contrat en question (Moreau-Nélaton, 1921, II, p. 71-74) mentionnait, parmi 25 tableaux que devait fournir Millet, une *Femme, enfant et mari*, (H 0,45; L 0,38; évalué 1.000 francs). Il n'y a pas d'autre peinture qui réponde à cette description, nous pouvons donc l'identifier à coup sûr. Millet répondit à Sensier le 15 mai disant qu'il avait précisé à Sensier ce qu'il en était: «Je ne m'étais pas avisé de vendre à tout le monde le tableau de *La Femme qui berce son enfant*, mais que c'était une reproduction que j'en devais faire à M. Tesse». Bien que Millet n'ait jamais fait cette reproduction, sa lettre montre l'importance particulière qu'il attachait au tableau. L'année suivante, pour remplir son contrat avec Stevens et Blanc, Millet annonce à Sensier (le 22 novembre), qu'il était prêt à envoyer trois tableaux dont *La Femme qui coud en berçant son enfant*, évalué 1.200 francs. Il a peut-être fait la reproduction dont il parlait en 1860, mais il est plus vraisemblable qu'il a ajouté simplement quelques touches à la toile existante et l'a livrée à Stevens. Stevens et Blanc étaient naturellement soucieux d'exposer des tableaux pour augmenter les ventes, et Sensier apprend à Millet, le 8 mai 1862, que son tableau fait partie des œuvres exposées au Cercle de l'Union Artistique, rue de Choiseul. La dernière mention que nous trouvions de la toile, du vivant de Millet, se trouve encore dans une lettre de Sensier à Millet, datée du 1er avril 1865. Un Anglais, dont le nom n'est pas cité, et qui connaissait leur ami Tardif, avait donné au marchand Petit 2.400 francs et trois Delacroix en échange de trois Millet, dont *La Femme qui coud en berçant son enfant*. Il emporta les trois Millet en Angleterre et voulut les exposer. Mais Sensier refusa, de la part de Millet, qui avait décidé de ne pas participer à des expositions dont il ne pouvait s'occuper directement.

Norfolk, Chrysler Museum.

84
La leçon de tricot

1858-60
Bois. H 0,415; L 0,319. S.b.d.: *J. F. Millet*.
Sterling and Francine Clark Art Institute, Williamstown,
Mass.

Comme le tableau précédent, cet intérieur évoque l'art hollandais du XVIIe siècle et s'ajoute à un ensemble d'œuvres qui constituent chez Millet, dans les années 50, une véritable «manière hollandaise». Il est vrai que les peintres français du XVIIIe siècle qui admiraient, eux aussi, les Hollandais, avaient peint des intérieurs montrant des mères et leurs filles occupées à des travaux de ce genre: on peut citer les deux peintures de Lépicié conservées dans la collection Wallace, à Londres. Mais à certains égards, cette *Leçon de tricot*, comme *Le sommeil de l'enfant* est plus proche des Hollandais, notamment de certaines œuvres de Nicolas Maes. Dans des tableaux comme celui de la mère épluchant des carottes pendant que son enfant la regarde (Londres, National Gallery), Maes construit un espace du même type autour de ses personnages: le fort éclairage latéral, le sol qui monte jusqu'à un mur nu, d'une humble simplicité. C'est l'époque même où Thoré, l'ami de Millet, exilé après 1852, était en train de découvrir l'œuvre et la personnalité de Vermeer de Delft. Une fois de plus, nous trouvons le syndrome qui entraîne une révision des liens entre l'histoire et la peinture contemporaines. Outre la présence latente de l'art des Pays-Bas, le tableau recèle une autre référence au passé. Consciemment ou non, Millet se remémore les représentations des travaux de la Vierge, qui la montrent vaquant au soin de sa maison. Ici, la petite fille toute en bleu, y compris son tricot, est encadrée par le rouge-corail du corsage de sa mère, le rouge vif de la laine posée sur le rebord de la fenêtre, et le rouge orangé de la laine à terre.

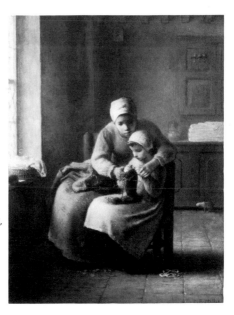

Williamstown, Sterling and Francine Clark Art Institute.

Provenance
William H. Vanderbilt, New York; Cornelius Vanderbilt (Parke-Bernet, 18-19 avril 1845, n° 127, repr.); Sterling and Francine Clark Art Institute.

Bibliographie
Shinn, 1879, II, p. 111; anon., «The William Vanderbilt Collection», *The Collector*, 2, 1er avril 1890, p. 81-87; Peacock, 1905, p. 168; Moreau-Nélaton, 1921, II, p. 79, fig. 148; P. B. Wilson, «The Knitting Lesson», *Christian Science Monitor*, 22 janv. 1966, p. 12.

Expositions
Metropolitan Museum, New York, 1886-1903 (collection Vanderbilt); Sterling and Francine Clark Art Institute, 1956, «Exhibit five», n° 116, repr.

Œuvres en rapport
En 1853, Millet avait traité ce thème dans une peinture (Museum of Fine Arts, Boston) et un dessin correspondant (voir n° 90). Un autre dessin, exécuté vers 1855-56 et reproduit par Harrison (1875), est disparu. Vient ensuite le très beau dessin de 1857-58, collection particulière, Pittsburgh (H 0,340; L 0,275; Studio, 1902-03, n° M-2, repr.) préparé par un croquis du Louvre (GM 10648, H 0,231; L 0,167). Le dessin de Pittsburgh se rapporte directement au tableau exposé ainsi qu'un autre croquis conservé au Louvre au verso du GM 10486 (H 0,111; L 0,144). Vers 1860, Millet a renouvelé ce thème dans un autre tableau du Museum of Fine Arts, Boston (H 0,40; L 0,32; Moreau-Nélaton, 1921, II, fig. 147). Une dizaine d'années plus tard, il revient encore sur ce motif et en donne une version plus primitive (voir n° 169). Il a enfin laissé dans son atelier un tableau inachevé où la fillette est un peu écartée de sa mère, une fenêtre s'ouvrant dans le fond (Museum of Fine Arts, Boston, H 0,815, L 0,655).

85
Une bergère assise, tricotant

1858-60
Bois. H 0,390; L 0,295. S.b.d.: *J. F. Millet*. Au dos du châssis, un cachet «P.T.» [Paul Tesse?].
Musée du Louvre.

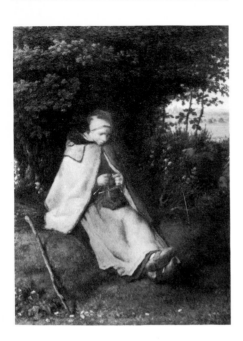

Provenance
Peut-être Comte Doria; peut-être Paul Tesse;
Lefebvre, Roubaix (Petit, 4 mai 1896, n° 33,
repr.); Alfred Chauchard, legs au musée du
Louvre, 1909, Inv. R.F. 1876.

Bibliographie
D. C. Thomson, 1889, repr.; D. C. Thomson,
1890, p. 263, repr.; Soullié, 1900, p. 21; Gensel,
1902, p. 52, repr.; Laurin, 1907, repr.; cat.
Chauchard, 1910, n° 101; Diez, 1912, repr.;
Moreau-Nélaton, 1921, II, p. 71, fig. 154; cat.
musée, 1924, n° CH 101; annonce publicitaire,
Goodrich Tire (français), 1926, repr. coul.; Rostrup,
1941, p. 32, repr.; cat. musée, 1960, n° 2026,
repr.; cat. musée, 1972, p. 267.

Exposition
Barbizon, Mairie, 1964, unique tableau pour la
commémoration du 150ᵉ anniversaire de la
naissance de Millet.

Œuvres en rapport
Gravé par Jonnard, 1889. A comparer avec le
n° 82.

Le tableau a peut-être été commandé par le
Comte Doria. Millet et Sensier avait échangé des
lettres en janvier et février 1860, à propos
d'*Une bergère tricotant près d'un bois* qu'il était
en train de faire pour Doria. Bien que nous
n'ayons pas d'autres précisions, la date et le sujet
correspondent. C'est peut-être le peintre Cals qui
avait attiré l'attention de Doria sur Millet. Il
était venu avec lui chez Sensier, le 15 février
1860, pour voir les nombreux Millet qui s'y
trouvaient, en attendant de recevoir la peinture
promise. A. F. Cals (1810-1880) était aidé depuis
1858, par le Comte Doria, et celui-ci pensait
sans doute que les deux artistes avaient des
affinités d'esprit. En fait, au Salon de 1859, Cals
avait exposé *L'éducation maternelle* (localisation
inconnue), qui présente certaines ressemblances
superficielles avec la *Leçon de tricot* (voir n° 84).
Au risque de dénigrer un artiste intéressant, on
peut remarquer que le tableau est pourtant très
différent, bien qu'il se rattache au courant
naturaliste représenté par Millet. La mère est
une solide étude d'une bourgeoise de la ville,
ouvrant un livre de lecture à ses enfants. Mais
les enfants sont trop apprêtés et l'un d'eux
détourne les yeux du livre pour regarder son
chien: jamais Millet n'aurait introduit dans une
de ses toiles un détail anecdotique de ce genre.

Paris, Louvre.

Les dessins

(1850-1860)

Mieux que ses peintures, les dessins de Millet ont résisté à l'épreuve du temps, à en juger par l'importance qu'y attachent les connaisseurs et les artistes. Bien des gens préfèrent les dessins aux peintures achevées parce que, pensent-ils, ils échappent aux changements d'intention successifs qui viennent étouffer la spontanéité de l'esquisse. Quant à Millet, ses peintures avaient souffert de sa célébrité même, à la fin du siècle dernier, et sa palette assourdie rebutait les yeux que sollicitaient désormais les toiles des Impressionnistes. Les dessins ne sont pas soumis à de telles comparaisons, et cela est heureux car Millet, en réalité, est avant tout, un dessinateur. On sait qu'en achevant ses tableaux, il attendait le dernier moment pour recouvrir le trait et le faisait toujours avec le sentiment d'une perte irrémédiable.

Son goût du dessin était encouragé par le genre de clientèle qui était la sienne. Durant ses premières années à Barbizon, il avait rarement des acheteurs pour des tableaux, et il devait les céder à des prix si dérisoires que trois ou quatre dessins lui rapportaient autant. D'autres part, les clients que lui trouvait son ami Sensier se contentaient de consacrer de petites sommes à l'achat de dessins. Certains d'entre eux ne disposaient que de moyens modestes. D'autres auraient pu dépenser davantage, mais ne voulaient pas spéculer sur l'œuvre d'un peintre qui n'était pas encore reconnu. Au cours des années 50, surtout après son succès relatif au Salon de 1853, Millet eut plus souvent l'occasion de vendre des peintures. Les dessins pourtant gardèrent la première place, parce que c'était le moyen de création naturel du peintre. Il faisait d'ailleurs presque toutes ses peintures à partir de dessins exécutés antérieurement.

Les dessins de Millet caractéristiques des années 50 sont exécutés au crayon noir plutôt qu'au fusain. Millet abandonna progressivement l'usage de l'estompe et des autres procédés destinés à obtenir des gris nuancés et fit du crayon gras sa technique préférée. Mieux que le fusain, le crayon préserve le mouvement de la main. Comment ne pas admirer, dessin après dessin, la qualité expressive du modelé de Millet? Quel merveilleux sens de la ligne dans le *Berger indiquant à des voyageurs leur chemin* par exemple (voir n° 94), où nous voyons les traits de crayon posés en oblique au premier plan pour donner leur profondeur aux ombres, puis orientés différemment, sur le talus pour le modeler non dans une matière reconnaissable mais, uniquement, par le geste de la main.

86
La charrette

1850-52
Dessin. Crayon noir et mine de plomb estompée. H 0,673;
L 0,495. S.b.d.: *J. F. Millet.*
Indiana University Art Museum, Bloomington, Evan F. Lilly
Memorial.

Chaque détail ici est typique de Millet et pourtant le dessin,
dans son ensemble, n'a pas de précédent. Les sapins ne vien-
nent ni des prairies normandes ni des plaines de la Brie;

on a plutôt l'impression que la composition se rattache à
quelque source littéraire encore non identifiée. Une compa-
raison avec les dessins des pionniers américains (voir n°s
137-139) permet d'en fixer la date. Le point de vue élevé est
inhabituel chez Millet et suggère qu'il a peut-être pensé à
certaines œuvres de Breughel ou d'autres artistes du XVI^e
siècle. La figure principale, à gauche, a la solidité massive
des paysans de Breughel, et le même mouvement, construit
sur des axes contraires.

Provenance
John Tillotson, Londres; Indiana University Art
Museum.

Bibliographie
Illustrated London News, 25 mai 1957, p. 859,
repr.; Herbert, 1962, p. 301, repr.; T. J. Clark,
Politics, 1973, p. 81-82, repr.

Expositions
Londres, Hazlitt Gallery, mai 1957, «Some
Paintings of the Barbizon School, III», n° 26,
repr.; Londres, Hazlitt Gallery, 1965, «The
Tillotson Collection», n° 54, repr.; Londres, Arts
Council, 1966, «The Tillotson Collection»,
n° 54, repr.; Londres, 1969, n° 23, repr.

Bloomington, Indiana University Art Museum.

87
Famille près de la fenêtre

1851-53
Dessin. Crayon noir et lavis brun rehauts de blanc, sur papier
jaunâtre. H 0,267; L 0,216; S.b.g.: *J. F. Millet.*
Trustees of the British Museum, Londres.

Les titres nous en apprennent plus sur la génération qui les
a choisi que sur l'auteur lui-même. Ce dessin a été reproduit
successivement comme *L'Enfant malade* et la *Famille heureuse.*
Même le second titre n'aurait pas été accepté par Millet: il
a simplement voulu dessiner une mère nourrissant son enfant
pendant que son mari arrête un instant son travail au jardin

pour les regarder par la fenêtre. Dans un dessin comme celui-
ci, Millet est plus proche de Rembrandt qu'il ne le sera
jamais: on pense à la fameuse gravure de 1654, *La Sainte
Famille.* Pourtant, bien que la Vierge de Rembrandt soit assise
avec l'Enfant près de la fenêtre, à travers laquelle saint
Joseph les regarde, la tête de la Vierge ici se courbe davan-
tage pour étreindre son enfant, et nous ne pouvons les
regarder sans émotion. Millet recrée l'ambiance lumineuse de
Rembrandt mais il nous livre peu d'indices qui puissent nous
aider à pénétrer la psychologie des personnages.

Provenance
James Staats-Forbes, Londres; acquis par le
British Museum, 1906.

Bibliographie
Studio, 1902-03, repr.; Bénédite, 1906, repr.

Exposition
Staats-Forbes, 1906, n° 85.

Londres, British Museum.

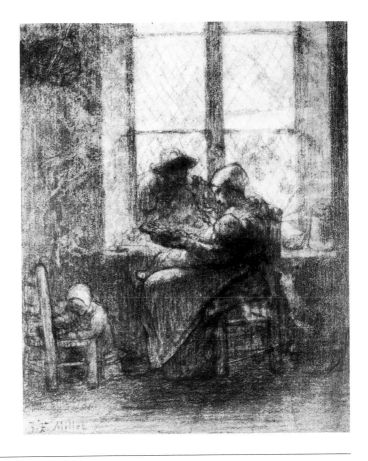

88
Petite paysanne assise au pied d'une meule

1851-52
Dessin. Crayon noir, sur papier beige. H 0,335; L 0,265.
Cachet vente Millet b.g.: *J. F. M.*
Cabinet des Dessins, Musée du Louvre.

La très rare qualité de ce dessin tient à plusieurs éléments. Le haut du corps de la jeune fille, comme certaines sculptures de Rodin, est décalé par rapport au plan de ses jambes, il semble en retrait, et comme séparé d'elle. Les deux parties du corps sont pourtant reliées par le bras qui tombe entre les jambes, avec une étonnante «présence» plastique, tandis que l'autre bras n'a pas d'existence du tout et disparait dans l'ombre du corps. Le point de vue est placé singulièrement bas, très près de la jeune fille à laquelle il donne une stature monumentale. Peut-être est-ce la raison pour laquelle nous n'avons pas seulement l'impression d'un calme frisant la mélancolie: nous pensons aussi aux images de l'art sacré ancien, au *Saint Antoine ermite* de Dürer par exemple. Le capuchon rappelle les vêtements religieux et Millet est trop intelligent pour ne pas l'avoir fait exprès: il veut que nous assimilions cette jeune fille aux figures de la Bible et qu'ainsi le passé revive dans le présent.

Provenance
Henri Rouart (Manzi-Joyant, 16-18 déc. 1912, n° 231, repr.), acquis par la Société des Amis du Louvre. Inv. R.F. 4161.

Bibliographie
Michel, 1887, repr.; Leprieur, «Peintures et dessins de la collection H. Rouart entrés au Musée du Louvre», *Bulletin des Musées de France*,

1913, p. 20, repr.; GM 10501; Rostrup, 1941, p. 40, repr.; Gay, 1950, repr.; L. Rouart, «Les dessins de J. F. Millet», *Jardin des arts*, 41, mars 1958, p. 327, repr.; de Forges, 1962, p. 49, repr., éd. 1971, p. 35, repr.; Bouret, 1972, repr.

Expositions
Paris, 1887, n° 168; Bâle, 1935, n° 106, repr.; Zürich, 1937, n° 271; Paris, Orangerie, 1947, «Cinquantenaire des Amis du Louvre», n° 146; Paris, Louvre, 1957, «L'enfant dans le dessin», n° 40; Rome, Milan, 1959-60, «Il disegno francese da Fouquet a Toulouse-Lautrec», n° 162, repr.; Paris, 1960, n° 16, repr.; Paris, 1964, n° 49.

Paris, Louvre.

89
Paysanne gardant sa vache

1852
Dessin. Crayon noir. H 0,415; L 0,312. S.c.d.: *J. F. M. 1852.*
Musée Boymans-van Beuningen, Rotterdam.

Ce dessin est la première pensée de Millet pour un tableau qui lui avait été commandé officiellement, grâce à Sensier, par Romieu, le Directeur des Beaux-Arts. Il avait accroché *Les couturières* (voir n° 54) dans son bureau du ministère et Romieu, finalement, se laissa convaincre. Millet reçut un acompte et, le 6 décembre 1852 il envoie ce dessin à Sensier. «Voici le dessin pour le secrétaire des Beaux-Arts», écrit-il «Je garde un calque de ce dessin, qui est un projet de tableau pour ma commande. Je ne pense pas que cette composition puisse être trouvée férocement démagogique, quoique, à tout prendre, un vieux bas soit susceptible d'exhalations très populaires.» Sensier répondit le lendemain, déclarant qu'il avait admiré la composition, mais il s'interrogeait: «Sera-t-elle considérée par les Beaux-Arts comme assez importante?

Réfléchissez.» C'est peut-être l'avis de son ami qui décida Millet à modifier son projet, car le tableau entrepris en 1858 pour répondre à la commande (voir n° 67) est beaucoup plus monumental, encore qu'assez peu fait pour plaire au gouvernement.

Une comparaison avec des dessins antérieurs comme *Une baratteuse* (voir n° 48) montre la progression rapide de Millet vers le naturalisme. Dans le dessin le plus ancien, on devine le modèle d'atelier, non seulement à son beau visage, mais au traitement sommaire des pieds que Millet adopte alors pour toutes ses figures. La paysanne gardant sa vache a des formes plus lourdes, son visage est moins beau, mais son attitude plus naturelle. Au cours des années 50, le naturalisme de Millet l'amènera à porter une attention croissante au caractère particulier de l'environnement, de l'atmosphère. Ici, la structure générale est la même que dans *Les amants* par exemple (voir n° 32): le peintre n'est pas encore totalement libéré des formules d'atelier.

Provenance
Probablement Alfred Sensier (Drouot, 10-12 déc. 1877, n° 238); James Staats-Forbes, Londres; H. Eissler, Vienne; Franz Koenigs; musée Boymans-van Beuningen.

Bibliographie
Sensier, 1881, p. 187-88; Soullié, 1900, p. 193; Cartwright, 1904-05, repr.; Bénédite, 1906, repr.; Moreau-Nélaton, 1921, I, p. 108-09, fig. 82; cat. musée, dessins, 1968, n° 191, repr.

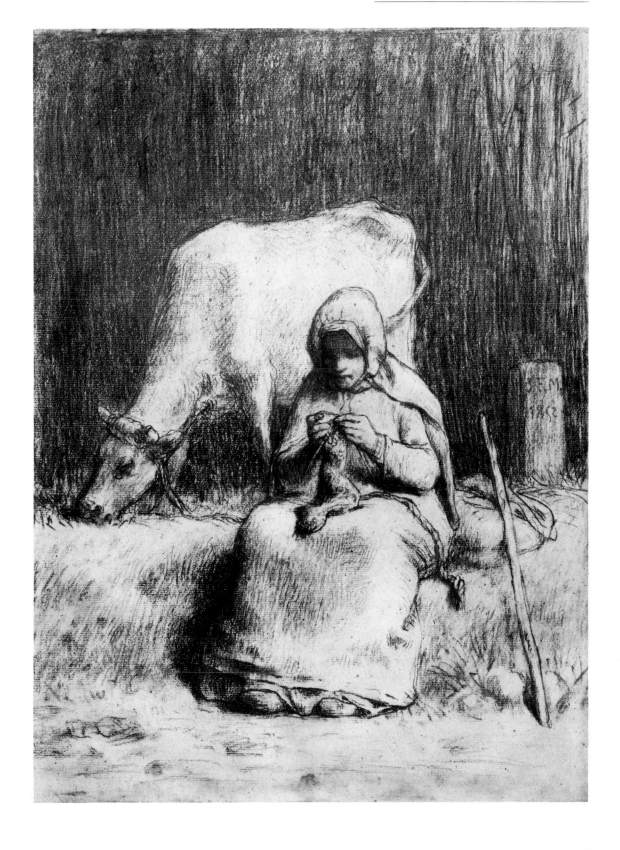

Expositions
Staats-Forbes, 1906, n° 84; Bâle, 1935, n° 104;
Paris, 1937, n° 690; Amsterdam, Stedelijk
Museum, 1946, «Teekeningen van Fransche
meesters, 1800-1900», n° 143; Paris, Bibliothèque
Nationale, 1952, «Dessins du xvᵉ au xixᵉ siècle,
Musée Boymans de Rotterdam», n° 123, repr.;
Hambourg, 1958, n° 162; Barbizon Revisited,
1962, n° 66, repr.; Paris, Institut Néerlandais,
et Amsterdam, Rijksmuseum, 1964, «Franse
tekeningen uit Nederlandse verzamelingen»,
n° 168, repr.

Œuvres en rapport
Voir le n° 67. Dessin mis au carreau, au Louvre
(GM 10586, H 0,377; L 0,322).

Rotterdam, musée Boymans-van Beuningen.

90
La leçon de tricot

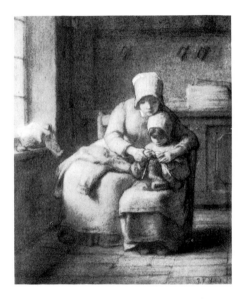

1853
Dessin. Crayon noir, sur papier brunâtre. H 0,330; L 0,292.
S.b.d.: *J. F. Millet.*

The Hon. Alan Clark, M.P., Saltwood Castle, Hythe.

C'est le premier des dessins très finis de Millet dans lequel paraisse la «manière hollandaise» qui caractérisera tant de peintures au cours des prochaines années. Mais les surfaces unies et la fine géométrie des figures sont d'un peintre français: on pense immédiatement à un autre admirateur des Hollandais, Chardin. Ce dessin présente une singularité: Millet a frotté les traits de crayon et gratté délicatement la surface par endroit, ce qui donne un modelé extrêmement doux, plus proche de la peinture qu'il ne l'est d'habitude. Le dessin précédent, bien que fait pour donner l'idée d'un tableau, est traité beaucoup plus librement et la pointe du crayon reste apparente.

«French and Dutch Loan Collection», memorial cat. n° 82, repr.; Staats-Forbes, 1906, n° 54; Londres, 1956, n° 53; Londres, 1969, n° 32, repr.

Provenance
Peut-être Emile Gavet, Paris (Drouot, 11-12 juin 1875, n° 31); James Staats-Forbes, Londres, P. F. Richmond (Amsterdam, Mensing, 22-29 avril 1937, n° 456); Baron Cassel; Lord Clark, Saltwood Castle; The Hon. Alan Clark.

Bibliographie
Cartwright, 1904-05, p. 198, repr.; Bénédite, 1906, repr.

Expositions
Edinburgh, International Exhibition, 1886,

Œuvres en rapport
Modèle du tableau du Museum of Fine Arts, Boston (Toile, H 0,46; L 0,38). Pour le sujet, voir les n°ˢ 84 et 169.

Hythe, Saltwood Castle.

91
Une bergère

1853-55
Dessin. Fusain, avec rehauts de blanc. H 0,397; L 0,281.
S.b.d.: *J. F. Millet.*
Graphische Sammlung, Staatsgalerie, Stuttgart.

C'est à Odilon Redon et à Seurat que nous pensons devant ce dessin. Il est construit sur les différentes nuances de gris qui s'échelonnent depuis le blanc de l'horizon jusqu'au noir sous les mains croisées et son crayon pose les traits différem-

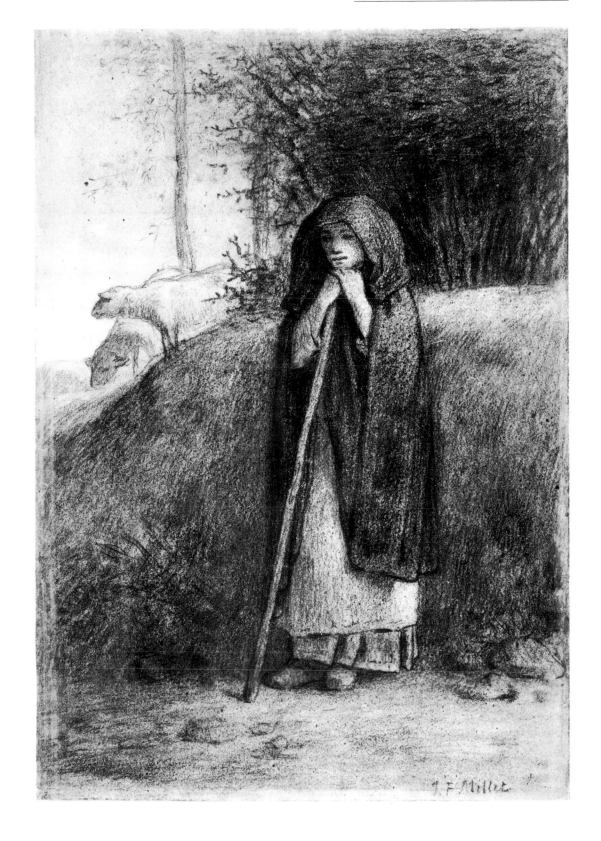

ment selon la direction des plans créés pour donner l'illusion de l'espace. En outre, comme les dessins de Redon et de Seurat, celui-ci nous fait entrer dans un royaume spirituel indéfinissable, en sorte que finalement, le naturalisme devient moins important que le jeu de notre propre imagination. Ce royaume incertain nous est ouvert aussi parce que la figure s'impose à nous comme une sorte d'icone, comme la statue de quelque religion morte.

Provenance
James Staats-Forbes, Londres; Ernst Museum, Budapest (Budapest, 20 nov. 1924, n° 441, repr.); Eardley Knollys, Londres; acquis par la Staatsgalerie, 1958.

Bibliographie
Bénédite, 1906, repr.; Gay, 1950, repr.; Londres, 1956, cité p. 46; cat. musée, dessins, 1960, repr.

Expositions
Peut-être Paris, 1887, n° 193; Londres, Grafton Galleries, 1896, «Winter Exhibition, Modern Pictures chiefly of the Barbizon and Dutch Schools», n° 69; Londres, Leicester Galleries, 1921, «Jean-François Millet, Drawings and Studies», n° 101.

Œuvres en rapport
Dessin préparatoire au tableau du Museum of Fine Arts, Boston (Toile, H 0,29; L 0,23). Au musée des Beaux-Arts, Dijon, donation Granville, une autre étude de cette bergère (H 0,307; L 0,196). Le dessin de l'Art Institute of Chicago (H 0,333; L 0,205), où on voit la même paysanne adossée à un arbre, est une œuvre indépendante.

Stuttgart, Staatsgalerie.

92
La tondeuse

1854
Dessin. Fusain, lavis, encre brune. H 0,295; L 0,225.
S.b.d.: *J. F. Millet*. Au revers, études fragmentaires de plusieurs animaux et croquis pour *La traite des vaches à Gréville*.
Metropolitan Museum of Art, gift of Miss G. Louise Robinson.

92 bis
Deux bergères se chauffant

1855-58 (voir p. 303).

Provenance
Miss G. Louise Robinson, don au Metropolitan Museum, 1940.

Bibliographie
C. Saunier, *La peinture au XIXe siècle*, Paris, s.d., repr.; Hoeber, 1915, repr.; Moreau-Nélaton, 1921, II, p. 36, fig. 133; J. L. Allen, «A Gift of XIX Century Art», Metropolitan Museum *Bulletin*, 35, 1940, p. 57-58; cat. musée, dessins, 1943, II, n° 40, repr.; R. Shoolman et C. Slatkin, *Six Centuries of French Master Drawings in America*, New York, 1950, p. 162, repr.; anon., «Peasant painter», *M D* (revue), août 1964, p. 160-67, repr.

Expositions
San Francisco, California Palace of the Legion of Honor, 1947, «Nineteenth Century French Drawings», n° 48; Washington, Phillips Gallery, 1956, «J. F. Millet», s. cat.

Œuvres en rapport
Voir les n°s 38 et 153. Ce dessin a été souvent confondu avec celui livré à Sensier en juin 1857. Ce dernier (Encre et aquarelle, H 0,360; L 0,275) est passé de Sensier (Drouot, 10-12 déc. 1877, n° 191, avec les aquarelles) à John Wilson, puis à van Heukelom (Amsterdam, Muller, 12 oct. 1937, repr. coul.), avant de disparaître. Grâce à une photogravure Yves et Barret des années 1880, on peut l'identifier comme le n° 191 du catalogue de Sensier. Un croquis au Louvre pour l'aquarelle (GM 10350, H 0,147; L 0,116).

New York, Metropolitan Museum of Art

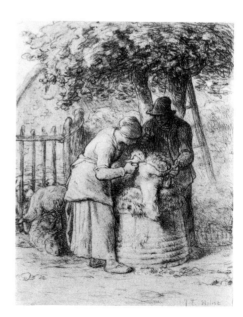

93
Pêcheurs de homards jetant leurs claies, effet de nuit

1857-60
Dessin. Crayon noir. H 0,328; L 0,492. S.b.d.: *J. F. Millet.*
Cabinet des Dessins, Musée du Louvre.

Ce dessin n'avait pas été reconnu jusqu'ici comme ayant appartenu aux collections de Théodore Rousseau, Théophile Sylvestre et Emile Gavet, qui nous révèlent son titre exact. Il évoque les environs de Cherbourg, pays natal de Millet, mais il a été exécuté bien après son voyage de 1854 en Normandie. Millet travaillait surtout de mémoire, sans modèle et un examen attentif de ce dessin montre que sa qualité tient à la maîtrise dans l'emploi du crayon, et des ressources de cette technique, non à l'observation d'une scène particulière. La composition rappelle la peinture hollandaise, notamment les personnages placés au premier plan dans certaines marines nocturnes. Millet pose, parmi les stries verticales, quelques traits plus épais à l'extrêmité des rames pour suggérer la chute de l'eau qu'elle soulèvent.

Provenance
Théodore Rousseau (Drouot, 27 avril-2 mai 1868, nº 561); Théophile Silvestre; Emile Gavet, Paris (Drouot, 11-12 juin 1875, nº 35); Isaac de Camondo, don au musée du Louvre, 1911, Inv. R.F. 4104.

Bibliographie
Soullié, 1900, p. 206; Cat. Camondo, 1914, nº 282; GM 10467; R. Huyghe et P. Jaccotet, *Le dessin français au XIXᵉ siècle*, Genève, 1948, nº 63, repr.; L. Lepoittevin, «Millet, peintre et combattant», *Arts,* 19 nov. 1964, p. 10, repr.

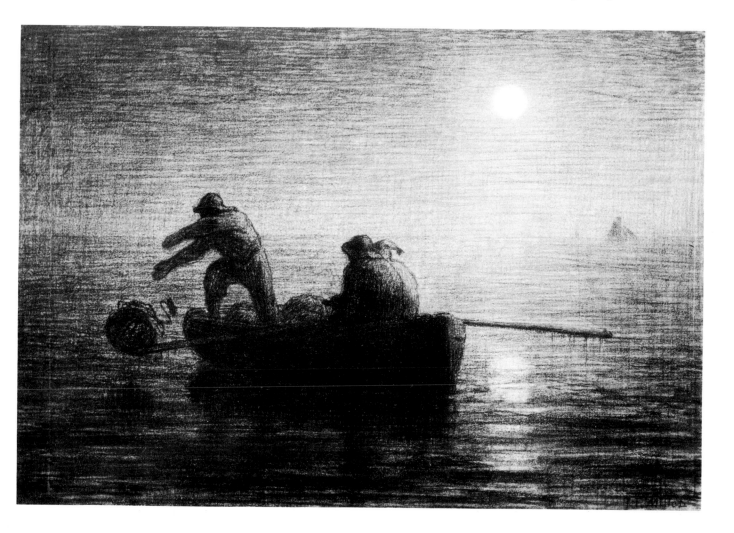

Expositions
Londres, 1949-50, n° 572; Londres, 1956, n° 73,
repr.; Rome et Milan, 1959-60, «Il disegno
francese da Fouquet a Toulouse-Lautrec», n° 163;
Paris, 1960, n° 21; Cherbourg, 1964, n° 87, repr.;
Paris, 1964, n° 67, repr. couv.; Moscou et
Leningrad, 1968-69, «Le romantisme dans la
peinture française», n° 86, repr.

Œuvres en rapport
Au verso d'un dessin pour le *Phœbus et Borée*

de 1857 (Louvre, GM 10471, H 0,206; L 0,279)
se trouve un beau croquis des *Pêcheurs* qui semble
être antérieur, vers 1854-55. Cette hypothèse
est peut-être soutenue par la présence sur ce
même verso d'un visage de femme, probablement
une étude pour *Le greffeur* (voir n°s 62 et 63)
de 1854-55, mais trop indistincte pour l'affirmer
avec certitude.

Paris, Louvre.

94
Un berger indiquant à des voyageurs leur chemin

1857
Dessin. Crayon noir et pastel, sur papier jaunâtre.
H 0,355; L 0,495. S.b.d.: *J. F. Millet.*
Corcoran Gallery of Art, Washington.

Le titre est de Millet lui-même. Il est d'ailleurs typique du genre d'appellations très explicites qu'on trouve dans la liste de ses œuvres établies par lui. Les titres donnés par la suite au dessin reflètent les réactions du public: *Les voyageurs exténués* et *Les pèlerins d'Emmaus.* Le premier se justifie par l'épuisement que montre la figure de l'extrême gauche. En ce qui concerne le second, faut-il penser que Millet a prévu l'association d'idée qui s'établirait dans l'esprit du spectateur avec l'épisode évangélique? Il semble bien que oui. Comme la transposition de *L'Expulsion du paradis* dans le *Départ pour le travail* (voir n° 70) ou de la *Fuite en Egypte* (voir n° 141) en une famille de paysan marchant dans la campagne, le thème d'Emmaus est évoqué ici comme une scène de la vie rurale à Chailly. Il est souvent représenté, au XVIIᵉ et au XVIIIᵉ siècle, par deux pèlerins demandant leur chemin à un berger; parfois le berger tend le bras comme il le fait dans le dessin de Millet:

c'est le cas, par exemple, du *Chemin d'Emmaus* de Jacques Parmentier (Walker Art Center, Minneapolis).
La composition semble impliquer une autre réminiscence. Dans l'étude la plus poussée pour ce *Berger*, les trois figures se font face et leurs attitudes rappellent celles des personnages de *La Rencontre* de Courbet (musée Fabre, Montpellier) au point de faire supposer que le dessin de Millet est une réponse délibérée au tableau de son rival. Millet n'avait pas le narcissisme de Courbet et jamais il ne se serait représenté directement dans une de ses compositions. Il s'attachait à traduire des fictions plausibles dans les formes les plus naturalistes, qui n'imposent pas au spectateur la présence de l'artiste. S'il avait conservée la disposition primitive des figures, le défi à Courbet aurait été manifeste. En changeant la place des personnages, il les a écartés de cette rivalité personnelle par une sublimation de lui-même qui va plus loin. Il faut remarquer enfin la force expressive du contraste entre les parties gauche et droite du dessin. Les étrangers sont frappées par une lumière brutale, celle qui innonde la plaine immense où ils cheminent; le berger et son chien sont abrités par l'ombre du talus, parce qu'ils sont ici chez eux.

Provenance
Alfred Sensier, acheté de l'artiste, 1857; Lévy-Crémieu (vente en 1886); Mme Mirbeau; Mme Alice Regnault (en 1887); Alexander Young, Ecosse; H. S. Henry, Philadelphie (AAA, 4 fév. 1910, n° 19, repr.); William A. Clark, legs à la Corcoran Gallery of Art, 1926.

Bibliographie
Soullié, 1900, p. 220; Studio, 1902-03, repr.;
E. Halton, «The collection of Mr. Alexander Young, III», *Studio*, 30, janv. 1907, p. 193-210, repr.; Moreau-Nélaton, 1921, II, p. 36, fig. 123; cat. Clark, 1928, p. 46; R. Shoolman et C. Slatkin, *Six Centuries of French Master Drawings in America*, New York, 1950, p. 156, repr.; Londres, 1956, cité p. 33-34; Herbert, 1962, p. 378, repr.

Expositions
Londres, Durand-Ruel, déc. 1874, «Ninth exhibition of the Society of French Artists», n° 136; Paris, 1887, n° 150.

Œuvres en rapport
Quatre croquis, au British Museum (Crayon, H 0,289; L 0,225), et au Louvre, GM 10308 (Crayon, H 0,202; L 0,270), GM 10611 (Fusain, 0,10; L 0,18), et GM 10612 (Crayon, H 0,210; L 0,162).

Washington, Corcoran Gallery of Art.

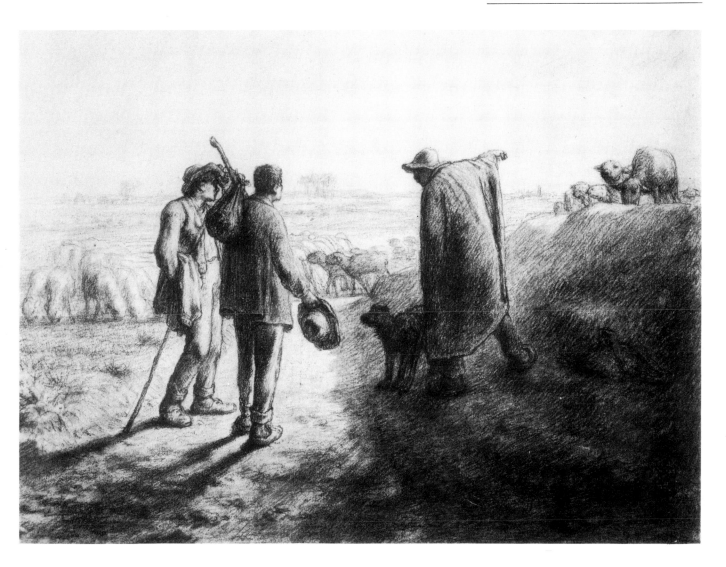

95
La charité (Le vieux mendiant)

1857-58
Dessin. Crayon noir. H 0,385; L 0,446. S.b.d.: *J. F. Millet.*
University of Michigan, Museum of Art, Ann Arbor, bequest
of Margaret Watson Parker.

On trouve souvent dans les gravures de Rembrandt des
figures à demi dissimulées dans l'entrebaillement d'une porte
– comme le mendiant de Millet – et regardant au dehors
des miséreux ou des vendeurs ambulants: *Le vendeur de mort-aux-rats* (1632) par exemple, ou *Mendiants à la porte d'une*

maison (1648). La tête du mendiant ici est particulièrement
proche de Rembrandt et ressemble beaucoup à celle de saint
Joseph dans *La Sainte Famille* que nous avons déjà comparée
à une œuvre de Millet (voir n° 87). Millet cependant inverse
le parti adopté par Rembrandt en plaçant le spectateur à
l'intérieur de la maison et c'est à l'enfant, en train d'apprendre sa leçon, qu'est adressé le précepte biblique de la charité.
L'ombre de la maison donne une impression de refuge, de
permanence, en opposition avec la lumière implacable du
dehors.

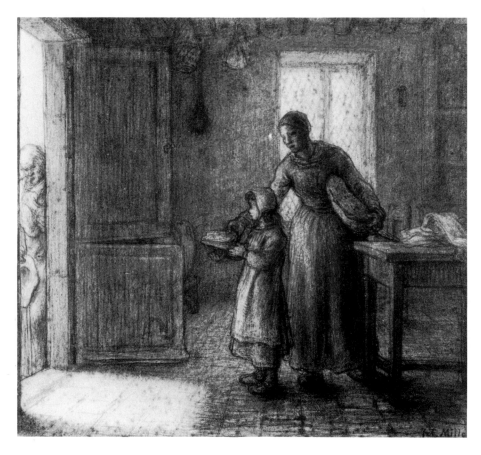

Provenance
James Staats-Forbes, Londres; Margaret Watson Parker, legs au Museum of Art, University of Michigan, 1955.

Bibliographie
Studio, 1902-03, repr.; Cartwright, 1904-05, p. 198, repr.; Bénédite, 1906, repr.; Moreau-Nélaton, 1921, II, p. 46, 49, 114, fig. 146; H. B. Hall, «Two Millet Drawings», University of Michigan Museum of Art *Bulletin*, 7, avril 1956, p. 37-39, repr.

Expositions
Peut-être Paris, rue de Choiseul, 1862; Londres, Durand-Ruel, déc. 1874, «Ninth exhibition of the Society of French Artists», n° 134; Staats-Forbes, 1906, n° 70 ou 93.

Œuvres en rapport
Etude pour le tableau fait pour Tesse en 1858-59 (Moreau-Nélaton, 1921, II, fig. 145), aujourd'hui disparu. Deux croquis préparatoires au Louvre, GM 10434 (Mine de plomb, H 0,144; L 0,118) et GM 10633 (Mine de plomb, H 0,072; L 0,080); dans une collection particulière à Londres, un dessin de la mère (Crayon, H 0,27; L 0,20), puis deux dessins au tracé linéaire depuis longtemps disparus, ancienne collection Staats-Forbes (Bénédite, 1906, repr.), et H. Hazard (Petit, 1-3 déc. 1919, n° 366c, H 105; L 0,08).

Ann Arbor, Museum of Art.

96
Le briquet (Le repos au milieu du jour)

1858
Dessin. Crayon noir et pastel. H 0,362; L 0,462.
S.b.d.: *J. F. Millet*. Au revers, de la main d'Alfred Sensier, *1858, année de notre mariage, donné à ma femme G. Sensier.*
Musée Saint-Denis, Reims.

Provenance
Mme G. Sensier; Alfred Sensier (Drouot, 10-12 déc. 1877, n° 202); L. Tabourier, Paris; Henri Vasnier, acquis en 1888, legs au musée de Reims, 1907.

Bibliographie
Roger-Milès, 1895, repr.; Soullié, 1900, p. 122-23; M. Sartor, cat. Vasnier, 1913, n° 338; Moreau-Nélaton, 1921, II, p. 7, fig. 223; Lepoittevin, 1968, repr.; cat. musée (sous presse), n° 251.

Expositions
Paris, Petit, 1883, «Cent chefs-d'œuvre», n° 459; Paris, 1887, n° 105; Paris, 1889, n° 443; Chicago, Detroit, San Francisco, 1955-56, «French Drawings», n° 137; Charleroi, 1958, «Art et travail», n° 25; Cherbourg, 1964, n° 80.

Œuvres en rapport
Un pastel du même sujet a été fait vers 1868-69 (coll. Armand Hammer, Californie, H 0,425; L 0,515). On ne trouve pas de dessins pour

l'œuvre de 1858, mais pour le pastel postérieur, il y a quatre croquis au Louvre (GM 10412, et GM 10675 à 77).

L'annotation de la main de Sensier (aimablement communiquée par Mlle Toussaint) atteste la date de 1858, et non celle de 1866 traditionnellement admise. Moreau-Nélaton s'est rarement trompé, mais les quelques dates erronées qu'il a attribuées à certaines œuvres de Millet ont suffi à fausser la chronologie de son évolution. Des pastels comme celui-ci, dont la base de crayon noir constitue la véritable structure, sont caractéristiques des années 1855-65. C'est seulement quand il entreprendra la grande série des pastels pour Emile Gavet qu'il abandonnera peu à peu le tracé noir pour la couleur pure.

Reims, musée Saint-Denis.

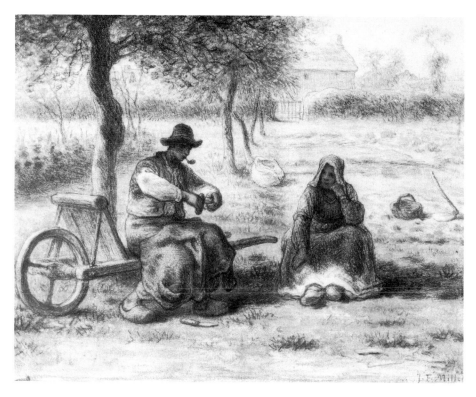

97
Les premiers pas

1859
Dessin. Crayon noir et pastel. H 0,295 ; L 0,360.
S.b.d. : *J. F. Millet*
Cleveland Museum of Art, gift of Mrs. Thomas H. Jones, Sr.

Les modifications apportées par Millet dans cette version par rapport à la précédente sont révélatrices parce qu'elles montrent que Millet, pour construire ses compositions, met en œuvre des moyens purement artistiques. Dans la première version, le père est plus éloigné sur la gauche et ses bras s'ouvrent vers l'enfant avec plus de sollicitude. La distance entre eux est plus grande et la limite du labour oblique donne l'impression que l'enfant aura du mal à rejoindre son père. Dans la seconde version, celle-ci, Millet ne change pas «l'histoire», mais il la raconte d'une autre manière. Le père est un peu plus près de son fils. Ses bras et sa tête sont moins tendus vers lui, comme s'il était rassuré. Il est placé plus haut dans la composition et la haie qui ferme le jardin, au fond, devient une ligne droite, orientée directement sur l'enfant. La limite du labour plus à droite n'est plus un obstacle. Enfin la pelle, plus grande, répète l'axe invisible qui unit le père et l'enfant.

Provenance
Emile Gavet, Paris (Drouot, 11-12 juin 1875, n° 80) ; anon., (Drouot, 30 avril 1888, n° 5) ; acquis par le Cleveland Museum of Art, 1962.

Bibliographie
Roger-Milès, 1895, repr. ; Soullié, 1900, p. 121 ; Gensel, 1902, repr. ; Rolland, 1902, repr. ; Studio, 1902-03, repr. ; Muther, 1903, éd. angl. 1905, repr. ; Diez, 1912, repr. ; J. Weth, «Une même composition chez Joseph Israëls et chez Millet», *L'Art flamand et hollandais*, 1912, p. 53-60, repr. ; Cox, 1914, p. 66, repr. ; Moreau-Nélaton, 1921, II, p. 38, 59, fig. 124 ; Londres, 1956, cité p. 35 ; Cleveland Museum *Bulletin*, 50, déc. 1963, p. 294 ; Cleveland, 1973, p. 265-66, repr.

Œuvres en rapport
Il y a deux autres dessins du même sujet où les deux groupes de personnages sont plus espacés, la limite du défrichement, s'inclinant vers la gauche. Celui qui est peut-être le premier des trois est disparu depuis 1911 (Crayon, H 0,31 ; L 0,43) ; l'autre mieux connu grâce à sa reproduction par Sensier (1881, p. 345), est

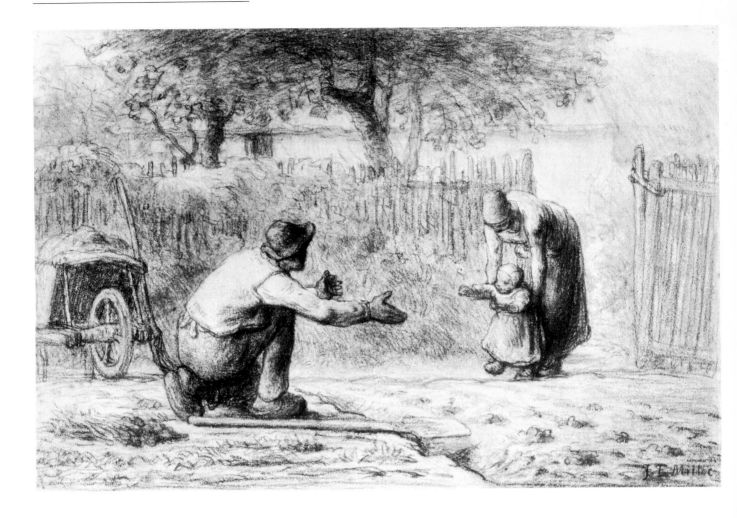

maintenant dans une collection particulière en Allemagne (Pastel, H 0,63; L 0,75). Il y a une douzaine de croquis pour *Les premiers pas*, dont huit au Louvre; GM 10359 à 60, GM 10638 à 40, et les versos des GM 10345, 10367, et 10588. Vers 1874, Millet a repris le motif dans un dessin fait pour des enfants (Hitchcock, 1887, p. 168, repr.). Une variante aquarellée dans une collection particulière en Allemagne est d'une facture étrange, peut-être douteuse (H 0,36; L 0,27). Le pastel exposé a été gravé par G. Greux et, vers 1890-95, par Léo Gausson (exemplaire au musée de Lagny). C'est sans doute la reproduction publiée par Sensier qui a inspiré la copie de Van Gogh (Metropolitan Museum). Le parallèle que Veth (*op. cit.*) a voulu établir entre le *Petit Jean* du Salon de 1861 de Josef Israëls et *Les premiers pas* de Millet n'est pas soutenable: les Millet peints avant le tableau d'Israëls ne peuvent guère en avoir subi l'influence.

Les lettres de Sensier à Millet permettent de dater les deux principales versions de ce sujet. Il écrit au peintre, le 9 janvier 1859: «Vous pouvez en outre faire un dessin, qu'on vous commande, représentant un père fesant *(sic)* marcher son enfant dans un jardin, dans la même analogie que celui de Feydeau. Il est placé d'avance». Et, une semaine plus tard: «N'oubliez pas le dessin, le père, la mère et l'enfant, et mettez-y du pastel. On y tient, car on a vu celui de Feydeau».

Cleveland, Museum of Art.

98
Crépuscule

1858-59
Dessin. Crayon noir et pastel, sur papier jaunâtre.
H 0,51; L 0,39. S.h.d.: *J. F. Millet.*
Museum of Fine Arts, Boston, gift of Quincy A. Shaw through
Quincy A. Shaw, Jr., and Marion Shaw Haughton.

C'est seulement deux générations plus tard, dans l'œuvre de Seurat, qu'on trouve des dessins dont les gris et les noirs naissent, comme ici, de la mobilité incessante du crayon. Au début des années 50, Millet utilisait encore largement l'estompe, parfois aussi le côté oblique de la mine, mais dans les œuvres plus tardives, il aime à laisser apparent chaque mouvement de la main dans l'enchevêtrement des lignes. La pensée de l'artiste s'exprime par le jeu subtil de la lumière et des ombres, plus que par la solidité de la forme.
Un autre caractère du dessin fait présager Seurat: son atmosphère particulière qui suscite une impression de mystère à partir d'un événement banal. La prédilection de Millet pour le crépuscule, que traduit tant de dessins, répond chez lui à un sentiment profond. Au lieu de déplorer la chute rapide du jour durant les hivers de Barbizon, il s'en réjouissait. Le 18 décembre 1866, il écrivait à Sensier: «On ne voit guère le matin avant 9 h 1/2 et à 3 h dans l'après-midi on ne peut plus rien faire. Il faut bien vite avouer que les choses vues dehors par ces temps tristes sont d'une nature bien impressionnante et que c'est une grande compensation au peu de temps qu'on à pour travailler. Je ne voudrais pour rien en être privé, et si on me proposait de me transporter dans le midi pour y passer l'hiver, je refuserais net. O tristesse des champs et des bois, on perdrait trop à ne pas vous voir!»

Provenance
Emile Gavet, Paris (peut-être Drouot, 11-12 juin 1875, n° 27); Quincy Adams Shaw, Boston; famille Shaw, don au Museum of Fine Arts, 1917.

Bibliographie
T. H. Bartlett, «Millet's return to his old home with letters from himself and his son», *Century,* 86, juil. 1913, p. 332-39, repr.; Wickenden, 1914, p. 24; cat. Shaw, 1913, n° 53, repr.; Durbé, Barbizon, 1969, repr. coul.

Expositions
Peut-être exp. Gavet 1875, n° 41; Barbizon Revisited, 1962, n° 72, repr.; Trenton, New Jersey State Museum, 1967, «Focus on Light», n° 58.

Ce dessin a toujours été situé à une date trop tardive dans l'œuvre de Millet. Les analogies avec ceux de la période 1857-60 sont les plus convaincantes. Emile Gavet, à qui il appartint, commença seulement, il est vrai, à commander des pastels à Millet en 1865, mais il avait acheté des dessins plus anciens à des marchands et à d'autres collectionneurs. Sensier fait peut-être allusion à celui-ci dans une lettre du 12 février 1859 à Millet: «Je n'ai pas encore pu vendre le crépuscule».

Boston, Museum of Fine Arts.

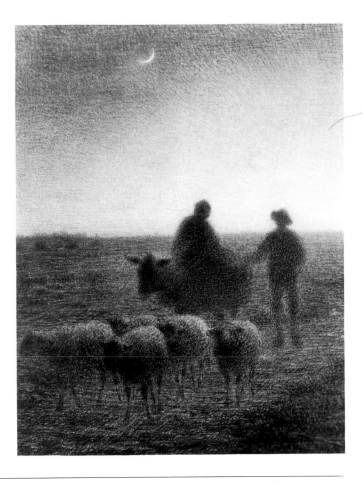

Le dossier des « Glaneuses »

(1850-1857)

La composition du célèbre tableau (voir n° 65) est la dernière d'une série dont la conception évolue à l'inverse de ce que l'on attendrait. Au début, peu de temps après la Révolution de 1848, la signification sociale du thème compte peu: elle se développe progressivement, sur une période de plusieurs années, à mesure que la Révolution s'éloigne.

Après une étude des deux glaneuses (voir n° 99), vient le très beau dessin (voir n° 100) utilisé par Charles Jacque pour son illustration d'*Août*. Il ne montre pas de misérables glaneuses, mais une paisible scène de moisson, les figures principales ne sont pas séparées des autres, et la présence des enfants ajoute à la sérénité de l'ambiance. Puis Millet tourne les deux femmes de l'autre côté (voir n° 101), leurs épaules n'arrêtent plus le regard du spectateur; l'espace ouvert sous leurs bustes penchés rend plus dramatique la chute de leurs bras, et l'enfant est remplacé par une autre femme.

C'est ensuite, en 1853, la première peinture à l'huile sur le thème des glaneuses, l'*Eté*, (voir n° 102) dans la série *Quatre Saisons* exécutée pour Feydeau. Millet a resserré la composition, la femme debout est plus proche des deux autres et elle se courbe pour faire sentir qu'elle se livre à un travail d'adulte, non à un jeu d'enfant. La scène est plus austère que *Août*, et exprime bien tout le poids du labeur accompli dans la chaleur de l'été; mais les femmes ne sont pas séparées des moissonneurs. En 1855, dans la gravure (voir n° 127), puis dans la grande peinture de 1857, le ton a changé. La moisson se déroule beaucoup plus en arrière et on découvre au loin une ferme cossue où s'affairent des ouvriers. Les femmes sont venues au premier plan et elles apparaissent comme de pauvres paysannes, exclues de la moisson, autorisées seulement à ramasser ce que les autres ont laissé derrière eux. Cette progression depuis *Août* jusqu'à l'*Eté* puis aux préoccupations sociales de la dernière composition montre la complexité de l'évolution de Millet à partir d'un naturalisme étroitement lié à la tradition, vers un autre naturalisme, encore symbolique mais plus marqué par la conscience du présent. Ainsi, le naturalisme des *Glaneuses* n'est pas le fruit d'une imitation de ce que Millet a vu, mais d'une invention basée sur ses propres œuvres et aussi sur les rythmes de la sculpture antique. On évoque Poussin et, au-delà, la grandeur des sculptures du Parthénon.

Certaines des *Glaneuses* qui ne figurent pas à
l'exposition fournissent d'utiles indications sur les
processus de création suivie par Millet. Au tout
premier dessin sur le sujet (voir n° 99), se rattache
une étude assez semblable (H 0,145; L 0,21)
appartenant à la Municipal Gallery of Modern Art
de Dublin. Il faut aussi mentionner la plus
importante des esquisses pour le dessin Straus,
Août (voir n° 100) conservée au musée de Lyon
et souvent considérée à tort comme une préparation
pour le tableau de 1857 (H 0,155; L 0,232).
Il existe de nombreux dessins pour les *Glaneuses*
Feydeau de 1853 (voir n° 102). Le premier est
assez proche de *Août*, mais il le montre
des botteleurs, et un paysage en profondeur:
ce pourrait être une première idée pour
l'*Eté* que Millet aurait conçu d'abord comme
une grande scène de moisson. Le plus
ancien dessin achevé est celui de la collection
Drury, Surrey (Crayon noir, H 0,254; L 0,178;
Cartwright, 1904-05, p. 55, repr.). L'arrière-plan
est le même mais les deux glaneuses courbées
sont accompagnées d'une paysanne accroupie.
Celle-ci fait place à la figure penchée du tableau
Feydeau dans le dessin suivant, un croquis du
Louvre (GM 10347, H 0,116; L 0,073) dont un
dessin du musée de Boston offre une version
plus complète, dans un plus grand format (Crayon
noir, H 0,277; L 0,193; Londres, 1956, pl. 5).
Millet dut faire de nombreux croquis préparatoires
pour déterminer précisément la composition du
tableau de 1853, mais nous ne connaissons plus
que l'étude pour les deux femmes courbées de
la Yale University (Crayon noir, H 0,285; L 0,227).
Il existe deux dessins assez poussés de la composition
Feydeau, qui sont peut-être des dessins indépendants,
exécutés pour la vente d'après le tableau, et non
pas des études préparatoires. L'un est au British
Museum (Crayon noir, H 0,283; L 0,22; Cartwright,
1904-05, p. 57, repr.), l'autre est connu seulement
par une photographie ancienne (Gensel, 1902,
fig. 12).
Peu de temps après le tableau Feydeau, Millet
en fit une réplique, de même format (Springfield
Museum of Art, Mass.), en utilisant un dessin
(musée du Louvre, GM 10602, H 0,399; L 0,286)
qui présente tous les caractères d'un calque. La
figure de droite et la partie avoisinante, sur la
réplique, ont été si largement repeintes qu'il est
difficile de juger le tableau.
Pour la gravure, exécutée en 1855-56 (voir n° 127),
la composition horizontale a été préparée par de
petits croquis comme les n°s 103 et 104 ainsi
que par des dessins plus poussés comme le n° 106
ou un autre qui a fait partie de la collection Doria
(Petit, 8-9 mai 1899, n° 463; H 0,190; L 0,285).
Le seul dessin qu'on puisse rattacher à la grande
peinture de 1857 est le n° 105. Il est probable
que Millet commença le tableau en 1855, en même
temps que la gravure ou très peu de temps après.
Signalons enfin quelques œuvres d'attribution
douteuse: deux des dessins Staats-Forbes
(Cartwright, 1904-1905, pp. 53 et 59, repr.);
le tableau représentant la glaneuse de droite,
au musée de Toledo, ne semble pas original, bien
qu'il ait appartenu, depuis la fin du siècle dernier,
à des collections américaines notoires.

99
Deux glaneuses

1850-51
Dessin. Crayon noir, sur papier beige. H 0,165; L 0,267
S.b.d.: *J. F. M.*
Cabinet des Dessins, Musée du Louvre.

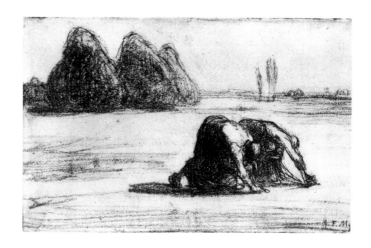

Provenance
Albert S. Henraux, legs au musée du Louvre,
1954. Inv. R. F. 30571.

Expositions
San Francisco, California Palace of the Legion of
Honor, 1947, «Nineteenth Century French
Drawings», n° 50.

Paris, Louvre.

100
Le mois d'août, les glaneuses

1851-52
Dessin. Crayon noir. H 0,18; L 0,24.
Annoté b.d. *J. F. Millet,*
d'une autre main.
Mrs. Herbert N. Straus, New York.

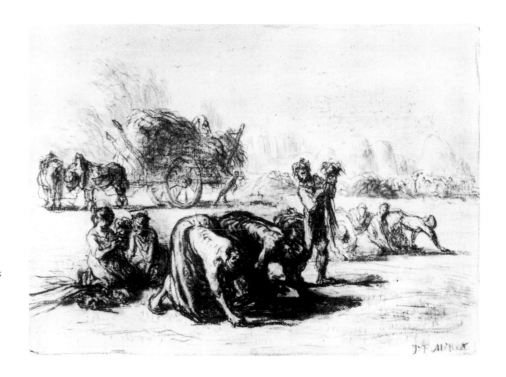

Provenance
Probablement Alfred Sensier, Paris (Drouot,
10-12 déc. 1877, n° 213); Mr. et Mrs. Herbert N.
Straus, New York.

Bibliographie
Gravé par Charles Jacque pour figurer le mois
d'*Août,* l'*Illustration,* 7 août 1852, p. 89.

Expositions
Pittsburgh, Carnegie Institute, 1951,
«French Painting 1100-1900», n° 161, repr.

Charles Jacque, ami de Millet, utilisa des
dessins de celui-ci pour une série des douze *Mois*
publiés dans l'*Illustration* au cours de l'année
1852. La plupart des originaux de Millet sont
connus par des photographies. Jacque les imita
dans ses propres dessins qui furent gravés par
Adrien Lavieille. Entre temps, le nom de Millet
fut supprimé et l'incident entraîna la rupture de
leurs relations qui ne se rétablirent jamais.

L'*Illustration* elle-même en 1853, et l'Imprimerie Claye en 1855 éditèrent à nouveau la série des *Mois* conçue par Millet, mais Jacque laissa passer cette occasion de réparer son omission. Jacque utilisa le groupe principal du dessin de Millet pour l'une des quatre vignettes publiées dans l'*Illustration* le 7 août 1852 (p. 89). Les dessins de Millet pour trois d'entre elles ont appartenu par la suite à Sensier mais ont disparu ensuite. L'un d'eux, reproduit en 1904-05 par Cartwright (p. 127) était alors dans la collection Staats-Forbes.

New York, collection Mrs Herbert N. Straus.

101
Les glaneuses

1852
Dessin. Crayon noir. H 0,295; L 0,440.
b.d.: *J. F. M.* Cachet vente Millet.
Musée Grobet-Labadié, Marseille.

Provenance
Comte Armand Doria (Drouot, 8-9 mai 1899,
n° 461); musée Grobet-Labadié.

Bibliographie
Soullié, 1900, p. 179; cat. musée, 1930, p. 44,
repr.; R. Huyghe et P. Jaccotet, *Le dessin français
au XXe siècle*, Lausanne, 1946, n° 65, repr.; Gay,
1950, repr.; M. Latour, «Marseille: dessins du
musée Grobet-Labadié», *Revue de l'art*, 14, 1971,
p. 101, repr.

Expositions
Paris, 1887, n° 139; Washington, Cleveland,
Saint-Louis, Harvard University, Metropolitan
Museum, 1952-53, «French Drawings», n° 140;
Marseille, Musée Cantini, 1971,
«Dessins des musées de Marseille», n° 127, repr.;
Séoul, Corée, 1972, n° 10, repr.

Marseille, musée Grobet-Labadié.

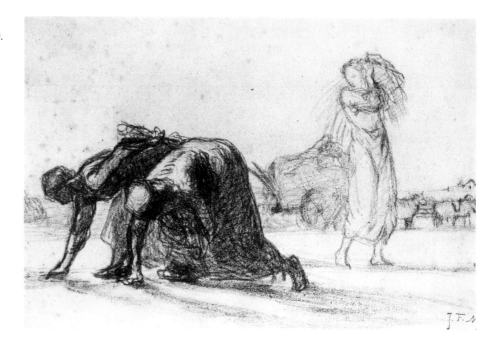

102
L'été, les glaneuses

1852-53
Toile. H 0,380; L 0,295. S.b.c.: *J. F. Millet.*
Collection particulière, Etats-Unis.

Provenance
Alfred Feydeau, acheté à l'artiste, Paris, avant
fév. 1853; Alfred Sensier (jusqu'en 1873); Ernest
Hoschedé (Drouot, 20 avril 1875, n° 54, repr.);
Prince Dutz; Tretiakoff; Defoer (Petit, 22 mai
1886, n° 29); Willy Blumenthal; Mme W.

Blumenthal; M. et Mme L. C. [Cotnareanu?]
(Galliera, 14 déc. 1960, n° 209, repr.); collection
particulière, Etats-Unis.

Bibliographie
Sensier, 1881, p. 133-34, 180; Mollett, 1890,

p. 116, 119; Soullié, 1900, p. 23; Venturi, 1939,
p. 184, 185.

Expositions
Paris, 1887, n° 31; Paris, Petit, 1892, «Cent
chefs-d'œuvre des écoles françaises et étrangères»,

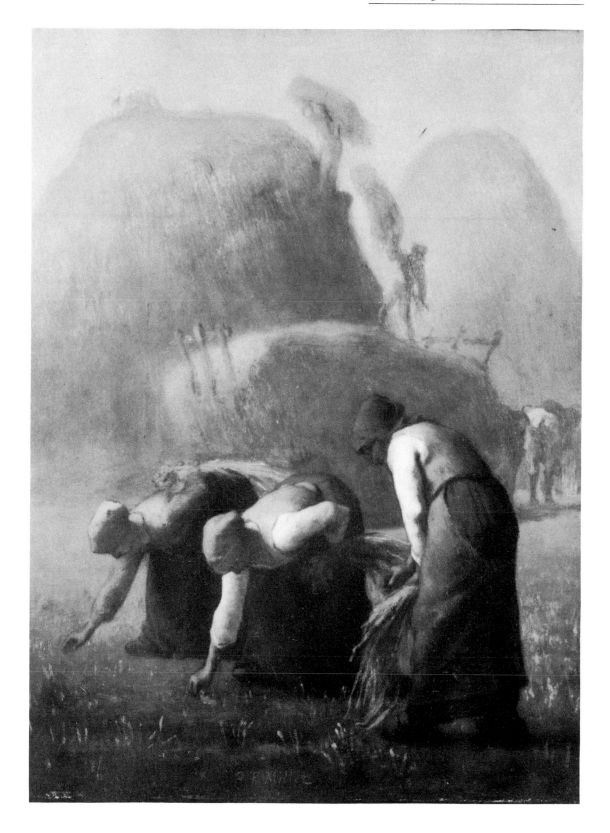

nº 123; Paris, 18, rue de la Ville-l'Evêque, 1922, «Cent ans de peinture française», nº 114.

On sait aujourd'hui que ce petit tableau, souvent considéré comme postérieur à la grande peinture de 1857, était achevé en 1853 et figurait *L'Eté* dans la série des *Quatre saisons* peinte par Millet pour l'une de ses principaux clients, Alfred Feydeau. En effet, le 30 mars 1853, Sensier écrivait à Millet que Feydeau avait reçu deux toiles: «Il est très content des *Glaneuses* et il est impatient de vous voir vous mettre à la besogne». Le second tableau était *Le Vigneron*, aujourd'hui au musée de Boston, qui a exactement les mêmes dimensions et qui représente *Le Printemps* (identifié comme tel par Sensier, 1881, p. 133-4). Le 13 novembre 1853, Sensier écrit à Millet que les nouvelles commandes de Feydeau «ne dépasseront pas, ou à peine, celles des *Quatre Saisons*»: les peintures étaient donc terminées à cette date. Il semble pourtant que deux d'entre elles n'avaient pas encore été remises à Feydeau: en 1854, Millet lui livra deux tableaux de dimensions identiques mais dont les lettres ne précisent pas le sujet.

Le 29 décembre 1854, Sensier demande à Millet si les tableaux de Feydeau seront prêts pour «d'exposition», sans en indiquer les titres. Or nous savons que, peu de temps après, le jury de l'Exposition Universelle de 1855 refusa deux tableaux intitulés «femme brûlant des herbes» et «un faiseur de fagot» (voir le nº 77): ces peintures, aujourd'hui au Louvre, étaient probablement *L'Automne* et *L'Hiver* de la série Feydeau.

Etats-Unis, collection particulière.

103
Trois glaneuses tournées vers la droite

1855-56
Dessin. Crayon noir. H 0,054; L 0,080. Au verso, croquis de deux pêcheurs.
Cabinet des Dessins, Musée du Louvre.

Provenance
Léon Bonnat, legs au musée du Louvre, 1922.
Inv. R.F. 5699.

Bibliographie
GM 10346.

Paris, Louvre.

104
Trois glaneuses tournées vers la gauche

1855-56
Dessin. Crayon noir, sur papier crème. H 0,093; L 0,147. Au verso, croquis au crayon noir pour *La brûleuse d'herbes* et *Les premiers pas*.
Cabinet des Dessins, Musée du Louvre.

Provenance
Léon Bonnat, legs au musée du Louvre, 1922,
Inv. R.F. 5698.

Bibliographie
GM 10345, repr.

Paris, Louvre.

105
Feuille d'études: tête de profil, mains droites

1855-56
Dessin. Mine de plomb. H 0,132; L 0,150. Cachet vente Millet
b.d.: *J. F. M.* Au verso, écriture d'enfant.
Cabinet des Dessins, Musée du Louvre.

Provenance
Moreau-Nélaton, legs au musée du Louvre, 1927.
Inv. R.F. 11232.

Bibliographie
GM 10603, repr.; Moreau-Nélaton, 1921, III,
p. 125, fig. 314.

Paris, Louvre.

106
Les glaneuses

1855-56
Dessin. Crayon noir. H 0,175;
L 0,265 (dim. visibles).
Cachet vente Millet b.g.:
J. F. M., et au revers.
George A. Lucas Collection,
Maryland Institute College
of Art, Courtesy
of the Baltimore Museum of Art.

Provenance
Peut-être vente Millet 1875, nº 180; George A.
Lucas; collection George A. Lucas, Maryland
Institute College of Art.

Expositions
Baltimore, 1911, «Lucas Art Collection», nº 210;
Baltimore Museum of Art, 1951, «From Ingres
to Gauguin», nº 51; New York, Guggenheim
Museum, 1962, «Nineteenth Century Drawings»,
nº 82; Baltimore Museum of Art, 1965,
«The George A. Lucas Collection of the Maryland
Institute», nº 336; New York, 1972, nº 50, repr.

Une comparaison attentive de ce dessin avec
la peinture et la gravure (voir nºs 65 et 127)
montre qu'il est plus proche de la gravure et
constitue sans doute l'une des principales études
faites pour elle.

Baltimore, Maryland Institute College of Art.

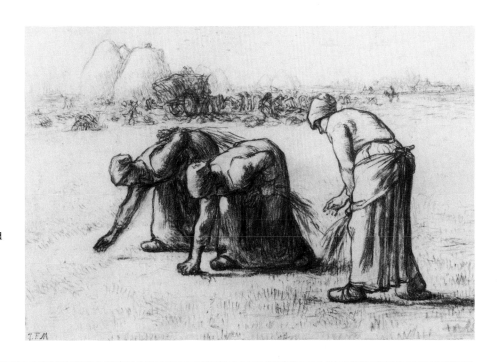

Le dossier de la «Précaution maternelle»

Avec des sujets comme celui-ci, Millet heurte nos préjugés modernes. Nous n'abordons pas les œuvres d'art d'un œil neuf, mais à travers tout un réseau d'associations. Nous pensons ici à des prédécesseurs de Millet comme Boilly par exemple *(La petite précaution,* anc. coll. Paulme) et surtout aux innombrables variations sur le Manneken-Pis, si répandues à la fin du XIXe siècle. Il y a là un double écueil: d'une part, nous ne pensons pas au fait lui-même, mais aux réactions de l'esprit «petit-bourgeois» à son égard, et ce sont elles que nous rejettons. D'autre part, l'état actuel rend moins naturel, et donc particulier, un fait banal au temps de Millet dont l'art est étonnament libre de toute affèterie: on ne trouve chez lui ni enfants embrassant leur mère ou faisant leur prière, ni enfants barbouillés de confiture, ni enfants abandonnés.

Il existe toute une série d'œuvres en rapport avec *La précaution maternelle* et l'examen attentif de chacune d'elles permet de restituer le contexte personnel de Millet, indépendamment des associations qui s'y sont ajoutées. Entre les deux groupes, l'un relatif au tableau du Louvre, l'autre au cliché-verre, les différences sont subtiles, mais révélatrices. Il suffit de constater la modification de structure déterminée dans la seconde composition par la substitution d'une petite fenêtre au grand volet du tableau pour sentir toute la finesse de l'invention de Millet.

Le tableau du Louvre (voir n° 111) n'avait pas été, jusqu'ici, identifié avec le n° 5 de la vente Millet en 1875, «Mère avec ses enfants. H 29 cm; L 21 cm 1852». Différentes indications et, notamment, le cachet de l'atelier, prouvent qu'il s'agit bien de ce tableau. On ne peut négliger la datation de 1852, qui situe l'œuvre assez tôt — parce que les dates indiquées dans la vente Millet sont rarement en contradiction avec la réalité; néanmoins le style, ici, paraît un peu plus tardif. Le premier état de la composition est un dessin autrefois dans la collection Giacomelli (J. Clarétie, *Peintres et sculpteurs contemporains,* Paris, 1882, p. 81, repr.), dans lequel la sœur se penche vers l'enfant. Il existe une vigoureuse étude pour le petit garçon (voir n° 107) et trois croquis pour la fillette, où elle apparaît dans l'attitude plus droite qu'elle aura sur la peinture; l'un est au

Louvre (GM 10333, H 0,139; L 0,09); les deux autres, n^{os} 108 et 109, montrent le corps de plus près et la jupe relevée en arrière. Enfin, une étude pour la mère et l'enfant, plus proche encore de la composition définitive est passée en vente publique en Angleterre il y a quelques années (Sotheby, 11 avril 1962, n° 222; H 0,342; L 0,27). La feuille de Budapest (voir n° 107), comme la peinture, présente les traits qui caractérisent la période de 1855, mais il n'est pas possible de savoir si le dessin précède ou non le tableau. Un second groupe d'œuvre se rattache au cliché-verre de 1862 (voir n° 134). Un dessin du Louvre (voir n° 112) s'en rapproche par sa manière très libre, mais la plus importante étude pour cette composition de 1862 est un très beau dessin à l'encre appartenant à une collection parisienne (H 0,278; L 0,218, dim. visibles).

Un troisième groupe enfin est fait de dessins indépendants des groupes précédents. Le dessin de Bruxelles (voir n° 114) est sûrement celui que Sensier vendit au marchand Moureau (Sensier à Millet, 27-5-1863). Il semble exécuté d'après le cliché-verre et son style correspond à l'année 1863. Le petit dessin à l'encre (voir n° 113) est à peu près de la même époque et typique de ces croquis que Sensier demandait avec insistance à Millet parce qu'ils plaisaient beaucoup à sa clientèle. Millet continua à faire des dessins de la *Précaution maternelle* jusqu'en 1869. Le 15 janvier de cette année-là, il écrit à Sensier, à propos d'un dessin qui a disparu depuis: «J'ai envoyé à Martin un petit dessin pour la vente Lainé. C'est la reproduction de l'enfant qui pisse fait sur verre pour Cuvelier».

107
Etudes pour «La précaution maternelle»

1852-57
Dessin. Crayon noir. H 0,295; L 0,235. Cachet vente Millet
b.d.: *J. F. M.* Au revers, dessin d'une paysanne assise sur son
lit, se peignant, et deuxième cachet vente Millet.
Collection particulière.

Provenance
Anon. (Drouot, 26 mars 1973, s. cat.); collection
particulière.

Collection particulière.

108
La grande sœur

1855-57
Dessin. Crayon noir. H 0,17; L 0,09. Au verso, croquis pour
La laitière normande.
Cabinet des Dessins, Musée du Louvre.

Provenance
Léon Bonnat, legs au musée du Louvre, 1922.
Inv. R.F. 5691.

Bibliographie
GM 10334, repr.

Paris, Louvre.

109
La grande sœur

1855-57
Dessin. Crayon noir, sur papier crème. H 0,178; L 0,082.
Au verso, croquis pour *La laitière normande.*
Cabinet des Dessins, Musée du Louvre.

Provenance
Moreau-Nélaton, legs au musée du Louvre, 1927.
Inv. R.F. 11224.

Bibliographie
GM 10610.

Paris, Louvre.

110
La précaution maternelle

1855-57
Dessin. Crayon noir. H 0,297; L 0,215. S.b.d.: *J. F. Millet.*
Musée des Beaux-Arts, Budapest.

Provenance
P. Chéramy (Petit, 5-7 mai 1908, nº 393, repr.);
P. Majovszky, Budapest, acquis, 1913; Budapest,
musée des Beaux-Arts.

Bibliographie
Cat. musée, dessins, 1959, nº 23, repr.

Expositions
Paris, 1889, nº 415; Budapest, 1956, «Les plus
beaux dessins du musée des Beaux-Arts», nº 109.

Budapest, musée des Beaux-Arts.

111
La précaution maternelle

1855-57
Bois. H 0,290; L 0,205. S.b.d.: *J. F. Millet.*
Musée du Louvre.

Provenance
Vente Millet 1875, nº 5; Duz, Paris (avant 1887);
Thomy Thiéry, legs au musée du Louvre, 1902.
Inv. R.F. 1441.

Bibliographie
Soullié, 1900, p. 10; Lanoë et Brice, 1901, p. 222;
Les Arts, II, 1903, p. 17; cat. Thomy Thiéry,
1903, nº 2894; Guiffrey, 1903, p. 20, repr.;
Marcel, 1903, éd. 1927, p. 87-88; Staley, 1903,
p. 12; C. G. Laurin, *J. F. Millet,* Stockholm, 1907,
repr.; Moreau-Nélaton, 1921, II, p. 36-38; III,
p. 133; cat. musée, 1924, nº T. 2894; Gsell, 1928,

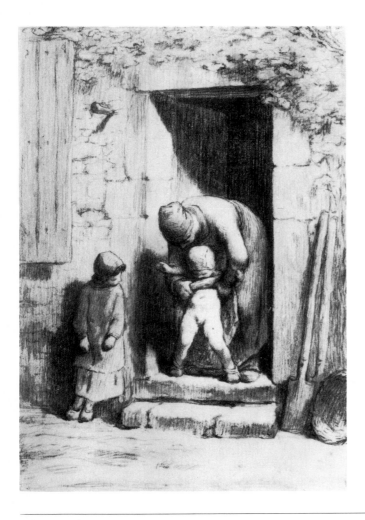

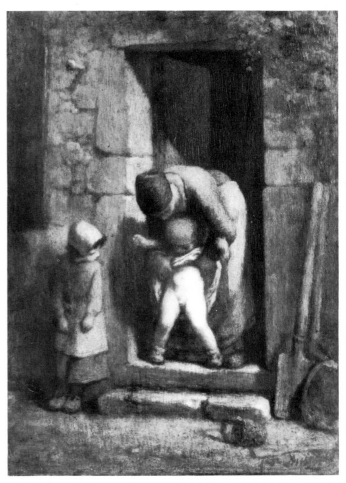

repr.; cat. musée, 1960, nº 1327, repr.; cat. musée,
1972, p. 266; Cleveland, 1973, p. 265-66, repr.

Expositions
Paris, 1887, nº 62; Copenhague, Stockholm, Oslo,
1928, Exposition de peinture française
de David à Courbet; Cherbourg, 1964, nº 72.

Paris, Louvre.

112
La précaution maternelle

1861-62

Dessin. Crayon noir, avec rehauts de blanc, sur papier brun.
H 0,280; L 0,209. Cachet vente Millet b.d.: *J. F. M.;* cachet
ovale vente Millet b.g.
Cabinet des Dessins, Musée du Louvre.

Provenance
Vente Millet 1875, nº 50; probablement
Marmontel (Drouot, 28-29 mars 1898, nº 165);
Mme David Nillet, don au musée du Louvre,
1933; Inv. R.F. 23599.

Bibliographie
Harrison, 1875, repr.; Soullié, 1900, p. 169.

Exposition
Zurich, 1937, nº 272.

Paris, Louvre.

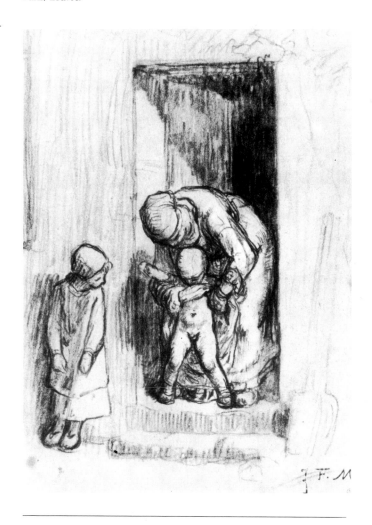

113
La précaution maternelle

1862-63
Dessin. Encre et lavis. H 0,145; L 0,096. Cachet vente Millet,
b.c.: *J. F. M.*
Musée des Beaux-Arts de Dijon, donation Granville.

Provenance
Peut-être Alfred Sensier (Drouot, 10-12 déc. 1877,
nº 270); M. et Mme Jean Granville, Paris, don
au musée des Beaux-Arts, 1969.

Bibliographie
Peut-être Soullié, 1900, p. 234; S. Lemoine, cat.
Granville (à paraître en 1976).

Expositions
Dijon, Musée des Beaux-Arts, 1974-1975,
«Deux volets de la donation Granville:
Jean-François Millet, Vieira da Silva», nº 15, repr.

Dijon, musée des Beaux-Arts.

114
La précaution maternelle

1863
Dessin. Crayon noir. H 0,31; L 0,25. S.b.d.: *J. F. Millet.*
Musées Royaux des Beaux-Arts de Belgique, Bruxelles.

Provenance
Peut-être Alfred de Knyff (vente en 1877, nº 46);
A. Bellino (Drouot, 20 mai 1892, nº 45, repr.);
G. Van den Eynde (Drouot, 18-19 mai 1897,
nº 49, repr.); Isidor Van den Eynde (Bruxelles,
Le Roy, 13-14 déc. 1912, nº 22, repr.); Musées
Royaux des Beaux-Arts de Belgique.

Bibliographie
Soullié, 1900, p. 186, 214 (deux notices); Marcel,
1903, éd. 1927, repr.; Moreau-Nélaton, 1921, II,

p. 38, fig. 127; cat. musée, 1928, nº 743; P.
Robert-Jones, Musées Royaux, *Bulletin*, 12,
1963, p. 65, repr.

Expositions
Paris, 1887, nº 130; Paris, 1889, nº 416.

Bruxelles, Musées Royaux des Beaux-Arts
de Belgique.

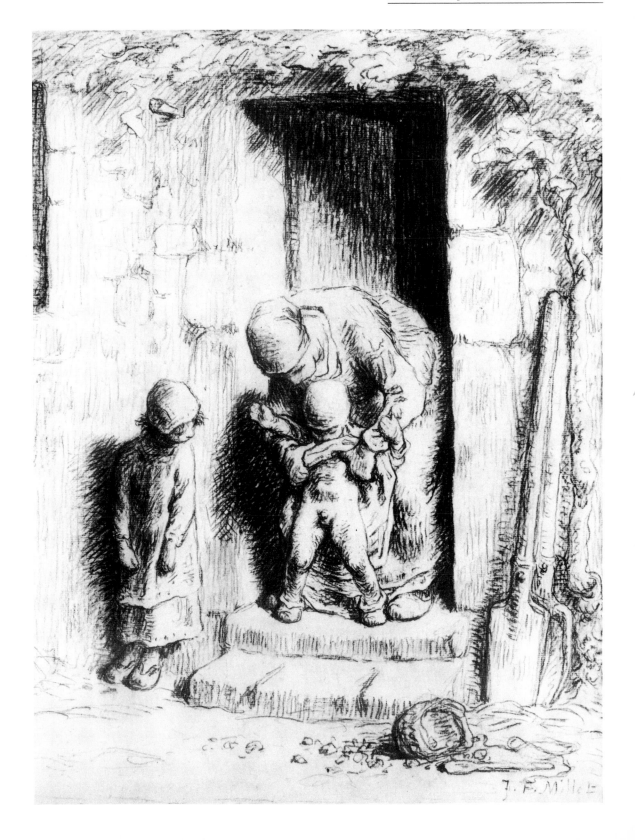

Le dossier des «Deux bêcheurs»
(1855-1869)

On a réuni ici un certain nombre des principales études et variantes, qui montrent la réflexion attentive apportée par Millet à l'élaboration de ses œuvres pour les mener à leur état définitif. Il est peu d'artiste moins spontané que lui. Le naturalisme de Millet ne naît pas de ce qu'il voit dans la nature mais d'un processus par lequel ce qu'il voyait dans un *dessin* déterminait le dessin suivant. Ses contemporains s'étonnaient du fait qu'il travaillait toujours de mémoire, jamais d'après le modèle. «Je suis en train d'épurer ma composition» écrivait-il. Plus ou moins consciemment, ce processus de réflexion lui remettait en mémoire d'autres œuvres d'art. Dans les grands dessins (voir nos 121 et 122), dans la gravure correspondante (voir n° 128) et dans le pastel plus tardif (voir n° 124), on trouve à la fois — sans contradiction — les rythmes répétitifs des frises de Phidias au Parthénon, l'énergie contenue des bêcheurs de Breughel (dans le *Printemps* de la suite gravée des *Saisons* que possédait Millet) et la force plastique des figures de Poussin.

Contrairement aux *Glaneuses*, dont les jambes sont cachées et dont un seul bras travaille, les bêcheurs mettent en action leurs quatre membres, agencés selon un jeu compliqué de lignes parallèles et opposées. Sur le côté, la poussée d'une épaule amorce le mouvement repris en oblique et vers le bas par l'autre figure et ce mouvement est souligné par la pente de la colline dont la courbe aboutit aux deux chapeaux, substituts inertes des deux personnages. Les hommes sont la personnification même du travail: ils ne parlent pas; leurs attitudes s'inscrivent dans un cycle qui donnera à chacun, l'instant d'après, la position actuelle de l'autre. Les bras et les jambes ont une symétrie mécanique: condamnés au travail, ce sont des machines humaines qui symbolisent, paradoxalement, la révolution industrielle.

La première version aboutie des *Deux bêcheurs* est la gravure de 1855-56 (voir n° 128). Wheelwright nous apprend qu'à la même époque le dessin de la composition était déjà porté sur la toile que Millet ne devait pas terminer (voir n° 123). Viennent ensuite le dessin achevé de 1857 environ (Moreau-Nélaton, 1921, II, fig. 115 repr.) qui appartenant en 1946 à Mrs George Martin (Parke-Bernet, 18-19 oct. 1946, n° 315; H 0,25; L 0,35) et enfin, beaucoup plus tard, le magnifique pastel de 1866 (voir n° 124). Tous les dessins connus, dont nous ne mentionnerons ici que les plus importants, ont précédés la gravure.

La première idée de la composition est dans un dessin perdu de 1846-50, connu seulement par une photographie ancienne. On y voit les deux bêcheurs qui apparaîtront dans l'état définitif, mais avec les corps fléchis et les membres tordus du *Vanneur* ou des *Terrassiers*. L'étape suivante est un dessin de 1850-51, actuellement sur le marché (H 0,21; L 0,28, dim. visibles; Londres, 1969, n° 24 repr.), exécuté pour lui-même. On y trouve encore, jusqu'à un certain point, la torsion des bras et des jambes du premier dessin, mais aussi l'annonce évidente de la composition finale. Quand il reprend le thème en 1855, Millet exécute

d'abord des croquis comme le n° 115, qui donne déjà les lignes essentielles de la construction définitive puis des études plus poussées comme le n° 116. La partie supérieure du n° 117 montre le même stade d'élaboration, mais dans l'étude isolée du bêcheur de droite, le bras en retrait commence à se plier vers l'avant, le poignet restant toutefois sur la jambe gauche. Dans différentes études pour cette même figure, notamment les nos 118 et 119, le bras est peu à peu déplacé vers l'avant et le poignet, finalement, vient toucher la jambe gauche: modification infime, qui équilibre pourtant la silhouette et lui donne plus

d'indépendance par rapport à l'autre figure. Dans le n° 120, de nouvelles modifications indiquent un changement d'intention de la part de l'artiste. Puis ce sont les deux superbes dessins, n°s 121 et 122, qui comptent parmi les plus remarquables études du corps humain en action. Les bras rapprochés des deux hommes, légèrement juxtaposés sur le n° 121, sont séparés sur le dessin suivant (voir n° 122), et le bêcheur de droite prend ainsi une autonomie accrue. Leurs vêtements sont moins éloignés à l'arrière-plan et occupent la place qu'ils auront dans la gravure. Les deux têtes se redressent un peu, ainsi que le buste du premier bêcheur, pour accentuer le contraste avec son compagnon et l'état final est donné par une feuille appartenant au musée de Bayonne (H 0,236; L 0,335), sur laquelle les deux figures sont reprises du n° 122, mais un peu retravaillées. Elle comporte en outre des études de détails qui sont, de tous les dessins conservés, les plus proches de la gravure. (La feuille de Bayonne et les dessins n°s 121 et 122 ont le même format que la gravure).

115
Croquis pour «Les deux bêcheurs»

1855

Dessin. Mine de plomb. H 0,11; L 0,15. Cachet vente Millet
b.d.: *J. F. M.*
Collection particulière, Angleterre.

Provenance
Inconnue.

Expositions
Londres, 1969, n° 25, repr.

Angleterre, collection particulière.

116
Croquis pour «Les deux bêcheurs»

1855

Dessin. Crayon noir, sur papier gris-bleu. H 0,187; L 0,235.
Cachet vente Millet b.g.: *J. F. M.*
Trustees of the British Museum, Londres.

Provenance
Vente Millet 1875, n° 182; Comte Armand
Doria, Paris (Petit, 8-9 mai 1899, n° 459); acquis
par le British Museum, 1901.

Bibliographie
Soullié, 1900, p. 149.

Expositions
Londres, 1956, n° 28.

Londres, British Museum.

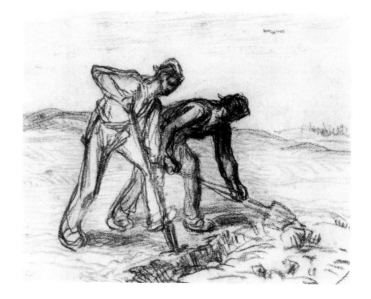

117
Feuille d'études pour «Les deux bêcheurs» et «Les glaneuses»

1855

Dessin. Mine de plomb, sur papier crème. H 0,149; L 0,112.
Cachet vente Millet b.d.: *J. F. M.* Au verso, croquis pour
Les glaneuses, et cachet vente Millet: *J. F. M.*
Cabinet des Dessins, Musée du Louvre.

Au gauche, le buste, la tête et le bras d'une des *Glaneuses*,
et la tête d'une autre: les deux compositions ont donc bien
été réalisées en même temps, l'une et l'autre en vue d'une
première réalisation sous forme de gravure. Les *Glaneuses*

et les *Bêcheurs* représentent deux aspects opposés dans le cycle des travaux agricoles: le travail de l'homme et celui de la femme, le défrichement du sol inculte et la récolte du grain produit par la terre labourée.

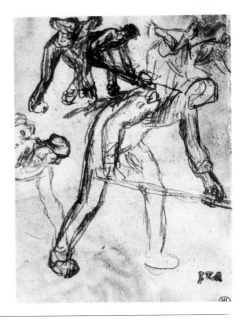

Provenance
Moreau-Nélaton, legs au musée du Louvre, 1927.
Inv. R.F. 11228.

Bibliographie
GM 10623.

Paris, Louvre.

118
Bêcheur tourné vers la droite

1855
Dessin. Crayon noir. H 0,200; L 0,164.
Cabinet des Dessins, Musée du Louvre.

Provenance
Léon Bonnat, legs au musée du Louvre, 1922.
Inv. R.F. 5767.

Bibliographie
GM 10407, repr.

Paris, Louvre.

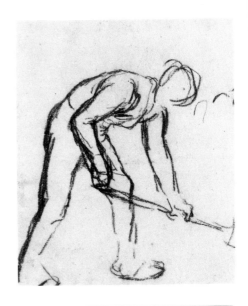

119
Bêcheur tourné vers la droite

1855
Dessin. Crayon noir. H 0,204; L 0,232. Cachet vente Millet
b.d.: *J. F. M.* Au verso, croquis d'une autre main.
Cabinet des Dessins, Musée du Louvre.

Provenance
Moreau-Nélaton, legs au musée du Louvre, 1927.
Inv. R.F. 11285.

Bibliographie
Moreau-Nélaton, 1921, III, p. 128, fig. 354;
GM 10624, repr.

Paris, Louvre.

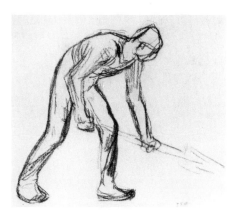

120
Les deux bêcheurs

1855

Dessin. Fusain, avec légers rehauts,
sur papier beige rosé.
H 0,315; L 0,302.
Cachet vente Veuve Millet
b.g.: *J. F. Millet.*
M. André Bromberg, Paris.

Provenance
Peut-être vente Veuve Millet 1894, n° 85; anon.
(Drouot, 26 mars 1973, s. cat.); M. André
Bromberg, Paris.

Paris, collection M. André Bromberg.

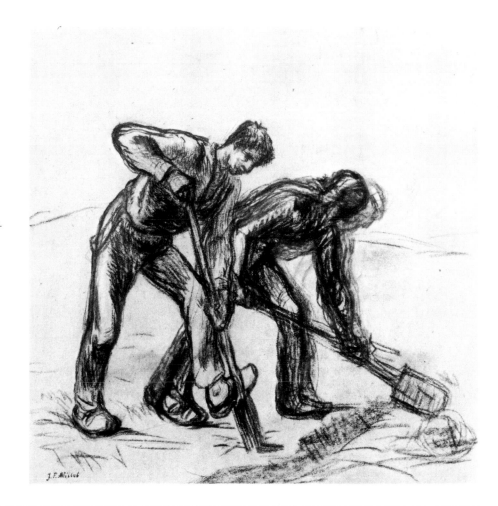

121
Etude pour «Les deux bêcheurs»

1855
Dessin. Fusain. H 0,225; L 0,330.
Cachet vente Millet b.d.:
J. F. M.
Collection particulière, Paris.

Provenance
Renand; anon. (Drouot, 1er déc. 1969, no 25);
collection particulière, Paris.

Bibliographie
Herbert, 1973, p. 61-62, repr.

Paris, collection particulière.

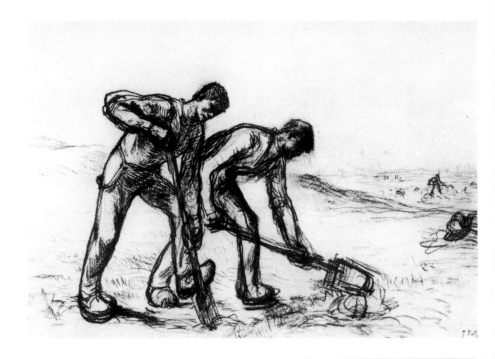

122
Les deux bêcheurs

1855
Dessin. Crayon noir. H 0,24; L 0,33.
Cachet vente Millet b.d.: *J. F. M.*;
deux cachets vente Millet au revers.
Dr. et Mme Erwin Rosenthal, Lugano.

Provenance
Vente Millet 1875, no 195; Henri Rouart, Paris
(Manzi-Joyant, 16-18 déc. 1912, no 223, repr.);
Gerstenberg, Berlin; Dr. et Mme Erwin Rosenthal,
Lugano.

Bibliographie
C. Roger Marx, «Jean-François Millet», *L'Image*,
avril 1897, p. 133, repr.; Frantz, 1913, p. 107.

Expositions
Paris, 1900, «Exposition centennale de l'art
français, 1800 à 1889», no 1182.

Lugano, collection Dr. et Mme Erwin Rosenthal.

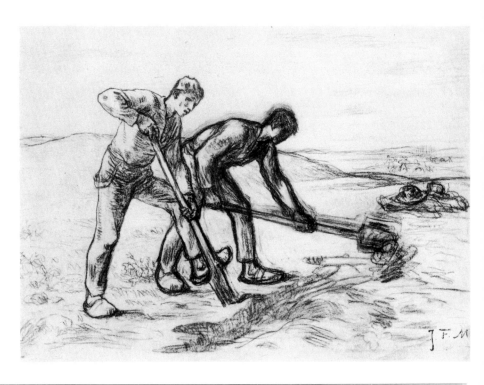

123
Les deux bêcheurs

1855-56
Toile. H 0,81; L 1,00. Cachet vente Millet b.d.: *J. F. Millet;*
cachet cire vente Millet au revers, sur le châssis.
Tweed Museum of Art, University of Minnesota, Duluth.

Provenance
Vente Millet 1875, n° 30; anon. (vente, le 21
mai 1879); Mrs. Mary J. Morgan (AAA, 3-8 mars
1886, n° 220); James J. Hill, Minneapolis;
Walter Hill; acquis en 1924 par Mrs. George
Tweed; Mrs. Alice Tweed Tuohy, don au Tweed
Museum of Art.

Bibliographie
Wheelwright, 1876, p. 271; Eaton, 1889, p. 92;
Cartwright, 1896, p. 153; Soullié, 1900, p. 46;
Londres, 1956, cité p. 27; Reverdy, 1973, p. 121.

Expositions
Tweed Gallery, Duluth, 1965, «Dedicatory
Exhibition Honoring Mrs. Alice Tweed Tuohy»,
n° 56; Tweed Gallery, Duluth, exp. circulante,
1968, «A University Collects: Tweed Gallery»,
n° 21, repr.; Huntington, Long Island, 1970,
«Salute to Small Museums», n° 24, repr.;
Oshkosh, Wiscontin, Paine Art Center and
Arboretum, 1970, «The Barbizon Heritage»,
non num., repr.

Le témoignage de Wheelwright (1875, p. 271)
nous renseigne sur cette peinture inachevée et
sur l'état dans lequel il la vit durant l'hiver
1855-56. «Parmi les toiles qui ont tout de suite
attiré mon attention, il y en avait une de deux
pieds et demi de large environ... sur laquelle
était commencée une peinture représentant deux
hommes bêchant un champ. Il n'y avait pas
encore de couleur sur la toile, mais l'ensemble
du sujet était dessiné sur la surface blanche, à
l'encre noire, en lignes très marquées, très
épaisses et l'effet était un peu celui d'une
grande gravure... Je l'ai vue une autre fois avant
mon départ: elle était légèrement frottée de
couleurs, faisant tout juste présager la tonalité
générale de la peinture, et laissant nettement
apparaître le tracé à l'encre.» Selon Eaton (1889,
p. 92), la peinture était dans le même état en
1873. Millet lui montra la grande plume de
roseau avec laquelle il avait tracé la composition.
Le tableau, restauré spécialement pour
l'exposition, offre une occasion exceptionnelle
de voir une peinture de Millet dans un premier
état.

Duluth, Tweed Museum of Art.

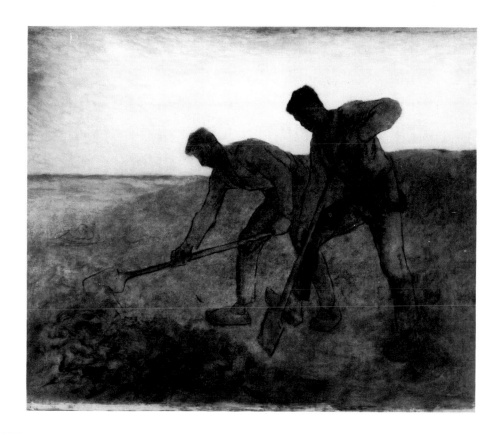

124
Les deux bêcheurs

1866
Pastel, sur papier jaunâtre. H 0,70; L 0,94. S.b.d.: *J. F. Millet.*
Museum of Fine Arts, Boston, gift of Quincy A. Shaw through
Quincy A. Shaw, Jr., and Marion Shaw Haughton.

Provenance
Emile Gavet, Paris (Drouot, 11-12 juin 1875,
n° 49); Quincy Adams Shaw, Boston; famille
Shaw, don au Museum of Fine Arts, 1917.

Bibliographie
Shinn, 1879, III, p. 86; Yriarte, 1885, repr.;

Soullié, 1900, p. 108; T. H. Bartlett, «Millet's
return to his old home with letters from himself
and his son», *Century,* 86, juil. 1913, p. 332-39,
repr.; cat. Shaw, 1918, n° 41, repr.; E. Cary,
«Millet's Pastels at the Museum of Fine Arts,
Boston», *American Magazine of Art,* 9 mai 1918,
p. 266, 269; Moreau-Nélaton, 1921, III, p. 13,

fig. 233; Londres, 1956, cité p. 27.

Expositions
Exp. Gavet 1875, n° 10.

Boston, Museum of Fine Arts.

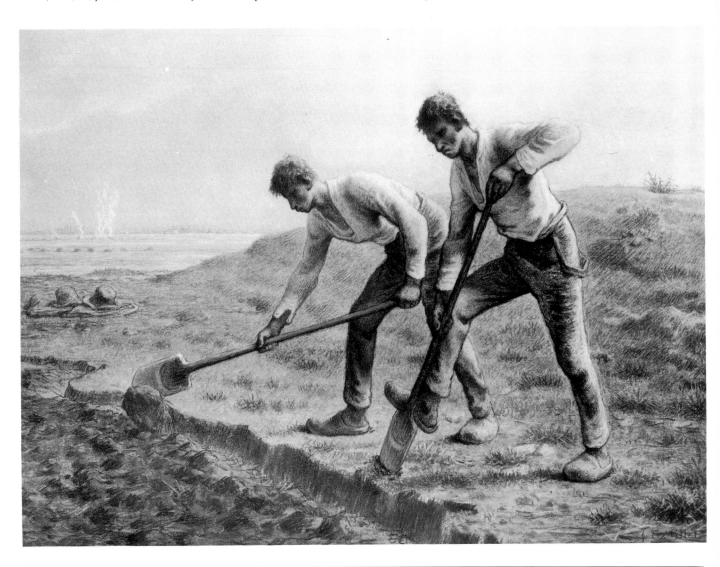

Les eaux-fortes
(1855-1869)

L'œuvre gravé de Millet est relativement restreint mais d'une grande importance, en raison de sa qualité et de la contribution ainsi apportée par Millet au renouveau que connaissait alors l'estampe. Il traite des sujets qui lui sont familiers, mais ne les tire pas toujours de ses tableaux ou de ses gravures puisque certaines planches ont précédé les compositions peintes ou dessinées sur le même sujet. Comme l'a noté Philippe Burty, qui fut le premier à commenter les gravures de Millet, son œuvre évoque le XVIe siècle (il possédait d'ailleurs des centaines de planches de la Renaissance, notamment de Dürer, Lucas de Leyde, Holbein et Breughel). Son modelé est précis et franc, sans illusionnisme. Ses points et ses traits courts, ses hachures et ses courbes révèlent le travail de la pointe attaquant le vernis: les lignes sont différentes de celles qu'il trace au crayon ou au pastel. Dans la première série réalisée, *Les glaneuses* et *Les deux bêcheurs* (voir nos 127 et 128) sont généralement considérés comme ses chefs-d'œuvre, mais la plus belle de toutes ses gravures est probablement *Le départ pour le travail* (voir nº 135).

La correspondance de Sensier et de Millet nous apporte, sur les gravures de celui-ci, un certain nombre de renseignements inédits. Nous y apprenons que Millet commença ses grandes eux-fortes pendant l'hiver 1855-56. Au cours des années 1857-60, Sensier parle à plusieurs reprises d'une série de cinq planches qui sont certainement les nos 125-129. Il avait pressé Millet de les faire en partie pour l'argent qu'elles pourraient procurer, en partie pour faire connaître au public le nom du peintre et les sujets qu'il traitait. La première mention d'un ensemble de gravures (le nombre n'en est pas précisé) prêtes pour la vente est du 4 juillet 1857. Le 5 février de l'année suivante Sensier informe Millet que l'imprimeur Delâtre a les cinq planches de cuivre et qu'il va les imprimer. Le 4 mars, les tirages sont faits (le chiffre n'en est pas précisé), dont un sur «du vieux papier». Puis le 21 novembre 1860, Sensier dit à Millet que leur ami, le peintre Diaz a «au moins 40 épreuves de vos *Bêcheurs* et de vos *Glaneuses*», mais que les trois autres sujets manquent. Il transmet une offre du graveur Meryon, qui propose de les tirer pour rien: «C'est un homme très sérieux et honnête au suprême degré, et qui tire très bien ses épreuves. Autorisez-

vous cette opération?» Millet donne son accord, après avoir été tranquillisé par Sensier (lettre non datée, de la fin de 1860): «Quant à Meryon, c'est un verre fumieux, un faquir qui vit de thé et de raisin de Corinthe, qui n'aura besoin que d'un sourire de votre excellence et une épreuve de vos *Bêcheurs* avec ces mots autographes, «Millet à Meryon».
Une autre série de tirages fut imprimée en 1862. Sensier prit des dispositions avec Millet (lettres de juillet-août) pour que Delâtre tire et fournisse à Cadart 10 exemplaires de chaque planche (sans doute les 5 précédentes, avec peut-être, en plus le nº 130), celui-ci devant les vendre au prix de 30 francs la série (non compris les dépenses, aux frais de Millet). Pendant l'été de 1863, Sensier fait tirer à nouveau 7 séries par Delâtre, mais cette fois Millet reçoit 200 francs pour les 7. Durant cette période, Millet et Sensier échangent des commentaires sur Delâtre, auquel ils reprochent de faire des impressions trop chargées d'encre, au lieu des tirages fins et clairs que préfère Millet. En 1867 (24 octobre) Sensier dit à Millet qu'il s'est adressé à un imprimeur du Quartier Latin — dont il ne donne pas le nom —, et non plus à Delâtre, pour faire faire plusieurs tirages des *Bêcheurs* et des *Glaneuses*.

125
La baratteuse

1855
Eau-forte. H 0,179; L 0,119.
Yale University Art Gallery, New Haven, G. Allen Smith
Collection.

Delteil, 1906, n° 10, 1er état.

Œuvres en rapport
Voir n° 170.

New Haven, Yale University Art Gallery.

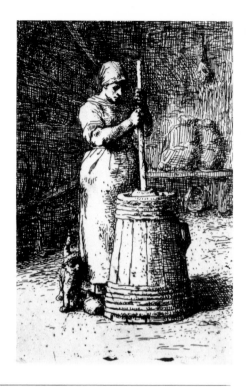

126
Paysan rentrant du fumier

1855
Eau-forte. H 0,163; L 0,133.
Yale University Art Gallery, New Haven, G. Allen Smith
Collection.

Delteil, 1906, n° 11, 1er état.

Œuvres en rapport
Pour le sujet, voir le n° 68. L'eau-forte a repris
la composition d'un beau dessin de 1853-54,
dans le commerce à New York (Crayon, H 0,325;
L 0,267). On connaît pour le dessin et l'eau-forte,
une dizaine de croquis, dont les plus importants
sont ceux du Louvre (GM 10297, H 0,295;
L 0,206) et du Museum of Fine Arts, Boston
(H 0,198; L 0,148).

New Haven, Yale University Art Gallery.

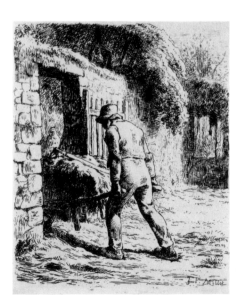

127
Les glaneuses

1855
Eau-forte. H 0,190; L 0,252.
Yale University Art Gallery,
New Haven, G. Allen Smith
Collection.

Delteil, 1906, nº 12, 1er état.

Œuvres en rapport
Voir le nº 65, et le dossier des *Glaneuses,*
nos 99 à 106.

New Haven, Yale University Art Gallery.

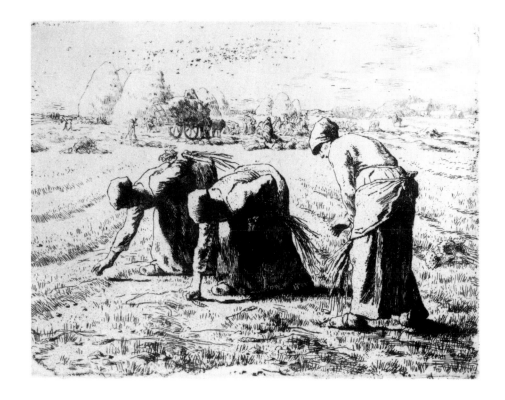

128
Les deux bêcheurs

1856
Eau-forte. H 0,237; L 0,337.
Yale University Art Gallery,
New Haven, G. Allen Smith
Collection.

Delteil, 1906, nº 13, 1er état.

Œuvres en rapport.
Voir le dossier des *Deux bêcheurs,* nos 115 à 124.

La première série des gravures de Millet n'a pas
encore fait l'objet d'une datation précise. Un
témoignage précieux à cet égard a été négligé:

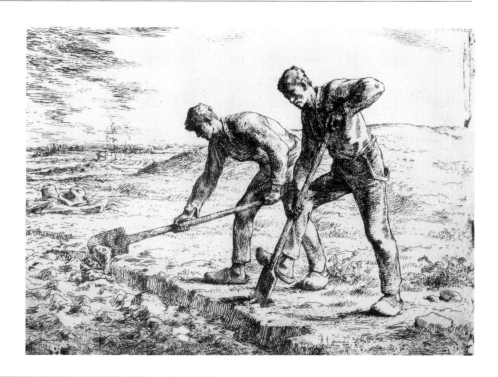

le peintre américain Edward Wheelwright a séjourné à Barbizon d'octobre 1855 à juin 1856. Il établit clairement (Wheelwright, 1876, p. 271) que, durant cette période, Millet acheva «quatre ou cinq planches», dont les *Deux bécheurs*. Le style confirme la chronologie relative des deux œuvres adoptée ici, celle de Delteil, qui place la gravure des *Bécheurs* après celle des *Glaneuses* (très antérieure par conséquent à la fameuse peinture de 1857).

New Haven, Yale University Art Gallery.

129
La cardeuse

1855-57
Eau-forte. H 0,256; L 0,177.
Yale University Art Gallery, New Haven, G. Allen Smith Collection.

Delteil, 1906, n° 15, seul état.

Œuvres en rapport
Un croquis pour l'eau-forte (Art Institute of Chicago, H 0,257; L 0,176), et plusieurs variantes dans d'autres techniques. Le même motif se retrouve dans un dessin de 1851-52 perdu de vue (Bénédite, 1906, repr.), dans un croquis du Louvre (GM 10390, H 0,240; L 0,174), dans un tableau inachevé du Stedelijk Museum, Amsterdam (H 0,89; L 0,56), et dans la superbe toile de 1863 (voir n° 162).

New Haven, Yale University Art Gallery.

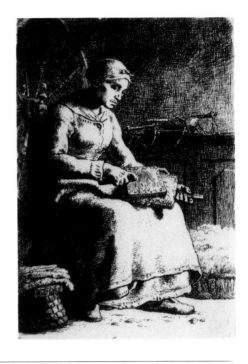

130
La bouillie

1861
Eau-forte. H 0,158; L 0,130.
Yale University Art Gallery, New Haven, G. Allen Smith Collection.

Delteil, 1906, n° 17, 1er état.

Œuvres en rapport
Voir le n° 157. Au Museum of Fine Arts, Boston, dessin définitif pour l'eau-forte (H 0,174; L 0,145).

Cette gravure a été réalisée à la demande de Ph. Burty, pour illustrer son article sur les eaux-fortes de Millet dans la *Gazette des Beaux-Arts* (sept. 1861). Burty et Millet se rendirent dans l'atelier de Bracquemond pour faire mordre la planche que Millet avait faite à Barbizon. Ils allèrent ensuite chez Delâtre, où un ouvrier fit quelques tirages. Millet apporta alors certains changements et, par la suite, Burty lui-même effaça sur la planche quelques petits croquis en marge.

New Haven, Yale University Art Gallery.

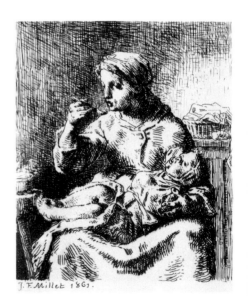

131
La grande bergère

1862
Eau-forte. H 0,317; L 0,236.
Yale University Art Gallery, New Haven, G. Allen Smith
Collection.

Delteil, 1906, n° 18, seul état.

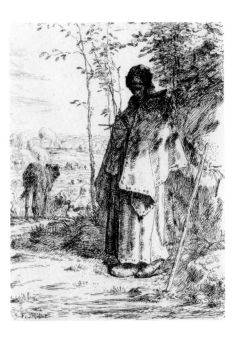

Œuvres en rapport
On connaît quatre dessins pour l'eau-forte. Le
dessin définitif a disparu depuis la vente Inglis
(AAA, 29 janv. 1919, n° 24, repr.; H 0,30;
L 0,22). Au Museum of Fine Arts, Boston, un
dessin préparatoire (H 0,311; L 0,228), à l'Art
Institute of Chicago, un croquis du chien
(H 0,080; L 0,072), et un croquis de l'ensemble
connu uniquement par une vieille photographie.
Plus tard, vers 1868-72, Millet a repris cette
composition dans un tableau de l'Art Institute
of Chicago (H 0,357; L 0,255).

C'est Cadart qui demanda à Millet de faire cette
gravure pour la «Société des Aquafortistes»,
mais, bien qu'il ait gardé de bonnes relations
avec lui, Millet refusa de lui abandonner la
planche, et, pour cette raison, n'entra pas dans
la Société: l'idée de détruire les planches (pour
augmenter la valeur des tirages) le révoltait.

New Haven, Yale University Art Gallery.

132
Femme vidant un seau

1862
Cliché-verre. H 0,285; L 0,223.
Cabinet des Estampes, Bibliothèque Nationale.

Delteil, 1906, n° 28.

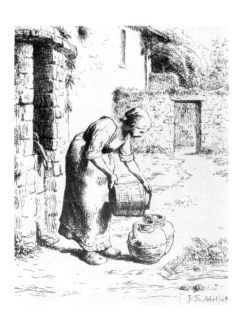

Œuvres en rapport
Voir le n° 175. Un merveilleux dessin qui
reprend l'eau-forte dans presque tous les détails,
est conservé dans une collection particulière
à Paris (Encre noire, H 0,278; L 0,218, dim.

visibles): il semble s'agir d'une œuvre
indépendante plutôt que d'une préparation
pour la gravure.

Paris, Bibliothèque Nationale.

133
Femme vidant un seau

Plaque du cliché-verre, correspondant au numéro précédent.
Cabinet des Estampes, Bibliothèque Nationale.

Paris, Bibliothèque Nationale.

134
La précaution maternelle

1862
Cliché-verre. H 0,285; L 0,225.
Cabinet des Estampes, Bibliothèque Nationale.

Delteil, 1906, n° 27.

Œuvres en rapport
Voir le dossier de la *Précaution maternelle*,
nos 107 à 114.

On ignorait jusqu'ici les dates des deux clichés-
verre exécutés par Millet. Dans une lettre du
2 janvier 1863, Sensier les mentionne comme
étant achevés: il est donc à peu près certain
qu'ils ont été exécutés en 1862. Millet les fit
à la demande de son ami Eugène Cuvelier,
l'inventeur du procédé (appelé aussi
«héliographie»): on recouvre d'abord une plaque
de verre d'une substance noire, sur laquelle
on trace ensuite le dessin; on pose contre la
plaque une feuille de papier sensible (papier
photographique): l'exposition à la lumière
permet d'obtenir l'image. Les planches réalisées
selon ce procédé par Millet ou par les autres
artistes de Barbizon sont assez rares; on trouve
en général les retirages effectués en 1921 par
Maurice Le Garrec, d'après les planches qui
avaient appartenu à Cuvelier.

Paris, Bibliothèque Nationale.

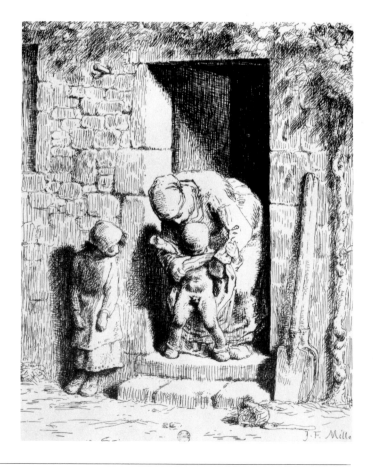

135
Le départ pour le travail

1863
Eau-forte. H 0,385; L 0,310.
Yale University Art Gallery, New Haven, G. Allen Smith Collection.

Delteil, 1906, n° 19, II^e état.

Les changements intervenus dans la composition par rapport au tableau qui a précédé cette eau-forte (voir n° 70) semblent peu importants à première vue: ils n'en sont pas moins révélateurs. La tête de l'homme est moins «belle», moins fière; on ne retrouve pas, dans le mouvement traînant de la jambe, la fermeté sculpturale qui introduisait dans la peinture un écho de l'art du passé; l'homme n'est plus un profil abstrait. Il participe à la démarche — physique et psychologique — de sa femme. Contrairement à ce que l'on pourrait penser, la distance plus grande qui le sépare de sa femme les unit dans un même espace; enfin, cet espace est la plaine de la Brie, et non plus le terrain vallonné du tableau, où les souvenirs de Montmartre se mêlaient aux conventions du paysage classique.
La pointe est conduite selon différents modes de tracé qui répondent aux exigences de l'impression. La touche s'allège progressivement depuis le premier plan dont les accents tactiles s'estompent vers le fond, et cette vacuité même attire l'imagination du spectateur jusqu'à l'horizon. Les objets ne sont pas modelés en trompe-l'œil, bien que la sécheresse métallique du trait gravé soit mise à profit pour rendre le piquant des ronces sur la terre en friche qui attend le travail prochain de l'homme. Et le travail présent est évoqué par la cruche de la femme, car l'eau est nécessaire à ceux qui s'en vont loin de la ferme; tout ici, en effet, parle du pénible labeur qui impose de quitter le confort de la maison ou du village, tout exprime une idée fondamentale chez Millet: l'opposition de l'oisiveté et du travail, de la ville et de la campagne, du présent et du passé. La rigueur de l'automne, suggérée par la charrue abandonnée éveille la conscience de la condamnation de l'homme au travail.
Il ne faut pas pour autant considérer Millet comme un sermonneur pédant, mais penser au contraire à la joie que lui donne le seul exercice de son art. Dans la marge de gauche, en bas, on peut voir deux études de nus féminins et, dans la composition même, à la partie inférieure, au centre, une toute petite figure de femme, également nue et voluptueusement couchée dans les herbes.

Œuvres en rapport
Voir les n^{os} 70 et 171. On compte sept autres dessins préparatoires à l'eau-forte. Il y a trois croquis au Louvre, GM 10292, 10577 et 10579, un quatrième au musée Bonnat, et un cinquième à l'Art Institute of Chicago. On connaît également deux dessins importants, dont le premier qui ressemble beaucoup au dessin d'Alger (voir n° 171) fit partie de l'ancienne collection Beurdeley (Crayon rehauts, H 0,365; L 0,270); le second est dans une collection particulière au Japon (Encre, H 0,395; L 0,305).

C'est la gravure de Millet sur laquelle, grâce à sa correspondance, nous avons le plus de renseignements. En 1862, Sensier fonda la «Société des dix» dont chaque membre paya 50 francs pour acquérir les droits sur la gravure. La société comprenait Sensier lui-même, son frère Théodore, les clients de Millet, Michel Chassaing, Charles Forget, Jules Niel et Henri Tardif, ses amis peintres, Th. Rousseau et Charles Tillot, le marchand Moureau (qui devait se charger de la vente) et le critique Philippe Burty. Millet ne se remit au travail sur la gravure qu'en novembre 1863. Le 8, il écrit à Sensier: «Je suis en train d'épurer ma composition», et le 16: «Je commence aujourd'hui même à décalquer ma composition pour l'eau-forte, sur ma planche!» Le 23, il annonce que la planche est terminée et prête à être portée chez Delâtre à Paris. Pensant peut-être aux nus dessinés en marge de la composition, il ajoute: «J'aurai peut-être à faire remordre certaines choses, Delâtre sait-il revenir une planche? S'il le sait, qu'il tâche d'avoir sous la main ce qu'il faut pour cela. J'aurai aussi certaines taches à enlever, et il nous faudra peut-être l'aide d'un graveur qui soit un malin dans sa profession.» Les tirages sont prêts le 1^{er} décembre et deux semaines plus tard, Sensier envoie les dix premiers à Millet pour qu'il les signe (en les datant du 26 novembre). Sensier déplore, avec Millet, que certaines épreuves soient trop sombres, et il écrit le 28 décembre: «Burty trouve, comme vous, que le second état est trop lourd et trop huileux. Il se plaint beaucoup de ce tirage, ou plutôt de la manie nouvelle de Delâtre de pousser toutes ses épreuves au noir et au lourd. Il viendra avec moi chez Delâtre lorsque nous tirerons le troisième et le quatrième état. Ses conseils m'ont semblé bons.» Aucune allusion n'est faite au petit nu couché au bas de la feuille; il semble que Millet, en le plaçant ainsi au milieu même de la composition, ait voulu laisser comme une signature, rappelant la tradition des figures cachées qu'on trouve dans les gravures de Rembrandt par exemple.

New Haven, Yale University Art Gallery.

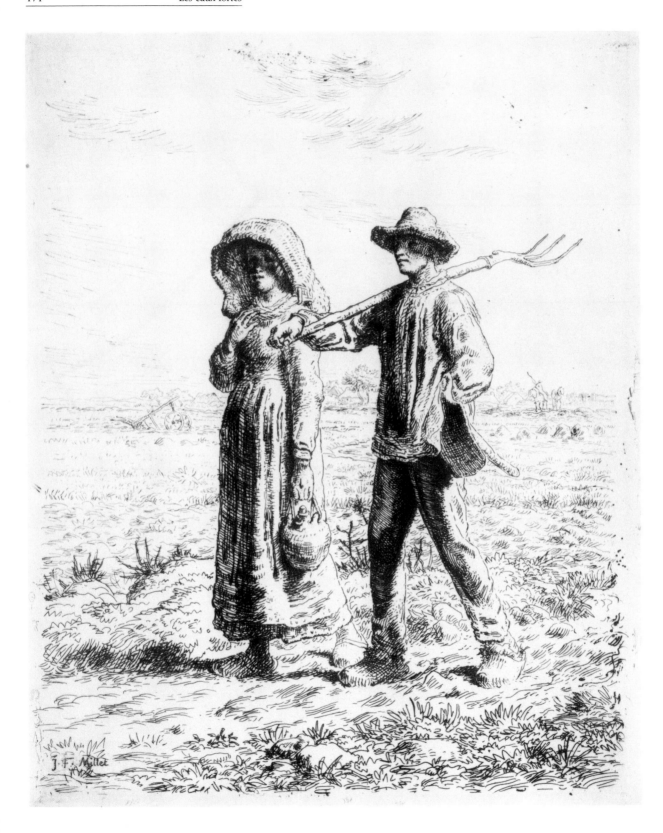

136
La fileuse auvergnate

1868
Eau-forte. H 0,199; L 0,129.
Yale University Art Gallery, New Haven, gift of Mrs. Howard
M. Morse.

Delteil, 1906, n° 20, V^e état.

Œuvres en rapport
On rencontre cette même chevrière dans plusieurs
pastels et tableaux de Millet (voir le n° 214),
mais la composition entière ne se retrouve que
dans le grand pastel de la Johnson Collection,
Philadelphie (H 0,920; L 0,555). Il y a deux
dessins, pour l'eau-forte, l'un mis au carreau (coll.
part., Paris, H 0,30; L 0,19), et l'autre
retravaillé, sur le marché d'art (Munich,
Ketterer, 25-27 nov. 1974, n° 1297, repr.;
H 0,200; L 0,132).

Millet a donné à sa fileuse une attitude qu'on
retrouve dans plusieurs tableaux de Nicolas
Berchem (*L'abreuvoir* du Louvre, par exemple)
et aussi des gravures hollandaises du

XVII^e siècle: les réminiscences historiques
de ce genre sont assez rares dans ses eaux-fortes.
Celle-ci a été faite en janvier 1869, à la demande
de Sensier et de Ph. Burty, pour les *Sonnets et
eaux-fortes* publiés par Lemerre à Paris. Millet
consentit avec grande répugnance à la destruction
de sa planche, et seulement sur les instances
réitérées de Burty. «Entre nous», écrit-il à Sensier
le 24 janvier 1869, «je trouve cette destruction
de planches tout ce qu'il y a de plus brutal et
de plus barbare. Je ne suis pas assez fort en
combinaisons commerciales pour comprendre
à quoi cela aboutit, mais je sais bien que si
Rembrandt et Ostade avaient fait chacun une de
ces planches-là, elles seraient anéanties...»

New Haven, Yale University Art Gallery.

Sujets littéraires et religieux
(1851-1873)

Cette section de l'exposition réunit trois sortes de sujets empruntés à des sources littéraires. Le thème des «pionniers américains», à première vue étranger à Millet, se révèle, en fait, lié à l'une de ses prédilections: les romans de Fenimore Cooper. Les sujets bibliques témoignent de sa familiarité profonde avec les textes sacrés, bien que les représentations directes des scènes de l'Ancien ou du Nouveau Testament soient relativement rares dans son œuvre. Les contes de Perrault enfin reflètent son penchant pour la littérature à contenu moralisant.

Les sujets bibliques et les références directes à la foi chrétienne ont manifestement une grande importance pour Millet: outre le célèbre *Angélus,* il a peint, en 1861, l'étonnant tableau montrant *Les parents de Tobie attendant son retour* (Nelson-Atkins Gallery, Kansas City), et la première version des *Moissonneurs* (voir n° 59) avait en fait pour sujet *Ruth et Booz.* Ce genre de composition pourtant reste exceptionnel, dans une œuvre abondante vouée d'abord à la nature et où les réminiscences bibliques restent sous-jacentes. Les couples de jeunes paysans partant pour le travail (voir nᵒˢ 70, 135, 171) sont des transpositions de l'Expulsion du Paradis, et lorsqu'il parle d'eux — ou de sa propre vie — Millet répète sa maxime favorite: «Tu gagneras ton pain à la sueur de ton front.» Plus d'une fois, ses jeunes femmes tricotant ou cardant la laine évoqueront les travaux de la Vierge, et la procession solennelle qui ramène des champs le petit veau nouveau-né semble une paraphrase panthéiste de la Nativité du Christ.

La littérature classique était un autre pôle de son éducation première qui devait imprégner l'art de Millet dans sa maturité. Virgile donne son contenu moral au *Greffeur* comme aux nombreux bergers et bergères, dont la communion solitaire avec la nature, loin des villes, a été une source de sa poétique. Il pensa un moment à une série d'illustrations pour une édition de Théocrite; le projet, une fois de plus, n'aboutit pas, mais il fut pour Millet l'occasion d'exprimer son point de vue: «La lecture de Théocrite me prouve de plus en plus qu'on n'est jamais autant grec qu'en faisant naïvement les impressions qu'on a reçues, peu importe où on les a reçues; et (Robert) Burns me le prouve aussi. Cela me met donc plus vivement en l'esprit de réaliser certaines choses de mon endroit même, de l'endroit où j'ai vécu...»

De tous les auteurs français, le préféré de Millet était La Fontaine, et il entreprit plusieurs fois d'illustrer les *Fables.* En 1856-57 (Sensier, Rousseau,

1872, p. 231-232), Théodore Rousseau patronna un La Fontaine illustré, avec la collaboration de Daumier, Diaz, Barye et autres. Millet fit alors son merveil-leux dessin de *Phoebus et Borée* (localisation inconnue) qui appartint ensuite à Rousseau, mais le projet d'édition fut abandonné. En 1867, Millet dessina *Les voleurs et l'âne* pour un album (lettres Millet-Sensier, 1866-1867) auquel parti-cipaient Diaz, Corot, Daumier, Barye et Daubigny, mais les dessins étaient réunis dans un recueil unique dont on n'a jamais retrouvé la trace. En 1873 enfin, F. Flameng grava le dessin de Millet illustrant *Le berger et la mer* (Los Angeles, County Museum) pour un La Fontaine qui fut publié; *Le coup de vent* (voir n° 241) qui date de la même année, était certainement destiné à illustrer *Le chêne et le roseau*. Mais à coup sûr, le plus monumental hommage de Millet à La Fontaine est *La mort et le bûcheron* (Ny Carlsberg Glyptotek, Copenhague), refusé au Salon de 1859. La brochure enflammée d'Alexandre Dumas montre que le sens implicite de la fable pouvait retrouver son actualité: *Le bûcheron* de Millet, proclamait-il, n'est pas «le paysan de 1660, mais le prolétaire de 1859».

La littérature n'était jamais très loin des préoccupations de Millet. Comme beaucoup de ses contemporains, il protestait contre l'excès de «littérature» dans la peinture, c'est-à-dire contre les adjonctions et les fioritures incompatibles avec le caractère de la création visuelle, mais il fut, toute sa vie, un infatigable lecteur. Ses lettres montrent qu'il appréciait spécialement Montaigne, Bernard Palissy, Perrault, Chateaubriand, Shakespeare, Milton, Walter Scott et Hugo. Ses goûts étaient ouverts et allaient jusqu'aux *Mystères d'Adolphe* d'Anne Rad-cliffe (Millet à Sensier, 13.5.1859). Il copiait de larges extraits d'un grand nombre d'auteurs, notamment Palissy, Picolpassi, Montaigne, Mme de Staël, Grimm et Buffon (Fonds Moreau-Nélaton, au Louvre, et coll. Shaw, à Boston). Les passages choisis ont trait, généralement, à la nécessité du naturel et de la simplicité dans la manière de vivre comme dans la manière de parler. Sa pro-bité morale lui faisait puiser ce genre de leçons dans la fiction même. Dans *Shirley et Agnès Grey* des sœurs Brontë (pseud. «Currer Bell», Paris, 1859, p. 197) il avait transcrit un passage où Shirley condamne un langage qui est «soigneu-sement élaboré, curieux, remarquable, savant peut-être; coloré quelquefois des teintes brillantes de la fantaisie, mais différent autant de la vraie poésie que le pompeux et massif vase de mosaïque diffère de la petite coupe...».

137
Délivrance des filles de Boone et de Callaway

1851
Dessin. Crayons noir et brun. H 0,44; L 0,58. S.b.g.: *J. F. Millet*. Croquis pour la même composition au revers.
Yale University Art Gallery, New Haven, Everett V. Meeks Fund.

Il peut sembler étonnant que Millet ait fait des dessins d'Indiens et de pionniers américains, mais la biographie écrite par Sensier nous apprend qu'il avait lu Fenimore Cooper dans sa jeunesse et que, plus tard, il continuait à l'apprécier. La base des romans de Cooper est dans les légendes sur Daniel Boone et d'autres pionniers du XVIIIᵉ siècle, qui forment également le sujet de la présente série de dessins (voir nᵒˢ 137-140). Avec *Atala* et *René*, Chateaubriand avait fait entrer les Indiens dans le Romantisme français et, en 1845-46, les Parisiens avaient été fascinés par quelques Indiens que le peintre américain George Catlin avait exhibés, en même temps que ses tableaux. En 1851, la maison Goupil profita de cet engouement envers les Indiens pour commander à Karl Bodmer une série de lithographies destinée à la fois au marché de Paris et à celui de New York. Bodmer s'adressa à son ami Millet et lui fournit les textes nécessaires. Millet écrivit à ce propos une lettre amusante à son ami Marolle, en juillet 1851 (Moreau-Nélaton, 1921, I, p. 96-97): «Je fais des dessins de sauvages... Je ne sais si l'affaire réussira, car il la faut dans des conditions qui déroutent tant soit peu. D'abord, les dessins en question doivent être très ficelés, puisque c'est pour la gravure. Mais ce n'est pas tout: il faut qu'en outre ils soient d'un style aussi pommadé que possible...» Bodmer montra l'un des dessins de Millet à Goupil qui trouva que «malheureusement, c'était un objet d'art, et que c'était là surtout ce qu'il fallait éviter avec le plus grand soin; que cette publication est à l'usage des Américains, et qu'il faut tout ce qu'il y a de plus mignard. Je me donne un mal du diable pour faire ce que je ne pourrai jamais faire... Peuple américain, tu es bien roué pour ton âge!»
Les quatre dessins, réunis pour la première fois ici depuis le moment où ils étaient chez le peintre, ne présentent aucune «mignardise» quoiqu'en dise sa lettre. Ils sont pleins d'invention et d'énergie. En empruntant à Vernet son *Mazeppa*, Millet montre que le héros romantique de Byron et le héros américain pouvaient être assimilés, par un rapprochement qui s'accorde au sujet, et à son propre sens de l'humour. Il était certainement ouvert à l'appel de la vie primitive qui avait été celle de la frontière américaine et qui offrait certains parallèles à ses sujets paysans. Le 25 mai 1866, Sensier demandait à Millet de l'aider à rédiger sa chronique du Salon (qui est le résultat de leur collaboration) et demande à lui emprunter *Le dernier des Mohicans* de Cooper, pour pouvoir terminer son article «par une apostrophe du genre d'Œil de Faucon voyant la civilisation l'envahir. Il doit y avoir de belles paroles là-dessus à la fin, quand il s'enfonce dans les forêts».
Il est significatif également que le plus grand collectionneur de Millet, le Bostonien Quincy Adams Shaw, ait passé des mois dans le Far West avec son cousin Francis Parkman, qui préparait son ouvrage fameux, *The Oregon Trail* quand ils se mirent en route en 1846. Parkman écrit (ch. II) que lui et Shaw avaient alors partagé «la passion, l'amour des contrées sauvages et la haine des cités, sentiments naturels peut-être dans le passé à tout fils d'Adam non perverti».

Provenance
Karl Bodmer; anon. (Petit, 21 mai 1879, nᵒ 38); Henri Rouart (Manzi-Joyant, 16-18 déc. 1912, nᵒ 339); Yale University Art Gallery, acquis en 1959.

Bibliographie
Soullié, 1900, p. 136; Smith, 1910, p. 78-84, repr.; Moreau-Nélaton, 1921, I, p. 96-98, fig. 77;

Draper, 1943, p. 108-10, repr.; anon., 1945, p. 151-55; Yale University Art Gallery *Bulletin*, 26, déc. 1960, p. 26, repr.; cat. musée, dessins, 1970, nᵒ 145, repr.

Expositions
Paris, 1887, nᵒ 176; Sarasota, Ringling Museum of Art, 1967, «Master Drawings».

Delteil (1906, nº 25 et 26) n'attribue à Millet qu'une seule des deux compositions Millet-Bodmer; d'autre part, comme Smith (1910) et Draper (1943) il parle à leur propos d'un *livre*. Ces lithographies, en fait, constituaient une série publiées en feuilles volantes sous le titre commun «Annals of the United States. Illustrated. The pioneers», imprimée par Lemercier à Paris (dimension des feuilles: H 0,47; L 0,61; dimension des images: H 0,36; L 0,53). La première de la série représente des *Enfants surpris par les Indiens*, sur un dessin de Millet qui est perdu depuis la vente Marmontel (Drouot, 25-26 janv. 1883, nº 193). On y voit les filles de Boone et de Callaway dans un canoë, manifestant leur frayeur à la vue des Indiens qui s'apprêtent à s'emparer d'elles. La seconde est la *Délivrance*, dont le dessin est exposé ici. Comme la précédente, elle évoque un épisode souvent relaté, mais sûrement emprunté au *Dernier des Mohicans* de Fenimore Cooper dont les deux compositions suivent le récit de très près. Les deux autres lithographies ont été exécutées d'après les dessins nºs 138 et 139. *La forteresse* (voir nº 140), devait être destinée à la même série, mais on n'en connaît jusqu'ici aucun tirage. Smith (1910) a noté le premier que Millet pourrait être l'auteur, au moins en partie, des lithographies elles-mêmes et pas seulement des dessins préliminaires. Bodmer ne mentionne pas le nom de Millet sur les épreuves, mais en 1889, quand il vendit les quatre lithographies à G. A. Lucas, il y mit une annotation précisant que Millet avait fait les figures (coll. Avery, New York Public Library). Les dessins montrent que Millet est l'auteur des compositions entières, non des figures seules; par contre, il ne les a probablement pas dessinées lui-même sur la pierre: la lithographie du *Semeur* (voir nº 55) qu'il a exécuté sur la pierre en 1851 est techniquement maladroite par rapport à la série Bodmer.

New Haven, Yale University Art Gallery.

138
Simon Butler, le Mazeppa américain

1851
Dessin. Crayon noir, avec rehauts de blanc. H 0,355; L 0,530.
S.b.g.: *J. F. Millet.*
Musée Thomas Henry, Cherbourg.

Simon Butler (1755-1836) dont le véritable nom était Kenton, avait été, avec Daniel Boone et James Callaway, l'un des pionniers du Kentucky. Son supplice fameux eut lieu en 1778-79, pendant les guerres incessantes contre les Indiens dans la région de l'Ohio et du Kentucky. La légende accompagnant la lithographie exécutée d'après le dessin de Millet est la suivante: «Pendant la guerre de la Révolution d'Amérique, Simon Butler, l'un des premiers pionniers du Kentucky, fût fait prisonnier par les Indiens. Après lui avoir fait subir les tourments les plus cruels, ceux-ci l'attachèrent sur un cheval sauvage qu'ils lâchèrent au milieu des bois. L'animal, effrayé par leurs cris, s'enfuit rapide comme le vent à travers les ronces et les broussailles, jusqu'à ce qu'épuisé de fatigue, il tombât avec son fardeau. Butler ramené au camp des sauvages à demi-mort, fût assez heureux pour s'échapper quelque temps après.»

Provenance
Karl Bodmer; anon. (Drouot, 27 janv. 1879, nº 62); Charles Tillot; anon. (Petit, 21 mai 1879, nº 39); E. Arago (vendu en 1892); anon. (Drouot, 26 mars 1953, nº 30, repr.); O. Kaufmann et F. Schlageter, Strasbourg; Musée Thomas Henry, acquis en 1968.

Bibliographie
Soullié, 1900, p. 133, 162 (deux notices); Smith, 1910, p. 78-84; Moreau-Nélaton, 1921, I, p. 96-98; Draper, 1943, p. 108-10, repr.; anon., 1945, p. 151-55; T. J. Clark, Politics, 1973, p. 81, repr.

Expositions
Cherbourg, 1964, nº 44, repr.; Paris, 1964, nº 51, repr.; Moscou et Leningrad, 1968-69, «Le romantisme dans la peinture française», nº 84; Cherbourg, 1971, nº 11, repr.

Œuvres en rapport
La seule des collaborations Bodmer-Millet pour laquelle il existe un deuxième dessin préparatoire, au Musée Royal des Beaux-Arts, Copenhague (H 0,127; L 0,185). Millet a pris son motif central directement du *Mazeppa* de Horace Vernet de 1826 (musée d'Avignon), peut-être par l'intermédiaire de la copie en camée de Julin de Liège, exposée au Crystal Palace à Londres en 1851, et reproduite à l'époque.

Cherbourg, musée Thomas Henry.

139
Le saut du Major McColloch

1851
Dessin. Crayons noir et brun, sur papier chamois. H 0,35;
L 0,51. S.b.g.: *J. F. Millet*.
Musée Thomas Henry, Cherbourg.

Bodmer, le collaborateur de Millet lui fournit les textes dont
il devait s'inspirer. Celui qu'il a utilisé ici est désormais iden-
tifié: *The American Pioneer* (Chillicothe et Cincinnati, 2 vol.,
1842-43, II, p. 311-13). Les quelques lignes de légende ac-
compagnant la lithographie résument le récit américain.
Tentant de quitter Fort Henry assiégé, Samuel McColloch est
poursuivi par les Indiens qui le cernent de trois côtés. N'ayant
pas d'autre issue, le pionnier lance son cheval dans le pré-
cipice et se retrouve indemne, ainsi que la bête, 46 mètres
plus bas.

Provenance
Karl Bodmer; Pillet; anon. (Drouot, 27 janv.
1879, nº 63); anon. (Petit, 21 mai 1879, nº 37);
Comte Armand Doria (Petit, 8-9 mai 1899,
nº 457); anon. (Drouot, 26 mars 1953, nº 31,
repr.); O. Kaufmann et F. Schlageter, Strasbourg;
Musée Thomas Henry, acquis en 1968.

Bibliographie
Soullié, 1900, p. 136, 205 (deux notices); Smith,
1910, p. 78-84; Moreau-Nélaton, 1921, I, p. 96-98;

Draper, 1943, p. 108-10, repr. couv.; anon., 1945,
p. 151-55; Lepoittevin, L'Œil, 1964, repr.

Expositions
Paris, 1887, nº 173; Cherbourg, 1964, nº 43,
repr. couv.; Paris, 1964, nº 50; Moscou et
Leningrad, 1968-69, «Le romantisme dans la
peinture française», nº 85; Cherbourg, 1971,
nº 12.

Cherbourg, musée Thomas Henry.

140
La forteresse

1851
Dessin. Crayon noir. H 0,350; L 0,497. S.b.g. *J. F. Millet*.
Musée des Beaux-Arts, Budapest.

Provenance
Karl Bodmer; anon. (Paris, Féral, 27 janv. 1879);
Henri Rouart (Manzi-Joyant, 16-18 déc. 1912,
nº 240); P. Majovszky; Budapest, musée des
Beaux-Arts.

Bibliographie
Smith, 1910, p. 78-84; S. Meller, «Handzeich-
nungen des XIX Jh. aus der sammlung P.
Majovszky», *Graphische Kunst*, 1919, p. 6;
Moreau-Nélaton, 1921, I, p. 96-98; Draper,
1943, p. 108-10; cat. musée, dessins, 1959, nº 41.

Œuvres en rapport
Voir les trois nᵒˢ précédents.

Budapest, musée des Beaux-Arts.

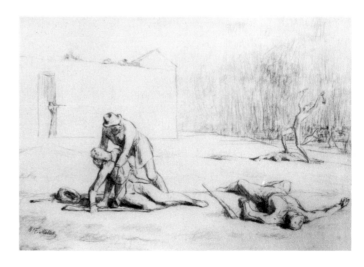

141
La fuite en Egypte

1863-64
Dessin. Crayon noir, sur papier brunâtre. H 0,250; L 0,325.
Musée des Beaux-Arts de Dijon, donation Granville.

Le naturalisme instinctif de Millet est manifeste dans sa conception du sujet. Le surnaturel s'exprime par la lumière qui émane de la tête de l'Enfant, mais la force de l'invention s'affirme dans les lignes striées de l'ombre, cette ombre qui protège les émigrants contre d'éventuels poursuivants, qui leur apporte, pour les guider, le scintillement des étoiles, mais aussi l'angoisse des ténèbres menaçantes. L'inspiration de Millet apparaît dans toute sa force si nous pensons à certains «retours des champs» — un paysan conduisant, au crépuscule, sa femme et son enfant montés sur un âne — qui sont, en fait des transpositions sur le thème de la *Fuite en Egypte*. Cette dérivation est clairement prouvée par un très beau dessin de 1857-60 qui reprend directement — ou à travers l'un de ses émules — la *Fuite en Egypte* gravée par Dürer. Ainsi Millet peut transposer un thème biblique dans un registre naturaliste comme il peut donner à un thème naturaliste la portée d'une évocation mystique.

Provenance
Vente Millet 1875, nº 202 ou nº 203; Henri Rouart (Manzi-Joyant, 16-18 déc. 1912, nº 229); Alexis Rouart; Louis Rouart; M. et Mme Jean Rey; M. et Mme Pierre Granville, Paris, don au musée des Beaux-Arts, 1969.

Bibliographie
Sensier, 1881, p. 245-48; Muther, 1895, éd. 1907, p. 368; Soullié, 1900, p. 175; Cain, 1913, p. 71-72, repr.; Frantz, 1913, p. 107; Moreau-Nélaton, 1921, II, p. 155, fig. 191; O. Benesch, «An Altar Project for a Boston Church by Jean-François Millet», *Art Quarterly*, 9, 1946, p. 301-02, repr.; Gay, 1950, repr.; Clark, 1973, p. 305, repr.; S. Lemoine, cat. Granville (à paraître en 1976).

Expositions
Paris, 1887, nº 126; Paris, 1889, nº 421; Londres, 1956, nº 56; Dijon, Musée des Beaux-Arts, 1974-1975, «Deux volets de la donation Granville: Jean-François Millet, Viera da Silva», nº 21, repr.

Œuvres en rapport
La vente Millet annonce deux dessins du même sujet, mais le deuxième n'est pas connu. Au Hillstead Museum, Farmington, Connecticut, un croquis d'une *Fuite en Egypte* (Crayon, H 0,095; L 0,125), et au Louvre un croquis soit du sujet biblique, soit d'un paysan et sa famille rentrant le soir (GM 10451, H 0,099; L 0,148); au Louvre aussi, une étude de femme assez proche de la Vierge dans le dessin exposé; GM 10664, H 0,10; L 0,08).

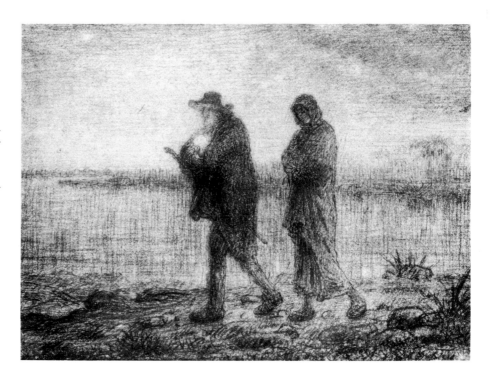

Les sujets religieux sont exceptionnels chez Millet. Il semble avoir entrepris celui-ci sur les conseils de Sensier. Le 14 novembre 1862, son ami lui écrit en effet pour le presser de dessiner quelques «scènes de la Bible» à la demande de Frédéric Hartmann, principal mécène de Th. Rousseau, que Millet espérait s'attacher. Le 8 mars 1863, Sensier écrit au peintre que lui-même et le marchand Blanc ont parlé avec l'éditeur Hetzel d'un projet d'illustrations: «Outre les Evangiles, pensez aussi à d'autres sujets de votre goût». L'affaire n'aboutit pas et dans une lettre du 13 février 1864, Sensier encourage Millet à terminer sa *Fuite en Egypte* et sa *Sortie du tombeau*, pour pouvoir les montrer au fils de Mame, l'éditeur de Tours, certainement dans l'espoir d'obtenir la commande de publications illustrées. Cette fois encore, l'idée n'eut pas de suite, mais il nous en est resté de superbes dessins.

Dijon, musée des Beaux-Arts.

142
La Résurrection

1863-66
Dessin. Crayon noir, sur papier brun clair. H 0,400; L 0,325.
Cachet vente Millet b.d.: *J. F. M.*
Princeton University, Art Museum.

Cette composition – autre exemple des très rares sujets reli-
gieux traités par Millet – offre certaines analogies d'ensemble

avec le dessin de la *Résurrection* de Michel-Ange (British
Museum). Mais, comme l'a justement fait remarqué Benesch,
c'est de Rembrandt que vient l'idée de faire de la lumière
une force spirituelle. Le Christ s'élève dans un nimbe de
clarté dont l'éclat et la forme sont traduits par les traits
rayonnant à partir du centre, qui viennent frapper les soldats
comme des projectiles célestes.

Provenance
Vente Millet 1875, nº 208; Charles Tillot; Quincy
Adams Shaw, Boston; Mrs. John S. Curtis,
Boston; Frank Jewett Mather, Jr., Princeton, don
à l'Art Museum, 1943.

Bibliographie
Sensier, 1881, p. 247-48, repr.; Soullié, 1900,
p. 210; Lanoë et Brice, 1901, p. 225-26; Boston,
Museum of Fine Arts, *Annual Report*, 1919, p. 82,
128; Moreau-Nélaton, 1921, II, p. 155; O. Benesch,
«An Altar Project for a Boston Church by Jean-
François Millet», *Art Quarterly*, 9, 1946, p. 301-05,
repr.

Expositions
Boston, Museum of Fine Arts, 1919 (peintures
et dessins appartenant à Quincy A. Shaw);
Princeton, The Art Museum, 1972,
«19th and 20 th Century French Drawings from
François Millet», *Art Quarterly*, 9, 1946, p. 301-05,
repr.

Œuvres en rapport
Croquis du Christ au Louvre (GM 10457, H 0,147;
L 0,096), et croquis de l'ensemble dans le
commerce à Londres (Encre, H 0,161; L 0,163).
Au musée de Reims, un vigoureux dessin de

l'ensemble (Crayon, H 0,43; L 0,31).

Le succès de la photographie faite par Bingham
de *L'homme à la houe* (voir le nº 161) suggéra
une idée à Sensier (lettre du 21-11-1863): «C'est
de faire pour vous une spéculation photographique
sur un dessin que vous établiriez ad hoc. La
Résurrection par exemple. Cela, composé dans la
donnée pittoresque un peu et très saisissant
comme vous l'avez fait, aurait de grandes chances
de succès. A votre premier voyage à Paris, il faut
voir Bingham pour connaître les matières
réfractaires ou favorables à la reproduction.»
Le projet semble n'avoir pas été plus loin, mais
peut avoir inciter Millet à commencer son dessin.
L'année suivante (Sensier à Millet, 13-2-1864),
Sensier demande avec insistance à Millet de finir
la *Sortie du tombeau* pour la montrer à l'éditeur
Mame, sans résultat. Il faut probablement écarter
la légende selon laquelle le dessin aurait été
proposé, en 1867, par Hunt, l'ami de Millet,
comme modèle pour un tableau d'autel à Boston
(Benesch, *op. cit.*): le dessin, en effet, n'arriva aux
Etats-Unis que bien des années après la mort du
peintre.

Princeton, Art Museum.

143
Tête de l'ogre

1857
Dessin. Crayon noir, sur papier crème. H 0,189; L 0,146.
Cachet vente Millet b.d.: *J. F. M.*
Cabinet des Dessins, Musée du Louvre.

Les dix dessins d'après les contes de Perrault exposés ici ont
été faits par Millet pour ses enfants et ses petits enfants.
Il était normal pour un artiste d'employer ses dons visuels à

raconter des histoires, et Millet revint à Perrault tout au long
de sa vie. Outre les dessins présentés ici, il en fit une série
d'après *Le Petit Chaperon Rouge* (Eaton, 1889 repr.) et sans
doute beaucoup d'autres dont nous avons perdu la trace.
La richesse d'invention exprimée dans les gestes et les atti-
tudes des nᵒˢ 148 à 152 fait regretter que Millet n'ait pas
publié une édition illustrée des contes de Perrault.

Provenance
Famille Feuardent; James Staats-Forbes, Londres;
Moreau-Nélaton, legs au musée du Louvre, 1927.
Inv. R.F. 11219.

Bibliographie
*Eaton, 1889, p. 103, repr.; *Cartwright, 1896,
p. 347; Naegely, 1898, p. 112; Bénédite, 1906,

repr.; *Moreau-Nélaton, 1921, II, p. 40, fig. 139;
GM 10613, repr.

Expositions
Staats-Forbes, 1906, nº 26.

Paris, Louvre.

* valable pour tous les dessins d'après Perrault.

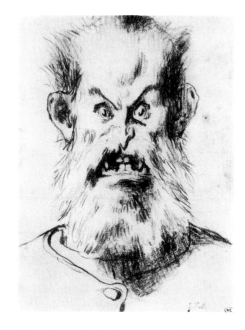

144
L'ogre debout

1857
Dessin. Mine de plomb, sur papier crème. H 0,187; L 0,142.
Cachet vente Millet b.d.: *J. F. M.*
Cabinet des Dessins, Musée du Louvre.

Provenance
Famille Feuardent; Moreau-Nélaton, legs au
musée du Louvre, 1927. Inv. R.F. 11220.

Bibliographie
GM 10614, repr.

Paris, Louvre.

145
Le Petit Poucet arrache sa botte à l'ogre endormi

1857
Dessin. Mine de plomb, sur papier crème. H 0,133; L 0,189.
Cachet vente Millet b.d.: *J. F. M.*
Cabinet des Dessins, Musée du Louvre.

Provenance
Famille Feuardent; Moreau-Nélaton, legs au
musée du Louvre, 1927. Inv. R.F. 11221.

Bibliographie
Eaton, 1889, p. 103, repr.; Moreau-Nélaton, 1921,
II, p. 40, fig. 138; GM 10615, repr.

Paris, Louvre.

146
Barbe-Bleue tue sa septième femme

1857
Dessin. Mine de plomb, sur papier crème. H 0,190; L 0,144.
Cabinet des Dessins, Musée du Louvre.

Provenance
Moreau-Nélaton, legs au musée du Louvre, 1927.
Inv. R.F. 11222.

Bibliographie
GM 10616, repr.

Paris, Louvre.

147
Barbe-Bleue tue sa septième femme

1857
Dessin. Mine de plomb, sur papier crème. H 0,190; L 0,142.
Cabinet des Dessins, Musée du Louvre.

Provenance
Moreau-Nélaton, legs au musée du Louvre, 1927.
Inv. R.F. 11223.

Bibliographie
GM 10617, repr.

Paris, Louvre.

148
Les parents du Petit Poucet se rendant à la forêt

1874
Dessin. Mine de plomb. H 0,271; L 0,382.
Cachet vente Millet b.d.: *J. F. M.*
Cabinet des Dessins, Musée du Louvre.

Provenance
Moreau-Nélaton, legs au musée du Louvre, 1927.
Inv. R.F. 11306.

Bibliographie
GM 10702, repr.

Expositions
Paris, 1960, n° 74.

Paris, Louvre.

149
Le Petit Poucet et ses frères ramassant des branches

1874
Dessin. Mine de plomb, sur papier crème. H 0,260; L 0,375.
Cachet vente Millet b.d.: *J. F. M.* Autour du sujet encadré
au trait, plusieurs études du même sujet; au verso, divers
croquis pour des histoires d'enfant et comptes du jeu de
dominos.
Cabinet des Dessins, Musée du Louvre.

Provenance
Moreau-Nélaton, legs au musée du Louvre, 1927.
Inv. R.F. 11307.

Bibliographie
GM 10704, repr.

Œuvres en rapport
Au Louvre, le dessin GM 10465 (Mine de plomb,
H 0,190; L 0,147) est une reprise du motif des
parents s'éloignant de leurs enfants.

Paris, Louvre.

150
Trois enfants faisant des fagots

1874
Dessin. Mine de plomb, sur papier crème. H 0,182; L 0,198.
Cachet vente Millet b.d.: *J. F. M.*
Cabinet des Dessins, Musée du Louvre.

Provenance
Moreau-Nélaton, legs au musée du Louvre, 1927.
Inv. R.F. 11312.

Bibliographie
GM 10708.

Paris, Louvre.

151
Le Petit Poucet montant à l'arbre

1874
Dessin. Mine de plomb, sur papier crème. H 0,199; L 0,310.
Cachet vente Millet b.c.: *J. F. M.*
Cabinet des Dessins, Musée du Louvre.

Provenance
Moreau-Nélaton, legs au musée du Louvre, 1927.
Inv. R.F. 11310.

Bibliographie
Moreau-Nélaton, 1921, III, p. 129, fig. 362;
GM 10706.

Paris, Louvre.

152
Les frères du Petit Poucet dans la forêt; l'un d'eux est menacé

1874
Dessin. Mine de plomb, sur papier crème. H 0,187; L 0,304.
Cachet vente Millet b.d.: *J. F. M.* Au verso, croquis du Petit
Poucet et ses frères, et cachet vente Millet: *J. F. M.*
Cabinet des Dessins, Musée du Louvre.

Provenance
Moreau-Nélaton, legs au musée du Louvre, 1927.
Inv. R.F. 11311.

Bibliographie
Moreau-Nélaton, 1921, III, p. 129, fig. 361 (le
verso seulement); GM 10707, repr.

Paris, Louvre.

Les travaux et les jours

1860-1870

Bien que Millet, vers 1860, ait connu plus de notoriété que de véritable célébrité, un nombre croissant de marchands et de collectionneurs commençaient à spéculer sur son avenir. La rapide expansion du naturalisme contribua certainement à rendre son œuvre plus accessible, car les peintres de sujets paysans comme Jules Breton étaient désormais très populaires. Grâce à des marchands comme Stevens et Blanc, son associé — qui, en 1860, avaient signé avec Millet un contrat pour 25 tableaux — grâce aussi à la multiplication soudaine des expositions organisées par les marchands, Millet n'avait plus à compter uniquement sur le Salon, tous les deux ans, pour faire connaître ses œuvres. Elles furent exposées à Bruxelles en 1860 et 1863, à Paris en 1860, 1862, 1864 et 1865, en dehors des Salons. Jusqu'en 1865, il consacra l'essentiel de son activité aux tableaux qu'il préparait pour ces expositions et non plus aux dessins ou aux peintures de petit format, comme il l'avait fait au cours des dix années précédentes. C'est l'époque des premiers grands tableaux accueillis par des éloges unanimes — *La grande tondeuse* en 1860, *La grande bergère* en 1864 —, mais aussi de l'œuvre la plus discutée de toute sa carrière, *L'homme à la houe*, en 1863, et d'une autre qui ne le fut guère moins l'année suivante, la *Naissance du veau*. En 1867 quand les toiles envoyées par Millet à l'Exposition Universelle lui valurent la Légion d'honneur, la controverse était dépassée.

La seconde partie des années 60 amène d'autres changements dans l'art de Millet. En 1865, Emile Gavet commence à lui acheter des pastels, qu'il paie un bon prix, et cette technique répond si bien au goût instinctif de Millet pour le dessin qu'il lui sacrifie la peinture à l'huile. Un autre élément nouveau, d'une portée presque égale, intervient à la même époque: le paysage, qui s'était développé lentement dans son œuvre, prend désormais une place essentielle. Millet expose pour la première fois un grand paysage au Salon de 1866. Cette année-là, et les deux années suivantes, il séjourne dans la région de Vichy, dont les sites accidentés lui inspirent des dessins à l'encre et des aquarelles qui comptent parmi ses œuvres les plus belles. Pastels et paysages ont une importance telle durant cette période qu'ils occuperont des sections spéciales de la présente exposition. Le chapitre que nous abordons maintenant est réservé aux grandes toiles antérieures à 1866 et aux principaux tableaux peints durant les années suivantes, notamment à ceux que Millet envoya aux Salons de 1869 et 1870.

153
La grande tondeuse

1860
Toile. H 1,645; L 1,140; S.b.d.: *J. F. Millet.*
Collection particulière, Etats-Unis.

Cette toile est sans doute la moins connue des grandes peintures de Millet: elle n'a d'ailleurs pas été vue à Paris depuis l'exposition de 1889, à laquelle son propriétaire américain avait bien voulu la prêter. Elle avait été montrée au public pour la première fois à Bruxelles, en 1860, et chaleureusement commentée par Thoré-Bürger dans la *Gazette des Beaux-Arts.* Thoré, ami de Millet et de Rousseau, était alors en exil pour dix ans, dix ans qu'il consacra en grande partie à étudier la peinture des Pays-Bas, et notamment à redécouvrir Vermeer. Son plaidoyer pour Millet exaltait les valeurs associées au naturalisme du Nord, plus que celles relevant de la peinture italienne. En s'attachant à des sujets empruntés à la vie quotidienne, Millet, disait-il, avait rejoint l'art de l'Antiquité. «C'est peu de chose que de tondre un mouton. Mais sur les sublimes reliefs de l'antiquité grecque, qu'y a-t-il donc le plus souvent? Une femme qui attise du feu sur un trépied, un homme qui porte la dépouille d'un lion, ou qui conduit un taureau au sacrifice».

En 1861, Millet envoya *La grande tondeuse* au Salon, en même temps que *Tobie, ou l'attente* (Nelson-Atkins Gallery, Kansas City) et *La bouillie* (voir n° 157). Cette fois, Thoré donne une critique plus développée dans laquelle il souligne la relation entre le naturalisme et les aspirations à la démocratie. Le temps était venu pour l'art français d'abandonner les traditions caduques et de se renouveler comme l'avait fait l'art hollandais en se tournant vers «des types rudes ou ingénus qui se sont le moins détachés de la nature». La *Tondeuse* et les figures de ce genre allaient permettre à l'art de renouveler la recherche des attitudes chargées de sens, liées au travail et plus proches des sources primitives de l'art, dont la base était les mouvements originels du corps humain. La défense venait, naturellement de la gauche: les conservateurs comme Olivier Merson, dans son compte-rendu du Salon, se montrait toujours incapable de trouver une signification aux sujets paysans tels que les traitait Millet: «Pour Millet... il n'y a pas d'art sans tristesse, de peinture sans misère, ... de tableaux sans les guenilles de la pauvreté...» *Tobie* au même Salon, était particulièrement critiqué, et certains chroniqueurs notaient que Courbet, cet *enfant terrible* des années post-révolutionnaires, était passé d'un réalisme vulgaire à des thèmes de chasse plus convenables. Merson préférait le *Combat de cerfs* de Courbet et déplorait que l'art de Millet devienne «de jour en jour plus sauvage et plus sombre», alors que Courbet «s'amende et s'humanise». Léon Lagrange voyait en Millet «un révolutionnaire aveugle», un artiste qui «se croit obligé de fouler aux pieds les lois d'une tradition qui restera toujours, si ancienne qu'elle soit, la tradition du grand art».

Ces remarques visaient particulièrement *Tobie:* beaucoup de critiques, par contre, s'accordaient avec Thoré pour trouver dans la *Tondeuse,* plus que dans tous les tableaux exposés jusqu'alors par Millet, une réelle connaissance de la tradition italienne. A contre-cœur, Léon Lagrange admet que, dans la *Tondeuse* «M. Millet se montre vraiment artiste, parce qu'il rentre, sciemment ou à son insu, dans la véritable tradition de l'art. Il prend pour point de départ la réalité la plus vulgaire, mais il l'interprète; entre la nature et l'image qu'il nous en offre, il fait intervenir une opération de son esprit, une idée, un sentiment». Pour un critique conservateur, le naturalisme seul est inacceptable, parce que la fonction de l'art est de transformer, par le pouvoir des idées nobles: c'est ce que Lagrange reconnaît ici en dépit de la «lourdeur voulue du dessin, épaisseur calculée de la couleur, maladresse cherchée de l'exécution».

Qu'ils fussent de droite ou de gauche, les critiques voyaient dans la *Tondeuse* un exercice de style délibéré. Thoré évoquait les peintres italiens antérieurs à Raphaël et les Le Nain; Merson comparait Millet à Andrea del Sarto. Il est vrai que le tableau a des qualités inhabituelles chez Millet. Contrairement aux premières versions du même sujet, l'environnement rustique est simplement suggéré, laissant la prédominance aux figures. Les formes s'entassent vers l'avant, comme dans l'art italien, parce qu'elles présentent de larges zones parallèles à la surface et parce que chacune est construite clairement, avec une densité monumentale. L'ambiance quasi solennelle favorise le rapprochement avec la grande tradition en évoquant les sacrifices rituels d'animaux dans les religions antiques.

Devant le tableau, le spectateur d'aujourd'hui est frappé, lui aussi, par la qualité monumentale qu'avaient sentie les contemporains, mais en l'approchant, et grâce à la restauration récemment subie par la toile, il est séduit également par la couleur. Thoré va peut-être un peu loin en la comparant à celle des Vénitiens, mais il est certain que Millet s'y affirme comme un grand coloriste. La manche qui tombe sur l'avant-bras de la femme est d'un ton changeant, un bleu-vert ponctué de rouge ardent. Par derrière, à la taille, son vêtement est d'un rouge brillant que fait vibrer le gris pourpre de son corsage. Le bleu éteint de la jupe s'harmonise au bleu plus vif du linge qui sort de sa poche. Le visage de la femme est très rouge, mais l'épaule, à la base du cou, passe au jaune sous l'effet de la lumière. Enfin les lames des ciseaux, éléments essentiels de la scène, ne sont pas gris, mais d'un bleu clair intense.

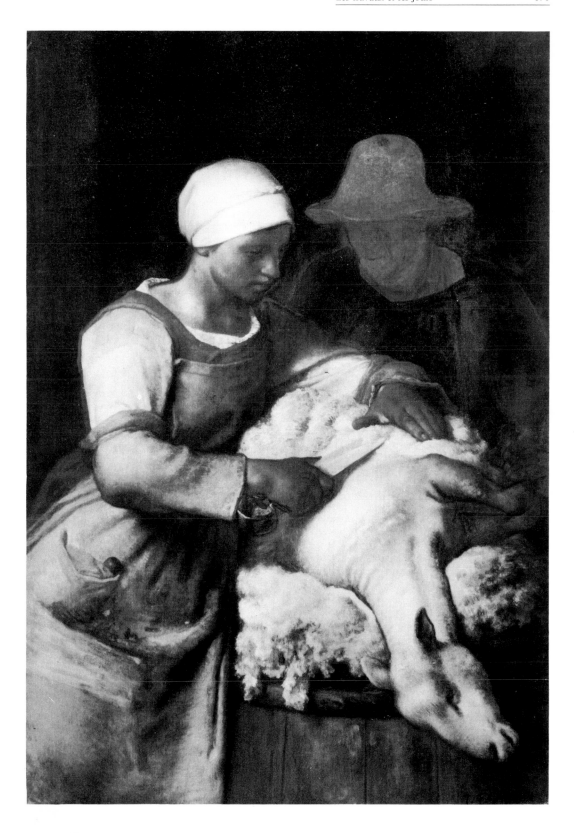

Provenance
Emile Gavet; Peter Chardon Brooks, Boston
(avant 1881); Richard M. Saltonstall;
Mrs. R. M. Saltonstall, Chestnut Hill, Mass;
collection particulière, Etats-Unis.

Bibliographie
Salons de P. Burty, A. Cantaloube, A. Darcel,
M. Du Camp, Th. Gautier, L. Lagrange, O. Merson,
J. Rousseau, P. de Saint-Victor; Couturier, 1875,
p. 8; Sensier, 1881, p. 144, 205, 206, 212, 213,
215-17, 263, 266, 301, 314; Durand-Gréville,
1887, p. 68; J. A. Barbey d'Aurevilly, *Sensations
d'art*, Paris, 1887, p. 118; D. C. Thomson, 1890,
p. 235; Bénézit-Constant, 1891, p. 30, 108-15,
134; Cartwright, 1896, p. 207-08, 211, 212-13,
220, 363, 364-65, 370; Naegely, 1898, p. 48,
132, 142, 144; Soullié, 1900, p. 62-63; Gensel,
1902, p. 48; Rolland, 1902, repr.; Studio, 1902-03,
p. M-13; Marcel, 1903, éd. 1927, p. 28, 59-60;
Staley, 1903, p. 66; Muther, 1903, éd. angl.
1905, p. 52; André Girodie, *Jean-François Millet*,
s.d., p. 15; Cain, 1913, p. 65-66; Hoeber, 1915,
p. 54; Moreau-Nélaton, 1921, II, p. 83-85, 93-98,
108, 122, 123, fig. 156; III, p. 18, 20, 26, 115,
117; Tabarant, 1942, p. 284, 403.

Expositions
Bruxelles, août 1860 (Millet à Sensier, 14.7.1860);
Salon de 1861, n° 2252; Bordeaux, Société des
Amis des Arts de Bordeaux, 1865;
Exposition universelle, 1867, n° 472; Paris, 1889,
n° 515; Chicago, «World's Columbian Exposition»,
1893, n° 3071; Boston, Copley Society, 1908,
«French School of 1830», n° 75; Boston, Museum
of Fine Arts, 1915-23, prêté par Richard
M. Saltonstall; Boston, Museum of Fine Arts,
1939, «Paintings, Drawings, Prints,
from Private Collections in New England», n° 81,
repr.

Œuvres en rapport
Millet avait déjà traité le sujet (voir n° 38) avant
son installation à Barbizon. Le dessin sur bois,
gravé par Lavieille pour l'*Illustration* (5 fév. 1853,
p. 93), est repris dans le tableau du Salon de
1853 aujourd'hui au Museum of Fine Arts,
Boston (Toile, H 0,41; L 0,24), et
dans la réplique faite un peu plus tard, à l'Art
Institute of Chicago (Toile, H 0,406; L 0,325).
Il y a pour le tableau de Boston, trois croquis
au Louvre, GM 10431 (H 0,212; L 0,242), GM

10499 (H 0,104; L 0,071) et GM 10589 (H 0,111;
L 0,131). Suit une composition plus aérée
(voir n° 92), et sa variante à l'aquarelle. Vient
enfin *La grande tondeuse* de 1860, pour laquelle
il y a trois croquis, deux au Louvre, GM 10372
(H 0,227; L 0,200) et GM 10389 (H 0,145;
L 0,178), et le croquis de l'ensemble que l'on
connaît uniquement par la reproduction de
Sensier (1881, p. 216).

La restauration très poussée effectuée par le
propriétaire du tableau l'a bien remis en valeur.
Mais elle n'a pas permis d'éclaircir un point
important: selon Sensier, c'est la *Tondeuse* que
Millet aurait peint sur son tableau du Salon de
1848, *La captivité des juifs*. Or le fils du peintre,
François, disait à son ami Naegely (Naegely,
1898, p. 48) que la toile avait été réutilisée pour
le paysage de 1870, *Novembre*: cette dernière
peinture, malheureusement, a disparu, et a
probablement été détruite, en 1945, à Berlin.

Etats-Unis, collection particulière.

154
Berger ramenant son troupeau, le soir

1857-60

Toile. H 0,535; L 0,710. S.b.d.: *J. F. Millet*.
Pennsylvania Academy of the Fine Arts, Philadelphie, bequest
of Henry C. Gibson.

Un berger solitaire conduit paisiblement son troupeau dans
la plaine, un soir d'hiver, poussé vers son refuge par le disque
enflammé du soleil couchant, strié de nuages gris-bleu. Au-
dessus, le ciel est encore illuminé de lueurs jaunes, contras-
tant avec les gris-bleu et les gris-rouge des nuages. A droite,
des nuages rayés par l'averse annoncent une nuit pluvieuse.
Le spectateur d'aujourd'hui peut être surpris, voire déconcerté,
par la manière dont les contemporains de Millet ont compris
son tableau. Lorsqu'il fut exposé pour la première fois, en
1860, après en avoir fait une description sommaire, Zacharie
Astruc le commente ainsi: «Le ciel est gris. Tout en bas, le
rouge soleil descend — roi découronné qui roule dans sa
tombe. On ne peut imaginer une impression plus grande.
Ce calme, ce mystère des premières ombres, ce caractère sau-
vage et doux de la nature, ce cercle rouge, œil de sang fixé
sur le berger méditatif — toute cette grandeur et ce sentiment
agreste vous plonge dans une émotion profonde. Nous ne

sommes plus devant un peintre mais devant la nature. Ainsi
notre âme fut saisie par une vision.»
Les critiques ressentirent à nouveau cette impression de fata-
lité, presque de terreur, lorsque Millet envoya le *Berger* au
Salon de 1863. Il pouvait même craindre que, pour cette rai-
son, il ne soit mal accueilli, car il écrivit à Sensier le 6 mai
1863: «Serait-ce que le berger serait plus particulièrement
attaqué?» Il aurait pu prévoir cependant que la fureur contre
L'homme à la houe l'emporterait sur les autres appréciations.
En fait, bien que la plupart des commentaires soient allés à
L'homme à la houe, tous les critiques s'accordèrent à trouver
que le *Berger* était un tableau lugubre. Ainsi Jules Clarétie
écrivait: «Le soleil ensanglanté se couche au loin et baigne
ses rouges rayons dans les flaques d'eau de la route. Rien
n'égale l'effet terrible de cette scène...» Plus près de la nature
que nous ne le sommes au xxᵉ siècle, les contemporains de
Millet pouvaient s'identifier au berger solitaire, et percevaient
que, loin d'être en harmonie avec la nature, il était rejeté
par elle. De telles visions étaient troublantes à une époque
où l'optimisme de l'homme naissait de la foi qu'il avait en
son pouvoir grandissant sur la nature.

Bowed by the weight of centuries he leans
Upon his hoe and gaze on the ground
The emptiness of ages in his face
And on his back the burden of the world.
Who loosened and let down this brutal jaw?
Whose was the hand that slanted back this brow?
Whose breath blew out the light within this brain?

(Courbé par le poids des siècles, il s'appuie
Sur sa houe et regarde la terre
La vacuité du temps est sur son visage
Et sur son dos le fardeau du monde.
Qui a fait tomber cette machoire de brute?
Quelle est la main qui rida ce front?
Quel souffle a chassé la lumière de ce cerveau?)

Provenance
Alfred Stevens; Gustave Robert, Paris (en 1863); Prosper Crabbe, Bruxelles; E. Secrétan, Paris; Defoer, Paris (en 1883); «Mr. L» (en 1887); G. van den Eynde (en 1889); Mr. et Mrs. William H. Crocker, California; Mrs. Henry Potter Russell, San Francisco; collection particulière, Etats-Unis.

Bibliographie
Salons de Castagnary, E. Chesneau, J. Clarétie, A. Darcel, M. Du Camp, Th. Gautier, J. Girard de Rialle, H. de La Madelène, P. Mantz, Th. Pelloquet, J. Rousseau, P. de Saint-Victor, A. Sensier, A. Stevens, Th. Thoré-Bürger, A. Viollet-le-Duc; Couturier, 1875, p. 20-22; Sensier, 1881, p. 205, 221, 224, 227, 233, 236-42, 263, 355; Breton, 1890, éd. angl. p. 226; Mollett, 1890, p. 115, 190; D. C. Thomson, 1890, p. 235, 236-37; Bénézit-Constant, 1891, p. 55, 116-22, 156, 158, repr.; anon., «Petite chronique», *L'Art moderne*, 11, 5 avril 1891, p. 113; Roger-Milès, 1895, repr.; Cartwright, 1896, p. 218, 225, 237-41, 243, 244, 363, 365, 390; Naegely, 1898, p. 71, 111, 118, 123, 139; Warner, 1898, repr.; Tolstoi, *What is Art*, 1898, éd. angl. 1930, p. 243; Edward Markham, *The Man with the Hoe*, San Francisco, 1899; Hurll, 1900, repr.; Soullié, 1900, p. 48; Gensel, 1902, p. 50, repr.; Rolland, 1902, repr.; Studio, 1902-03, p. M-9, M-13, repr.; Marcel, 1903, éd. 1927, p. 60-62, repr.; Muther, 1903, éd. angl. 1905, p. 32, 40, 59; Fontainas, 1906, éd. 1922, p. 161-62; Smith, 1906, repr.; Saunier, 1908, p. 261; Ch. Baudelaire, «Collection de M. Crabbe», *Œuvres posthumes*, 1908, p. 261; Bénédite, 1909, p. 89, repr.; D. C. Eaton, *A Handbook of Modern French Painting*, New York, 1909, p. 175-76, repr.; E. Michel, 1909, p. 185-86; Krügel, 1909, repr.; Turner, 1910, p. 19, 66-67, 74-75, 76; Diez, 1912, p. 23, repr.; Cain, 1913, p. 69-70, repr.; Hoeber, 1915, p. 55-58; Moreau-Nélaton, 1921, II, p. 118-19, 122, 125, 128-35, 143-44, 159, 177, fig. 182; III, p. 25, 115, 132; Brandt, 1928, p. 225, repr.; Gsell, 1928, p. 38-39;

Rostrup, 1941, p. 33-34, 41, repr.; Tabarant, 1942, p. 306; Sloane, 1951, p. 101, 145, 147, repr.; Londres, 1956, cité p. 9; Jaworskaja, 1962, p. 190-92, repr.; Kalitina, 1958, p. 248-49; Jaworskaja, 1964, p. 94, repr.; Herbert, 1966, p. 44-45, 47-48; Durbé, Barbizon, 1969, repr.; D. D. Egbert, *Social Radicalism and the Arts*, New York, 1970, p. 180-181, repr.; Herbert, 1970, p. 48, repr.; Nochlin, 1971, p. 122, 258-59, repr.; Bouret, 1972, repr.; Clark, 1973, 300-02, repr.; T. J. Clark, Politics, 1973, p. 72, 73, 80, 81, 82, 94, 97, 123; Reverdy, 1973, p. 18, 24; Washington, 1975, cité p. 87.

Expositions
Salon de 1863, n° 1327; Bruxelles, mai 1863 (Sensier à Millet, 16.5.1863); Paris, Petit et Baschet, New York, Knoedler, 1883, «Cent chefs-d'œuvre», n° 71, repr.; Paris, 1887, n° 38; Paris, 1889, n° 523; Chicago, 1893, «World's Columbian Exposition», n° 3088; Sao Paulo, 1913, n° 719; Londres, 1932, n° 381, repr.; Barbizon Revisited, 1962, n° 70, repr. coul.; New York, 1966, n° 61, repr.

Œuvres en rapport
La première idée du tableau remonte aux années 1848-50 (voir le dessin n° 50 et la peinture correspondante). Millet a très souvent dessiné et gravé le motif d'un homme appuyé sur sa bêche, les plus beaux exemplaires étant les dessins du Louvre (GM 10364, H 0,23; L 0,22) et du musée Bonnat (H 0,251; L 0,126). Il y a, pour le tableau lui-même, dans une collection particulière en Suisse, un beau dessin d'ensemble reproduit par Sensier (1881, p. 237; Crayon, H 0,283; L 0,350) et au Louvre, trois dessins, GM 10391 (H 0,157; L 0,118), GM 10657 (H 0,179; L 0,184) et GM 10658 (H 0,20; L 0,31). Le panneau de l'ancienne collection Osler à Montréal (Bois, H 0,56; L 0,38) est un faux. La première reproduction du tableau fameux était une photographie (H 0,166; L 0,214) montée sur

carton, avec la légende «Publié par Bingham le 1er septembre 1863. Paris. 58, rue de La Rochefoucauld», comportant une longue citation de Montaigne (Cabinet des Estampes, Bibliothèque Nationale). Le tableau a suscité de très nombreuses caricatures, quelques imitations (dont celle de L. Lhermitte, *La récolte des pommes de terre*, eau-forte vers 1878), et plusieurs reproductions en gravure, la plus belle étant celle de Bracquemond, datée de 1882. Avec l'arrivée du tableau dans la collection Crocker en Californie, voient le jour de nombreuses reproductions de procédés les plus divers, en rapport surtout avec le poème d'Edwin Markham à partir de 1899.

Dans une lettre du 21 juillet 1860, Millet annonce à Sensier que le tableau, destiné à l'acquitter de son contrat avec les marchands Arthur Stevens et Blanc, était déjà bien avancé; il était terminé en décembre 1862. Blanc le donna alors au frère d'Arthur, le peintre Alfred Stevens, qui fut heureux de le voir exposé au Salon. Il accepta ensuite que Bingham en fasse une photographie, dont le sort fut analogue à celui de la gravure faite par Hédouin d'après le tableau refusé en 1859, *La mort et le bûcheron*. Millet et Sensier envoyèrent la photo à quelques amis et sympathisants, avec un certain succès sans doute puisque le 21 novembre 1863, Sensier suggéra à Millet de préparer spécialement des compositions pour qu'elles soient diffusées sous forme de photographies. Une lettre de Millet, datée du 16 novembre, nous apprend que Gustave Robert, l'un de ses protecteurs, acheta la peinture à Stevens. A l'exposition rétrospective de 1887, la toile fut complètement déchirée à la hauteur des genoux de l'homme, au cours de l'accrochage et les traces de l'accident sont encore visibles aujourd'hui sous la lumière rasante.

Etats-Unis, collection particulière.

162
Une femme cardant de la laine

1863
Toile. H 0,895; L 0,735. S.b.d.: *J. F. Millet*.
Mr. George L. Weil, Washington.

Au Salon de 1863, près de *L'homme à la houe* et du *Berger* (voir n° 154), qui firent beaucoup de bruit, cette troisième peinture passa à peu près inaperçue; et comme elle n'a pas

été exposée publiquement pendant tout un siècle, c'est encore l'une de ces œuvres longtemps négligées qui nous permettent aujourd'hui d'approfondir notre connaissance de Millet. L'artiste exploite ici son amour pour les tons incertains que donnent aux vêtements des lavages répétés. La seule couleur intense est le rouge brique de la marmotte qui coiffe la femme et dont l'ombre est bleue. Le fichu, également bleu, est ponctué d'accents roses. Les manches opposent leurs nuances jaunes de laine écrue aux tons diaprés du tablier, variant du bleu dans les ombres au gris lavande dans les parties éclairées en passant par différents bruns. Au-dessus de cette zone superbement travaillée, le corsage est d'un rose indéfinissable; au-dessous, la jupe prend un ton brun-rouge qui la fond dans le creux de l'espace intérieur.

Provenance
Paran Stevens, acquis en 1866; Mrs. Paran Stevens; Mrs. John L. Melcher; John S. Melcher; Meyer H. Lehman, acquis en 1917; Mrs. Harriet Lehman Weil et Mrs. Bertha Lehman Rosenheim; Mrs. Elsie Rosenheim Weil et Dr. Henry Lehman Weil; George L. Weil, depuis 1952.

Bibliographie
Salons de Castagnary, E. Chesneau, J. Clarétie, A. Darcel, M. Du Camp, Th. Gautier, J. Girard de Rialle, H. de La Madelène, P. Mantz, Th. Pelloquet, J. Rousseau, P. de Saint-Victor, A. Sensier, A. Stevens, Th. Thoré, A. Viollet-le-Duc; Sensier, 1881, p. 221, 236, 240; William Morris Hunt, *Talks on Art*, 2e série, Boston, 1884, p. 90-91; Durand-Gréville, 1887, p. 74; D. C. Thomson, 1890, p. 235; Bénézit-Constant, 1891, p. 122; Cartwright, 1896, p. 237-38, 244; Staley, 1903, p. 67; Moreau-Nélaton, 1921, II, p. 74, 120, 122, 124-25, 135, fig. 183; *Masters of Modern Art*, New York, 1928, repr.; Tabarant, 1942, p. 306; Kalitina, 1958, p. 244, repr.; Reverdy, 1973, p. 22.

Expositions
Salon de 1863, no 1326; Bruxelles, été 1863 (Millet à Sensier, 6.7.1863).

Œuvres en rapport
On ne connaît pas d'étude préparatoire, mais la composition vient directement de la série des *Cardeuses*: voir le no 129.

Les lettres de Millet à Sensier relatent les progrès de la toile depuis le moment où il annonce qu'il l'a entreprise (6.1.1863) jusqu'à son premier achèvement pour le Salon (28.3.1863). Puis, comme il en avait la possibilité de l'exposer à Bruxelles, Millet fit revenir la toile à Barbizon (6.7.1863) et passa une semaine à la retoucher fébrilement avant de l'envoyer en Belgique. L'ami de Millet, le peintre W.M. Hunt, dans ses *Talks on Art* publiés après sa mort (2e série, 1884, p. 90-91) dit avoir vu la toile lorsque Millet y travaillait, puis l'avoir revue plus tard, dans une exposition à New York. Cette exposition devrait avoir eu lieu avant 1879, date de la mort de Hunt, mais le fait n'a pas encore été vérifié.

Washington, Mr. George L. Weil.

163
Bergère gardant ses moutons, la grande bergère

1862-64
Toile. H 0,81; L 1,01. S.b.d.: *J. F. Millet.*
Musée du Louvre.

Le tableau valut à Millet son premier grand succès dans une exposition publique, alors que son pendant au même Salon de 1864, *La naissance du veau* fit l'objet de critiques féroces. Au cours des mois précédant l'exposition, Millet dans ses lettres parle constamment du «veau» et mentionne à peine *La bergère*. Il est plaisant de penser que c'est précisément ce tableau là qui séduisit le public. Le gouvernement voulut l'acheter et Millet put s'offrir le luxe d'un refus (le tableau était une commande, il ne pouvait donc en disposer). On comprend que la toile ait été appréciée d'emblée. La bergère est jeune, presque jolie, et la scène des plus paisibles. Sensier, toujours prompt à pousser Millet vers un art plus «commercial», tirait les conclusions de cet engouement général dans une lettre du 1er juin 1864: «Votre Bergère fait un si grand bruit que je vous répète encore d'en bien examiner la constitution. Ce tableau a réellement charmé tout le monde. Il faut qu'il contienne une clarté de conception et un sens magnétique en lui-même que vous devez analyser pour l'avenir... Pourquoi ne deviendriez-vous pas, dans la vérité, ce que Madame Sand a su interpréter dans le faux?... N'abandonnez pas pour cela les côtés farouches et poignants

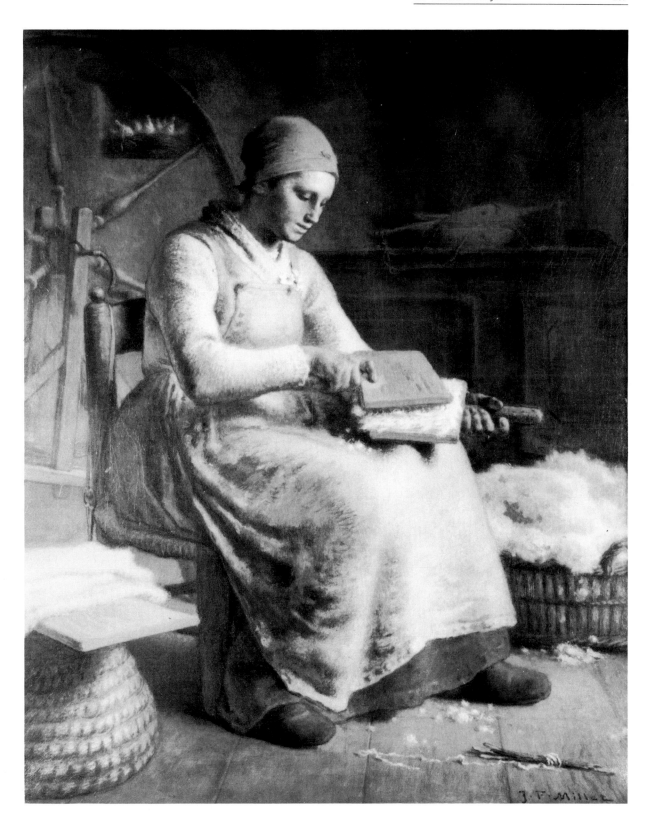

de vos sensations, mais réservez-les quand vous aurez vaincu, comme Ulysse, tous vos ennemis, pour les rendre palpables et vivants. Faîtes encore de l'idylle.»
Ces considérations portent en germe la réinterprétation de l'art de Millet qui fut faite après sa mort. Des peintures comme celle-ci, comme *La becquée* (voir n° 153) ou *Le bain de la gardeuse d'oies* (voir n° 160) n'expriment pas la véritable dimension de son art mais elles emportaient les suffrages de ceux qui préféraient l'évocation des idylles champêtres à celles de la misère paysanne.

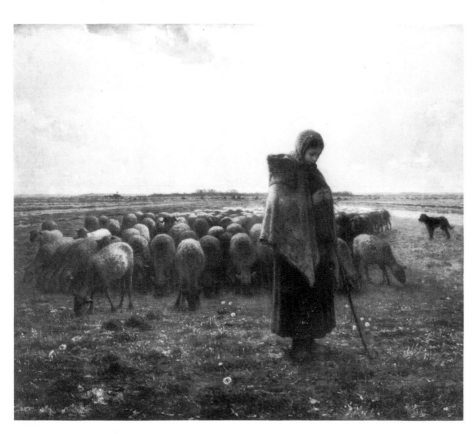

Provenance
Paul Tesse, Paris, commandé en 1863, payé en 1864; échangé avec M. van Praët contre *l'Angélus* en 1864; Alfred Chauchard, acquis en 1892 de la collection van Praët, legs au musée du Louvre, 1909, inv. R.F. 1879.

Bibliographie
Salons d'E. About, P. Burty, A. Cantaloube, Castagnary, C. Clément, Th. Gautier, L. Lagrange, A. de la Fizelière, J. Rousseau, P. de Saint-Victor, Thoré-Bürger; Couturier, 1875, p. 12-13; Piedagnel, 1876, p. 60, éd. 1888, p. 48; Sensier, 1881, p. 221, 251, 252, 253-57, 263-69, 271, 282, 301; Yriarte, 1885, repr.; Bartlett, 1890, p. 746; D. C. Thomson, 1890, p. 239, 241, 254, repr.; Bénézit-Constant, 1891, p. 125, 127-29, 134, 135, 159, repr.; Cartwright, 1896, p. 191, 246, 250, 253, 254, 256-67, 262-66, 363, 365, 369, 373, 390, repr.; Hurll, 1900, p. 25, repr.; Masters, 1900, p. 33, repr.; Gensel, 1902, p. 51-52, repr.; Rolland, 1902, repr.; Studio, 1902-03, repr.; Marcel, 1903, éd. 1927, p. 64-65; Staley, 1903, p. 23, 49; Laurin, 1907, repr.; cat. Chauchard, 1910, n° 104; Gassies, 1911, p. 9-12; Diez, 1912, p. 28, repr.; Cain, 1913, p. 75-76, repr.; Cox, 1914, p. 68-69, repr.; Hoeber, 1915, p. 59-60, 72, repr.; *Millet Mappe*, Munich, 1919, repr.; Moreau-Nélaton, 1921, II, p. 141, 144, 153, 154, 160, 162-63, 169, 171, fig. 189; III, p. 18, 26, 115, 118, 133; cat. musée, 1924, n° CH 104; B. Thomson, *Jean-François Millet*, Londres et New York, 1927, p. 70-71, repr.; Gsell, 1928, repr.; Terrasse, 1932, repr. coul.; Vollmer, 1938, repr. coul.; Rostrup, 1941, p. 32, repr.; Tabarant, 1942, p. 336; F. Bérence, «Millet chantre du paysan», *Jardin des arts*, 61, nov. 1959, repr.; cat. musée, 1960, n° 1334, repr.; Hiepe, 1962, repr. coul.; Herbert, 1966, p. 46; cat. musée, 1972, p. 267; Clark, 1973, p. 299-300, repr.; Reverdy, 1973, p. 18, 23.

Expositions
Salon de 1864, n° 1362; Exposition universelle, 1867, n° 475; Paris, 1887, n° 30; Sao Paulo, 1913, n° 711, repr.; Genève, 1937, n° 58; Buenos Aires, 1939, n° 93; Tokyo, 1954-55, «Art français au Japon», n° 18, repr.; Musées de France, exp. circulante en province, 1956, «Le paysage français de Poussin aux Impressionnistes», n° 16; Fontainebleau, 1957, «Cent ans de paysage français de Fragonard à Courbet», n° 77; Munich, Haus der Kunst, 1958, «Aufbruch zur modernen Kunst», n° 85, repr.; Tokyo, Fukuoka, Kioto, 1964-65, «Art français au Japon», n° 37; Japon, 1970, n° 19, repr. coul.; Séoul, Corée, 1972, n° 2, repr.; Paris, Musée des arts décoratifs, mars-mai 1973, non num., non pag. «Equivoques», repr.; Barbizon, Salle des Fêtes, 1975, «Barbizon au temps de J.-F. Millet (1849-1875)», n° 239, repr. coul.; Cherbourg, 1975, n° 12.

Œuvres en rapport
Il existe trois pastels de la même composition, tous des années 1862-67, mais difficiles à dater avec plus de précision. Le premier est peut-être celui de l'ancienne collection Secrétan (Sedelmeyer, 1er juil. 1889, n° 101; H 0,355; L 0,463); le second semble être celui du Museum of Fine Arts, Boston (H 0,36; L 0,49; anc. coll. Gavet); le troisième est sûrement celui de la Walters Art Gallery, Baltimore (H 0,394; L 0,508). Une bergère identique se retrouvant dans une autre composition au Clark Art Institute, Williamstown (Bois, H 0,38; L 0,27), les dessins sont parfois difficiles à classer. Il y a néanmoins au Louvre une étude de la tête de la grande bergère (GM 10662, H 0,115; L 0,107) au dos d'un brouillon d'un formulaire de souscription pour l'eau-forte du *Départ pour le travail* (voir n° 135) daté du 15 juin 1862. Il se peut que les trois pastels aient suivi le tableau; si cependant le pastel Secrétan (connu uniquement par une photographie) se situe autour de 1862-63, il serait donc à l'origine du tableau. Pour l'*Autographe du Salon* de 1864, Millet a fait graver un dessin à l'encre de la grande bergère (coll. part., La Haye). Le tableau a été gravé par B. Damman, 1885, C. Carter, 1889, et F. Jacque, 1891. F. Du Mont a fait une eau-forte franchement laide d'après un dessin-pastiche du tableau. Dans l'ancienne collection Staats-Forbes il y avait un pastel faux (Cartwright, 1904-05, p. 153, repr.), et on a offert à la ville de Dundee, Ecosse, une soi-soi-disant «esquisse» de cette même toile.

Paris, Louvre.

164
La naissance du veau

1864
Toile. H 0,816; L 1,00. S.b.d.: *J. F. Millet.*
Mrs. Thomas Nelson Page for the Henry Field Memorial Art Collection, Art Institute of Chicago.

L'engouement presque unanime pour *La grande bergère* ne rendit en rien la critique plus favorable à ce tableau dont le titre complet était *Des paysans rapportant à leur habitation un veau né dans les champs.* Ce fut la dernière des peintures exposées par Millet qui ait donné lieu à des critiques si acharnées. Ernest Chesneau l'accusait de peindre «le type de crétin de campagne» et exprimait ses propres convictions sociales en affirmant que de tels «idiots» n'étaient pas issus de la véritable «souche populaire où se recrutent nos armées si intelligentes et si braves». Gautier, qui avait été un défenseur convaincu de Millet, formulait le principal grief de l'opinion

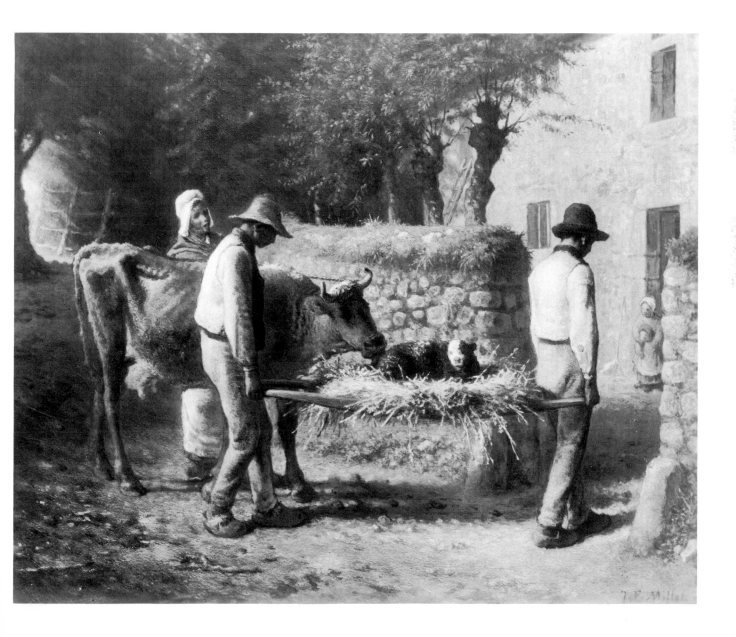

en soulignant la solennité absurde des paysans qui les faisaient ressembler à des prêtres égyptiens portant le futur Bœuf Apis. Millet se défendait dans une lettre du 3 juin à Sensier: «Et quand même ces hommes seraient les plus pénétrés d'admiration pour ce qu'ils portent, la loi du poids les domine, et leur expression ne peut marquer autre chose que ce poids. S'ils le déposent à terre pour un moment, leur admiration se montrera à mesure que la fatigue s'effacera; mais, du moment qu'ils se remettent à le porter, la loi du poids se remontrera toute seule. Plus ces hommes tiendront à la conservation de l'objet porté, plus ils prendront une manière précautionneuse de marcher et chercheront le bon accord de leurs pas.»

Millet aurait pu aussi alléguer pour sa défense les références à d'autres processions de porteurs dont il s'est peut-être inspiré: il y en a chez Poussin et Millet connaissait certainement les deux porteurs de soupe de la *Noce paysanne* de Breughel dont il posséda un exemplaire par la suite. Quant au sérieux qui choquait tellement certains de ses contemporains, il était à coup sûr un composé de considérations à la fois naturalistes et symboliques. Millet n'exprime que le point de vue naturaliste, mais en termes symbolistes: la peinture célèbre un événement qui pourrait être vu comme une transposition de la Nativité. L'attitude de Millet envers l'art religieux, compte tenu de son éducation première, offre des analogies surprenantes avec celle du protestantisme nordique. La tradition catholique, qui dominait l'art favorisé par l'Eglise et par l'Etat, était tourné surtout vers l'Italie, l'Espagne et Rubens, avec une prédilection pour les scènes de la vie du Christ et de la Vierge. Millet, d'autre part, transposait le christianisme dans des thèmes directement empruntés à la nature. Il peignait la doctrine du Christ, non Son image. C'est cette conception protestante que Millet trouvait chez Breughel, et que Van Gogh trouvera chez Millet. Dans une lettre de 1890 à Emile Bernard, Van Gogh lui reprochait d'avoir peint une Adoration des Mages, à laquelle il opposait «cette étude d'une puissance à faire trembler, des paysans de Millet rapportant à la ferme un veau né dans les champs». Van Gogh avait vu l'esquisse de la composition, non la peinture achevée, qu'il aurait appréciée encore davantage. Au premier plan du tableau, la lumière oblique accélère la procession en «poussant» les figures dans le dos et en allongeant les ombres dont le ton n'est pas, en plus foncé, le brun-pourpre du chemin, mais un vert luminescent. L'homme de gauche a encore le dos courbé par sa marche à travers les champs, mais l'autre est déjà tourné vers un espace imaginaire, il s'est redressé et il allège le pas pour franchir le portail. Son bras gauche rejoint le bord du mur, qui le soude au rectangle formé par l'ensemble du groupe. Son côté droit, pourtant est libre dans l'espace; il est repris presqu'exactement par le bord du porche et du mur, ménageant le rythme d'un vide qui laisse voir l'intérieur de la cour.

Provenance
Henry Probasco, Cincinnati, avant 1873 (AAA, 18 avril 1877, n° 94); Mrs. Thomas Nelson Page, don à l'Art Institute of Chicago, 1894.

Bibliographie
Salons d'E. About, P. Burty, Castagnary, C. Clément, Th. Gautier, L. Lagrange, A. de La Fizelière, J. Rousseau, P. de Saint-Victor, Th. Thoré-Bürger; *Catalogue of the collection... of Mr. Henry Probasco, Cincinnati*, Cambridge, 1873, p. 389; Piedagnel, 1876, p. 60-61, éd. 1881, p. 48; Sensier, 1881, p. 221, 252, 263-69, 355; C. Cook, *Art and Artists of our Time*, New York, 1888, III, p. 248; D. C. Thomson, 1890, p. 235, 239; Bénézit-Constant, 1891, p. 127-29, 135; Cartwright, 1896, p. 250, 251, 258, 264-65; Naegely, 1898, p. 139; Lanoë et Brice, 1901, p. 227-28; Gensel, 1902, p. 53; Rolland, 1902, p. 4; Marcel, 1903, éd. 1927, p. 62-64; Muther, 1903, éd. angl. 1905, p. 57; Art Institute of Chicago, *Historical Sketch*, 1904, p. 15, repr.; Saunier, 1908, p. 262; Cox, 1914, p. 63-64, repr.; Wickenden, 1914, p. 28-29; Bryant, 1915, p. 267-68, repr.; Moreau-Nélaton, 1921, II, p. 73-74, 144, 154, 160-62, 171, fig. 190; III, 115, 117; Tabarant, 1942, p. 336; cat. musée, 1961, p. 313; Herbert, 1966, p. 43-48,

50, 51, 52, 54, 60-61, repr.: Herbert, 1970, p. 48, 50; Cleveland, 1973, p. 266, repr.

Expositions
Salon de 1864, n° 1363; Paris, 1889, n° 524; Chicago, 1893, «World's Columbian Exposition», n° 3063; Art Institute of Chicago, «A Century of Progress Exhibition», 1933, n° 250, et 1934, n° 196.

Œuvres en rapport
Cinq croquis nous sont parvenus, deux au Louvre, GM 10394 (H 0,092; L 0,120) et GM 10395 (H 0,074; L 0,114), et les autres à la Yale University (H 0,232; L 0,328), à l'Albright-Knox Art Gallery (H 0,180; L 0,265), et dans le commerce à Londres (H 0,33; L 0,47). Le dessin très complet de l'ancienne collection Staats-Forbes (Bénédite, 1906, repr.) est actuellement prêté au Worcester Art Museum (H 0,265; L 0,320). Enfin, l'esquisse peinte (H 0,49; L 0,59) provenant des collections Saucède, Dutz et Lyall se trouve dans une collection particulière aux Etats-Unis. Le tableau définitif, étant aux Etats-Unis du vivant de Millet, est donc peu connu en Europe; c'est surtout l'esquisse qui a été célèbre grâce à la gravure de Maxime Lalanne

pour la vente Saucède de 1879, et à sa présence dans la rétrospective Millet de 1887. C'est de celle-ci dont parle Van Gogh dans sa lettre de 1890 à Emile Bernard.

Millet élabora la composition au cours des années 1854-57, date des premiers dessins qu'il fit soit durant le long séjour qu'il fit à Gruchy en 1854, soit d'après les souvenirs qu'il en rapporta (le site est indiscutablement la région de Gruchy-Gréville). Le tout premier dessin (Yale University) est particulièrement intéressant parce que l'on y voit la paysanne entourant le veau avec sollicitude, avec la vache derrière elle. Le renversement des rôles a été la première étape vers la conception finale. Le dessin assez complet, aujourd'hui à Worcester, a été probablement terminé vers 1857-58, et mène à l'esquisse à l'huile de 1860 environ (celle qui fut exposée à Paris, à la rétrospective de 1887). Quand Millet décida d'utiliser la composition pour son tableau de Salon, il abandonna la petite toile pour une plus grande, qui est celle-ci.

Chicago, Art Institute.

165
L'été, Cérès

1864-65
Toile. H 2,66; L 1;34. S.b.d.: *J. F. Millet.*
Musée des Beaux-Arts, Bordeaux.

L'amitié de l'architecte Alfred Feydeau valut à Millet la commande d'une série de peintures sur le thème des *Quatre saisons* pour la salle-à-manger d'un hôtel nouvellement construit boulevard Beaujon. Elles sont malheureusement dispersées (l'une a même été détruite) mais *Cérès* nous donne une idée de la production de Millet dans le domaine des arts décoratifs. Le pastel de *Daphnis et Chloé* (voir n° 174) est une étude pour *Le printemps* dans la même série. Cette composition est plus corrégienne qu'aucune autre de ses œuvres de maturité, bien que son besoin de naturel l'amène à situer la scène dans le site de son pays natal, Gruchy. *L'hiver,* inspiré d'Anacréon, représente l'Amour s'abritant de la neige. *L'Automne,* peint pour le plafond rappelait à la fois Corrège et Mantegna.

Millet avait d'abord pensé à placer une figure masculine près de Cérès, ce qui aurait rendu la composition plus proche d'une scène de moisson (Millet reprit plus tard les deux figures dans *La famille du paysan,* voir n° 231). Dans la composition finale, *L'été* est devenu moins naturel que symbolique. L'élément le plus naturel est la plaine de Barbizon, avec un rappel des *Glaneuses* dans la scène de moisson au fond à gauche. Le cadre même évoque d'ailleurs le passé: les figures de moissonneurs rappellent celles de *L'été* de Breughel, dont Millet possédait une gravure et Ingres n'aurait pas désavoué le moissonneur couché à gauche.

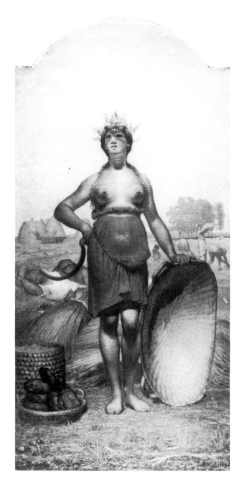

Provenance
Thomas de Colmar (Drouot, 16 avril 1875); Charles Thomas (Drouot, 19-20 janv. 1882, n° 55); anon. (Drouot, 24 mai 1894, n° 1, repr.); Victor Desfossés (6, rue de Galilée, 26 avril 1899, n° 42, repr.); Felix Isman, Philadelphie (AAA, 3 fév. 1911, n° 24); Maurice Delacre (Drouot, 15 déc. 1941, n° 100, repr.); anon. (Drouot, 16 fév. 1951, n° 22, repr.); Jean-René Tauzin, acquis en 1951, legs au musée des Beaux-Arts, 1971.

Bibliographie
Piedagnel, 1876, p. 35-37; éd. 1888, p. 32-35; Sensier, 1881, p. 253-54, 256, 259, 260, 270-76, 280, 282, 284, 285-87; Yriarte, 1885, p. 30-34; Bénézit-Constant, 1891, p. 126-27, 130; Cartwright, 1896, p. 252-56, 259-60, 262, 267-70, 272, 273, 277-78, 280-82, 286-87; Naegely, 1898, p. 53-55; Soullié, 1900, p. 64; Gensel, 1902, p. 53-54; Marcel, 1903, éd. 1927, p. 67-68; Turner, 1910, p. 67-68; Cain, 1913, p. 79-80, repr.; Moreau-Nélaton, 1921, II, p. 151-53, 155-57, 166-69, 172, fig. 193; III, p. 111, 126; Kalitina, *GBA,* 6 nov. 1972, p. 12; G. Martin-Méry, «Musée des Beaux-Arts de Bordeaux, III, Œuvres du XIX° siècle», *Revue du Louvre,* 6, 1972, p. 507, repr.; Reverdy, 1973, p. 27, 28, 125, 129, J. Thuillier, «Décor de l'hôtel Thomas», *Inventaire illustré d'œuvres démembrées célèbres dans la peinture européenne,* Paris, Unesco, 1974, p. 114-15, repr.

Expositions
Saint-Petersbourg, 1912, «Exposition centennale de l'art français», n° 419; Bordeaux, Musée des Beaux-Arts, 1972, «Legs Jean-René Tauzin», n° 19; Séoul, Corée, 1972, n° 3, repr.

Œuvres en rapport
Le *Printemps* faisant partie des *Quatre Saisons* peintes pour Thomas de Colmar se trouve à Tokyo, collection Matsukata (H 2,315; L 1,315); l'*Automne* a disparu dans l'incendie du Palais de Laacken; l'*Hiver* de la collection Feuardent (H 2,05; L 1,12) a été vendu en 1964 (localisation inconnue). Quant à *Cérès,* une première idée de l'artiste l'avait placée à côté d'un paysan, dont l'une des mains était posée sur une charrue et l'autre enlacée avec celle de Cérès, reprenant le geste d'Apollon et sa compagne du *Parnasse* de Mantegna (Louvre). On retrouve cette composition abandonnée par la suite dans deux dessins, l'un à la Yale University (Crayon, H 0,27; L 0,18) et l'autre dans une collection particulière à Paris (Crayon, H 0,265; L 0,154). La *Cérès* de la composition définitive figure encore dans trois œuvres importantes, un dessin au crayon noir qu'on voit dans l'album Harrison, 1875 (coll. part., Paris, H 0,340; L 0,215), un beau pastel (coll. part., Paris, H 0,640; L 0,315), et une peinture à la cire dans l'ancienne collection Vitta (Charpentier, 15 mars 1935, n° 10, repr.; H 0,305; L 0,180). Il existe aussi trois croquis dans le commerce à Londres (H 0,119; L 0,199 - H 0,311; L 0,197 - H 0,310; L 0,203), et un quatrième au Louvre, GM 10665 (H 0,188; L 0,188).

Moreau-Nélaton retrace pour l'essentiel l'évolution des *Quatre Saisons* depuis la commande, au début de 1864, jusqu'à l'achèvement des toiles à la fin de l'année suivante. Mais la correspondance Millet-Sensier permet d'ajouter à son récit quelques détails intéressants. Millet demanda à son fournisseur et marchand le matériel

nécessaire pour l'exécution d'une peinture à la cire. Mais après un essai, il y renonça, bien qu'il ait consulté Andrieu, l'assistant de Delacroix. Quant au sujet, Millet était manifestement gêné d'avoir à le traiter dans le registre de l'art décoratif. Repoussant la suggestion du propriétaire qui souhaitait pour *Le printemps* un *Sacrifice à Faune* (il fit, toutefois, un dessin préliminaire), il réussit à le convaincre que *Daphnis et Chloë*

conviendrait mieux et pourrait être traité avec plus de naturel. Il a laissé aussi une indication précieuse sur sa recherche parmi les sources anciennes: au dos d'un carnet de notes datant de 1864, et relatif à la commande des *Quatre Saisons,* il a écrit: «Bibl. Breughel le vieux. Corrège. Heemkerk.»

Bordeaux, musée des Beaux-Arts.

166
Le vanneur

1866-68
Bois. H 0,795; L 0,585. S.b.d.: *J. F. Millet.*
Musée du Louvre.

La redécouverte du *Vanneur* de 1848 a mis fin à la confusion qui avait amené la datation erronée de cette variante tar-

dive. Une comparaison attentive avec la première version apporte des indications très intéressantes sur le style de Millet dans sa maturité: les jambes sont vues sous un angle différent, la tête et le dos sont redressés, le poignet plus rigide, l'allure générale du corps plus cambré dans son effort.

Provenance
Laurent-Richard (Drouot, 23-25 mai 1878, n° 48, repr.); Prosper Crabbe, Bruxelles; Secrétan (Christie's, 13 juil. 1889, n° 15); Alfred Chauchard, legs au musée du Louvre, 1909, Inv. R.F. 1874.

Bibliographie
Muther, 1895, éd. 1907, repr.; Soullié, 1900, p. 44 (erreurs importantes); Gensel, 1902, p. 29, repr.; Rolland, 1902, repr.; Guiffrey, 1903, p. 20; Fontainas, 1906, éd. 1922, p. 162; Laurin, 1907, repr.; cat. Chauchard, 1910, n° 99; Diez, 1912, repr.; Cain, 1913, p. 33-34, repr. (erreurs importantes); Moreau-Nélaton, 1921, I, p. 69-70, fig. 44; III, p. 133; cat. musée, 1924, n° CH 99; Brandt, 1928, p. 220-21, repr.; Gsell, 1928, repr.; Rostrup, 1941, p. 16-17; Gay, 1950, repr.; Sloane, 1951, p. 145, repr.; Gurney, 1954, repr.; F. Bérence, «Millet, chantre du paysan», *Jardin des arts,* 61, nov. 1959, repr.; cat. musée, 1962, n° 1335, repr.; Hiepe, 1962, repr.; N. Ponente, *The Structure of the Modern World,* Genève, 1965, repr. coul.; Herbert, 1970, p. 44, repr.; cat. musée, 1972, p. 267; Bouret, 1972, p. 140, 269, repr.; Clark, 1973, p. 290, repr.; T. J. Clark, Politics, 1973, p. 74, repr.; Herbert, 1973, p. 63; Lindsay, 1974, p. 239-45, repr.

Expositions
Paris, 1887, n° 23; Paris, Musée du Louvre, 1973-74, «Copies, répliques, pastiches», n° 22.

Œuvres en rapport
Voir le n° 42. Gravé par J. Vibert pour la vente

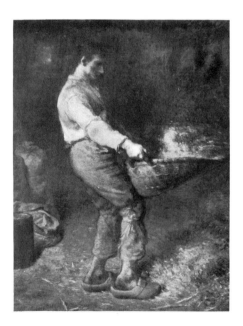

Laurent-Richard, 1878; gravure en couleurs par Gandon pour un timbre-poste (série des œuvres d'art, 1 F), 1971.

Paris, Louvre.

167
Nature morte aux navets

1868
Peinture sur panneau. H 0,305; L 0,375. S.b.d.: *J. F. Millet*.
Musée National des Beaux-Arts d'Alger.

Provenance
Vente Millet 1875, n° 34; Charles Tillot; Mignon
(avant 1887); acquis par le musée national des
Beaux-Arts d'Alger, 1934.

Bibliographie
Soullié, 1900, p. 12; P. Vergnes, «Jean-François
Millet au Musée National des Beaux-Arts
d'Alger», *Etudes d'art*, 6, 1951, p. 113-25, repr.

Alger, Musée National des Beaux-Arts.

168
Bergère assise, à contre-jour

1869
Toile. H 1,62; L 1,30. S.b.d.: *J. F. Millet*.
Museum of Fine Arts, Boston, gift of Samuel Dennis Warren.

Comparable à *La grande tondeuse* (voir n° 153) par l'ampleur de sa conception, cette peinture est beaucoup plus délibérément naturaliste. Elle n'est pas pour autant dénuée de références à la grande tradition. L'attitude fait penser à certaines figures de la Prudence qu'on trouve dans l'art de la Renaissance et aussi à la *Cérès* de Watteau (Washington). Millet, en 1864, avait sans doute en tête le tableau de Watteau, car sa propre *Cérès* (voir n° 165) offre certains curieux parallèles avec lui, mais les analogies sont encore plus sensibles ici. La pose est assez semblable et le tertre sur lequel Millet assied sa bergère est une transposition du nuage sur lequel repose la figure plus aérienne de Watteau. Toutefois, la manière dont la lumière frappe le visage et le rend présent à nos yeux, a la franchise directe du naturalisme tardif de Millet. L'effet accentué de contre-jour illumine la peinture et le visage de la jeune fille est éclairé d'en bas par les reflets verts et jaunes qui se reflètent sur ses joues et son menton.

Provenance
Vente Millet 1875, n° 35; Samuel D. Warren,
Boston, don au Museum of Fine Arts, 1877.

Bibliographie
Mollett, 1980, p. 120; Low, 1896, p. 507-08;
Naegely, 1898, p. 49; Soullié, 1900, p. 63;
Peacock, 1905, repr.; Venturi, 1939, II, p. 185-86;
T. Maytham, Museum of Fine Arts *Bulletin*, 58,
1960, p. 100-01, repr.; cat. musée, Handbook,
1964, repr.; cat. musée, 100 Paintings, 1970,
n° 49, repr. coul.; W. Whitehill, *Museum of Fine
Arts, Boston, a Centennial History*, Cambridge,
1970, I, p. 143; Washington, 1975, cité p. 17.

Expositions
Chicago, 1893, «World's Columbian Exposition»,
n° 2952; Barbizon Revisited, 1962, n° 77, repr.
coul.

Œuvres en rapport
On connaît quatre croquis, au Louvre (GM 10504,
H 0,171; L 0,134), à l'Art Institute of Chicago
(H 0,200; L 0,177), dans le commerce à Montreal
(H 0,16; L 0,10), et dans une collection inconnue
(mis au carreau, H 0,22; L 0,17).

Durand-Ruel (Venturi, 1939, II, p. 185-186) dit
avoir acheté le tableau à Millet lui-même, puis
l'avoir revendu à Mrs. Warren, mais ce souvenir
est inexact: la *Bergère à contre-jour* figurait dans
la vente de l'atelier, en 1875, avec la date de
1869. La famille de Millet avait, en général, les
éléments nécessaires à une datation correcte et
le modèle, ici, est manifestement le même que
celui du n° 234, sans doute l'une des filles de
l'artiste. D'autre part, Millet montra le tableau au
peintre W. Low (Low, 1896, p. 507-508) en 1873
et peut très bien l'avoir retouché après 1869. Il
dit à Low que le seul élément directement
emprunté à la nature était une botte de foin qu'il
avait apportée dans son atelier. La couche
picturale de la toile offre une épaisseur
inhabituelle, et des repeints assez importants
au centre, ce qui tendrait à confirmer l'indication
rapportée par Naegely (Naegely, 1898, p. 49),
d'après François Millet, le fils du peintre, selon
laquelle la *Bergère* aurait été peinte sur une
peinture plus ancienne, dont le titre n'est pas
mentionné.

Boston, Museum of Fine Arts.

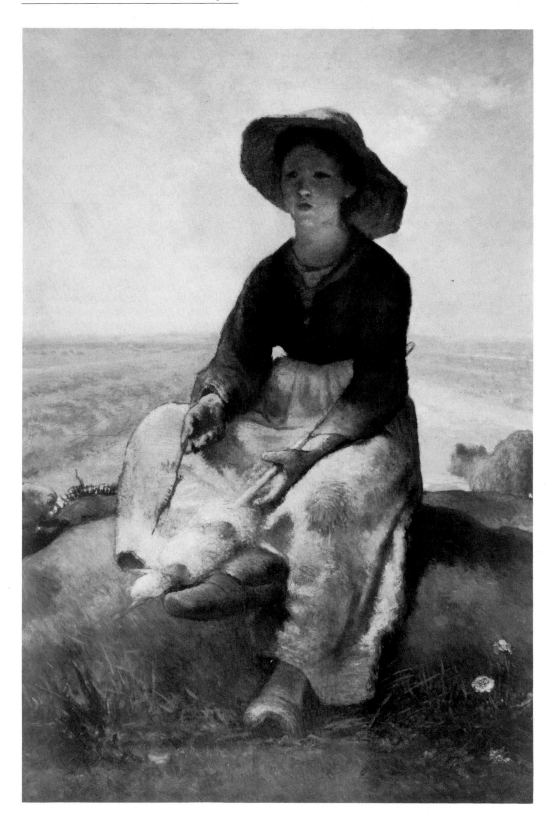

169
La leçon de tricot

1869, retouché en 1872-73
Toile. H 1,010; L 0,826. S.b.d.: *J. F. Millet*.
St. Louis Art Museum.

Ce tableau, le seul qu'avait envoyé Millet au Salon de 1869, fit connaître au grand public le nom du peintre, déjà mis en vedette par son succès à l'Exposition universelle de 1867, succès qui lui valut la Légion d'honneur. Le tableau fut généralement apprécié. Les critiques le comparait à «la sculpture éginétique» et quelques-uns, parmi eux, comprirent que Millet avait réalisé l'irréalisable: à une expression picturale dont les formes relevaient de la sculpture, il avait donné une densité de couleur et de lumière qui portait l'empreinte de la matière vivante. Si nous comparons cette composition à

une peinture antérieure sur le même sujet (voir n° 84), nous constatons qu'il y est parvenu en effet. L'œuvre la plus ancienne est plus proche de la peinture de genre hollandaise, et celle-ci de la peinture italienne. La texture de la surface est plus libre, presque touffue, les couleurs sont rompues et les figures à la fois plus élaborées en tant que peinture et plus naturalistes. Le critique Castagnary, dans son compte rendu du Salon, faisait entendre un point de vue alors contesté, mais qui allait, en quelques années, fonder l'immense célébrité de Millet. Il percevait, dans la peinture de Millet, la mutation de l'art religieux vers le naturalisme: «Si une toile au Salon méritait le nom de peinture religieuse, ce serait celle-là pour l'élévation du sujet et la force pénétrante du sentiment. Mais l'épithète de religieuse trop longtemps compromise par les rapsodies des mystagogues, est destinée à l'oubli. Laissons-la disparaître dans le passé, derrière nous, et maintenons à *La leçon de tricot* le beau nom dont elle s'honore: c'est de la Peinture humaine.»

Provenance
Alfred Stevens; Ferdinand Bischoffsheim; Comte de Camondo; Levi Z. Leiter, Washington (AAA, 18 janv. 1934, n° 55, repr.); L. M. Flesh, Ohio; St. Louis Art Museum.

Bibliographie
Salons d'E. About, Z. Astruc, P. Casimir-Périer, Castagnary, E. Chesneau, C. Clément, H. Fouquier, G. Lafenestre, P. Mantz, A. Sensier; Piedagnel 1876, p. 61, éd. 1888, p. 48; Durand-Gréville, 1887, p. 71-72; Cartwright, 1896, p. 315; Marcel, 1903, éd. 1927, p. 70; Staley, 1903, p. 67; Moreau-Nélaton, 1921, III, p. 50-51, fig. 258; Gsell, 1928, repr.; Venturi, 1939, II, p. 188; City Art Museum of Saint-Louis *Bulletin*, 25 avril 1940, p. 18-20; Reverdy, 1973, p. 22, 23, 25, 27.

Expositions
Salon de 1869, n° 1718; New York, Metropolitan Museum of Art, 1881-83 (collection Leiter); Pittsburgh, Carnegie Institute, 1954, «Pictures of Everyday Life, Genre Painting in Europe 1500-1900», n° 74, repr.; New York, Wildenstein, 1958, «Fifty Masterpieces from the City Art Museum of Saint-Louis», n° 39.

Œuvres en rapport
Voir les n°s 84 et 90. On ne connaît pas d'études pour ce tableau.

Millet travailla d'arrache-pied à cette peinture de janvier à mars 1869 et annonçait à Sensier, dans une lettre du 15 mars qu'elle était presque finie. En 1872, Durand-Ruel l'acheta à Bischoffsheim et accéda au désir du peintre qui voulait la retoucher: il l'envoya à Barbizon en octobre de cette année-là, mais nous ne savons pas quelle fut l'importance des retouches, ni combien de temps Millet conserva la toile.

St. Louis, Art Museum.

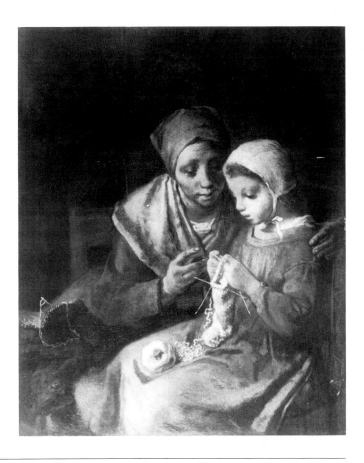

170
La baratteuse

1869-70
Toile. H 0,985; L 0,623. S.b.d.: *J. F. Millet.*
Malden Public Library, Malden, Mass.

Millet exposa pour la dernière fois au Salon en 1870. Il envoya son formidable *Novembre,* le plus grand paysage qu'il ait jamais peint, malheureusement détruit à Berlin en 1945. Son autre envoi, *La baratteuse,* semblait d'autant plus paisible qu'il accompagnait le grandiose et terrible *Novembre.* Millet avait souvent envoyé au Salon des tableaux d'ambiances opposées, probablement pour montrer que les tableaux sinistres dont on lui faisait grief ne représentaient pas son art tout entier. En 1863, *L'homme à la houe* était accompagné par *La cardeuse,* et, l'année suivante, *La naissance du veau* par *La grande bergère.* Les deux tableaux de 1870 furent achetés l'un et l'autre par le peintre belge Alfred de Knyff, et c'est un un autre Belge, l'écrivain Camille Lemonnier qui donna la plus juste interprétation de *La baratteuse.* Son essai, bien qu'écrit dans un style assez extravagant, démontrait que le primitivisme de Millet constituait la qualité essentielle et proprement distinctive de son naturalisme. Après avoir comparé la figure de Millet à Eve, «la grande aïeule primitive», il insistait sur le fait que «la femme de Millet ne vit pas, elle fait vivre», et surtout, elle était la mère: «Les flancs qu'il lui donne se sont enlargis dans les couches, et des mains d'enfants ont tapoté ses virils seins... Millet campe ses femmes comme des cariatides: il leur donne la puissante allure et la taciturnité des mythes.» On sent dans cette admiration le courant primitiviste qui vit en Millet le précurseur de Van Gogh. Lemonnier écrivait à propos des femmes peintes par Millet: «Leurs blocs épais, devenus types à force de style, ne sont plus même du réalisme; ils sont de l'idéal sain, robuste et vrai; le seul qui appartienne à l'art.»

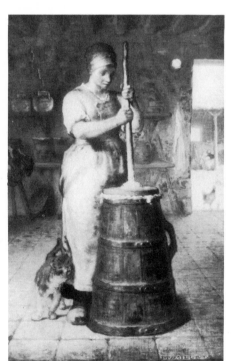

Provenance
Alfred de Knyff, Paris, acheté à l'artiste, 1870; E. Secrétan; Mme Angelo; Frederic L. Ames, Boston; Mrs. Frederic L. Ames; Mrs. Roger Cutler; acquis par la Malden Public Library, 1962.

Bibliographie
Salons de Castagnary, G. Lafenestre, C. Lemonnier, R. Ménard, O. Merson, A. Sensier; Harrison, 1875, repr.; Wheelwright, 1876, p. 271; Sensier, 1881, p. 327-29; D. C. Thomson, 1890, p. 243, repr.; Cartwright, 1896, p. 316, 318-19, 337; J. C. Van Dyck, *Modern French Masters,* New York, 1896, p. 18, repr.; Naegely, 1898, p. 132; Warner, 1898, repr.; Hurll, 1900, p. 80, repr.; Marcel, 1903, éd. 1927, repr.; Mauclair, 1903, p. 143; Moreau-Nélaton, 1921, III, p. 53, 54, fig. 262; Gsell, 1928, repr.; Reverdy, 1973, p. 124.

Expositions
Salon de 1870, n° 1989; Paris, 1887, n° 64; Boston, Museum of Fine Arts, 1928-34, prêté par Mrs. F. L. Ames.

Œuvres en rapport
La première de la série des *Baratteuses* de Millet, au musée des Beaux-Arts de Montréal (Moreau-Nélaton, 1921, I, fig. 45), date de 1847 (Bois, H 0,290; L 0,165). Vient ensuite le dessin de Budapest (voir n° 48), puis le tableau de 1850-51 de la collection Ames, donné récemment au Museum of Fine Arts, Boston (Bois, H 0,56; L 0,37). Il y a pour ce tableau un dessin gouaché vendu avec la collection Weinmuller (Munich, 10-11 déc. 1952, n° 933, repr.; H 0,38; L 0,23), reproduit par Moreau-Nélaton (1921, I, fig. 75), et une superbe étude de la femme seule, dans la collection Cardon (Bruxelles, Le Roy, 24-25 avril 1912, n° 74, repr.). Succèdent deux dessins indépendants représentant des *Batteuses de beurre,* au Louvre (GM 10689, H 0,285; L 0,127) et au Metropolitan Museum (H 0,280; L 0,185). Pour l'eau-forte de 1855 (voir n° 125), et pour le beau dessin de 1855-58 de la même composition (dans le commerce, Londres, 1969, n° 31, repr.; H 0,360; L 0,255), il existe trois croquis, au Museum of Fine Arts, Boston (H 0,202; L 0,149), au Louvre (GM 10688, H 0,207; L 0,150), et un autre connu uniquement par sa reproduction dans l'*Image* d'avril 1897. Toujours dans la même pose, la *Baratteuse* du pastel de 1866-68 (voir n° 179) comporte quelques changements dans le mur de fond; un croquis mis au carreau est au Louvre (GM 10687, H 0,286; L 0,180). Ce pastel est le modèle du tableau de 1870, pour lequel on ne connaît pas d'autres préparations.

Malden, Public Library.

Les dessins et les pastels

1860-1870

A partir de 1860, lorsqu'il entreprit la série de ses tableaux d'exposition, Millet réduisit son activité de dessinateur et cela jusqu'en 1865. Puis le collectionneur Emile Gavet commença à lui commander des pastels, qui rivalisèrent bientôt avec les tableaux à l'huile au premier rang de ses préoccupations. Millet n'ignorait pas cette technique, qu'il avait pratiquée au cours des années 1842-45. Mais dans son évolution ultérieure vers le naturalisme, il avait écarté les crayons de couleurs, dont l'emploi s'associait trop étroitement à l'atmosphère et aux sujets qu'il était en train d'abandonner. A partir de 1850, il avait progressivement réintroduit la couleur dans ses dessins, en touches superposées à une base solide de crayon noir. La couleur, peu à peu, s'était intensifiée et, en 1865, Millet avait élaboré une manière entièrement nouvelle d'utiliser le pastel. Il esquissait d'abord les lignes principales de la composition, par quelques touches de craie à peine visibles, qui n'ajoutait rien à la surface du papier. Puis il posait quelques-uns des tons sombres, en traits différenciés, pour indiquer l'essentiel du modelé. Il étalait ensuite le pastel sur des zones assez étendues, pour établir l'infrastructure du ton local, sur laquelle il mettait enfin la couche de traits de couleurs en hachures multicolores. Au début de cette période, vers 1865, la surface est relativement dense et l'emploi du crayon noir reste assez important. Très vite cependant, Millet allège et détend sa technique, pour aboutir, vers 1868, à ne plus utiliser le crayon noir que pour les zones d'ombres profondes. Les différents papiers teintés (chamois, lilas, gris-bleu) restent plus apparents, les traits de pastel plus nets et distincts. Les couleurs sont plus intenses et plus souvent contrastées. Parfois, comme dans *Le faneur* (voir n° 180), Millet en arrive à l'emploi de la couleur pure que nous associons généralement à l'Impressionnisme. En fait, Degas dans ses pastels, et Van Gogh dans ses peintures à l'huile se montrent les héritiers de Millet et cela en partie parce qu'ils ont senti qu'il dessinait véritablement avec la couleur, abolissant, jusqu'à un certain point, l'ancienne distinction entre le dessin et le coloris.

Millet parle généralement de ses pastels comme de «dessins», peut-être parce que beaucoup comportent des touches de crayons de couleurs, et, dans certains cas, d'aquarelle ou de gouache; les traits les plus foncés semblent parfois provenir de crayons plus consistants que le pastel véritable. Le pastel, on le sait, est d'une extrême fragilité, la couleur risquant toujours de tomber en fine poussière. Ceux de Millet sont relativement stables (il employait habituellement un fixatif), mais le prêt de tableaux au pastel est toujours considéré comme risqué, ce qui explique qu'il n'ait pas été possible d'en inclure davantage dans la présente exposition. On le regrettera d'autant plus que, pour bien des connaisseurs, ils constituent la partie essentielle de son œuvre.

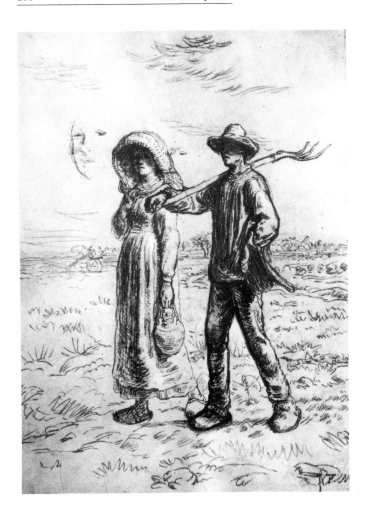

171
Le départ pour le travail, étude pour l'eau-forte

1863
Dessin. Crayon noir. H 0,40; L 0,29. Cachet vente Millet b.d.:
J. F. M.; cachet ovale vente Millet au revers.
Musée National des Beaux-Arts, Alger.

Provenance
Vente Millet 1875, n° 179; Charles Tillot (Drouot,
14 mai 1887, n° 36); acquis par le Musée
National des Beaux-Arts, 1948.

Bibliographie
Harrison, 1875, repr.; M. Sérullaz, «Van Gogh et
Millet», *Etudes d'art*, 5, 1950, p. 87-92, repr.;
P. Vergnes, «Jean-François Millet au Musée
National des Beaux-Arts d'Alger», *Etudes d'art*,
6, 1951, p. 113-25.

Œuvres en rapport
Voir l'eau-forte, n° 135.

Alger, Musée National des Beaux-Arts.

172
Fagotteuses revenant de la forêt

1863-64
Dessin. Crayon noir, sur papier gris. H 0,289; L 0,469. Cachet
vente Millet b.d.: *J. F. M.;* au revers, croquis pour *Les lavan-
dières* (voir n° 78), et cachet ovale vente Millet.
Museum of Fine Arts, Boston, gift of Martin Brimmer.

C'est l'un de ces merveilleux dessins dans lesquels la qualité
même de la ligne s'identifie à la qualité de l'image. Les lignes
verticales des troncs d'arbre, que ne vient rompre aucune

indication de feuillage, forment un écran serré derrière les
trois figures. La rigidité des troncs contribue à créer l'am-
biance hivernale subtilement suggérée aussi par les grands
blancs neigeux du papier. Les femmes, à droite, sortent de
la forêt et, en regardant attentivement, on voit qu'elles sont
dessinées par les mêmes verticales qui représentent les arbres.
Les arbres n'ont pas de branches: celles-ci sont sur le dos des
femmes, par une allusion symbolique au cycle de la nature
dans lequel les femmes assument le rôle de *déblayeuses*.

Provenance
Probablement vente Millet 1875, n° 127; Martin
Brimmer, Boston, don au Museum of Fine Arts,
1876.

Bibliographie
Peacock, 1905, repr.; Wickenden, 1914, p. 26,
repr.; J. Rewald, *History of Impressionism*, New
York, 1961, repr.; Herbert, 1962, p. 301-02, repr.;

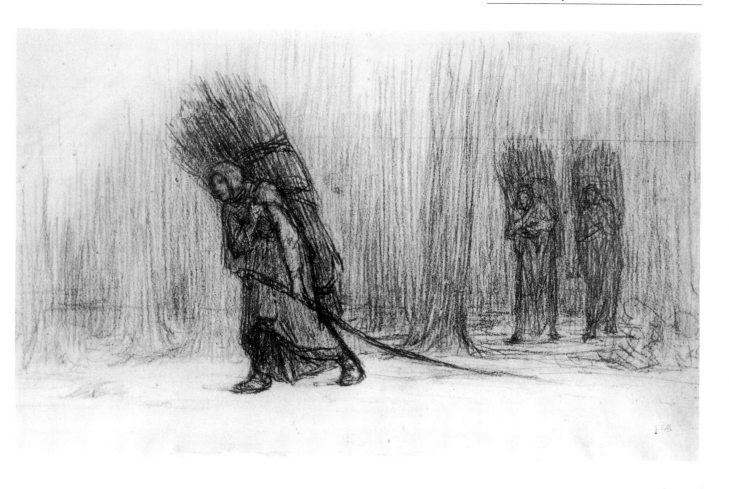

Bouret, 1922, repr.; Clark, 1973, p. 294, repr.;
T. J. Clark, Politics, 1973, p. 80, repr.

Expositions
Washington, Phillips Gallery, 1956, «Drawings
by J. F. Millet», s. cat.; Londres, 1956, n° 51.

Œuvres en rapport
Voir n°s 35 et 247. Bien que le sujet soit un motif
de prédilection chez Millet, ce dessin n'est en
relation étroite avec aucune autre œuvre.

Boston, Museum of Fine Arts.

173
La bouillie de l'enfant

1864-66
Dessin. Crayon noir avec rehauts de craie. H 0,370; L 0,305.
S.d.b.: *J. F. Millet.*
Musée Fabre, Montpellier.

Ce dessin est la réplique d'une composition antérieure, conservée au Fogg Art Museum, et présente une plus grande liberté dans le maniement du crayon. Les lignes du modelé restent distinctes en particulier dans la figure, mais aussi dans

l'arrière-plan. Par exemple, les traits verticaux suggérant la pénombre de la pièce sont clairement visibles sur le berceau à droite.
Les dessins représentant des scènes d'intérieur, si fréquents dans les années 50, font place progressivement, à partir de 1860, aux sujets d'extérieurs. Millet en effet se consacrait de plus en plus au paysage, et aussi au pastel, dont les couleurs se prêtent mieux à rendre la lumière naturelle du plein air.

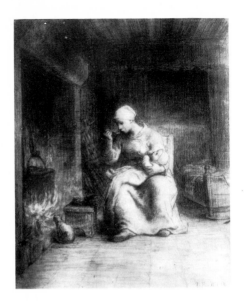

Provenance
H. Atger, Paris (Drouot, 12 mars 1874, n° 79);
Alfred Robaut; acheté par Alfred Bruyas à Robaut
par l'intermédiaire de Th. Silvestre en 1876,
legs au musée Fabre, 1876.

Bibliographie
Cat. musée, 1878, n° 330; Soullié, 1900, p. 132;
Société de reproduction des dessins de maîtres, 4,
1912, fac-similé; Gsell, 1928, p. 52, repr.;
A. Joubin, «Le Musée de Montpellier, dessins»,
Memoranda, 1929, p. 12, repr.; cat. musée, 1962,
n° 175, repr.; A. Fliche, *Les villes d'art célèbres*,
Montpellier, Paris, s.d., p. 139, repr.

Expositions
Londres, 1932, n° 921; Mexico City, 1962, «100
anos de dibujo frances», n° 51, repr.; Cherbourg,
1964, n° 77.

Œuvres en rapport
Variante au Fogg Art Museum, Harvard University
(Dessin, H 0,381; L 0,308); croquis au Louvre
(GM 10353, H 0,82; L 0,61) où l'on voit le même
groupe mais près d'une fenêtre; feuille d'études
au Louvre (GM 10620, H 0,276; L 0,375)
représentant ce motif ainsi que plusieurs autres.

Montpellier, musée Fabre.

174
Printemps, Daphnis et Chloë

1864
Pastel et crayon noir, sur papier gris. H 0,66; L 0,34. Cachet
vente Millet b.d.: *J. F. M.*
Collection particulière, Angleterre.

Provenance
Vente Millet 1875, n° 63; Martin Brimmer,
Boston, don au Museum of Fine Arts, Boston,
1876; vendu par le musée, 1939; Commander
William Segrave, Uckfield, Sussex; collection
particulière.

Bibliographie
Soullié, 1900, p. 100.

Expositions
Londres, Hazlitt, 1955, «Barbizon School I»,
n° 35, repr.; Londres, 1969, n° 40, repr.

Œuvres en rapport
Voir le n° 165. Thomas de Colmar avait d'abord
demandé un *Sacrifice à Faune* pour illustrer le
Printemps, mais Millet lui a fait accepté son
Daphnis et Chloë (Millet à Sensier, 4.IV.1864).
On voit le thème rejeté par l'artiste dans deux
dessins, l'un disparu depuis la vente Rouart
(Manzi-Joyant, 16-18 déc. 1912, n° 221), l'autre
au Fogg Art Museum, Harvard University
(H 0,310; L 0,195). Le pastel pour la composition
choisie a été précédé par un dessin de l'ensemble,
ancienne collection Louis Rouart (Galliéra,
14 mars 1969, n° 34; H 0,36; L 0,21). Il y avait
aussi une peinture à la cire dans la vente de la
Veuve Millet (Drouot, 24-25 avril 1894, n° 6 *bis*),
et une étude peinte du paysage se trouve au
Victoria and Albert Museum (H 0,46; L 0,38).
On connaît enfin quatre modestes croquis, deux
au Louvre (GM 10564 et 10565), et deux dans le
commerce à Londres.

Angleterre, collection particulière.

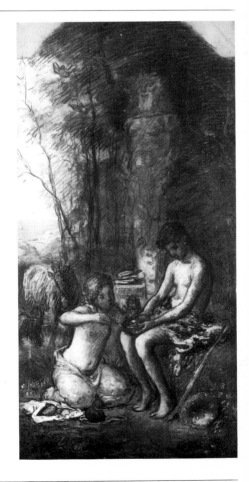

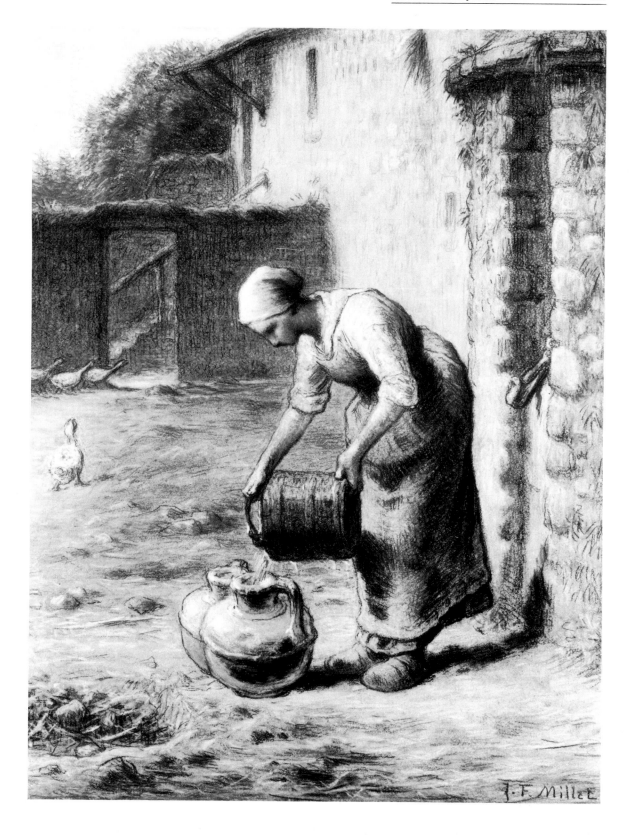

175
La femme au puits

1866-68
Pastel et crayon noir. H 0,440; L 0,343; S.b.d.: *J. F. Millet.*
Musée du Louvre.

Millet aimait beaucoup les *cannes* de cuivre utilisées dans son enfance en Normandie pour transporter le lait, et il en a représentés souvent dans les compositions exécutées plus tard à Barbizon. Il tire ici un beau parti de leurs tons jaunes qui éclatent parmi les bleus lavandes et les roux. La composition dans son ensemble fait penser à des maîtres hollandais comme De Hooch, dont les cours de maisons ou de fermes ont souvent la même structure spatiale que celle-ci. Millet mêle ainsi les souvenirs de Normandie aux souvenirs de l'art hollandais, comme par une identification de sa propre jeu-jeunesse à la première phase du naturalisme européen.

Provenance
Emile Gavet, Paris (Drouot, 11-12 juin 1875, n° 91); Martin Leroy; Comte Daupias (Drouot, 16-17 mai 1892, n° 161); Alfred Chauchard, legs au musée du Louvre en 1909, Inv. R.F. 3969.

Bibliographie
Soullié, 1900, p. 103; Gensel, 1902, repr.; cat. Chauchard, 1910, n° 103; Moreau-Nélaton, 1921, II, p. 37, fig. 135; p. 133; Gsell, 1928, repr.; cat. musée, pastels, 1930, n° 67; Rostrup, 1941, p. 39, repr.; Londres, 1956, p. 33 (cité); cat. musée, 1962, n° 1331, repr.

Expositions
Paris, Orangerie, 1949, «Pastels français», n° 88; Paris, 1960, n° 31.

Œuvres en rapport
Voir le n° 132. La première idée de la composition se retrouve dans un tableau exposé boulevard des Italiens en 1860 et aussitôt disparu, mais dont on a une description dans le *Salon intime* de Zacharie Astruc (Paris, 1860, p. 66-67).

On connaît pour celui-ci quatre croquis des années 1850: au Louvre, GM 10342 (H 0,242; L 0,184) et GM 10621 (H 0,306; L 0,230), à l'Art Institute of Chicago (H 0,262; L 0,173), et au Museum of Fine Arts, Boston (H 0,308; L 0,197). Le pastel du Louvre est une réplique du pastel de l'ancienne collection Vever (H 0,29; L 0,23), exécuté en 1866. Millet a dessiné cette composition sur bois, en vue de la gravure par son frère Pierre (Delteil, 1906, n° 32).

Il est certain que cette composition est une réplique du pastel Vever. Dans l'œuvre perdue, connue seulement par des photographies, le modelé est partout plus dense, les détails plus nombreux (ceux des rochers au premier plan, par exemple) et les pierres du puits sont plus différenciées, plus sculpturales. Une comparaison attentive permet de conclure que le pastel du Louvre a été fait d'après le cliché-verre et non d'après le pastel Vever, dont probablement Millet ne disposait plus à l'époque.

Paris, Louvre.

176
La méridienne

1866
Pastel et crayon noir. H 0,29; L 0,42. S.b.d.: *J. F. Millet.*
Museum of Fine Arts, Boston, gift of Quincy A. Shaw through Quincy A. Shaw, Jr., and Marion Shaw Haughton.

Presque tous les sujets traités par Millet dans sa maturité sont des transpositions de thèmes empruntés à son œuvre de jeunesse. Celle-ci était liée aux conventions de l'art européen, et cette transposition révèle le véritable caractère du naturalisme pendant le troisième quart du siècle: les références manifestes aux sujets historiques, religieux ou mythologiques sont soustraites au domaine de l'art, mais des relations cachées demeurent, qui prouvent la continuité. Ce repos d'un moissonneur et d'une moissonneuse est une version plus plausible et actualisée de *Confidences* (voir n° 25): au lieu d'un appel insistant à l'amour dans un passé chimérique, nous avons ici le repos qui symbolise le milieu du jour dans la France rurale de l'époque. Puis nous réalisons que les deux êtres étendus ensemble pour le repos de midi le seront aussi pour la nuit, le rapprochement des faucilles et des sabots répète celui des corps, et l'attitude de la femme dit sa soumission. Bien des années plus tard, Picasso, reprenant le thème, en exprimera toute la volupté latente.

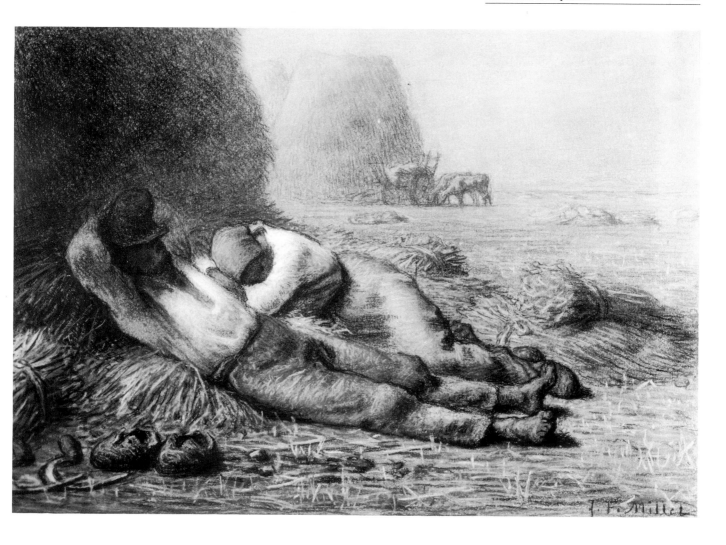

Provenance
Emile Gavet, Paris (Drouot, 11-12 juin 1875,
n° 60); Quincy Adams Shaw, Boston; famille
Shaw, don au Museum of Fine Arts, 1917.

Bibliographie
Yriarte, 1885, p. 110; Soullié, 1900, p. 110; cat.
Shaw, 1918, n° 46, repr.; Moreau-Nélaton, 1921,
III, p. 4, fig. 215.

Expositions
Exp. Gavet, 1875, n° 36.

Œuvres en rapport
On trouve déjà ce couple endormi dans un dessin de 1850-52, disparu depuis la vente Sensier (Drouot, 10-12 déc. 1877, n° 265; Yriarte, 1885, p. 52, repr.). L'homme devient plus fruste et est doté d'un chapeau dans le dessin de 1858 destiné à être gravé par Adrien Lavieille pour représenter le *Midi* des *Quatre heures du jour* terminé en 1860. Ce dessin, perdu de vue depuis la vente Vever (Petit, 1-2 fév. 1897, n° 135; Moreau-Nélaton, 1921, II, fig. 140), est à l'origine du pastel exposé qui ne comporte que de modestes changements. Il n'y a pas de dessins pour le pastel; mais on connaît une dizaine de croquis pour le *Midi* de 1858, y compris les quatre du Louvre (GM 10361, 10362, 10367 et le verso de GM 10670). Vers 1867-69, Millet a repris ce motif dans l'étonnant pastel du Philadelphia Museum (H 0,72; L 0,97), où le couple apparaît à travers les jambes écartées de l'homme vu en raccourci. C'est le bois de Lavieille qui a inspiré l'interprétation peinte de Van Gogh (Louvre). Quant au dessin à la détrempe que Picasso a fait en 1919 (Museum of Modern Art, New York), il est tellement transformé qu'on ne peut deviner de quels dessins l'artiste s'est inspiré plus précisément; c'est probablement aussi de la gravure de Lavieille.

Boston, Museum of Fine Arts.

177
Bergère assise sur une barrière

1866-68
Pastel et crayon noir. H 0,422; L 0,357. S.b.d.: *J. F. Millet.*
Musée Saint-Denis, Reims.

Il est rare qu'un personnage de Millet regarde le spectateur et l'attitude de cette paysanne rappelle celle de la grande *Bergère* assise (voir n° 168) et de la *Fileuse auvergnate* (voir n° 213) bien que son visage n'ait pas l'individualité d'un portrait. Plus que les tableaux, ce pastel a une signification naturaliste. Le premier plan indique que nous passons sur la route, près de la bergère assise à la lisière du pâturage. Elle a le regard fixe d'une créature différente de nous, une créature qui appartient au monde des animaux, des champs et de la forêt. Elle est encore éloignée de nous par les souvenirs qu'elle éveille de l'art de Dürer et de ses contemporains qui placent souvent Madones ou autres figures devant les clôtures rustiques, en plein air.

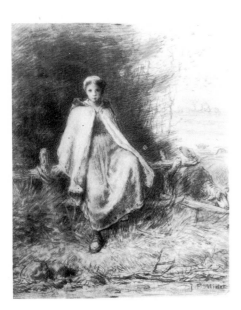

Provenance
Emile Gavet, Paris (Drouot, 11-12 juin 1875, n° 73); Roederer, Le Havre (Drouot, 5 juin 1891, n° 37, repr.); Henry Vasnier, legs au musée de Reims, 1907.

Bibliographie
J. A., «La vente de la collection Gavet», *L'Art*, 1, 1875, p. 336, repr.; Piedagnel, 1876, p. 89; Yriarte, 1885, repr.; Soullié, 1900, p. 95; Marcel, 1903, éd. 1927, p. 88; M. Sartor, cat. Vasnier, 1913, n° 339; Moreau-Nélaton, 1921, III, p. 5, fig. 226; Gsell, 1928, repr.; cat. musée (sous presse), n° 250.

Expositions
Exp. Gavet, 1875, n° 40; Paris, Petit, 1885, «Les pastellistes», n° 183; Reims, Musée des Beaux-Arts, 1948, «De Delacroix à Gauguin», n° 112; Londres, 1952, «French Drawings», n° 108; Paris, Charpentier, 1954, «Plaisirs de la campagne», n° 49.

Œuvres en rapport
Un dessin linéaire au Louvre, GM 10422 (H 0,306; L 0,194) calqué sur le pastel, et une étude modelée au crayon noir à la Yale University (H 0,211; L 0,133).

Reims, musée Saint-Denis.

178
La chute des feuilles

1866-67
Pastel et crayon noir, sur papier chamois. H 0,37; L 0,43. S.b.d.: *J. F. Millet.*
Corcoran Gallery of Art, Washington.

Comme plus tard Seurat, Millet préfère, dans ses dessins, les figures isolées posant à la fois pour l'artiste et pour le spectateur. Comme chez Seurat encore, ces figures isolés suscitent généralement un sentiment méditatif. A l'abri du taillis, le berger solitaire est debout dans un premier plan automnal et regarde la vaste plaine encore baignée par la lumière de l'été. La séparation très marquée entre les deux zones est absolument intentionnelle: l'été recule littéralement devant l'automne. A cette époque, Millet collectionnait depuis plusieurs années les estampes japonaises et la division radicale de la surface reflète son admiration pour Hokusai. Le ciel, au-dessus, s'éclaire de la lumière mouvante mais encore brillante du début de l'automne, avec des tons blancs, bleu pâle et jaune qui laissent transparaître le papier chamois. La

plaine a des tons lavande clairs, turquoise, orange, rose, auxquels s'ajoutent des verts pâles, plus près du premier plan. Ce premier plan contrasté n'est pas fait uniquement de pastel, comme le lointain, mais aussi de crayon noir. Ses tonalités pourtant sont les plus fortes: le bleu strident d'une pierre, des verts intenses, des jaunes, des roses et des couleurs chaudes de la terre. Même les feuilles dispersées, faites de plusieurs tons de brun, sont ponctuées d'accents jaunes vifs.

Provenance
Emile Gavet, Paris (Drouot, 11-12 juin 1875, n° 19); Monjean; William A. Clark, legs à la Corcoran Gallery of Art, 1926.

Bibliographie
Piedagnel, 1876, repr.; Yriarte, 1885, repr.; Soullié, 1900, p. 93; Rolland, 1902, repr.; Cain, 1913, p. 83-84, repr.; Moreau-Nélaton, 1921, III, p. 5, fig. 225; cat. Clark, 1928, p. 46.

Expositions
Paris, 1887, n° 97.

Œuvres en rapport
Il existe pour cette belle feuille trois dessins préparatoires à l'encre, technique assez peu utilisée par Millet si l'on excepte ses paysages d'Auvergne: un à l'Albertina, Vienne (H 0,172; L 0,178), un deuxième au Louvre (GM 10424, H 0,189; L 0,304), et le troisième sur le marché d'art à New York. Un croquis de l'homme se trouve au Louvre (Crayon noir, H 0,224; L 0,121). La composition elle-même a été gravée par A. Taiée pour Cadart quand elle appartenait à la collection Monjean. Les faussaires Charles Millet et Cazot ont fait sur carton une copie en peinture (H 0,460; L 0,375).

Washington, Corcoran Art Gallery.

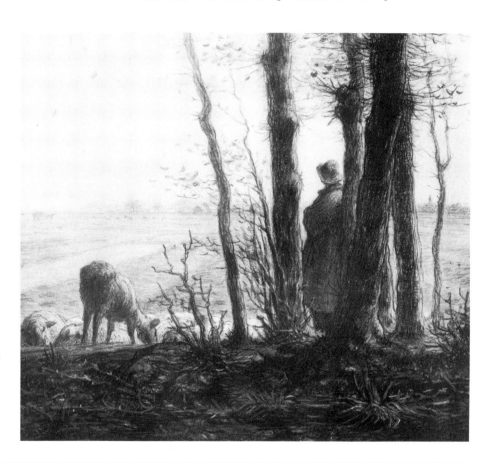

179
La baratteuse

1866-68
Pastel et crayon noir. H 0,96; L 0,60 (dim. visibles). S.b.d.: *J. F. Millet.*
Musée du Louvre.

Bien que cette figure reprenne celle de la gravure de 1855, Millet lui donne ici un environnement particulier, accordé au naturalisme plus fort de sa maturité. Le critique Théophile Silvestre, qui fit de longues visites à Millet, à Barbizon comme à Cherbourg, nous renseigne sur ce pastel. Il a laissé, en

effet, des notes intéressantes (Collection Shaw, musée de Boston) dans les marges du catalogue de l'exposition de 46 pastels organisée trois mois après la mort de Millet. A propos de ce pastel il écrit: «Construction de cet intérieur. Celle de M. Munckasy à côté. M. Gay, architecte. Lumière de missel qui vient du dehors. M. aimait ces figures lumineuses. Le dehors vu par un trou. *Matres castrorum.*» Munckasy est l'un des nombreux artistes qui vivaient à Barbizon et Silvestre nous apprend que la cuisine représentée ici est la sienne. L'idée de comparer la femme à une matrone de camp romain appartient à Silvestre, mais la notation de la lumière intérieure correspond aux conceptions de Millet et les reflète bien.

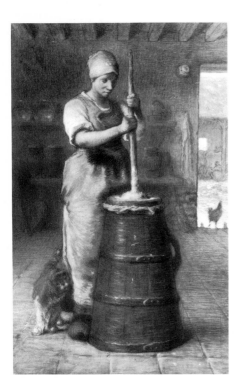

Provenance
Peut-être Emile Gavet (Drouot, 11-12 juin 1875, n° 8); acquis en 1886 pour le musée du Luxembourg, R.F. 1578.

Bibliographie
Mollett, 1890, p. 117, 119; Gensel, 1902, p. 51, repr.; Rolland, 1902, repr.; Studio, 1902-03, repr.; Mauclair, 1903, repr.; Diez, 1912, repr.; cat. musée, pastels, 1903, n° 68, repr.; cat. musée, 1962, n° 1336, repr.; Herbert, 1966, p. 60.

Expositions
Paris, 1889, n° 442; Paris, Orangerie, 1949, «Pastels français», n° 89; Paris, 1960, n° 66.

Œuvres en rapport
Voir les n°s 125 et 170. Les dimensions du pastel Gavet (H 0,95; L 0,59) ne sont pas tellement différentes mais l'on ne peut assurer que ce soit celui du Louvre. Toutefois on n'a jamais trouvé trace d'un deuxième pastel. L. Margelidon a fait un dessin du pastel du Louvre, rendu ensuite en lithographie pour l'éditeur Monrocq, 1889.

Paris, Louvre.

180
Le faneur

1866-68
Pastel et crayon noir. H 0,96; L 0,68. S.b.d.: *J. F. Millet.*
The Estate of Mrs. Louis A. Frothingham, lent to the Museum of Fine Arts, Boston.

L'étonnante puissance de cette figure tient en partie à son format, exceptionnel pour les pastels et qui atteint presque celui des tableaux à l'huile. Même dans une petite reproduction, le *Faneur* de Millet conserve sa force imposante. Il est même surprenant de voir comment Millet a réussi à créer l'illusion de l'espace avec si peu de transitions entre la surface du papier et l'arrière plan, mais l'oblique du sentier fauché, l'intensité atténuée des couleurs et la texture plus fondue de la touche accentuent l'impression de profondeur. Le coude du faneur, qui se dessine juste au-dessus de l'horizon est un autre élément-clé. Dans la plaine inondée de soleil, les tons sombres ne se justifient pas, et le crayon noir est presque entièrement banni. Il faudra attendre Degas pour retrouver une telle maîtrise dans l'emploi exclusif de la couleur dans un pastel. Les tons de base, dans la plaine, sont des verts et des jaunes rehaussés de rouge-corail brillant, de lavande, de rose,

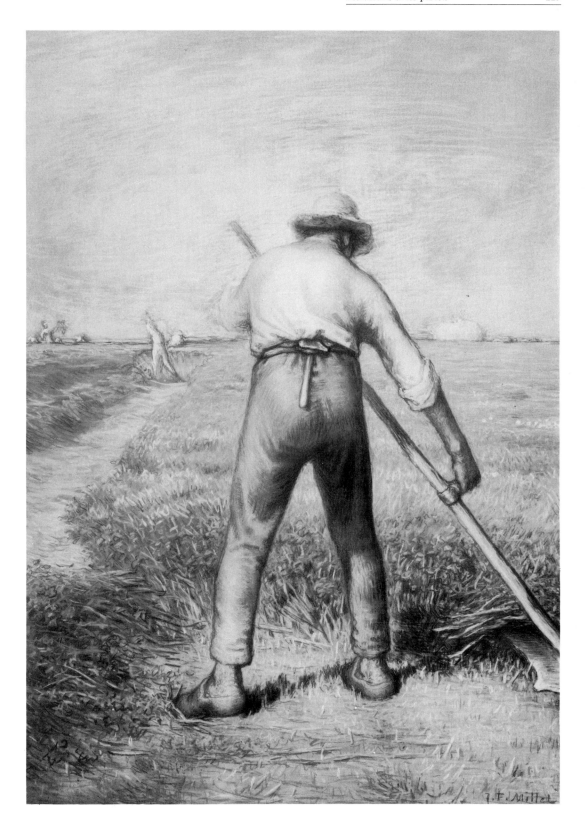

de bleu clair et de terre pâle. Le pantalon de l'homme a la même complexité chromatique: le bleu gris dominant est un composé de bleus, de gris, de lavande, de chamois, de roses, de crêmes, avec quelques accents blancs. Des années plus tard, Van Gogh exécutera des tableaux à l'huile d'après des gravures de Millet; celui-ci réalise ici une entreprise analogue: il met en couleurs la principale figure d'une gravure de Breughel, l'*Eté*.

Provenance
Emile Gavet, Paris (Drouot, 11-12 juin 1875, n° 57); Mrs. Louis A. Frothingham, Boston, prêté depuis 1920 au Museum of Fine Arts.

Bibliographie
Soullié, 1900, p. 102; Muther, 1903, éd. angl. 1905, repr.; A. Tomson, 1905, repr.; Gsell, 1928, repr.; E. Bénézit, *Dictionnaire...*, éd. 1953, 6, repr.

Œuvres en rapport
Ce grand pastel est une reprise du *Faucheur* des *Travaux des champs* gravés par Lavieille d'après Millet en 1853; on ne connaît pas d'autres études préparatoires. Le modèle est le faneur de l'*Eté*, gravure de Brueghel le Vieux dont un exemplaire appartenait à Millet.

Boston, Museum of Fine Arts.

181
La fin de la journée

1867-69
Pastel et crayon noir. H 0,705; L 0,920. S.b.d.: *J. F. Millet*. Memorial Art Gallery of the University of Rochester.

L'éclat du soleil nous éblouit presque et nous montre que le jour est à son déclin. Les coups de crayon rayonnent à travers les champs depuis l'horizon; les traits séparés, comme plus tard ceux de Van Gogh, ne visent pas à rendre une matière, une texture, mais traduisent simplement sur le papier le mouvement de la main. Millet était profondément sensible à la beauté du crépuscule, à son pouvoir de transformer les formes humaines ou celles de la nature en profils étranges, évoquant les fantasmes de la nuit. Son frère Pierre, qui travailla près de lui à Barbizon, en témoigne dans le récit qu'il fait de leurs promenades du soir: «Il est surprenant», disait Millet, «de voir comme les choses paraissent plus grandes dans la plaine à l'approche de la nuit, surtout quand les figures se détachent sur le ciel: on dirait des géants.» Le laboureur se découpe ainsi sur le ciel, et son attitude résume à elle seule toutes sortes d'évocations. La lumière qui frappe par en-dessous son bras tendu le lance fermement à travers l'espace, créant un rythme essentiel à la composition, dont il est le seul axe oblique. Le geste de l'homme en train d'enfiler sa veste indique la transition vers le repos. L'impression que les bras sont encore au travail, comme ils l'étaient un moment plus tôt, est suggéré par le mouvement de la main à l'intérieur de la manche dont elle n'émerge pas encore, une manche animée d'une vie presque indépendante.

Provenance
Emile Gavet, Paris (Drouot, 11-12 juin 1875, n° 4); E. May, Paris (Petit, 4 juin 1890, n° 80, repr.); T. A. Waggaman (AAA, 25 janv.-3 fév. 1905, n° 38, repr.); Felix Isman, Philadelphie, acquis en 1905; George Eastman, Rochester, acquis en 1910, legs à l'University of Rochester.

Bibliographie
Soullié, 1900, p. 105; Gensel, 1902, p. 50-51, repr.; Marcel, 1903, éd. 1927, p. 101-02; Hoeber, 1915, repr.; Moreau-Nélaton, 1921, II, p. 80, fig. 153; cat. musée, 1961, p. 89, repr.; T. Reff, «Cézanne's Bather with Outstretched Arms», *GBA*, 6, janv.-juin 1962, p. 173-90; Londres, 1969, cité n° 41.

Expositions
Exp. Gavet, 1875, n° 5; Paris, 1887, n° 90; Paris, 1889, n° 430.

Œuvres en rapport
L'origine de la composition remonte au *Soir* des *Quatre heures du jour* dessinées sur bois par Millet, pour être gravées par Adrien Lavieille, de 1858 à 1860. Le très beau dessin rehaussé de cette époque (H 0,27; L 0,38; coll. part.; Moreau-Nélaton, 1921, II, fig. 113) fixe le motif qui ne subira que des modestes changements dans le tableau de 1860-65 (H 0,60; L 0,74, marché d'art; Moreau-Nélaton, 1921, II, fig. 151) et dans ce pastel. La plupart des croquis de ce sujet se rapportent au *Soir*, y compris les deux où l'on voit à côté de l'homme à la veste, des femmes et un âne, Louvre (GM 10363, H 0,189; L 0,273) et Museum of Fine Arts, Boston (H 0,236; L 0,331). C'est la gravure de Lavieille que Van Gogh a copié en peinture (coll. Walter P. Chrysler, Jr.) et sans doute Cézanne dans *L'homme remettant sa veste* (Barnes Foundation, Merion), et dans ses *Baigneuses* (Reff. *op. cit.*), bien que le tableau de 1860-65 ait été gravé par L. Coutil, et photographié par Braun avant 1881.

Rochester, Memorial Art Gallery of the University.

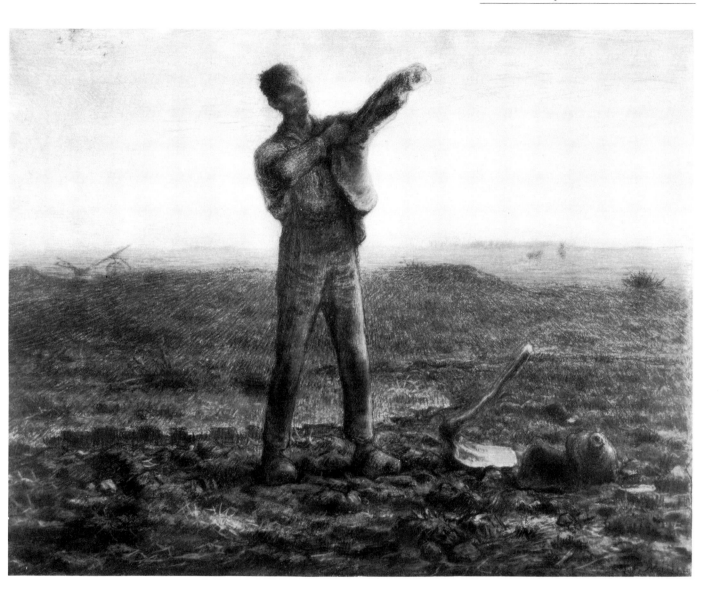

182
Le vigneron

1869-70
Pastel et crayon noir. H 0,705; L 0,840. S.b.d.: *J. F. Millet.*
Rijksmuseum H. W. Mesdag, La Haye.

Dans les notes déjà citées de Silvestre sur les pastels de Millet (voir n° 179), la composition est commentée ainsi : «Voulait

faire tableau. Accablement. Genre du paysan à la houe.» C'est bien en effet l'équivalent en pastel du terrible *Homme à la houe* (voir n° 161); il a cet accent fataliste, fréquent chez Millet, qu'on trouve aussi dans le tableau inspiré de La Fontaine, *La Mort et le bûcheron* de 1859. La force sculpturale de la figure est soulignée par la symétrie de la treille qui

forme autour de lui comme la niche d'un monument funé-
raire. Grâce aux reproductions, les artistes connurent assez
tôt *Le vigneron*, et l'image devint le symbole du travailleur
exploité, qui prit tant d'importance dans le dernier quart du
XIXᵉ siècle. Il semble avoir directement inspiré *Les foins* de

Bastien-Lepage en 1878, *La grève* de A. Roll en 1880, la
sculpture d'Achille d'Orsì, *Proximus tuus,* en 1880, et *La paye
des moissonneurs* de L. Lhermitte en 1882. Egon Schiele s'en
est peut-être souvenu dans son *Portrait de Peschke* peint en
1910.

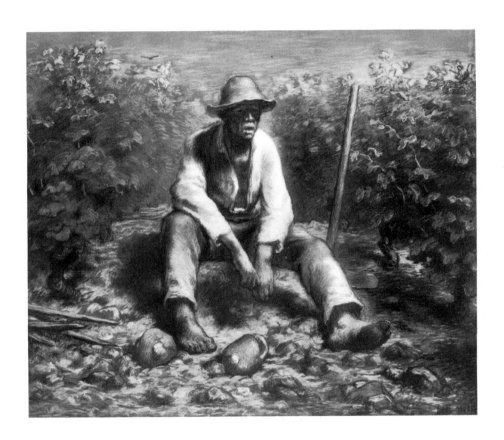

Provenance
Emile Gavet, Paris (Drouot, 11-12 juin 1875,
nº 54); Albert Wolff (en 1884); E. May, avant
1887 (Petit, 4 juin 1890, nº 78, repr.); H. W.
Mesdag; Rijksmuseum H. W. Mesdag, La Haye.

Bibliographie
E. Chesneau, «Jean-François Millet», *G.B.A.,*
II, mai 1875, p. 435; Burty, 1875, p. 436; Sensier
1881, p. 356, repr.; Muther, 1895, éd. 1907, repr.;
Roger-Milès, 1895, repr.; Naegely, 1898, p. 123;
Soullié, 1900, p. 125; Gensel, 1902, p. 50, repr.;
Rolland, 1902, repr.; Marcel, 1903, éd. 1927,
repr.; E. Michel, 1909, p. 185; Moreau-Nélaton,
1921, III, p. 50, fig. 254; H. P. Bremmer,
Beeldende Kunst, 14, 1927, p. 78-79, repr.; Brandt,

1928, p. 226, repr.; Terrasse, 1932, repr. coul.;
Vollmer, 1938, repr. coul.; Londres, 1956, cité
p. 44-45; Hiepe, 1962, repr. coul.; Jaworskaja,
1962, p. 193, repr.; cat. musée, 1964, nº 268,
repr.; anon., «Peasant painter», *MD* (revue), août
1964, p. 160-67, repr.; Jaworskaja, 1964, repr.
coul.

Expositions
Exp. Gavet, 1875, nº 11; Paris, Ecole des Beaux-
Arts, 1884, «Dessins de l'école moderne», nº 478;
Paris, 1887, nº 106; Paris, 1889, nº 432; La
Haye, Pulchri Studio, 1892, «J. F. Millet», nº 19.

Œuvres en rapport
Etude de l'homme, à la mine de plomb, rehauts

de blanc, au Louvre (GM 10437, H 0,108; L
0,137); croquis du visage de l'homme (H 0,168;
L 0,117), dans une collection particulière, Etats-Unis;
croquis de jambes dans le commerce à Londres
(H 0,116; L 0,186); dessin perdu de vue depuis
la vente Henri Rouart (Manzi-Joyant, 16-18 déc.
1912, nº 246; H 0,22; L 0,195). Un dessin faux
du petit-fils de l'artiste, Charles Millet est assez
souvent reproduit et parfois exposé (Londres,
1956, nº 66). Le pastel a été gravé par
L. Lesigne pour A. Clément, avec la légende
«Collection E. May».

La Haye, Rijksmuseum H. W. Mesdag.

Le paysage
1844-1869

Le paysage proprement dit ne fut pas d'une importance essentielle pour Millet jusqu'à ses dix dernières années, et même alors, il était conçu comme la scène des activités de l'homme. Pourtant, en tant que décor où évoluaient ses personnages, le paysage fut un élément majeur dès que Millet se tourna vers le naturalisme — autour de 1848 — et certains de ses plus beaux tableaux — *Le semeur, Le greffeur, Les glaneuses* —, seraient inconcevables sans le paysage que ces personnages animent. Ce qui surprend, c'est le nombre de plus en plus grand de paysages qui, apparaissant vers 1865, en viennent à dominer ses dernières années. Débutant par le portrait et finissant par le paysage, la carrière de Millet est d'une surprenante richesse.

Le paysage de Millet n'est pas celui de certains Romantiques auprès de qui il grandit. Ces derniers souhaitaient transporter le spectateur hors du présent et souvent même hors de son propre pays. Pour beaucoup d'entre eux, paysage et dépaysement étaient synonymes. L'idée que s'en fait Millet est plus proche du Romantisme anglais procédant de John Constable dont l'inspiration était issue de sa vallée natale de la Stour et de son Hampstead Heath d'adoption. Pour Millet, la Normandie de sa naissance et son Barbizon d'élection sont les pôles essentiels de sa vision de paysagiste. La région de Cherbourg imprégna si fortement son esprit que ses paysages des deux ou trois premières années à Barbizon sont des souvenirs de la Hague. Les plaines de la Brie commencent à apparaître, dans des dessins d'abord, vers 1850 puis, plus tard au cours de la décennie, dans des peintures comme *Les Glaneuses*. Complètement dominées par la figure humaine les larges plaines acquièrent néanmoins une force et une présence propres qui inspireront nombre des grands paysages des années soixante.

Leur apparition se situe vers 1862 avec *L'hiver aux corbeaux* (voir n° 192) mais il n'envoya pas de paysages au Salon avant 1866 (voir n° 193). Il était alors aux prises avec la série des pastels pour Gavet où figurent de nombreux paysages. La même année il connut Vichy, l'Allier et l'Auvergne qui devinrent la seule autre région inspirant son œuvre de paysagiste, la troisième. Il retrouvait dans l'Allier agricole et montueux des souvenirs du pays accidenté de la Hague et c'est certainement ce qui l'attira dans la région. Il n'y passa que quelques semaines mais à Barbizon dans son atelier, il exécuta de nombreux dessins, aquarelles, pastels et peintures de cette partie du centre de la France.

En 1870 et 1871, il s'installa à nouveau en Normandie dont il n'avait pas cessé de peindre ou de dessiner les sites de mémoire. Ce retour aux lieux de sa jeunesse réveillera les souvenirs anciens et les trois dernières années de sa vie,

passées à Barbizon, furent dominées par des images de Normandie. Certains des derniers tableaux — en particulier les *Quatre Saisons* (voir nᵒˢ 244 à 247) — se situent dans la grande plaine près de la forêt de Fontainebleau, mais Millet termina sa vie dans l'imaginaire comme il l'avait commencée dans la réalité : entouré par les falaises de Gréville.

On voit comment le naturalisme de Millet avait besoin de cette absorption dans les lieux qu'il connaissait bien. Il travaillait davantage de mémoire que d'après nature et l'on sait que les mécanismes de la mémoire se nourrissent de l'expérience vécue. Au jeune peintre Wheelwright, il déclarait: «L'un peut peindre un tableau d'après un dessin minutieux fait sur le motif, un autre peut faire la même scène de mémoire après une brève mais forte impression, celui-ci peut faire mieux en rendant le caractère, la physionomie de l'endroit bien que tous les détails puissent être inexacts.» Physionomie est le mot que Millet employait le plus souvent en parlant de paysage et dans son anthropomorphisme, le mot révèle que sa mémoire devait témoigner de ses sentiments qui, eux-mêmes, étaient régis par le dialogue de l'homme avec la nature.

Ses amis, ses contemporains, remarquèrent tous combien il était différent de son plus proche ami peintre, le paysagiste Théodore Rousseau. Les sous-bois, les plaines marécageuses de Rousseau ne sont pas faits pour la présence de l'homme, les champs de Millet, au contraire, sont ceux où l'homme travaille. Les forêt, à de rares exceptions près, ne figurent que dans les plans lointains des paysages de Millet. Pierre Millet raconte une promenade qu'il fit avec Rousseau et son frère à la lisière du Bas Bréau. Rousseau contemplant un vieux chêne s'exclama: «Vois Millet, le grand, l'admirable caractère de ce vieux chêne et comme le rocher derrière est bien placé! Comme tout cela est bien arrangé!» Millet se tourna vers la plaine de Chailly: «Comme c'est grand, comme c'est immense», dit-il, préludant ainsi aux mots que prononcerait Van Gogh en regardant la plaine de la Crau. «Voyez», dit Millet, «le vent fait onduler ces champs de blé comme les vagues de la mer.»

183
Le rocher du Câtel (Les falaises de La Hague)

1844
Peinture sur papier, marouflé sur toile. H 0,28; L 0,37.
Musée Thomas Henry, Cherbourg.

Les paysages apparaissant de temps à autre au fond des premiers tableaux de Millet nous permettent de dater cette peinture, le seul vrai paysage antérieur à 1848 qui nous soit parvenu. Le site appelé «le castel Vendon» ou «les roches du Câtel» est — en regardant vers Cherbourg — immédiatement à l'est de Gruchy, le village natal de Millet. Plus tard ce site réapparaîtra dans des dizaines de dessins et de peintures.

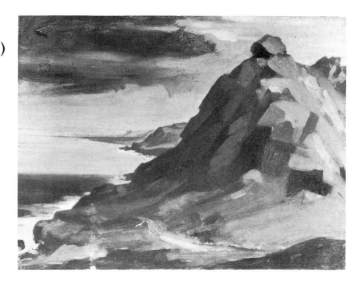

Provenance
Famille Ono-Biot; don Ono au musée Thomas Henry, 1915.

Bibliographie
Bénézit-Constant, 1891, p. 141-42; Lepoittevin, «Jean-François Millet, cet inconnu», *Art de Basse-Normandie*, 22, été 1961, p. 9-15, repr.; Lepoittevin, L'Œil, 1964, p. 27, repr.; Lepoittevin, 1968, repr. coul.; A. Boime, *The Academy and French Painting in the 19th Century*, Londres, 1971, p. 113, repr.

Expositions
Douvres, la Délivrande, 1961, «Réalistes et impressionnistes normands», nº 110, repr.; Cherbourg, 1964, nº 21, Paris, 1964, nº 23, repr.; Londres, 1969, nº 18, repr.; Cherbourg, 1971, nº 37; Cherbourg, 1975, nº 4, repr.

Œuvres en rapport
Pour le site, voir les nºs 190, 219 et 220.

Cherbourg, musée Thomas Henry.

184
Effet de soir, les meules

1847-49
Dessin. Crayon noir. H 0,178; L 0,281. Cachet vente Millet b.d.: *J. F. M.*
Graphische Sammlung, Staatsgalerie, Stuttgart.

Ce dessin est une étude pour un tableau présentant toutes les caractéristiques des huiles de la période 1847-49. On est loin ici du naturalisme des toiles faites deux ou trois ans plus tard à Barbizon. Le dessin paraît beaucoup plus moderne, d'une part en raison de certains rapports avec des œuvres d'artistes plus tardifs comme Seurat, d'autre part parce qu'il présente de grandes surfaces de papier qui n'ont pratiquement pas été touchées. Le groupement des gris très riches, montre combien Millet appréciait les dessins de Georges Michel (1763-1844), l'artiste préféré de son nouvel ami Alfred Sensier qui en possédait une collection importante.

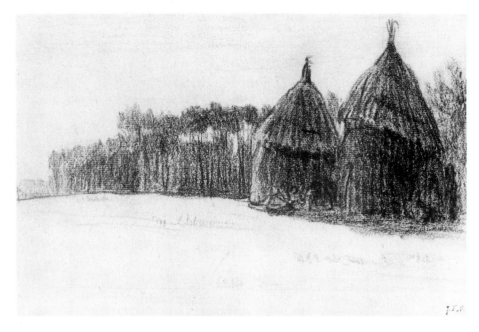

Provenance
Henri Rouart (Drouot, 16-18 déc. 1912, n° 247);
Ernest Rouart; Louis Rouart; Stuttgart,
Staatsgalerie, acquis en 1974.

Expositions
Bâle, 1935, n° 112; Paris, Brame, 1938, «J. F.
Millet dessinateur», n° 26; Cherbourg, 1964, n°
82; Paris, Lorenceau, 1968, «Les maîtres du
dessin», n° 19.

Œuvres en rapport
Dessin pour le tableau (H 0,24; L 0,39)
autrefois dans la collection de feu Louis Rouart
(vente H. Rouart, Manzi-Joyant, 10-12 déc. 1912,
n° 241, repr.).

Stuttgart, Staatsgalerie.

185
Berger passant avec son troupeau sur les hauteurs de la Plante à Biau

1852
Dessin. Crayon noir et fusain, sur papier mastic. H 0,39;
L 0,54. Cachet vente Millet b.d.: *J. F. M.*
Collection particulière, Paris.

Millet était un artiste de la plaine plutôt que de la forêt, mais au début de son séjour à Barbizon, il dessina et peignit fréquemment dans la forêt voisine. Le ton chaud, presque rosé du papier n'est pas recouvert pour suggérer le coucher du soleil à l'horizon et l'hostilité de la saison est indiquée par les gris dont les lignes semblent avoir été formées par le vent glacé. En décrivant, un jour, à un peintre américain, la région autour de Barbizon, il utilisa des mots révélateurs de l'idée profonde qu'il se faisait du paysage: il faut que ce soit une terre qu'on connaisse intimement afin que la mémoi-re et le sentiment travaillent ensemble. Parlant de Barbizon, il déclarait: «Oui, c'est dans un beau et paisible paysage. Mais il ne suffit pas de dire: c'est merveilleux en été. Il faut le connaître en hiver. Pour bien connaître une chose, il faut vivre avec elle toujours, lui appartenir. La nature est toujours belle. Dans les jours tristes, quand le vent gémit, il est magnifique et grandiose de se promener dans la forêt sous les arbres dénudés de leurs feuilles en voyant ces *pauvres êtres* tourmentés par le vent et laissés seuls dans la nuit qui les enveloppe. On se demande alors: «Que ressentent-ils? Est-ce qu'ils souffrent?» Ou encore de regarder la lueur qui persiste après le coucher du soleil et les ombres qui rendent les objets mystérieusement confus, puis de suivre la nuit qui, maussade et silencieuse, vient dominer ce pays solitaire.»

Provenance
Vente Millet 1875, n° 123; Comte Armand Doria
(Petit, 8-9 mai 1899, n° 456, repr.); Claude
Roger-Marx, Paris; collection particulière, Paris.

Bibliographie
Soullié, 1900, p. 208-09 (réf. erronée).

Expositions
Paris, 1887, n° 165; Paris, 1964, n° 73.

Les mots émouvants de Millet au sujet des arbres l'hiver ont été rapportés dans un article anonyme de *Old and New* en 1875, probablement écrit par Edward Wheelwright qui avait noté les propos

de Millet dans son Journal du séjour à Barbizon en 1855 et 1856. Ce dessin n'avait pas été identifié, jusqu'à présent, avec un lot de la vente Millet donnant sa date et son titre. C'est le seul candidat logique pour le numéro en question du catalogue : la date indiquée est bien conforme au style du dessin et on reconnaît à droite le monticule de la Plante à Biau avec ses cerisiers. (Le mot berger est utilisé dans le catalogue aussi bien pour désigner des vachers que des gardiens de brebis.) La composition rappelle Claude Lorrain et ses gravures de bestiaux descendant des pentes semblables bien que les gris légers de Millet soient loin de la densité de ceux de Claude et ne soient pas sans rapport avec ceux de Georges Michel. Cette relation est des plus plausibles car Millet connaissait parfaitement la collection de Sensier. Dans une lettre non datée — probablement d'octobre 1853 — Sensier donne à Millet des instructions pour l'encollage et l'encadrement de ses dessins de Michel.

Paris, collection particulière.

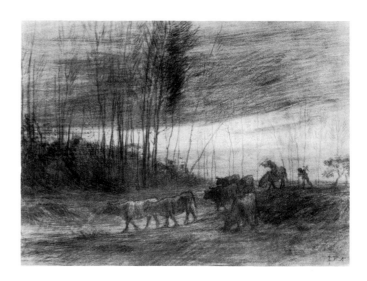

186
Le semeur

1850-51

Dessin. Crayon noir. H 0,146 ; L 0,212. S.b.d. : *J. F. Millet.* Lent by the Visitors of the Ashmolean Museum, Oxford.

Les grandes plaines à l'orée de la forêt constituèrent d'abord

le sujet de dessins comme celui-ci. Elles n'apparurent que plus tard dans les tableaux. Comme le dessin précédent, celui-ci ne se conçoit pas sans la figure humaine ; pourtant, c'est aussi un paysage.

Provenance
Probablement A. Sensier (Drouot, 10-12 déc. 1877, n° 211) ; probablement Marmontel (Drouot, 25-26 janv. 1883, n° 190) ; probablement E. Dodé (Drouot, 6-7 avril 1891, n° 66) ; J. Staats-Forbes, Londres ; J. Cox ; Miss Cox ; W. J. Wilson ; P. M. Turner, don à l'Ashmolean Museum, 1951.

Bibliographie
Soullié, p. 140, 213 (deux notices) ; Cartwright, 1904-05, p. 123, repr. ; Bénédite, 1906, repr.

Expositions
Staats-Forbes, 1906, n° 40 ; Londres, 1949, n° 569 ; Londres, 1956, n° 55 ; Londres, 1969, n° 22, repr.

Œuvres en rapport
Une étude pour ce dessin fait partie de la donation Granville au musée des Beaux-Arts de Dijon (Encre. H 0,172 ; L 0,225).

Oxford, Ashmolean Museum.

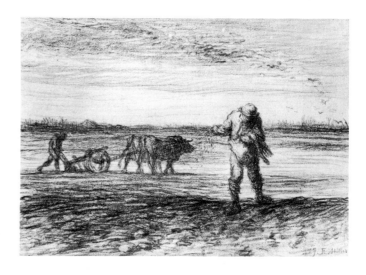

187

La porte aux vaches, par temps de neige

1853
Dessin. Crayon noir, estompé, sur papier beige. H. 0,282;
L 0,225. S.b.d.: *J. F. M.*
Cabinet des Dessins, Musée du Louvre.

Provenance
Alfred Sensier, Paris (Drouot, 10-12 déc. 1877,
n° 260); Henri Rouart (Manzi-Joyant, 16-18 déc.
1912, n° 224, repr.), acquis par la Société des
Amis du Louvre. Inv. R.F. 4159.

Bibliographie
Michel, 1887, repr.; Soullié, 1900, p. 170; Cain,
1913, p. 73-74, repr.; Frantz, 1913, p. 107;
P. Leprieur, «Peintures et dessins de la collection
H. Rouart entrés au Musée du Louvre», *Bulletin
des Musées de France*, 1913, p. 19, repr.; Moreau-
Nélaton, 1921, I, p. 110, fig. 79; Gsell, 1928,
repr.; GM 10303; L. Rouart, «Les dessins de
J. F. Millet», *Jardin des arts*, 41, mars 1958,
p. 327, repr.; de Forges, 1962, repr.; Bouret,
1972, repr.

Expositions
Paris, 1887, n° 169; Le Caire, Palais des Beaux-
Arts, 1928, «Art français», n° 147; Valenciennes,
Arras, Cambrai, 1934, «Paysagistes français du
XIXᵉ siècle», n° 35; Bâle, 1935, n° 102; Genève,
1937, n° 151; Nancy, Musée, 1938, «Paysagistes
français classiques au XIXᵉ siècle», n° 48;
Fontainebleau, 1938, «Les peintres des forêts»,
n° 73; Londres, 1956, n° 18; Paris, 1960, n° 15,
repr.

Œuvres en rapport
La même composition existe en peinture (Bois,
H 0,36; L 0,23; anciennes collections Van Praët,
Humbert, Sage, F. Clark) et on en connaît une
réplique au crayon (anc. coll. Mesdag,
Christie's, 23 mars 1962, n° 56). Au Museum

of Fine Arts, Boston, la belle variante sans le
chasseur et le chien, au crayon rehaussé de
couleurs (H 0,52; L 0,41). On retrouve souvent
la *Porte aux vaches* dans l'œuvre de Millet: voir
les n°ˢ 188 et 247.

Paris, Louvre.

188

La porte aux vaches par la neige (Solitude)

1853
Toile. H 0,855; L 1,105. S.b.d.: *J. F. Millet.*
Lent by the Philadelphia Museum of Art, W. P. Wilstach
Collection.

Nous avons à faire ici à un autre de ces tableaux que Millet
ne signait pas, les considérant comme inachevés et refusant
de s'en défaire. Il constitue pourtant un accomplissement
artistique indiscutable. Son ami Théophile Silvestre a laissé

quelques remarques lucides à propos d'un pastel du même
site hivernal: «Au rebours de M. Th. il ne voit pas que l'arbre;
il voit la forêt. Effet de neige avant les pas, fraîchement tom-
bée. Millet aimait cette virginité.» En fait, Th. Rousseau en
général, place le spectateur dans la forêt regardant vers une
clairière alors que Millet observe la forêt depuis la sortie du
village de Barbizon. Millet aimait l'hiver et le silence. Il les
associa souvent à la porte aux vaches qu'il représente dans
plusieurs de ses compositions.

Provenance
Duz, Paris (avant 1887); Alexander Young, Ecosse (avant 1898); W. P. Wilstach, Philadelphie (avant 1906), don au Philadelphia Museum of Art.

Bibliographie
V. Pica, «L'arte mondiale alla VIa esposizione di Venezia», *Emporium*, nº spécial, 1901, p. 41, repr.; E. Halton, «The Alexander Young Collection III», *Studio*, 30, 1906-07, p. 198; *Studio*, 41, oct. 1910, p. 50, repr.; Bryant, 1915, p. 171; Moreau-Nélaton, 1921, I, p. 110, fig. 76; L. M. Bryant, *French Pictures and their Painters*, New York, 1922, p. 130-31, repr.; *Catalogue of the W. P. Wilstach Collection*, Philadelphie, 1922, nº 206, repr.; Londres, 1956, cité p. 22; Jaworskaja, 1962, p. 182, repr.

Expositions
Paris, 1887, nº 27; Londres, Guild Hall, 1898, nº 93; Venise, «VIa esposizione di Venezia», 1901; Philadelphie, Wilstach Gallery, 1910; Philadelphie, Provident Trust, 1955, «Philadelphia Art Festival».

Œuvres en rapport
Voir le nº 187. Le croquis du Truro Museum, Grande-Bretagne, est peut-être une première idée pour ce tableau.

Les remarques de Silvestre figurent dans les marges de son exemplaire du catalogue de l'exposition des pastels de Gavet en 1875 et se rapportent au dessin qui est maintenant au Museum of Fine Arts de Boston. La date du tableau est donnée par une lettre à Sensier du 24 février 1853 : «J'ai fait trois pochades de neige, dont une *porte aux vaches*, peut-être vais-je en faire d'autres.»

Philadelphie, Museum of Art.

189
Gruchy vu du côté de la mer

1854
Toile. H 0,540; L 0,727. Cachet vente Millet b.d.: *J. F. Millet.*
Smith College Museum of Art, Northampton, Mass.

De 1844 à 1853 Millet ne retourna pas dans son village natal, sinon brièvement cette dernière année pour assister aux obsèques de sa mère. Ce n'est qu'en 1854 qu'il y fit un plus long séjour, y passant tout l'été. Des tableaux comme *Le semeur* (voir nº 56) présentaient les caractéristiques générales de sa Normandie natale, mais pendant ce long été il se plongea à nouveau dans le paysage de son enfance. Nous savons par ses lettres qu'il se consacra surtout à faire des dessins dont il entendait se servir plus tard, mais il commença quelques huiles et termina probablement celle-ci étant encore sur place. On voit le bout du village de Gruchy de la colline qui, derrière le spectateur, descend abruptement vers la berge rocailleuse. (Le même site, vu de plus loin, se retrouve dans la *Gardeuse d'oies* (voir nº 80). Le paysage proprement dit est encore rare dans l'œuvre de Millet et le traitement assez large du tableau rappelle le naturalisme romantique dont l'origine remonte au *Four à plâtre* de Géricault.

Provenance
Vente Millet 1875, n° 16; Duz (en 1887); P. A. B.
Widener, Philadelphie, acquis, 1893; Smith
College Museum of Art, acquis, 1931.

Bibliographie
Cat. Widener, 1915, n° 43, repr.; Smith College
Museum of Art *Bulletin*, 13, mai 1932, p. 23,
repr.; *Survey Graphic*, juin 1932, p. 233, repr.;
cat. musée, 1937, p. 22, repr.; H. Tietze,
Masterpieces of European painting in America,
New York, 1939, p. 328, repr.; cat. musée,
reproductions, 1953, n° 17, repr.

Expositions
Paris, 1887, n° 40; University of Rochester,
Memorial Art Gallery, 1934, «The Development
of Landscape Painting», n° 39; Middletown,
Conn., Wesleyan University, 1938, «Millet»,
s. cat.; Deerfield, Mass., Academy, 1944, «The
Loan of the Week»; Smith College, 1946,
«Exhibition in Honor of Alfred Vance Churchill»,
s. cat.; Detroit Institute of Arts, 1950,
«From David to Courbet», non num.; The Art
Gallery of Toronto, 1950, «Fifty Paintings by Old
Masters», n° 26; New York, Knoedler, 1953,
«Paintings and Drawings from the Smith College
Collection», non num.; Winnipeg, 1954, n° 46,
repr.; The Arts Club of Chicago, 1961, «Smith
College Loan Exhibition», n° 14; American
Federation of Arts, exp. circulante, 1969-72,
«19th and 20th Century Paintings from the
Collection of the Smith College Museum of Art»,
n° 38, repr.

Œuvres en rapport
Au Louvre, le dessin de l'ensemble (Inv. R.F.
23592, crayon noir, H 0,206; L 0,312; Sensier,
1881, p. 339, repr.). Il est souvent confondu avec
un faux reproduit par Gay (1950, fig. 12). On
retrouve ce faux dans une ancienne photographie
Braun, sans cachet, puis dans la vente Wendland
de Lugano (Berlin, 15-16 avril 1931, n° 120,
repr.), doté d'un faux cachet.

L'examen de ce tableau aux rayons X, réalisé
pour l'exposition, a permis de résoudre le
problème posé depuis très longtemps par
l'épaisse surface du tableau. Les rayons X
permettent de voir clairement qu'il a été peint
par dessus un *Nu écorché*. On peut penser que
Millet, pendant son séjour d'été à Gruchy en
1854, se servit d'une toile de jeunesse demeurée
là depuis plusieurs années. Il la recouvrit d'une
couche de peinture brune qui, avec le temps,
allait prendre un aspect cireux et lisse bien
différent du léger revêtement rose posé
directement sur la toile précédente (voir n° 188).
Ainsi, les couleurs extérieures ont été appliquées
au-dessus de cette couche intermédiaire qui
apparaît dans les zones sombres où pour
atteindre à l'effet final il suffisait d'un simple
frottis épais.

Northampton, Smith College Museum of Art.

190
Les roches du Câtel

1854
Dessin. Crayon noir et encre, rehauts de blanc. H 0,317;
L 0,475. Cachet vente veuve Millet b.g.: *J. F. Millet*.
Musée des Beaux-Arts, Budapest.

Il s'agit de la pyramide de rochers déjà représentée dans un
précédent tableau (voir n° 183). Elle est vue ici du côté de
Cherbourg. Dans la réalité cette éminence rocheuse n'est pas
de très grandes dimensions (elle s'élève d'environ soixante
mètres), mais son aspect sauvage, l'absence de figures ou
d'objets permettant d'en préciser l'échelle, la font prendre
pour une montagne. Il est peu de dessins antérieurs qui lais-
sent présager la vigueur extraordinaire avec laquelle l'encre
et le crayon sont employés ici.

Provenance
Vente Veuve Millet 1894, n° 209; Jean Dollfus
(Petit, 2 mars 1912, n° 80); P. Majovszky;
Budapest, musée des Beaux-Arts.

Bibliographie
Soullié, 1900, p. 172; D. Rozgaffy, «Une
exposition de dessins français du xvᵉ au xxᵉ
siècle au Musée des Beaux-Arts de Budapest»,
Le bulletin de l'art ancien et moderne, 35, 1933,
p. 382; cat. musée, dessins, 1959, n° 25, repr.;
Jaworskaja, 1962, repr.

Expositions
Budapest, Musée des Beaux-Arts, 1933, «Dessins
français du xvᵉ au xxᵉ siècle»; Bordeaux, Musée
des Beaux-Arts, 1972, «Trésors du Musée de
Budapest», n° 122.

Œuvres en rapport
Voir les n°ˢ 183, 219 et 220. Dans la donation
Granville au musée des Beaux-Arts de Dijon,
un dessin semblable (H 0,30; L 0,46).

Budapest, musée des Beaux-Arts.

191
La nuit étoilée

1855-67
Toile marouflée sur bois. H 0,65; L 0,81. Cachet vente Millet
b.d.: *J. F. Millet;* cachet cire vente Millet au revers.
Yale University Art Gallery, New Haven.

Ecrivant à Rousseau en 1852, Millet opposait le calme de la campagne aux fêtes parisiennes décrites par son ami et marquait sa préférence pour «la petite étoile brillant dans son nuage, comme nous l'avons vue un soir après le soleil couchant si splendide, et la délicieuse silhouette humaine marchant si solennellement sur la hauteur...». C'était son moment favori celui où venait le repos et où l'imagination pouvait divaguer à son aise. Son frère Pierre a décrit leurs promenades du soir: «Comme nous poursuivions notre chemin, le soleil commençait à descendre derrière l'horizon, la plaine était baignée de cette lueur vague qui fait suite au soleil couchant. Tout devenait mystérieux. Nous entendions des sons là où nous ne pouvions plus rien voir; un peu plus loin nous devinions des formes indéfinissables se déplaçant dans l'obscurité. Tout cela impressionnait profondément François. Il attirait mon attention sur ces mystérieux effets nocturnes afin de me faire partager ses sensations.»

Dans ce tableau, la lumière déclinante enveloppe de mystère le fourgon qui se profile à l'horizon. L'activité du ciel nocturne a pris le relais de l'activité terrestre. Le bleu profond du ciel est rendu plus intense autour de chacune des étoiles, renforçant ainsi l'impression que les cieux sont peuplés de forces animées: Pareilles à des vers luisants célestes, deux étoiles se reflètent dans les mares le long de la route.

Provenance
Vente Millet 1875, n° 32; George Lillie Craik,
Londres, acquis en 1878; J. S. Knapp-Fisher,
Londres; Yale University Art Gallery, acquis
en 1961.

Bibliographie
Naegely, 1898, p. 124; Soullié, 1900, p. 42;
T. Mullaly, «Barbizon School Paintings»,
Daily Telegraph and Morning Post, 12 mai 1958,
p. 10; anon., «Hazlitt Gallery», *The Times*,
12 mai 1958, p. 14; Yale University Art Gallery
Bulletin, 28, déc. 1962, p. 49, repr.; cat. musée,
1968, p. 18, repr.; Durbé, Barbizon, 1969, repr.
coul.; Aaron Sheon, «French Art and Science
in the Mid-nineteenth Century», *Art Quarterly*,
34, 1971, p. 434-55, repr.

Expositions
Londres, Hazlitt, mai 1958, «Some Paintings of the Barbizon School, IV», n° 32; Barbizon Revisited, 1962, n° 64, repr. coul.; New York, 1966, n° 59, repr.

Œuvres en rapport
On voudrait trouver un rapport avec la fameuse *Nuit étoilée* de Van Gogh (Museum of Modern Art, New York), avant tout parce que Craik l'avait acheté en 1878 à la maison Goupil, mais Van Gogh avait quitté Goupil à Londres depuis 1875; il doit s'agir plutôt d'une coïncidence artistique sur un sujet assez répandu au XIXᵉ siècle.

Dans le catalogue de la vente Millet, le tableau est daté de 1867, mais la palette et la texture suggèrent une date antérieure. Néanmoins, le premier plan montre des verts et d'autres tons assourdis qui pourraient bien avoir été ajoutés plus tard. On est tenté de penser que Millet reprit pour le retravailler, un tableau inachevé des environs de 1865, car dans une lettre du 28 décembre 1865 à son nouveau protecteur Gavet (coll. Shaw, Boston), il écrit: «Je vais me mettre à préparer votre *Nuit*, puis aussi quelques autres tableaux pour vous.» On n'a jamais pu identifier cette *Nuit* et il est très possible que la toile de Yale, bien qu'elle ait été conservée par l'artiste jusqu'à sa mort, soit celle destinée à Gavet.

New Haven, Yale University Art Gallery.

192
L'hiver aux corbeaux

1862
Toile. H 0,60; L 0,73. S.b.d.: *J. F. Millet.*
Kunsthistorisches Museum, Vienne.

Il n'y a guère de précédents, dans l'art occidental, à ce paysage si plat, si dénué de tout incident, en particulier aux bords de la composition où l'œil cherche instinctivement les éléments limitant l'espace ouvert. C'est à nouveau la plaine de Chailly où Millet avait situé ses monumentales peintures à personnages des années précédentes, mais réduite ici à sa plus simple expression comme si l'artiste se mettait lui-même au défi de franchir le dernier pas en éliminant la figure humaine. L'œil moderne, accoutumé à tous les tableaux qui devaient suivre cette innovation radicale, peut facilement «lire» la composition. La herse à droite ramène au tertre à l'horizon et maintient le regard dans les limites du tableau, tandis que les traces du va-et-vient régulier du pinceau conduit l'œil à un mouvement vertical plutôt qu'horizontal. Les contemporains de Millet n'étaient guère préparés à une telle mise en page dont la rudesse confirmait l'idée qu'ils se faisaient des manières sauvages de l'artiste. L'extrême simplicité de la composition contribue évidemment à donner au tableau son caractère de tristesse hivernale. Dans des notes concernant un pastel d'un sentiment analogue, Théophile Silvestre se référant au *Napoléon à Eylau* de Gros, écrivait: «Quel sinistre branle dans le ciel. Plus beau qu'Eylau. Quel effet ferait là une armée.» La signification métaphorique de l'hiver — la mort de l'été — est exprimée par la charrue, par la herse abandonnées et aussi par les corbeaux, comme si le tableau constituait une suite du *Semeur* (voir n° 56). Il s'agit d'ailleurs d'une tradition ancienne: dans le mois d'octobre des *Très riches heures du Duc de Berri,* on voit une charrue, des corbeaux, une herse et un semeur.

Millet n'aurait pas été d'accord avec la lecture tragique qu'on

peut faire de son tableau. Il aimait ce qu'il appelait «la tristesse d'hiver» propice à la méditation solitaire, si importante pour lui. Sa gamme émotive allait de la mélancolie à l'exaltation. En décembre 1865, il écrivait à Gavet: «Nous avons eu effectivement des effets de brouillard superbes et aussi des givres féériques au-delà de toute imagination. La forêt était admirablement belle ainsi ornée, mais je ne sais pas si les choses d'ordinaire plus modestes, comme les buissons de ronces, les touffes d'herbes, et enfin les brindilles de toutes sortes, n'étaient pas proportion gardée les plus belles de toutes. Il semble que la nature veuille leur faire prendre leur revanche et montrer qu'elles ne sont inférieures à rien, ces pauvres choses humiliées. Enfin, elles viennent d'avoir trois beaux jours.»

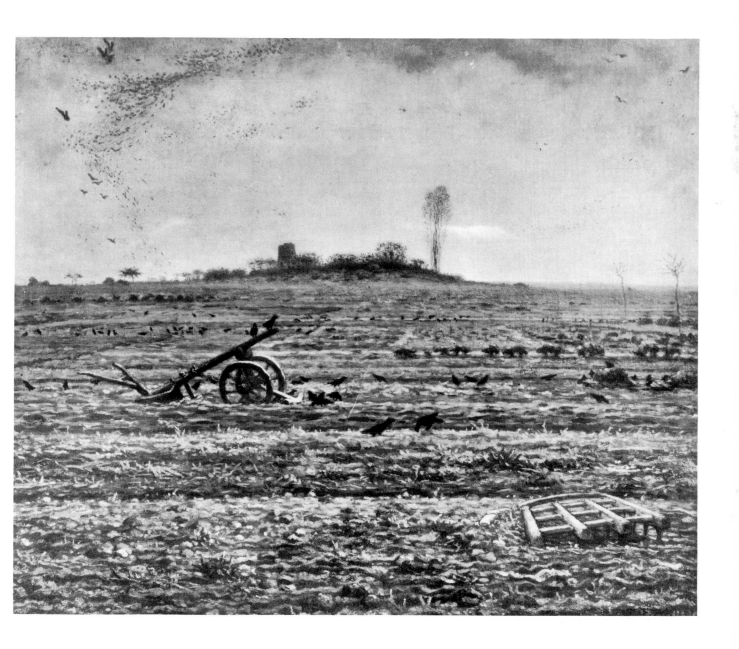

Provenance
Van Praët, Bruxelles; Henri Garnier (Paris, Petit,
3-4 déc. 1894, nº 71, repr.); A. Baillehache;
Kunsthistorische Museum.

Bibliographie
Salons de Castagnary, C. Clément, P. Mantz,
A. Pothey; Sensier, 1881, p. 205, 220, 233, 300,
304; Cartwright, 1896, p. 297; Marcel, 1903, éd.
1927, p. 69; Moreau-Nélaton, II, p. 74, 118, 122,
124, fig. 236; III, p. 4, 14; Gsell, 1928, repr.;
Rostrup, 1941, p. 37, repr.; Tabarant, 1942, p. 412;
F. Novotny, «Die Popularität Van Gogh's», *Alte
und neue Kunst*, 2, 1953, p. 49; Londres, 1956,
cité p. 47; F. Novotny, «Die Bilder Van Goghs
nach fremden Vorbildern», *Festschrift Kurt Badt*,
Berlin, 1961, p. 213-30, repr.; de Forges, 1962,
éd. 1971, repr.; Jaworskaja, 1962, p. 194, repr.;
cat. musée, 1967, p. 32-33, repr.; A. M.
Hammacher et J. B. de la Faille, *The Works of
Vincent van Gogh*, Londres, 1970, p. 254; Bouret,
1972, repr.; W. Wells, «Variations on a Winter
Landscape by Millet», *Scottish Art Review*, 13, 4,
1972, p. 5-8, 33, repr.

Expositions
Bruxelles, mai 1863 (Sensier à Millet, 16.5.1863);
Bruxelles, été 1863 (Sensier à Millet, 6.7.1863);
Salon de 1867, nº 1080; Paris, 1887, nº 35 bis;
Paris, Petit, mai 1910, «Vingt peintres du
XIXe siècle», nº 134; Zurich, 1966, «Die Neue
Galerie des Kunsthistorischen Museums Wien».

Œuvres en rapport
Les deux pastels du même sujet sont postérieurs
au tableau: Fogg Art Museum, Harvard University
(H 0,381; L 0,451), et Burrell Collection,
Glasgow (H 0,70; L 0,94). Il y a deux modestes
croquis pour le tableau, à la Yale University
(H 0,089; L 0,148) et au Louvre, verso du GM
10594 (H 0,090; L 0,111). Le tableau intitulé
Novembre du Salon de 1870 (H 0,92; L 1,40),
autrefois à Berlin, reprend l'essentiel du motif
dans une composition plus sommaire.
C'est la gravure d'A. Delaunay d'après le
tableau de Vienne qui a inspiré à Van Gogh
l'interprétation peinte de 1890 (Amsterdam,
Van Gogh Foundation).

Vienne, Kunsthistorisches Museum.

193
Le bout du village de Gréville

1865-66
Toile. H 0,815; L 1,000. S.b.d.: *J. F. Millet.*
Museum of Fine Arts, Boston, gift of Quincy A. Shaw through
Quincy A. Shaw, Jr., and Marion Shaw Haughton.

Dans le tableau précédent, Millet créé une composition résultant de son dialogue avec la plaine de Chailly telle qu'il pouvait la voir depuis la cour de sa maison. Ici, au contraire, il représente l'autre face de son univers: le village natal fait de mémoire. Dans plusieurs lettres, il parle de cette œuvre avec une sincérité qui nous donne pour une fois l'occasion de constater la complexité de son naturalisme. Le site est le bout de ce hameau qu'on aperçoit de loin, en haut à droite, dans *Gruchy vu du côté de la mer* (voir nº 189). Il est pris ici de la direction opposée. Le 3 janvier 1866, Millet écrivait à Sensier: «Je travaille à mon bout de village donnant sur la mer; mon vieil orme commence, je crois, à paraître rongé du vent. Que je voudrais bien pouvoir le dégager dans l'espace comme mon souvenir le voit! O espaces qui m'avez tant fait rêver quand j'étais enfant, me sera-t-il jamais permis de vous faire seulement soupçonner?»
A Gruchy, de la maison de Millet, on ne voyait pas la mer. Le jeune paysan devait aller au bout du village pour pouvoir contempler la Manche en rêvant d'évasion hors du pays natal, ce qui fut le rêve, ou la réalité, de tant de vies rurales au XIXe siècle.
Dans une lettre du 20 avril 1868 à Silvestre (coll. Shaw, Boston), le peintre s'identifie clairement à l'image de l'enfant dans le tableau: «Je voudrais bien avoir eu la puissance d'obséder vaguement le spectateur de la pensée de ce qui doit entrer pour la vie dans la tête d'un enfant qui n'a reçu jamais d'autres impressions que de cet ordre-là, et comme plus tard il doit se trouver dépaysé dans les milieux bruyants.» Ainsi, la solitude et la paix du village que l'enfant aspire à quitter, reviennent tenter l'adulte anxieux d'échapper à ses soucis. Le caractère autobiographique du tableau devient plus évident encore quand on apprend — de Millet lui-même — le symbolisme qui s'attache à l'arbre battu par le vent. Deux jours auparavant, dans une autre lettre à Silvestre, il écrivait: «Auprès de la dernière maison se trouve un vieil orme qui se dresse sur le vide infini. Depuis combien de temps ce pauvre arbre est-il là battu par le vent du nord? J'ai ouï dire aux anciens du village qu'ils l'ont toujours connu tel que je l'ai vu. Il n'est ni bien grand ni bien gros, puisqu'il a toujours été rongé par le vent, mais il est rude et noueux.» Par une transformation inconsciente qui nous est familière depuis le XIXe siècle, l'arbre, comme l'enfant, devient le porte-parole de l'artiste. Cet arbre-là a été pour Millet, depuis son enfance, le symbole de la lutte obstinée contre l'adversité. Devant cet admirable tableau, nous n'avons pas besoin du témoignage de l'artiste pour comprendre que les nuages poussés par le vent expriment le mouvement et les mutations qui associent au présent la mémoire.

Provenance
Alfred Feydeau, Paris; Marmontel, Paris (Drouot,
11-14 mai 1868, n° 55); J. B. Faure, Paris
(Drouot, 7 juin 1873, n° 26); Quincy A. Shaw,
Boston; famille Shaw, don au Museum of Fine
Arts, 1917.

Bibliographie
Salons d'E. About, Ch. Blanc, Castagnary, C.
Clément, A. Dupays, L. Lagrange, Th. Pelloquet;
Piedagnel, 1876, p. 62, éd. 1888, p. 49; Shinn,
1879, III, p. 86; Sensier, 1881, p. 288, 290,
292-97, 311; Durand-Gréville, 1887, p. 68;
Bénézit-Constant, 1891, p. 131; Cartwright,
1896, p. 290-92, 309; Soullié, 1900, p. 50-51;
Gensel, 1902, p. 58; Staley, 1903, p. 67; Museum
of Fine Arts *Bulletin*, 16 avril 1918, p. 16, repr.;
cat. Shaw, 1918, n° 2, repr.; Moreau-Nélaton,
1921, III, p. 1-2, 5, 53, 91, fig. 214; cat. musée,
reproduction, 1932, repr.; Tabarant, 1942, p. 383;
Jaworskaja, 1962, p. 193.

Expositions
Salon de 1866, n° 1376; New York, 1889, n° 553.

Œuvres en rapport
De retour dans son village natal en 1854, Millet
fit deux dessins de ce site, l'un à peine esquissé
(coll. part., Paris; H 0,235; L 0,315), l'autre
très poussé, hélàs disparu depuis la vente Goerg
(Drouot, 30 mai 1910, n° 129; H 0,29; L 0,36),
pour un tableau peint en 1854-55 (Rijksmuseum
Kröller-Müller; H 0,46; L 0,56). En 1856, Millet
fit, pour un «Monsieur P» de Perpignan, la
réplique aux mêmes dimensions, aujourd'hui
à Boston avec le tableau de 1866.

Boston, Museum of Fine Arts.

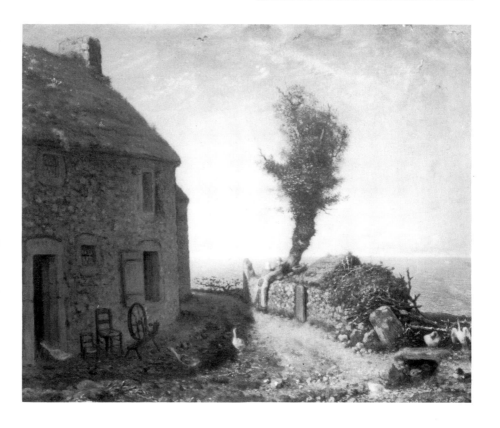

194
La maison du puits à Gruchy

1863-65
Pastel. H 0,375; L 0,460. S.b.d.: *J. F. Millet.*
Musée Fabre, Montpellier.

Provenance
Théodore Rousseau (Drouot, 27 avril-2 mai 1868,
n° 556); Théophile Silvestre; acheté à Silvestre
par Alfred Bruyas, 1870, legs au musée Fabre,
1876.

Bibliographie
Alfred Bruyas, *La Galerie Bruyas*, Paris, 1876,
n° 158; cat. musée, 1878, n° 333; Soullié, 1900,
p. 165; Cain, 1913, p. 17-18, repr.; *Société de
reproductions des dessins de maîtres*, 6, 1914,
fac-similé coul.; Gsell, 1928, repr.; A. Joubin,
«Le Musée de Montpellier, dessins», *Memoranda*,
1929, p. 12, repr.; R. Huyghe et P. Jaccottet,
Le dessin français au XIXᵉ siècle, Lausanne,

1948, repr.; R. Moutard-Uldry, «A la recherche du temps de Millet», *Arts*, 273, 1950, p. 3; cat. musée, dessins, 1962, nº 174, repr.

Expositions
Londres, 1932, nº 894; Paris, 1937, nº 689; Paris, Orangerie, 1939, «Chefs-d'œuvre du Musée de Montpellier», nº 150; Berne, Kunsthalle, 1939, «Chefs-d'œuvre du Musée de Montpellier», nº 121; Buenos Aires, 1939, nº 253; Chicago, Art Institute et autres musées américains, 1955-56, «French Drawings, Masterpieces from Seven Centuries», nº 136; Genève, Musée d'art et d'histoire, 1957, «Art et travail», nº 125; Rome, Milan, 1959-60, «Il disegno francese da Fouquet a Toulouse-Lautrec», nº 160; Cherbourg, 1964, nº 81.

Œuvres en rapport
Variante de la même composition au pastel

datant de 1863 au Museum of Fine Arts, Boston (H 0,32; L 0,43). Le puits de Gruchy se retrouve dans maintes compositions de Millet, notamment le tableau du Victoria and Albert Museum (H 0,400; L 0,325), et le pastel du musée de Lyon (H 0,58; L 0,46).

Il s'agit ici d'une version postérieure du pastel conservé au Museum of Fine Arts de Boston que Moreau-Nélaton situe «vers 1855», en raison du long séjour de Millet à Gruchy en 1854. Le peintre pourtant a fait de mémoire (à l'aide de dessins) un grand nombre de compositions d'après Gruchy et le pastel de Boston est très précisément décrit dans une lettre à Sensier, du 23 juin 1863, comme une œuvre qu'il est sur le point d'entreprendre. (Quand on compare les deux œuvres, la version de Montpellier apparaît, sans aucun doute, comme une réplique.) Le puits est celui qui est

en face de la maison natale de Millet. Ce puits existe encore et nous permet de constater avec certitude un fait surprenant: dans cette composition le personnage féminin n'a que le tiers, à peu près, de la taille «normale». La hauteur du puits est d'environ trois mètres et un adulte doit se baisser pour en franchir la porte, à laquelle conduit l'escalier. Cette rupture avec les véritables proportions paraît bien traduire une volonté délibérée de souligner l'échelle des bâtiments, bien qu'il soit tentant de penser à une projection chez l'adulte d'un souvenir d'enfance.

Montpellier, musée Fabre.

195
La mer vue des hauteurs de Landemer

1866-70
Pastel. H 0,480; L 0,615. S.b.d.: *J. F. M.*
Musée Saint-Denis, Reims.

Provenance
Emile Gavet (Drouot, 11-12 juin 1875, nº 23); Louis Guyotin; acquis en communauté par Mme Pommery et par Henri Vasnier, 1888; à la mort de Mme Pommery, H. Vasnier en garda la possession en accord avec les héritiers Pommery; legs par H. Vasnier au musée de Reims, 1907.

Bibliographie
Piedagnel, 1876, p. 85; Soullié, p. 109; M. Sartor, cat. Vasnier, 1913, nº 336; Gsell, 1928, repr.; Lepoittevin, 1968, repr.; cat. musée (sous presse), nº 254.

Expositions
Exp. Gavet 1875, nº 33; Paris, Orangerie, 1938, «Les trésors du Musée de Reims», nº 42; Liège, 1939, «Saison internationale de l'eau», nº 31; Cherbourg, 1964, nº 83.

Le site — pratiquement intact aujourd'hui — représente un pâturage sur les hauteurs vallonnées surmontant Landemer, deux kilomètres environ à l'est de Gruchy. Cherbourg se situe immédiatement au-delà du bord droit de

la composition. En descendant à gauche vers le rivage et en regardant à l'ouest vers Gruchy on aurait la même vue que du monticule de Maupas (voir n° 220). Il est difficile de dater ce pastel. On est tenté de le ranger parmi les œuvres faites par Millet dans son pays natal, en 1870 et 1871, mais la nature du medium paraît quelque peu antérieure.

Reims, musée Saint-Denis.

196
Bouleau mort, carrefour de l'Epine, forêt de Fontainebleau

1866-67
Pastel. H 0,48; L 0,62.
Musée des Beaux-Arts de Dijon, donation Granville.

Un des plus beaux pastels de Millet qui doit sa puissance moins à son symbolisme (la ténacité de la vie figurée par les branches vivaces de l'arbre) qu'à son graphisme. La séparation de chacun des traits de couleur et les différentes textures qu'ils constituent apparaissent après un moment d'attention. Les pierres du premier plan révèlent le mouvement plat et régulier du crayon. Les touffes d'herbes présentent, par contraste, des traits épineux et dressés comme autant de hérissons. Ils sont atténués par les horizontales ondulantes représentant le sol sablonneux. Rapproché des yeux (en se baissant pour être assez près du sol), le premier plan avec sa diversité de structures se détache sur l'écran des arbres plus lointains dont la texture est toute différente. Les lignes verticales sont appuyées par des petits groupements d'horizontales formant des taches sombres, par la notation d'un arbre détaché et par les larges horizontales au bord du pastel à droite (un chêne qui conserve encore ses feuilles). La cîme des arbres révèlent les extrémités acérées des branches dont certaines sont faites de lignes impossibles à distinguer des oiseaux orientant notre regard vers le ciel. La ma-

nière de poser le pastel est encore différente dans le ciel. Les traits de couleur sont assez légers pour donner un caractère vaporeux aux nuages mais les différents angles pris par ces traits dont les directions ne «représentent» rien, parviennent à suggérer le mouvement et l'humidité. L'artiste, travaillant dans les limites de son rectangle, dirige instinctivement ses traits vers l'intérieur à partir des deux angles du haut. Encore un de ces mouvements de la main qui ne «représentent» pas mais déclenchent chez l'observateur de subtils mécanismes de lecture.

Les clairières de la forêt de Fontainebleau jouaient un rôle important dans le paysage français depuis qu'elles avaient été d'abord représentées, vers 1830, par Rousseau. Celui-ci aimait aussi montrer dans ses dessins les simples pentes sablonneuses avec leurs contrastes de rochers et de touffes d'herbes. Quand Millet fit la connaissance de Rousseau, vers 1847, le paysage n'était pas essentiel pour lui, et c'est bien plus tard que l'amitié commença à influer sur son art. Vers la fin de la vie de Rousseau, comme pour compenser l'activité déclinante de son ami, Millet se consacra de plus en plus au paysage. Vendu à Gavet quelques mois avant la mort de Rousseau, ce pastel est l'œuvre où Millet se rapproche le plus de lui. C'est aussi Rousseau qui, plus que quiconque, fit apprécier l'art hollandais à Millet. Le thème de l'arbre mort, si souvent traité par Wynants, Ruysdael et d'autres artistes du XVIIe siècle, résulte probablement de la longue intimité avec Rousseau et de la connaissance qu'avait Millet des artistes hollandais par ses visites au Louvre et grâce aux gravures. Outre Rousseau, on pense ici à Georges Michel chez qui les troncs d'arbres abattus jouent un si grand rôle. Rappelons qu'Alfred Sensier, ami intime de Rousseau et de Millet, après des années de conversations avec les deux peintres et leur ami commun Thoré Bürger, publia en 1873, un livre essentiel sur Michel. Le frontispice du livre est un paysage de Michel comportant un arbre tombé au premier plan.

Provenance
Emile Gavet, Paris (Drouot, 11-12 juin 1875, n° 40); James Staats-Forbes, Londres; Mrs. Roland C. Lincoln (AAA, 22 janv. 1920, n° 13, repr.); M. et Mme Jean Granville, Paris, don au musée des Beaux-Arts, 1969.

Bibliographie
Soullié, 1900, p. 97; Moreau-Nélaton, 1921, III, p. 17, fig. 234; Gay, 1950, repr.; *Art Quarterly*, 17, 1954, p. 430, repr. (annonce publicitaire); S. Lemoine, cat. Granville (à paraître en 1976).

Expositions
Dijon, musée des Beaux-Arts, 1974-1975, «Deux volets de la donation Granville: Jean-François Millet, Viera da Silva», n° 26, repr.

Dijon, musée des Beaux-Arts.

197
Les coucous, fleurs de printemps

1867-68
Pastel. H 0,40; L 0,48; S.b.d.: *J. F. Millet.*
Museum of Fine Arts, Boston, gift fo Quincy A. Shaw through Quincy A. Shaw, Jr., and Marion Shaw Haughton.

Pour un peintre aussi absorbé par son environnement, un pareil sujet est l'équivalent d'une nature-morte chez un autre artiste. Dans tout l'œuvre peint de Millet, nous ne connaissons que quatre natures mortes proprement dites (voir n°s 156 et 167). Cela parait paradoxal à première vue. Comment se fait-il que travaillant de mémoire dans l'atelier, cet artiste *pondéré* (pondération, un de ses mots favoris) n'en ait pas fait davantage?

Ces «natures vivantes» (il existe trois pastels semblables: celui-ci, le suivant dans l'exposition et un troisième à Boston) représentent un choix plus caractéristique. Millet annule son moi artistique (une nature morte résulte toujours d'un arrangement propre à l'artiste) au bénéfice d'une vue naturelle. Des vues si rapprochées de fleurs des champs vibrent de passion. Elles rappellent les joies de l'enfance quand, allongé sur le sol, on contemple la vie de la nature dans sa plus grande intimité. On pense aux études botaniques de Dürer au début de la Renaissance et aussi à deux autres sortes d'études au XIXe siècle : d'une part, les vues rapprochées de la nature utilisées par de nombreux artistes (Constable, Troyon) comme travaux préparatoires pour leur paysage; d'autre part, la représentation de fleurs, placées quelquefois dans un décor naturaliste, pour illustrer des ouvrages d'histoire naturelle. La différence ici tient au fait que les compositions de Millet sont des œuvres parfaitement achevées rivalisant par leur taille et leur importance avec ses pastels de figures et de paysages.

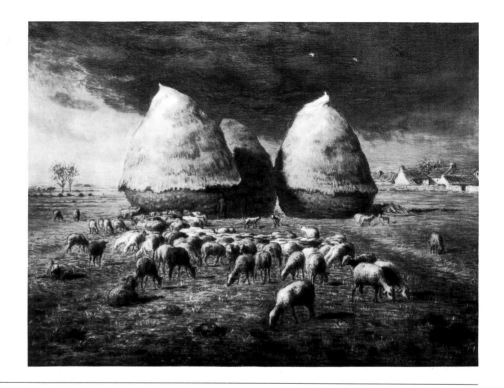

Expositions
Exp. Gavet 1875, n° 8; La Haye, Pulchri Studio, 1892, «Tentoonstelling J. F. Millet», n° 20.

Œuvres en rapport
Voir le n° 246.

La Haye, Rijksmuseum H. W. Mesdag.

201
L'été, les batteurs de sarrasin

1867-68
Pastel. H 0,73; L 0,95. S.b.d.: *J. F. Millet.*
Museum of Fine Arts, Boston,
gift of Mrs. Martin Brimmer.

Provenance
Emile Gavet, Paris (Drouot, 11-12 juin 1875, n° 52); Martin Brimmer, Boston; Mrs. Martin Brimmer, don au Museum of Fine Arts, 1906.

Bibliographie
E. Chesneau, «Jean-François Millet», GBA II, mai 1875, p. 435, repr.; Shinn, 1879, III, p. 82; Durand-Gréville, 1887, p. 67; Soullié, 1900, p. 92; Krügel, 1909, repr.; Wickenden, 1914, p. 6; Durbé, Barbizon, 1969, repr. coul.

Expositions
Exp. Gavet 1875, n° 6.

Œuvres en rapport
Voir le n° 245. Gravé par C. Courtry pour la *GBA*, mai 1875.

Boston, Museum of Fine Arts.

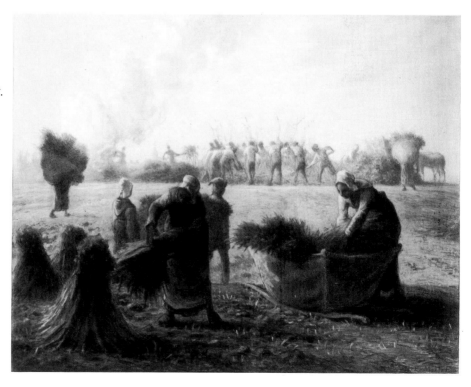

L'Allier et l'Auvergne

1866-1869

De ses trois brefs séjours à Vichy, Millet a rapporté peu de peintures, mais un nombre surprenant de dessins et de pastels. Les dessins à l'encre, dont beaucoup sont rehaussés à l'aquarelle, comptent parmi ses chefs-d'œuvres et, à ce titre, justifient un examen attentif.

Millet et sa femme, dont la santé nécessitait cette villégiature, se rendirent à Vichy, au début de l'été, en 1866, 1867 et 1868; ils y passèrent chaque fois quatre semaines environ. Le premier voyage fut le plus long: il se prolongea par une semaine passée dans la région de Clermont-Ferrand et du Mont-Dore. Ce fut aussi le plus fécond: Millet écrivit de Vichy qu'il avait pris 80 croquis «plus ou moins importants». Il en fit une vingtaine de plus en Auvergne. En 1867, accâblé par une chaleur excessive, il dessina beaucoup moins, et rapporta seulement 60 études environ; pendant son dernier séjour enfin, il fut presque constamment malade et ne travailla presque pas.

Il avait pris l'habitude de louer une voiture et de faire des excursions aux environs de Vichy, s'arrêtant pour dessiner tantôt sur de minuscules calepins de 5 cm sur 10, tantôt sur de plus grands carnets. Il faisait parfois des dessins au crayon, qu'il reprenait à l'encre dans le calme de sa chambre d'hôtel, mais le plus souvent il travaillait directement à l'encre, sur le motif. La plupart des aquarelles ont été faites de mémoire, à l'hôtel, ou même plus tard à Barbizon. Quant aux pastels et aux peintures à l'huile, ils ont tous été faits à Barbizon. Les lettres écrites par Millet de Vichy traduisent ses impressions sur la région. Il jugeait que la ville ne valait pas d'être dessinée mais trouvait par contre son inspiration dans les collines au-dessus de Cusset. Il exprimait aussi la persistance de ses souvenirs normands, comme de son attachement aux formes anciennes et à l'art ancien. «La campagne ressemble à certaines portions de la Normandie. Les côteaux sont verts et les champs entourés de haies; mais les maisons, à peu d'exceptions près, ressemblent aux tristes constructions des environs de Paris, à des constructions de maraîchers. Seulement, la végétation y est abondante et, pris en bloc, cela peut donner encore de jolis aspects, et aussi de jolis détails de haies vives.

Les habitants de la campagne sont bien autrement paysans qu'à Barbizon. Ils ont cette bonne tête de gaucherie qui ne sent en rien le voisinage des eaux, je vous assure. Les femmes ont, en général, des museaux qui annoncent bien le contraire de la méchanceté, et qui seraient bien le type de beaucoup de physionomies de l'art gothique.»

Des lettres comme celles-ci montrent que les voyages à Vichy et en Auvergne ont très fortement ravivés les souvenirs de sa jeunesse, et cela au moment même où le paysage commençait à prendre pour lui une grande importance. Ainsi s'explique le grand nombre de pastels et de tableaux à l'huile représentant des sites de l'Allier ou de l'Auvergne qui, à plus d'un titre, annoncent les œuvres de ses dernières années. Dans la section suivante, consacrée à la Normandie, nous verrons que le paysage a pratiquement supplanté alors la représentation de la figure humaine.

202
Paysage de l'Allier (Chemin montant à un hameau, aux environs de Cusset)

1866-68
Dessin. Aquarelle. H 0,176; L 0,231. Cachet vente Millet b.c.:
J. F. M.
Musée Fabre, Montpellier.

Les routes sinueuses montant au-dessus des carrières de Mala-vaux (souvent dessinées, elles aussi, par Millet) mènent vers les hauteurs dominant Cusset, qui subsistent aujourd'hui à peu près telles que Millet les a vues. On aperçoit de la route des fermes isolées semblables à celle-ci, toutes différentes des constructions normandes, mais rappelant La Hague par leurs sites constamment variés, parcourus de chemins creux. Cette composition a une densité de structure qui fait penser à une œuvre «finie» exécutée à partir d'un croquis plus rapide, et poussée comme un pastel ou une peinture. On y trouve la même progression chromatique que dans la plupart des tableaux à l'huile de cette époque: pourpres, gris-roses et bleus-verts foncés au premier plan, verts plus purs et plus légers tournant au jaune à l'horizon, où le pourpre reparaît dans des zones d'ombre pour faire vibrer les tons les plus éclatants.

Provenance
Vente Millet 1875, n° 70, acquis par Théophile Silvestre pour Alfred Bruyas, legs au musée Fabre, 1876.

Bibliographie
A. Bruyas, *La Galerie Bruyas,* Paris, 1876, n° 157; cat. musée, 1878, n° 332; L. Gonse, *Les chefs-d'œuvre des musées de France,* 2, 1904, p. 269, 271, repr.; Focillon, 1928, repr.; Gsell, 1928, repr.; A. Joubin, «Le Musée de Montpellier, dessins», *Memoranda,* 1929, p. 12, 60, repr.; Rostrup, 1941, p. 38, repr.; J. Claparède, «La collection du Musée Fabre à Montpellier», *L'Œil,* 82, oct. 1961, p. 45, repr.; cat. musée, dessins, 1962, n° 177, repr.

Expositions
Paris, Orangerie, 1939, «Chefs-d'œuvre du Musée de Montpellier», n° 152; Berne, Kunsthalle, 1939, «Chefs-d'œuvre du Musée de Montpellier», n° 123; Bruxelles, Rotterdam, Paris, 1949-50, «Le dessin français de Fouquet à Cézanne», n° 166; Cherbourg, 1964, n° 84; Paris, 1964, n° 62.

Montpellier, musée Fabre.

203
Maison dans les arbres, Vichy

1866-67
Dessin. Encre brune et aquarelle sur traits à la mine de plomb. H 0,199; L 0,258. Cachet vente Millet b.g.: *J. F. M.* Au revers, cachet ovale vente Millet.
Cabinet des Dessins, Musée du Louvre.

Provenance
Henri Rouart (Manzi-Joyant, 16-18 déc. 1912,
n° 215, repr.), acquis par la Société des Amis
du Louvre avec le concours de Maurice Fenaille,
Inv. R.F. 4158.

Bibliographie
Frantz, 1913, p. 107; P. Leprieur, «Peintures et
dessins de la collection H. Rouart entrés au
Musée du Louvre», *Bulletin des Musées de France*,
II, 1913, p. 19; GM 10539, repr.; Gsell, 1928,
repr.

Expositions
Le Caire, Palais des Beaux-Arts, 1928, «Exposition
d'art français», n° 148; Musée nationaux, exp.
it., Nord de la France, 1934, «Paysagistes français
du XIX\(^e\) siècle», n° 38; Bâle, 1935, n° 104;
Paris, Orangerie, 1936, «L'aquarelle de 1400 à
1900», n° 123; Genève, 1937, n° 149; Paris,
1937, n° 695; Nancy, Musée, 1938, «Paysagistes
français classiques du XIX\(^e\) siècle», n° 49; Lyon,
Palais municipal, 1938, «D'Ingres à Cézanne»,
n° 40; Belgrade, Musée du Prince Paul, 1939,
«La peinture française au XIX\(^e\) siècle», n° 144;
Paris, Atelier Delacroix, 1949, «Delacroix et
le paysage romantique», n° 78; Hambourg,
Cologne, Stuttgart, 1958, «Französische
Zeichnungen», n° 165; Paris, 1960, n° 56.

Paris, Louvre.

204
Chemin dans la campagne

1866-67
Dessin. Plume rehauts de crayon de couleur vert sur traits à
la mine de plomb. H 0,213; L 0,285. Cachet vente Millet
b.d.: *J. F. M.* Marque de collection b.d.
Collection particulière, Paris.

Nous trouvons ici l'un de ces dessins exceptionnels dont la
simplicité est celle du génie. Les «campagnes» de dessin à
Vichy poussèrent Millet à innover. A Barbizon, l'imprégna-
tion de l'environnement quotidien nourrissait sa mémoire,
et il n'avait guère besoin de faire rapidement des esquisses
sur nature. Quant à la Normandie, mis à part un bref voyage
en 1866 pour l'enterrement de sa sœur, son dernier séjour
remontait à 1854, c'est-à-dire à une époque où le paysage
n'avait pas encore pris une telle importance dans son œuvre.
Les études qu'il avait faites alors (voir n° 190) étaient de
longues plongées dans un milieu familier. A Vichy, en revan-
che, il voulait accumuler des dessins représentant des scènes
inhabituelles pour lui, et il lui fallait aussi profiter des quel-

ques heures de ses excursions en voiture hors de la ville, ce qui l'amena à mettre au point une méthode travail très rapide. Il utilise pour les feuillages une sorte de sténographie visuelle qui témoigne d'une liberté nouvelle, et offre une remarquable variété de lignes: les unes dessinent de larges courbes coupées de traits parallèles transversaux; d'autres sont des notations en flammèches rayonnant à partir de l'axe invisible d'un tronc ou d'une branche; d'autres encore sont des lignes courtes, acérées, qui défient toute classification comme représentation, mais rendent parfaitement la nature du feuillage. Il est assez surprenant que le précédent le plus direct à ce genre de sténographie se trouve dans les gravures et les dessins de l'Ecole du Danube, au XVIᵉ siècle, spécialement chez Wolf Hüber: le goût de Millet pour les estampes de cette époque peut avoir joué un rôle dans ces réminiscences.

Expositions
Paris, Aubry, mai 1957, «De Delacroix à Théodore Rousseau», nᵒ 29, repr.

Paris, collection particulière.

205
Paysage avec église, aux environs de Vichy

1866-67
Dessin. Aquarelle et encre. H 0,195; L 0,302. Cachet vente Millet b.d.: *J. F. M.;* cachet ovale vente Millet au revers. Museum of Fine Arts, Boston, gift of Martin Brimmer.

Provenance
Martin Brimmer, Boston, don au Museum of Fine arts, 1876.

Bibliographie
Peacock, 1905, repr.; cat. musée, aquarelles, 1949, p. 140; I. Morowitz, *Great Drawings of all Times*, New York, 1962, III, nᵒ 768, repr.

Expositions
New York, Morgan Library, «Landscape Drawings and Watercolors, Bruegel to Cézanne», 1953, nᵒ 38; Washington, Phillips Gallery, 1956, «J. F. Millet», s. cat.; Ann Arbor, University of Michigan, Museum of Art, 1965, «French Watercolors 1760-1860», nᵒ 61.

Ce dessin a été identifié à tort avec le nᵒ 78 de la vente de l'atelier Millet en 1875, «Chapelle de la Madeleine près Cusset», qui est, en réalité, au musée des Beaux-Arts de Budapest. La chapelle de la Madeleine est un tout petit édifice très simple, construit sur une hauteur isolée. Millet parcourait les collines de la région jusqu'aux villages plus éloignés comme l'Ardoisière. C'est sans doute un site des environs qu'il a représenté ici.

Boston, Museum of Fine Arts.

206
Le sentier, près Vichy

1866
Dessin. Encre brune, sur traits à la mine de plomb.
H 0,223 ; L 0,238.
Cabinet des Dessins, Musée du Louvre.

Provenance
Peut-être Alfred Sensier (Drouot, 8 déc. 1877,
n° 282); Léon Bonnat, legs au musée du Louvre,
1922. Inv. R.F. 5871.

Bibliographie
GM 10532, repr.

Œuvre en rapport
Voir les n°s 207 et 208

Paris, Louvre.

207
Ferme sur les hauteurs de Vichy

1866
Dessin. Encre brune, sur papier chamois. H 0,133 ; L 0,209.
Cachet vente Millet 1875 b.g.: *J. F. M.*
Cabinet des Dessins, Musée du Louvre.

Provenance
Vente Millet 1875 (n° incertain), acquis par la
Direction des Beaux-Arts et attribué aux Musées
nationaux. Inv. R.F. 255.

Bibliographie
GM 10526, repr.

Expositions
Paris, Orangerie, 1933, «Exposition de dessins
des paysagistes français du XIX° siècle», n° 192;
Bâle, 1935, n° 116; exposition circulaire dans
le Midi de la France, 1947, «Le paysage français
de Poussin à nos jours», n° 48.

Œuvres en rapport
Voir les n°s 206 et 208.

Paris, Louvre.

208
Ferme sur les hauteurs de Vichy

1866
Dessin. Encre sur traits à la mine de plomb, sur papier vert-
bleu. H 0,217; L 0,255. Cachet vente Millet b.d.: *J. F. M.;*
cachet ovale vente Millet au revers.
Kunsthalle, Brême.

Ce dessin, comme les deux précédents, appartient à une série
de sept études faites par Millet d'après le même site, et très
révélatrices de sa vision du paysage. Le panorama est typique
des collines qui s'étendent derrière Malavaux, vers l'Ardoi-
sière. De longs chemins privés partent de la route commu-
nale et se terminent en cul-de-sac entre des bâtiments de
ferme. Le premier de ces dessins (voir n° 206) est une étude
pour une composition presque identique à celle-ci, en plus
«fini», mais la route a été complètement déplacée de manière
à former un angle vers la droite: c'est la preuve que Millet
n'hésitait pas à modifier la topographie réelle pour les
besoins de sa composition. Il a souvent affirmé la supé-
riorité de la création artistique sur la photographie, préci-
sément parce que, il le savait, la fidélité absolue ne permet

pas toujours de rendre la véritable «physionomie» d'un lieu.
C'est au contraire le dialogue de l'artiste avec les contraintes
de la composition qui l'amène à modifier la nature, et cette
modification demeure dans la composition comme l'expres-
sion même de l'artiste-interprète.
Le dessin précédant représente la même ferme, dans un for-
mat plus allongé (voir n° 207). Les bâtiments, les feuillages
sont identiques, mais ici le sentier disparaît pour faire place
au vaste premier plan. L'un et l'autre dessin ont un accent
qui évoque les estampes japonaises, dont Millet avait com-
mencé à faire collection vers 1863.
Le dessin de Brême est sans doute le plus abouti de la série,
par les moyens mis en œuvre pour l'élaboration d'une compo-
sition complète. Le dessin réunit les qualités des deux autres,
mais la composition est plus animée, le premier plan, plus
chargé, compose une structure qui approche celle des pastels
ou des tableaux à l'huile. L'accent «japonais» des autres des-
sins est donc en partie fortuit: leur premier plan clairsemé,
leur simplicité linéaire tient, en grande partie, à leur carac-
tère d'esquisse.

Provenance
A. W. V. Heymel; Kunsthalle, Brême.

Expositions
Brême, Kunsthalle, 1969, «Von Delacroix bis
Maillol», n° 200, repr.

Œuvres en rapport
Voir les n°s 206 et 207. A cette véritable série
de dessins du même sujet, on peut ajouter le
remarquable dessin à l'encre de la collection
Brame, Paris (H 0,265; L 0,285; Barbizon
Revisited, 1962, n° 73, repr.), deux dessins à
l'encre au Louvre, GM 10531 (H 0,21; L 0,37)
et GM 10791 (H 0,113; L 0,164), et le dessin
à l'encre sépia d'une vente anonyme.
(Frankfort, 22-26 nov. 1927, n° 571, repr.).

Parmi les œuvres de la période de Vichy, la suite
des sept dessins représentant le même site est
celle sur laquelle nous sommes le mieux
renseignés (mis à part le pastel du musée de
Boston, *Le sentier dans les blés*, Moreau-Nélaton,
1921, III, fig. 245, repr.). Le n° 206 est une
étude pour le dessin à l'encre actuellement dans
la collection Brame. Le n° 207 a été précédé
d'un dessin similaire, mais inachevé, conservé,
lui aussi, au Louvre (GM 10531) sur lequel
la route vient tourner au centre de la
composition; il s'agit, semble-t-il, d'une étude
intermédiaire entre la composition Brame
et le n° 207. Dans le dessin qui a figuré à la
vente de 1927, on retrouve la partie droite de la
composition de Brême, mais le champ de blé
est remplacé par la pente d'une colline et une

masse de feuillage qui bloquent l'horizon. La feuille du Louvre (GM 10791) comporte deux études de la même ferme, mais prises d'un point de vue plus éloigné vers la droite. Sérullaz (1950, *op. cit.*) a été le premier à évoquer l'art japonais à propos de ce dernier dessin. Certes, il y a dans les études faites en Auvergne des réminiscences de l'art japonais, mais il ne faudrait pas en exagérer la portée. Ce sont plutôt les gravures du XVIᵉ siècle qui, dans bien des cas, fournissent à Millet la source de ses compositions.

Brême, Kunsthalle.

209
Le plateau, et la roche des Monaux

1866
Dessin. Encre brune sur traits à la mine de plomb. H 0,199; L 0,257. Cachet vente Millet b.d.: *J. F. M.* Annoté de la main de l'artiste au c.: *seigle;* c.g.: *olive* (?); b.c.: *la Plate;* b.d.: *roche de Moneau.*
Cabinet des Dessins, Musée du Louvre.

Après son premier séjour à Vichy, Millet passa une semaine en Auvergne. Il fit quelques dessins dans la région du Puy-de-Dôme, puis poursuivit vers le sud, jusqu'au Mont-Dore, comment l'attestent les annotations portées sur ce dessin et sur le suivant (voir nº 210). Depuis le Mont-Dore, la route D 36 se dirige vers le sud-est à travers les hauteurs montagneuses du plateau de Durbise. Elle descend ensuite vers le village de Monaux, puis remonte encore, en tournant brusquement vers le sud-ouest. C'est de là que Millet, en se retournant vers le nord, a pris ce superbe panorama. La roche des Monaux surgit à droite, au-dessus du village, et domine le haut plateau coupé au loin par de grands cirques naturels et, au premier plan, par des champs de céréales.

Provenance
Vente Millet 1875, nº 212; Henri Rouart (Manzi-Joyant, 16-18 déc. 1912, nº 241), acquis par la Société des Amis du Louvre. Inv. R.F. 4162.

Bibliographie
Soullié, 1900, p. 233; GM 10528, repr.

Expositions
Bâle, 1935, nº 119.

L'inscription faite par Millet sur ce dessin a longtemps défié toute tentative d'identification. Le mot qui semble se lire «Moncau» est en réalité «Moneau», orthographe phonétique de la graphie exacte, «Monaux». Le terme «La Plate» peut être l'appellation locale d'un lieu-dit, mais désigne plus probablement le plateau dans son ensemble.

Paris, Louvre.

la Plate roche de Moneau

210
Maison à Dyane

1866
Dessin. Encre brune sur traits à la mine de plomb. H 0,235; L 0,175. Cachet vente Millet b.g.: *J. F. M.* Annoté b.c. et b.d.: *Dyane.*
Lent by the Visitors of the Ashmolean Museum, Oxford.

Le hameau de Dyane est situé à environ dix kilomètres à l'est du Mont-Dore près de la route N 496, qui serpente au pied du Col de Dyane (généralement appelé aujourd'hui Col de la Croix Morand, par assimilation avec le site environnant). Le relief montagneux de la région est rendu dans le dessin par les masses de feuillages entourant la maison des deux côtés plus que par la ligne courbe indiquant, en haut de la composition, la pente qui s'élève derrière elle. Les lettres écrites par Millet de Vichy montrent qu'il choisissait de préférence les paysages lui rappelant sa jeunesse et qu'il associait inconsciemment ces évocations aux formes de l'art primitif (il comparaît les femmes de Cusset à des statues gothiques). Son dessin de Dyane à l'accent des souvenirs surgis du passé et aurait pu illustrer l'un de ces contes de fées que Millet aimait tant. C'est aussi une autre de ces œuvres qui nous rappellent les gravures du XVIe siècle, celles de Hüber ou de Hirschvogel par exemple.

Provenance
Haro, Paris (vente, le 26 mai 1887); Alfred Robaut, Paris (Drouot, 18 déc. 1907, n° 83); Dr. Grete Ring, legs à l'Ashmolean Museum, 1954.

Bibliographie
Soullié, 1900, p. 225.

Oxford, Ashmolean Museum.

211
Chaumière auprès d'un étang

1867
Dessin. Crayon noir, estompe, encre brune, crayons de couleur estompés sur traits à la mine de plomb. H 0,295; L 0,435. Cachet vente Millet b.g.: *J. F. M.* Au revers, cachet ovale vente Millet. Annoté à la plume par l'artiste b.d.: *pont.*
Cabinet des Dessins, Musée du Louvre.

Provenance
Vente Millet 1875, nº 106; Jean Dollfus (Drouot,
4 mars 1912, nº 81), acquis par la Société des
Amis du Louvre, Inv. R.F. 4147.

Bibliographie
GM 10524, repr.

Expositions
Copenhague, Stockholm, Oslo, 1928, Exposition
de peinture française de David à Courbet; Musées
nationaux, exp. it., Nord de la France, 1934,
«Paysagistes français du XIXᵉ siècle», nº 37;
Bâle, 1935, nº 105; Genève, 1937, nº 148; Paris,
1937, nº 694; Buenos Aires, 1939, nº 254; Paris,
Orangerie, 1947, «Cinquantenaire des Amis du
Louvre», nº 144; Paris, 1960, nº 58.

Paris, Louvre.

212
Les vaches à l'abreuvoir, l'Allier, effet de soir

1867-68
Pastel, sur papier chamois. H 0,705; L 0,935. S.b.d.: *J. F. Millet.*
Yale University Art Gallery, New Haven, gift of J. Watson Webb and Electra Havemeyer Webb.

Sans le titre, que Millet indique à Gavet, nous ne serions pas certains que le site — assez semblable à celui de la Seine près de Melun — représente, en fait, l'Allier. On peut voir en effet ces étendues plates et sablonneuses sur les bords de l'Allier, immédiatement au nord et au sud de Vichy. C'est sans doute encore un exemple de ces lieux choisis par Millet aux environs de Vichy pour les souvenirs qu'ils évoquaient de son univers familier, ici les terres plates de Barbizon plutôt que les collines de La Hague. Le soleil qui embrase la ligne d'horizon vient nous frapper au-dessus de l'eau et cerne les silhouettes des vaches d'un halo lumineux. A première vue, la nuance du papier semble ne jouer aucun rôle, mais, de plus près, on s'aperçoit que ce ton chamois est l'élément de base du ciel comme de l'eau, et que les différents bleus ou les autres couleurs viennent s'y superposer.

Dans son catalogue annoté de l'exposition Gavet (coll. Shaw, Boston), Silvestre, qui connaissait et comprenait bien Millet, a écrit à côté de la notice concernant ce pastel: «Souvenir de la petite vache du Musée Egyptien en 1867 dont les formes enthousiasmaient Millet. Claude Lorrain. L'eau. La descente.» La référence à Claude est la plus facile à déceler, car ses gravures (par exemple *Les vaches à l'abreuvoir*, de 1635) constituent un précédent au sujet. La composition de Millet, pourtant, semble brutale, *épurée*, comme il aurait dit lui-même, malgré son admiration pour Claude. La mention du Musée Egyptien est une allusion au fameux groupe sculpté d'Hathor, qui avait figuré à l'Exposition Universelle (Millet visita l'exposition avec Silvestre) et c'est le seul témoignage que nous ayons de l'intérêt porté par Millet à un symbolisme animal antérieur à l'Antiquité grecque. Comme la plupart des artistes d'avant-garde à son époque, Millet admirait la sculpture égyptienne; il possédait d'ailleurs une tête égyptienne que mentionnent ses amis, mais qui n'a pas été retrouvée.

Provenance
Emile Gavet, Paris (Drouot, 10-11 juin 1875, nº 51); Sedelmeyer, Paris (Drouot, 30 avril-2 mai 1877, nº 71); E. Secrétan, Paris (Drouot, 1ᵉʳ juil. 1889, nº 100, repr.); Mr. et Mrs. H. O. Havemeyer; Mr. et Mrs. J. Watson Webb, don à la Yale University, 1942.

Bibliographie
Anon., «Minor topics», *Art Journal,* 37, nov. 1875, p. 254; Soullié, 1900, p. 115-16; Moreau-Nélaton, 1921, III, p. 50, fig. 256; cat. Havemeyer, 1931, p. 409, repr.; cat. musée, dessins, 1970, nº 153, repr.

Expositions
Exp. Gavet 1875, nº 9; Londres, McLean Gallery, automne 1875, s. cat.; Paris, 1887, nº 101.

Œuvres en rapport
Petit croquis de l'homme au Cincinnati Museum (H 0,093; L 0,048).

New Haven, Yale University Art Gallery.

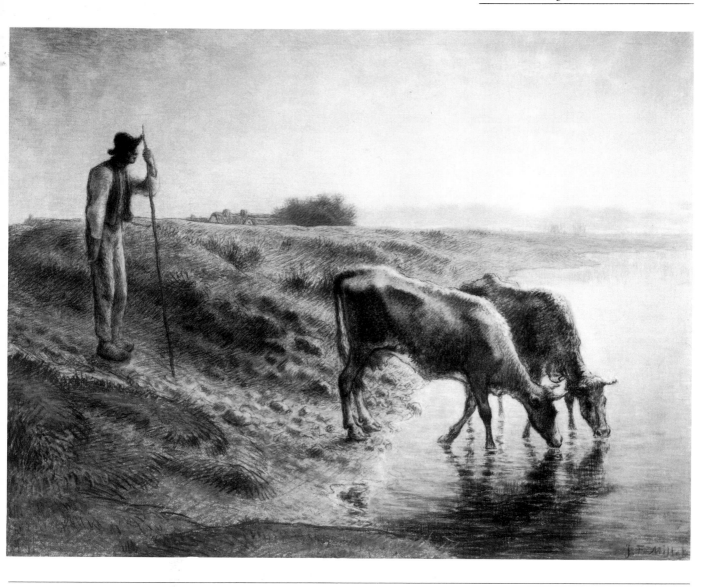

213
La fileuse, chevrière auvergnate

1868-69
Toile. H 0,925; L 0,735. S.b.d.: *J. F. Millet.*
Musée du Louvre.

Comme la grande *Bergère assise* (voir n° 168) et le pastel de la *Bergère assise sur une barrière* (voir n° 177), cette paysanne nous regarde bien en face, et nous fait pénétrer dans son univers psychologique. On a tout-à-fait l'impression qu'il s'agit d'un portrait et c'est aussi, en quelque sorte, l'expression du naturalisme tardif de Millet. Désirant peut-être fixer les traits de l'une de ses filles, il lui a donné l'attitude d'une de ces chevrières auvergnates qu'il avait admirées et l'environnement des hautes collines qu'il avait parcourues. Le résultat est une forme particulière de portrait naturaliste, et peut-être une transposition, dans ses dernières années, de ce qu'avaient été les portraits de ses débuts.

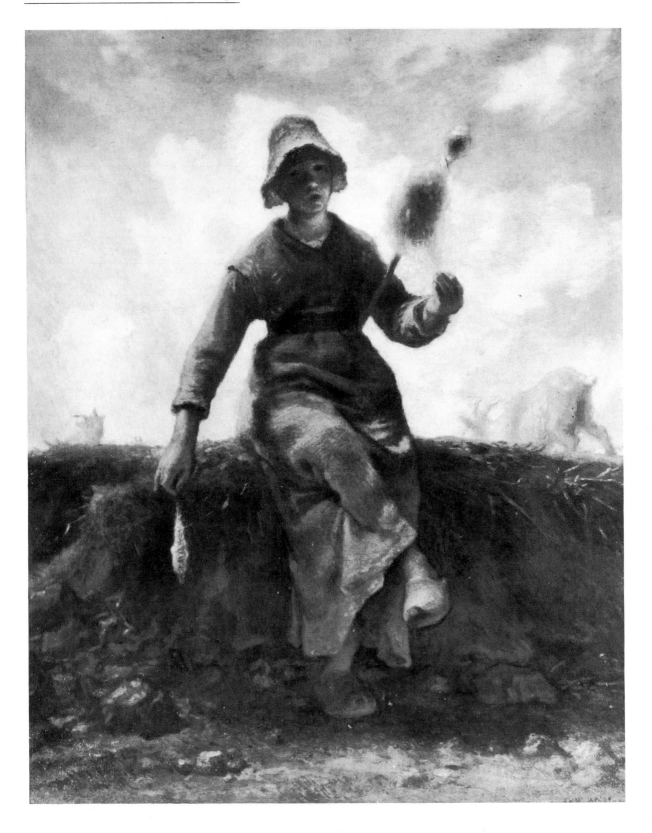

Provenance
Liebig et Fremyn (Drouot, 8 avril 1875, nº 51);
Alfred Chauchard, legs au musée du Louvre,
1909, R.F. 1880.

Bibliographie
Cartwright, 1896, p. 369; Soullié, 1900, p. 56;
cat. Chauchard, 1910, nº 105; Staley, 1903, p. 24;
Cain, 1913, p. 91-92, repr.; L. Dimier, *Histoire
de la peinture française au XIXe siècle*, Paris,
1914, p. 153, repr.; Moreau-Nélaton, 1921, III,
p. 91-92, 109, 133, fig. 278; cat. musée, 1924,
nº CH 105; Gay, 1950, repr. couv.; cat. musée,
1960, nº 1338, repr.; cat. musée, 1972, p. 267;
Reverdy, 1973, p. 125.

Expositions
Sao Paulo, 1913, nº 730; Moscou et Leningrad,

1956, «Peinture française du XIXe siècle»,
p. 134, repr.; Varsovie, 1956, nº 73; Agen,
Grenoble, Nancy, 1958, «Romantiques et réalistes
du XIXe siècle», nº 33, repr.; Japon, 1961-62,
nº 22, repr.; Mexico, Museo nacional de arte
moderno, 1962, «Cien anos de pintura en Francia,
de 1850 a nuestros dias», nº 89, repr.; Cherbourg,
1975, nº 13, repr.

Œuvres en rapport
Il y a un pastel reprenant la même composition
(H 0,50; L 0,42), localisation inconnue (vente
anon., Charpentier, 18 mars 1959, nº 21 bis).
Pour le tableau du Louvre, trois études de
draperie, dont une au Louvre (verso du GM
10437, H 0,108; L 0,137), et deux dans le
commerce à Londres (H 0,311; L 0,201; et
H 0,165; L 0,160). Pour le pastel (souvent

confondu avec le tableau), un croquis de
l'ensemble au Louvre (GM 10435, H 0,181;
L 0,128), un dessin au tracé linéaire de la
paysanne, mis au carreau, dans le commerce
à Londres (H 0,350; L 0,238), et deux études
de draperie, l'une au Louvre (GM 10685,
H 0,273; L 0,215) et l'autre dans le commerce
à Londres (H 0,279; L 0,227). Le tableau a été
gravé par E. Vernier (lithographie, dépôt légal
1er août 1870, pour Lemercier), Lecouteux,
A. Crauk et en 1916, par Walmer.

Paris, Louvre.

214
Pâturage sur la montagne, en Auvergne

1867-69
Toile. H 0,793; L 0,979. S.b.d.: *J. F. Millet.*
Art Institute of Chicago, Potter Palmer Collection.

Remarquable à tous égards, ce paysage est l'un des plus beaux qu'ait réalisé Millet. La ligne d'horizon, située particulièrement haut, attire le regard par une suggestion presque physique vers le ciel merveilleux qui monte vers nous avec les nuages encadrant des deux côtés la masse des châtaigners. Les vêtements rouges de la chevrière reprennent en les intensifiant, les rouges atténués du premier plan et attirent l'œil vers le haut de la composition. Dans une lettre souvent citée, écrite par Millet de Vichy à son commanditaire Emile Gavet, le peintre remarque : «Les femmes gardent leurs vaches en filant au fuseau, chose que je ne connaissais pas et dont je compte bien me servir. Cela ne ressemble en rien à la bergerette filant sa quenouillette des pastorales du siècle dernier.»

Plusieurs pastels et de nombreux dessins, tout comme la gravure de 1869 (voir nº 136) montrent la chevrière auvergnate exactement dans la même attitude. Sur la toile, le flanc du côteau tout proche a cette aspérité que Millet accentue par opposition à la manière «Rococo» de ses œuvres de jeunesse. Bien que mentionné comme un site d'Auvergne, ce paysage pourrait représenter les hauteurs de Sichon, au-dessus de Cusset.

Provenance
Dekeus, Bruxelles (avant 1889); anon. (AAA,
7 avril 1892, nº 145, repr.); Mrs. Potter Palmer,
Chicago (en 1892), legs à l'Art Institute de
Chicago, 1922.

Bibliographie
«Millet in the Art Institute», Art Institute of
Chicago *Bulletin*, 18, 1924, p. 89; cat. musée, 1961,
p. 314-15; Herbert, 1966, p. 42, 62, repr.

Expositions
New York, 1889, nº 619; Paris, Petit, 1910,
«Vingt peintres du XIXe siècle», nº 131; Art

Institute of Chicago, «A Century of Progress
Exhibition», 1933, nº 253, et 1934, nº 198;
New York, Marie Harriman Gallery, 1937,
«Constable and the Landscape», nº 8.

Œuvres en rapport
Aucun dessin pour le tableau, mais la chevrière
se retrouve dans plusieurs compositions
y compris l'eau-forte (voir nº 136) et le beau
pastel de la collection Johnson, Philadelphie
(H 0,920; L 0,555).

Chicago, Art Institute.

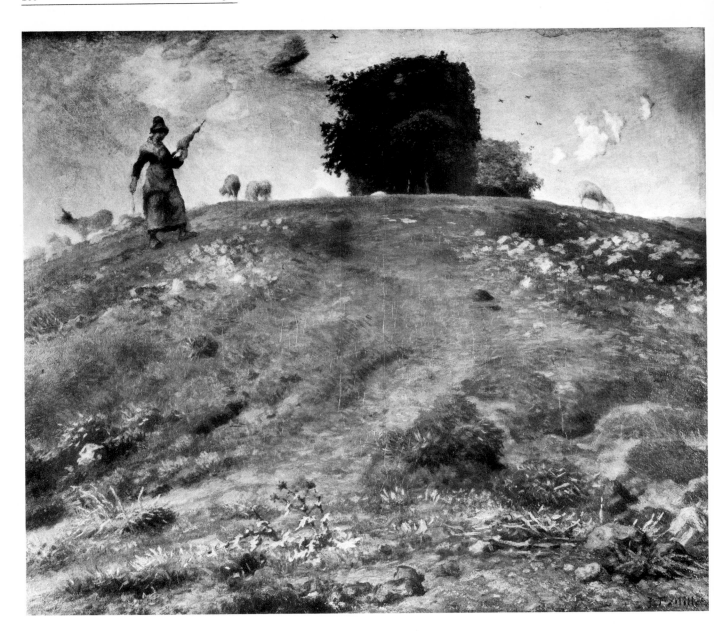

La Normandie
1870-1874

Millet retourna dans sa Normandie natale en août 1870, pour fuir la guerre franco-prussienne, et il y resta jusqu'en novembre 1871. Angoissé par la guerre, atterré ensuite par la Commune, il parvint malgré tout à réaliser un nombre étonnant de dessins et de peintures, à commencer aussi des tableaux qu'il devait finir plus tard à Barbizon. Il s'agit presque uniquement de paysages, qui confirment la place croissante occupée désormais par le paysage dans l'œuvre de Millet, et dont l'importance est certaine pour le développement de l'Impressionnisme. Dans l'ensemble, les peintures faites alors en Normandie sont peu connues et ont été négligées par les historiens du paysage français.

Les dessins, pastels et tableaux d'Auvergne avaient été une préparation au caractère le plus insolite des paysages normands: la ligne d'horizon très élevée, et l'absence fréquente des lignes de fuite. En accentuant les plans horizontaux qui montent assez haut sur la toile, Millet supprime les indications traditionnelles de la profondeur spatiale. En même temps, il pose plus fréquemment la couleur en touches isolées, il intensifie sa palette, et peint sur des préparations légères. Toutes ces caractéristiques s'inscrivent dans l'évolution rapide du paysage français vers l'Impressionnisme. Mais ce serait une erreur que de considérer seulement les paysages de Millet comme des précurseurs d'un art à venir. Ils représentent aussi son mode personnel de contact avec le passé. Quand il s'est retrouvé à La Hague, il a volontairement recherché les scènes de son enfance — expression vitale du passé — et s'est attaché aux sites, aux monuments les plus anciens. Il devait regretter plus tard de ne pas avoir dessiné l'un d'entre eux, l'église de Jobourg. Il écrivit en effet à son ami E. Onfroy: «Vous êtes heureux d'avoir pu dessiner l'église de Jobourg, car elle est de celles dont la physionomie nous reporte le plus avant dans le passé. Elle a un air à faire croire que le temps s'est assis dessus.» Pour Millet, les édifices isolés (voir les nos 216 et 222) sont des symboles de permanence; dans l'œuvre de cette période exclusivement consacrée au paysage, les bâtiments deviennent l'équivalent des personnages de ses compositions antérieures et témoignent de la survie fataliste contre des forces hostiles. Ce chant lugubre ininterrompu tout au long de sa vie prit un accent singulier lorsque le sort voulut que son retour à la terre de son enfance lui soit imposé par la guerre.

Ce n'est pas seulement le hasard des circonstances qui a fait de la Normandie la source principale des paysages de Millet à la fin de sa vie. A son époque, le paysage français qui connaissait un développement progressif, avait peu à peu délaissé l'héritage classique de l'Italie pour se tourner vers l'Europe

du Nord. Pour Michel, Rousseau, Courbet, Boudin et Millet, comme pour Monet
à la génération suivante, c'est le paysage de la Manche qui a transmis la tra-
dition: les Pays-Bas du XVIIe siècle, ses héritiers français du XVIIIe siècle, et le
paysage anglais du début du XIXe siècle. Les ciels changeant et mouillés du
Nord semblaient propres à exprimer les nouvelles conditions de vie qu'offrait
la seconde moitié du siècle: incertitudes, transformations, absorbtion de l'indi-
vidu dans son propre environnement. La prépondérance de la tradition nordi-
que du paysage répond évidemment, dans le cas de Millet, à la fois à sa vie
et à ses prédilections esthétiques. Nous avons plus d'un témoignage sur ses
préférences, notamment ses annotations révélatrices sur le premier volume de
l'*Histoire de la peinture flamande* d'A. Michiel, publié en 1865; il avait souligné,
entre autres, ce passage: «(L'art flamand) cherche un autre genre de beauté que
l'art italien. Il amplifie les qualités réelles de la nature, il exagère les forces
vivantes. Il charme les yeux par la puissance et la liberté du dessin; par l'éner-
gie des formes, par l'éclat des couleurs, par la fougue de l'action, par les nuances
chaudes ou brillantes de la lumière, par l'exquise harmonie de l'ensemble.»

215
Ferme de Grimesnil, Equeurdreville

1870-71
Dessin. Encre rouge et mine de plomb, sur carton ivoire.
H 0,180; L 0,258. Cachet vente Millet b.g.: *J. F. M.*; cachet
ovale vente Millet au revers. Annoté b.d., de la main de
l'artiste: *Ferme de Grimesnil (Equeurdreville)*.
Graphische Sammlung, Staatsgalerie, Stuttgart.

On peut voir encore la ferme de Grismenil en parcourant
la campagne au sud-ouest de Cherbourg, jusqu'à la région
doucement accidentée d'Equeurdreville. Millet garde ici
quelque chose du graphisme nerveux élaboré dans les pay-
sages de Vichy, dont il retient également la conception des
vastes premiers plans, libres de tout incident pictural. Ces
premiers plans accentuent l'horizontalité de la composition
dont ils font basculer le poids vers le haut de la toile.
Millet adopte ainsi l'innovation importante qui intervient
à cette époque même, dans le paysage français, à la fois
chez les artistes de la vieille génération, ceux de Barbizon,
et chez les jeunes, les Impressionnistes. Ce type de compo-
sition, de même que le japonisme croissant dont Millet subit
également l'ascendant, caractérise le paysage du XIXᵉ siècle;
la peinture de Millet n'en garde pas moins, dans sa partie
centrale, des accents qui évoquent les dessins et les gravures
hollandaises d'artistes comme C. Huygens le jeune ou J.
Lievens.

Provenance
Vente Millet 1875, nᵒ 255; probablement Comte
Armand Doria (Petit, 8-9 mai 1899, nᵒ 500,
dim. inversées); James Staats-Forbes, Londres
(Frankfurt, Prestel, 10 déc. 1913, nᵒ 130, repr.);
Karl Köggling (Frankfurt, Prestel, 28 oct. 1915);
Dr. Heinrich Stinnes; anon. (Stuttgart,
Ketterer, 5 mai 1962, nᵒ 891, repr.); Stuttgart,
Staatsgalerie.

Expositions
Staats-Forbes, 1906, nᵒ 8.

Stuttgart, Staatsgalerie.

216
Dépendances du prieuré de Vauville

1870-71
Dessin. Plume rehauts de crayons de couleur sur traits à la
mine de plomb. H 0,17; L 0,24. Cachet vente Millet b.g.:
J. F. M. Marque de collection b.d. Annoté par l'artiste b.d.:
Prieuré de Vauville.
Collection particulière, Paris.

Vauville est situé au sud de Beaumont, sur la côte opposée
du Cotentin par rapport à Gruchy. Isolé au-dessus du village,
sur un vaste côteau dénudé, le prieuré est le symbole même
de la retraite monastique. Millet a peint le prieuré du haut
de la colline (Museum of Fine Arts, Boston) mais il a repré-
senté aussi cette dépendance, séparée du prieuré, sur une
pente rocheuse, qui exprime plus intensément encore la soli-
tude austère, l'endurance sur une terre inhospitalière et battue
par les vents. La nature de la pierre et des toits rongés par
le temps, n'est pas rendue par une imitation de leur texture,
mais par le frémissement des lignes brisées cernant les
toits, les murs et les contreforts.

Provenance
Haro, Paris; collection particulière, Paris.

Œuvres en rapport
Sur le marché d'art à New York (venant de
l'héritage Frederick Keppel), un dessin
presque identique qui doit être une étude pour
celui-ci. Plus petit (H 0,118; L 0,178), il montre
les mêmes bâtiments vus sous le même angle,
mais sans les feuillages du premier plan.

Paris, collection particulière.

217
Le Lieu Bailly, près Gréville

1871
Dessin. Encre brune, lavis, avec rehauts de crayons de couleur.
H 0,178; L 0,255. Cachet vente Millet b.g.: *J. F. M.* Annoté
b.d.: *Gréville, endroit dit le Lieu Bailly, 6 Août 1871.*
Lent by the Visitors of the Ashmolean Museum, Oxford.

Le Lieu Bailly est à un kilomètre au sud de Gréville, donc
à deux kilomètres de Gruchy, le village natal de Millet.
C'était un site familier de son enfance, l'un de ceux qu'il
pouvait voir et revoir chaque fois qu'il le souhaitait. C'est

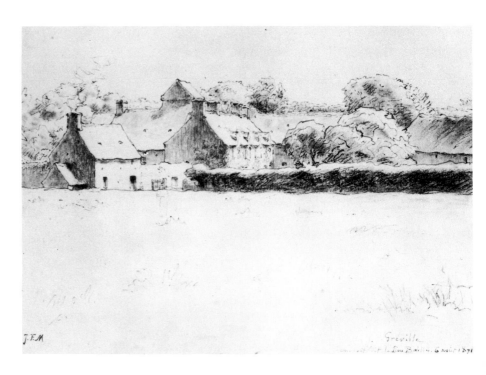

pourquoi il remplace ici le graphisme rapide des dessins de Vichy par des lignes aux ondulations plus lentes et des accumulations qui répondent à une longue contemplation. Durant ce séjour en Normandie, en 1870-71, il met au point aussi un procédé particulier pour obtenir ses gris et leurs superbes modulations. La matière employée paraît être la mine de plomb, mais un examen attentif montre qu'elle a été additionnée de liquide, soit de l'essence, qui s'évaporait, soit de l'eau. Le vaste premier plan, la concentration des éléments «de poids» vers le haut de la feuille, auraient été impensables au XVIIe siècle mais les traits d'encre combinés à un lavis de gris rappelle des artistes comme Jan de Bisschop. Millet fit ce dessin vers la fin de son séjour en Normandie, avec l'intention d'en tirer éventuellement un tableau qu'il mentionne plus tard dans ses lettres, mais qu'il n'a jamais entrepris.

Provenance
Vente Millet 1875, n° 111; Comte Armand Doria (Petit, 8-9 mai 1899, n° 484); James Staats-Forbes, Londres; Percy Moore Turner, legs à l'Ashmolean Museum, 1951.

Bibliographie
Soullié, 1900, p. 180; Bénédite, 1906, repr.

Expositions
Staats-Forbes, 1906, n° 7; Londres, 1949, n° 580; Londres, 1956, n° 74; Londres, 1969, n° 46, repr.

Œuvres en rapport
On voit le même site, vu de loin, dans un pastel reproduit par Sensier (1881, p. 341), localisation inconnue, et l'on croit deviner une partie de cette ferme dans le croquis du Louvre, GM 10797 (H 0,115; L 0,178). Le dessin dit «Lieu Bailly» (Moreau-Nélaton, 1921, III, fig. 266), représente en fait un autre endroit.

Oxford, Ashmolean Museum.

218
Barque en mer

1871
Toile. H 0,25; L 0,33. Sb.d.: *J. F. Millet.*
Museum of Fine Arts, Boston, gift of Quincy A. Shaw through Quincy A. Shaw, Jr., and Marion Shaw Haugton.

Par la beauté sensuelle et franche de la couleur, il s'agit d'un des chefs-d'œuvre de Millet. La mer est peinte en plusieurs tons de verts, de bleus, de bleus-verts, ponctués de blanc, de jaune-moutarde et, parfois, de brun-olive. Ce choix de tons trahit l'admiration de Millet pour Delacroix. Les bleus-verts surtout rappellent Delacroix; ils ont une densité, une vigueur qu'on ne trouve pas, à la même époque, dans les marines de Boudin. Le bateau est fait seulement de quelques traits d'encre sur un fond de peinture brune, mais ils suffisent à suggérer la surface du bois verni. On aperçoit à l'horizon la fumée de deux bateaux à vapeur, clairement indiquée par des touches de gris-bleu et de pourpre. Le ciel est celui du Nord, chargé d'embruns, et d'une profondeur infinie malgré la légèreté de la touche. Ce tableau est l'une des très rares peintures de Millet dont la mer soit l'élément dominant. Le peintre semble s'abandonner ici à la seule joie du spectacle de l'eau, malgré la constante anxiété que lui faisaient éprouver la guerre et la Commune.

Provenance
Quincy Adams Shaw, Boston; famille Shaw,
don au Museum of Fine Arts, 1917.

Bibliographie
J. Barbey d'Aurevilly, *Sensations d'art*, Paris,
1887, p. 120-21; Krügel, 1909, repr.; cat. Shaw,
1918, nº 21, repr.; Moreau-Nélaton, 1921, III,
p. 70-71, fig. 264; cat. musée, reproductions, 1932,
repr.; Jaworskaja, 1962, p. 197, repr.

Expositions
New York, 1889, nº 552; Barbizon Revisited,
1962, nº 79, repr. coul.; Londres, 1969, nº 47,
repr.; Miami, Art Center, 1969, «The Artist and
the Sea», nº 27.

Boston, Museum of Fine Arts.

219
Le Castel Vendon (La mer près de Gruchy)

1871
Toile. H 0,60; L 0,74. S.b.d.: *J. F. Millet.*
Museum of Fine Arts, Boston, gift of Quincy A. Shaw through
Quincy A. Shaw, Jr., and Marion Shaw Haughton.

Le bleu intense de la toile précédente la fait paraître plus
éclatante, mais en fait, la gamme des tons est plus étendue
ici et la composition est construite, de la même façon, sur
une harmonie de couleurs, et non plus sur le jeu traditionnel
de la lumière et de l'ombre. En d'autres termes, le tableau
s'inscrit dans l'évolution vers l'Impressionnisme accomplie
à cette époque par les paysagistes les plus avancés. L'eau est
traitée en touches arrondies et hachées au premier plan,
puis de plus en plus allongées dans le lointain; en même
temps, la couleur passe des tons brillants de bleus et de vert,
de lavande et d'olive (qui affleurent à travers la couche de
surface) à des verts et à des lavande plus légers, puis à des
nuances lavande vers l'horizon. Autour des rochers, l'eau
s'éclaire d'un halo analogue à ceux qu'on retrouvera, plus
marqués, dans les toiles de Monet et de Seurat. Le premier
plan est fait d'un singulier mélange de couleurs: différents
tons de gris et de terre, avec des bleus foncés purs dans les
ombres, pour les rochers qui émergent à la surface de l'eau;
orange vif pour le rocher qui surgit à droite, vers la mer,
parce qu'il est plus éclairé; rose pour celui qui se détache,
au-dessus de l'ombre, en bas à gauche, sur le bleu-vert de
l'eau, par une opposition que Monet, plus tard, étendra à
des zones entières de ses compositions. Même les parties les
plus sombres du premier plan, dominées par les verts, les
couleurs terre et les bruns rouge sont ponctuées d'accents
verts, vermillon et jaune vifs. Le site est l'éminence en forme
de pyramide, située à l'est de Gruchy que Millet avait peinte
presque trente ans plus tôt (voir nº 183), vue d'en haut quand
on traverse la prairie dominant la mer en venant du hameau.
Le tableau est plus représentatif que le précédent de la
conception des marines chez Millet, une conception liée à
l'environnement de son enfance sur les falaises. Il ne peignait
pas de ports, ni de plages (et surtout pas les plages mondaines
de Boudin), mais des vues prises du haut des falaises vers la
mer qui était, et qui est, moins hospitalière. Ses lettres parlent
constamment de tempêtes et de naufrages, particulièrement
fréquents là-bas en raison de la force des courants et des
vents qui poussent les bateaux contre les rochers. L'agricul-
ture était la seule ressource des habitants de Gruchy. Ils ne
tiraient pas de poissons de la mer trop mauvaise, mais seule-
ment des algues, qu'ils ramassaient après les tempêtes pour
fumer leurs champs. La lutte de l'homme contre la mer est
exprimée dans la sobriété absolue de la composition tout
entière, si différente des autres tableaux de cette époque.
Son ami Silvestre disait que celui-ci aurait dû être intitulé
simplement *Terre, ciel et mer.* Monet à Pourville et à Etretat,
Seurat à Grandchamp construiront des peintures comme
celle-ci, et malgré l'élaboration «scientifique» de la lumière
et de la couleur, ils y traduiront aussi le sentiment profond
du symbole que représente l'homme face à la mer.

Provenance
Quincy Adams Shaw, Boston; famille Shaw,
don au Museum of Fine Arts, 1917.

Bibliographie
Sensier, 1881, p. 334-35; Durand-Gréville, 1887,
p. 68; Cartwright, 1896, p. 324; Gensel, 1902,
p. 61 (réf. erronée); Diez, 1912, p. 33; cat. Shaw,
1918, nº 26, repr.; Moreau-Nélaton, 1921, III,
p. 69-70, fig. 263; cat. musée, reproductions,
1932, repr.

Expositions
Peut-être Londres, Durand-Ruel, «First Annual
Exhibition... Society of French Artists», 1871.

Œuvres en rapport
Pour le site, voir les nºs 183, 190 et 220.

C'est la seule toile de la période normande qui puisse être datée précisément: Millet annonce dans une lettre du 27 février 1871 qu'il l'a envoyée à Durand-Ruel, à Londres (qui était à cette époque sa seule source de revenus) et elle a presque sûrement été exposée dans la capitale anglaise, bien que les comptes rendus publiés par les journaux soient trop vagues pour en donner une preuve absolue. La lettre de Silvestre que nous avons mentionnée plus haut est du 25 février 1871 (Sensier, 1881, p. 334-35), à une époque où le critique accompagnait Millet pendant de longues heures sur la côte près de Cherbourg. Elle est dithyrambique à l'excès, mais vaut d'être citée: «Les aspirations de la nature et de la religion vivent ensemble dans ce petit morceau de toile peinte, qui est de la complexité la plus subtile, la plus prestigieuse, ramenée à la simplicité la plus élémentaire et la plus émouvante. Ces trois solitudes de la terre, du ciel et de l'eau sont rendues plus sensibles par quelques êtres vivants à peine perceptibles, voiles lointaines perdues dans les vaporisations nébuleuses, mouettes criant et tournoyant dans le vent, moutons errants dont la croupe et la tête seules apparaissent aux anfractuosités de ce pacage épineux et désert: voilà les points de rappel de la vie dans l'immensité nue de ce paysage d'Ossian, où l'âme a besoin d'être seule, excédée qu'elle est, aujourd'hui surtout, par les plus cruelles et les plus stériles agitations.

Ce tableau, senti, exprimé comme un psaume, n'est pas une composition. Quoique le travail de l'art y soit consommé, c'est une «effusion». Il est tout espace, tout lumière, tout âme, ce cantique peint, d'une originalité si puissante, si calme; originalité achevée et non pas altérée par l'étude, ne relevant que d'elle-même, quoique profondément soumise à la nature et liée par une parenté spirituelle à tout ce qui est beau, à la Bible, à Homère, à Dante, à Michel-Ange, à Ostade, à Ruysdaël et à Claude. Ce tableau de Millet devrait s'appeler *Terre, ciel et mer*.»

Boston, Museum of Fine Arts.

220
La côte de Gréville, vue de Maupas

1871-72
Toile. H 0,943; L 1,175. S.b.g.: *J. F. Millet*.
Albright-Knox Art Gallery, Buffalo, Elisabeth G. Gates Fund.

La composition rend bien la rudesse de ce rivage inhospitalier. La vue est prise de la hauteur qui domine Landemer, dite «Mauvais pas» ou simplement «Maupas», dont le site n'a pas changé. A gauche, vers le centre, on voit le Castel Vendon, et, plus loin, les pâturages de Gruchy. Le hameau lui-même disparaît dans un pli de terrain derrière le Castel. La composition donne l'impression que cette portion de la côte est beaucoup plus vaste qu'elle ne l'est en réalité (les prairies de Gruchy sont seulement à 1 km 1/2 et la terre la plus élevée, à gauche à moins de 100 m). Quand le regard suit le bord de l'eau vers la droite, la perspective change de telle sorte que, en bas, on domine le rivage où l'œil s'arrête sur les galets.

Provenance
Vente Millet 1875, nº 41; Mme Thérèse Humbert
(Petit, 20 juin 1902, nº 82, repr.); Sir John D.
Milburn (Christie's, 10-11 juin 1909, nº 94,
repr.); R. W. Paterson; Albright-Knox Gallery.

Bibliographie
Wallis, 1875, p. 12; Sensier, 1881, p. 342, 344;
Soullié, 1900, p. 57-58; Studio, 1902-03, repr.;
Moreau-Nélaton, 1921, III, p. 74, 80, fig. 265;
Buffalo Fine Arts Academy, *Academy Notes*, 17,
janv.-juin 1922, p. 4, repr.; A. Bigot, «Un
tableau de Jean-François Millet au Musée
National de Stockholm, *Normannia*, II, 1929,
p. 519-23; cat. musée, 1949, nº 40, repr.; Gay,
1950, repr.; Londres, 1969, cité nº 48.

Expositions
Buffalo, Albright Art Gallery, 1928, «A
Selection of Paintings of the French Modern
School from the Collection of A. C. Goodyear»,
nº 34, repr.; Albright Art Gallery, 1932, «The

Nineteenth Century: French Art in Retrospect 1800-1900», n° 35; Dallas Museum of Contemporary Art, 1961, «Impressionists and their Forebears from Barbizon», n° 30; Yale University Art Gallery, 1961, «Paintings and Sculptures from the Albright Art Gallery», s. cat.; New York, Wildenstein, 1963, «Birth of Impressionism», n° 56, repr.; Pittsburgh, Carnegie Institute, 1965, «The Seashore: Paintings of the 19th and 20th Centuries», n° 9, repr.; Musées de Bordeaux, 1966, «La peinture française dans les collections américaines», n° 49, repr.

Œuvres en rapport
Pour le site, voir les n°s 183, 190 et 219. L'idée de cette toile remonte à 1854, date à laquelle Millet composa les dessins de Budapest (voir n° 190) et de Dijon, ainsi que le dessin mis au carreau du musée Thomas Henry à Cherbourg (H 0,250; L 0,383, dim. visibles). Ce dernier a servi pour le tableau inachevé du Nationalmuseum de Stockholm (H 0,60; L 0,73). Millet a sans doute commencé cette grande esquisse de Stockholm dans les années 1850, l'a travaillée au fur et à mesure, puis a préféré reprendre le motif en grand de retour à Cherbourg en 1870-71.

Buffalo, Albright-Knox Art Gallery.

221
Environs de Cherbourg

1871-1872
Toile. H 0,730; L 0,924. S.b.g.: *J. F. Millet.*
Minneapolis Institute of Arts, bequest of Mrs. Erasmus C. Lindley in memory of her father, James J. Hill.

Les comptes rendus de l'époque montrent à quel point les paysages normands de Millet ont paru étranges à ses contemporains: en novembre 1872, la *Pall Mall Gazette* commente ainsi ce tableau: «Il y a une originalité et une poésie insolite dans cette peinture que remplit tout entière une colline arrondie, une masse de terre agréablement colorée presque sans incident et ne laissant voir qu'un petit coin de ciel. Mais ce petit coin, avec ses nuages, est d'une singulière et romantique beauté, de même que les arbres dressés contre le ciel, au sommet de la colline... Dans son originalité, la composition a peut-être un peu trop d'excentricité.» Les qualités que le critique anonyme trouve poétiques, mais «excentriques» sont de deux ordres. Il y a d'une part le manque «d'incident», c'est-à-dire la banalité du site et l'absence de détails anecdotiques, d'autre part la hauteur inhabituelle de la ligne d'horizon et l'aplanissement de la surface. Millet a obtenu cet effet en choisissant son point de vue juste de face, de l'autre côté d'un vallon étroit, et non pas en oblique, de plus haut, selon l'angle traditionnel. Dans ce cas, les diagonales de la perspective auraient conduit l'œil vers le fond, en creusant un espace imaginaire. Millet au contraire dispose ses formes de bas en haut: le premier plan, le plan moyen, le champ le plus éloigné et le ciel forment quatre bandes horizontales qui accentuent la platitude de la surface. Dans le même but, les incidents divers sont dispersés pour ne pas créer de centre d'intérêt dominant. Même la place assignée aux animaux et aux minuscules personnages ou leurs mouvements supposés contribuent à l'effet recherché, car ils se confondent avec les limites des quatre bandes superposées ou renforcent leur horizontalité.

Choisissant ce mode de composition rigoureux, Millet devait recourir à d'autres éléments pour obtenir une illusion de profondeur satisfaisante. Les coups de pinceau sont bien détachés au premier plan, encore très apparents au second plan, mais posés plus largement, un peu à la manière de Courbet; en haut, dans la prairie et dans le ciel, la touche est plus souple, bien que toujours sensible à l'œil. Ce changement de texture est un facteur essentiel dans la restitution de l'illusion spatiale par le spectateur. La couleur est l'autre élément de cette restitution: le premier plan est fait d'oranges chauds et de roux, de bruns-pourpres et de couleurs terre; au second plan viennent les couleurs opposées: des bleus et des bleus verts; le pré, en haut, est jaune et jaune-vert, avec des effets de blancs dus à la préparation de la toile. Ces blancs jouent également dans les verts pâles, les bleus-gris et les bleus intenses du ciel, comme dans les tons légers des nuages. Cette double progression de la texture et de la couleur détermine la restructuration du paysage qui aboutit à l'Impressionnisme et au Post-Impressionnisme. On trouve même ici l'embryon de la palette post-impressionniste; la couleur en effet est utilisée plus que jamais comme l'élément essentiel de la lumière: les rochers du premier plan, sont vert pâle et lavande clair face au ciel, tandis que dans la partie la plus éclairée à gauche du centre, des touches de vert pur se superposent au ton rose de la surface.

Provenance
Dreyfus (vente, Paris, 1876); J. de Kuyper (Amsterdam, Muller, 30 mai 1911, n° 88, repr.); James J. Hill, Minneapolis; Mrs. Erasmus C. Lindley, don au Minneapolis Institute of Arts, 1949.

Bibliographie
Anon., «The Society of French Artists», *Pall Mall Gazette*, 8, 28 nov. 1872, p. 11; Soullié, 1900, p. 45; Minneapolis Institute of Arts *Bulletin*, 39, 3 juin 1950, p. 110, repr.; Herbert, 1962, p. 294; cat. musée, 1963, non num., repr.; Herbert, 1966, p. 64; Durbé, Barbizon, 1969, repr. coul.; cat. musée, 1970, n° 140, repr.

Expositions
Londres, Durand-Ruel, 1872, «Fifth Exhibition of the Society of French Artists», n° 50; New York, Knoedler, 1931, «Landscape in French Painting», n° 9, repr.; Minneapolis Institute of Arts, 1958, «The Collection of James J. Hill», p. 27; Barbizon Revisited, 1962, n° 81, repr.; Minneapolis Institute of Arts, 1975, «The Barbizon School», s. cat.

Œuvres en rapport
A l'Art Institute of Chicago, un beau croquis
(Crayon noir, H 0,227; L 0,334; Herbert, 1966,
p. 64, repr.).

La critique de ce tableau dans la *Pall Mall
Gazette* (28.11.1872, p. 11) est la première preuve
que ce tableau est bien celui qui figura à
l'exposition Durand-Ruel avec le titre «A Hill-
side by the Coast of Normandy, near Granville»
(sic). Sensier envoya à Millet un long extrait
de cet article, qui comportait aussi une critique
très élogieuse du *Semeur* (voir n° 56). Millet
avait mentionné le tableau dans une lettre à
Sensier, peu après son retour à Barbizon
(12.12.1871): «Brame continue à rester muet. Un
des tableaux que je fais pour lui est déjà pas
mal avancé. Ce n'est ni l'église de Gréville ni
le Lieu Bailly, c'est une chose prise dans une
petite vallée près de Cherbourg.» C'est
probablement la même peinture dont il parle
quelques jours plus tôt (1.12.1871): «J'ai avancé
pas mal un des tableaux destinés à Brame, celui
que François avait commencé à préparer.» C'est
la première allusion à une collaboration de
son fils François, qui se destinait à la peinture
mais dont le rôle, à cette époque, devait se
limiter à la préparation des toiles de son
père. Brame reçut le tableau deux mois plus
tard (Millet à Sensier, 6.2.1872). Il vend
ensuite la toile à Durand-Ruel, ou lui céda une
participation.

Minneapolis, Institute of Arts.

222
Vieille maison de Nacqueville

1871-73
Toile. H 0,650; L 0,822. S.b.d.: *J. F. Millet.*
Collection particulière, Suisse.

C'est le moins connu des grands paysages normands de Mil-
let. Il a le caractère que Millet aurai donné au Prieuré de
Vauville (voir n° 216) s'il avait choisi de le peindre: un
vieux bâtiment résistant aux perpétuels assauts des vents
marins. Sa signification symbolique a été perçue par un cri-
tique londonien, en 1875, encore que son ignorance de la vie
rurale à La Hague ne l'entraîne à quelques exagérations: «Au
centre du tableau se dresse une maison battue par les vents,
inhospitalière et triste dans la froide couleur de ses pierres
grises, sans aucun jardin à l'entour pour témoigner d'une
intervention humaine. Si ce n'était la présence de la femme
qu'on voit conduisant un troupeau d'oies sur la pente herbue,
l'endroit semblerait presque abandonné. Tel qu'il est, on sent
que le peintre a cherché par tous les moyens à évoquer la vie
misérable que symbolise cette habitation solitaire. Si rares
sont les hommes à avoir franchi cette porte qu'on voit à
peine la trace d'un sentier dans l'herbe qui pousse autour de
la maison comme autour d'une tombe. La fenêtre montre peu
de signes de vie et le temps au dehors évoque, dans sa morne
tristesse, la pénible existence du paysan.»

Provenance
Alfred de Knyff (vente, 1877, n° 15); Frédéric
Petsch, Malmerspach (en 1888); collection
particulière, Suisse.

Bibliographie
Anon., «Society of French Artists», *Art Journal*,
37, janv. 1875, p. 57-58; Sensier, 1881, p. 342;
Cartwright, 1896, p. 330, 331; Soullié, 1900,
p. 42-43; Gsell, 1923, repr.

Londres, Durand-Ruel, déc. 1874, «Ninth
Exhibition of the Society of French Artists»,
nº 52; Londres, 1949, nº 206.

La peinture est la seule qui corresponde aux
mentions faites par Millet dans ses lettres de
«la vieille maison de Nacqueville». Il annonce
à Sensier au début de décembre 1871 qu'il l'a
commencée et il lui écrit le 12: «J'ai préparé
la vieille maison de Nacqueville qui aura, je
crois, quelque physionomie.» Il y travailla sans
doute jusqu'en 1873, mais on ne sait plus rien
du tableau jusqu'à son apparition en 1874 à
l'exposition de Londres, signalée dans l'*Art
Journal* (37, janv. 1875, p. 57-58). Nacqueville
est situé à 5 kilomètres à l'est de Gruchy, dans
une vallée à la population clairsemée, au-dessus
de la plaine côtière.

Suisse, collection particulière.

223
Le hameau Cousin

1854-73
Toile. H 0,732; L 0,924. S.b.d.: *J. F. Millet.*
Musée Saint-Denis, Reims.

Le spectateur regarde à l'ouest, vers le Hameau
Cousin; Gruchy est seulement cinq cents mètres
plus loin, sur la même route. Nous savons par
différents témoignages que Millet avait commencé
cette toile pendant l'été qu'il passa à Gruchy
en 1854, mais il ne l'acheva qu'en décembre 1873.
L'épaisseur de la surface trahit cette longue période de reprise, et, contrairement aux autres toiles de Normandie, elle est peinte sur la préparation foncée que Millet utilisait dans ses premières années. Son ancienneté est indiquée aussi par la forte diagonale qui part de l'angle gauche et par la complexité de la couche picturale. Mais les couleurs sont celles de la période tardive: des rouges brillants sur les murs de pierre, et des verts saturés qui passent du jaune-vert au bleu-vert.

Provenance
Acheté à l'artiste par son gendre Félix Feuardent;
Tavernier; Louis Guyotin; acquis en communauté
par Mme Pommery et par Henri Vasnier, 1888;
à la mort de Mme Pommery, H. Vasnier en
gardait la possession en accord avec les
héritiers Pommery; legs par H. Vasnier au
musée de Reims, 1907.

Bibliographie
Sensier, 1881, p. 161, 340; Breton, 1890, éd.
angl., p. 347; Mollett, 1890, p. 115; Cartwright,
1896, p. 141, 328; Naegely, 1898, p. 125;
M. Sartor, cat. Vasnier, 1913, nº 190; Moreau-
Nélaton, 1921, II, p. 13-14, fig. 106; III, p. 77,
117; Rostrup, 1941, p. 37, repr.; J. Vergnet-Ruiz
et M. Laclotte, *Petits et grands musées de France,*

Paris, 1962, p. 158, repr.; F. Novotny, *Die grossen
französischen Impressionisten*, Vienne, 1952,
p. 48-49, repr.; J. Leymarie, *La peinture française
au XIX^e siècle*, Genève, 1962, p. 129; Durbé,
Barbizon, 1969, repr. coul.; cat. musée (sous
presse), n° 255.

Expositions
Paris, 1887, n° 18; Paris, 1889, n° 516; Londres,
1932, n° 377; Bruxelles, Exposition internationale,
1935, «Cinq siècles d'art», n° 960; Paris, 1937,
n° 336; Paris, Orangerie, 1938, «Les trésors du
musée de Reims», n° 40; Belgrade, 1939, «La
peinture française au XIX^e siècle», n° 79, repr.;
Buenos Aires 1939, n° 94; Reims, Musée des
Beaux-Arts, 1948, «La peinture française au
XIX^e siècle», n° 89; Londres, 1949, n° 205, repr.;
Amsterdam, Rijksmuseum, 1951, «Het Franse
landschap van Poussin tot Cézanne», n° 79;
Séoul, Corée, 1972, n° 4.

Œuvres en rapport
On ne connaît pas d'étude préparatoire;
l'aquarelle de Budapest, parfois reproduite,
est fausse.

Reims, musée Saint-Denis.

224
L'église de Gréville

1871
Dessin. Encre brune, lavis, crayon noir, avec rehauts de
couleurs. H 0,178; L 0,256. Cachet vente Millet b.g.: *J. F. M.*;
annoté b.d.: *J;* au revers, cachet ovale vente Millet.
Museum, Princeton University.

Provenance
Vente Millet 1875, n° 253; François Millet; Frank
Jewett Mather, Jr., Princeton, don à l'Art
Museum.

Bibliographie
Harrison, 1875, repr.; Sensier, 1881, p. 350, repr.;
Soullié, 1900, p. 229.

Œuvres en rapport
Voir le n° suivant.

Princeton, Museum.

225
L'Eglise de Gréville

1871-74
Toile. H 0,600; L 0,735. S.b.g.: *J. F. Millet.*
Au revers du châssis, cachet vente Millet.
Musée du Louvre.

Achetée très tôt par le musée du Luxembourg, ce tableau est probablement celui des paysages de Millet que la génération des Impressionnistes et des Post-Impressionnistes a le mieux connu. Cézanne en possédait une photographie, et dans *L'église d'Auvers* de Van Gogh (Louvre, Jeu de Paume), on sent une double dette envers cette toile: sa signification symbolique et sa couleur. L'église de Gréville s'élève sur la hauteur à un kilomètre au sud de Gruchy, qui ne possède pas d'église. C'est non seulement l'église que fréquentaient les parents de Millet, mais aussi le seul édifice important à des

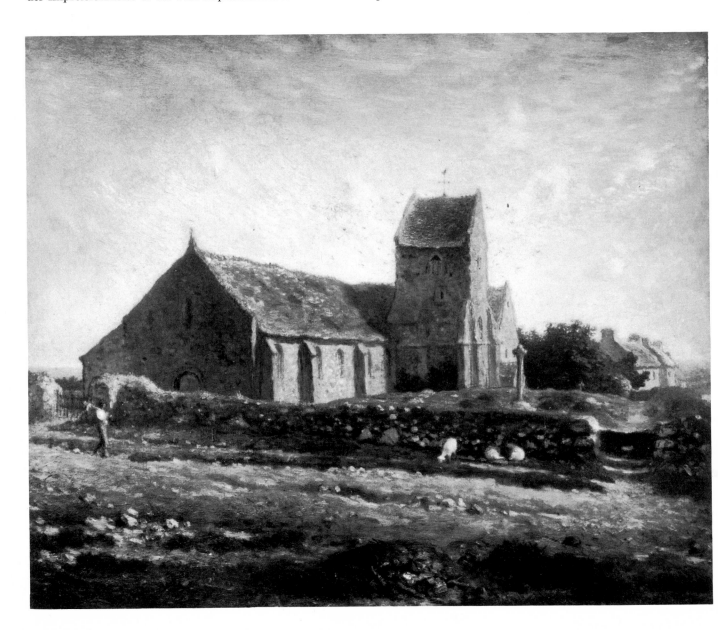

kilomètres à la ronde et il a laissé une impression indélébile à l'enfant. Montrant cette toile à un peintre anglais, Henry Wallis en 1873, Millet répondit à une remarque de son visiteur qui considérait la toile comme achevée: «Non, je ne suis pas arrivé à rendre une certaine impression de cette scène qui avait frappé mon imagination lorsque j'étais enfant, mais j'espère y parvenir un jour.» Ce désir explique la proportion du paysan, qui est seulement la moitié de la hauteur «correcte» et aussi la position du soleil derrière le clocher: deux détails qui font paraître le bâtiment beaucoup plus grand qu'il ne l'est en réalité. Pour le peintre, la vieille église n'évoque pas seulement son enfance, mais aussi les valeurs de l'art du passé, celles que l'on peut associer aux pierres rugueuses, aux textures irrégulières, à ces qualités primitives que le monde moderne était en train de détruire. En avril 1871, il écrivait à Sensier, à propos de la région de Cherbourg: «Ce pays-ci est réellement bien impressionnant et a beaucoup d'aspects d'autrefois. On se croirait (quand on veut éviter certaines modernités) au temps du vieux Breughel. Beaucoup de villages font penser à ceux qu'on voit

représentés sur les vieilles tapisseries. Les belles verdures veloutées!» En explorant son propre passé, Millet rejoint un courant qui remonte à Breughel et qui poursuit son cours avec *L'église d'Auvers*. Van Gogh regardait vers Millet comme Millet regardait vers Breughel, la différence étant que Van Gogh, déraciné, se créait un environnement d'adoption, alors que celui de Millet lui apportait la sécurité de la permanence. La couleur est l'autre élément majeur qui explique l'attrait exercé par cette toile sur les peintres de la génération suivante. Elle a certaines des qualités du premier Impressionnisme, peut-être parce que Millet, désormais, avait vu des œuvres des peintres plus jeunes et s'était enhardi à éclaircir encore sa palette. L'église allie des tons chauds de rouges terreux à des touches de vert clair, de rose et d'orange, tandis que les ombres se teintent de bleu et de lavande. Le toit du clocher est fait de peinture additionnée de sable et le toit de la nef est un mélange optique de vert, d'orange, de pourpre, de bleu et de brun. Les verts et les bleu-verts plus intenses du premier plan s'opposent à des tons sonores de brun, de pourpre et d'ocre.

Provenance
Veuve Millet 1875, nº 50, acquis pour le musée du Luxembourg, Inv. R.F. 140.

Bibliographie
Wallis, 1875, p. 12; Sensier, 1881, p. 349, 350; Stranahan, 1888, p. 374; Mollett, 1890, p. 114, 119, 120; D. C. Thomson, 1890, repr.; Bénézit-Constant, 1891, p. 142; Cartwright, 1896, p. 369; Breton, 1899, p. 222, 224; Soullié, 1900, p. 40; Lanoë et Brice, 1901, p. 225; Gensel, 1902, p. 61, repr.; Rolland, 1902, repr.; Studio, 1902-03, repr.; Marcel, 1903, éd. 1927, p. 104; A. Beaunier, *L'Art de regarder les paysages*, Paris 1906, repr.; Laurin, 1907, repr.; Krügel, 1909, repr.; E. Michel, 1909, p. 168; Turner, 1910, repr. coul.; Cain, 1913, p. 105-06, repr.; *Millet Mappe*, Munich, 1919, repr.; Moreau-Nélaton, 1921, III, p. 80, 86, 109, fig. 270; cat. musée, 1924, nº 641; Focillon, 1928, p. 24; Gsell, 1928, p. 43, repr.; P. Jamot, *La peinture au Musée du Louvre, Ecole française*, Paris, 1929, p. 46-47, repr.; Rostrup, 1941, p. 37, repr.; R. Huyghe, *Millet et Th. Rousseau*, Genève, 1942, repr. coul.; «L'Impressionnisme», *L'Amour de l'art*, nº spécial, 1947, repr.; T. Reff, «Reproductions and Books in Cézanne's Studio», *GBA*, 6, nov. 1960, p. 303-09; cat. musée, 1960, nº 1339, repr.; Jaworskaja, 1962, p. 198, repr.; Lepoittevin, 1968, repr.; cat. musée, 1972, p. 266; Bouret, 1972, repr.; Clark, 1973, p. 284, repr.; G. Bazin, *Trésors de la peinture au Louvre*, Paris, 1957, repr.

Expositions
Sao Paulo, 1913, nº 716; Genève, 1937, nº 57; Paris, Atelier Delacroix, 1949, «Delacroix et le paysage romantique», nº 46; Londres, 1949, nº 195; Rome et Florence, 1955, «Capolavori dell' ottocento francese», nº 72, repr.; Paris, Bibliothèque Nationale, 1957, «Gustave Geoffroy et l'art moderne», nº 96, repr.; Japon, 1961-62, nº 23, repr.; Barbizon Revisited, 1962, nº 80, repr.

Œuvres en rapport
Voir le nº précédent. A l'Art Gallery of South Australia, Adélaïde, la réplique inachevée qui était sur le chevalet de l'artiste au moment de sa mort, et que l'on voit dans la photographie de l'atelier par Bodmer fils, souvent reproduite (Encre et lavis sur toile, H 0,59; L 0,74). Il y a plusieurs croquis de l'église, de différents points de vue. Dans les anciennes collections de la Walker Art Center, Minneapolis, une copie peinte (H 0,580; L 0,725) donnée à Millet et vendue à la suite de doutes émis sur son authenticité.

Paris, Louvre.

226
Ane dans une lande

1871-74
Toile. H 0,81; L 1,00. S.b.g.: *J. F. Millet.*
The Hon. Vere Harmsworth, Londres.

Le ciel tourmenté est le protagoniste de cette toile puissante. Les blancs et les gris bleus des nuages poussés par le vent semblent lutter contre les bleus intenses de l'arrière-plan,

strié, déchiqueté, «refusant» de devenir une simple toile de fond. L'œuvre traduit l'un de ces moments dans lesquels le paysagiste sent des analogies profondes entre le ciel et la surface de l'eau, comme Constable l'avait perçu déjà, et comme Monet le fera au début de notre siècle. Devant cette peinture, on comprend d'instinct que la mer est derrière le

bord de la falaise au premier plan. Comme les oiseaux de mer, la lumière et les nuages montent vers le haut de la toile, au lieu de s'enfoncer en profondeur. La force de la mer en-dessous est exprimée aussi par la silhouette de l'âne qui brait contre le vent, au bas de la pente. La composition offre de curieuses analogies avec *Le Castel Vendon* (voir nº 219). L'une et l'autre comportent une légère pente vers le bas, mais ici la terre et le ciel subsistent seuls, le troisième élé-ment, la mer, a été éliminé. La végétation est maigre dans les deux cas, mais ici elle est représentée contre le ciel, non plus contre l'eau et prend un aspect rassurant, parce que l'élément le plus léger a triomphé. Le spectateur trouve une autre note en quelque sorte rassurante dans le rapproche-ment qu'il peut faire avec certaines œuvres de Fragonard (*Le retour du troupeau*, de Worcester par exemple) ou d'artistes hollandais comme Wouwerman (dans *Le repos* de Leipzig).

Provenance
Vente Millet 1875, nº 52; Charles Tillot, Paris (Drouot, 14 mai 1887, nº 28, repr.); Albert Spencer; E. F. Millikin (AAA, 14 fév. 1902, nº 22, repr.); anon. (Sotheby, 7 nov. 1962, nº 127, repr.); Mr. Vere Harmsworth, Londres.

Bibliographie
Sensier, 1881, p. 362; Soullié, 1900, p. 56.

Londres, the Hon. Vere Harmsworth.

L'hiver et les saisons

1868-1874

Les trois dernières années de la vie de Millet sont caractérisées par une activité véritablement prodigieuse. Il finit durant cette période beaucoup des toiles qu'il avait rapportées de Normandie. Il termina également ses *Quatre Saisons* et d'autres peintures commencées avant 1870. Il commença enfin de nombreux pastels et tableaux. L'aggravation de sa maladie accentuait le pessimisme de son caractère mais cette ambiance de sombre mélancolie était fréquemment illuminée par des peintures et des pastels qui montrent un sens nouveau de la couleur et de la lumière, où l'on retrouve, sous une autre forme la sensualité de la «manière fleurie».

Les pastels des années précédentes semblent avoir joué un rôle déterminant dans l'abandon des surfaces épaisses qu'il avait donné à ses tableaux au milieu de sa carrière. Les traits de couleur séparés, posés sur un papier clair, orientèrent Millet vers une manière de peindre plus déliée. Après 1870, il travailla presque exclusivement sur des préparations claires, qu'il laissait transparaître comme un élément de base contribuant à l'effet final, et il appliquait la peinture en touches apparentes de pigments plus minces et plus vifs. Ces changements coïncident avec l'intérêt croissant de Millet pour la lumière colorée et ses reflets, qu'il avait découverts dans l'Impressionnisme naissant, en sorte que des peintures comme *Une bergère assise à l'ombre* (voir n° 234) s'inscrivent dans le courant nouveau. Les derniers pastels qui recourent à des effets similaires (voir n°s 235 et 236) sont les plus importants précédents aux pastels de Degas, malgré la différence des sujets traités. Le paysage tend à dominer les dernières années de Millet, comme c'était le cas depuis 1865 environ. De même que les peintures à figures, ils offrent désormais une touche plus déliée et jouent davantage sur les contrastes de couleurs. Par là, ils ont contribué à l'évolution de l'Ecole de Barbizon vers l'Impressionnisme. Dans l'ensemble pourtant leur caractère pourrait être défini comme « romantique ». Plusieurs d'entre eux — *Une paysanne abreuvant sa vache* (voir n° 238), ou *Le coup de vent* (voir n° 241) ont des ciels aux teintes inattendues, verts et pourpres, qui leur donnent une ambiance étrange. Tant par le sujet que par la technique picturale, ils restent dans la lignée du paysage de Ruysdael, de Constable, de Rousseau. En ce sens, Millet se rattache tardivement à l'Ecole de Barbizon et à son paysage qui avait remplacé à la fois ses tableaux à figures des années cinquante et la tradition classique de Poussin dont ils étaient inspirés.

Les principales compositions à figures des dernières années ont un primitivisme qui, plus que les paysages, constituent un développement continu par rapport à l'œuvre de ses débuts, mais avec une étrangeté dans les sujets et

la composition dont on trouve à peine trace avant 1870. Les curieux raccourcis des figures, l'espace sans profondeur des pastels (voir n^{os} 235 et 236) annoncent les types de composition insolites de Degas, de même que les visages en contre-jour, à l'aspect parfois mystérieux. Les formes, dans *La famille du paysan* (voir n° 231) ou dans *La chasse aux oiseaux* (voir n° 243) évoquent les arts du passé, la sculpture égyptienne et la peinture de la première Renaissance, en même temps qu'elles annoncent Van Gogh. Comme tous les artistes créateurs, Millet établit un pont entre le passé et le futur, transformant l'histoire par la puissance de ses dons.

227
Bergère gardant son troupeau dans les rochers

1871
Toile inachevée. H 0,717; L 0,915. Cachet vente Millet b.g.:
J. F. Millet.
Art Institute of Chicago, Mr. and Mrs. W. W. Kimball
collection.

Peinture très libre, en contre-jour. Le tertre et son ombre
accentuée — celle qu'auront plus tard les meules de Monet —
sont d'un gris-bleu luminescent et donnent l'impression que
les rayons du soleil viennent s'interposer entre le spectateur
et la toile. La lumière qui cerne les contours de la bergère
dénature la couleur de ses vêtements. Pour compenser l'effet
d'écrasement produit par ce contraste éblouissant, Millet dis-
perse les moutons, comme en écho, dans une profondeur
imaginaire.

Provenance
Vente Millet 1875, n° 37; Mme de la Hault,
comtesse du Toict; Archibald Coats, Ecosse
(Christie's, 3 juil. 1914, n° 110, repr.); Mr. et
Mrs. Q. W. Kimball, don à l'Art Institute of
Chicago, 1922.

Bibliographie
Soullié, 1900, p. 45; Studio, 1902-03, repr.;
A. Tomson, 1905, p. 72, repr.; Art Institute of
Chicago *Bulletin*, 14, mai 1920, p. 68, repr., et 18,
oct. 1924, p. 89; cat. musée, 1961, p. 314;
Herbert, 1966, p. 64-65, repr.

Expositions
Paris, 1887, n° 21; Glasgow, Art Gallery, 1901
«International Exhibition»; Art Institute of
Chicago, 1920, «Mr. and Mrs. W. W. Kimball
Collection»; Art Institute of Chicago, «A Century
of Progress Exhibition», 1933, n° 252, et 1934,
n° 199.

Œuvres en rapport
La même idée, avec plusieurs différences dans
les détails, se retrouve dans un beau pastel au
Museum of Fine Arts, Boston (H 0,365; L 0,445).

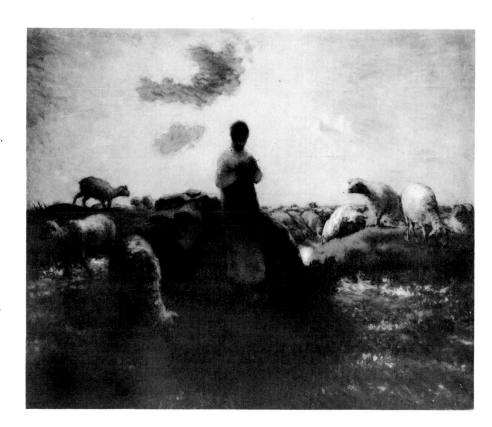

Chicago, Art Institute.

228
La famille du paysan, avec deux vaches au second plan

1864-65
Dessin. Mine de plomb, sur papier crème. H 0,214; L 0,148.
Cabinet des Dessins, Musée du Louvre.

Provenance
Léon Bonnat, legs au musée du Louvre, 1922.
Inv. R.F. 5818.

Bibliographie
GM 10461.

Œuvres en rapport.
Voir les nᵒˢ 230 et 231.

Paris, Louvre.

229
Le paysan debout vu de face

1868-72
Dessin. Fusain avec rehauts de craie blanche, sur toile prépa-
rée couleur lilas. H 0,500; L 0,283. Cachet vente Veuve
Millet b.g.: *J. F. Millet*.
Cabinet des Dessins, Musée du Louvre.

Provenance
Mme David Nillet, don au musée du Louvre,
1933, Inv. R.F. 23598.

Expositions
Paris, 1960, nᵒ 71; Cherbourg, 1964, nᵒ 66, repr.;
Paris, 1964, nᵒ 68.

Œuvres en rapport
Voir les nᵒˢ 228, 230 et 231.

Paris, Louvre.

230
La famille du paysan

1870-71
Dessin. Crayon noir, sur papier crème. H 0,126; L 0,084.
Cabinet des Dessins, Musée du Louvre.

Provenance
Léon Bonnat, legs au musée du Louvre, 1922.
Inv. R.F. 5817.

Bibliographie
GM 10460, repr.

Expositions
Paris, 1960, n° 70.

Œuvres en rapport
Voir les n°ˢ 228 et 231.

Paris, Louvre.

231
La famille du paysan

1871-72
Toile inachevée. H 1,110; L 0,805. Cachet vente Millet b.d.:
J. F. Millet.
National Museum of Wales, Cardiff.

L'évolution de cette composition depuis le joli dessin de 1864-1865 (voir n° 228) jusqu'au primitivisme grossier de la peinture, met en lumière un certain nombre d'évidences sur l'art de Millet. Il élabore son primitivisme en rejetant délibérément la tradition raffinée de l'art français, à laquelle pourtant il reste instinctivement attaché, et dont le dessin garde l'empreinte. La peinture montre une famille quelconque de paysans groupés devant une ferme normande, et non plus les belles figures du dessin. Mais cette transformation même répond à un processus également lié à l'art, en particulier aux arts considérés alors comme primitifs, notamment celui de la première Renaissance. Les attitudes rappellent celles de l'Apollon de Mantegna et de sa compagne dans *Le Parnasse* du Louvre, et les figures debout ont une singulière ressemblance avec les saints qu'on voit dans les retables du

Quattrocento. La ressemblance est plus nette encore avec les couples en pieds de la sculpture égyptienne dont certains aussi se donnent la main (*Akhenaton et Nefertiti* au Louvre, par exemple). Le groupe évoque en outre une forme de primitivisme plus proche de Millet, les photos et les gravures de types régionaux, ou mieux, ces photos de famille posées devant les maisons, en province, pour les photographes ambulants.
Toutes ces réminiscences ne signifient pas que l'art de Millet est fait seulement d'emprunts. Il est au contraire le fait d'un peintre qui construit lentement ses figures, comme un sculpteur, inconsciemment imprégné des arts du passé qu'il connaît. Ses lettres et le témoignage de ses amis montrent qu'il admirait Mantegna et la première Renaissance, qu'il aimait l'art égyptien (et possédait une tête égyptienne sculptée), enfin qu'il collectionnait les photographies représentant des types paysans régionaux.
Le primitivisme accusé de cette peinture cache peut-être un drame personnel. Millet avait été appelé à Gruchy, en février

1866, quand sa sœur préférée, Emélie, et le mari de celle-ci furent atteints de la typhoïde. Emélie en mourut, comme bien d'autres habitants des environs de Gruchy, et cette courte visite ébranla profondément le peintre. Quand il revint en Normandie, en 1870, et se remit à cette composition, il put l'avoir conçue alors comme un hommage à la morte. Ceci rendrait plus logique le rapport avec le *Parnasse* de Mantegna et avec la sculpture funéraire égyptienne.

Provenance
Vente Millet 1875, n° 40; G. Van den Eynde; Prosper Crabbe, Bruxelles (Sedelmeyer, 12 juin 1890, n° 15); Herthens, Bruxelles; Miss Margaret Davies, don au National Museum of Wales, 1963.

Bibliographie
Mollett, 1890, p. 120; Naegely, 1898, p. 153-54; Soullié, 1900, p. 59-60; Marcel, 1903, éd. 1927, p. 96, repr.; W. Sickert, «The International Society», *The English Review*, mai 1912, *in A Free House*, Londres, 1947, p. 124-26; cat. Davies, 1963, n° 93; cat. Davies, 1967, p. 51, repr.; Herbert, 1970, p. 55, repr.; Clark, 1973, p. 290; Reverdy, 1973, p. 123.

Expositions
Londres, Grafton Galleries, 1912, «The International Society Exhibition», n° 11; Aberystwyth, National Library of Wales, 1912, «Modern Paintings», n° 5; Cardiff et Bath, 1913, «Loan Exhibition», n° 43, repr.; Aberystwyth, National Library of Wales (expositions d'œuvres des collections de Gregynog), 1947, n° 36, repr., 1948, n° 72, et 1951, n° 18, repr.; Cardiff et Swansea, Arts Council of Great Britain, Welsh Committee, 1957, «Daumier, Millet, Courbet», n° 20, repr.; Londres, 1969, n° 51, repr.

Œuvres en rapport
La conception de l'œuvre est liée à celle de *Cérès* de 1864-65 (voir n° 165), dont la première idée plaçait un paysan aux côtés de la déesse, leurs mains enlacées. Le premier dessin pour la *Famille du paysan* (voir n° 228) reprend cet arrangement, avec la roue, la bêche et les animaux renforçant ainsi le côté symbolique; ce dessin possède également le graphisme précis des deux dessins préliminaires de *Cérès*. Plus tard, peut-être vers 1868, l'artiste isole l'homme (voir n° 229) et lui donne un peu l'attitude de *Cérès* et la même pose du bras droit; c'est d'ailleurs un faneur avec une faux plutôt qu'une bêche, et probablement une première pensée pour une peinture indépendante. Vers 1870 enfin, Millet commence le tableau de la *Famille*, pour lequel il y a trois croquis au Louvre: le n° 230, le GM 10709 (H 0,062; L 0,043), et le GM 10710 (H 0,076; L 0,052). Il existe plusieurs dessins faux, notamment un grand crayon du faussaire reconnu Charles Millet et son partenaire Cazot (vendu avec la coll. Stonborough, Parke-Bernet, 17 oct. 1940, n° 32; H 0,60; L 0,37). Le tableau de Grant Wood, *American Gothic* (1930, Metropolitan Museum) dérive directement de la toile de Millet.

Cardiff, National Museum of Wales.

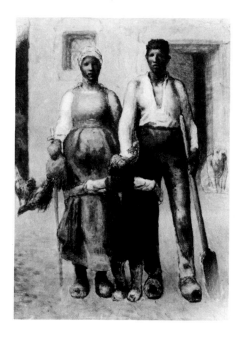

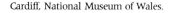

232
Le berger dans la plaine

1872-74
Dessin. Crayons noir et brun, avec rehauts de blanc. H 0,295; L 0,380.
Phillips Collection, Washington.

Millet place souvent le soleil à l'intérieur de ses compositions, de telle manière qu'il vienne frapper directement le spectateur (voir n° 154, 168 ou 227). Dans des dessins tardifs comme celui-ci, les coups de crayon et de craie rayonnent à partir de la source lumineuse qu'ils définissent par leur mouvement, le soleil lui-même étant à peine indiqué. La sûreté de l'exécution et son extrême rapidité amènent l'artiste à laisser apparente une grande partie du papier et à construire son dessin avec un minimum de lignes. Dans le premier plan et dans le modelé des moutons, les traits ne visent pas à rendre la matière mais seulement à véhiculer la lumière. Ils traduisent aussi les gestes de la main qui les a tracés, comme le feront les traits de Van Gogh.

Le reflet le plus net des premières œuvres de Millet, dans ce dessin comme dans le suivant (voir n° 233), est la simplicité expressive du personnage, une autre de ces inventions mémorables, devenues pour nous autant d'archétypes. Une lettre de Millet nous fournit une indication particulière sur le vêtement du berger. Quatre mois après son retour de Normandie à Barbizon, il écrit à son ami Onfroy, à Cherbourg, en lui demandant de lui acheter une limousine: «Il n'y a pas bien des années, on ne voyait autre chose ici que ces limousines, et à présent on n'en voit plus du tout. Elles ont été remplacées par des manteaux de cavalerie.» La guerre de Crimée

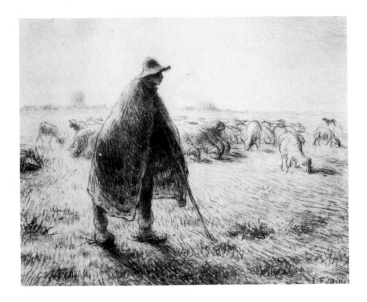

avait probablement répandu les manteaux de cavalerie aux larges cols. Ces intrusions étrangères dans la vie rurale pouvaient évoquer aussi la guerre toute récente. En faisant venir une limousine de Normandie, où on les fabriquaient toujours, pour l'utiliser dans un tableau, Millet créait une image qui maintenait dans son art ce qui avait disparu dans la vie réelle (manifestant une fois encore sa passion pour les symboles, que Van Gogh partagera).

Provenance
Eugene Glaenzer; Grace Rainey Rogers (Parke-Bernet, 18-20 nov. 1943, n° 20, repr.); Mr. et Mrs. Duncan Phillips; collection Phillips.

Bibliographie
I. Morowitz, *Great drawings of all times,* New York, 1962, III, n° 769, repr.

Œuvres en rapport
La figure du berger qui forme une pyramide avec sa limousine et son bâton se retrouve dans de très nombreuses compositions de Millet, y compris le beau pastel du musée de Reims (H 0,72; L 0,96); ce dessin est pourtant indépendant et ne se rapporte à aucune autre œuvre.

Washington, Phillips Collection.

233
Berger appuyé sur son bâton

1871-74
Dessin. Encre et lavis. H 0,349; L 0,228 (dim. visibles). S.b.d.: *J. F. M.*
Collection particulière, Paris.

Provenance
Claude Roger-Marx, Paris; collection particulière, Paris.

Bibliographie
Herbert, 1962, p. 382, repr.

Œuvres en rapport
Dessin indépendant, mais la pose se retrouve dans de nombreuses compositions (voir le n° précédent), et il y a un dessin presque identique dans la collection Rogé, Gréville (Fusain, H 0,33; L 0,25).

Paris, collection particulière.

234
Bergère assise à l'ombre

1872
Toile. H 0,67; L 0,56. S.b.g.: *J. F. Millet.*
Museum of Fine Arts, Boston, Robert Dawson Evans Collection.

Millet a parcouru un long chemin depuis *La délaissée* (voir n° 39), œuvre de ses débuts qui, par comparaison avec cette peinture tardive semble parfaitement romantique. L'atmosphère est encore celle d'un repos méditatif, mais la lumière colorée, fragmentée, a remplacé la surface opaque de l'œuvre ancienne. L'un des traits marquants du naturalisme, dans le troisième quart du siècle, est l'étude de la figure humaine dans un cadre naturel, en plein air. Dans les années cinquante, la manière sculpturale de Millet avait résisté à l'irruption de la lumière naturelle qui, dans l'œuvre de Courbet, de Corot et de Diaz, avait déjà brisé l'enveloppe de la forme matérielle. Au moment où il peignait *Le bain de la gardeuse d'oies* (voir n° 160), Millet avait commencé à traiter la lumière dans sa rupture et ses reflets comme une force expressive, et il avait continué dans ses pastels. Vers 1872, il

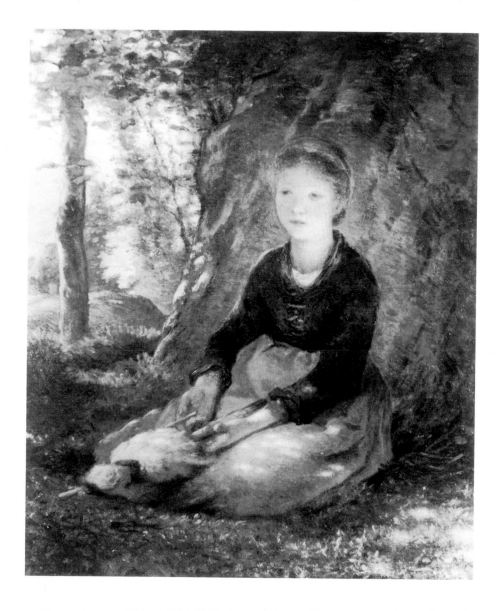

n'ignorait pas le premier Impressionnisme, qui pouvait lui suggérer des formes différentes de peinture en plein air. Dans la *Bergère assise*, non seulement le soleil perce le feuillage pour éclairer la figure, mais le visage semble illuminé par derrière, à partir de la droite, bien que la source lumineuse soit en haut, à gauche. Ce reflet est supposé venir d'une zone fortement éclairée, située hors de la toile à droite. En adoptant le naturalisme de plein air, Millet retrouve, paradoxalement, la grâce, et la palette plus chaude, de la «manière fleurie» qu'il pratiquait trente ans auparavant.

Provenance
Alfred Sensier (Drouot, 10-12 déc. 1877, nº 49); Alexander Young, Ecosse; I. Montaignac, Paris; Edward Brandus, New York (Fifth Ave. Galleries, 29-30 mars 1905, nº 189, repr.); Eugène Fischoff, Paris; Robert Dawson Evans, Boston; Miss Abby et Miss Belle Hunt, Boston, don au Museum of Fine Arts, 1917.

Bibliographie
D. C. Thomson, 1890, p. 238; Cartwright, 1896, p. 370; Soullié, 1900, p. 42; Moreau-Nélaton, 1921, III, p. 85, fig. 271; Londres, 1956, cité p. 48; Jaworskaja, 1964, p. 95.

Expositions
Paris, Durand-Ruel, avril 1872 (Sensier à Millet, 9.4.1872); Glasgow, 1888; Glasgow, Royal Academy, 1896, «Old Masters», nº 55; Boston, Copley Society, 1908, «The French School of 1830», nº 39; Boston, Museum of Fine Arts, 1915, «Evans Memorial Galleries Opening Exhibition»; Cleveland, Museum of Arts, 1918, «Inaugural Exhibition», nº 18, repr.; Zurich, Kunsthalle, 1956, «Les chefs-d'œuvre inconnus».

Œuvres en rapport
Quatre croquis sont connus, au Louvre (GM 10443, H 0,166; L 0,218), à la Whitworth Art Gallery, Manchester (H 0,420; L 0,292), à Londres dans la collection D. Sutton (H 0,221; L 0,177, dim. visibles), et à Paris dans une collection particulière. Le tableau a été gravé pour Durand-Ruel par Le Rat, en 1873.

L'histoire de cette jolie peinture peut aujourd'hui être retracée depuis le début: dans une lettre du 5 avril 1872 à Durand-Ruel, Millet annonce que le tableau est achevé; quatre jours plus tard, Sensier annonce qu'il l'a vue chez Durand-Ruel, exposée avec une autre toile. Leur ami commun, le peintre américain expatrié W. Babcock, l'a vue aussi et Sensier raconte (9.4.1872): «Babcock m'en avait écrit quelques lignes, que je n'oublierai pas: «Les deux tableaux sont faits pour être goutés par les braves gens — mais la petite fille à genoux à l'ombre, avec des paillettes de lumière qui se chassent, c'est dommage de la vendre. Cela se donne entre gens qui s'aiment beaucoup, mais cela n'a rien à faire avec le commerce.» Sensier qui devait vendre peu après à Durand-Ruel beaucoup de ses plus importants Millet, a probablement pris cette peinture en échange; elle peut, en tout cas, être identifiée à coup sûr dans sa vente de 1877.

Boston, Museum of Fine Arts.

235
Bergère dormant à l'ombre d'un buisson de chênes

1872-74
Pastel, sur toile fine. H 0,69; L 0,94.
Musée Saint-Denis, Reims.

Comme la composition précédente, celle-ci est un essai de construction en plein air. Le soleil tombe d'abord sur les feuilles de chêne (plus nettes et plus horizontales que les autres feuillages) puis vient éclairer le bas du personnage. Les deux zones lumineuses font paraître plus profonde, par contraste, la zone d'ombre qui les sépare, et dans laquelle les traits de la bergère sont éclairés par des reflets. Elle nous apparaît comme une préfiguration rurale des danseuses et des chanteuses que Degas allait représenter plus tard sous les feux de la rampe. Le point de vue du spectateur est proche du sol, comme dans beaucoup de pastels tardifs, mais cette proximité n'est pas directement sensuelle. Millet semble au contraire avoir peint cette bergère comme il avait peint les fleurs des champs (voir nºs 197 et 198). C'est une créature de la terre, une reformulation naturaliste de ses premiers nus d'inspiration pastorale, dont la sensualité latente est transféré du corps à la lumière et à la couleur qui le définissent.

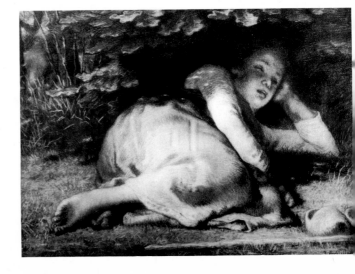

Provenance
Emile Gavet, Paris (Drouot, 11-12 juin 1875,
n° 56); J. Warnier-David, legs au musée
de Reims, 1899.

Bibliographie
Soullié, 1900, p. 95; cat. musée, 1909, n° 838,

repr.; Moreau-Nélaton, 1921, III, p. 98, fig. 287;
Gsell, 1928, repr.

Expositions
Paris, 1900, «Exposition centenale de l'art
français, 1800 à 1889», n° 1175; Londres, 1932,
n° 881; Paris, 1937, n° 693; Paris, Orangerie,

1938, «Trésors du Musée de Reims», n° 41.

Œuvres en rapport
Sur le marché d'art à Paris, un croquis
préparatoire (H 0,118; L 0,162).

Reims, musée Saint-Denis.

236
Le bouquet de marguerites

1871-74
Pastel, sur papier beige. H 0,68; L 0,83. S.b.d.: *J. F. Millet.*
Musée du Louvre.

On peut comparer ce pastel avec une toile bien antérieure, *Femme à la fenêtre* (voir n° 20). Après des années durant lesquelles il a utilisé une palette très sobre, Millet revient, dans ses œuvres tardives, à la couleur sensuelle et à la touche légère de sa manière fleurie, mais dans un contexte naturaliste. Comme dans certaines peintures hollandaises, le spectateur passe devant une fenêtre ouverte, à travers laquelle une femme regarde timidement au dehors. La chair et les vêtements sont de la même couleur tannée, qui les intègre à l'arrière-plan. Sur l'appui de la fenêtre, en pleine lumière, les rouges corail et orange du ruban et de la pelotte à épingles vibrent à côté du vase bleu, nuancé de lavande, et de feuillages verts. Les fleurs sont un hommage à Marguerite, l'une des filles de Millet (née en 1850) qui a probablement servi de modèle pour ce tableau.

Provenance
Emile Gavet (Drouot, 11-12 mars 1875, n° 12);
Henri Rouart (Manzi-Joyant, 16-18 déc. 1912,
n° 209); Bertin-Mourot (Drouot, 29 juin 1949,
n° 13), acquis par le musée du Louvre sur les
arrérages du legs Dol-Lair, Inv. R.F. 29766.

Bibliographie
Piedagnel, 1876, p. 84; Soullié, 1900, p. 97;
Cain, 1913, p. 83-84; Frantz, 1913, p. 105;
Moreau-Nélaton, 1921, III, p. 97-98, fig. 286;
cat. musée, 1960, n° 1340, repr.; Lepoittevin,
1964, p. 10, repr.; Lepoittevin, L'Œil, 1964,
repr.; Lepoittevin, 1971, n° 127, repr.; Imp.
Arthaud, Paris, *Agenda Beaux-Arts*, 1971, repr.;
Bouret, 1972, repr.

Expositions
Paris, 1887, n° 104; Paris, 1889, n° 423; Paris,
1964, n° 38, repr.

Œuvres en rapport
Tableau (H 0,50; L 0,60) reprenant la même
composition, d'authenticité incertaine, dans une
collection particulière au Japon.

Un rapprochement semble s'imposer entre ce tableau et la *Femme aux chrysanthèmes* de Degas (Metropolitan Museum) mais il est rendu hasardeux par l'impossibilité où nous sommes de dater à coup sûr la composition de Degas: elle est signée de 1865, mais la figure de la femme a été ajoutée après. Quoiqu'il en soit, l'analogie n'est pas du tout dans l'atmosphère, d'une part, une Parisienne nerveuse, d'autre part une paysanne un peu gauche, en harmonie

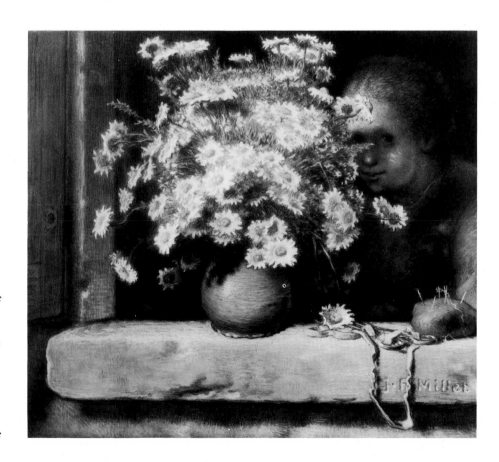

avec le cadre où elle est représentée. Elle est dans le décalage des femmes par rapport aux fleurs. Nous ne pouvons toutefois écarter la comparaison parce que les pastels de Millet, par plus d'un point, annoncent les œuvres que Degas entreprend vers 1875. Or cette année là, soudainement, les pastels de Millet ont été souvent exposés, à l'exposition Gavet en mars,

à sa vente en juin et, entre temps, à la vente de l'atelier de Millet. Degas acheta par la suite des dessins et une huile de Millet, mais on peut penser que, dès la mort de Millet, il a été stimulé par l'exemple de son aîné. On trouve en effet, dans ses pastels comme dans ses peintures à la détrempe, les effets de contre-jour accentué ou de lumière réfléchie, les touches

de couleur nettement séparées, les raccourcis violents et les compositions insolites, enfin l'attention au geste, à l'attitude caractéristique (comment ne pas penser à Degas en voyant le bras sur lequel s'appuie la *Dormeuse*! (voir n° 235).

Paris, Louvre.

237
Maternité, visage de femme

1872-73
Dessin. Mine de plomb. H 0,215; L 0,180. Cachet vente Millet b.d.: *J. F. M.*
Art Institute of Chicago, Worcester Sketch Fund.

On ne sait s'il faut admirer davantage ici la qualité d'«art pur» du dessin ou le sentiment puissant qu'il éveille. Ce sont

deux qualités que le XX^e siècle oppose l'une à l'autre mais que Millet ne dissociait pas. Les lignes estompées et les traits courts composent un admirable langage visuel, moulant la tête dans la lumière et la faisant «sortir» du papier. Ces lignes restituent en même temps le mouvement de la main de l'artiste et soutiennent notre lecture de l'image pour créer une sensation presque palpable du fardeau de la maternité.

Provenance
Acquis en 1969 par l'Art Institute of Chicago.

Œuvres en rapport
Etude pour la *Maternité*, important tableau de 1872-73 du Taft Museum, Cincinnati (H 1,17; L 0,90). Au musée de Budapest, un croquis de l'ensemble (H 0,160; L 0,118), et au Worcester Art Museum, une étude de mains à la mine de plomb, avec des taches de couleurs, véritable palette du tableau, appliquées en bordure (H 0,202; L 0,316).

Chicago, Art Institute.

238
Paysanne abreuvant sa vache, le soir

1873
Toile. H 0,81; L 1,00. S.b.d.: *J. F. Millet.*
Museum of Fine Arts, Boston, gift of Quincy A. Shaw through Quincy A. Shaw, Jr., and Marion Shaw Haughton.

La couleur, dans cette peinture, créée un monde étrange, presque surnaturel. De la lune qui se lève émane une lueur dont les tonalités vert pâle rejoignent les bleus-verts intenses du

soleil couchant, à droite. Le ciel commence sa conquête de la terre et ses verts se mêlent de teintes étranges, jaunes, lavande, roses, bruns-olive et pourpre. La lumière mystérieuse est balayée sur le ciel par le vent que font sentir les arbres et la course des nuages. Juste sous l'horizon, la femme elle-même s'abrite contre le vent et la lumière qui tombent sur son dos. Ce n'est pas une icône, comme son équivalent, la *Femme faisant paître sa vache* de 1859 (voir n° 67). Dans ce premier tableau, la définition sculpturale des deux formes les isole; ici, au contraire, la femme et la bête sont enveloppées de la même lumière qui les dématérialise. La femme se penche en avant, et ce contact presque pathétique est indiqué par la position différente de la main sur la corde. Les deux figures sont unies par la position latérale de la vache et par la courbe continue de son dos qui les assemble visuellement dans un même triangle.

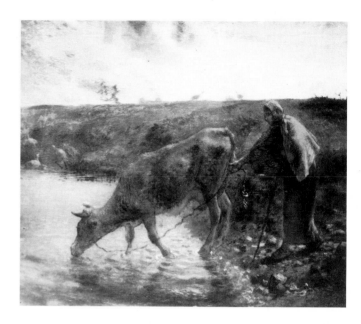

Provenance
Laurent-Richard, Paris (Drouot, 23-25 mai 1878, n° 47, repr.); Quincy Adams Shaw, Boston; famille Shaw, don au Museum of Fine Arts, 1917.

Bibliographie
Soullié, 1900, p. 49; Museum of Fine Arts *Bulletin,* 16 avril 1918, p. 13, repr.; cat. Shaw, 1918, n° 7, repr.; Moreau-Nélaton, 1921, II, p. 120, fig. 177 (daté 1863 par erreur); cat. musée, reproductions, 1932, repr.; Venturi, 1939, II, p. 185; Herbert, 1966, p. 65.

Expositions
Boston, Copley Society, 1897, «100 Masterpieces», n° 62.

Œuvres en rapport
Le tableau remonte au dessin de 1857-58

conservé dans une collection particulière à Boston (H 0,30; L 0,38; Gay, 1950, n° 11, repr.), où l'on voit une ferme à droite. Au Louvre il y a trois croquis pour cette première composition, GM 10415 (H 0,056; L 0,099), GM 10417 (H 0,073; L 0,080), et le verso du GM 10399 (H 0,138; L 0,163). Millet a fait ensuite en 1863, le beau tableau, aussi à Boston, Museum of Fine Arts (H 0,460; L 0,555), et en 1866 le pastel vendu avec la collection W. A. Slater (AAA, 30 nov. 1928, n° 32; Moreau-Nélaton, 1921, II, fig. 217). Il a peint enfin le tableau de 1873, pour lequel on trouve à l'Art Institute of Chicago un beau dessin (Crayon noir, H 0,192; L 0,203). Gravé par Laguillermie pour la vente Laurent-Richard, 1878.

La liberté de la touche a fait supposer parfois que la peinture était inachevée. Il n'en est rien. La dernière manière de Millet est caractérisée par cette liberté du pinceau; le fait que la toile

est signée, et qu'elle n'était plus dans l'atelier au moment de la mort du peintre est une preuve supplémentaire. C'est apparemment le seul tableau tardif de Millet qui puisse correspondre à celui dont parle le peintre dans une lettre à T. Silvestre (8.12.1873, coll. Shaw, Boston): «J'ai à peu près terminé pour Durand-Ruel, une femme qui fait boire sa vache.» La date de 1863, assignée à l'œuvre par Moreau-Nélaton — l'une de ses très rares erreurs — a contribué à embrouiller l'interprétation du tableau. Il s'inscrit parfaitement dans un développement régulier dont les précédentes étapes sont le dessin de 1857, la variante à l'huile de 1863, enfin le pastel légèrement postérieur, et au cours duquel la ligne d'horizon est progressivement dépouillée, la rive simplifiée et toute la composition *épurée* (pour utiliser une fois de plus le terme favori de Millet).

Boston, Museum of Fine Arts.

239
Novembre

1868-69
Dessin. Crayon noir. H 0,132; L 0,205.
Cabinet des Dessins, Musée du Louvre.

Les photographies du tableau perdu pour lequel ce dessin est une étude montre qu'il devait son caractère à la tristesse, à l'immensité glacée du soir. Le caractère du dessin vient d'une autre source: le ruissellement du crayon sur la surface, qui

suggère moins l'apparence des sillons labourés que l'énergie avec laquelle ils ont été tracés. On voit en bas, à droite, une herse abandonnée. De l'extrémité gauche, un filet de crayon monte vers les arbres; un autre, partant de droite, rejoint la silhouette du chasseur qui vise les oiseaux, vers la gauche. Les lignes sont plus douces et transparentes dans le ciel, mais gardent assez de la vigueur du premier plan pour en constituer l'écho.

Provenance
Léon Bonnat, legs au musée au Louvre, 1922,
Inv. R.F. 5776.

Bibliographie
GM 10438, repr.; M. Sérullaz, «Le paysage dans
le dessin français», *Les Arts Plastiques*, 1949,
p. 453, repr.; M. Sérullaz, «Van Gogh et Millet»,
Etudes d'art, 5, 1950 p. 87-92, repr.; de Forges,
1962, p. 51, repr.; éd. 1971, repr.; Lepoittevin,
L'Œil, 1964, repr.

Expositions
Copenhague, Stockholm, Oslo, 1928, «Exposition
de peinture française de David à Courbet»;
Musées nationaux, exp. it., Nord de la France,
1934, «Paysagistes français du XIXᵉ siècle»,
nᵒ 104; Bruxelles, Palais des Beaux-Arts,
1936-37, «Dessins français du Louvre», nᵒ 90;
Bruxelles, Rotterdam, Paris, 1949-50, «Le dessin
français de Fouquet à Cézanne», nᵒ 167;
Amsterdam, Rijksmuseum, 1951, «Het franse
Landschap van Poussin tot Cézanne», nᵒ 191;
Washington, Cleveland, Saint Louis, Harvard
University, Metropolitan Museum, 1952-53,
«French drawings», nᵒ 142; Londres, 1956, nᵒ 72;
Paris, 1960, nᵒ 68; Paris, 1964, nᵒ 65; Paris,
Musée du Louvre, 1968, «Maîtres du blanc et
noir», nᵒ 33.

Œuvres en rapport
Dessin pour *Novembre* du Salon de 1870, le plus
grand paysage peint par Millet (H 0,92; L 1,40),
disparu de la Nationalgalerie à Berlin en 1945,
et présumé détruit. Au Louvre, un autre croquis,
GM 10690 (H 0,112; L 0,134).

Paris, Louvre.

240
Le coup de vent

1870-71
Dessin. Crayon noir. H 0,199; L 0,305. Cachet vente Millet
b.d.: *J. F. M.*
Cabinet des Dessins, Musée du Louvre.

Provenance
Moreau-Nélaton, legs au musée du Louvre, 1927.
Inv. R.F. 11302.

Bibliographie
Moreau-Nélaton, 1921, III, p. 126, fig. 333;
GM 10697, repr. par erreur comme 10696.

Expositions
Paris, 1960, nᵒ 73.

Œuvres en rapport
Croquis pour le nᵒ suivant.

Paris, Louvre.

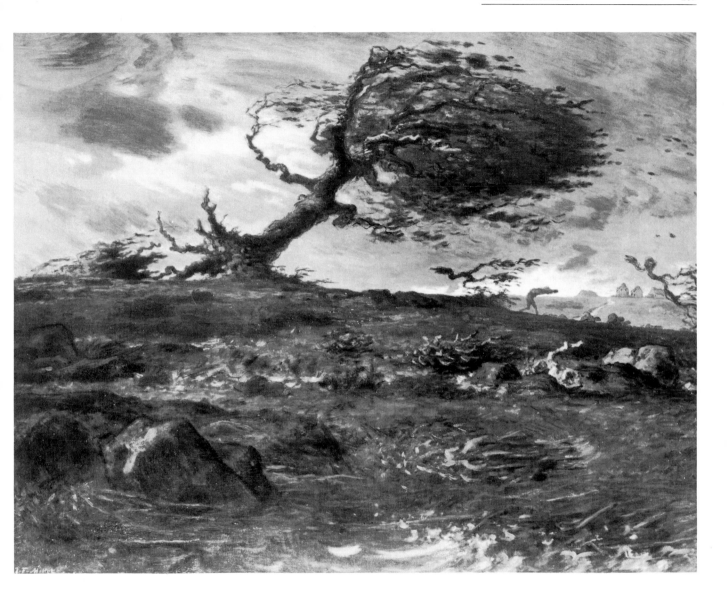

241
Le coup de vent

1871-73
Toile. H 0,90; L 1,17. Cachet vente Millet b.d.: *J. F. Millet.*
National Museum of Wales, Cardiff.

Les maisons normandes au fond permettent de reconnaître ici le plateau élevé qui s'étend au centre de la péninsule de La Hague, une région que Millet devait bien connaître pour l'avoir parcourue souvent, en 1870-71, lorsqu'il se rendait de Cherbourg ou de Gruchy à Vauville. Après les petits champs,

les haies, les vallées étroites de Gruchy, ces hautes terres aux vastes étendues paraissent assez nues et donnent l'impression d'appartenir à un autre pays. Du ciel d'apocalypse (que Kandinsky n'aurait pas désavoué), monte un vent furieux qu'aucun obstacle n'arrête et qui chasse le berger et son troupeau vers le creux du vallon à droite. Ils sont encadrés par deux branches qui tombent près d'eux, arrachées au véritable protagoniste du tableau, l'arbre. On sent ici, comme dans quel-

ques autres peintures tardives, que le naturalisme de Millet reste débiteur du romantisme contemporain de sa jeunesse. Dans le premier plan, Millet est plus proche qu'il ne le sera jamais de son ami Théodore Rousseau, dont les paysages avaient été l'un des pôles de l'art romantique dans les années 1830 et 1840. Rousseau, dans ses dernières œuvres devait rejoindre le courant naturaliste, mais sans perdre jamais le sens des forces de la nature et de leur violence qui submerge l'homme. Rousseau était, lui aussi, un admirateur de La Fontaine et le tableau de Millet offre plus qu'une allusion à une fable dont Rousseau avait entrepris l'illustration, *Le chêne et le roseau.*

Provenance
Vente Millet 1875, n° 45; Henri Rouart (Manzi-Joyant, 10-11 déc. 1912, n° 238, repr.); Ernest Ruffer (Christie's, 9 mai 1924, n° 41, repr.); Miss Margaret S. Davies, Montgomeryshire, don au National Museum of Wales, 1963.

Bibliographie
Mollett, 1890, p. 120; Soullié, 1900, p. 55; W. Sickert, *The English Review*, mai 1912, *in A Free House*, Londres, 1947, p. 95, 134-36, 139, 188; Frantz, 1913, p. 100, repr.; Cain, 1913, p. 111-12, repr.; Moreau-Nélaton, 1921, III, p. 91, 109, 126, fig. 280; Jaworskaja, 1962, p. 197, repr.; cat. Davies, 1963, n° 94; Londres, Marlborough, 1963, «Corot», cité p. 10, repr.; cat. Davies, 1967, p. 52, repr.; Clark, 1973, p. 307, repr.; Reverdy, 1973, p. 22, 23, 25, 27, 128.

Expositions
Paris, 1887, n° 56; Paris, 1937, n° 368; Londres, 1949, n° 207; Aberystwyth, National Library of Wales, 1951, «Sixty-one Pictures from the Gregynog Collection», n° 20; Londres, 1969, n° 52, repr.

Œuvres en rapport
Outre le n° 240, il y a deux croquis préparatoires,

au Louvre, GM 10696 (H 0,195; L 0,298), et au Musée Royal des Beaux-Arts, Copenhague (H 0,211; L 0,295). Gravé par E. Vernier pour Lemercier, 1890.

Le tableau a inspiré au peintre anglais Walter Sickert, l'un de ses meilleurs passages sur Millet que Degas lui avait appris à admirer. En 1912 *(op. cit)*, il écrivait: «Je crois qu'aucun moderne autre que Millet n'aurait songé à choisir le moment où un arbre vient d'être déraciné et est en train de tomber, comme sujet d'une peinture. Ce choix précis a pour curieuse conséquence de faire de l'arbre tout entier, avec ses branches et ses feuilles, un objet unique qui flotte comme les cheveux d'Amy Mollison ou comme un drapeau dans le vent. Les racines sont soulevées du sol avec la motte de terre qui les contenait et le terrifiant objet est tout entier peint dans le bref instant où il se découpe, libre, sur le ciel. Plusieurs branches détachées, étrangement semblables à des serpents, ajoutent à la vérité de la scène, tandis que dans un creux derrière la pente, un berger, non pas courant mais plutôt projeté par la tornade essaie de sauver son troupeau. La débandade des moutons terrifiés, à demi cachés comme des vaisseaux à l'horizon sur une mer démontée crée

une étonnante impression de mystère et de terreur... Dans cette toile, les coups de pinceau enchevêtrés au premier plan sont soulevés et tourmentés de la même agitation que la surface de l'eau ridée par l'orage ou les feuilles hérissées par le vent. Millet, différent en cela des moins valables représentants de deux techniques différentes, sait combiner à bon escient le procédé que les Français appellent *badigeonner* — une exécution analogue à celle des peintres en bâtiment — avec la technique par touches que les Impressionnistes ont si heureusement employée. Il y a, autour de l'arbre qui tombe, des endroits où la toile est à peine couverte, tandis que la masse touffue de ses branches montrent toutes les ressources d'un impasto éloquent. Quand l'œil atteint le paysage, au-delà de la pente, à mi-distance, et se dirige vers le petit oasis plus serein des bâtiments de la ferme, au bout du chemin, les coups de pinceau se fondent jusqu'à n'être presque plus perceptibles. Ainsi sont suggérés la distance, le repos et, pourrait-on dire, la clarté plus sereine d'un possible refuge».

Cardiff, National Museum of Wales.

242
Gardeuse de dindons, l'automne

1872-73
Toile. H 0,810; L 0,991. S.b.d.: *J. F. Millet.*
Metropolitan Museum of Art, New York, Mr. and Mrs. Isaac D. Fletcher Collection, bequest of Isaac D. Fletcher.

Dans une lettre du 18 février 1873, à son protecteur Hartmann, Millet écrit qu'il a presque fini ce tableau, pour Durand-Ruel: «C'est un terrain avec un seul arbre presque dépouillé de feuilles, et que j'ai tâché de faire un peu reculé dans le tableau. Comme figures, une femme vue de dos, et quelques dindons. J'ai aussi tâché de faire deviner le village derrière le terrain, et sur un plan plus bas.» La peinture évoque l'automne, non par la menace implicite des lourds nuages qu'on voit dans *Les meules* (voir n° 246) mais par la paisible attente de *La chute des feuilles* (voir n° 178).

Provenance
«Mme de M. de Marseille» (Drouot, 30 avril 1874, n° 49); M. J. Dupont, Anvers; Charles A. Dana, New York, avant 1883 (AAA, 25 fév. 1898, n° 591); Mr. and Mrs. Isaac D. Fletcher, New York, acquis en 1898; Isaac D. Fletcher, legs au Metropolitan Museum of Art, 1917.

Bibliographie
Sensier, 1881, p. 356; Durand-Gréville, 1887, p. 73; Mollett, 1890, p. 116, 119; Cartwright, 1896, p. 336; Soullié, 1900, p. 51-52; E. Clark, *The Art World and Arts and Decoration,* 9, 1918, p. 207; Venturi, 1939, II, p. 185; cat. musée, 1966, p. 91-93, repr.; Reverdy, 1973, p. 22.

Expositions
Bruxelles, Galerie Ghémar, 1876, «Exposition de tableaux modernes au profit de la caisse centrale des artistes belges», n° 173; New York, National Academy of Design, 1883, «Pedestal Fund Art Loan Exhibition», n° 6; New York, 1889, n° 614; Cambridge, Mass., Fogg Art Museum, 1929,

«French Paintings of the 19th and 20th Centuries», nº 63; New York, Metropolitan Museum, 1934, «Landscape Paintings», nº 44; Newark Museum, New Jersey, 1947, «19th Century French and American Paintings», nº 21.

Œuvres en rapport
Sur le marché d'art à Londres, en 1961, une série de sept croquis dont l'un montre une maison à droite, à la place du tas de fagots et des outils abandonnés.

Au cours des deux dernières années, des éléments nouveaux sont venus éclairer l'étude de cette peinture. La lettre déjà citée, apparue récemment en vente publique (Drouot, 23 fév. 1973, localisation actuelle inconnue), donne une date assez précise pour l'achèvement du tableau (certains dessins semblent remonter aux années 1868-70; il est possible que la toile ait été esquissée à cette époque, et reprise après le séjour en Normandie. Le village dont parle Millet est Chailly, dont les toits apparaissent de part et d'autre de l'énorme tas de fagots. La tour, au centre, est la «tour de Chailly», construction en ruine, sur un tertre, servant de four en plein air. Le nettoyage de la toile effectué récemment par le Metropolitan Museum en vue de l'exposition, a révélé une variété inattendue de nuances, spécialement dans l'arrière-plan du tableau, où différentes couleurs, d'égale légèreté, avaient été cachées par d'anciens vernis. D'autre part, nous avons appris récemment l'endroit où se trouvait le tableau au moment de la mort de Millet (grâce aux indications aimablement communiquées par M. Pierre Angrand). Le 14 mai 1875, J. Dupont écrivait d'Anvers à P. de Chennevières, Directeur des Beaux-Arts (Archives Nationales, F 21295): «J'apprends par les journaux que vous venez d'acquérir pour le Louvre un Millet, les *Baigneuses*. J'ai l'honneur de vous informer que je possède de ce maître une toile très importante ayant plus d'un mètre de largeur sur 80 (cm) de hauteur et représentant la *Gardeuse de dindons*. Je puis au besoin vous en adresser une photographie ou mieux vous faire voir le tableau, devant me rendre à Paris dans la huitaine. Je

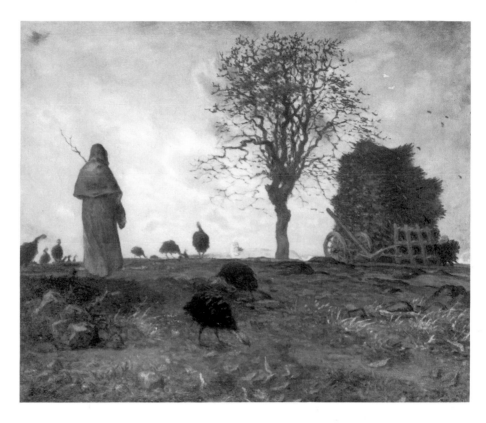

ne veux pas, Monsieur, vous dire que c'est une œuvre géniale, de toute beauté, etc., etc. Si vous désiriez le voir, votre appréciation seule pèserait dans la balance bien plus que toutes les banalités des marchands que je pourrais y (sic) écrire pour écouler mon tableau. Cette œuvre du peintre est connue et a été payée avant la mort de l'artiste 22.500 frs à M. Lannoy, rue Auber à Paris. J'en demande aujourd'hui frs. 30.000.»

La réponse, datée du 24 mai, est celle que l'on pouvait attendre: «J'ai le regret d'avoir à vous informer qu'il n'est pas possible de donner suite à votre demande...» (Le tableau des *Baigneuses* dont parle M. Dupont est le nº 29 de la présente exposition.)

New York, Metropolitan Museum of Art.

243
La chasse des oiseaux au flambeau

1874
Toile. H 0,735; L 0,925. S.b.d.: *J. F. Millet.*
Philadelphia Museum of Art, William L. Elkins Collection.

Sans les indications fournies par Millet lui-même à W. Low, un jeune peintre américain qui vint s'entretenir avec lui en 1873 et 1874, nous ne connaîtrions pas les origines de cette

peinture, l'une des plus étranges de tout son œuvre. «Quand j'étais enfant», dit Millet, «il y avait de grands vols de pigeons sauvages qui, la nuit, se perchaient dans les arbres; nous avions l'habitude d'y aller avec des torches et les oiseaux, aveuglés par la lumière pouvaient être tués par centaines, avec des gourdins.» «Et vous n'avez pas revu cela depuis que

vous étiez enfant?» demanda Low. «Non», répondit Millet, «mais tout me revient pendant que je travaille.» Connaissant l'amour de Millet pour les oiseaux et les bêtes, nous pouvons être sûrs qu'il y a dans ce tableau plus qu'un souvenir concret de sa jeunesse en Normandie. Les deux figures debout exécutent une danse forcenée en agitant leurs bâtons et les deux autres, en bas, se précipitent sur les oiseaux tombés avec une avidité démoniaque et en collant bizarrement leurs corps à la terre. La torche de paille répand une lumière vascillante qui détermine les coups de pinceau hachurés représentant les branches de la haie. Près du garçon qui la porte, la torche brille si fort qu'elle semble brûler les contours de son visage. L'atmosphère saisissante du tableau nous fait réaliser instinctivement que la nature apocalyptique de la lumière et la violence de l'action ont été voulues par le peintre pour décrire un événement horrible, littéralement un meurtre. La frénésie de la scène est tempérée par le fait que l'archaïsme des figures les soustrait au présent. Elles ont

presque l'apparence de marionnettes, comme des figures de la première Renaissance (Masaccio ou Fra Angelico), auxquelles Michel-Ange aurait insufflé l'énergie d'une scène de résurrection.

Nous ne pouvons présumer des pensées secrètes que recèle cette composition visionnaire. Ce que nous savons, c'est qu'elle est la dernière toile à laquelle Millet ait travaillé avant sa mort. Qu'il ait eu ou non des prémonitions, sa santé a régulièrement décliné à mesure qu'il achevait le tableau, dans les dernières semaines de 1874. Les oiseaux victimes et leurs bourreaux expriment la cruauté de la vie, un thème pour lequel il avait déjà trouvé un symbole dans le monde animal: *La mort du cochon* de 1869 (autrefois dans la collection Burke). La jeunesse des humains les absout de toute intention perverse: ils sont néanmoins les instruments du destin implacable, poussés par les forces nocturnes, qui viennent troubler la sérénité du sommeil par les lueurs flamboyantes de l'enfer.

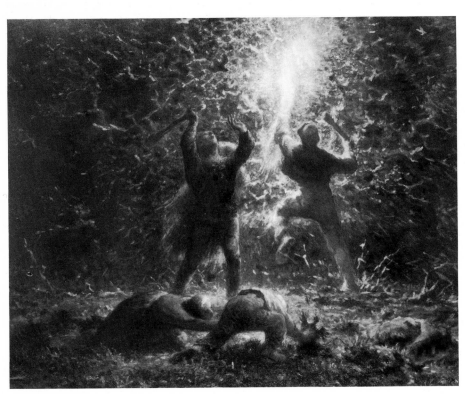

Provenance
Vente Millet 1875, n° 53; Félix Gérard (Drouot, 25 fév. 1896, n° 46, repr.); William L. Elkins, Philadelphie, legs au Philadelphia Museum of Art.

Bibliographie
Mollett, 1890, p. 114, 120; Low, 1896, p. 509-10; Naegely, 1898, p. 161; cat. Elkins, 1900, n° 39, repr.; Soullié, 1900, p. 44; Moreau-Nélaton, 1921, III, p. 97, 104, fig. 300; Durbé, Barbizon, 1962, n° 78, repr.; Reverdy, 1973, p. 124.

Expositions
Paris, 1887, n° 26; Barbizon Revisited, 1962, n° 78, repr.

Œuvres en rapport
Deux dessins importants ont disparu depuis la vente de la Veuve Millet en 1894 (n° 11, H 0,57; L 0,71; et n° 56, H 0,47; L 0,49). Une dizaine de croquis nous sont parvenus, y compris les trois du Louvre (GM 10699 à 10701) et celui de l'Indianapolis Museum of Art (H 0,195; L 0,315) où la mine de plomb a été effacée au grattoir pour renforcer l'effet de lumière nocturne.

Philadelphie, Museum of Art.

244 à 247
Les quatre saisons

Le cycle des *Saisons*, regroupé ici pour la première fois depuis 1881 est l'une des principales entreprises de Millet pendant les dernières années de sa vie. Il l'avait commencé en 1868 et y travailla ensuite par intermittence, principalement en 1873 et 1874. Il ne termina jamais *L'hiver*. Contrairement aux *Saisons* de l'Hôtel Thomas, peintes pour un cadre architectural précis, Millet avait, cette fois, le libre choix des sujets, et il y a donné la quintessence de sa dernière manière. Les quatre peintures ne sont pas liées en un groupe totalement homogène (les pastels correspondant ne sont pas même traités comme une série), et ils ont une autonomie suffisante pour tenir leur place séparément, on décèle pourtant entre eux de subtiles relations, notamment entre *Le printemps* et *L'automne* d'une part, entre *L'été* et *L'hiver* d'autre part. Dans chacune des compositions, la nature dialogue avec l'homme. *Le printemps* et *L'automne* sont de vrais paysages et

représentent la nature soumise aux desseins de l'homme. Mais l'une et l'autre montrent une petite figure se protégeant contre la puissance du ciel, c'est-à-dire contre les forces de la nature que l'homme doit affronter. *L'été* et *L'hiver* expriment la domination de l'homme, mais la présence de la nature est fortement marquée, par la chaleur de fournaise qui embrase *L'été*, par la lueur blême du coucher de soleil baignant l'hiver morne. Les deux premières toiles évoquent des «demi-saisons», suggérant à la fois la saison précédente et celle qui va commencer; les deux autres montrent la «pleine saison», sans aucun signe de transition. La seule progression maintenue entre les quatre toiles est le passage du matin du *Printemps* au midi de *L'été*, puis à l'après-midi de *L'automne* et finalement au coucher de soleil de *L'hiver*. Il y a aussi les différents âges de l'homme, mais ils sont seulement suggérés, sauf dans *L'hiver* où le poids des ans est clairement accusé.

L'histoire de la commande des *Quatre saisons* peut être établie très précisément grâce à la correspondance Millet-Sensier. Frédéric Hartmann avait été l'un des mécènes de Rousseau, et, à la mort du peintre, en décembre 1867, il transféra ses faveurs à Millet, en commençant par lui demander de finir les tableaux laissés inachevés par son ami et que Hartmann avait payés (notamment le *Village de Becquigny* aujourd'hui à la collection Frick). Le 20 mars 1868, Sensier écrit à Millet que Hartmann «ébloui» par le pastel qu'il lui a montré à Paris, va venir à Barbizon: «Je voudrais bien que vous ayez plusieurs de vos grands pastels à lui montrer.» Un accord fut conclu pour un cycle des *Quatre saisons* et le 26 mars, Sensier annonce que Hartmann est prêt à payer les premier 10.000 francs. Les 15.000 francs restant seront versés en août. Le 17 avril, Millet demande à Sensier de lui commander quatre toiles de 110×85 cm: «Préparez trois de ces toiles d'un lilas rose foncé et l'autre en ocre jaune.» (Moreau-Nélaton (1921, III, p. 40) omet le mot «rose».) Millet écrit à Sensier le 14 mai, en le priant d'insister auprès de son fournisseur Blanchet pour que celui-ci lui envoie les toiles «car j'ai hâte de commencer le printemps de M. Hartmann». Hartmann était de tempérament fort patient, car Millet faisait passer d'autres œuvres en priorité, bien qu'il ait commencé des esquisses pour les quatre compositions. Le 13 février 1870, il dit à Sensier qu'il a écrit à Hartmann à propos des soucis que lui donnent ses toiles pour le Salon mais il ajoutait: «Je vais cependant faire une poussée à votre tableau l'hiver pendant qu'il y

a de la neige.» L'ensemble fut abandonné pendant le séjour en Normandie, et repris au retour, probablement au cours de l'année 1872. Finalement, l'artiste pouvait écrire, le 18 mai 1873 que *Le printemps* était «à peu près terminé»; le 18 mars de l'année suivante *L'automne*, à son tour est «à peu près terminé», dit-il «et je suis occupé à donner une bonne poussée à celui des *Batteurs*.» Celui-ci fut livré peu de temps après le mois de mars, et *L'hiver* resta inachevé. Il porte le cachet de l'atelier, mais Hartmann dût le réclamer à la famille, car il n'a pas figuré dans la vente de l'atelier. La chronologie des peintures est donc claire. Leurs relations avec les pastels ne l'est pas. Tous les quatre figuraient à la vente de la collection Gavet en 1875, mais leur date n'a pas encore été établie de façon certaine. Le fait que Sensier, dans sa lettre du 20 mars 1868 demande à Millet de montrer des pastels à Hartmann permet de conclure que la commande des quatre peintures fut déterminée par la vue de quelques-uns des pastels, sinon des quatre. A en juger par le style, *L'automne* (voir n° 200) est le plus ancien des quatre, probablement un peu antérieur à *L'été* (voir n° 201). *L'hiver*, connu seulement par d'anciennes photographies, semble un peu plus tardif, et le dernier paraît être *Le printemps* (Fondation Gulbenkian), la manière très libre et légère indiquant une date vers 1872-73. On peut donc penser que Millet, en 1868, montra à Hartmann *L'été* et *L'automne* qui aurait été alors achevés, mais non les deux autres. Les peintures, normalement étaient précédées par les pastels, mais ce n'est pas toujours le cas et il peut avoir préféré épargner sa peine en

fournissant à Gavet une réplique au pastel de la peinture à l'huile. Il devait être impatient de commencer d'abord *Le printemps* parce qu'il était plus intéressant pour lui d'aborder l'un des tableaux dont la composition n'était pas déterminée d'avance par celle des pastels. Quoiqu'il en soit, ni à l'exposition ni à la vente des pastels Gavet, les quatre *Saisons* n'étaient groupées et rien dans leurs titres ne les rattachaient les uns aux autres. Il est très probable qu'ils n'avaient pas été présentés à Gavet comme formant une même série. Il reste une curieuse incohérence entre les quatre peintures: le format de *L'hiver* est différent de celui des trois autres. Il est bien peint sur la préparation ocre jaune mentionnée dans la lettre de 1868, les autres étant, comme prévu, lilas rose foncé. Les trois tableaux finis ont été dispersés à la vente Hartmann en 1881; celui qui n'était pas terminé avait sans doute été déjà vendu à Henri Rouart et il figura à la rétrospective de 1887 dans ses dimensions actuelles. Ayant toujours été à part des trois autres, il a peut-être été réduit à sa grandeur actuelle pour diminuer l'effet de son état d'inachèvement. Il faut enfin mentionner une confusion regrettable concernant *L'été* et *L'automne*. Moreau-Nélaton (1921, III, p. 41) intervertit les deux saisons, considérant sans doute que la moisson est une occupation d'automne. Pourtant, le sarrasin était récolté en juillet, selon les manuels agricoles français de l'époque, et personne, en voyant *L'automne* ne peut douter qu'il représente une froide journée de novembre.

244
Le printemps

1868-1873
Toile. H 0,86; L 1,11. S.b.d.: *J. F. Millet.*
Musée du Louvre.

La course des nuées d'orage, la terre lilas-brun, les branches dépouillées coupées aux arbres à gauche et à droite suggèrent la fuite de l'hiver. Le printemps s'annonce dans la variété des verts tendres qui représentent les nouvelles pousses et vont peu à peu submerger les bruns-pourpres de l'hiver. Il s'annonce aussi dans la lumière tamisée qui module la scène. L'arc-en-ciel symbolise le printemps comme la saison qui amène les récoltes de l'été, évoquées par les arbres en fleurs et le tronc greffé au premier plan à gauche. On sent partout la terre saturée par la féconde humidité du ciel. Même le sentier bourbeux est semé de fleurs printanières, trait typique de la conception du Nord, qui donne de l'importance aux détails les plus familiers. Par la simplicité du sujet, par le sentiment qu'il exprime des mutations de la lumière et de la végétation, Millet se rattache à la tradition du paysage qui, partant de son ami Rousseau remonte jusqu'à Constable, et, au-delà, jusqu'à Ruysdael.

Provenance
Frédéric Hartmann, Munster, commandé en 1868, achevé en 1873 (rue de Courcelles, 7 mai 1881, nº 9, racheté); Mme Frédéric Hartmann, don au musée du Louvre en 1887, Inv. R.F. 509.

Bibliographie
Wallis, 1875, p. 12; Sensier, 1881, p. 234, 312, 356, 358, 362; Eaton, 1889, p. 99; Mollett, 1890, p. 116, 119; Muther, 1895, éd. 1907, repr.; Cartwright, 1896, p. 232, 332, 336, 337, 369; Low, 1896, p. 511-12; E. Mascart, «L'arc-en-ciel dans l'art», *Revue de l'art ancien et moderne*, II, 1897, p. 213-20; Naegely, 1898, p. 115, 124, 162; Breton, 1899, p. 222, 224; Soullié, 1900, p. 54; Gensel, 1902, p. 62, repr.; Studio, 1902-03, repr.; Marcel, 1903, éd. 1927, p. 72, repr.; Muther, 1905, p. 43-44, repr.; A. Beaunier, *L'art de regarder les paysages*, Paris, 1906, p. 217, repr.; Fontainas, 1906, éd. 1922, p. 163; Laurin, 1907, repr.; Saunier, 1908, repr.; Bénédite, 1909, p. 94, repr.; Krügel, 1909, repr.; E. Michel, 1909, p. 198; Turner, 1910, repr. coul.; Gassies, 1911, p. 14-16; J. F. Raffaëlli, *Mes promenades au Musée du Louvre*, Paris, 1913, p. 100; Cox, 1914, p. 70, repr.; Hoeber, 1915, repr.; *Millet Mappe*, Munich, 1919, repr.; Moreau-Nélaton, 1921, III, p. 40-41, 91, 92, 112-14, fig. 282; cat. musée, 1924, nº 643; Dorbec, 1925, p. 177-78; R. Régamey, «Jean-François Millet et ses amateurs Alsaciens», *L'Alsace française*, 9, 25 janv. 1925, p. 73-76, repr.; E. Waldmann, *Die Kunst des Realismus und des Impressionismus*, Berlin, 1927, repr.; Focillon, 1928, p. 24; Gsell, 1928, p. 45, repr.; P. Jamot, *La peinture au musée du Louvre, Ecole française*, Paris, 1929, p. 48, repr.; F. Paulhan, *L'esthétique du paysage*, Paris, 1931, p. 135; Terrasse, 1932, repr. coul.; J. et M. Laurillou, «Les aspects de la nature, l'eau», *Le dessin*, nov. 1938, repr.; Vollmer, 1938, repr. coul.; Rostrup, 1941, p. 37, repr.; F. Fosca, *La peinture française au XIXe siècle*, Paris, 1956, p. 88-89; G. Bazin, *Trésors de la peinture au Louvre*, Paris, 1957, repr.; F. Bérence, «Millet, chantre du paysan», *Jardin des arts*, nov. 1959, p. 48, repr.; cat. musée, 1960, nº 1337, repr.; de Forges, 1962, p. 47, repr. coul.; Hiepe, 1962, repr. coul.; Jaworskaja, 1962, p. 198, repr.; anon., «Peasant Painter», *M D* (revue), août 1964, p. 160-67, repr.; M. Harold et G. Baker, *Landscapes by the Masters*, Fort Lauderdale, 1964, p. 24, repr. coul.; P. Granville, «Redécouvrir Barbizon», *Connaissance des arts*, 185, juil. 1967, p. 71, repr. coul.; Durbé, Barbizon, 1969, repr. coul.; anon., *L'impressionnisme*, Paris, 1971, p. 43, repr. coul.; A. Sheon, «French Art and Science in the Mid-Nineteenth Century», *The Art Quarterly*, 34, hiver 1971, p. 450, repr.; cat. musée, 1972, p. 266; Bouret, 1972, repr. coul.; Clark, 1973, p. 307, repr. coul.; Washington 1975, cité p. 67-68, repr.

Expositions
Paris, Durand-Ruel, 1878, «Exposition rétrospective de tableaux et dessins de maîtres modernes», nº 237; Paris, 1887, nº 54; Sao Paulo, 1913, nº 717; Londres, 1932, nº 394, repr.; Paris, Petit Palais, 1946, «Chefs-d'œuvre de la peinture française du Louvre», nº 221; Amsterdam, Rijksmuseum, 1951, «Het franse Landschap von Poussin tot Cézanne», nº 80; Cologne, Wallraf Richartz Museum, 1957, «Parcs et jardins», non num.; Agen, Grenoble, Nancy, 1958, «Romantiques et réalistes au XIXe siècle», nº 32; Bordeaux, Galerie des Beaux-Arts, 1959, «La découverte de la lumière des Primitifs aux Impressionnistes», nº 208; Japon, 1961-62, nº 21, repr.; Munich, Haus der Kunst, 1964-1965, «Französische Malerei des 19 Jahrhunderts von David bis Cézanne», nº 182, repr.; Bordeaux, Galerie des Beaux-Arts, 1974, «Naissance de l'impressionnisme», nº 72.

Œuvres en rapport
Voir les nºs suivants. Dans le pastel reprenant la même composition à la fondation Gulbenkian, Lisbonne (H 0,42; L 0,54), la route qui perce le tableau est absente; il y a d'autres modestes différences au premier plan; on y retrouve la même invention et la même fougue. Dans le commerce à Londres, un croquis recto-verso de l'ensemble et de quelques détails (Crayon noir, H 0,189; L 0,234), et au Louvre, GM 10686 (Mine de plomb, H 0,105; L 0,138), un croquis de l'homme sous l'arbre au dos d'un fragment d'une lettre de Sensier qu'on peut dater de 1869. Le tableau a été gravé par Toussaint pour la vente Hartmann de 1881. Une copie peinte anonyme (H 0,86; L 1,11), était sur le marché d'art à New York en 1950.

Paris, Louvre.

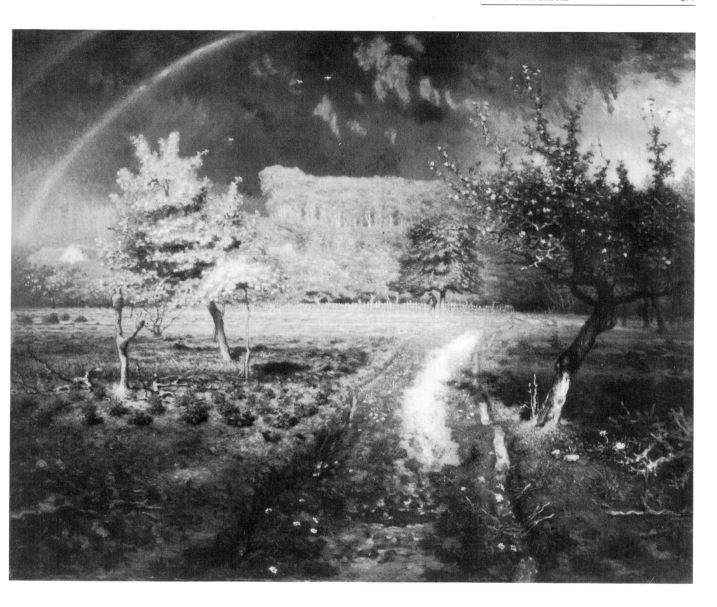

245
L'été, les batteurs de sarrasin

1868-74
Toile. H 0,85; L 1,11. S.b.d.: *J. F. Millet.*
Museum of Fine Arts, Boston, gift of Quincy A. Shaw through
Quincy A. Shaw, Jr., and Marion Shaw Haughton.

L'ardeur de l'été a brûlé presque toute la verdure et les tons roux de la paille de blé noir envahissent la toile. Les couleurs, partout, ont pris des nuances de poussière et de feu. Au premier plan, quelques touches de vert-fauve et de bleus se mêlent au lilas au lavande et au rouge, à l'orange-fauve et au jaune. Plus loin, des jaunes et des lavande grisâtres recòuvrent presque les autres tons qui apparaissent seulement de près. Les différentes phases du labeur — la récolte, le transport, le battage, la destruction de la paille en brûlots — se déroule dans une harmonie presque musicale, selon un rythme d'abord lent au premier plan, avec des couleurs soutenues et de larges coups de pinceaux, mais qui devient plus rapide dans le lointain, avec des couleurs allégées posées en touches plus petites, presque tremblantes. Le spectateur moderne pense immédiatement à Van Gogh devant cette toile. Des traits bleus épais cernent les têtes et les bustes des femmes au premier plan et leurs corps sont peints en balafres dont la brutalité manifeste est l'équivalent pictural du primitivisme de leur condition. Millet, comme Van Gogh, associait la couleur, la touche et la forme aux valeurs morales qu'il voyait dans la vie paysanne. Cette peinture est la seule de la série qui évoque la jeunesse de Millet en Normandie (les trois autres représentent Barbizon): le mécanisme artistique qui exprime son attachement passionné au passé est le même que celui de Van Gogh.

Provenance
Frédéric Hartmann, Munster (18, rue de Courcelles, 7 mai 1881, n° 5, repr.); Quincy Adams Shaw, Boston; famille Shaw, don au Museum of Fine Arts, 1917.

Bibliographie
Wallis, 1875, p. 12; Sensier, p. 360, 362; Durand-Gréville, 1887, p. 68; Bartlett, 1890, p. 755; Cartwright, 1896, p. 332, 341, 344, 370; Soullié, 1900, p. 53-54; Marcel, 1903, éd. 1927, p. 102; Peacock, 1905, p. 134, 136; Cain, 1913, p. 109-10, repr.; Museum of Fine Arts *Bulletin*, 16, avril 1918, p. 12, repr.; cat. Shaw, 1918, n° 6, repr.; Moreau-Nélaton, 1921, III, p. 91, 97, 102, 111, fig. 284; cat. musée, reproductions, 1932, repr.; Jaworskaja, 1962, p. 197-98.

Expositions
Paris, Durand-Ruel, 1878, «Maîtres modernes», n° 239; New York, 1889, n° 555; Barbizon Revisited, 1962, n° 76, repr.; New York, 1972, n° 51, repr.

Œuvres en rapport
Voir les n°s 244, 246, 247 et son modèle, le pastel n° 201. On ne connaît qu'un seul dessin préparatoire, une étude de la femme au premier plan, collection particulière, U.S.A. (Crayon noir, H 0,31; L 0,20). Gravé par Milius pour la vente Hartmann, 1881.

Boston, Museum of Fine Arts.

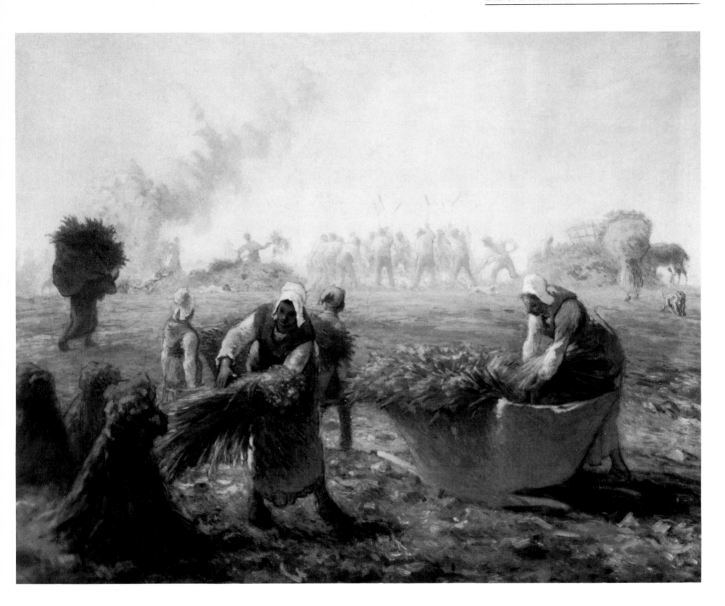

246
L'automne, les meules

1868-74
Toile. H 0,85; L 1,10. S.b.d.: *J. F. Millet.*
Metropolitan Museum of Art, New York, bequest of Lillian
S. Timken, 1959.

Dans *L'automne,* les nuages aux tons noirs et pourpres,
contrastent avec les meules qui sont d'un jaune clair. Le
pourpre et le jaune sont des couleurs opposées et elles expri-
ments ici la sombre menace de l'hiver contre la luminosité
du soleil et de l'été. Ce contraste de base est modulé en
nuances diverses. La partie sombre des nuages est faite de
plusieurs tons de bleus et de verts, où la préparation lilas-rose
qui affleure donne une impression de pourpre. Les nuages
plus légers, au-dessus mêlent les bleus-verts et les bleus. A
gauche, le ciel brillant est fait de verts pâles, de jaunes et
de roses que l'on retrouve sur les bâtiments, dans le lointain
à droite, par un balancement coloré répondant à la parfaite
symétrie de cette composition.

Provenance
Frédéric Hartmann, Munster (18, rue de
Courcelles, 7 mai 1881, n° 6, repr., racheté);
Mme Frédéric Hartmann (Drouot, 6 mai 1909,
n° 2, repr.); C. K. G. Billings, New York
(AAA, 8 janv. 1926, n° 17, repr.); Mrs. William
E. Timken, New York; Lilian S. Timken, legs
au Metropolitan Museum of Art, 1959.

Bibliographie
Wallis, 1875, p. 12; Sensier, 1881, p. 356, 360,
362; Eaton, 1889, p. 97; Bartlett, 1890, p. 755;
D. C. Thomson, 1890, p. 263, repr.; Cartwright,
1896, p. 332, 336, 341, 344, 365; Low, 1896,
p. 507; Soullié, 1900, p. 53; Muther, 1903, éd.
angl. 1905, p. 65; Moreau-Nélaton, 1921, III,
p. 91, 97, 102, 117, fig. 283; *Le Figaro artistique,*
8 avril 1926, p. 413, repr.; cat. musée, 1966,
p. 93-94, repr.

Expositions
Paris, 1887, n° 55; Paris, 1889, n° 521; Paris,
Petit, 1892, «Cent chefs-d'œuvre», n° 122;
New York, Metropolitan Museum, 1974-1975,
«Impressionism: a Centenary Exhibitions», h.c.

Œuvres en rapport
Voir les n°s 244, 245, 247 et son modèle, le
pastel n° 200. Sur le marché d'art à Londres en
1961, il y avait deux croquis au crayon brun
(tous deux H 0,20; L 0,31), et à la Kunsthalle
de Brême se trouve le beau petit dessin (Crayon
noir, H 0,105; L 0,127) des trois meules qui doit
être celui fait sur le motif dont parle Eaton et
Low *(Op. Cit.).* Gravé par Champollion pour la
vente Hartmann, 1881, et par V. Vocillon pour
la série *Musées et salons, 4,* de Jules Hautecœur,
1890.

New York, Metropolitan Museum of Art.

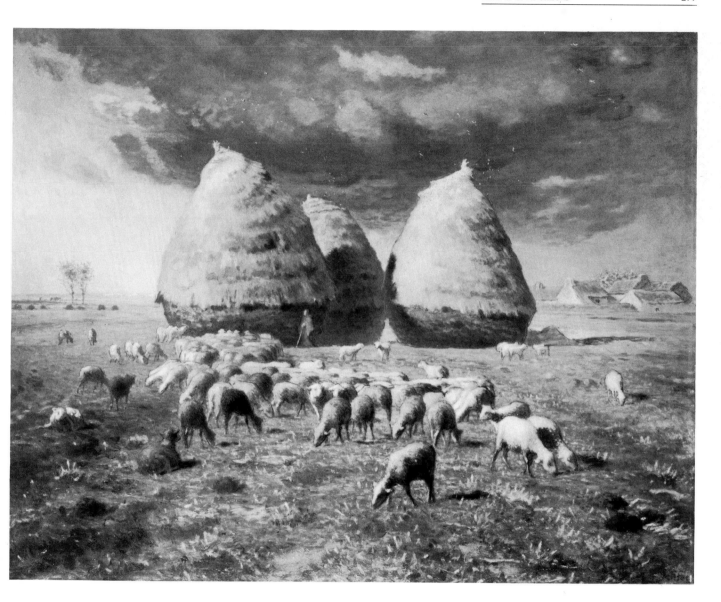

247
L'hiver, les bûcheronnes

1868-74
Toile inachevée. H 0,787; L 0,978. Cachet vente Millet b.d.:
J. F. Millet.
National Museum of Wales, Cardiff.

L'hiver est construit sur l'image familière de l'humanité portant son fardeau, non pas un fardeau inerte, mais le produit de son labeur. L'été mène à l'hiver, comme l'annonce — à gauche du tableau de *L'été,* la femme portant sa gerbe dans une attitude analogue à celle de la fagoteuse du premier plan. Bien qu'inachevée, cette dernière figure a toute la puissance expressive qui naît de la maîtrise de Millet à caractériser les formes, une maîtrise que Daumier est seul à partager parmi les artistes de cette génération. Le dessin des trois fagoteuses (voir n° 172) prélude à cette composition mais les formes y naissent de la multiplication des traits de crayon noir. Dans la peinture, celles-ci surgissent au contraire, des surfaces largement frottées de la couche picturale. La figure principale est cernée de contours épais qui séparent les unes des autres les différentes parties de son corps; les deux autres se confondent presque avec leur environnement. Elles sont entièrement soumises au ton jaune ocre dont elles sont baignées, et à la blancheur de la terre couverte de neige. Millet, s'il avait achevé le tableau, aurait ajouté des roses, des lavande, des pourpre et des bleus mais le jaune serait resté la force dominante, l'élément d'unité, créé par la faible lumière d'un coucher de soleil hivernal.

Provenance
Frédéric Hartmann, Munster; Henri Rouart, Paris (Manzi-Joyant, 10-11 déc. 1912, n° 242, repr.); Gwendoline E. Davies, Montgomeryshire, don au National Museum of Wales, Cardiff, 1952.

Bibliographie
Sensier, 1881, p. 311, 362; Eaton, 1889, p. 92; Cain, 1913, p. 81, repr.; R. Dell, «Art in France», *Burlington Magazine,* 22, 1913, p. 120, 124; Frantz, 1913, p. 100, repr.; Moreau-Nélaton, 1921, III, p. 40-41, 91, fig. 285; A. Dézarrois, «Chronique, l'art français à Londres», *Revue de l'art anc. et mod.,* 61, fév. 1932, p. 97, repr.; J. Laver, *French Painting and the 19th Century,* Londres, 1937, p. 60, repr.; Rostrup, 1941, p. 35, repr.; *Connoisseur,* 129, 1952, p. 26, repr.; cat. musée, 1955, n° 789, repr.; cat. musée, Davies collection, 1967, p. 52, repr.; Clark, 1973, p. 294, repr. coul.

Expositions
Paris, 1887, n° 46; Cardiff et Bath, 1913, «Loan Exhibition», n° 47, repr.; Londres, 1932, n° 366, repr.; Manchester, City Art Gallery, 1932, «French Art Exhibition», n° 78; Paris, 1937, n° 367; Londres, Wildenstein, 1950, «The School of 1830 in France», n° 52; Cardiff et Swansea, Arts Council of Great Britain, Welsh Committee, 1957, «Daumier, Millet, Courbet», n° 19; Aberystwyth, National Library of Wales (expositions d'œuvres des collections de Gregynog), 1947, n° 42 et 1948, n° 76.

Œuvres en rapport
Voir les trois n°s précédents. Le grand pastel est disparu depuis la vente Sedelmeyer en 1877 (H 0,72; L 0,93). Deux dessins sont à Paris, dans des collections particulières (H 0,30; L 0,42 et H 0,282; L 0,382).

Cardiff, National Museum of Wales.

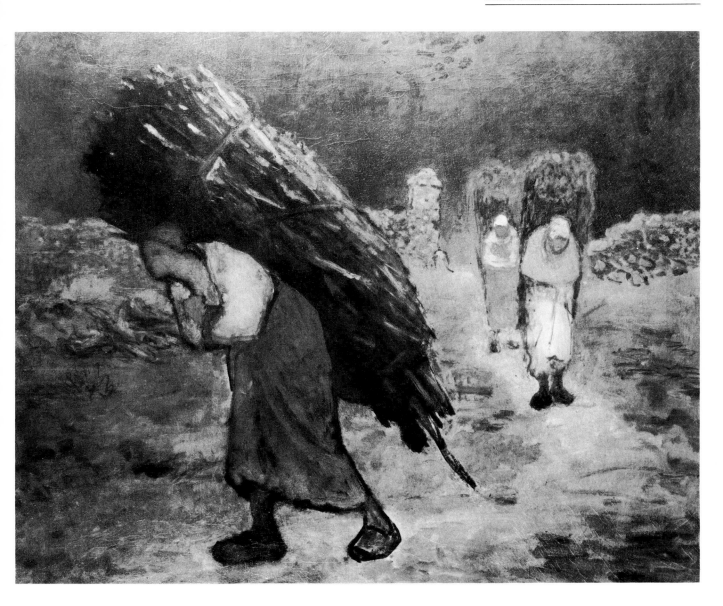

Additif

92 bis
Deux bergères se chauffant

1855-58
Dessin au crayon noir, estompé, avec rehauts de bleu et vert.
H 0,30; L 0,37. S.b.D.: *J. F. Millet.*
Collection particulière

La ressemblance n'est pas fortuite entre la bergère debout et l'une des pleureuses du *Tombeau de Philippe Pot* (Louvre). Cette figure solennelle, entièrement construite par les larges plans du drapé, a la simplicité monumentale des statues bourguignonnes. Grâce au témoignage de ses amis, nous savons que Millet possédait plusieurs sculptures d'époque gothique, d'autres du XVIᵉ siècle et son œuvre, surtout dans les années 50, montre des réminiscences certaines de cette sculpture. On y trouve d'ailleurs tout un répertoire de thèmes paysans et les miséricordes en bois illustrent bien des sujets familiers à Millet: ramasseurs de fagots, faucheurs, tonneliers, cardeurs, paysans taillant la vigne, et même des personnages se chauffant les mains devant le feu (figure de miséricorde sur une stalle de l'église de la Trinité, à Vendôme).

Provenance
Henri Rouart (Manzi-Joyant), 16-18 avril 1912,
nº 212, repr.).

Bibliographie
Frantz, 1913, p. 103, repr.

Expositions
Paris, 1887, nº 114; Paris, 1900, «Exposition
centennale de l'art français», nº 1183.

Œuvres en rapport
Dans une collection particulière au Japon, un fusain vigoureux (H 0,23; L 0,36) comportant une étude de chacune des femmes et un petit croquis de l'ensemble. Vers 1900, une excellente reproduction du dessin définitif, faisant partie de la série *Les Maîtres du dessin* de l'imprimerie Chaix, avec la légende «Héliog. J. Chauvet.»

Collection particulière.

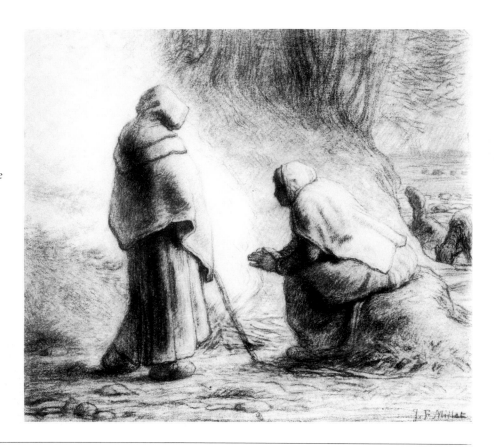

Expositions principales 1875-1975

Les expositions du vivant de l'artiste se trouvent dans la Chronologie.
Les expositions consacrées uniquement à Millet sont marquées **.
Les autres expositions d'une importance exceptionnelle pour Millet sont marquées *.

** Exp. Gavet, 1875. Paris, rue Saint-Georges, 1875, «Dessins de Millet provenant de la collection de M. G. (Gavet)».

* Paris, Petit, 1883, «Cent chefs-d'œuvre des collections parisiennes».

Edinburgh, International Exhibition, 1886, «French and Dutch Loan Collection».

** Paris, 1887. Paris, Ecole des Beaux-Arts, 1887, «J. F. Millet».

** New York, F. Keppel, 1887, «A Complete Collection of the Etchings and other Prints by Jean-François Millet».

* New York, 1889. New York, American Art Galleries, 1889, «The Works of Antoine-Louis Barye... his Contemporaries and Friends».

* Paris, 1889. Paris, 1889, «Exposition centennale de l'art français».

* Paris, Petit, 1892, «Cent chefs-d'œuvre des écoles françaises et étrangères».

** La Haye, Pulchri Studio, 1892, «Tentoonstelling J. F. Millet».

Chicago, World's Columbian Exposition, 1893, «Exhibition of Fine Arts».

Boston, Copley Society, 1897, «100 Masterpieces».

* Paris, 1900, «Exposition centennale de l'art français».

Glasgow, 1901, «International Exhibition».

Londres, Grafton Galleries, 1905, «Exhibition of a Selection from the Collection of the late James Staats-Förbes».

** Staats-Forbes, 1906. Londres, Leicester Galleries, 1906, «Staats-Forbes Collection of 100 Drawings by Jean-François Millet».

* Paris, 1907. Paris, Musée des arts décoratifs, 1907, «Collection Moreau».

** New York, F. Keppel, 1908, «Exhibition of Etchings, Wood-cuts and Original Sketches by J.-F. Millet».

Boston, Copley Society, 1908, «The French School of 1830».

* Paris, Petit, 1910, «Vingt peintres du XIXe siècle».

Rouen, Musée, 1911, «Millénaire normand».

Saint-Petersbourg, 1912, «Exposition centennale de l'art français».

Toledo, Museum of Art, 1912, «Inaugural Exhibition».

* Cardiff et Bath, 1913, «Loan Exhibition».

* Sao Paulo, 1913. Sao Paulo, 1913, «Art français».

** Cherbourg, Théâtre municipal, 1915, «Legs Ono».

** New York, F. Keppel, 1915, «Exhibition of Etchings and Drawings by J.-F. Millet».

Boston, Museum of Fine Arts, 1919, exposition de peintures et dessins appartenant à Quincy A. Shaw, sans cat.

Londres, Barbizon House, 1919, exposition annuelle.

** Londres, Leicester Galleries, 1921, «Jean-François Millet, Drawings and Studies».

Londres, Barbizon House, 1926, exposition annuelle.

Londres, Barbizon House, 1927, exposition annuelle.

Le Caire, Palais des Beaux-Arts, 1928, «Exposition d'art français».

Copenhague, Stockholm, Oslo, 1928, exposition de peinture française de David à Courbet.

Londres, Barbizon House, 1931, exposition annuelle.

* Londres, 1932. Londres, Royal Academy, 1932, «French Art 1200-1900».

* Chicago, Art Institute, 1933 et 1934, «A Century of Progress Exhibition».

Musées nationaux, Nord de la France, 1934, exposition circulante, «Paysagistes français du XIXe siècle».

* Bale, 1935. Bâle, Kunsthalle, 1935, «Meisterzeichnungen französischen Kunstler von Ingres bis Cézanne».

Bruxelles, Exposition internationale, 1935, «Cinq siècles d'art».

Paris, l'Orangerie, 1936, «L'Aquarelle de 1400 à 1900».

Bruxelles, 1936-37, «Dessins français du Musée du Louvre».

* Genève, 1937. Genève, Musée d'art et d'histoire, 1937, «Le paysage français avant les impressionnistes».

* Paris, 1937. Paris, Palais national des arts, 1937, «Chefs-d'œuvre de l'art français».

* Zurich, 1937. Zurich, Kunsthalle, 1937, «Zeichnungen französischer Meister von David zu Millet».

** Paris, Brame, 1938, «J. F. Millet dessinateur».

** Middleton, Conn., Wesleyan University, 1938, «Millet», sans cat.

Nancy, Musée, 1938, «Paysagistes français classiques du XIXe siècle».

Lyon, Palais municipal, 1938, «D'Ingres à Cézanne».

Belgrade, Musée du Prince Paul, 1939, «La peinture française au XIXe siècle».

* Buenos Aires, 1939. Buenos Aires, Montevideo, Rio de Janeiro, Chicago, New York. 1939-41, exposition de peinture française de David à nos jours.

Musées nationaux, 1947, exposition circulante en province, «Le paysage français de Poussin à nos jours».

San Francisco, California Palace of the Legion of Honor, 1947, «19th Century French Drawings».

Bruxelles, Palais des Beaux-Arts, 1947-48, «De David à Cézanne».

Aberystwyth, National Library of Wales, 1947, 1948, 1951, expositions d'œuvres des collections de Gregynog.

Paris, Orangerie, 1949, «Pastels français».

Paris, Atelier Delacroix, 1949, «Delacroix et le paysage romantique».

* Londres, 1949. Londres, Royal Academy, 1949-50, «Landscape in French Art 1550-1900».

Bruxelles, Rotterdam, Paris, 1949-50, «Le dessin français de Fouquet à Cézanne».

Belgrade, Musée Umetnicki, 1950, «Delacroix, Courbet, Millet, Corot, Th. Rousseau».

Londres, Wildenstein, 1950, «The School of 1830 in France».

American Federation of Arts, 1950-51, exposition circulante, «Masters of the Barbizon School».

Genève, Musée d'art et d'histoire, 1951, «De Watteau à Cézanne».

* Amsterdam, Rijksmuseum, 1951, «Het Franse Landschap van Poussin tot Cézanne».

* Paris, 1951. Paris, Cabinet des Dessins, Musée du Louvre, 1951, «Dessins de la collection Moreau-Nélaton».

Washington, Cleveland, St-Louis, Harvard University, Metropolitan Museum 1952-53, «French Drawings».

* Winnipeg, 1954. Winnipeg, Art Gallery, 1954, «French Pre-impressionists Painters of the Nineteenth Century».

Tokyo, 1954-55, exposition d'art français.

Chicago, Detroit, San Francisco, 1955-56, «French Drawings».

** Londres, 1956. Londres, Aldeburgh, Cardiff, 1956, «Drawings by Jean-François Millet».

* Moscou et Leningrad, 1956, «Peinture française du xix^e siècle».

* Varsovie, 1956. Varsovie, Musée national, 1956, «Peinture française de David à Cézanne».

** Washington, Phillips Gallery, 1956, «Drawings by J. F. Millet», sans cat.

* Cardiff et Swansea, Arts Council of Great Britain, Welsh Committee, 1957, «Daumier, Millet, Courbet».

Fontainebleau, 1957, «100 ans de paysage français de Fragonard à Courbet».

Genève, Musée d'art et d'histoire, 1957, «Art et travail».

Londres, Hazlitt, 1957, «Some Paintings of the Barbizon School, III».

Agen, Grenoble, Nancy, 1958, «Romantiques et réalistes du xix^e siècle».

Hambourg, 1958. Hambourg, Cologne, Stuttgart, 1958, «Französische Zeichnungen».

Minneapolis, Institute of Arts, 1958, «Collection of James J. Hill».

Londres, Hazlitt, 1959, «Some Paintings of the Barbizon School, V».

Houston, Museum of Fine Arts, 1959, «Corot and his Contemporaries».

* Londres, Tate Gallery, 1959, «The Romantic Movement».

Londres, Hazlitt Gallery, 1959, «Some Paintings of the Barbizon School, V».

Rome et Milan, 1959-60, «Il disegno francese da Fouquet à Toulouse-Lautrec».

Londres, Hazlitt, 1960, «Some Paintings of the Barbizon School, VI».

** Paris, 1960. Paris, Cabinet des Dessins, Musée du Louvre, 1960, «Dessins de Jean-François Millet».

Dallas, Museum of Contemporary Art, 1961,

«Impressionists and their Forebears from Barbizon».

Douvres la Délivrande, 1961, «Réalistes et impressionnistes normands».

* Japon, 1961-62. Tokyo et Kyoto, 1961-62, exposition d'art français 1840-1940.

* Barbizon Revisited, 1962. Boston, San Francisco, Cleveland, Toledo, 1962-63, «Barbizon Revisited».

Mexico, Museo nacional de arte moderno, 1962, «Cien anos de pintura en Francia de 1850 a nuestros dias».

Palm Beach, Society of the Four Arts, 1962, «Paintings of the Barbizon School».

New York, Wildenstein, 1963, «Birth of Impressionism».

American Federation of Arts, 1963-64, exposition circulante, «The Road to Impressionism».

** Cherbourg, 1964. Cherbourg, Musée Thomas Henry, 1964, «Jean-François Millet».

** Paris, 1964. Paris, Musée Jacquemart-André, 1964-65, «J.-F. Millet, le portraitiste et le dessinateur».

* Tokyo, Fukuoka, Kyoto, 1964-65, exposition de l'art français.

Lisbonne, Fondation Gulbenkian, 1965, «Un secolo di pintura francesa 1850-1950».

Moscou et Leningrad, 1965, «La peinture française».

* Londres, Hazlitt, et l'Arts Council, 1965-66, «The Tillotson Collection».

Bordeaux, Musée, 1966, «La peinture française dans les collections américaines».

* New York, 1966. New York, Wildenstein, 1966, «Romantics and Realists».

Peoria, Lakeview Center, 1966, «Barbizon».

Tokyo, Musée national, 1966, «Le grand siècle dans les collections françaises».

Copenhague, Cabinet des Estampes, Musée Royal, 1967, «Hommage à l'art français».

* Paris, 1968. Paris, Cabinet des Dessins, Musée du Louvre, 1968, «Maîtres du blanc et noir».

Paris, Lorenceau, 1968, «Les maîtres du dessin 1820-1920».

Moscou et Leningrad, 1968-69, «Le romantisme dans la peinture française».

Paris, Petit Palais, 1968-69, «Baudelaire».

** Londres, 1969. Londres, Wildenstein, 1969, J. F. Millet.

Oshkosh, Paine Art Center, 1970, «The Barbizon Heritage».

* Japon, 1970. Tokyo, Kyoto, Fukuoka, 1970, «Jean-François Millet et ses amis».

** Buenos Aires, Wildenstein, 1971, «J. F. Millet».

** Cherbourg, 1971. Cherbourg, Musée Thomas Henry, 1971, «Jean-François Millet».

* New York, 1972, New York, Shepherd Gallery, 1972, «The Forest of Fontainebleau, Refuge of Reality».

* Séoul, Corée, 1972. Séoul, Musée du Palais Duksoo, 1972, «Jean-François Millet et les peintres de la vie rurale en France au xix^e siècle».

Bourges, Musée, 1973, «Les peintres de Barbizon à travers la France».

Bordeaux, Galerie des Beaux-Arts, 1974, «Naissance d' l'impressionnisme».

** Dijon, Musée, 1974, «Deux volets de la donation Granville, Jean-François Millet, Viera da Silva».

** Cherbourg, 1975. Cherbourg, Musée Thomas Henry, 1975, «Jean-François Millet et le thème du paysan dans la peinture française du xix^e siècle.

* Washington, National Collections, 1975, «American Art in the Barbizon Mood».

Bibliographie

Anon. «A Great Artist Gone», *Old and New*, 11, avril 1875, p. 495-97.

Anon. *Millet Mappe*, Munich, 1919.

ANON. 1945. Anon. «From Fontainebleau to the Dark and Bloody Ground», *The Month at Goodspeed's Book Shop*, 6-7, mars-avril 1945, p. 151-55.

BARTLETT, 1890. Bartlett, T. H. «Barbizon and Jean-François Millet», *Scribner's Magazine*, 7, mai 1890, p. 530-55; juin 1890, p. 735-55.

Bartlett, T. H. «Millet's return to his old home, with letters from himself and his son», *Century*, 14, juil. 1889, p. 332-39.

BÉNÉDITE, 1906. Bénédite, L. *Les dessins de J.-F. Millet*, Paris, 1906; éd. angl., Londres et Philadelphie, 1906, ordre différent des planches.

BÉNÉDITE, 1909. Bénédite, L. *La peinture au XIXᵉ siècle d'après les chefs-d'œuvre des maîtres*, Paris, 1909.

Bénédite, L. *Notre art, nos maîtres*, Paris, 1923.

Benesch, Otto. «An Altar Project for a Boston Church by Jean-François Millet», *Art Quarterly*, 9, 1946, p. 300-05.

BÉNÉZIT-CONSTANT, 1891. Anon. (Bénézit-Constant). *Le livre d'or de J.-F. Millet par un ancien ami*, Paris, 1891.

Bigot A. «Portraits de Jean-François Millet», *Normannia*, 3, déc. 1930, p. 784-88; tiré à part, Caen, 1931.

Billy, A. *Les beaux jours de Barbizon*, Paris, 1947.

BOURET, 1972. Bouret, J. *L'Ecole de Barbizon*, Paris, 1972.

BRANDT, 1928. Brandt, P. *Schaffende Arbeit und Bildende Kunst*, Leipzig, 2 vols., 1928.

BRETON, 1890. Breton, J. *La vie d'un artiste*, Paris, 1890; éd. angl., New York, 1890.

BRETON, 1899. Breton, J. *Nos peintres du siècle*, Paris, 1899.

BRYANT, 1915. Bryant, L. M. *What Pictures to see in America*, New York, 1915.

Burty, P. «Les eaux-fortes de M. J.-F. Millet», *GBA*, I, 11, sept. 1861, p. 262-66.

BURTY, 1875. Burty, P. «The Drawings of J. F. Millet», *The Academy*, 7, 24 avril 1875, p. 435-36.

BURTY, 1892. Burty, P. «Croquis d'après nature, notes sur quelques artistes contemporains», *La Revue rétrospective*, 1892, p. 10-15; tiré à part, Paris, 1892.

CAIN, 1913. Cain, J. (Introd. P. Leprieur). *Millet*, Paris, s.d. (1913).

CANADAY, 1959. Canaday, J. *Mainstreams of Modern Art*, New York, 1959.

Cartwright, J. M. (Mrs. Helen Ady). «The Pastels and Drawings of Millet», *Portfolio*, 1890, p. 191-97, 208-12.

CARTWRIGHT, 1896. Cartwright, J. M. *Jean-François Millet, his Life and Letters*, London, 1896.

CARTWRIGHT, 1904-05. Cartwright, J. M. «The Drawings of Jean-François Millet in the Collection of Mr. James Staats-Förbes», *Burlington Magazine*, 5, 1904, p. 47-67, 118-59; 6, 1905, p. 192-203, 360-69.

Cary, E. L. «Millet's Pastels at the Museum of Fine Arts, Boston», *American Magazine of Art*, 9, mai 1918, p. 261-69.

Charavay, E. «Lettres de François Millet à Théodore Rousseau», *Cosmopolis*, 10, 1898, p. 129-33.

Chesneau, E. «Jean-François Millet», *GBA*, II, mai 1875, p. 428-41.

Chesneau, E. *Peintres et statuaires romantiques*, Paris, 1880.

CLARK, 1973. Clark, K. *The Romantic Rebellion*, Londres, 1973.

T. J. CLARK, COURBET, 1973. Clark, T. J. *Image of the People, Gustave Courbet and the Second French Republic 1848-1851*, Londres, 1973.

T. J. CLARK, POLITICS, 1973. Clark, T. J. *The Absolute Bourgeois, Artists and Politics in France 1848-1851*, Londres, 1973.

CLEVELAND, 1973. Talbot, W. S. «Jean-François Millet, Return from the Fields», *Bulletin of the Cleveland Museum of Art*, 60, 9, nov. 1973, p. 259-66.

Cook, C. C. *Art and Artists of our Time*, New York, 3 vol., 1888.

COUTURIER, 1875. Couturier, P. L. *Millet et Corot*, Saint-Quentin, 1876 (c.-à-d., 1875).

COX, 1914. Cox, K. *Artist and Public*, Londres, 1914.

Dali, S. «Interprétation paranoïaque-critique de l'image obsédante de Millet», *Minotaure*, 1, 1933, p. 65-67.

Dali, S. *Le mythe tragique de l'Angélus de Millet*, Paris, 1963.

DE FORGES, 1962. De Forges, M.-T. *Barbizon*, Paris, 1962; éd. rev., 1971.

DELTEIL, 1906. Delteil, L. *Le peintre-graveur illustré, I, J.-F. Millet, Th. Rousseau...*, Paris, 1906.

Deucher, S. et Wheeler, O. *Millet Tilled the Soil*, New York, 1939.

DIEZ, 1912. Diez, E. *Jean-François Millet*, Bielefedl et Leipzig, 1912.

DORBEC, 1925. Dorbec, P. *L'Art du paysage en France*, Paris, 1925.

DRAPER, 1943. Draper, B. J. «American Indians, Barbizon Style, the collaborative paintings of Millet and Bodmer», *Antiques*, 44, sept. 1943, p. 108-10.

DURAND-GRÉVILLE, 1887. Durand-Gréville, E. «La peinture aux Etats-Unis», *GBA*, II, 36 juil. 1887, p. 65-75.

DURBÉ, BARBIZON, 1969. Durbé, D. et Damigella, A. M. *La scuola di Barbizon*, Milan, 1969.

DURBÉ, COURBET, 1969. Durbé, D. *Courbet e il realismo francese*, Milan, 1969.

EATON, 1889. Eaton, W. «Recollections of Jean-François Millet with some account of his drawings for his children and grandchildren», *Century*, 38, mai 1889, p. 90-104.

Emanuelli, F. «Lettres inédites de Jean-François Millet à un ami (E. Onfroy)», *Revue d'études normandes*, II, 10-11, août-sept. 1908, p. 361-72; 12, oct. 1908, p. 409-15; III, 3-4, janv.-fév. 1909, p. 131-36.

Focillon, H. *La peinture aux XIXᵉ et XXᵉ siècles, du Réalisme à nos jours*, Paris, 1928.

FONTAINAS, 1906. Fontainas, A. *Histoire de la peinture française au XIXᵉ et au XXᵉ siècles*, Paris, 1906; rééd., 1922.

Fougerat, E. *Jean-François Millet*, Paris, s.d. (1938).

FRANTZ, 1913. Frantz, H. «The Rouart Collection, III, The Works of Millet», *Studio*, 59, 1913, p. 97-107.

Frémine, C. *Au pays de J.-F. Millet*, Paris, s.d. (1887).

Gassies, J. B. G. *Le vieux Barbizon, souvenirs de jeunesse d'un paysagiste 1852-1875*, Paris, 1907.

GASSIES, 1911. Gassies, J. B. G. *Barbizon au Louvre*, Meaux, 1911.

GAUDILLOT, 1957. Gaudillot, J. M. «Un aspect peu connu de Millet, les portraits du Musée de Cherbourg», *Art de Basse-Normandie*, 5, printemps 1957, p. 33-35.

GAY, 1950. Gay, P. *J.-F. Millet*, Paris, 1950.

GENSEL, 1902. Gensel, W. *Millet und Rousseau*, Bielefedl et Leipzig, 1902.

Gibson, F. *Six French Artists of the 19th century*, London, 1925.

Girodie, A. *Jean-François Millet, peintre*, série «Les contemporains», Paris s.d. (1910?).

GM. Guiffrey, J. et Marcel, P. *Inventaire général des dessins de l'école française*, Paris, Musée du Louvre et Musée de Versailles, vol. X, 1928; Rouchès, G. et Huyghe, R. *Ecole française de J.-F. Millet à Ch. Muller*, Paris, Cabinet des Dessins du Musée du Louvre, 1928.

GSELL, 1928. Gsell, P. *Millet*, Paris, 1928.

GUIFFREY, 1903. Guiffrey, J. «Les Accroissements des musées; la collection Thomy-Thiéry au Musée du Louvre», *Les Arts*, 15, 1903, p. 16-24.

GURNEY, 1954. Gurney, J. *Millet*, Londres, 1954.

Halton, E. G. «The Collection of Mr. Alexander Young, III, Some Barbizon Pictures», *Studio*, 30, janv. 1907, p. 193-210.

HARRISON, 1875. Harrison. *Dessins de J. F. Millet reproduits en photographie inaltérable par Harrison*, Paris, 1875.

Henley, W. E. *Jean-François Millet, Twenty Etchings and Woodcuts reproduced in Fac-simile*, Londres, 1881.

HERBERT, 1962. Herbert, R. L. «Millet Revisited», *Burlington Magazine*, 104, juil. 1962, p. 294-305; sept. 1962, p. 377-86.

HERBERT, 1966. Herbert, R. L. «Millet Reconsidered», *Museum Studies* (Chicago), 1, 1966, p. 29-65.

HERBERT, 1970. Herbert, R. L. «City vs. Country, the rural image in French painting from Millet to Gauguin», *Artforum*, 8, fév. 1970, p. 44-55.

HERBERT, 1973. Herbert, R. L. «Les faux Millet», *Revue de l'art*, 21, 1973, p. 56-65.

HIEPE, 1962. Hiepe, R. *Farbige Gemälde, wiedergaben François Millet*, Leipzig, 1962.

HITCHCOCK, 1887. Hitchcock, R. «Millet and the Children», *St. Nicholas*, 14, janv. 1887, p. 166-78.

HOEBER, 1915. Hoeber, A. *The Barbizon Painters*, New York, 1915.

Hopkins, J. F. *Millet*, Boston, 1898.

Hunt, J. «Millet at Work, a Chronicle of Friendship», *Art and Progress*, 4, sept. 1913, p. 1087-93; 5, nov. 1913, p. 12-18.

Hunt, W. M. *Talks on Art*, Boston, 2 vol., 1875-83.

HURLL, 1900. Hurll, E. M. *Jean-François Millet*, Cambridge, 1900.

Huyghe, R. *Millet et Th. Rousseau*, Genève, 1942.

Huysmans, J. K. «Millet» (1887), *Certains*, Paris, 1889, p. 185-96.

Jacque, C. «Charles Jacque et F. Millet», *Moniteur des Arts*, 34, 4 sept. 1891, p. 757-58.

JAWORSKAJA, 1962. Jaworskaja, N. W. *Paysages de l'Ecole de Barbizon*, (en russe), Moscou, 1962.

JAWORSKAJA, 1964. Jaworskaja, N. W. «Die französische Kunst von des französischen Revolution bis zur Pariser Kommune», *Allgemeine Geschichte der Kunst, VII, Die Kunst des 19 Jh.*, Leipzig, 1964, p. 27-100.

Kalitina, N. N. «Quelques questions concernant Jean-François Millet», (en russe), *Mémoires de l'Université de Leningrad*, 252, 1958, p. 214-60.

Kodera, K. *Recueil important de reproductions des œuvres de J.-F. Millet dans sa jeunesse*, Tokyo, 3 vol., 1933.

KRUGEL, 1909. Krügel, G. *Jean-François Millet*, Mainz, 1909.

Lafarge, J. *The Higher Life in Art*, New York, 1908.

LANOË ET BRICE, 1901. Lanoë, G. et Brice, T. *Histoire de l'école française de paysage*, Paris, 1901.

Latourrette, L. *Millet à Barbizon*, Barbizon, 1927.

LAURIN, 1907. Laurin, C. G. *Jean-François Millet*, Stockholm, 1907.

Léger, C. *La Barbizonnière*, Paris, 1946.

Lepoittevin, L. «Jean-François Millet, cet inconnu», *Art de Basse Normandie*, 22, été 1961, p. 9-15.

LEPOITTEVIN, 1964. Lepoittevin, L. «Millet, peintre et combattant», *Arts*, 19 nov. 1964, p. 10.

LEPOITTEVIN, L'ŒIL, 1964. Lepoittevin, L. «Jean-François Millet, mythe et réalité», *L'Œil*, 119, nov. 1964, p. 28-35.

LEPOITTEVIN, 1971. Lepoittevin, L. *Jean-François Millet, I, Portraitiste*, Paris, 1971; *II, L'Ambiguïté de l'image, essai,* 1973.

Leymarie, C. «J.-F. Millet en Auvergne», *L'Art*, 55, 1893, p. 75-78.

LINDSAY, 1974. Lindsay, K. «Millet's lost Winnower Rediscovered», *Burlington Magazine*, 116, mai 1974, p. 239-45.

Low, 1896. Low, W. H. «A Century of Painting, Jean-François Millet», *McClure's Magazine*, 6, mai 1896, p. 497-512.

Marcel, H. «Quelques lettres inédites de J.-F. Millet», *GBA*, III, 26, juil. 1901, p. 69-78.

MARCEL, 1903. Marcel, H. *J.-F. Millet*, Paris, 1903; éd. rev., 1927.

Markham, Edwin. *The Man with the Hoe*, San Francisco, 1899.

MASTERS, 1900. *Jean-François Millet*, série «Masters in Art», Boston, 1900.

MAUCLAIR, 1903. Mauclair, C. *The Great French Painters*, Londres et New York, 1903.

MICHEL, 1887. Michel, A. «J.-F. Millet et l'exposition de ses œuvres à l'Ecole des Beaux-Arts», *GBA*, II, 36, juil. 1887, p. 5-24.

E. MICHEL, 1909. Michel, E. *La Forêt de Fontainebleau dans la nature... et dans l'art*, Paris, 1909.

Millet, P. «The Story of Millet's early life; Millet's life at Barbizon», *Century*, 45, janv. 1893, p. 380-85; 47, avril 1894, p. 908-15.

MOLLETT, 1890. Mollett, W. J. *The Painters of Barbizon*, Londres et New York, 1890.

MOREAU-NÉLATON, 1921. Moreau-Nélaton, E. *Millet raconté par lui-même*, Paris, 3 vol., 1921.

Moutard-Uldry, R. «A la recherche du temps de Millet», *Arts*, 273, 4 août 1950, p. 3.

MUTHER, 1895. Muther, R. *The History of Modern Painting*, Londres, 1895.

MUTHER, 1903. Muther, R. *J.-F. Millet*, Berlin, 1903; éd. angl., New York, 1905.

NAEGELY, 1898. Naegely (Gaëlyn), H. *J. F. Millet and Rustic Art*, Londres, 1898.

NOCHLIN, 1971. Nochlin, L. *Realism*, Harmondsworth et Baltimore, 1971.

Peacock, N. «Millet's Model», *Artist*, 25, juil. 1899, p. 129-34.

PEACOCK, 1905. Peacock, N. *Millet*, Londres, 1905.

Peyre, R. «La peinture française pendant la seconde moitié du XIXᵉ siècle, les peintres de la vie rurale, Jean-François Millet, Jules Breton, Bastien-Lepage, Lhermitte», *Etudes*

d'Art, 5, 1921 (supplément à *Dilecta*, 21, 1921), p. 1137-52.

PIEDAGNEL, 1876. Piedagnel, A. *J.-F. Millet*, Paris, 1876; éd. rev., 1888.

REVERDY, 1973. Reverdy, A. *L'école de Barbizon, l'évolution du prix des tableaux de 1850 à 1960*, Paris et La Haye, 1973.

ROGER-MILÈS, 1895. Roger-Milès, L. *Le paysan dans l'œuvre de J.-F: Millet*, Paris, 1895.

ROLLAND, 1902. Rolland, R. *Millet*, Londres, 1902.

ROSTRUP, 1941, Rostrup, H. *J.-F. Millet*, Copenhague, 1941.

Rouart, L. «Les dessins de J.-F. Millet», *Jardin des arts*, mars 1958, p. 323-28.

Sallé, R. *De la redoute du Roule à Jean-François Millet*, Cherbourg, publ. privée, 1952.

SAUNIER, 1908. Saunier, C. «Jean-François Millet», in Benoit, F., *Histoire du paysage en France*, Paris, 1908, p. 244-65.

Shoolman, R. et Slatkin, C. *Six Centuries of French Master Drawings in America*, New York, 1950.

Schuyler Van Rensselaer, Mrs. et Keppel, F. *Jean-François Millet, Painter-Etcher*, New York, 1907.

SENSIER, ROUSSEAU, 1872. Sensier, A. *Souvenirs sur Th. Rousseau*, Paris, 1872.

SENSIER, 1881. Sensier, A. et Mantz, P. *La vie et l'œuvre de Jean-François Millet*, Paris, 1881; éd. angl., Cambridge, Mass., 1880 (sic), trans. H. de Kay.

Sérullaz, M. «Van Gogh et Millet», *Etudes d'art*, 5, 1950, p. 87-92.

SHINN, 1879. Strahan (Shinn), E. *Art Treasures of America*, Philadelphia, 3 vol., 1879-80.

Sickert, W. *A Free House*, Londres, 1947.

SILVESTRE, 1875. Silvestre, T. «De Millet et de ses dessins», introduction, vente Emile Gavet, Drouot, 11-12 juin 1875; réimp. *L'Artiste*, 9, 1ᵉʳ juil. 1875, p. 27-34.

SLOANE, 1951. Sloane, J. C. *French Painting between the Past and the Present*, Princeton, 1951.

SMITH, 1910. Smith, D. C. «Jean-François Millet's drawings of American Indians», *Century*, 80, mai 1910, p. 78-84.

SMITH, 1906. Smith, C. S. *Barbizon Days, Millet, Corot, Rousseau, Barye*, New York, 1906.

SOULLIÉ, 1900. Soullié, L. *Les grands peintres aux ventes publiques, Jean-François Millet*, Paris, 1900.

STALEY, 1903. Staley, E. *Jean-François Millet*, Londres, 1903.

STRANAHAN, 1888. Stranahan, C. H. *A History of French Painting*, New York, 1888.

STUDIO, 1902-03. Alexandre, A. Keppel, F., et Holme, C. J. *Corot and Millet, Studio*, nº spécial, 1902-03.

Tabarant, A. *La vie artistique au temps de Baudelaire*, Paris, 1942.

TERRASSE, 1932. Terrasse, C. *Millet*, 1932.

Thomson, B. H. *Jean-François Millet*, Londres et New York, 1927.

D. C. THOMSON, 1889. Thomson, D. C. «The Barbizon School, Jean-François Millet», *Magazine of Art*, 12, 1889, p. 375-84, 397-404.

D. C. THOMSON, 1890. Thomson, D. C. *The Barbizon School of Painters,* Londres et New York, 1890.

Tillot, C. «J. F. Millet», introduction, vente J. F. Millet, Drouot, 10-11 mai 1875.

TOMSON, 1904. Tomson, A. *Jean-François Millet and the Barbizon School,* Londres, 1905.

Trumble, A. *The Painter of «The Angelus»,* *Jean-François Millet,* New York, 1889.

TURNER, 1910. Turner, P. M. *Millet,* Londres, s.d. (1910?); éd. franç., Paris, 1910.

VAILLAT, 1922. Vaillat, L. «Vingt toiles de Millet dans un grenier», *L'Illustration,* 159, 11 mars 1922, p. 237.

VENTURI, 1939. Venturi, L. *Les archives de l'impressionnisme,* Paris, 2. Vol., 1939.

Vergnes, P. «Jean-François Millet au Musée National des Beaux-Arts d'Alger», *Etudes d'art,* 6, 1951, p. 113-24.

VOLLMER, 1938. Vollmer, G. *Millet,* Bergamo, 1938.

WALLIS, 1875. Wallis, H. «The Late M. Millet», *The Times,* 23 janv. 1875, p. 12.

WARNER, 1898. Warner, R. J. *Jean-François Millet,* Boston, 1898.

Wells, W. «Variations on a Winter Landscape by Millet», *Scottish Art Review,* 13, 1972, p. 5-8, 33.

WHEELWRIGHT, 1876. Wheelwright, E. «Personal recollections of Jean-François Millet», *Atlantic Monthly,* 38, sept. 1876, p. 257-76.

Wickenden, R. J. «The Art and Etchings of J. F. Millet», *Print Collector's Quarterly,* 2, 1912, p. 225-50; tiré à part, 1914.

WICKENDEN, 1914. Wickenden, R. J. «Millet's Drawings at the Museum of Fine Arts», *Print Collector's Quarterly,* 4, 1914, p. 3-30.

YRIARTE, 1885. Yriarte, C. E. *J.-F. Millet,* Paris, 1885.

Zamiatina, A. *J.-F. Millet* (en russe), Moscou, 1959.

Index des prêteurs

Table des matières

Photos:

A.C.L., Bruxelles
Agraci, Paris
Archives photographiques, Paris
Lee Brian, Palm Beach
Bulloz, Paris
Cushing, Boston
Danvers, Bordeaux
Robert David
A. Dingjan, La Haye
Dumont & Babinot, Reims
Edelstein, Northampton, Mass.
L'Epi-Devolder, Bruxelles
C. Focht, New York
A. Frequin, La Haye
Giraudon, Paris
Guillerne, Paris
Hänseler, Zurich
Kleinhempel, Hambourg
Tom Molland Ltd, Plymouth
Eric Pollitzer, New York
Prudence Cuming Associates Ltd, Londres
Réunion des musées nationaux, Paris
Stearn & Sons, Cambridge
Szaszfai, Yale University Art Gallery, New Haven
Charles Uht, New York
Marolin de Velagin, Washington
Vizzanova, Paris

et les Musées prêteurs

Maquette:
Frutiger & Pfäffli, Arcueil

Composition:
Union Linotypiste, Paris

Photogravure:
Point, Paris

Impression:
Imprimerie Moderne du Lion, Paris